艺术学导论

主编 柴永柏 曹顺庆

图书在版编目（CIP）数据

艺术学导论/柴永柏，曹顺庆主编.—北京：北京大学出版社，2013.10
ISBN 978-7-301-23182-1

Ⅰ.①艺… Ⅱ.①柴…②曹… Ⅲ.①艺术学—高等学校—教材 Ⅳ.①J0

中国版本图书馆 CIP 数据核字（2013）第207187号

书　　　名：艺术学导论
著作责任者：柴永柏　曹顺庆　主编
责 任 编 辑：桂　春
标 准 书 号：ISBN 978-7-301-23182-1/J·0534
出 版 发 行：北京大学出版社
地　　　址：北京市海淀区成府路205号　100871
网　　　址：http://www.pup.cn　新浪官方微博：@北京大学出版社
电 子 信 箱：zyjy@pup.cn
电　　　话：邮购部 62752015　发行部 62750672　编辑部 62765126　出版部 62754962
印 刷 者：北京宏伟双华印刷有限公司
经 销 者：新华书店
　　　　　787毫米×1092毫米　16开本　22.5印张　342千字
　　　　　2013年10月第1版　2014年4月第2次印刷
定　　　价：39.80元

未经许可，不得以任何方式复制或抄袭本书之部分或全部内容。
版权所有，侵权必究
举报电话：010-62752024　电子信箱：fd@pup.pku.edu.cn

序 一

在历史的长河中，艺术与文学从来都是扬帆并进的舳舻。艺术并不归属于文学，历史上曾一度把艺术学置于文学门类之下，制约了艺术学的发展。数年前，有学者呼吁把艺术学从原归属文学门类的一级学科升格为独立门类。2011年，国务院学位委员会审议通过了将艺术学学科独立为艺术学门类的决定。这是我们艺术学研究者几十年来埋首工作实证自身学科地位、翘首以盼的成果。

但这并不意味着我们的艺术学研究工作可以暂时松口气了，同文学这类早已在中国树立门楣的传统学科门类相比，艺术学在我国的学林艺苑中还犹如一个懵懂少年。我们还有许多研究领域相当薄弱甚至未及开垦；国内艺术学领域可傲立于世界艺术之坛的经典之作不是太多，而是太少。为艺术研究输送人才的高等艺术教育也面临窘境，艺术专业的本、专科招生人数的大幅扩张导致了令人忧虑的盲目性和低分化现象；尤其是在艺术学高等教育中，我们还缺乏高层次高水准的艺术学教材。

不过，这一状况正因一批艺术学研究工作者的勤奋而逐渐得到改善。四川音乐学院柴永柏教授、四川大学曹顺庆教授主编的这本《艺术学导论》，按照艺术学门类五个一级学科分类编写而成，正是适应我国艺术学门类发展的最新力作，是艺术学高等教育教材中的一次成功的尝试性变革。本教材体例的变革，填补了艺术学门类独立后教材更新的空白。教材每章最后的学科发展前沿探讨更为年轻的艺术学接力者们指引了探索前进的方向。

纵观《艺术学导论》教材的体例可发现，它正是中国艺术学学科从诞生到成长直至独立的一个缩影。

众所周知，人类艺术和文化血脉共生，拥有同样悠久的历史。在19世纪，艺术学科成为一门正式的学科，与哲学、历史学等并驾齐驱而成为人文学科的主力之一。这种情形与美学从哲学中分离出来相仿。艺术学与美学密切相关，前者为后者提供了丰富的材料，而后者也从某种程度上奠定了艺术学的哲学基础。当艺术学研究的领域明确后，就意味着它已经获得了学科的自觉，标志着这门学科的即将诞生。

德国的康拉德·费德勒这位倡导艺术学独立的先驱，于19世纪末不失时机地提出将美学与艺术学区分开来，认为它们应当是两门相互交叉而又各自独立的学科，这标志着艺术学作为一门独立学科的正式形成。因此他也被后来的研究者们公认为人类艺术学的鼻祖。虽然艺术学迄今已度过了它的百岁诞辰，但是中国的艺术学的创立和发展则是开始于

20世纪的初期。

20世纪20年代中期，宗白华先生在国内首次发表艺术学的文章和演讲，我国本土艺术学研究由此发源。经过了几代专家和学者们的共同努力，艺术学终于呈现出如今的一番盛相。继宗白华先生之后，中山大学的马采先生等学者对艺术学的学科框架作了进一步的思考，提出艺术是专门学术的一种，而不仅仅是纯粹的技巧训练。

然而艺术学的学科地位在中国并未随着艺术学研究的肇始同时确立，这主要表现在如下几个方面：第一，缺乏将艺术学作为独立学科看待的自觉。在研究艺术的基础理论时，常常将其归类为文学门类中的"文艺理论""文艺学"，或者按照早年西方传统的学科设置被包括在"美学"之中，而没有自己的一席之地。"一般艺术学"意义上的学术探讨更是无从谈起，甚至连"艺术学"这一学科名称也很少被提及。第二，艺术学科也仅限于戏曲、音乐、美术等几个主要的艺术门类，其他众多的艺术门类的研究则无人问津，零零散散不成气候。当时关于个别艺术门类的研究很不完整，构不成体系。第三，虽然不少学者在研究戏曲、音乐、美术这几个主要艺术门类中花了不少工夫，但是专门的研究机构大多缺乏。

中华人民共和国成立以后，为了使中国艺术的发展既与世界接轨，又有自己独立的学科体系，艺术研究的学者和教育工作者们一直在努力探寻、孜孜不倦。1983年，天津社会科学院哲学研究所的吴火率先提出了建立"有中国特色的艺术学"的建议。1994年6月，在著名艺术学学者张道一的主持下，我国第一个艺术学系在东南大学宣告成立，由此拉开了大学艺术学教学的序幕。1997年，在艺术学研究者们的共同努力下，国务院学位委员会终于决定在《授予博士、硕士学位和培养研究生的学科、专业目录》中增设作为二级学科的艺术学(与一级学科艺术学同名)，从而与其他二级学科并列。二级学科艺术学的诞生，标志着"我国的艺术教育已上升到一个新的阶段，即由一般的艺术实践进入到人文科学的研究，同时也预示着我国艺术学学科建设逐渐走向成熟"。

进入21世纪，我国的艺术学学科的发展进入了春天，连续实现了前几十年都未有的层级跳跃。首先，在2002年，中国艺术研究院成为国务院学位委员会批准的我国第一个艺术学一级学科单位，拥有艺术学全部8个二级学科的博士学位授予权和9个专业的硕士学位授予权，在艺术学全部8个二级学科进行博士、硕士研究生的培养工作。其后，有不少专家、学者为艺术学科上升为独立门类进行了深入研究和不懈努力，其中具有代表性的是四川音乐学院柴永柏教授发表在《中国高等教育》2009年第6期的《高等艺术院校学科设置与学位建设的思考》一文，他指出："艺术学从属于文学门类的学科设置制约了艺术教育向更深更广的方向发展，已经不能适应我国高等艺术教育快速发展的需要"；"文化艺术的繁荣，高等艺术研究队伍的壮大和日趋成熟，艺术学学科的独立势在必行"。这一呼吁在国内艺术教育界及学术界产生了很大影响，引起了广泛关注。

2011年2月13日是艺术学里程碑日子，这是值得所有艺术工作者永远铭记的日子。国务院第二十八次学位委员会审议通过了将艺术学科独立为"艺术学门类"的决议。原属

"文学门类"的艺术学科告别和中国语言文学、外国语言文学、新闻传播学并列为一级学科的历史，成为新的第十三个学科门类。艺术学下设五个一级学科，包括艺术学理论、音乐与舞蹈学、戏剧与影视学、美术学、设计学。

　　作为中国众多学科门类的成员之一，艺术学在中国从20世纪末走到如今，终于由一个代号式的拼盘名称，成为了我国文化繁荣、文化建设及文化教育不可缺少的顶梁柱。而这本教材的编印出版更是我们艺术学学科教学和研究人员本着对中国艺术事业发展的负责态度，怀抱着对艺术学纵深领域研究的一颗虔诚之心，为艺术学门类的新起航贡献的一份力量。

2013年4月19日

序 二

在知识总量每年呈几何级数增长的时代，每天都有成百上千种图书问世，人们难以一一浏览，纵然是该领域的研究人员，在阅读选择时往往也无所适从。以至于很多著作，刚出版，便被束之高阁，鲜有人问津。这种现象在当下的中国尤为突出。卷帙浩繁的学术著作究其创作初衷主要有以下两种：一是不同领域的研究者们在各自的园地辛勤耕耘，或有创获，并将他们的研究成果及时付梓，谓之专著，这是令人欣慰的情形；然而，另一种情形是现行的项目申报、结题，以及职称评定都需要用"著作"来衡量，故而市面上的"著作"便如牛毛般多了起来，姑且不论其思想的深度与学术含金量的多寡，光从成书时间之神速就令人咋舌，这种状况不得不让人担忧！于是选择图书成了这个时代求知者新的困惑。

艺术学这一领域也不例外，林林总总的图书汗牛充栋，光"概论""原理""基础""研究"等性质的图书就不下百种，让人无暇全部顾及，也难于辨别其质量。国务院学位委员会于2011年公布了新的学科门类，将原隶属于文学门类的艺术学独立出来，列为独立的学科门类，下属艺术学理论、音乐与舞蹈学、戏剧与影视学、美术学以及设计学五个一级学科。由此，编写专门针对这一学科设置的、具有专业性与实践性的教材就成了各相关艺术院校必须面对的一项紧迫任务。由四川音乐学院柴永柏教授和四川大学曹顺庆教授倡导并主编的这本《艺术学导论》正是在这样的背景下诞生的。它的针对性、专业性、实践性、前沿性与启发性特点，让学界耳目一新。

针对性。柴永柏教授与曹顺庆教授主编的这本教材，按照国务院学位委员会最新的学科门类划分及学科设置原则，以艺术学涵盖的五个一级学科为导向来统揽全书构架，将全书分为五章，每一章对应一个艺术学一级学科，分别为：艺术学理论、音乐与舞蹈学、戏剧与影视学、美术学以及设计学，对于艺术类院校的师生而言，具有很强的针对性。

专业性。一本教材的专业性，与编写者的学识、涵养有着密切关系。集众家之长完成一部涵盖了众多艺术门类的著作，分工与合作十分必要。基于这个原因，这本《艺术学导论》根据学科设置章节，每一章节内容均由该领域具有教授职称或博士学位的专业人士撰写，从而保证了这本教材的学术严谨性与专业性。

实践性。与一般的学术专著不同，教材因其指导教师教课与学生学习的需要，须具

有实践性特征。故需要考虑几个方面的因素：一是注重基础知识的训练，二是内容全面、信息准确，三是难易程度适中，适于教学。这本教材的编写者，是执教于课堂的一线专业教师，在这几点的把握上较为合理，从而保障了这本教材的实践价值。

前沿性。作为一本实用性较强的教材，能够于基础知识与基本理论之外，关注各艺术学科的研究前沿，实属难能可贵，这也是此书的一个重要特色。事实上，对于初涉一门艺术领域的学生来说，知道这门学科发展的历程与掌握这门学科的基础知识非常重要，而在这个基础上，深入了解其发展的前沿与未来走向，也是必要的，它影响着学生学习的深广程度，也激励着学生创造性思维的发展，但这一点常常被人们忽略。

启发性。任何书籍都不可能面面俱到，但却不可以不给人以启发。这有两层含义：一是教材性质决定了它很难像专著一样深入、细致地分析某一艺术现象，或立体地研究一件具体的艺术作品，更多的是一种掠影似的概览，偏重基本概念的梳理与原理的介绍，而非精深的阐述；二是虽为教材，却不能陈陈相因，内容与体例无新颖之处，而必须是经过编写者的悉心思考与编排，且不乏真知灼见，以启发读者的思维，去探寻更深、更广的知识领域。这也是本教材的一个重要特征。

知识，无穷尽、无止息，犹如大海汪洋。一本书之于知识的海洋，犹如大海里的浪花一朵，美丽，却只有汇入大海才能找到自己的归宿。当下，学子们常需从书架上动辄数十万言的皇皇巨著中去寻觅真知灼见，期盼能为长久积淀和深刻领悟下凝结的思想之花所感动，于学海之中乘风破浪、驭舟前行。这本《艺术学导论》便如知识海洋里的一朵浪花，将其融入整个艺术学理论与实践乃至整个知识的海洋，必能实现其价值。从这个角度而言，这本书是一个导引，以简洁、明了的方式引导读者进入艺术学的神圣领域，一窥堂奥，并在不断的求索中寻找艺术的真谛。

彭吉象

2013年6月9日

前　言

2011年是我国艺术教育发展又一个新的里程碑。国务院第二十八次学位委员会审议批准艺术学为独立的学科门类。从此，艺术学告别从属于"文学"的历史，成为新的第十三个学科门类，其下拥有五个一级学科：艺术学理论、音乐与舞蹈学、戏剧与影视学、美术学、设计学。艺术学学科的独立，使自20世纪初蔡元培提出"美育救国"以来，数代艺术教育工作者在中国艺术学发展道路上夙夜匪懈、孜孜不倦的努力终于得到了回报。历经百年锻造的艺术学终于站在了新的历史起点上，成为具有中国特色的艺术学科。

作为刚刚起步的年轻学科，学科独立仅是制度完善的第一步，其内涵建设的任务更为艰巨而繁重。艺术学自身的特殊性，决定了在今后的建设与发展中会不断遇到新的挑战。加强学科建设，构建适应21世纪的新型艺术学，需要与时俱进的精神和深入探讨、研究的决心与胆识。根据国务院学位委员会新的学科门类和学科目录的设置要求，四川音乐学院和四川大学组织了一批具有高学历、高职称的中青年骨干教师及相关领域的教授，按照新学科划分的原则，编写了《艺术学导论》教材，作为艺术院校学生以及广大艺术爱好者学习、掌握艺术学五个一级学科的专用教材。

本教材的编写定位、体例和特色，始终把握三个原则：新、精、简。

"新"，即创新原则。不因袭旧体，全书共计五章，章节体例按艺术学五个一级学科进行编写，教材每章的"余论"将分别探讨五个学科的前沿研究概况或当下热点问题。编写体例的创新是本教材最大的亮点，至教材付稿刊印止，现存相关教材中鲜见以五个一级学科进行编排的体例。除此之外，全书图文并茂，力争给读者耳目一新之感。

"精"，即精品原则。做到观点明确、语言凝练，杜绝低水平重复。既注意基础知识"点"的讲解，又重视艺术学各学科"面"的联系，做到"点""面"结合，以便于系统学习。同时，也为备考研究生者提供了复习的指南——每章后附有复习思考题，书后附有拓展知识面的推荐阅读书目。

"简"，即教学适用原则。既保持艺术学各学科基本概念和主体结构的权威性，又注重知识更新和理论创新，阐述深入浅出、难易适度。遵照教材的教学引导功能，不重复啰唆、不搞理论堆砌，全书三十多万字。

全书在编写过程中一直重视理论创新性、学科前沿性，力求使全书内容深浅适度。为保证教材的学术水平，编委会先后就原则、体例、内容进行了十多次的专题讨论。在遵循五个一级学科的编写体例基础上，本教材各学科内容的编写也各具特色。

第一章艺术学理论。本章从艺术学形成的历史纵向分析艺术学形成的脉络、学科价

值及艺术学的基础知识。本章秉承传统"艺术基本理论知识"的脉络，将西方文艺思想史中的"模仿活动论"与当代艺术观结合，提出了"效仿活动论"的艺术本质观。认为现代艺术的表现形态与价值已经从早期单一、被动地为客体服务的机械角色，上升为更加注重其产生的社会效果及启示意义的活动，纯"模仿"的艺术几乎不存在，而现代意义的"效仿"成为当代人类艺术活动最普遍的特征，因此"效仿活动论"更能准确地表达现代艺术的本质。根据时代的发展、艺术的繁荣，本章将艺术的功能归纳为审美功能及社会活动功能两大类：审美功能表现为传统意义上的审美认识、审美教育、审美娱乐三大功能；社会活动功能提出，当今艺术的发展已经使艺术功能延伸到与社会群体、社会个体、社会子系统的纷杂关系中，由此派生出了多种社会活动功能，其中的组织功能、交往功能、协调功能、消费功能最具代表性，由此扩展了艺术功能原有的涵义，开启了艺术功能研究新领域。艺术学的学科定位首先应明确其研究对象、研究方法等，本章跳开一般的具体物化的研究对象而从本质出发，研究艺术学各学科的互动关系。同时从当代科学方法的大文化背景出发，以哲学方法论、科学方法论及具体学科方法论三方面来对艺术学的研究方法进行具体分析。

第二章音乐与舞蹈学。本章按学科目录中二级学科名称排列，分别将音乐学与舞蹈学独立成节。音乐学部分主要从音乐的本质、特性与功能，音乐的基本语汇、结构原则与题材类别，中西音乐的历史进程，中外音乐名家名作等几个部分，较系统地对音乐学的基础知识及学科发展前沿进行介绍。在各部分的写作中，力求突出艺术学教材的特点，做到结构体系逻辑分明，基础知识准确精练，语言表述简洁严谨，多维度地勾勒出本学科的各个层面，以利于学习者系统地掌握音乐学的基础知识并能融会贯通。舞蹈学部分在已有的社会功能中增加了"消费功能"，通过对消费理论的引入，拓展舞蹈学应有的文化功能，并树立舞蹈艺术在创作、鉴赏的过程中达到体验自我、确认自我、完善自我的目的。在梳理中国舞蹈艺术发展史的同时，引入了舞蹈的四种起源说；在介绍中国舞蹈和西方舞蹈在各个时代的发展历程时，重点关注了中国舞、芭蕾舞和现代舞，使学生在掌握多个舞蹈种类的同时突出对主流舞蹈种类的把握。该部分根据时代发展的脉络和舞种的分类，分别将中外代表性舞蹈大家和代表性作品进行了介绍与鉴赏，使学生在认识舞蹈家的同时尽可能地直观感受到舞蹈作品的类别、结构、情节与形象。

第三章戏剧与影视学。本章对戏剧学和影视学的本质、特征、历史、思潮和媒介语言进行了概要性论述。选择了代表性戏剧影视作品作了批评性示范写作。戏剧学重点阐述戏剧的文学本质和剧场本质以及戏剧的群体性、综合性、动作性特征；影视学则侧重于对电影本质特征中的综合性、动态造型性、逼真性与假定性进行论述。本章的特色之处是将戏剧与影视的媒介语言作为重点内容进行介绍，以使学生在学习中，不仅对戏剧影视的学科范畴和历史有理论及知识上的了解，更从媒介语言角度把握戏剧影视与其他艺术门类的不同之处，从而更深刻的认识到戏剧与影视的学科特色。本章还选择了代表性戏剧影视作品作了批评性示范写作，便于学生在学习中既有作品作为例证，又能通过学习批评写作巩固

和深化对理论的学习。

第四章美术学。本章概要介绍了美术学的性质、特征、分类及材料等内容，并将丰富多彩的绘画、书法和雕塑作品与这些作品诞生的历史、文化背景相结合，以帮助读者建立对美术学的立体认知。江河常被分为两个部分：明潮与暗流。美术之学问，亦如江河之明潮与暗流。由线、面、形、色所构成的视觉万象谓之"明潮"，万象背后所蕴含的深刻历史、文化意蕴，以及艺术家深感于心的哲学思考与审美情操谓之"暗流"。对于美术学这门学科而言，善学者，往往善于观明潮而知暗流，也即通过图像与色彩探究艺术的哲学与审美的真知灼见。需要补充说明的是，本章所采用的图例及文字说明遵循一个原则，就是尽量避免与已有同类教材的图例与文字介绍重复，以免使人产生疲劳与厌倦，亦可扩充读者的知识面。

第五章设计学。本章主要通过对历史上设计案例的介绍与分析，从形式到思想，深入认识设计作为一门学科门类的内涵与外延。《礼记·中庸》有言："凡事豫则立，不豫则废。言前定则不跲，事前定则不困，行前定则不疚，道前定则不穷"，意在表明事先计划的重要性。"豫"，即预，预设之意。设计学，从本质上讲，就是事先计划，预将目标实施的蓝图谋于心、形于象的一门学问。就其内容而言，既包括专注于表达自身美学形式与意蕴的纯粹艺术设计，也包括艺术与特定功能相结合而形成的具体设计门类，如工业设计与建筑设计，它们分别代表艺术与工业生产、艺术与建筑的结合与创新。"设计学"主要通过对历史上设计案例的介绍与分析，从形式到思想，解析设计作为一门学科门类的内涵与外延。

我们深知开放、活跃、自由的学科环境和学派百家争鸣是形成深厚的学术内涵的基础和前提。艺术学学科建设任重而道远，需要全体艺术教育工作者不断探索和创新。在艺术文化日益繁荣的当今，我们理应有一种高度的历史自觉感，传承中华民族五千年的灿烂文化和历史底蕴，吸收中外艺术学理论精粹，摆脱西方艺术学话语霸权，走出中国艺术学的"失语"困境，以期实现真正意义上的中国文化艺术大繁荣。四川音乐学院作为中国西南地区唯一的一所集音乐、美术、舞蹈、戏剧、传媒、工业设计及艺术管理、艺术教育、艺术理论等三大门类八大学科为一体的多学科、多层次综合性高等艺术院校，组织编写出版《艺术学导论》，旨在为构建中国艺术学大厦添砖加瓦，为繁荣艺术学的学术研究及推动艺术学学科发展尽一份力量，也是川音人为成功申办四川艺术大学迈出的重要一步。

<div style="text-align:right">

柴永柏　曹顺庆

2013年4月12日

于四川音乐学院香樟园

</div>

目　录

第一章　艺术学理论 ... 1
　　第一节　艺术学学科的形成及其价值 .. 2
　　第二节　艺术的本质、特征及功能 .. 23
　　第三节　艺术鉴赏与艺术批评 .. 60
　　第四节　艺术学的研究对象与研究方法 85
　　余论　艺术学学科研究前沿与展望 ... 104

第二章　音乐与舞蹈学 ... 111
　　第一节　音乐学 ... 112
　　第二节　舞蹈学 ... 152
　　余论　音乐与舞蹈学研究前沿与理论思考 184

第三章　戏剧与影视学 ... 187
　　第一节　戏剧学 ... 188
　　第二节　影视学 ... 212
　　余论　古老的传承与新锐的开拓 ... 251

第四章　美术学 ... 253
　　第一节　绘画 ... 254
　　第二节　雕塑 ... 280
　　第三节　书法 ... 287
　　余论　美术学学科特色及前沿展望 ... 305

第五章　设计学 ... 307
　　第一节　艺术设计 ... 308
　　第二节　工业设计 ... 317
　　第三节　建筑设计 ... 328
　　余论　设计学学科研究前沿及展望 ... 338

附录　推荐阅读书目 ... 341

参考文献 ... 342

后记 ... 345

第一章
艺术学理论

　　艺术学理论作为艺术学的一级学科，位列五个一级学科之首位。主要研究的是艺术学的理论知识及各门类艺术学之间的相互关系，下设艺术学原理、艺术史、艺术批评等二级学科，以及由此衍生的多个特殊艺术学分支学科。本章所讲述的主要是艺术学理论必备的基本知识，涉及艺术学的基础理论知识、艺术学的学科价值和艺术批评等内容。目的是为初学者勾勒出艺术学理论这门学科的基本概貌，掌握艺术学理论的基本常识，为进一步深入学习与研究艺术学理论做好铺垫。由于艺术学理论与其他一级学科相比，出现时间较晚，在很多方面尚有争议，亟待完善，因而，有着巨大的研究空间。

第一节　艺术学学科的形成及其价值

艺术学是综合研究人类艺术活动的学科。在研究范围上涵盖艺术活动的内部环节和外延扩展。在研究方法上涉及人文学科和社会科学的方法论。这里的内部环节是指关于艺术本身的问题；而艺术与文化、哲学、宗教、政治等其他意识形态与人类活动的关系则构成艺术活动的外延扩展。换句话说，艺术这一主体的存在必然影响到与之相关的意识形态和人类活动。由艺术活动引起的一连串反应共同构建起了艺术活动所形成的"艺术场"。艺术学这一学科在研究内部环节的时候，在研究范围上属于传统人文学科的研究范围，必将借助传统人文学科的研究方法；而在研究外延扩展的时候因为涉及社会科学的研究范围，也必将借助社会科学的研究方法，如政治学、社会学、人类学等。

然而任何一门学科的建立，总是会经过一个漫长而曲折的孕育过程，总是会经过实践—认识—再实践—再认识的过程，总是会经历从感性到理性的过程，形成一定思想进而形成理论的过程。即便是形成一定的理论或学科体系后，也有一个不断总结完善、渐变与发展的过程，艺术学也不例外。就艺术学而言，其成因与研究对象、研究方法及学科价值等将成为必不可少的研究课题。从艺术学成为一门独立学科的历史来看，首先有了艺术的定位才有了艺术学的学科形成——有了对艺术学的学科意识，才有了学科思想的形成进而有了艺术学学科的形成。虽然今天通过考古发掘我们可以看到很多所谓"原始艺术"的果实，但那仅仅是原始初民在长期生存实践劳作中无意识的结果，他们并没有艺术的概念和文化自觉，随着生产的发展，物质的进一步丰富，渐渐地从传统的"技艺"概念中剥离出"艺术"的概念。随着艺术实践活动不断地增加，人们有了更多关于艺术的思考，形成了一定的艺术思想，让艺术本身成为一个独立的审视对象，进而产生了艺术学思想。

一、艺术思想的形成

艺术思想的形成以长期的艺术实践作为根基，是对人类自觉、不自觉的艺术活动感性直观认识加以理性总结思考后的结果，是由思想主体所产

生的，对艺术活动的现象特征、规律等比较自觉的理性认识，并有了较为明确的理论观点和概念范畴来表述对艺术自觉的、系统的理论性思考。从艺术思想到艺术学思想的形成经历了一个相当漫长的发展过程。

德国哲学家卡尔·西奥多·雅斯贝尔斯[①]曾在他的著作《历史的起源与目标》中定义公元前800年至公元前200年之间为人类文明的"轴心时代"。在这段时期中，人类的精神文明取得了重大的突破，各个文明都出现了伟大的精神导师。例如，古希腊有赫拉克利特、德谟克利特、苏格拉底、柏拉图、亚里士多德；印度有释迦牟尼；中国有老子、庄子、孔子、孟子、荀子……他们的思想，在不同的区域中、不同的程度上，为不同的文化传统奠定了基础，并至今仍然影响着人类的生活。在那个时代，在这些伟大的精神导师的推动下，"终极关怀的觉醒"几乎同时在不同的文明中发生了，人们开始用理智的、道德的方式方法来面对这个世界，同时也产生了哲学、宗教等重要的文化现象和社会意识形态，艺术思想也正是诞生于那个年代。

（一）西方艺术思想的形成

古希腊时期重要的先哲们关于艺术的思考多是在"艺术的本质"这个方面的。

针对艺术的本质问题，早在古希腊时期的赫拉克利特、德谟克利特、苏格拉底、柏拉图和亚里士多德已有了自己的论述。在柏拉图那里，位于第一性的是理式世界；作为理式世界的摹本和影子，现实世界是第二性的；艺术被认为是对现实的模仿，所以是第三性的。简单地说就是艺术模仿现实世界，而现实世界模仿理式世界。此外，在亚里士多德那里，更是明确提出了"模仿论"，并且为"模仿论"增添了新的更加深刻的内容：① 肯定了艺术模仿的现实是真实存在的；② 在艺术模仿中把创造的原则放在首位；③ 艺术模仿的主要对象是人或者"行动中的人"。

古希腊先哲们的理论奠定了对艺术认识的基调。随着哲学研究的深入，艺术思想的发展，在研究范式上进入了本体论阶段，并且随之发展。文艺复兴以后，哲学焦点由世界本体论转移到真理获得的可能性，转移到人的认识能力；人们的思想范式由"本体论范式"转移为"认识论范式"。这个范式下的哲学不仅始终关注人类获取真理认识的能力，对人的主体认识能力也作了非常广泛而精确的描述，而且始终关注完善人性，对人性的结构作了非常细致而深入的刻画，对艺术的研究也不例

[①] 卡尔·西奥多·雅斯贝尔斯（Karl Theodor Jaspers, 1883—1969）：德国存在主义哲学家、神学家、精神病学家。雅斯贝尔斯主要探讨内在自我的现象学描述、自我分析及自我考察等问题。他强调每个人存在的独特性和自由性。

外。因此，较之在本体论的范式下来研究艺术，认识论的艺术思想更具有明显的伦理学、心理学、人性论的倾向。

在认识论阶段，西方美学的主旨是探求审美的可能性与审美如何构成，在美学中作为审美对象的艺术，自然也在讨论的范围之内。围绕这一主旨，英国经验主义、大陆理性主义、法国启蒙主义、德国古典哲学先后从不同视角展开论述。德国古典美学家黑格尔率先察觉出艺术并不等同于美，这对于我们从一个新的角度去研究美学、研究艺术提供了视野，并为西方艺术学学科的建立打下了坚实的基础。

黑格尔以绝对理念为本体来推演人类历史和世界万物，认为作为一切存在的共同本质和根据的某种无限的、"客观的"思想、理性或精神的绝对理念，有着很多不同的特殊存在形态，如自然、社会、人的思维等。黑格尔认为，美就根源于绝对理念，是绝对理念的感性显现。他提出了一个著名论断："美是理念的感性显现"。"艺术"则表现为"美"这种抽象感性体验的又一次外化，也就是说"艺术"是"美"的投射。从"艺术"作为"美"的投射这一角度再来思考艺术，艺术就不是用某种事例来解释概念，而是去映现理念的光辉，艺术的美不是来自于事物本身的美，而是来自于理念的感性呈现。也就是说，艺术的美并不是所表现事物本身的美，而是承载着艺术创作者对美的感受、对美的理解。由此出发，黑格尔对各种艺术活动作了进一步的考察与思考，他认为美学的对象应该是艺术，美学应该是"艺术哲学"。

我们从黑格尔的理论中不难看出，黑格尔已经意识到艺术并不等同于美。他试图以变更美学范围的方法来解决艺术不等同于美这一问题。他的继承者费肖尔①试图依据其理论建立自己的美学体系。这个体系后来被称为"思辨美学"。19世纪德国学者希特纳在其主要著作《反对思辨美学中》尖锐批判了费肖尔的体系，并提出了自己的观点，认为：艺术作为社会现象，是"我们的感性观念、感情和观照的感性表现"。艺术的存在完全不是为了创造美，艺术的目的也完全不是为了享受。②其实，在今天看来，希特纳的观点也并不完善，并没有解决什么是艺术的问题，而把艺术完全放在社会现象的层面上，将它与美割裂开来，站在满足人类的功利思维上来思考问题。然而被称为艺术学学科的奠基人之一的乌提茨正是承继了他的这一观点，这一观点对"一般艺术学"这一概念的形成起了重要作用，应该算作是较为完善的艺术学思想。

① 费肖尔（Friedrich Theodor Vischer, 1807—1887）：德国哲学家、美学家。主要著作有《美学》（6卷，1846—1857）、《批评论丛》（1863）、《论象征》（1873）等。
② 凌继尧. 艺术学：诞生与形成 [J]. 江苏社会科学，1998（4）：88.

（二）中国艺术思想的形成

我国古代在学科划分和学科系统架构上与西方有极大的差别，概以"六艺"（礼、乐、射、御、书、数）而论（图一）。学科与学科之间并无明确的界限，相互渗透、相互交融。因此，在我国历史上关于艺术的思考仅散见于对各种艺术活动的评述或文论经典之中。

先秦时期是我国古代思想形成的奠基时期，也可以说是我国早期艺术思想的萌芽时期。

《周易》是我国最古老的文献之一，被尊为"群经之首"。成书很早，大约在西周，表现了那个时期中国的宇宙观。它的影响范围极广，遍及中国的哲学、宗教、医学、天文、算术、文学、艺术、军事等方面。在《周易》中对艺术的思考主要表现在对于"象"的论述上：象；意；象与意的对立统一。

"观物取象"、"观象制器"、"立象以尽意"语出《周易·系辞》。这里"观物取象"和"观象制器"并不是《周易》中的原句，而是后

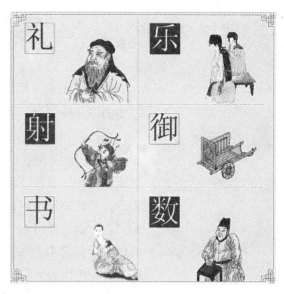

图一　六艺图

人的总结概括。在这里，"观物取象"和"观象制器"包括了器物制作的基本过程："观物—取象—制器"。观物是知觉对外物的观察审视，范围很广，包括天象、地理、自然、人文等；取象是在观物的基础上对外物进行理解、认识、选择、凝练；制器则是具体将器物物质化的过程。用现在的观点看，就是器物制作中"酝酿—设计—实施"的过程。而"立象以尽意"则是器物制作的表现问题，也就是艺术表现。"立象以尽意"这一命题则涉及"象"与"意"的统一问题。这一命题的提出促使了中国艺术对"意象"的思考，使"意象"成为中国艺术中最具特色的重要概念，对书画、音乐、雕刻等艺术都有深远的影响[1]。

如果说《周易》对于艺术创作中的取材、构思设计及艺术表现问题上有了大胆的假设，直接影响了以后的艺术创作主体，故对中国艺术有着深远影响的话，那么，孔子的艺术思想则更多地在艺术评价方面左右着中国艺术的发展。

孔子的艺术思想表现为四个方面[2]：① "礼乐"——艺术的功能。艺术与制度相联系，应具有一定的社会功能。② "成于乐，游于艺"——艺术的教育作用。艺术对于个体成长，尤其是在个体的社会化过程中发挥着重要的作用。

[1] 凌继尧.《周易》的艺术学思想[J]. 东南大学学报（哲学社会科学版），2011（5）：77～81.
[2] 凌继尧. 孔子的艺术学思想[J]. 东南大学学报（哲学社会科学版），2010（5）：70～75.

③"尽美矣,又尽善矣"——艺术评价的标准。对于艺术的评价标准,孔子提出了应在形式与内容两方面作出要求,形式要尽美,内容要尽善。④"乐而不淫,哀而不伤"——艺术表现的尺度。在艺术表现情感的度的问题上,孔子提倡适中、恰当的标准,不过分渲染激烈的情绪。

如果说《周易》和孔子对于艺术的思考还是从广泛的艺术这一角度来看艺术的话,荀子的《乐论》则是那一时期专门针对特定门类艺术活动——"乐"的论述。

荀子《乐论》中的乐,是指以音乐为主的,包括诵诗、歌舞在内的艺术的综合体。荀子的《乐论》是针对墨子《非乐》而来的,墨子单纯认为"乐"是一种穷奢极欲的享受,故应受到谴责。而荀子承继了孔子的思想,在《乐论》中着重提出了这样三个观点:①"乐"是人的本性需求。《乐论》一开篇就写道:"夫乐者,乐也,人之情所必不免也。故人不能无乐,乐则必发于声音,形于动静,而人之道,声音、动静,性术之变尽是矣。"荀子指出,"乐"就是快乐,是人必要且不能自制的感情需求。所以人不能没有"乐",乐必定表现于声音和动静——也就是音乐与舞蹈。人之所以为人,他的思想感情的种种变化,都要通过音乐、舞蹈表现出来。②"乐"对于个人的教化作用。"故乐者,所以道乐也","以道制欲,则乐而不乱"。"乐"可以将人的情感规范、引导进入理性的范围内。荀子看到了艺术对于人的情感能产生特别强烈的影响。"夫声乐之入人心也深,其化人也速","其感人深,其移风易俗易"。由此,荀子还进一步发出赞叹道:"故乐者,治人之盛者也!"③"乐"具有社会功能。《乐论》中写道:"故乐在宗庙之中,君臣上下同听之,则莫不和敬;闺门之内,父子兄弟同听之,则莫不和亲;乡里族长之中,长少同听之,则莫不和顺。"

如果说前面所提到的《周易》、孔子、荀子的《乐论》在艺术功能、艺术创作、艺术表现、艺术评价几个方面都有一定的表述,但缺乏在艺术本质这一核心问题上的涉及的话,那么第一次涉及艺术本质这一话题的中国古代著作就是《乐记》了。

《乐记》对艺术的研究主要集中在三个问题上:艺术的本质、艺术的功能、艺术和知觉者之间的互动关系。

《乐记》以"乐"立论,系统地区分了"声"、"音"、"乐"之间的层次。也就是从三个层次来论述了艺术的本质。认为"情动于中,故形于声"、"声成文谓之音"。《乐记》在我国艺术学史上第一次以明确的语言来陈述了艺术的本质——艺术是情感的表达。"情动于中,故形于声"即人对外物有感,情绪在心中激荡,就在外表现为声。"声成文谓之

音"表达了"声"必须要经过艺术的加工,像文章一样有了曲折、结构,才能形成为"音"。这种"艺术是情感的表达"的艺术认识与同时期的西方的"艺术模仿论"完全不同。然而,《乐记》中进一步强调了这种情感,不仅仅是个人情感的表达,也是社会情感的投射。《乐记·乐本篇》中写道:"凡音者,生于人心者也;乐者,通于伦理者也。是故知声而不知音者,禽兽是也;知音而不知乐者,众庶是也。唯君子为能知乐。"这里强调了乐的"通伦理",伦理就是一种社会规范和由此而产生的社会情感。故《乐记》所主张的艺术是情感的表现,并非是单纯的个人情感的表现,确切地说,是与伦理道德相通的社会情感的表现。《乐记》对艺术本质的认识虽然类似,但从根本上不同于欧洲浪漫主义流派所倡导的"艺术是情感的表现"这一命题,后者所强调的是强烈的个人情感,而前者则提倡表现的是中和的社会情感。值得注意的是,《乐记》虽然指出乐是社会情感的表现,但是它仍然强调了"乐"必要的审美形式。乐必须以音为基础,音必须以声为基础。声是音乐艺术的物质层,音是音乐艺术的形式层,乐是音乐艺术的含义层。

《乐记》的大部分篇幅用于论述艺术的功能。《乐记》首先强调了艺术重要的社会组织功能。《乐记·乐论篇》写道:"乐者为同,礼者为异。同则相亲,异则相敬。"乐趋同,把不同等级的人们维系在一种和谐的关系中;礼辨异,把人们的等级差异区分开来。《乐记》所论述的艺术的第二种功能是"治心"。《乐记·乐化篇》写道:"致乐以治心者也,致礼以治躬者也。"研究乐用来提高内心修养,达到礼的标准,使仪表行为都合乎规范。这里的"治心"并不是审美上使人身心愉悦,而是通过乐来陶冶情感,达到提高道德修养的目的,即"乐得其道"。如果"乐统同,礼辨异"说的是艺术对社会的作用,那么,"治心"说的便是艺术对个人和社会成员的作用——治心实际上涉及现代艺术功能理论中,个体的艺术社会化的功能。个体的艺术社会化和其他形式的社会化不同,它是自由的、非强制性的,不知不觉间将个体与社会联系起来,是个体的社会化不可替代的手段。

在论述艺术和知觉者的互动关系时,《乐记·乐象篇》写道:"凡奸声感人而逆气应之,逆气成象而淫乐兴焉;正声感人而顺气应之,顺气成象而和乐兴焉。倡和有应,回邪曲直各归其分,而万物之理各以类相动也。"简单来说就是不同的人对不同的"乐"有着不同的感受,各自所感"倡和有应",邪正各归其类,"以类相动"。这段话明确指出:对艺术审美的知觉差异的原因是因人本身的不同而不同的。此外,《乐记》还指出了艺术欣赏中的通感现象。《乐记·师乙篇》写道,歌

声"上如抗，下如队（同"坠"），曲如折，止如槁木"，"累累乎端如贯珠"。歌声本来只是我们的听觉感受，然而我们在听觉里却能获得视觉的感受。在歌声中，我们仿佛看到"高举"、"坠落"、"折断"、"枯树"、"一串明珠"等视觉形象。在这里，听觉和视觉相通，视觉和听觉一起，共同参与了对歌声的审美知觉，突破了知觉感官的局限，使美感更加丰富和强烈。

《乐记》继承和发展了更早的艺术思想，在艺术的本质问题上，它通过分析声、音、乐的关系说明艺术是社会情感的表现。在艺术的功能问题上，它一方面通过分析乐和礼的关系，以"乐统同，礼辨异"说明艺术的社会组织功能；另一方面，它进一步指出礼动于外、乐动于内的特点，通过"乐以治心"说明个体的艺术社会化功能。在艺术创作和艺术知觉的问题上，《乐记》以"倡和有应"、"以类相动"说明审美知觉形成的原因，以及艺术风格对艺术家个性的依赖，甚至包含着艺术接受和社会维持的内容。①

换句话说，《乐记》之中的系统性理论所表现出的普适性和纲领性意义，在某种程度上标志着中国古代艺术思想的相对成熟。

由于古代中国思想界一直没有明确的学科划分，而各门类的艺术实践活动和与之关联的艺术批评又高度发达，由艺术实践中总结出的艺术思想大多如前述《乐论》一样存在于各门类的文艺理论之中，如《续画品》、《古画品录》、《画拾遗录》、《广川画跋》、《声无哀乐论》以及《溪山琴况》等等不胜枚举，随着中国文化的发展，也在各个时代、各个领域呈现出百花争妍的盛况。

二、艺术学学科的形成

（一）"艺术学"作为独立学科的形成

我们通过对中外历史上艺术思想的分析，进一步地看到了艺术学将成为一门独立学科的种种迹象，也看到了艺术学成为独立学科之必然，为我们艺术学之理论研究提供了一个开阔的视野。

艺术学真正成为一门独立学科严格说来是在20世纪初期。但在19世纪，德国美术史学家康拉德·费德勒（Konrad Fiedler，1841—1895）率先提出Kunstwissenschaft（德）一词（词意为："艺术理论"）②。费德勒用这个词来区分艺术与美的概念以及艺术的学问与美的学问，因此被乌提茨

① 凌继尧.《乐记》中的艺术学思想[J].艺术百家，2010（4）：116.
② 王一川.艺术学原理[M].北京：北京师范大学出版社，2011：14.

称为"现代形式的艺术学之父"。值得注意的是,他并未使用"艺术学"这一学科名称。

真正意义上"艺术学"作为独立学科诞生的标志是《美学与一般艺术学》(图二)这本专著在1906年出版,作者是德国学者马克斯·德苏瓦尔①。这本书在内容上分为两个主要部分:一是美学,二是一般艺术学。这里所指的一般艺术学是区别于特殊艺术学(门类艺术学)而言的,它最重要的论点是:"人对现实的审美关系与艺术活动仅部分重合,因此研究艺术的学科应当与研究美和美的知觉的学科区分开来。"他不赞同传统美学所认为的"艺术与美密不可分"这一观点。主要有三方面的原因:第一,他认为艺术不仅仅表现美的内容,也表现丑;第二,他认为艺术的范围比审美的范围要窄,无法包含自然现象等除艺术之外的其他美的现象;第三,艺术具有一系列的社会功能,而不仅仅是具有狭窄的审美功能。一般艺术学与美学的区别正是在这种多面性的研究方面。当然,德苏瓦尔的观点明显具有片面性,不过从客观上来讲,德苏瓦尔的这一观点也具有其积极意义,至少超越了当时广泛流行于欧洲的形式主义和唯美主义。

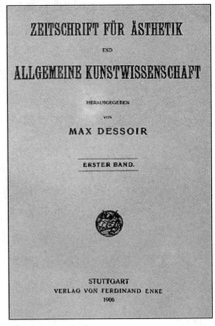

图二 《美学与一般艺术学》书影

德苏瓦尔不仅仅将自己的专著命名为"美学与一般艺术学",还以此命名了自己于1906年创办的著名刊物——《美学与一般艺术学杂志》。该刊曾因第二次世界大战停刊,在1951年又复刊,至今依然在发行,现在更名为《美学与一般艺术学年刊》。移情说的代表立普斯、《艺术的起源》的作者格罗塞②等一大批有重大影响的理论家都曾在这本杂志上发表过文章,因此,此刊在美学方面具有相当的学术权威性。不仅如此,德苏瓦尔1913年10月在柏林主持召开了第一届国际美学会议,也将"美学与一般艺术学"直接作为主题。专著、学术刊物、会议主题等反复使用这种将"美

① 马克斯·德苏瓦尔(Max Dessoir, 1867—1947):也译作马克斯·德索。德国哲学家、美学理论家、心理学家。
② 格罗塞(Ernst Grosse, 1862—1927):德国艺术史家、社会学家,现代艺术社会学奠基人之一。曾任弗赖堡大学教授。主要著作有:《艺术的起源》(1894)、《艺术科学研究》(1900),其他著作有:《家庭和经济的形态》(1896)、《东亚绢画》(1922)、《东亚雕塑》(1922)、《东亚雕塑》(与奥·屈梅尔合著,1925)等。美学上他主张把哲学美学与艺术科学分离开来,他认为包括艺术在内的精神生活与社会的经济形态之间有密切关系。提倡从社会学、人类学、民族学等多方面对艺术学和艺术史进行研究。他认为艺术科学的真正目的,是对艺术的性质、产生艺术的原因及其效果作全面探讨。

学"与"一般艺术学"相并列的提法,由此不难看出,此时,"艺术学"在学科位置上,已有了要与"美学"并列的趋势。德苏瓦尔之于艺术学,大抵上与鲍姆嘉登之于美学相当,都是学科独立的最大功臣。乌提茨和哈曼追随德苏瓦尔的脚步,也对艺术学作出了相应的论述。

乌提茨在他的著作《一般艺术学基本原理》中反对传统中仅仅将艺术视作是一种审美现象的观点,指出传统观点大大忽略了艺术作为一种文化现象这一层面的内涵。在他的论述中,更加强调的是作为文化现象的艺术除审美价值以外的其他价值。他认为:艺术的本质并不仅仅是审美,艺术的真正本质只能通过艺术本身来认识。艺术的价值除审美价值以外,更重要的是涉及各种不同的价值领域——社会领域、宗教领域、政治领域、经济领域等;艺术也同时受到不同领域其他意识形态的影响,甚至,在他眼中,这些不同领域的意识形态相互作用形成了艺术这一相当复杂的文化产品。乌提茨根据以上他对艺术的认知提出:为了更加全面地观照到艺术的方方面面,借用相关领域的研究方法来研究艺术是相当必要的,如社会学方法,心理学方法,经济学方法等。然而,在任何一门单一学科的范围内,都只能研究到艺术的某一个侧面,都不能将这些所有方法完全统合起来。为了能够更加全面地理解艺术、研究艺术,所以有必要成立一般艺术学来统领艺术的研究。

哈曼在自己的著作《美学》(1911)和《现时代的艺术和文化》(1922)中,直接把艺术看作是众多因素交融在一起的,多层面的文化现象,所以他认为艺术的发展必须放在广阔的文化史背景中来考察。另一方面,哈曼关注到有的艺术并不是只同孤立的审美体验联系在一起,而是同生活实践联系在一起,并具有一系列的功能,故不能只从美学的角度去研究。他将这种艺术与那些只同孤立的审美体验相联系的、并无其他功能的、被他称为"体验艺术"的艺术——也就是我们现在所谓的"纯艺术"相区别,为了研究这种艺术,他也主张艺术学的独立。

可以说对美学对象的反思造就了艺术学的独立。德苏瓦尔等人认为传统美学并不能对艺术活动进行充分全面的研究,所以有必要单独成立艺术学来研究艺术活动。但是这里有一点特别值得注意,将艺术活动的研究单独置于艺术学之下,并不意味着美学就不再将艺术活动作为研究对象了。不可否认,艺术是一种审美价值,所以以审美价值、审美活动作为研究对象的美学依然要研究艺术。那我们不禁要问,美学与艺术学在对艺术的研究方面究竟有什么不同呢?不同之处在于它们的研究角度和方法不同。美学从哲学的角度来解释艺术,相对思辨、抽象,而艺术学更侧重于研究艺术价值的特殊规律,尽管不能完全摆脱美学的影子,但在方法上更加实

证、具体，更加偏重对艺术实践的考察。

艺术学植根于19世纪的欧洲美学，它的独立绝不是某些学者的突发奇想，而是历史发展的必然结果。关于艺术学学科形成的历史性条件，我们认为，至少表现在以下几个方面。

第一，研究艺术的科学不断地发展促使了艺术学的诞生。19世纪，传统美学深受实证主义①思维方法影响逐步与哲学分离，与心理学、社会学、语言学等具体的知识领域的学科相结合，借用它们的理论和研究方法，延伸出新的美学流派，如心理学美学、社会学美学等。这些新的美学流派十分具有影响力。心理学美学以心理学的理论为基础，着力研究艺术创作和审美知觉过程中的一系列心理过程，这无疑具有重大的积极意义。众所周知，在艺术活动的整个过程中，无意识、联想和想象都贯穿始终，所以，心理学美学在揭示艺术创作和审美知觉过程的规律上较之传统美学有飞跃性的突破。在传统的哲学美学和新潮的心理学美学的争论中，又形成了社会学美学（以居约、拉罗为代表）。社会学美学从社会学理论中汲取养分，强调艺术创作和审美知觉的社会决定性。一方面，希尔德布兰德、汉斯立克等人基于各个具体的艺术门类的巨大差异，主张将美学与具体的艺术实践结合起来，把美学研究置于特定的艺术门类自身的历史研究和理论研究中来考察，以发现特定艺术门类的特殊规律。汉斯立克根据自己的研究，在1853年出版了《论音乐美》。这种研究方式有相当大的优势，各艺术门类各自已有了相对成熟的理论体系，故这种研究变得比之前的研究更为卓有成效，从而积累了丰富的、有价值的材料。另一方面，这种研究方法也有它的局限性，那就是将目光投射到特定的艺术活动，忽略了除此之外的艺术现象，也就得不到艺术创作中的普遍规律。

随着研究艺术学科的增多，对艺术的研究也越来越分散。从不同的角度出发，都只能看到艺术的冰山一角，如管中窥豹仅见一斑，并不能勾勒出艺术的全貌，更难形成对艺术的系统性研究。为了解决这一问题，艺术学的先驱们希望建立"一般艺术学"来综合各种研究艺术的方法，以求将日益增多的研究艺术的学问统合在一起。尽管他们的综合没有得到系统、完善的理论脉络，看上去只是简单将各门学科的理论机械地拼凑在一起，但他们综合的意识是可贵的，综合的尝试是有价值的。

第二，"从具体事实出发"的研究方法兴起对传统美学的研究方法产

① 实证主义（positivism）：强调感觉经验、排斥形而上学传统的西方哲学派别。又称实证哲学。它产生于19世纪三四十年代的法国和英国，由法国哲学家、社会学始祖A. 孔德（1798—1857）等提出。1830年开始陆续出版的孔德的6卷本《实证哲学教程》是实证主义形成的标志。以孔德为代表的实证主义称为老实证主义，20世纪盛极一时的逻辑实证主义称为新实证主义。

生了消解。19世纪，欧洲美学的格局发生重大变化，不仅在思维模式上逐步脱离了哲学的范式，在方法论上，"从具体事实出发"的研究方法兴起对传统的"从哲学高度着眼"的传统美学研究方法也产生了消解、替代的倾向。心理学美学的学者们从具体的审美经验出发，取得了重大的研究成果。心理学美学风靡一时，更为重要的是，心理学美学所提倡的这种"从具体事实出发"的研究方法让其他理论家得到了启发，尤其是那些密切联系艺术实践的艺术理论家们，他们自称自己的美学是"实践美学"。他们关注的不是普遍的艺术规律，而是具体的艺术实践过程。这派理论家的代表有泽姆佩尔、费德勒等。泽姆佩尔除了是理论家之外还是一名建筑师，拥有丰富的实践经验。他在《技术艺术和构造艺术的风格，或实践美学》一书中阐明了自己的观点：在面对特殊艺术形式的时候，应该根据该艺术形式的主要组成部分和基本条件来理解、分析，而不是一味追随"纯美学"的方式，去解释它的合理性。因此，他钟情于"一般工艺学"，并以此著称于世。费德勒将研究的眼光投向艺术的创造者——艺术家，他也将自己的理论看作是一种实践美学。尽管实践美学的一些观点也并不全面，但这种"从具体事实出发"的、关注具体艺术实践的研究方式的兴起，在一定程度上消解了传统美学研究方式，同时也促使了艺术学从传统美学中的独立。

第三，艺术领域的扩大超出了传统美学所研究的范围，促使艺术学从美学中独立出来。19世纪末以后，随着工业文明的进一步发展，各种各样的工业文明产品被吸纳到艺术的领域中来。这些产品诞生的目的就是为了将一系列复杂的社会功能同审美功能融合在一起，故而体现出前所未有的复杂性。正是由于这种复杂性，依然从传统美学的角度、方法来研究它们就显得远远不够了。"美"仅仅是这类艺术众多特质中的其中一项而已。在面对这类和生活实践相联系的艺术时，一般艺术学却能以多视角、多维度去理解，揭示其结构，确立其在艺术世界和社会生活中的地位，例如广告艺术。广告被首次放在美学的高度分析是在哈曼于1911年出版的《美学》中，他认为广告艺术是一种将功利、商务、审美等功能结合在一起的新艺术形式，并且审美功能在它的众多功能中并非是第一位的。更加值得注意的是1919年瓦尔特·格罗皮乌斯①在德国创立了至今仍然以培养建筑师和工业设计师闻名于世的包豪斯学校（图三）。包豪斯学校深受卢梭和他的追随者们如席勒、莫里斯和罗斯金等的美学思想的影响：随着工业文明的推进，艺术与生活实践脱节的状况日益严重。为了消除这一现状，它

① 瓦尔特·格罗皮乌斯（Walter Gropius）：1883年出生于德国柏林，是德国现代建筑师和建筑教育家，现代主义建筑学派的倡导人和奠基人之一，公立包豪斯（Bauhaus）学校的创办人。

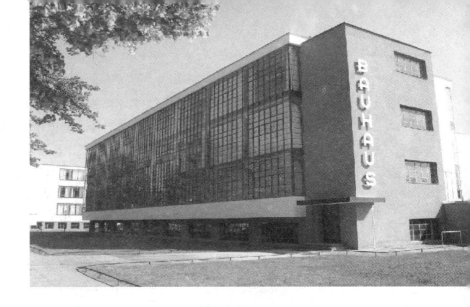

图三　包豪斯学校

提倡的是要在技术创作活动中充分展示人文精神,而不仅仅是要求艺术家通过装饰从外部来美化物质世界。这项任务并不是传统艺术或者传统的工程技术所能独立胜任的。所以,将艺术与技术结合在一起的新的艺术门类出现了——工业设计。应当指出,这些新的艺术门类的出现,也促成了艺术学与美学的分离。

第四,艺术的实证研究所取得的丰硕成果促使了艺术学的产生。在实证研究中尤其值得一提的是艺术的人类学研究为艺术学的形成起到了至关重要的推动作用。在当时艺术人类学的研究中,德国的格罗塞和毕歇尔是比较突出的。他们是坚定的进化论者,认为艺术有从低级到高级的发展过程。故要弄清楚艺术的本质就必须将目光投向艺术的形成与发展等历史性问题上,这样,"艺术的起源"就成了必不可少的研究课题。格罗塞在《艺术的起源》(1894)中倡导从"历史性的艺术"角度来看待史前原始艺术(图四、图五),从研究艺术的起源来推导艺术的"历史性本

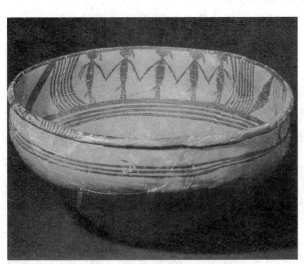

图四　彩纹舞蹈陶盆(出土于青海马家窑)

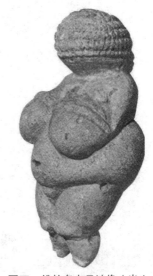

图五　维林多夫母神像(出土于奥地利维也纳维林多夫)

质",他在书中阐明:原始艺术产生的动机并非纯审美目的,而是带有某种功利性的目的,所以原始艺术产生之初就带有多功能性。毕歇尔也支持这种"原始艺术多功能性"的观点,并且在自己的著作《工作和节奏》(1894)中试图说明劳动生产过程和音乐的起源之间有着某种因果关系。总的来说,这派与传统完全不同的,用实证的研究方法来研究艺术的学者,取得了丰硕的研究成果,研究成果的不断累积,加快了艺术学独立于美学的步伐。

艺术学在德国一经诞生,便在欧洲引起极大的反响,各国各流派学者为此展开激烈的讨论,并在激烈的讨论中形成了自己的观点。其中比较突出的代表有瑞士的韦尔夫林、奥地利的利格尔和捷克的德沃扎克。

韦尔夫林认为具体的艺术具有一些相对的特性,他用这样几组词语来描述:"线条和绘画,平面和深刻,闭锁和开放,整一和杂多,明晰和非明晰。"他认为这些相对的概念在艺术价值的创造和对美的关照方面都具有相同的可能性,没有优劣褒贬之分。当然这种按相对性来描述、划分艺术类型的做法,在欧洲美学与艺术学的研究中屡见不鲜,并非是韦尔夫林的独创。席勒、尼采曾经这样做过,在20世纪以后的艺术研究中,也有众多的学者用这种做法来描述艺术。

利格尔认为艺术史是由所谓的"艺术意志"(Kunstwollen)这一基本概念的历史性决定的。虽然利格尔本人没有对"艺术意志"作出详细的阐释,基本上,它是一种用以描述从主观上决定艺术风格的历史更替的历史性意识的概念,这种意识的更替让一个时代的艺术不同于其他时代的艺术,从而具有鲜明的时代特点。正因为利格尔这种过分强调艺术意志的主观性,而忽略艺术意志的客观决定性的做法,使他走入另一个极端,显得有些偏激。利格尔认为,以两种不同的艺术知觉类型为基础(触觉与视觉),存在着两种截然不同的艺术表现方式,艺术意志就依靠这种纯主观的知觉来发挥作用。

德沃扎克作为利格尔的学生,修正了其师关于"艺术意志"的概念。他把艺术发展史看作是精神发展史的一个重要组成部分,所以研究艺术史就必须将其放在广阔的精神文化史中,特别是宗教史和哲学史中来考察。他强调在研究艺术史时,必须将其置于当时的精神文化氛围之中来考虑,所以研究艺术史的研究者必须要具备一般精神史的丰富知识。他在《中世纪艺术概念》中将中世纪的精神氛围和艺术与近代的精神氛围和艺术进行对比,以此说明时代的艺术与时代的精神氛围之间的必然联系。他以此为例阐明观点:"只有把艺术史当作精神文化史的有机组成部分来研究,才能够对它作出准确的理解。"德沃扎克除了通过分析特定时期特定社会的

精神文化来解释艺术之外，还进一步提到逆向思维——通过对历史性艺术的分析也有可能对特定历史时期的文化产生理解。德沃扎克在根据自己的理论进行分析之后，得出结论说："在历史发展过程中，不仅艺术的风格、形式、它原初的任务得到改变，而且我们关于艺术的概念，关于艺术在其他文化现象中的地位、艺术的社会存在方式的概念也得到改变。"①

我们看到，艺术学在德国一经诞生，便在整个欧洲范围内引起强烈的反响。来自许多不同国家的不同流派的学者，都在不断地对艺术学展开激烈的讨论，从不同的角度完善着这个新诞生的学科。与此同时，中国正在经历无论从任何角度看都极其重要的历史转变，尤其在文化思想领域，许多学科西学东渐，包括艺术学这个刚刚诞生的新兴学科。

20世纪20年代，宗白华②（图六）从德国留学归来于东南大学任教，在以"艺术学"为题的系列演讲中率先提出艺术学的概念。1926—1928年间，他撰写了《艺术学》和《艺术学（演讲）》两份体系完备的讲稿，并在我国高校中首次开设了美学和艺术学的课程。

另一位我国艺术学领域的先驱是马采（图七）。马采留学日本，在京都帝国大学期间专攻美学，回国后出任中山大学哲学系教授。马采在20世纪40年代初期写了6篇艺术学

图六　宗白华

散论，其中带有纲领性的第1篇于1941年发表于《新建设》第2卷第9期。这6篇论文都收入马采的《艺术学与艺术史文集》（中山大学出版社1997年版），它们至今仍然是从事艺术学研究的重要理论材料。

宗白华和马采用自己的经历见证了艺术学从美学中独立出来的全部过程，并分别将这个过程记录下来。宗白华写道："艺术学本为美学之一，不过，其方法和内容，美学有时不能代表之，故近年乃有艺术学独立之运动，代表之者为德之Max Dessoir（马克斯·德苏瓦尔——引者注），著有专书，名Aesthetik und allgemeiue Kunstinseenschaft（《美学与一般艺术

① 凌继尧.艺术学：诞生与形成［J］.江苏社会科学，1998（4）：88.
② 宗白华：曾用名宗之櫆，字白华、伯华，籍贯为江苏常熟虞山镇，中国现代哲学家、美学大师、诗人，南大哲学系代表人物。先后在法兰克福大学和柏林大学学习哲学和美学。回国后，自20世纪30年代起任中央大学（1949年更名南京大学）哲学系教授，1949—1952年任南京大学教授，1952年院系调整，南京大学哲学系合并到北大，之后一直任北京大学哲学系教授，后兼任中华全国美学学会顾问。著有美学论文集《美学散步》、《艺境》等，1994年安徽教育出版社出版《宗白华全集》。

学》——引者注），颇为著名。"马采在他题为《从美学到一般艺术学》的散论中明确了艺术学产生的美学背景以及独立的事实，他开篇就写道："艺术学或一般艺术学，就是根据艺术特有的规律去研究一般艺术的一门科学。它是距今100多年前由德国艺术学者费德勒奠定了其作为一门特殊科学的基础，后来又由德苏瓦尔和乌提茨赋予其一个特殊科学的体系。"[①]

图七 马采

宗白华、马采所处的时代与艺术学学科诞生的年代极为接近，可以说艺术学学科在诞生之初就被引入中国。在学科起点上我国和欧洲实际上是站在同一水平线上。

（二）我国"艺术学"作为独立学科的形成

尽管我国在艺术学的领域起步早，起点高，但由于种种因素，之后该学科一直处于停滞状态，由于我们将"文学思维"的概念等同于"形象思维"而让同样运用"形象思维"的艺术学一度被统摄于文学之下。

艺术学在之前被统摄于文学之下是有其合理性和针对性的，主要有以下几个原因。

第一，文学与艺术具有极大的共性。文学与艺术都是创造性的，而且目的都是创造审美价值。著名的现象学美学家罗曼·茵加登曾把我们常说的"文学作品"称为"文学的艺术作品"，这个说法正是在强调文学的艺术属性，并将"文学性"的文字与"非文学"的文字（如公文、说明等）区分开来。茵加登这样说过："如果一部文学作品是具有肯定价值的艺术作品，那么它的每一个层次都具有特殊性质，它们是两种价值性质：具有艺术价值的性质和具有审美价值的性质。"换句话讲，是否具有艺术价值和审美价值是"文学的艺术作品"的判定标准，所以文学才能和别的文字样式区分开来。文学作品必须是具有艺术属性的，也就是说，创造出艺术形象是文学作品的首要目的，文学作品中的形象又

[①] 凌继尧，方丽啥. 论我国的早期艺术学研究[J]. 东南大学学报（哲学社会科学版），2001（3）：68.

要以情感的力量来感染读者，并且作品又必须具有一个完整的结构。在这些问题上，艺术作品与文学作品具有极强的相似性。

第二，一般认为，艺术创作时的内在酝酿阶段是用一般的语言进行构思的，只有到了实施外化的表现阶段，也就是说是艺术品的物质化阶段，才使用本门类特有的艺术手段来呈现。正如文学是使用文字作为表现的载体一样，艺术与文学之间的不同仅仅是表现手法和表现载体而已。①

第三，在艺术的研究问题上存在学理建构上的薄弱环节。由于艺术门类的多样性、独立性、排他性，使各门类艺术理论在学理建构上"存异"易，"求同"难。我国在新中国成立以后艺术理论的研究一直在文艺理论的范围之内，这从我们所沿用的教材如《文艺学概论》、《文艺学引论》就可看出。而"文艺学"则是中国语言文学一级学科下面的一个二级学科，这是从苏联沿袭过来的学科性质，从根本上说"文艺学"是以"文学理论"的结构作为基石的。另外，不可否认的是，"艺术学"在历史渊源上与"美学"密不可分。研究者在面对艺术的复杂情况时，不得不根据不同视角的需求向更为成熟的"文学理论"和"美学理论"求助。这也造成了"艺术学理论"在学理建构上体现出对"文学理论"和"美学理论"的依附性。

然而，"艺术学"归属于"文学"门类之下虽然有其合理性，但是却并不意味着它绝对的合理。

第一，艺术与文学之间的差异很大，并不仅仅是表现手段上的差异，所谓"艺术语言"并非是"语言"的另一种形式。而在艺术创造的酝酿阶段，艺术家就已经以特定的"艺术语言"作为工具来感知事物了。奥尔德里奇曾说过："在某种意义上，艺术家是用他的艺术器具来体验事物的。"这也就意味着，从感知外部世界、把握外部世界、产生创作冲动到完成作品创作的整个由内及外的艺术创作全过程中都始终贯穿着特定艺术门类的特殊"艺术语言"，而远非惯常认为的"艺术语言"仅仅只是艺术的表现手段和载体。

第二，艺术有其自律性的发展规律。音乐、美术、戏剧、影视、舞蹈等各种艺术类型的表现形式和手段完全不同于文学。随着人类社会文化的发展，各个不同门类的艺术依据各自的不同性质沿着各自不同的轨迹独立发展。在这样的情况下，仅仅简单地将文学理论看成是艺术理论的基础和依据；用文学思维统摄甚至取代艺术思维；用文学单门学科的规律来替代门类繁多的艺术的普遍规律、直接替代各具体艺术门类的特殊规律；甚至用理工科的研究标准来衡量艺术的创作与研究成果，以至于忽视甚至是限制了艺术——特别是各不同具体门类艺术规律的探索，严重影响了我国艺

① 张晶.为艺术美学立义[J].现代传播（中国传媒大学学报），2011（9）.

术创作和研究的合理发展。

第三,在"艺术学"归属于"文学"学理架构下的学位建设情况,在当年国际学术交流上造成了一定的尴尬局面。在国际惯例上,作为单独学科的艺术(Art)包括文学、美术、音乐、戏剧、舞蹈、影视等,而在我国之前的实际情况是其他学习、研究"非文学"的其他艺术门类的学生、学者却持有"文学"的学位,这在学术交流上所表现出来的"不对口",无疑给国际学术交流带来了巨大的障碍。

这种情况到了20世纪90年代才得以改善。经过了长达14年的"独立战争",直到2011年2月,国务院学位委员会审议批准了经过调整的《学位授予和人才培养学科目录》正式宣告独立。这个具有"里程碑意义的大事"使"艺术学"成为该目录中第13个"学科门类",其中囊括五个一级学科,艺术学理论(1301)、音乐与舞蹈学(1302)、戏剧与影视学(1303)、美术学(1304)和设计学(1305,可授艺术学、工学学位)。

然而,"学科逻辑"上的"水到渠成"并不意味着"学科实际"上的"瓜熟蒂落",艺术学在学理建构、研究对象、研究方法上仍然存在若干问题。

关于艺术学学科的学理架构,各自站在不同的角度,目前主要有以下几种思考,为我们对艺术学的研究提供了几种不同的视野。①

1. 理论与实践的角度

参照"文艺学"的学科体系构架(从理论与应用的角度立论,即文学批评是文学理论应用于具体的文学现象或作品中,文学史是文学理论应用于文学的历史研究中),即文学理论、文学批评、文学史的三维构架,艺术学也可分为:

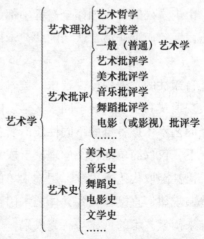

① 曹意强:艺术门类的独立与学科规划问题,曹意强在2011第六届全国艺术院校院(校)长高峰论坛上的报告。

这种学科划分方式直接脱胎于文学的学科划分方式，由于文学的研究发展相对成熟，故从这种角度，艺术学研究可以有较多的成熟经验可以借鉴，这是一种较为常见的学科划分方式。

2. 一般与特殊的角度

这种站在研究范围的学科划分方式覆盖面较前一种更加全面，各个特殊门类艺术学科自成体系。由于各个特殊门类学科已有了相对完整的理论体系，为了不破坏这种体系，尊重各特殊门类学科理论的历史和发展，本书采用的即是这种结构。

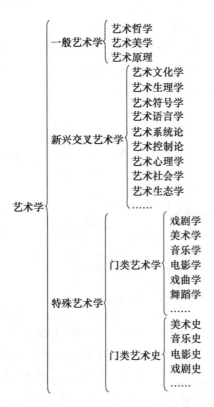

3. 内部研究和外部研究的角度

这种划分方式脱胎于文学的另一种划分方式。雷内·韦勒克和沃伦在他们的最负盛名的《文学理论》中，把文学研究分为"内部研究"和"外部研究"两个部分。所谓"外部研究"是指关于"文学的背景、文学的环境、文学的外因"等文学外在因素的一种"因果式"的研究；所谓的"内部研究"，即指对于"文学作品的存在方式"、"文体"、"文学的类型"、"文学史"等的关于文学作品本身的研究。与此相应，我们也可以把艺术进行如下的体系分类：

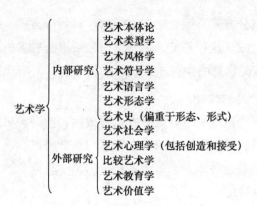

4. 一般艺术学即艺术本体论的框架

这种做法将一般艺术学与特殊艺术学剥离开来，只作一般艺术学的讨论。此种划分方法的优势在于实用性和适应性较强，但将特殊艺术学剥离开来难免使艺术学范围大大缩小。

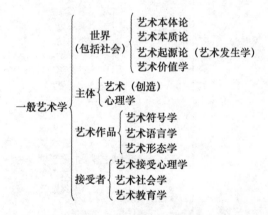

当然，以上四种方法仅仅是对艺术学作为独立学科门类的几种构想，艺术学作为一门新兴学科方兴未艾，还有极大的空间值得探讨和摸索。

不论从学科传统还是从几种对于学理架构的猜想都不难看出，艺术学都毫无疑问应当归属人文学科，与此同时又兼具社会科学的某些性质。因此不难想到，在未来艺术学的发展中，艺术学在研究对象与研究方法上必将与传统人文学科（文学、美学等）和社会科学（社会学、文化人类学、心理学等）彼此交叉，彼此渗透。

三、艺术学的学科价值

艺术学作为独立门类学科独立之后，其学科价值在何方呢？总的来说，主要体现在三个方面——学位建设方面的价值、艺术学的自身价值与艺术学的其他价值。

（一）艺术学在学位建设上的价值

艺术学得以独立的一大价值就是解决了之前在艺术教育中学位建设上的尴尬问题。过去我国艺术院校毕业生不管是学美术还是学音乐表演，都被授予文学学士、文学硕士的文凭。文凭性质与所学专业严重不符，不仅仅不利于国际学术交流，也影响了学生就业等未来发展。所以，艺术门类的设置将改变这种怪象。

在之前的学科设置下，难免以文学研究的价值评估体系去作艺术研究的价值评估。也就在一定程度上造成了对艺术创作的学术价值的严重低估。这种评估体系的颠倒，使我国艺术的创作主体力量成了边缘力量。这种学科的独立并非是因为"学科自尊"而展开的"学科跃进"运动，而是一种正本清源，是"艺术学"相关学科的学科价值的一种回归。这种学科价值的回归，将引导相关学科更加合理地发展。

（二）艺术学自身的价值

艺术学是艺术元理论（元理论是指关于学科本质的理论）的学问，直接影响到艺术学学科内部的各个环节。

1. 一般艺术学与门类（特殊）艺术学

"一般艺术学"对所有的艺术形式进行综合的研究。音乐、舞蹈、绘画、戏剧、文学就表现形式与表现手段而言，都具有极大的差异，但都被统称为"艺术"，可见其根本上必定具有深刻的联系，它们之间必定存在着某种共性，而这些门类艺术中又各有其以区别于其他门类的自身特点。这正是艺术学所要探讨的东西。换言之，这种"普遍性"与"特殊性"、"共性"与"个性"正是艺术学在方法论研究上的第一个前提。随着一般艺术学在这方面的发展，必将推动和促进各门类艺术学的发展。

2. 艺术学与艺术批评

一个真正的艺术批评显然需要坚实的理论依据基础。艺术学探讨的是关于艺术的普遍性问题和本质的问题，从另一个角度讲，艺术学是关于艺术"元理论的探讨"，是"元艺术的批评学"，它讨论艺术的一般原理，审查艺术评价的理论预设和最终标准，为艺术批评提供坚实的理论基础。

3. 艺术学与艺术创作

艺术学作为艺术元理论的学问，它的发展必将促进特殊艺术学（即各门类艺术学）的理论发展。特殊艺术学的理论发展又将进一步促进各艺术形态的创作。

(三) 艺术学的其他价值

艺术学是研究艺术的学问，由于艺术在人类文化和社会生活中都具有特殊的价值地位，故艺术学的研究也必将影响着其他研究人类文化和社会生活的学科。就艺术学的历史和学科逻辑建构来看，艺术学这门学科具有其鲜明的跨学科性。综合以上两点来看，艺术学的跨学科研究必然是其发展中不可回避也无须回避的重大命题。这种跨学科研究，必将对其他人文学科、社会科学在研究对象和研究方法上形成相互重叠、互相补充的格局，共同补充、完善已有的公共知识体系。

1. 人文类

（1）艺术传记论。艺术传记论，艺术与文学、历史学等学科的结合。着眼于艺术的创造者——艺术家本人。认为艺术家本人的人格魅力是艺术魅力的来源，因此以追溯艺术家的生平、情感、想象、理想等心灵状况及其在艺术品中的投射为主要的研究手段，从创作主体的角度出发去研究特定社会时代背景下的个体状态。

（2）艺术符号论。艺术符号论，深受20世纪初以来如现象学、符号学等哲学思潮的影响，直接面对艺术文本本身，主张挖掘艺术文本的表层符号系统背后蕴藏着的更深层次的意义系统。在剖析艺术文本的时候，需要借助与之相关的语言学、符号学、心理分析学、结构主义、现象学等相关的研究方法，把艺术文本作为一种文化符号集合体去寻找更深层次的文化隐喻，对文化作出新的阐释。

（3）艺术文化论。艺术文化论，将艺术看作是一种文化现象。观照的是艺术过程与特定个人、社群、民族、国家等的文化语境的复杂关联，主张运用解构主义、后现代主义、后殖民主义、女性主义等方法透过艺术去阐释复杂的文化语境。直接将艺术看成一种文化现象来作为研究文化的切入点。

2. 社科类

（1）艺术社会论。艺术社会论，认为艺术的影响力主要来源于它对于社会现实生活的再现以及评价，在这个再现和评价的过程中饱含艺术家对于社会的认知，而艺术家对于社会的认知恰是来自于生活在社会中的艺术家，故而把艺术研究的重心对准艺术所反映的社会生活。其研究对象是社会生活，而艺术仅是社会生活的一个折射，并以此为突破口。

（2）艺术接受论。艺术接受论，倡导艺术的效果在于公众的接受，公众囊括了群体和个体，是具有社会性的。在研究时需要运用到20世纪后

期的社会学、阐释学、人本主义心理学等去分析。

以上学说都是在艺术的跨学科研究中长期实践的成果,然而面对当代艺术的复杂现状就显得不够了。为什么说当代艺术现状很复杂呢？如果硬要用一个极具概括性的术语来描述当代艺术的复杂现况的话,王一川先生用了一个概念叫"纯泛审美互渗",简称"纯泛互渗"。他是这样解释"纯泛互渗"这一概念的："艺术中纯审美与泛审美相互渗透而难以分离的状况,具体地是指艺术的审美性与商品性、个人创造性与公众创造性、精神性与物质性、高雅性与通俗性等共时呈现并相互渗透的情形。"他从四个方面来解析当代艺术的复杂性：第一,从艺术的性质看,当今的艺术,尤其是实用艺术,艺术作品不仅是个人的独特创造,也是文化产业的批量产品,同时兼具审美性与商品性。第二,从艺术的主体看,艺术既要遵循以艺术家创造力及人格,又要满足普通公众的心理需求,兼有个人创造性与公众创造性。过去一直把艺术美的创造归结于艺术家的独特人格魅力和不可思议的创造力,而今则在创作中日益看重普通公众日常期待的满足和无意识欲望的投射,这两方面的重合变换呈现出艺术在社会生活中的角色的重要转变。第三,从艺术的客体看,艺术品既蕴藉着人的精神生活需求,又同时唤醒了人对物质生活欲望的满足,故在艺术品上展示出精神性与物质性的复杂的交融。第四,从艺术的价值取向看,艺术既突出经典性,又顾及日常通俗性的趣味满足,兼及高雅性与通俗性。

换句话来说,当前艺术已经呈现出与往昔传统艺术不同的新方式,与文化、社会之间的关系也较之前更为复杂。这种复杂现状并非从哪一个单一学科角度出发就能厘清的,从这个角度来讲,艺术学的跨学科研究有着巨大的研究空间和研究价值；其他相关学科也亟待能从艺术学的角度来对研究对象、研究方法进行补充,共同完善、建构公共知识体系。

第二节　艺术的本质、特征及功能

艺术是人类独有的创造产物,也是人类情感和智慧的结晶。纵观艺术发展史,艺术以其独特优美的形象和丰富多彩的内容反映了人类各个时代社会生活及精神状态。如今,艺术虽保留"技能"的原意,同时也衍生出更广阔的含义,不仅是人类群体或者个体对于审美的认知或由此创造的产物,也是一种满足人们精神需求的意识形态,其多姿多彩的形态,涵盖了

文学、音乐、舞蹈、绘画、雕塑、建筑、戏曲戏剧、电影电视等领域。艺术的功能也由最初的审美扩展到人类社会活动诸多方面，显现出不同于以往的新功能。在经济全球化、多种意识形态相碰撞的当下，探究艺术的本质、特征及功能是进行艺术研究不可或缺的重要部分。

一、艺术的本质

什么是艺术？这不仅是艺术学的核心问题，也是一个学习艺术的学生，一个专门从事艺术工作的艺术家，甚至是研究艺术学的学者首先要回答的问题。千百年来人们不断地探索、研究、总结，思想各异，论点纷呈，其答案至今仍莫衷一是。有的人说，"绘画是艺术"、"音乐是艺术"、"雕塑是艺术"，但是不会贸然地说"艺术是绘画"、"艺术是音乐"、"艺术是雕塑"。那么，艺术究竟是什么？艺术的本质是什么？首先，我们必须认识到，要洞察艺术的本质，发现和把握艺术的规律，就不能停留在种种艺术形态上，将艺术简单地看作是绘画、音乐、雕塑等一系列物质表现形态的总和。

艺术是一种独特的人类活动，人类创造了艺术并且能够欣赏艺术。同时，艺术活动也跟人类其他社会活动一样，归根结底是为了人的生存和发展。因此，艺术永远被包含在了人类的一切活动中，既不能脱离客观世界存在，也不能分离于主观世界，却又不同于它们。

艺术广泛地联系着人类的其他活动，同时又有自己的特殊性。艺术的本质就是指艺术这种事物的根本性质，以及艺术这一事物与政治、经济、文化、哲学、宗教等其他事物的内部联系，也就是说，艺术本质就是精神与物质、理性与感性、抽象和形象、理论与实践、再现与表现的高度统一。虽然目前对"艺术的本质"尚无统一的定义，但纵观艺术史的发展历程，"艺术"实际上是一个开放性的、与时俱进的概念，随着新情景和新条件不断涌现，"艺术的本质"会被无止境地探讨下去，其概念及性质也会不断地被完善和拓展。

关于艺术本质的各种解释，其出发点往往比较单一，从单一层面进行探讨，比如："艺术即直觉"、"艺术即表现"、"艺术即经验"、"艺术即有意味的形式"等等，都是从不同视野考察了艺术某一方面的本质。但是人对事物的认识是不断深化、永无止境的，在艺术领域，新的艺术活动和艺术形态不断发生、变化，那么，对"艺术的本质"的探寻也不会有终极结论。

对艺术本质的不同观点，归纳起来，有以下几种说法。

（一）客观再现论

客观再现论认为艺术是"理念"或者客观"宇宙精神"、社会生活的体现。概括地说，客观再现论分为两种不同观点。一种是唯心主义再现论，认为在世界之上还有一个更高的存在，即绝对精神，艺术是理念的模仿。这种观点以柏拉图和黑格尔（图八）为代表。另一种是唯物主义再现论，以车尔尼雪夫斯基等为代表，强调再现的是自然和社会生活。

较早对艺术的本质进行哲学探讨的柏拉图认为，理性世界是第一性的，感性世界是第二性的，而艺术世界是第三性的，艺术只是一种理念的显现，是对理念的摹本的摹本，影子的影子，与真理隔着三层。也就是

图八　黑格尔

说，艺术是对现实的模仿，而现实又是对理性的模仿。换句话说，柏拉图的这种观点是基于客观唯心主义的。德国古典主义美学家黑格尔继承了柏拉图艺术是理念的本质观，但又扬弃其抽象性，认为"美就是理念的感性显现"，"艺术的任务在于用感性形象来表现理念，以供直接观照，而不是用思想和纯粹心灵性的形式来表现，因为艺术表现的价值和意义在于理念和形象两方面的协调和统一，所以艺术在符合艺术概念的实际作品中所达到的高度和优点，就要取决于理念与形象能互相融合而成为统一体的程度"。①他认为艺术是概念、思想的外化，强调以感性形象表现理念，包含了很多合理内核，特别是既强调艺术的理性内涵，又强调其感性特征。

艺术总是渗透了思想、理性的，但并非是理性、概念的直接呈现，也不能用来图解思想、理性、概念。艺术不是用形象说明概念，而是把概念融入到形象中，艺术作品的主题渗透在全部艺术描写之中，是自然而然流露出来的。在艺术创作中，活的形象创造思想，可是思想并不创造形象。

俄国著名的民主主义者、人本主义美学家车尔尼雪夫斯基则认为，"艺术的目的是再现现实"。②他区分了再现现实与模仿自然之间的差距，再现的不仅是形式，还包含了内容。他所理解的现实生活不仅包括客观存在的自然界，还包括人们的社会生活，从而更加具有深刻的社会内容。这种观点强调了艺术对客观世界、社会生活的依赖关系，强调了艺术的对象是客观世界。但艺术又都具有表现性因素，表现主体的思想感情。因此，

① 〔德〕黑格尔.美学（第一卷）[M].北京：商务印书馆，1979：142.
② 〔俄〕车尔尼雪夫斯基.生活与美学[M].北京：人民文学出版社，1957：86.

艺术不是客观世界的机械再现、复制,而是艺术家基于客观世界的主观创造。

中国古代也有类似的"文以载道说"。刘勰在《文心雕龙》里提出,文是道德表现,道是文的本源。刘勰说的"道"既有自然之道,也有圣贤之道。因此,他所说的"道"是自然之道与圣贤之道的统一。南宋的朱熹认为,"道"不仅是文艺的本质,而且是文艺的内容,"文"仅仅是作为"道"的工具而已。

客观再现论在现代中国发展为反映论,认为艺术来源于生活,是社会生活的反映;同时,艺术反映生活必须由人来完成,所以,艺术反映全面的社会生活,并且这种反映具有积极的主观能动性。这里指的"全面的社会生活",即包括了社会生活的全部方面,不仅涵盖了处在一定社会生活中的人们的政治观点、法律观点、道德观念、宗教观念、哲学思想和文艺思想等范畴,同时还反映了人们的各种梦想、幻想、情感、情绪、愿望、审美趣味和审美理想等等。可以说,人类生活的一切方面,都在艺术的视野内,都可以成为艺术的表现领域和对象。在此基础上,可以更深入解释艺术的本质。首先,艺术是一种思想关系,反映物质关系和经济基础。其次,艺术能够反映政治、法律、道德、宗教、哲学等特殊意识形态。

以上客观再现论的观点都承认了艺术是现实的反映,它们在艺术的哲学基本问题上摆正了意识与存在的关系,其考察艺术的逻辑起点是对的。然而,这些观点的唯物主义只是直观的和机械的唯物主义,在关于艺术的许多具体论点上存在着矛盾和缺陷。

(二) 主观表现论

主观表现论是艺术史上关于艺术本质的一种重要观点,它认为艺术是人类主观心灵的表现,是艺术家审美情感和自我意识的表现。这种观点是把注意力放在内在、主观的世界。

西方的主观表现论最早出现在柏拉图的著作中。他认为诗歌是诗人在迷狂状态下凭借灵感创造的,并非常态下产生的技艺性作品。到了文艺复兴时期,随着人们思想的觉醒,艺术家才受到关注,人的情感和意识才得到表达。18世纪,卢梭反对所有古典主义和新古典主义艺术理论,提出艺术不是对经验世界的描绘或复写,而是情感的自然流露。其后,德国古典美学的开山鼻祖康德认为,艺术纯粹是作家、艺术家们的天才创造。艺术创作中天才的想象力与独创性,可以使艺术达到美的境界。由此可见,康德强调的是艺术创造主体的重要性,将美学体系建立在了主观唯心主义基础上。受康德的影响,尼采认为主观意志是世界的主宰,他用日神阿波

罗和酒神狄奥尼索斯来阐释艺术的发展，日神冲动和酒神冲动是艺术创作的内在根源，而梦和醉是艺术的两种基本审美特征。弗洛伊德则认为艺术是人的"潜意识"的本能和欲望的表现，其产生的内驱力受到自我和超我的压制，便产生了转换、移置和升华。把艺术看成是艺术家主观意识的产物，认为艺术之所以为艺术，仅仅是由于艺术家"内心的自我表现"。弗洛伊德的观点开创了无意识领域，强调了艺术家深层意识与作品的关系。

主观表现论在20世纪发展到顶峰。意大利哲学家克罗奇提出，艺术是直觉的创造，是艺术家"诸印象的表现"、"心灵的活动"。他把艺术从周围事物抽离出来，认为艺术不是物理事物，也不是概念或逻辑的活动。克罗奇认为的"直觉"实际上是指一种精神性的东西，直觉作为"心灵的综合作用"，既表现艺术家内在的情感，又用这种情感的表现创造了客观世界中的事物。英国哲学家科林伍德在此基础上进一步探究，认为艺术是艺术家内在情感的表达，这种情感的表达仅仅是在头脑的想象中意识到自己的情感，并不是所谓的描述情感或宣泄情感，更不是激发观众的情感。①美国哲学家布洛克说："我们以语言、色彩、声音或诸如此类的东西表现我们自己时，我们并不是先想好自己将要表现什么，然后再决定用什么方式表现。我们清楚地知道自己要表现什么时，也就是这种东西已通过我们使用的表现媒介，包括语言、色彩和形状被构造出来之时。"②美国画家斯迪尔曾说过："在我的画里面，空间和事物表象都转化成了心灵实体"，"以阐明、传播充满自由原则的生命力为己任"。③从某种角度说，艺术的确是人感受的情绪和情感等方面的表现。比如，毕加索的《掩面的弃妇》（图九）表现的是悲痛；凡·高的《夜间的咖啡馆》（图十）表现的是热烈、兴奋的氛围。

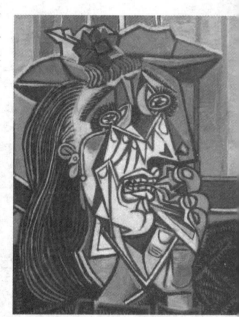

图九 毕加索《掩面的弃妇》

艺术表现主体心灵、情感等，在我国传统艺术理论中也很盛行，早在春秋时期就产生了"诗言志"的说法，《尚书·尧典》、《礼记·乐记》和《荀子·儒效》都提到了这个理论。《尚书·尧典》首次出现"诗言志、歌永言"的说法，强调了诗、歌等艺术表现思想感情的特点。《礼记·乐记》进一步指出"凡音之起，由人心生也"，将主体情志与客观事

① 罗小翠，黄秀山. 何须界定"艺术的本质"[J]. 思茅师范高等专科学校学报，2003（4）：49～51.
② 〔美〕H. G. 布洛克. 美学新解[M]. 滕守尧译. 沈阳：辽宁人民出版社，1987.
③ 杨身源，张弘昕. 西方画论辑要[M]. 南京：江苏美术出版社，1990：673.

图十 凡·高的《夜间的咖啡馆》

物,将声、音、乐的区别和联系都统一起来。荀子在《荀子·儒效》中也强调音乐表现了人们内在思想感情的变化,把客观需求和主观表现结合起来。而在汉代的《毛诗序》中则明确提出了创作主体与艺术的关系,诗歌的"志"源于诗人的心灵,直接引发艺术家的情感,情感的表现形式就是艺术,包括诗歌、音乐、舞蹈等。《毛诗序》最早在理论上总结了艺术史审美情感的表现这一艺术观念,开中国艺术理论主观表现论之先河。

主观表现论关于艺术本质的观点是和人类的自我关注相伴而生的,是一种唯心主义的艺术理论,它们把艺术创作看成是纯主观意识的活动,是

无关乎外在，也无关乎艺术家对外物从印象到本质、从感性认识到理性认识的过程，过分夸大了人的主观幻想。

（三）效仿活动论

艺术活动的起源与发展，随着艺术本身在当下时空中的主动性与社会功能的角色演变进而在初始的起源学说中不断推衍。这里的效仿，有2层含义：一是参照和模仿；二是效法并注重效果。效仿活动论持守模仿活动论中对艺术起源的传统见解，同时着眼于未来发展对当下意义的启迪。

从古老的"模仿"到近现代意义上的"效仿"经历了一个怎样的历程呢？模仿活动论在西方文艺思想史上是很有影响的一种观点，也是西方传统艺术思想的根基。这种观点认为艺术是对现实的"模仿"。西方艺术理论的奠基者古希腊思想家德谟克利特就把艺术看作人类模仿自然的一种活动，他曾对艺术这样分析道："在许多重要的事情上，我们是模仿禽兽做禽兽的小学生，从蜘蛛我们学会了织布和缝补，从燕子学会了造房子，从天鹅和黄莺等的歌唱啼鸣学会了唱歌。"同样，苏格拉底也说："绘画是对所见之物的描绘……借助颜色模仿凹陷与凸起，阴影与光亮，坚硬与柔软，平与不平，准确地把它们再现出来。"[①]而古希腊的亚里士多德则在人类思想史上第一个以独立体系来阐明美学概念，认为艺术就是对现实的"模仿"。他更加系统、全面地总结和阐述了这种艺术是模仿的观点。他在《诗学》中写道："模仿出于我们的天性，而音调感和节奏感也是出于我们的天性，起初那些天生最富于这种资质的人，使它一步步发展，后来就由临时口颂而作出诗歌。"先哲再次强调人类艺术活动中模仿的地位："这一切实际上是模仿，知识有三点差别，即模仿所用的媒介不同，所取的对象不同，所采的方式不同。"[②]由此可见，西方古代把艺术看作是对自然的"模仿"，认为这种"模仿"是人们对自然的认识过程，由此，比较单纯地得出艺术本质上是对自然活动的一种再现，是一种模仿的认知艺术。

西方的这种模仿活动论与中国一些关于艺术本质的观点也有所类似。中国的文字与绘画起源于对世界的模仿。天地鸟兽、世间万物和人的身体都是模仿的对象。现在我们能够看到的原始时代流传下来的图案几乎都是抽象的符号。然而在当时，这些都是对动物形体与运动的生动

① 欧美古典作家论现实主义和浪漫主义（一）[M].北京：中国社会科学出版社，1980.
② 〔古希腊〕亚里士多德.诗学[M].罗念生译.北京：人民文学出版社，1962.

描绘。比如"旋涡纹像盘曲的蛇，水波纹像爬行的蛇"。①西晋文学家陆机曾说："宣物莫大于言，存形莫善于画。"南朝宋国画家宗炳在他的《画山水序》里提出了"身所盘桓，目所绸缪、以形写形、以色貌色"的美学主张。他认为山水画是画家对所体验、观察的山水的模仿。唐代画论家张彦远在他撰写的中国第一部美术史《历代名画记》中阐释南齐画家谢赫的绘画六法之一——"应物象形"时说："夫象务必在于形似，形似须全其骨气。"要求绘画必须做到再现事物的形状。②

进入20世纪，中国早期的艺术理论家对模仿活动论进行了提炼与升华。现代美学家宗白华对中国古代绘画进行总结："因为古代绘画这样倾向写实，所以，在一般民众心脑中，好画家的手腕下，不仅描摹了、表现了'生命'，简直是创造了写实生命。古人认为艺术家的最高任务在于能再造真实，创新生。艺术家是个小上帝，造物主。他们的作品就像自然一样地真实。"③可以看出，中国艺术本质论表现为对现实世界的"模仿"，但这种"模仿"不是简单的艺术再现，是"摹一人，一人必到纸上活现"，就如梁启超对此的描述："先把那些事物的整个实在完全摄取"，以达到"一攫攫住他的生命"的目标。可见，这种"模仿"是有生命的模仿④，是一种更看重结果、效果的模仿，因而我们用更为贴切的"效仿"一词对其进行表述。

当代艺术中，丰盛且卓越的艺术表达形态与价值已经超越了艺术早期作为服务的客体所处于的单一、被动的机械角色。在早期的文艺思潮中，艺术"模仿自然"这一观点是古希腊及西方哲学、艺术为研究"艺术与美"的重要观点；"模仿说"进而成为现实主义的发展基石。但即便是亚里士多德这位最早系统地阐述了艺术的"模仿活动论"的先哲，他也肯定了艺术在模仿之上的自发性，揭示了艺术在社会活动中对原物的超越："诗人的职责不在描述已经发生的事，而在描述可能发生的事，即按照可然律或者必然律是可能的事。"⑤时代在发展、社会在进步，经济、技术飞跃的当今，人们对艺术的观念和要求发生了重大的变化，艺术创作者不可能再一味地简单模仿，而是更注重艺术作品对艺术欣赏及艺术接受者所产生的效果，及由此反作用于艺术创作者在艺术创作中发挥自身的主观能动性，这使得诸如音乐、美术、舞蹈等艺术活动带有艺术家强烈的个人色

① 李泽厚.美的历程［M］.北京：中国社会科学出版社，1989：17~27.
② 张同道.艺术理论教程［M］.北京：北京师范大学出版社，2009：188.
③ 宗白华.美学与意境［M］.北京：人民出版社，1987：206.
④ 谢毅.如何理解艺术的本质［J］.成功（教育），2008（9）：297.
⑤ ［古希腊］亚里士多德.诗学［M］.罗念生译.北京：人民文学出版社，1962.

彩。比如柴可夫斯基所作的芭蕾舞剧《天鹅湖》，1877年在莫斯科大剧院首演后，一百多年来被无数的舞蹈家重新编排、调整，艺术家们在其基础上融入了符合新时代及当时人们审美的特征；中国著名舞蹈艺术家杨丽萍自编自演的女子独舞《雀之灵》，被其他舞蹈家不断地研究、模仿，通过自身的理解和思考，增添了个人独有的特点；再如中国唐代中期著名书法家颜真卿所创立的颜体字，其笔画横轻竖重，笔力雄强圆厚，气势庄严雄浑，后人也在模仿其写法的过程中，加入自己的理解和体会。由此可见，完全意义的"模仿"几乎已不存在，亚里士多德所阐述的"模仿"已经从原先固有的理念晋升为当今包含艺术创作者主观能动性在内的一种"效仿"。在现当代，不论是艺术的创作对象，还是艺术表现的形态，都在不断更新，艺术已不再是一种仪式或者虚像的形态，而是呈现出更为自在的、充满更多可能性、具有启示意义的作品，成为思想领域与创造文化的带领者。

模仿并效法于宇宙万物依然是艺术活动的依据所在，不仅如此，从模仿到效仿的更新中可以看出，"效仿活动论"在历史长河中对艺术的社会活动及社会功能作出了更为成熟的尝试。

（四）马克思主义艺术论

旧的唯物主义美学承认艺术是现实生活的反映，肯定客观存在是第一性的，而反映客观存在的艺术是第二性的。亚里士多德就认为，艺术实际上是"模仿"，车尔尼雪夫斯基也曾提出，"再现生活是艺术的一般性格的特点，是它的本质"。这些观点都在哲学的基础上摆正了意识与存在的关系，但仅仅是从艺术与现实的美学关系上来考虑问题，并没有看到艺术是一种社会意识形态，是建立在一定经济基础上的上层建筑。因此，这些观点也就没有观照到作为一种意识形态的艺术与其他意识形态的内在联系与本质区别，也就无法全面而准确地阐明艺术的本质问题。

马克思主义艺术理论主要来源是康德、黑格尔和费尔巴哈，并对他们的观点进行革命性改造，从而建立了马克思主义艺术理论。德国古典哲学代表人物康德将艺术理论的重点从过去的以客体精神为中心转向艺术创作的主体，研究艺术主体精神，提出天才论。这种由天才创造的纯粹艺术是一种美的艺术，以满足人的生理欲求和伦理愉快为目的。因此，审美主体和艺术形式是审美活动的主要元素。黑格尔与康德的静态分析不同，他认为艺术是一种以理念为中心、运动的哲学体系，艺术以自然为中介，表现自然美，又通过人的创造修复自然美的缺陷，体现的是人的理念表达。他认为艺术是内容和形式的统一，容纳了感性与理性、主体与客体，为艺术

本质理论提供了一种辩证的观点。德国哲学家费尔巴哈则倾向于机械唯物论，提出艺术来自于自然生活，爱是艺术的源泉。

马克思主义艺术理论继承了德国古典哲学关于艺术理论的成果，并与无产阶级革命实践相结合。马克思主义艺术理论诞生于19世纪40年代，其哲学基础是历史唯物主义与辩证唯物主义，他在《〈政治经济学批判〉导言》中指出艺术是一种把握世界的方式，指明艺术是一种社会意识形态，同时指出艺术是一种生产。艺术生产与物质生产既有联系又有区别，既受社会意识形态一般规律的制约，又有自己的特殊规律。马克思主义艺术理论的核心学说是反映论，即艺术是社会生活的能动反映，这是艺术的本质特征。

艺术并不简单等于艺术作品，它还包括了艺术家、艺术作品以及欣赏、接受艺术的广大群众，同时联系于客观世界和单个主体。换句话说，艺术就是主体的人和客观世界之间的交流，也是艺术家主体与受众主体间的交流，艺术其实就是以作品为中介，以客观生活为对象，通过创作和接受等环节，连接艺术家和受众的精神文化活动。艺术的领域主要为非物质性的精神文化领域，是对现实世界的精神超越，也是在精神上对现实世界的回归，其成果主要是精神性产品，其功能主要是作用于人们的精神。同时，艺术活动又是一个个主体独立地进行的，具有强烈的主体性、独特性，是通过人脑对社会存在进行创作和欣赏，是有意识的、有目的的活动。主体性的思想意识和所处社会环境中的社会意识相互交融，并渗透到艺术活动中，因此，艺术活动不可避免地具有社会意识形态性，艺术在整个社会结构中也被归属于上层建筑的社会意识形态。

然而，人类的物质活动是一切精神活动的基础，艺术也同样依赖于物质活动，比如设施、材料、工具等。艺术的对象包含了物质活动的社会生活和物质生产，与人类的物质生活紧密相连。同时，艺术中的思想、观念、感情等也直接或间接来源于物质生活及其中形成的经济关系。

根据历史唯物主义的观点，经济基础是社会在一定历史发展阶段上的生产关系的总和；上层建筑是建立在经济基础之上的政治、法律、道德、哲学、宗教、艺术等观点，以及和这些观点相适应的政治、法律等制度。那么，作为社会意识形态的艺术，同其他形式的社会意识形态一样，是建立在一定社会经济基础上的上层建筑，它的发生和发展，包括各个历史阶段的艺术的主要内容和形态是由经济基础所决定的，同时又反作用于经济基础。艺术活动中包含了社会意识，具有意识形态的特征，任何时候都不能脱离社会存在，艺术与社会生活具有客观依存性，恩格斯在《反杜林论》中提出，"世界的体系的第一个思想印象，总是在客观上被历史

状况所限制，在主观上被得出该思想印象的人的肉体状况和精神状况所限制"。①

在生产力低下、生产关系简单的原始社会里，艺术的发展直接被经济基础决定。原始社会中，人类最早的工艺品是打制的石器，这些石器反映了人与人、人与自然的关系。到了旧石器时期晚期，原始狩猎经济有了很大发展，人类社会也进入母系氏族社会，这种新的社会经济模式推动了艺术的新发展，出现与女性生殖有关、与狩猎活动有关的洞窟壁画等。人类进入阶级社会后，艺术与经济基础的关系开始变得复杂。经济基础决定艺术，艺术反映经济基础，其间还包括各种社会意识形态间的相互作用和影响。比如，青铜艺术出现在奴隶社会经济发达的商周时期，再如古希腊的造型艺术和神话，也是同一定社会发展形态结合在一起的。由此可以看出，艺术是适应经济基础发展的需要而发展的，是由经济基础所决定的，脱离经济基础就无法正确解释各个时代的艺术现象。

由此，马克思提出艺术生产理论，将"艺术"与"生产"联系起来考虑，从生活实践活动中出发来考察艺术问题，把艺术看作是一种特殊的精神生产及消费活动，具有商品属性，这成为艺术理论的一大突破。1845年，马克思和恩格斯在《德意志意识形态》中，把精神活动称为"生产"的活动，认为"思想、观念、意识的生产最初是直接与人们的物质活动，与人们的物质交往，与现实生活的语言交织在一起的。观念、思维、人们的精神交往在这里还是人们物质关系的直接产物。表现在某一民族的政治、法律、道德、宗教、形而上学等的语言中的精神生产也是这样。人们是自己的观念、思想等的生产者"。②

艺术生产理论认为，艺术与其他物质产品一样，受生产的普遍规律所支配。这样就可以将艺术生产看作一个涵盖生产与消费环节的系统来考察，包括艺术创作、艺术产品和艺术消费三个阶段。这三个阶段相互影响、相互依存，艺术产品是艺术生产的中间环节，它的两端连接了艺术家和消费者。其中，艺术家作为艺术产品的创作主体，在艺术生产中起着决定性作用，有了艺术家生产出来的艺术产品，消费者才能消费。同时，消费者的需求又反过来制约着艺术家的创作，如果艺术作品没有人埋单、没有人欣赏，那么，它就无法维持生产。因此，消费者的需求可看作是艺术生产的动力。马克思在《资本论》等著作中，把"艺术生产"作为研究生产规律的问题，从各个角度和层面加以研究和阐述，如人类一般生产劳动

① 〔苏〕里夫希茨编. 马克思恩格斯论艺术（第1卷）[M]. 北京：中国社会科学出版社，1982: 104～105.
② 马克思恩格斯选集（第一卷）[M]. 北京：人民出版社，1995: 30.

的特点、"艺术生产"中生产劳动与非生产劳动的关系、资本主义制度下艺术生产者的状况和"艺术生产"的异化等。

当然,艺术生产并不能等同于一般物质商品生产,因为物质商品并不具有社会意识形态的性质,但作为艺术生产这一特殊精神生产形式生产出来的艺术商品是具有鲜明的社会意识形态性质的。艺术生产主要创造审美价值,满足人们精神需求,充满了创作主体的思想感情。随着人类生产能力的提高,作为审美主体的人的感觉能力也越来越丰富,人之所以要和现实建立审美关系,还是由于人的本质力量具有审美的需要。比如"人化自然",就是经由生产劳动实践,自然界从与人无关的、敌对的或自在的状态,变为与人相关的、相统一的、"为我"所用的对象,其结果使人逐渐认识到客体对象的美并掌握美的规律,从而发展人的审美能力。因此,人类的生产实践活动本身就是一种创造性的劳动,艺术生产作为一种特殊的精神生产,必然是心与物、主观与客观、再现与表现的结合,艺术的本质就是实践基础上审美主客体的统一。

马克思主义的艺术理论不仅纠正了各种唯心主义艺术本质论许多不正确的解释,也为我们进一步探讨艺术的本质提供了科学的理论基础和正确的方法与方向。

(五)中国现代艺术本质论

多年来,学者们对20世纪中国艺术理论所做的研究,一般都是针对各个具体艺术门类的理论进行分门别类的探讨,比如文学理论研究、美术理论研究、音乐理论研究、戏剧理论研究、舞蹈理论研究等。站在更高的学理层面上,把艺术理论看作统摄和包括各门具体艺术理论的艺术科学,从艺术一般角度探讨各门艺术共有的本质特征和基本规律,特别是20世纪中国艺术科学发生、发展、演化的历史,这方面的研究为数不多。再加上"文化大革命"的极"左"思潮和机械唯物论的粗暴干扰,以及改革开放后的西化狂潮的席卷而来,中国现代艺术理论研究长期处于停滞状态,仍然未能找到一条宽广的艺术理论道路。

中国古典艺术源远流长、灿烂辉煌,以独特的美学思想和美学风格在世界艺术史上占据一席之地。中国古典艺术建立了独特的艺术体系,形成了别具一格的、与古典哲学和美学密切相连的中国古典艺术理论。其中,存在大量可以用来研究艺术欣赏的思想资料。如老子提出的"致虚极、守静笃"和"涤除玄览"的思想,庄子的"心斋"、"坐忘"之说,强调主体必须摆脱世俗功利的贪念,保持心气畅通,方可观物、行事。可见,中国古典艺术理论与中国古典哲学紧密相连,老庄的道家学

说更是中国古典艺术理论的支撑点，其终极归属是天人合一。天人合一论的含义是指，主体融入客体或者客体融入主体后的物我合一的艺术境界，认为艺术是人和宇宙的根本统一，具有超越性的审美境界，如中国艺术理论中的情景交融、声情并茂、形神兼备、虚实相生等观点，都是天人合一的体现。

此外，中国古典艺术理论中也存在丰富的专门谈论艺术鉴赏问题的论述。刘勰在《文心雕龙》中提出"缀文者情动而辞发，观文者披文以入情"，便是把欣赏当作创作的反向运动来看待。然而，纵观整个中国古典艺术理论，理论家们大都是以创作者为核心，是在复原创作者之意的目标之下来探讨接受及接受者的作用的。

由此可见，中国古典艺术理论关于艺术的本质是物我辩证统一的观点，不是片面地强调任何一方，而是在审美主客体高度相融的基础上实现艺术的升华。因此，和谐一向是中国古典艺术的最高理想。

传统艺术理论中艺术不可避免地要从反映产生它的社会这一前提出发，中国艺术理论随着中国社会的特殊的现代化进程而发生了现代化转型。在抵御外侮、强国新民的现代化进程中，中国艺术理论突破了原来的发展途径与格局，并在西方强势文明的冲击下，开始了充满新奇与困惑、辉煌与失落的涅槃过程。

带领中国艺术理论踏出现代化进程第一步的是19世纪末一群渴望以艺术来启蒙民智、重铸民魂的先进知识分子。最富开创意义的当属梁启超、王国维、蔡元培、鲁迅等人，他们都热心学习西方艺术理论，并尝试将其与中国艺术理论结合起来，试图解答中国艺术、社会，乃至人生问题。梁启超在《论小说与群治之关系》中提出"小说界革命"，突出小说具有"熏"、"浸"、"刺"、"提"的独特艺术感染力，确立了现代性审美指向，将艺术与生活统一起来。王国维则将中国古典美学中的"境界"、"意境"思想理论化、系统化了，显示了一种审美趋向。

作为人类文化的优秀成果，马克思主义艺术理论诞生于19世纪中叶特定的历史条件及社会背景下，随着马克思主义理论的出现而诞生。尽管与中国传统文化有显著区别，但马克思主义艺术理论最终与中国的国情和艺术实践相结合，实现了在中国的生根、发芽、开花、结果。并在此基础上不断开拓创新、与时俱进，形成中国特色马克思主义艺术理论体系，从而，为马克思主义艺术理论宝库增添中国特色的内涵。

马克思主义艺术理论的中国化，是伴随着马克思主义在中国的传播而传播、发展起来的。李大钊是中国最早接受并传播马克思主义的先进分子之一，他在《什么是新文学》中认为，新文学"是为社会写实的文学"，

并指出"宏深的思想、学理,坚信的主义,优美的文艺,博爱的精神,就是新文学运动的土壤、根基"。①而后,邓中夏、恽代英、萧楚女、沈雁冰、郭沫若等人纷纷运用马克思主义唯物史观阐述艺术的社会属性,强调文学艺术为无产阶级革命斗争服务。萧楚女在《艺术与生活》中认为,"艺术是和那些政治、法律、宗教、道德、风俗等一样,同是一种人类社会的文化,同是随着人类的生活方式变迁而变迁的东西"。早期中国共产党人提出的艺术主张和见解是其在国民革命中的文艺政策的最早体现。

20世纪20年代后期,无产阶级革命文学兴起,中国左翼文艺界率先将马克思主义作为自己的指导思想,马克思主义艺术理论逐渐成为指导中国文艺实践的"科学的艺术论"。左翼艺术家运用马克思主义唯物史观作为考察社会的出发点,认为文学是建立在一定经济基础之上的上层建筑,属于社会意识形态,由此阐述了文学的性质、地位及其社会功能,并大力提倡戏剧、音乐、绘画的大众化和面向工农。1938年10月,毛泽东同志在中国共产党六届六中全会上正式提出了使"马克思主义中国化"的论断。紧接着,毛泽东又在《新民主主义论》中提出建设"民族的科学的大众的"新民主主义文化,全面阐述了古今中外艺术中的各种关系。1942年,毛泽东在《在延安文艺座谈会上的讲话》中系统地论述了文艺与政治、社会、阶级性、人性、统一战线的关系等一系列重要艺术理论问题。这成为马克思主义艺术理论中国化的里程碑。中华人民共和国成立后,中国文艺界以马克思艺术理论为指导思想,许多艺术理论家积极从事戏剧、电影、美术、音乐、舞蹈等领域艺术民族化的探索和尝试。比如,新中国马克思主义文艺理论开拓者和奠基人之一、著名艺术教育家王朝闻先生用唯物辩证法分析艺术现象,采用对立统一的哲学理论揭示艺术活动的规律;坚持文学艺术为人民服务的方向,关注艺术与生活中的重大课题。十一届三中全会后,面对改革开放和社会主义现代化建设的现实,中国共产党提出"艺术育人"、"先进文化"、"中国特色社会主义艺术"、"艺术与三贴近"、"艺术与人民"等一系列思想理论指导。

改革开放以后,我国文艺理论界对马克思主义文艺理论体系、作为上层建筑的文艺与政治的关系、文艺与其他意识形态的相互作用、文艺活动中的人性与人道主义、艺术掌握及反映世界的方式、文艺的意识形态性等问题进行了深入探讨,在充分吸收马克思主义经典作家关于艺术理论基础上,吸纳了中国传统艺术理论及西方艺术理论的思想精粹,并与时俱进地结合当代中国的艺术实践,建立了中国特色的马克思主义艺术理论体系,巩固和发展了马克思主义的思想阵地。

① 宋建林.中国马克思主义艺术理论的光辉历程[J].文艺理论与批评,2008(1):69~75.

马克思主义一个重要的特质就是与时俱进，事物总是在发展中前进，没有一成不变的东西。中国现代艺术实践是中国艺术理论的出发点与会合点，世界各国、各民族之间的艺术交流是艺术发展的推动力量。中国现代艺术理论还需要在实践中不断地发展和完善，才能真正建起一个丰富、系统、完整的艺术理论体系。

二、艺术的特征

艺术的本质是对艺术内在的质的规定，是自身内在规律及其与艺术相关联的其他事物的客观规律相融合而成的。艺术的特征是艺术独特的外在表现，也是艺术本质的集中呈现。本质是特征的内在规律，特征是本质的外在表现，两者密不可分。艺术作为一种特殊的社会意识形态，艺术生产作为一种特殊的精神生产，决定了艺术具有形象性、主体性、社会性的特征。

（一）艺术的形象性

艺术的特征是多种多样的，作为审美意识的高级形态，艺术最大的特点就是认识过程和表现方式上的形象性。这种形象性的认识方式，符合人类普遍的认识规律，即具体与抽象辩证统一规律的特殊表现形式。艺术的形象性与生活世界的形象性具有不同程度的一致性或同构关系，且由此存在着不同的表现形态，形成了不同的艺术手法、艺术风格和艺术流派。形象性是由艺术特有的表现方式决定的，因此黑格尔说："美是理念的感性显现。"[1]别林斯基也认为："诗人是用形象来思维，他不是论证真理，而是显示真理。"[2]艺术的目的是在于给人审美的享受，而能够引起美感，而成为审美对象的就是能够体现人的本质的感性事物，"美是在个别的、活生生的事物，而不是在抽象的思想里"，"艺术的创造应该尽可能减少抽象的东西，尽可能在生动的图画和个别的形象中具体地表现一切"。[3]

艺术的形象性特征发源于艺术本质的再现论及模仿论，即认为艺术来源于生活，是对生活的模仿和再现，强调艺术世界与客观世界的一致性、相似性。亚里士多德强调模仿论，但也指出艺术"用颜色和姿态来制造形象"。[4]刘勰在《文心雕龙·体性》中也提到："夫情动而言形，理发而文

[1] 〔德〕黑格尔.美学（第1卷）[M].朱鹏译.北京：商务印书馆，1979.
[2] 朱光潜.西方美学史（下册）[M].北京：人民文学出版社，1979.
[3] 〔俄〕车尔尼雪夫斯基.生活与美学[M].周杨译.北京：人民文学出版社，1957.
[4] 伍蠡甫、蒋孔阳.西方文论选（上卷）[M].上海：上海译文出版社，1979：35.

见，盖沿隐以至显，因内而符外者也。"[1]艺术创作的基本任务就是创造具体、生动的艺术形象，让艺术接受者能够通过欣赏艺术形象而达到精神需求的满足。比如艺术形象与被表现对象间的高度形似性，在西方传统油画艺术中得到最直观的体现，它以具象摹写、再现客观现象为基础，重在反映客体真实，重视远近、大小、明暗的正确性，讲究透视、投影，以造成空间实体如能触摸的效果。此外，还有些艺术种类本身就有直观的、具体可感的形象，如建筑通过不同的建筑材料、建筑造型和空间组合来体现；舞蹈通过直观的人体动作、姿势、面部表情来塑造艺术形象；书法的形象性用篆、隶、草、楷、行等各具特征的书写形式，通过点画（即线条）的搭配和章法布局来完成字的造型。这些都是艺术形象性特征。

社会关系的丰富性和生活的完整性构成了艺术对象的形象性，而有些艺术形象是需要艺术接受者通过想象来体现的。比如在音乐的欣赏过程中，音乐利用特定的音响变化与特定的情感起伏的对应关系，间接地反映社会生活复杂斗争与人的思想感情变化的关系，通过调动欣赏者的审美感受能力，运用联想和想象在内心唤起一定的艺术形象，听到《中国人民解放军进行曲》时，会感到一支雄壮的队伍在昂首阔步地前进；听到《美丽的心灵》时，会感到一个质朴、乐观、活泼的现代青年女清洁工朝气蓬勃的形象。在文学作品中，真实、具体地再现客观现实表现得尤为明显，高尔基把文学称作是"人学"，文学中艺术形象不仅能反映某个人群的言谈、举止、风度、性情等外在表现，还能反映人与人、人与环境之间纷杂的具体关系。如巴尔扎克的《人间喜剧》从整体的各个方面掌握当时社会生活，涵盖了对资本主义的政治、法律、道德、家庭等各种关系的具体认识；鲁迅的《阿Q正传》因这一个独特的阿Q拥有巨大的共性，而成为当时国民性的代名词，这种把人物置身于一个政治、社会、经济的具体的总体现实中刻画，其艺术形象达到了"充分的现实主义"高度。

正是在现实中存在着具有形象性的事物，然后才有相应的反映方式——具有形象性的审美活动。"只有凭着从对象上展开的人的本质的丰富性，才能发展着，而且部分地第一次生产着人的主观感受的丰富性。"[2]人类的实践活动创造了美的事物，也创造了认识美的事物的能力和方式，这也是艺术被称作是"形象"的认识的奥妙所在。

艺术的形象性特征并不是对客观世界的简单描摹，而是借助客观世界的形象性表现艺术创作者的生命情感和主体精神，是现实某种意味的形象。成功的艺术形象，既是具体可感的，又是概括的，人们可以通过

[1] 刘勰.文心雕龙［M］.杭州：浙江古籍出版社，2011.
[2] ［德］马克思.1884年经济学—哲学手稿［M］.北京：人民出版社，1956.

艺术欣赏活动对生活本身加深认识，艺术形象源于生活而又高于生活，只有遵循艺术形象的概括化与具体化辩证统一的原则，才能创造出既个性鲜明、生动，又具有极强的概括力的艺术形象。

（二）艺术的主体性

艺术有着强烈的主体性，艺术是由人创造的，小鸟叫得再婉转动人，小鸟不是歌唱家，孔雀开屏再美丽夺目，孔雀不是舞蹈家，因为动物的行为出于单纯的本能，而人在创作艺术的过程中则是将自己主体意识融入其中。德国哲学家恩斯特·卡西尔认为："人与动物的区别在于动物只能被动地接受给予它的现实，而人却能发明、运用各种符号创造理想世界。"①人的根本特征就在于不断地创造。艺术创作主体及艺术接受者所具有的能动性、目的性、选择性、创造性、自主性等特点，决定了艺术活动带有强烈的主体性。

马克思主义经典作家曾这样谈到主体对客体的反映："对我来说，任何一个对象的意义（它只是对那个与它相适应的感觉来说才有意义）都以我的感觉所能感知的程度为限。"②他强调的是主体通过自身对客观世界中对象的认识来反映这个对象，这肯定了唯物主义的主观能动性。马克思认为，艺术创作并非是艺术家接受外界的某种指令而创造的，而是艺术创作者主体的内在需求。他列举弥尔顿创作《失乐园》（图十一）来说明艺术家的创作冲动是如同"春蚕吐丝一样"的"天性的能动表现"。③由此可知，艺术主体并不是脱离艺术客体而独立存在的，其结构也不仅是主体自身的结构，而必定是包含了主客体关系在内的结构，即艺术客体是艺术家面对的客观对象，并且制约着艺术主体。虽然，在这种主客体关系的结构中，更多地表现为主体的主导作用，偏重于艺术主体自身的表现，但这种表现也是处于客体所规定的范围中，并不是主体天马行空的臆想，而是具有客体特征的表现。现代心理学研究表明，人的认识活动，不只是对客观事物刺激感官而

图十一　弥尔顿《失乐园》插图

① 章利国，杜湖湘.艺术概论新编[M].北京：高等教育出版社，2007.
② 〔德〕马克思.1884年经济学—哲学手稿[M].北京：人民出版社，1985：79.
③ 〔苏〕里夫希茨编.马克思恩格斯论艺术（第4卷）[M].北京：人民文学出版社，1962：242.

引起的条件反射或简单描摹，包括艺术活动在内，人的认识活动都包含了主客体的双向作用，是主体心理结构的运算过程。

艺术高于生活就是指艺术作品融入了艺术家的主观意识、思想情感，具有十分鲜明的创造性和创新性。由于艺术家会根据自己的世界观和个人经验来创作作品，所以艺术作品必然带有明显的主观性。比如，画家所画的山水画固然是对客观山水画的描绘，但更准确地说是对艺术家所体验到的客观山水的描绘。不同的艺术家对同一客观山水有不同的体验，即使同一艺术家在不同的年龄与心境下，其体验也是不一样的，因而创作出不同的山水画。艺术家在艺术作品中所表达的不是客观生活本身，而是艺术家对客观生活的感受。

艺术主体性体现在艺术家对人类整体目标的叩问和追求，对人类存在的终极意义的探索上。人们常说，情感是艺术的灵魂，只有真挚的情感，才能创造出感人的艺术作品。艺术创作者在创作时有意或无意地将自己的经历、观点、情感融入到艺术作品中。情感成为艺术活动动机的生成、形象塑造与接受过程中基本的心理元素，也是艺术创作的基本元素，其独特的个性使艺术作品呈现鲜明的主体性特征。古代书法家所谓"书者，心之迹也"的说法，就是指书法艺术要托物言志，寓情于书。纵观历代书法名作，都能看出书法家"寄情"之所在。比如，从王羲之的《兰亭序》（图十二）里，能使人体会到一种飘逸脱俗的神韵；在颜真卿的《祭侄文稿》（图十三）里，那种大气磅礴、忠贞凛冽、愤怒痛切之情跃然纸上；苏东坡在《寒食诗》帖里，把流放颠沛之苦以及"君门深九重，墓坟在万里"的嫉愤全部倾注于放浪形骸、苦涩豪迈的笔触之中。可见，书法作品突出的是书法家的思想情操与性格，给人一种巨

图十二　《兰亭序》

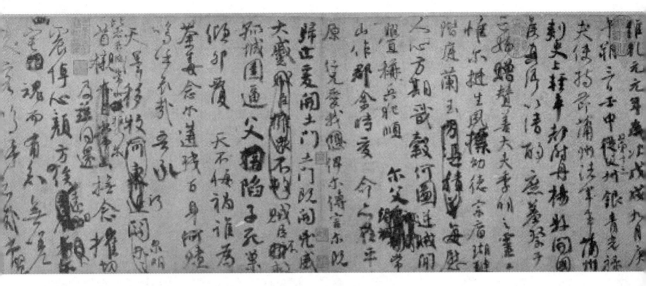

图十三 《祭侄文稿》

大的艺术影响力,同时,这些书法作品起到"发动精神,提斯意志"的作用,也带有明显的主观特性和个性化风格。

艺术既是一种意识形态,也是人类社会生活中的一种活动方式。这种活动不仅表现为艺术家的创作活动,而且同样表现为艺术作品在社会中的流通、传播、消费等过程。而艺术接受的过程是构成艺术活动完整性的重要环节。在所有的艺术接受活动中,艺术欣赏是参与人数最多而最具大众性的艺术活动。艺术欣赏是艺术接受者对艺术作品的认识,既包含着对作品形式、风格、语言、技巧的认识与理解;也包含着对作品中题材、主题思想、人生经验、道德判断等的认识与理解。俗话说,有一千个观众就有一千个哈姆雷特。人们在欣赏艺术作品的过程中,根据自身的偏好、需求、思想情感、生活经验来选择接受艺术作品所传达的内容,正所谓"仁者见仁,智者见智",这个过程体现的是艺术接受者的主体性。有研究者指出:"欣赏中的想象不同于创作中的想象,欣赏者的生活经验不同于创作者的生活经验,不同欣赏者的生活经验也不一样,所以欣赏的结果常常有歧义。"[1]刘勰曾说:"慷慨者逆声而击节,蕴藉者见密而高蹈,浮慧者观绮而跃心,爱奇者闻诡而惊听。"[2]这就是艺术欣赏中的个人偏好,个体的思想、性情不同,对艺术作品的取舍也不同,其中显现的也是艺术活动中的主体性特征。

(三)艺术的社会性

艺术作为人类创造的文化形式,不能脱离社会而孤立存在,因此,其

[1] 章利国,杜湖湘.艺术概论新编[M].北京:高等教育出版社,2007.
[2] 王运熙,周锋译注.文心雕龙[M].上海:上海古籍出版社,1998:442.

社会性的显现是必然的。无论是古希腊人的雕刻，中世纪的欧洲建筑，还是文艺复兴时期的绘画，都是在一定的社会背景下产生的，并且都在当时的社会中产生了相当大的社会影响。马克思主义艺术本质论认为，艺术社会意识形态，是经济基础的上层建筑，并且不同于政治、法律、道德等，在上层建筑中处于一种更高、更远离经济基础的地位。

艺术来源于生活，是社会生活的反映。原始社会中的石窟壁画就是源于当时的狩猎活动，而民间流传下来的诗歌就是当时社会的写照。从西方古希腊以及文艺复兴时期的"模仿自然"论到近代的"再现现实"论，都表明了艺术的客观根源是社会生活。而马克思主义者运用历史唯物主义关于经济基础与上层建筑的理论，科学地解释了艺术与社会生活的关系，认为艺术活动联系于社会的经济基础和上层建筑诸因素，肯定了艺术是"全面的"社会生活反映，这种全面包括了社会物质生活到社会精神生活的方方面面，不仅反映社会的经济关系、生产关系和阶级关系，也反映了处在一定社会环境中的人们的政治观点、法律观点、道德观念、哲学思想等。比如唐代画作中丰满圆润的仕女（图十四）、唐三彩膘满臀圆的骏马（图十五）、唐代陶器夸张的大弧度线条，这些艺术作品都体现了唐代的繁荣昌盛、丰衣足食的社会景态。关于艺术的社会性，德国哲学家阿多诺与马

图十四　唐代仕女图

克思有共同的提法,他以音乐为例,认为"音乐的社会供销和接受仅是一种附加现象,其本质是音乐本身客观的社会性质"。①他认为人类的一切活动,其中包括艺术活动,都必须放在历史背景和社会环境中考察,甚至认为"各种艺术形式反映人类的历史,比文献更为真实"。②

艺术是生活的提炼、加工和再创造。一方面,艺术的发展受到当时社会的宗教、政治、物质生活水平等因素影响与制约,同时艺术也用其敏锐的触觉和独特的方式感受社会、记录社会和批判社会,有取舍地提取社会生活中的精华。每个人生活的时代不同、社会环境不同,自身的体验与感受不同,产生的艺术作品也不相同。正是因为这些不同,才满足了不同人

图十五 唐三彩骏马

的需要。体现了艺术在社会中作为一种"交流"方式的重要本质,艺术家通过艺术作品将思想、情感传达给艺术接受者。而随着主观条件的变化,不同艺术接受者面对同一作品的感受和体验存在差异,作品在艺术接受者之间被谈论,便会产生思想的碰撞和情感的交流。艺术作品的社会性,意味着它通过艺术接受者的审美活动引起的与艺术创作者的共鸣,是属于全体的而不是个人的。"创造性的艺术家是从艺术的内部密度而不是从它的对观众的影响来思考问题的观点是浪漫化的,戏剧艺术特别不能脱离观众的反应"。③黑格尔曾说:"艺术不是为一小撮有文化修养的关在一个小圈子里的学者,而是为全国的人民大众。"④尤其是在当下,工业化为艺术生产提供了先进技术,提高了艺术作品产量,丰富了艺术创作手段,使艺术走向了更为广阔的领域,成为社会意识形态和大众心理需求的载体。

艺术是一种特殊的意识形态,不仅反映社会现实,联络社会成员,还与政治、道德、宗教、哲学等社会子系统相互作用,这也是艺术社会性特征的一个体现。比如艺术与政治的关系,按照历史唯物主义关于经济基础

① 〔德〕阿多诺.音乐社会学[M].北京:人民音乐出版社,1990:11.
② 同上.
③ 〔德〕阿多诺.电视与大众文化模式[A].外国美学[C].北京:商务印书馆,1992.
④ 〔德〕黑格尔.美学(第一卷)[M].北京:商务印书馆,1996:347.

与上层建筑的学说,"经济基础主要通过政治的中介影响艺术,而艺术也主要通过政治的中介反作用于经济基础"。[①]再比如艺术与道德,在阶级社会中,统治阶级总要在不同程度上影响艺术创作,使艺术维护其利益。反过来,艺术又潜移默化地改造人们的道德观念,起到移风易俗的作用。而艺术与宗教、哲学这些特殊的意识形态之间也是相互影响、相互作用、相互渗透的,宗教利用艺术为自己宣传教义,同时宗教艺术又是中外艺术史的主要组成部分。哲学是一种世界观,艺术不但要反映一定的哲学观念,还能给世界观的形成给予积极的影响。

此外,建立在一定经济基础上,作为上层建筑的艺术还是一种生产形态,具有商品属性,它在物化人的劳动价值的同时,还满足了人们的精神需求,这时艺术的社会性就体现在其与经济发展的关系上。形式各异的艺术作品作为商品进入社会流通领域,成为一种商业活动,并产生经济效益。然而,艺术活动的审美本质又要求它将审美放在首要位置,其中又包含着商业性和意识形态性。因此,艺术活动不仅要按照美的规律去创造,还要考虑到市场规律。艺术一经生产,就不是消极地反映经济基础,而是要对经济基础发生反作用。当艺术品的交易、流通、经营发展到一定程度时,艺术的繁荣必然产生庞大的艺术市场,出现艺术品收藏、拍卖、投资、营销等商业活动,甚至还兴起一批如大型博览会、文艺演出、艺术节等新形式艺术市场。艺术的发生和发展,归根到底是由经济基础所决定的,而经济基础反过来又决定了各个历史阶段的艺术的主要内容和形态,推动了艺术的发生和发展。如今,艺术的社会性随着时代的进步仍在继续增强,现代艺术作品内容丰富、寓意深远。同时,艺术的形式还在不断更新,艺术的生命力之所以如此旺盛,就是因为艺术拥有的这种社会意义和社会价值。

三、艺术的功能

艺术的审美特性是区别于其他社会活动以及意识形态活动的根本标志。同时,艺术又具有文化性和意识形态性,它通过形象的、情感的、丰富的、深沉的审美特性,意在扬美抑丑,将艺术的历史性、文化性同现实性精神相结合,使艺术的审美世界具有了更为广阔和深邃的社会内涵。艺术在使人认识形象的真理的同时,还能够激发人的情感,使人产生美的感受与感动。艺术的这种不同于科学的特殊作用就是审美功能,它在艺术的

[①] 王宏建.艺术概论[M].北京:文化艺术出版社,2010.

诸多功能中具有主导作用。

人类对艺术功能的认识，是不断深化、发展的，有一个由单一功能逐渐向多元功能发展的趋势。我国唐代的张彦远在《历代名画记》中指出，艺术可以"成教化、助人伦、穷神变、测幽微"，②可以"鉴戒贤愚，怡悦情性"。③古希腊哲学家亚里士多德在《政治学》中指出艺术具有教育、净化和精神享受三大功能。苏联美学家卡冈认为艺术具有交往、启蒙、教育、享乐等多种功能。而苏联美学家斯托洛维奇在《审美价值的本质》中提出艺术具有认知、预测、评价、暗示、净化、补偿、享乐、娱乐、启迪、交际、社会组织、教育、启蒙等十四种功能，并以创造和反映、心理和社会作为横纵轴的四个维度，系统地考察了艺术的功能。

艺术作为一种审美意识形态，最基本的功能就是审美功能。而审美功能主要表现为艺术作品的感染力，换句话说，艺术作品是艺术审美功能的载体。作品通过艺术创作，表现出作者丰富的感情、深邃的思想，给受众美的体验，从而达到创作者所传递的目的。我国古代文艺理论家十分重视艺术的审美功能，如宗炳的"畅神说"、姚最的"悦清"说，张彦远的"怡悦情性"生活，都不同程度地涉及到艺术的审美功能。在我国的原始社会，艺术的审美功能只是被当作实用功能的附属品，比如最早的洞穴壁画就是为捕获野兽而进行的巫术仪式的一部分；图腾崇拜的图画是原始宗教的表现；原始歌谣是减轻劳动强度的娱乐等。进入阶级社会后，尽管统治阶级为了维护社会秩序、巩固统治，更偏重于艺术的道德教化功能，但是艺术的审美功能越来越突出。比如我国魏晋南北朝以来，山水田园诗、山水画、山鸟画以及抒情性强烈的音乐、舞蹈等，已经淡化了原来的道德教化功能而凸显审美功能。自然界中的高山飞瀑、苍松翠柏、劲竹幽兰、红日落霞、雄鹰蝴蝶等和社会关系中体现人类进步的历史事件、社会事件以及表现着人与人的和谐关系、人的高尚品格等，所有这些现实中客观存在的美的现象、美的事物和美的人物，都是历代艺术家们所乐于选取的文字、戏剧、绘画、雕刻、摄影等艺术形式的题材。

随着时代的发展和社会的进步，艺术又衍生出多种社会活动功能。本书将从艺术的审美功能和社会活动功能两大方面介绍艺术的功能。

（一）艺术的审美功能

艺术的审美价值是艺术的核心，它发源于艺术形象、艺术情感和形式美学。人们接近艺术，追求艺术，在艺术中陶醉，就是因为艺术有不可抗

① 陆一帆.美学原理学习参考资料（下）[M].海口：海南人民出版社，1986：1304.
②、③ 张彦远.历代名画记（卷一）[M].北京：人民美术出版社，1963：1.

拒的魅力，即艺术为人们提供了一个心灵和情感的家园。人们通过艺术可以尽情释放自己的情感，表达自己的理想，甚至实现埋在潜意识深处的愿望。艺术的这种审美是非功利性的，艺术的其他功能都要借助审美功能才得以实现。一般来说，艺术的审美功能主要表现在审美认识、审美教育、审美娱乐三大方面。

1. 审美认识

艺术的审美认识功能，是指人们在艺术鉴赏过程中，能获得的对自然、社会、历史、人生等诸多方面的认识。艺术是人类文明和知识的载体，也是建立在一定经济基础上的社会意识形态。艺术不仅直接显现了人们对客观生活的观察、体验、认识和评价，而且形象地表达了人们对人生境界和社会历史的理想和创造。认识是指人脑对客观世界的反映，包括感性认识和理性认识。艺术的审美认识功能，一方面是指艺术活动过程中能促进艺术家在艺术创造时，获得对客观世界深入了解和把握创作意图的功效。另一方面是艺术作品能促进欣赏者在艺术欣赏过程中，获得对主观世界的了解、把握和启发功能。孔子在《论语·阳货》中说："诗可以兴，可以观，可以群，可以怨。迩之事父，远之事君；多识于鸟兽草木之名。"

艺术早已不再是满足实用需求，而是满足人们的审美需要。黑格尔说"艺术的真正职责就在于帮助人们认识到心灵的最高旨趣"[1]。艺术通过创造、领悟具有审美价值艺术形象在培育审美观、提高审美人格、发展审美能力、完善审美关系等方面起到积极作用。马克思在《1844年经济学-哲学手稿》中提出，人是按照美的规律来建造的命题，他认为"动物只是按照它所属的那个种的尺度和需要来建造，而人却懂得按照任何一个种的尺度来进行生产，并且懂得怎样处处都把内在的尺度运用到对象上去；因此，人也按照美的规律来建造"。[2]这是人类实践活动不同于动物本能活动的最显著的区别。人类最早的美术遗物是旧石器时代晚期的一些装饰品，如"山顶洞人"经过打制和研磨的石珠、骨坠、兽齿、砾石、海蚶等，这些器物都钻了孔，用赤铁矿涂上红色，这说明他们对形式美的组合能力及爱好艺术的情感已得到高度的发展。人们在欣赏艺术时，艺术美的魅力便生发成为刺激、打动欣赏者心灵的作用力，从而显现艺术的审美认识功能。沃林格曾用美学中的"移情"概念来解释西方的古希腊和文艺复

[1] 黑格尔.美学（第1卷）[M].北京：商务印书馆，1979.
[2] 里夫希茨编.马克思恩格斯论艺术（第1卷）[M].北京：中国社会科学出版社，1982：172.

兴时期等古典形态的艺术，认为移情的审美体验特点就是"审美享受是一种客观化的自我享受"。[①]他将审美体验与艺术的具体形态联系在一起来论述，将这些早期艺术形态给人的审美体验，都归入到"抽象"这一范畴中。

艺术作为人的精神活动，其出发点和归宿点都在于审美。艺术产生美感，给人以审美享受，艺术创作者和艺术欣赏者不仅能够以自我精神生活的享受与愉悦，来满足审美的精神需求、陶冶性情，还能够在重新创造审美世界中自由地观照自己、启示人生、体验现实，比如艺术作品中表现出来的对自然的热爱、对生命的崇敬、对真理的追求等。音乐、舞蹈优美的旋律和舞姿对人的情绪、情感有着巨大的诱发和感染力，从而引导欣赏者提高审美能力，净化胸襟和心灵。从艺术的形式角度看，艺术的审美认识功能又体现在了不同的艺术形态中。郑板桥的《竹》（图十六）和徐悲鸿的《奔马》（图十七），其作品中的美虽根源于现实中竹子、骏马的美，却不是现实的机械反映，而是他们对现实审美认识的表现。意大利美学家克罗齐说："美不是物理的事实，

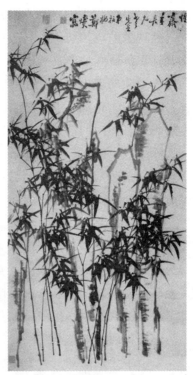

图十六　郑板桥　《竹》

图十七　徐悲鸿《奔马》

① 沃林格.抽象与移情[M].沈阳：辽宁人民出版社，1987：5.

它不属于事物，而属于人的活动，属于心灵的力量。"①它是一种向真、向善、向美、向上的，不知不觉的效应。正如亚里士多德说的："精神方面的享受是大家公认为不仅含有美的因素，而且含有愉快的因素，幸福正在于这两个因素的结合。"

艺术是生活的百科全书，哲学、宗教、道德、科学、风俗人情等文化学科都在艺术中得到不同程度的表现。艺术的认识功能不仅表现在对自然现象的审美认识，又表现在对社会、对历史、对人生的认识。而这些认识价值既是形象具体的，又是具有本质意义的，是通过鲜明生动的艺术形象展现出来的。在对自然现象的审美认识中，艺术帮助人们增长科学知识。比如，电视节目运用先进的节目制作、艺术手法等手段，将宏观的、微观的浩瀚内容，以生动形象、感染力强、趣味性高的艺术形式深入浅出地为广大观众解说，在观众审美的同时普及了科学知识，并且实现了艺术认识功能的另一个作用：艺术加深人们对社会、对历史、对人生的认识。

艺术审美功能的大小有无决定于艺术作品反映的社会生活的真实程度、广泛程度和深刻程度。无论再现生活的作品是表现性还是写意性，无论是现实主义还是浪漫主义，只要从生活出发，揭示生活的内在本质和历史发展规律，就会产生巨大的艺术认识功能。正如鲁迅在《拟播布美术意见书》中指出的，"凡有美术，皆足以征表一时及一族之思维，故亦即国魂之现象。"②

由于艺术活动是人类认识世界、创造世界、反映客观、表现主观等一系列活动的统一。因此，艺术在揭示历史、社会、人生的真谛上显得尤为深刻，它运用生动具体、饱含感情的艺术形象综合地反映社会生活深度和广度纵横两方面，使人们更好地扩大视野、认识现实、审视历史、丰富知识、得到真理。如周口店遗存的石器和阿尔塔米拉的洞窟壁画展现了原始社会的狩猎生活；马王堆汉墓帛画展示了我国封建社会的文化、信仰和统治阶级的奢侈豪华的生活；敦煌艺术宝窟显示了宗教的经典教义。尤其是具象写实的艺术作品中往往会记录一些现实生活的事件和场景，通过欣赏艺术作品，人们可以认识作品创作的年代的一些社会风貌，通过艺术作品了解和学习历史。比如《诗经》表现了三千年前我国奴隶制社会的生活情境及当时人们的劳苦与追求、婚姻与爱情；《三国演义》帮助我们认识东汉末年的社会面貌和魏、蜀、吴三国分治中国的情景；《清明上河图》帮助我们认识北宋都城汴梁的风俗民情；

① 〔意〕克罗齐.美学原理［M］.朱光潜译.北京：外国文学出版社，1983：117～118.
② 鲁迅.鲁迅全集（第8卷）［M］.北京：人民文学出版社，1981：47.

《水浒传》、《红楼梦》等反映了那个时代的全面生活气息，甚至是当时的历史、宗教、政治、军事、经济、文化等情况的综合反映；遵循"正面律"规则的埃及绘画、雕塑让人认识到当年法老的权势、威严以及古代埃及人的审美意识。可以说，人们通过接受、欣赏艺术作品都能得到对客观世界不同程度、不同性质的认识。戈雅的油画《1808年5月2日的起义》（图十八）和《枪杀起义者》等，再现了当时西班牙人民反抗侵略者的悲壮斗争场景。巴尔扎克的《人间喜剧》全面地反映了19世纪法国的社会生活，被称为法国的社会风俗史。恩格斯曾对此进行了高度评价，认为从中学到的东西比从当时所有的历史学家、经济学家和统计学家那里学到的还要多。马克思说过：希腊艺术"是一种规范和高不可及的范本，它使人看到了历史上的人类童年时代"[1]。列宁认为列夫·托尔斯泰是俄国革命的镜子，原因正是"如果我们看到的是一位真正伟大的艺术家，

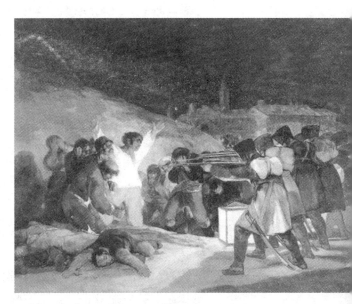

图十八　戈雅《1808年5月2日的起义》

那么他就一定会在自己的作品中至少反映出革命的某些本质的方面"。[2] 俄国哲学家车尔尼雪夫斯基也指出，再现自然和生活是艺术的首要任务，一切艺术品都具有这种作用。可见，如果艺术能够真实地反映实际生活和历史背景，那么艺术就能够起到帮助人们认识世界、历史及社会的作用。并且，艺术在实际生活中就不仅是反映客观生活而已，艺术理应具有推动人们认识实际生活的作用，并以此达到改造自己所处环境的目的，这也是艺术认识功能的最终目标。对此，毛泽东认为："革命的文艺，应当根据实际生活创造出各种各样的人物来，帮助群众推动历史的前进……使人民群众惊醒起来，感奋起来，推动人民群众走向团结和斗争，实行改造自己的环境。"[3]

作为社会意识形态之一，艺术与哲学、历史、宗教、科学等关系密切、互为素材。哲学、历史、宗教、科学等构成了艺术作品的元素。但

[1] 马克思，恩格斯.马克思恩格斯选集（第二卷）[M].北京：人民出版社，1995：114.
[2] 北京大学中文系文艺理论教研室编.马克思恩格斯列宁斯大林论文艺[M].北京：人民出版社，1986：96.
[3] 毛泽东.毛泽东论文艺[M].北京：人民文学出版社，1992：49.

是艺术是不能取代上述学科的，在认识自然现象方面，艺术比不上自然科学；在认识社会、历史方面，艺术比不上社会学、历史学。艺术总是要经过艺术主体虚构地再现和创造，在反映客观世界中去表现艺术主体的感悟和评价。艺术作品再现客观物象，总是充满了艺术人的情思、心志、理想，从而使得艺术的有限形象往往渗透了某种无限想象。可见，艺术一方面不是科学著作、不是历史教科书，不能按图索骥，但另一方面，它又给人以种种启示、感悟，这是其他自然科学、社会科学不可企及的。

2. 审美教育

审美教育是指审美主体通过对艺术的审美活动，获得某种有益的教育和启迪，从而使思想境界得到某种程度的升华。艺术作品的审美教育作用，我国古代文论、诗论和画论中都有提及并受到重视。比如，孔子明确提出"兴于诗，立于礼，成于乐"，① 其中的"乐"就是诗、歌、舞、演、奏的综合体，他以"六艺"教授弟子，希望以艺术为手段，通过诗教和乐教实现其"克己复礼"的抱负。东汉时期的王延寿认为，绘画的作用是"恶以诫世，善以示后"②，而汉魏文学家曹植说"存乎鉴戒图画也"。③ 这些中国古代文论、画论作者都强调了艺术的教化功能，强调艺术作品要具备思想性，要充当教育人们服从阶级的道德规范。

而在西方，艺术的审美教育功能很早就受到关注。柏拉图意识到艺术的"魔力"，担心荷马诗歌的情感力量会冲垮理性大堤。他认为，"我们必须尽力使儿童最初听到的故事要做得顶好，可以培养品德。"④ 古罗马诗人、批评家贺拉斯全面地论述了艺术的教育功能："诗人的愿望应该是给人益处和乐趣，他写的东西应该是给人以快感，同时对生活有帮助。寓教于乐，既劝谕读者，又使他喜爱，才能符合众望。"⑤ 德国美学家席勒在《美育书简》中第一次明确提出了"审美教育"⑥ 的概念，并对美育的性质、特征和社会作用做了系统的阐释，他不再局限于艺术的道德教育功能，而是从自然和人、感性与理性的哲学命题出发，目的在于培养有理想人格的全面发展的人。

① 论语 [M].北京：中华书局，2006.
② 中国画论类编 [M].北京：人民美术出版社，1986.
③ 同上.
④ 〔古希腊〕柏拉图.理想国 [A]，西方文艺理论名著选编 [C].北京：北京大学出版社，1985.
⑤ 〔古罗马〕贺拉斯.诗艺 [A]，西方文艺理论名著选编 [C].北京：北京大学出版社，1985.
⑥ 席勒.美育书简 [M].张玉能译.南京：译文出版社，2009.

同样，无产阶级也非常重视艺术的审美教育作用。马克思在《1844年经济学—哲学手稿》中就认为美育的基本功能是可以培养全面发展的人，创造出懂得艺术和能够欣赏美的大众。鲁迅曾说："美术可以辅翼道德。美术之目的，虽与道德不尽符，然其力足以渊邃人之性情，崇高人之好尚，亦可辅道德以为治。今以此优美而崇大之，则高洁之情独存，邪秽之念不作，不待惩劝，而国又安。"①

　　艺术的审美教育功能不是通过概念化、公式化的说教方式实现的，其教育功能隐藏在审美价值中。宗教巧妙地利用了艺术的审美教育功能，创造了宗教艺术，创作了大量围绕教义的艺术作品。比如，中国佛教艺术就遍及全国，有龙门石窟、云冈石窟、敦煌壁画、乐山大佛等，以及数不胜数的寺庙，利用艺术宣传其教义。

　　艺术的审美教育功能体现在人们通过鉴赏优秀的艺术作品，对其所反映的客观现实及包含的艺术思想做出是与非、对与错、善与恶、正与邪、美与丑、真与假的判断，再将这些判断与已有的认识加以比较，或予以认同，或进行批判，从而达到开拓思想境界，提升道德修养及品质的作用。恩格斯曾说："德国画家许布涅尔的一幅画，从宣传社会主义这个角度来看，这幅画所起的作用要比一百本小册子大得多"。②列宁评价《国际歌》的作者欧仁·鲍狄埃说："他就用自己的战斗歌曲对法国生活中所发生的一切巨大事件做出反应，唤醒落后人们的觉悟，号召工人团结一致，鞭笞法国的资产阶级和资产阶级政府。"③再比如，艺术常常是爱国主义教育的范本。抗日战争时期，岳飞的《满江红》和书法"还我河山"广为流传；光未然作词、冼星海作曲的《黄河大合唱》，田汉作词、聂耳作曲的《义勇军进行曲》和张寒晖作词作曲的《松花江上》到处传唱，歌曲里的爱国精神和民族精神激励着人们为民族自由而战。

　　艺术的审美教育功能的发生是隐藏在审美过程中的，中一个动情、移情和不知不觉的过程，具有以情感人、潜移默化和寓教于乐的特点。比如，德拉克洛瓦的《自由引导人民》、达·芬奇的《最后的晚餐》、米开朗琪罗的《最后的审判》（图十九）等作品表现了人类对社会的美好、公平、正义的呼唤，对信仰、真理的追求。古希腊雕塑《维纳斯》、毕加索

① 鲁迅全集（第8卷）[M].北京：人民文学出版社，1981：47.
② 〔苏〕里夫希茨编.马克思恩格斯论艺术（第四卷）[M].北京：中国社会科学出版社，1982：353.
③ 列宁选集（第2卷）[M].北京：人民出版社，1972：435.

的《格尔尼卡》(图二十)、罗中立的《父亲》等作品,从另外的角度唤起人们对生命的崇敬、苦难的同情和对罪恶的愤慨。齐白石的花鸟画、李可染的山水画则体现在它们能使人们更热爱自然、生命和生活。而从屈原的《离骚》、北朝民歌《木兰诗》到李白、杜甫、陆游、辛弃疾的诗、词,从元杂剧到明清传奇,人们都会在潜移默化中,增强其民族气节和爱国热忱及审美情操。

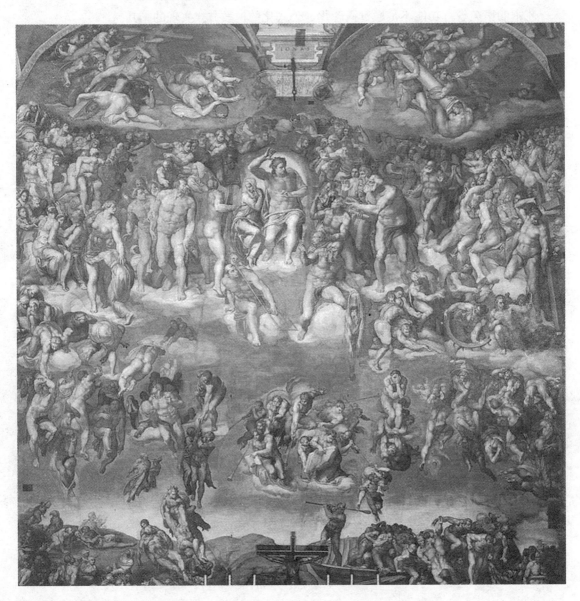

图十九　米开朗琪罗《最后的审判》

图二十　毕加索《格尔尼卡》

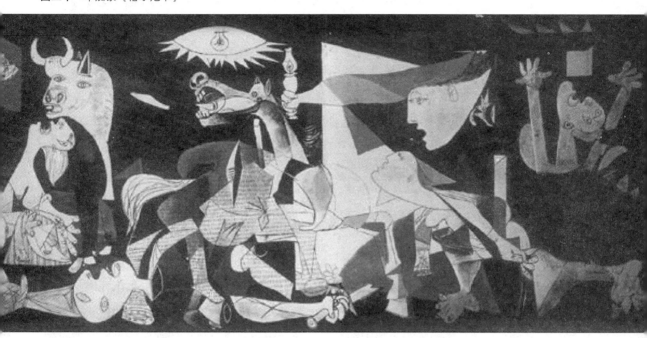

艺术的审美教育功能还因具体作品而异，并不是所有的艺术作品都具有审美教育功能。对艺术的教育功能，既不能忽视、否定，也不能过分夸大、强调。艺术的教育功能主要取决于艺术形象的审美价值、社会价值和艺术的倾向性的性质。艺术形象高度的真实性和进步的倾向性完美统一，是艺术的审美教育功能的根本保证。

3. 审美娱乐

审美娱乐是指艺术作品以强烈的感染力激起美感，使审美主体身心愉悦，使其得到调节身心、获得审美享受和精神愉悦的积极作用。黑格尔在《美学》中指出："艺术的目的应被规定为：唤醒各种本来睡着的情绪、愿望和情欲，使它们再活跃起来，把心填满；使一切有教养的人或是无教养的人都能深切感受到凡是人在内心最深处和最隐秘处所能体验和创造的东西……在赏心悦目的观照和情绪中尽情欢乐。"[①]

艺术的审美娱乐功能是人们欣赏艺术作品的直接动因，是对欣赏者要求获得娱乐、休息和精神调剂的满足，在审美享受中获得一种高尚的、健康的快感。苏联美学家鲍列夫曾说："艺术使人们得到快乐，并使人们参与艺术家的创造。古希腊人早就注意到一种特殊的，什么也不像的审美快乐，并把它区别于肉欲的快乐，这种特殊的快乐是一种伴

① 〔德〕黑格尔.美学（第1卷）[M].北京：商务印书馆，1983.

随着艺术的所有功能,使其别具色彩的精神享受。"① 亚里士多德也认为,"精神方面的享受是大家公认为不仅含有美的因素,而且含有愉快的因素,幸福正在于这两个因素的结合。"② 而尼采则用行为证明了亚里士多德的观点。他听了歌剧《卡门》之后,当夜就写信给朋友说:"我发现了一种新的幸福了,歌剧,比才的《卡门》。我确信这是现今最好的歌剧。"第二次听后,他赞扬《卡门》"是美与热情的精灵,感人至深"。③ 法国画家马蒂斯所追求的也正是艺术的审美娱乐功能,他称自己追求的是生机盎然的、使人获得休息的安乐椅式的艺术,"我的夙愿是创造一种和谐的、纯粹的、宁静的艺术,一种既没有任何问题的综合,也没有任何令人激动的题材的艺术。这种艺术给脑力劳动者带来精神上的安慰和灵魂的宁静,它对他们来说意味着消除一天的烦扰劳苦的休息"。④

艺术能给人以身心愉悦的满足。人们能够在艺术的世界中挣脱喧嚣都市的种种限制,随心所欲地欣赏和描绘世间的美景,为人生的悲欢离合高歌,排解实际生活中的愁闷,在心中构建属于自己的理想世界,重树对生活的希望和信心。人们常说,艺术具有一种魔力,让人痴迷,让人发狂,这是审美娱乐功能的最高表现,即欣赏者与艺术作品在精神深处融为一体。《论语·述而》上曾记载:"子在齐闻韶,三月不知肉味,曰:'不图为乐之至于斯也。'"艺术欣赏竟能解忧消愁,开阔胸怀,以至于让孔子把物质享受抛在一边,"三月不知肉味"。当审美主体沉浸于艺术天地之时,心灵得到某种慰藉,舒心快意之感便随之而生。审美时得到愉悦的心灵便生幸福快乐之意,甚至萌生超逾人生悲剧之境的勇气和力量。事实上任何一个有作为的艺术家,无不是因为热爱艺术才创造出优秀的艺术作品来。对于欣赏者来说,无不是因为艺术作品能带给他们韵律美、节奏美、流动美、线条美、动态美、宁静美等愉悦的情绪情感,能从中获得审美乐趣,让身心得到放松才热爱艺术的。因此,娱乐是艺术创作者和欣赏者共有的情感和精神的宣泄,是一种身心的愉悦。艺术中的丑、荒诞和悲剧成分所带给我们的并非笑料,而是一种高层次的共鸣,一种思想的碰撞和情感的共鸣,这种共鸣同样使我们身心愉悦,显然也是艺术审美娱乐功能的重要体现。

① 〔苏〕鲍列夫.美学[M].乔修业、常谢枫译.北京:中国文联出版公司,1986:225.
② 北京大学哲学系美学教研室.西方美学家论美和美感[M].北京:商务印书馆,1980:45.
③ 丰子恺.艺术丛话[M].上海:上海良友图书公司,1935:50.
④ 〔法〕亨利·马蒂斯.画家手记——马蒂斯论创作[M].钱琮平译.桂林:广西师范大学出版社,2002.

此外，艺术的审美娱乐功能还体现在调节人们身心健康、提高人们生活质量上。劳动之余，人们需要休息以缓和疲劳，恢复精力，艺术为人们提供了一种积极休息的形式，通过休息增进身心健康。比如，艺术鉴赏就是积极休息的方式之一，人们在休息日看电影、听音乐会、画画、读书，获得审美感受，实现心理愉悦。恩格斯谈到民间故事书时说："民间故事书的使命是使一个农民做完艰苦的日间劳动，在晚上拖着疲乏的身子回来的时候，得到快乐、振奋和慰藉，使他忘却自己的劳累。"[1] 审美娱乐功能体现在一切种类和样式的艺术作品中，无论是喜剧性还是悲剧性的艺术作品都具有审美娱乐功能，都能使人产生审美愉悦，获得娱乐、休息和某种精神满足。

艺术的审美娱乐功能是对人性的肯定，是对理想人格的体验，它弘扬了人的生命本质精神。艺术的娱乐功能以审美价值为基础，只有创造出具体生动、充满艺术魅力的感人形象，创造出完美的艺术形式，具有高度的审美价值，艺术才具有巨大的审美娱乐功能。

（二）艺术的社会活动功能

在人类不同社会时期，艺术的内容和形式随着客观世界和主观世界的变化而不断产生变动，使得艺术的功能也是多种多样的。并且，艺术的功能还在不断地扩展，在反映多样化的世界的同时，还反作用于个体和社会。艺术的功能也由核心的审美功能延伸到人类社会活动中，对社会其他意识形态、社会各子系统及人际关系等方面产生作用。这里，主要探讨的是艺术在社会活动中的组织、交往、协调、消费功能。

1. 组织功能

组织功能是指某些艺术品能让欣赏者从中获得观念与情感上的认同，从而走到一起为某种共同的目标而奋斗。孔子阐述艺术的"兴、观、群、怨"的四大功能中，其中"群"便是艺术的组织作用。优秀的艺术品能激发人们情感的共鸣——思想情感的沟通，群体价值目标的认同，这就起到了团结欣赏者的组织作用。

尽管人类民族众多，各民族的语言也并不完全相通，但艺术却能用情感的沟通搭建人类交流的便捷桥梁，比如奥运会主题曲的情感，沟通全世界运动健儿为增进友谊、团结、拼搏而争取更大的进步，促使他们不畏艰难，勇攀高峰，刷新纪录。艺术具有的这种情感沟通作用使人们统一思想、统一理念、统一行动，进而凝聚成一种巨大的精神力量。再如，《国

[1] 马克思恩格斯论文艺和美学（下册）[M].北京：文化艺术出版社，1982：558.

际歌》歌词中:"是谁创造了人类世界,是我们劳动群众,一切归劳动者所有,哪能容得寄生虫……"鼓舞着世界穷苦人民为争取民族的自由解放而团结奋斗。我国的《义勇军进行曲》、《黄河大合唱》,在中华民族生死存亡的关头,以其雄壮崇高之美鼓舞了中国热血儿女为了革命理想奋斗,在亿万人民心中筑起一道坚不可摧的长城,鼓舞着人民与日本侵略者进行不屈不挠的战斗,在历史上写下光辉的篇章。艺术的组织功能还体现在培养人们的集体主义精神上,比如多声部合作的合唱艺术,其声音和谐、音色统一、对比强烈、表现丰富,要求人们团结协作、密切配合。同理,参加合奏、舞蹈等集体艺术活动能增强人们的纪律性和组织性,促进人们之间相互了解、增进友谊。

艺术是一个国家、一个民族或某一区域文化的集中体现。因此,一个国家、民族或某一区域需要他人了解、认识时,艺术起到了联络、沟通、组织的良好作用。改革开放后,我们更加需要世界了解和认识我们的国家、民族文化,可以走出去、请进来,继承民族优秀文化传统,积极吸收借鉴世界优秀文明成果,最大程度发挥艺术的组织功能,展现其最大的艺术魅力。例如,中国影片参加国际电影艺术节活动,华人艺术作品参加一些国家的官方展览、地方性展览、个展,中国音乐、舞蹈、歌唱家在各国巡回演出等形式,都能激发海外华人的爱国热情。另外,我国也经常组织民间文化交流团出访各个国家,在各个国家举办中国文化年活动,在国际国内举办各种艺术作品展演,这些均是在实施艺术的组织功能。

2. 交往功能

艺术的交往功能从社会学角度来说,可认为是主体与客体、主体与主体间的交往、交流过程,即"主体借以体现一种意义的运动(交往中的表达)"。①而在传播学理论中,交往是指为增进彼此间的互相了解,将各自掌握的信息提供给对方,实现双方的信息共享。瑞士著名哲学家、心理学家、精神分析医师荣格认为:"每一位诗人都为千万人道出了心声,为其时代意识观念的变化说出了预言。他以语言或行动指出一条每个人冥冥之中所渴望、所期以达成的目标和大道。"②艺术的这一交往特性,使艺术欣赏者与艺术家、艺术作品的对话与交流能够跨越时空和语言的限制。美学家卡冈说:"艺术的交往功能是艺术的社会活动的最重要的和最最显

① 〔德〕哈贝马斯.交往行动理论[M].重庆:重庆出版社,1994.
② 〔瑞士〕荣格.现代灵魂的自我拯救[M].北京:工人出版社,1987:252.

著的表现。"①

从单个个体的角度来看，人总是处在纷繁复杂的社会关系中，社会性是人的基本属性之一，这决定了社会中的每一个个体必须建立一种适应社会的生存方式，交往是人类社会中若干个体相结合的方式。按马斯洛的人类需求五层次理论，个体成长发展的内在力量是动机。而动机是由多种不同性质的需要所组成的，各种需要之间，有先后顺序与高低层次之分；每一层次的需要与满足，将决定个体人格发展的境界或程度。马斯洛认为，人类的需要由低到高的五个层次为生理需求、安全需求、社交需求、尊重需求、自我实现。人在低级的需要层次上，仅仅追求解决生活的温饱，保持与自然的运动规律相符合的节奏。而在较高需求层次上，人就要求与自身、与他人、与整个社会之间的和谐，尤其是在精神、思想、情感等方面的沟通，而艺术的交往功能就能完成人类的这个追求目标。人的个性发展并非绝对自由，而是必须在理性的调制下适当地、有节制地发展。托尔斯泰曾指出，"艺术是人与人之间相互交流的手段之一，艺术的主要吸引力和性能就在于消除个人的离群和孤单之感，就在于使个人和其他人融合在一起。"

艺术的沟通和交流是可以超越时空和语言的限制，在情感空间中进行心灵对话、思想碰撞以达到精神上的共鸣。比如美国"垮掉的一代"杰克·凯鲁亚克在1957年其创作的自传性经典小说（《在路上》）中就宣泄了对生活的不满和绝望，但又用一伙年轻人沿途的随性、自由、及时享乐和文化交流表达了对理想的醒悟和希望。这本小说不仅影响了20世纪四五十年代美国整整一代人，其追求理想的精神还影响了当今多个国家和地区的青年。可见，沟通、交流、理解就是艺术交往功能的基本特征，它使个体理解他人的内心活动，并在体验的状态中，完成与他人彼此沟通、理解、尊重。

3. 协调功能

艺术的协调功能就是指艺术具有调节身心、协调社会关系的重要作用。在实际生活中，人要处理与自我、他人、自然、社会之间的相互关系，在纷繁复杂的各种关系中，常常容易产生失衡的现象，从而导致自我心理不平衡，人际关系和谐、社会和谐也随之难以实现。艺术活动能对这些不平衡起到协调作用。

首先，艺术活动能够对人的心理和生理产生调节，促进大脑机能的

① 〔苏〕卡冈.卡冈美学教程[M].北京：北京大学出版社，1990：249—250.

协调和配合，调节人体各器官正常地运作，艺术活动起着稳定和促动身体机能良性运作的作用。比如，音乐能够影响大脑中某种化学物质的分泌，而这种物质能够起到调节情绪、缓解抑郁和提高睡眠质量的作用。目前，音乐已成为医学上缓解紧张和压力的治疗手段之一。艺术活动不仅在人的大脑机能的协调中起到润滑剂的作用，还对人类的生理机能有着积极的影响，促进身心处于健康状态。当下诸如"绘画疗法"、"雕塑疗法"、"心理剧"等都是运用艺术方式进行心理疗法，也逐渐受到民众欢迎而得到推广。

其次，艺术和艺术活动还能保持人的稳定情绪。清代画家王昱就认为："学画所以养性情，且可涤烦襟，破孤闷，释躁心，迎静气。昔人谓山水家多寿，盖烟云供养，眼前无非生机，古来各家享大耋者居多，良有以也"。[①]特别是在信息爆炸、生活节奏加快的当今世界，人们常常处于超负荷工作中，焦虑、恐惧等不良情绪严重影响人们的正常生活。当消极情感过于强烈时，情绪就极易失衡，这时就需要得到某种宣泄，艺术活动就承担了促使情绪平衡的任务。《管子·内业》中就提出"止怒莫若诗，去忧莫若乐"[②]，认为艺术可以从情感入手，陶冶人的性情，使身心获得调节。

从社会层次看，艺术的协调功能能够促使人们建立和谐的人际关系，并以此构建和谐的社会。如今，随着科学技术的高速发展，经济全球化的急速扩张，社会发展也出现了不少的新情况，人们的利益关系变得错综复杂，人们的思想和思维方式也变得多元化，这些都成为了人们相互了解、理解的障碍。而一些尔虞我诈、钩心斗角的现象使人们身心受到一定伤害，也使社会失去应有的和谐。正如前面所说，艺术对个体的身心健康具有调节作用，艺术活动能够满足个体的精神需要。艺术培养人发现美、感受美、创造美的能力，让个体在艺术活动中超越个人功利，摆脱生活中的困扰，产生心情愉悦的美感，树立完善的个性，植入真挚的情感，从而养成关心社会、乐于助人的习惯，以身心全面和谐健康发展促进社会关系和谐。

4. 消费功能

按照马克思主义理论的观点，人类社会生活从总体上可以划分为物质生活与精神生活两大组成部分。为满足人们的物质需要进行的生产是物质生产，其产品是物质文明。精神生产的成果构成的是人类的精神文明，其成果满足了人们的精神需要。马克思主义在有关艺术是"社会意识形态"

① 俞剑飞.中国古代画论类编［M］.北京：人民美术出版社，2004.
② 陆一帆.美学原理学习参考资料（下）［M］.海口：海南人民出版社，1986.

和"上层建筑"理论的基础上，十分鲜明地提出"艺术生产"理论，认为由生产力和生产关系构成的经济基础决定了包括人类意识形态在内的上层建筑。那么艺术属于精神领域的上层建筑，自然与经济脱不开关系。马克思在《1844年经济学—哲学手稿》中提出："通过实践创造对象世界，证明了认识有意识的类存在物，动物的生产是片面的，而人的生产是全面的，人懂得按照任何一个种的尺度来进行生产，并且懂得怎样处处把内在的尺度运用到对象上去。"[1] 从这一基本观点出发，马克思把艺术看作是人类有意识的生产活动之一。具体地说，它作为一种生产，是一种感性、客观的、有目的的、对象化的实践；作为一种精神生产，它是再现与表现的统一，是一种社会意识形态，具有能动反映性和一定的意识形态性。马克思和恩格斯在《德意志意识形态》中进一步把精神活动称为"生产"，把意识形态作为"精神生产"来肯定。将"艺术"与"生产"联系起来，把艺术看成是特殊的精神生产，这是马克思主义艺术理论的创举。

既然艺术是一种精神生产，那必然包含着人的劳动价值，并能满足人的消费需求，这就为社会创造了价值。而作为劳动价值载体的艺术作品，也必然具有商品属性。艺术作品一旦进入流通领域，也自然成为了商品，创造的是审美价值和认识价值，满足的是人们的精神需要。艺术把人的主观活动与客观世界统一起来，一方面将主体对客观世界的审美认识物化到具体的艺术作品中，另一方面又通过为人们提供精神消费的产品，影响人的精神。将艺术作品作为商品进行买卖流通在我国唐代以前就已开始。清末以来就有经营字画、古董生意的商店。如今，艺术生产、流通、传播、消费的范围空前扩大，东西方文化大幅度交流、融汇，艺术生产在很大程度上成为全球范围内的生产活动，比如风行全球好莱坞的电影、拉美的魔幻现实主义文学等。

生产与消费具有同一性，生产直接也是消费，消费直接也是生产。艺术生产同物质生产一样不是为生产而生产，而是为消费而生产，艺术生产只有为消费者提供消费对象时才有意义，艺术消费是主体本质力量的对象化活动，是主体的一种精神愉悦活动，这种精神愉悦存在于消费对象之中。艺术生产为消费者提供的是具体的产品，由许多特定内容、形式因素所构成的，比如艺术的载体、方法、样式、风格、题材等，艺术接受者的个性、爱好、艺术欣赏水平不同，艺术欣赏的层次，趣味也不一样。艺术消费者对艺术商品的反作用又激发了艺术创作主体要有针对性地为消费者提供适合他们需要的产品，以充分发挥艺术生产应有的作用。艺术生产的

[1] 马克思恩格斯全集（第42卷）[M].北京：人民出版社，1979.

意识形态性又决定了它不能一味追求经济效益，必须兼顾为艺术接受者带来情感陶冶、思想教育和开阔眼界的任务，艺术作品的题材、主题、技巧、格调等生产要素对艺术消费的作用意义重大。因此，艺术消费除了能使艺术生产有意义外，还能创造出新的生产需要。

传统意义上的艺术消费只存在于上层社会中，带有强烈的阶级性。而工业革命以后，艺术消费则显现为一种大众文化趋向。随着发达资本主义国家先后步入消费社会阶段，大众文化日趋成熟，比如现代电影、电视，甚至是欧洲国家的画廊普及已成为艺术消费的典型现象。随着人们的生活水平提高，精神需求日益丰富，越来越多的人热衷于看歌剧、舞剧、音乐会、演唱会等，艺术消费不再是仅属于上流社会的奢侈品。艺术消费的过程被看作是消费者用艺术作品来满足精神需要的过程，是消费者通过艺术接受、艺术消费、艺术欣赏来满足自己审美情趣的过程。消费者在艺术审美中，感知、体验、还原艺术创作者的思想感情，从而产生对艺术产品内在价值的认同，升华自己的审美情感。正因为如此，艺术消费存在巨大的商业潜力，艺术作品作为交换对象进行流通，涉及艺术家的创作、批评家的评析、鉴定家的鉴别、收藏家的收购以及企业家的投资，这样就必然出现以艺术作品流通、交易为中心的艺术市场。艺术市场能够使艺术价值转化为经济价值，解放艺术生产力，促使艺术家针对人们不同的精神需求进行新的创造，最终促进艺术事业的繁荣和发展。

第三节 艺术鉴赏与艺术批评

在传统的艺术审美活动中，艺术鉴赏与艺术批评是不可分割的体系，是构成艺术活动完整性的重要环节，属于艺术接受范畴内的创造性活动。二者在性质与功能上不尽相同，分别处于艺术接受的不同层次，对同一作品或现象的理解，在审美角度与研究手法上有着明显的区别。艺术鉴赏以主观、直觉的领悟为主，在审美心理上有更大的讨论空间与探讨价值，它是艺术批评的基础；艺术批评是艺术鉴赏的深化，作为艺术接受的高级阶段，在经历艺术鉴赏的欣赏之后，进入以抽象思维为主的思考方式，通过一定的立场和批评标准，深入作品与世界的关系，阐释艺术作品的价值、意义、特征与规律，以理性的、科学的研究方式介入艺术与社会的关系，对其进行考察与调节。总而言之，艺术鉴赏与艺术批评，是艺术接受的重要组成，在艺术活动中以相互支持、相互介入的方式，影响并指导艺术活

动的发生与发展。

一、艺术鉴赏

艺术鉴赏，是人们对艺术作品进行非反思性的审美认知活动，借助主观知识与思想，让客观世界的真理通过感知、理解、解析后，进行再创造的过程。就艺术鉴赏的创造性而言，受众主体不仅是艺术作品的思考者与消费者，也是艺术作品在感性与理性之间寻求艺术价值与美学意义的实践者，他们的参与实现了艺术作品自身的价值，完成了艺术作品的任务，并且往往可突破其作品的背景与辖制，使艺术性与现实性得到再度创造与提升。

（一）艺术鉴赏的性质

艺术鉴赏是一切艺术活动的基础，是艺术批评、艺术理论以及艺术教育的首要前提，它直接影响到艺术作品、艺术创作、艺术消费与传播等多个方面，是艺术活动中参与人数最多、最具大众化的艺术活动。艺术的本质表明，艺术活动离不开交流与沟通，在人们对艺术作品与行为的欣赏中，若态度不同，则使得艺术作品在被接受时所呈现的属性也不尽相同，例如：1917年美国独立艺术家展览中，后现代主义大师杜尚把一个命名为《泉》（图二十一）的成品瓷器小便池搬入了艺术会场，在当时受到主办方的拒绝，杜尚的作品引起了当时众多艺术家与学者的争议，但这一经典的装置作品在后来的艺术发展历程中，却成为现代艺术的经典代表之作。显然，我们若以实用性的眼光来接受《泉》，毫无疑问，它只是一个小便池而已；但若以艺术审美的内涵来解

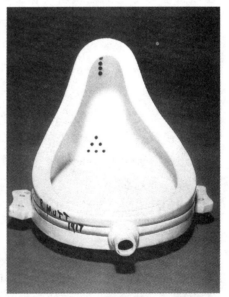

图二十一　杜尚《泉》

析，站在历史性与先验性的双重身份来解析其中的内涵，小便池就是一个前所未有的艺术作品，其充满批判的表现形式，消解了艺术的严肃性与传统的视觉审美，在美学的层面上使人们再次回归何为艺术的思考，推动了艺术流派发展的各种可能，解放了人们在艺术创作与审美上的精神枷锁，由此开启了思维审美与哲学层面的艺术鉴赏与思考——当然，杜尚的小便

池,其实用属性已消失殆尽,取而代之的是作为艺术作品出现的审美特质。由此看来,艺术活动的本质首先是审美性;在艺术鉴赏中,审美是第一属性并贯穿其中。其次,艺术鉴赏也是一种认知性活动,受众者通过对艺术作品的语言、风格、手法、作品思想等认识和分析,由此启示到生活的各个方面,完成艺术活动的现实意义。

(二) 艺术鉴赏的特点

艺术鉴赏在艺术活动中不仅活跃而且深入,艺术活动因艺术鉴赏的参与显得妙趣横生,它促进了艺术流派与艺术思潮的不断发展,引领艺术活动在创作中与理论上推陈出新。艺术鉴赏在艺术与人类生活的关系中充当不可忽视的媒介,从过去的文明发展至今,它的角色越来越被受重视。由于艺术鉴赏审美与认知的性质和至关重要的社会功能使其具有以下三方面特点。

1. 感性与理性的统一

由于艺术鉴赏是以审美为中心的艺术活动,享受审美的愉悦是该过程的核心部分,因此,为使得受众有美好的审美经历,艺术作品往往以感性与生动的方式呈现在受众面前,任何一件艺术作品都具有不同的感性特征,好比戏剧中主角的外貌与性格特征,人物心理与情感思考,都可以在现实生活中找到相似者,这是艺术审美中受众与作者共鸣产生的基础,具备其先决条件,才得以满足人们对艺术作品鉴赏的感性要求。

"感物而动"、"即景而生"诠释了艺术作品常常以感性的形态为受众所接收,在不同的情况下,进而可以触动、感染,甚至刺激受众的心理,这是由于情感的触及第一时间所给予受众的反响常常是在感性中完成的。感性是艺术鉴赏中的第一特性,在艺术鉴赏活动中,美感是随着感官接触到作品不假思索的瞬间引发而生的,这使得在酝酿与迷藏之后的感性可以触及到整个艺术鉴赏活动之中。而理性,则是透视作品的放大镜,可脱离于形式与表现之外。康德提出的"纯粹美是不涉及概念的美"的说法,肯定了理性在审美中所具有的地位与先验性,以具有联想的感性为依托,不断渗入到鉴赏的分析与严密的逻辑思考之中。当"动情"开始"寓之于情"时,其中的转化其实便是感性与理性的不断交替互为基础的过程。在艺术鉴赏活动中,因着感性与理性二者特性的交织,互相渗透相互效力,使受众从生情的被动阶段转为愉情的主动阶段。在鉴赏过程中,受众情感丰富,这使得作品可以动之以情晓之以理地被受众接受并深入理解。

2. 不可穷尽性

艺术鉴赏的"不可穷尽性"狭义上是由创作者与鉴赏者的主观差异共同作用形成的。其一，当艺术作品与鉴赏主体进行交流时，鉴赏主体因知识体系、情感情绪、生活背景与审美兴趣的不一致，导致在艺术鉴赏中出现不一样的见解。其二，艺术鉴赏的主要对象是艺术作品，而艺术作品独具魅力的特点之一便是其作品的意义与美感不具言传，难以名状；作品本身的思想主张也格外微妙与复杂。在艺术作品中，素材的选取、材料的组织、形态的呈现都蕴藏着艺术家的个性特点，作品诉求的深远意义，甚至连作者本人也难以完全诠释。艺术创作是艺术形态与艺术情愫不断更新与延展的阶段，创作者在艺术鉴赏中提取适用于自身创作的美学韵味，尝试有突破意义的创作；而鉴赏者对艺术作品的讨论与回味再度提升了作品本身的价值与意蕴。可见，"不可穷尽性"在艺术鉴赏活动是作品与受众主体保持绝对自由的主要特性。

3. 再创造性

我们特别强调了解这一特点的重要性——任何有具体对象的鉴赏既是接受，又是创造。正如著名音乐心理学家莫蒂默·卡斯所说："一个完整的音乐体验应包含以下两部分，对音乐产生心理上的感情反应，产生能够揭示作品意图的逻辑认识过程。"前者是接受，后者则是透过思考与再认识形成的再创造。没有一个艺术作品在创作之前没有经历过鉴赏的塑造，也没有一个鉴赏活动单单止于作品的讨论本身。艺术鉴赏对当下对象可赋予的美意是不可估量的，这也是对未来作品创作的酝酿。再创造性具备两大特质：其一，共时性与历时性。艺术鉴赏一方面具有历史的身价与眼光，一方面被不同时代的人们共同接收，既有历时性的持续创造性，也有当下共时性的合一创造。当一部历时久远的作品出现在当下时，人们的态度与目的会表现出历史与现时的差异，历史的意义可能再次重申，也可能被颠覆和更新。同一作品可在同一时间形成共鸣，也可能在当下因主体的差异导致不同的观点，提供再创作的可能。其二，自由性与确定性。鉴赏活动的结果是受其作品本身的表达所限制的，透过这一特定的艺术表达，鉴赏主体可产生不断的联想，此过程中鉴赏主体是自由的，有时产生超越作品自身所透露的信息和情感；但所有的情感与想象都来自于作品确切的表现方式与主题内涵，人们的再创作是出于作品本身的确定范围与表现形态。

（三）艺术鉴赏的层次与心理特点

艺术鉴赏的层次众多，按照鉴赏者对观照对象的认知过程与情感变

化大体可分为：艺术知觉阶段、艺术意蕴阶段、艺术升华阶段。而艺术鉴赏的心理特点也随之在其动态的审美过程中显露出不同写照与效应。因此，我们以介绍每一个阶段的特性与内容为背景，深入讨论艺术鉴赏在不同阶段中所形成的心理特点。

1. 艺术知觉阶段

在艺术鉴赏的层次生成中，"知觉"是人们在欣赏某一特定艺术作品时，感性认识与知识性认识共效形成的特殊阶段。它是艺术意蕴与艺术升华的铺垫与具象基础。当我们对某一艺术作品进行赏析时，不得不透过我们有限的知识与感情体验来触及作者所要表达的内在含义与本质情感，所以，当我们进入艺术的审美体验时，"知觉"便以知识性认知与情感性直觉作为重要层面，对艺术作品进行客观与主观兼容的精神认识。知识性认知主要以艺术作品中形象的、实在的、可感知的典型形象为对象，比如在文学作品中表现为人物性格、人物造型、动作行为、历史背景等；在音乐作品中表现为特有的节奏、旋律与段落结构等；在影视类作品中也有"作者导演"类似的称谓；等等，这些都是以物化的属性作为认识基础，同时又因感性的认知挣脱其知识性的束缚，参与客体的认识，引起主观情感与主观的想象。这好似我们在一个完全新鲜的环境中，看见一张友好的笑脸对你示意，笑脸不仅代表客观的态度，让我们可认知到其中的含义，更重要的是，它激发了我们积极接纳陌生环境的丰富情感。

在"艺术典型"阶段中，"注意"与"感知"是该阶段的主要心理特点。

① 注意。艺术鉴赏是一种复杂的心理活动，与各样的心理要素集合在一起，呈现出有定向意义的观察与赏析的态度。20世纪初，英国心理学家布洛提出"距离说"，他认为审美感受形成的原因，在于主体对客体保持了适度的"心理距离"，距离太远和太近都无法产生审美快感。心理学将这样的观念分为：有意注意和无意注意两种，艺术鉴赏活动中多采用有意注意。我们可以注意到，为使得受众者可以更好地捕捉到艺术作品的本质，于是，众多艺术作品的形象大都呈现出"特别、新颖、突出"的特点，让受众者的思维处于积极的状态，定向确立出其中认为特别或者必要的部分。心理学对注意的产生解释道：客观与主观均对鉴赏者产生不一样的补充和冲击。可以说，艺术典型阶段中引起的"注意"是鉴赏活动的准备阶段，也是调度鉴赏者自己更为丰厚感知的阶段，若没有期待与注意，愉悦的情感很难由此引发，艺术的享受则会失去价值。

② 感知。感知也作为艺术典型阶段的心理特点之一，一般出现在"注意"之后。感知由感觉与认知两部分组成。感觉即直觉的写照，常

常在放松的状态下产生,是由于客观事物直接作用于人的感觉器官,在人脑中产生的对事物属性的第一情感反映,同时也伴随对艺术作品的系统性认识与识别功能。在艺术作品的创作中,感知成为艺术家们最易触动的直觉体系,因为主客体交叉,各种的感觉在不断累积的状态下一触即发,提炼出抽象或具象的感动力,使审美活动进一步持续深入。对此,心理学家鲁道夫·阿恩海姆在"格式塔"心理学中提到,视觉艺术对艺术的感知过程有着不断完善的特点,艺术作品的物质材料在完整的结构上可对鉴赏者的身心结构起到召唤的作用,同样,不同的形状在以变形、对称、变位、平衡等方式呈现后,鉴赏者会相应对其产生不一样的特殊审美反应,这可以帮助鉴赏者在审美的情感与体验中达到另外一个高度。

2. 艺术意蕴阶段

艺术意蕴反映艺术作品所具备的多义性、哲理性与精神性;由艺术家对艺术意境的体验与对艺术作品的含义共同组成。黑格尔曾经对意蕴的美感形成有这样的论述:"就像人的各种器官,眼睛、皮肤、肌肉、面孔乃至整个形状,都显现出这个人的灵魂和心胸一样,艺术作品也是通过各种的细节构置成为一个整体,如果说心胸与灵魂是人的核心,那么意蕴在整个艺术鉴赏中就是作品的源泉。"艺术意蕴常常论及心灵的状态与艺术作品的外延世界,在艺术鉴赏中是一个多层面多角度的鉴赏阶段。寻求其普遍规律,艺术意蕴主要体现在以下几个方面。

在有限中表达出无限,在偶然中隐藏着必然——这是艺术意蕴中的第一特性。艺术意蕴的必然性,指对同一艺术作品,以不同的视角却透析到作品中有某种特定的思想意义所在。正如一部不可多得的作品在历史的长河中是难得的"偶然",却从意蕴中可体味出深藏的必然。如此看来,艺术意蕴的美好不仅从作品本身而来,也类似一面镜子一样,从鉴赏者自身而来。

艺术乃是有意味的形式——这是艺术意蕴的第二特点,已成为美学界广为接受的观点。贝尔在《艺术》中写道:"艺术品种必定存在某种特性:有了它,有些作品至少不会一点价值都没有,这是一种什么特性呢?"[1]作为形式主义理论学者的贝尔对此有一番很耐人寻味的讨论,书中进一步提到艺术的"神韵"这一观点。我国古代的美学家与艺术家们对此也有十分深刻的论述,在书画作品中,一向对"形"与"神"的意蕴十分注重,南朝齐书法家王僧虔在《笔意赞》中提出"神采论":书之妙道,

[1] 〔英〕克莱夫·贝尔. 艺术——艺术的理性空间系列[M]. 薛华译. 南京:江苏教育出版社,2005.

神采为上，形质次之。"形散而神聚"，是文人们常常赞美人文风尚不拘泥世代资质的佳话，犹如人心志美好，意蕴是一切艺术作品获得称赞的先决条件。因此，贝尔也以同样的观点在《艺术》中对"某种特性"作出了明确的回答，即"有意味的形式"①。形式，如色彩、光线、音响、造型、文字、行动等，是随从"某种特性"而选择与确定的，但若没有内在真理的作品尽管拥有繁复的形式也不过是锣鼓鸣响，毫无益处。贝尔既不否认形式的存在，却又更强调意味的特性，这是艺术鉴赏中最为特别的一点。意蕴的流露不仅在于感官所体会的，其美好的意义也深藏在一切事物的美好之中。

在艺术意蕴的审美阶段中，常有两种心理特征，形影相随：觉察与体验。

① 觉察。觉察是艺术鉴赏中尤为普遍的心理特征：觉悟知晓并可察验艺术作品的意识情感。觉察的目的是对艺术作品进行了解与追问，使受众有进一步艺术体验的可能。一方面，在鉴赏中，可帮助受众透过作品语言与修辞本身抓住其内在含义，拓展我们在作品中的知觉，建立与作者诉求的沟通关系。觉察在时间跨度上，穿越纵向与横向，触及历史的发展与周遭的社会动态，犹如复杂的神经系统对艺术作品即刻触类旁通，感知其内容与话语的意义与目的，这与鉴赏者自身的素养与开阔的视野有极大的关系。另一方面，觉察可从作品转移到自身与作品关系上，在作品中领悟察觉自我，在鉴赏过程中，找到某些微妙的动向与独特的所在，关注隐而未现的艺术心理活动。可见，觉察是艺术再次创作的潜在动力。

② 体验。体验可追溯到艺术的起源与宗教的关系上，艺术与宗教的相似性表现为：道义与线性的逻辑若不借着类似相关的体验是难以践行的，思想与心灵借着肌体的体验在理性的层面可获得认知上的解放。在艺术中，体验也是艺术作品被透彻知晓的必要实践途径之一。在鉴赏的过程中，鉴赏者开始把焦点从作品转向自我，作品所表达的观念逐步渗入到自己的情感中，再由情感深入到一些具体的实践中，这里的实践例如：艺术与生命的关系、生活中具体的事件等，有时这样的鉴赏活动可伴随我们生活中的各样细节。体验不仅具有一次性，也具有不在场性。体验以在场的时间性为标准，分为体验前、体验中与体验后。前者是准备的过程，与艺术作品没有直接的关系，与期待心理有关系，对即将到来的鉴赏活动有

① "有意味的形式"：英国文艺批评家克莱夫·贝尔（Clifve Bell，1881—1964）于19世纪末提出"有意味的形式"理论。他认为："在各个不同的作品中，线条、色彩以及某种特殊方式组成某种形式或形式间的关系，激起我们审美感情。这种线、色的关系和组合，这些审美的感人形式，我称之为有意味的形式。'有意味的形式'就是一切视觉艺术的共同性质。"

所预备。在体验中，艺术作品与受众产生直接的关系，我们可以看见，在场性是最为关键、最直接与敏感的，成为不断思考并获取艺术精髓的阶段。体验后期，艺术作品与鉴赏主体分离，体验仍然继续。这个时期可能会对鉴赏者本身形成具有方法论的指导功能，在生活中形成艺术与生活的交集。

3. 艺术升华阶段

艺术升华，是指形式形态的精炼与提高；在艺术的鉴赏活动中，出现在审美阶段的后期，作品的价值得以演变与转化，理性与感性都得以超越。肖邦（图二十二）的玛祖卡舞曲，是肖邦对原作鉴赏后的再创作，这本是华沙民间的舞曲，肖邦的再体验与提炼后所呈现的强弱节奏的变化、结构的组织、速度的转变都让我们依稀进入了作者所表达的情绪当中。这部经典之作描述了生活在华沙周边的马祖卡人丰富的生活情节与波兰人民的民族文化。李斯特对此这样形容："宛如迎风飘扬的旗帜，又如田野中的麦穗在和风微拂中不断起伏，树巅在劲风疾吹下摆动。"[①] 透过对肖邦的创作与原作的比较不难发现：装饰旋律和调性的特点，扩大了舞曲的形式，加入了和声的陪衬，使旋律高尚化，与玛祖尔、库亚维亚克和奥贝列克舞典型的舞蹈步伐相呼应，可呈现出农村小乐队伴奏特点。这一切的灵感源自肖邦对原有舞曲的鉴赏，并通过鉴赏激发出不一样的情感并创作而成，表现出肖邦对波兰的留恋与赞美——这便是审美"升华"的结果。

图二十二　肖邦

"美术"作为重要的艺术门类，在英文中的翻译是Fine Arts（法文Beaux Arts），其中art一词源自于拉丁文ars，意为"技巧"、"手艺"。Fine有美好、善的涵义，其中心是"创造美好、良善的技艺"。我们在谈到艺术升华阶段时，不得不承认人的道德是具有感召力，艺术对道德的感召存有主动性，这是艺术在鉴赏活动中得到升华的关键因素。因

① 〔匈〕李斯特.李斯特论肖邦［M］.张法民译.南京：江苏教育出版社，2003.

此,升华阶段是艺术阐述真知灼见的核心时刻,是受众除去社会的舆论专注思考的精神过程,也是鉴赏活动的使命与终极。古今中外对艺术升华的理解最终都可以说是生命的境界,这是艺术鉴赏中的重要范畴。不过,就现代艺术环境而言,许多艺术家失去了艺术道德与精神核心,同时,鉴赏活动也变得重复与无意义,其根本原因是由于众多艺术作品失去了艺术方向和伦理道德的标准,情绪的宣泄多于对真理的追求,谴责与愤怒多于包容与劝慰,艺术在某种程度上已经演变为声讨与争论的武器。艺术作品的创作是带着美与爱,从而才使得鉴赏活动在一定和谐的思想体系中进行。可见,但凡美的,是众人所追求与渴慕的,塑造与追求"良善"是艺术的初衷。

艺术作品不仅需要被感知,也需要被作为理解的对象。在艺术鉴赏中,该心理特征的过程可简单概述为:理解作品的表现但超越作品的表达;理解作品的背景但超越其背景的限制;理解形态的存在但超越其形态的叙述。艺术鉴赏经历了初期、中期的审美阶段之后,尾随而来的便是人们对作品的深层探究,一方面为鉴赏者的审美活动提供再创造的可能,另一方面也为下一次的创作提供了更有意思的素材。在前期的鉴赏阶段结束后,紧接而来便是深入地理解。理解是一个动态的过程,包括选材、形式、内容、细节、传播方式等,对作品创作缘由与表现、发展进行深入的剖析与解释,这是艺术鉴赏的高级阶段。

① 理解。通常在鉴赏活动中,人们往往止步于与作品本身相关的讨论,这并不是艺术鉴赏中最为享受的阶段,可以说"理解"的心理特点是聚焦了整个审美中最具价值和巅峰的体验。理解的意义是指一边带着感性的认知一边又抛离感情的束缚,把现有的元素再次重构,超越视听语言,把艺术材料与作品转化为间接的意识形态,使感受能力转化为心理能力,这便是艺术鉴赏中"理解"的目的。在"理解"的心理过程中,特别强调受众具备主动的、积极的状态,受众开始反作用于艺术作品,为再次的创造提供条件。其实在审美体验的阶段时,主客关系已经开始发生变化,对于鉴赏者而言,此阶段的一切意义都是新的,受众的联想机制空前活跃,鉴赏的情感更为深刻与强烈,受众在审美中可得到极大的满足。

② 提升。尽管"陌生化"成为审美理解中的障碍,但提升是由"陌生化"的体验伴随而来的。我们在艺术审美中,有时在审美的"体验"阶段便告知结束,或者被感知所控制难以提升。艺术鉴赏活动中,"陌生化"的破冰是对艺术作品从他者到我者的角色转变,消除陌生化在作品与

鉴赏者的关系之间的存留。其解决的重点是情感的互换，具体在艺术中对"爱"的理解。"爱"在审美中是基本的素质与态度。宽容、体谅、柔和、谦虚、接纳、赞美都是爱的表现。在作品中，鉴赏活动若没有爱，就失去了本真的氛围与回味，同时也失去了在艺术中更广阔的感悟。艺术作品中的"爱"是纯洁又复杂的，创作者本身的爱有各样式，在作品中所被受众者看到的可能往往是其中的一小部分而已，不论如何，艺术鉴赏若没有"爱"与之呼应，审美无从立足。

（四）艺术鉴赏与艺术活动的关系

1. 艺术鉴赏与艺术作品的关系

从创造性来讲，艺术鉴赏与艺术作品均属于审美的创作活动。艺术作品是艺术鉴赏的对象，艺术鉴赏又是对艺术作品的主动性、多义性、差异性进行再创造的过程。

因受众自身的不同背景与知识理解，以及不一样的审美情趣，使艺术鉴赏与艺术作品之间有着不一样的关系。艺术鉴赏与艺术作品的关系可用人与自然的关系来形容：人与自然的关系——合一又对立；一方面，人们通晓自然界适用的基本规律，懂得利用自然并创造生活；另一方面，人们又受制于自然界中的变化与灾难，并采取了防御与抵抗措施……如果我们把大自然比作艺术作品，把反作用于自然界的举措比作艺术鉴赏，那么，不难理解作品与鉴赏之间微妙的关系——一方面，艺术作品在鉴赏过程中得到关注与创造；另一方面，艺术作品与艺术鉴赏间也会有不断的冲突与挑战。但不论人们的评判与观念是怎样的，艺术鉴赏都是对艺术作品命定的思考与再度创作，目的在于对所呈现的具象作品进行抽象的欣赏与解释，力求还原本真，追求其无限的创作价值。

20世纪60年代末70年代初，"接受美学"在文学艺术研究领域异军突起，意义深远。"接受美学"代表性人物姚斯与伊塞尔共同提出：研究文学及其历史更应倾向研究读者的接受过程。他们兴起了对艺术新一轮的系统研究：由作者到作品再到读者的活动过程。其中，姚斯提出的"期待视野"与伊塞尔的"空白"最具代表。"期待视野"是强调受众与作品之间亲切的关系：一则提出受众与作品之间本身应保持一定的适当的距离，让美的产生在距离所发生的期待中逐渐显露；二则突出作品所具有的新鲜与惊喜应超出之前鉴赏的视野，使得受众者在精神与情感上产生兴奋与愉悦的积极意义。可见，姚斯的"期待视野"肯定了受众者与艺术作品的鉴赏关系，提出了艺术鉴赏的创新性。

艺术作品集创作精神和创造过程于一身，展现出艺术活动的自身思考

与特质。通过"接受美学"的观点可得知:艺术鉴赏,使艺术作品的价值与意义得以赋予,进而可发挥艺术作品的美学意义与社会价值。伟大的思想总是以某种适合的方式予以表现,当这些精华与真理为人所接纳并理解时,作品中的表现形式(艺术)才富有意义。为进一步解释艺术鉴赏与艺术作品之间的关系,我们通过二者关系间的两个特点来逐一分述。

(1)合一性。艺术鉴赏与艺术作品的合一性具体体现在时间与空间的合一。借助艺术鉴赏,艺术作品即使在不同的历史时间中仍然可以参与并影响到不同时间的事件与流派。19世纪六七十年代,印象主义以历史新高的姿态跃居在陈旧与保守画派面前,广为人知的艺术家在此时诞生:克劳德·莫奈、艾杜尔·马奈、奥古斯特·雷诺阿……尽管他们所处的流派与主张已久远,但就艺术作品而言,其在当今的地位鲜有人能望其项背。艺术鉴赏再创造中的历时特性,可以使作品更为活跃地参与到当代艺术,甚至成为先锋的代表。作品可以脱离历史的时限,源于艺术鉴赏在其中的参与与调和——艺术鉴赏具有引导与改变的创造能力。不同门类的艺术家对某一特定的艺术作品或艺术理论进行消解与重构之后,可衍射到建筑、设计、音乐、文学等各个领域,同时形成某一思潮或流派,进而再影响到社会的其他领域。不可否认,艺术鉴赏与艺术作品互相参与、相互影响,其美学价值在现实创新中得到拓展与提升,做到时间与空间的合一,单一与群体的合一。

(2)对立性。艺术鉴赏因受众者的环境和身份不同,分析的角度也会出现不一致。艺术的鉴赏是开放性。艺术的鉴赏过程是开放、自由,所以,对不同人群来说,存在不同的观点是意料之中的,当艺术作品出现在公共视野中时,除了作品本身外,便无其他多余的解释言语。艺术作品与艺术鉴赏受众的对立性,是对艺术作品中所呈现或涉及的问题进行放大,对艺术作品进行更为深入的讨论与剖析,具有积极的实用的价值。换句话说,艺术鉴赏的对立性使艺术创作更加平衡。对艺术鉴赏本身而言,出现与作者观点不一致,甚至处于对立的态度,这样的过程是必要的。

2. 艺术鉴赏与艺术创作的关系

① 不可预知性。艺术创作是生产的一方,艺术鉴赏是接受的一方,艺术创作是最初的阶段,而艺术的价值与潜力是在艺术鉴赏中完成的;艺术创作兼具不同形成的主动性与不断变化的客观性,最后可昭示其共效意义与目的的便是艺术鉴赏。艺术鉴赏与艺术创作的关系说明:艺术创作与艺术鉴赏是艺术关系的最终表达。与此同时,艺术鉴赏为艺术创作带来了不可预知的可能性。

② 彼此拓展。希勒格尔说:"真正的读者必须是作者的延伸。"显

然，艺术创作与艺术鉴赏的关系不仅是互为彼此，更是以开放的态度完成对彼此的拓展，这是艺术鉴赏与艺术创作均以受众的心理为依据，不断揣摩其鉴赏主体与作品的关系，以开放式的创作弥补其有限性。艺术鉴赏影响艺术创作的行为方式，艺术创作又体现出审美的心理独特性。

③ 不确定性。20世纪"接受美学"的主张代表人物伊塞尔在"接受美学"中继续延伸出"空白"与"不确定性"的观点，以此突出受众的参与性。他在文学界把读者的地位提升，并认为在文学的创作中，文字的写作是奇妙的旅程，可以给人更多的空白，在这样的空白中可产生出更多丰富的想象。艺术创作中借助各样的修辞与虚实对比、象征、比喻、陪衬等不同的手法，为其刻画出情绪、环境、心理的变化，目的在于最大限度地调动受众的积极性，发挥受众巨大的想象力，把作品中的空白和不确定性进行创造，实现读者的精神自由、获得精神愉悦。从这一意义可见，一部作品就其文本自身而言是完整的，但就形象的实质上看，都是残缺的、不完整的，必经读者的弥补和填充才能最终完成。"填补"这一艺术手法本身也是艺术鉴赏的范畴，与艺术受众的心理特征有着极大的关联：艺术家更愿意留有让受众者自我参与、自觉创作的空间。奥地利著名作家、小说家、传记作家斯蒂芬·茨威格，在曾经的创作中提到，描写一些类似心理活动与人性至深的变化时，常常会以不动声色甚至不予解说的表达方式呈现出人们的心理动态，在读者自我想象与把握中，最终完善故事的情节与情感——此时无声胜有声的空白表达使艺术鉴赏同样介入到艺术创作中，空白之处的创作者就是受众自己。

综合艺术鉴赏与艺术创作的关系，主要表现在以下三个方面：艺术经历、艺术构思、艺术传达。

（1）艺术经历。艺术经历是指艺术创作中素材的归纳。在德语的表达中，"经历"与"体验"是同一意义，需要强调的是，经历产生于体验，并形成于创作的系统化归纳。作为意识形态的艺术，它并不是某种重复的逻辑性工作，而是时刻与生命、心思、思维共同共同构形成的不同形态，在艺术创作中，"经历"是创作者通过自身的有限思考，形成主观表达的过程，艺术鉴赏参与弥补的工作——艺术鉴赏是拓展与改变的橛子，丈量着创作的突破与期待；调整和纾解艺术的直觉与理性，让主体进入一个高度统一的意识行为活动中。

（2）艺术构思。艺术构思是艺术创作中的整理。艺术创作过程复杂又艰辛，在艺术的前期，艺术创作者收集捕获了一定的素材与经历，在这个阶段中开始梳理。构思是把松散的、灵动的、可塑造性的素材进行再次调整与组合，搭建框架，不断地筛选、修整、加工。在作品出现之前，它处在一

个主、客观世界不断交错的萌芽碰撞阶段,逐渐产生原始的语境与逻辑的情感,紧接着把系统的、规律的艺术特性带入其中。那么,艺术鉴赏在这样的过程中有何重要的立场与影响呢,这里用树枝、树叶、树干来作比喻说明:枝、叶、干显然是互为肢体的,三者共同的成长使树壮大。但其作用却大相径庭。树枝作为支架,建造与发芽,成为养分供给的枢纽,类似艺术的经历,提供合理的逻辑关系与理解力;树叶是结果的表征,是审美观赏的唯一具象的参照,类似艺术作品;树干是营养的始发者,是一棵树的养料储备箱。在我们的艺术创作中,艺术鉴赏好似树干,储备养分,存储艺术精华与意境,语言与方式,技巧与手法,观念与形式……并且在艺术创作中集结构思。总而言之,究其创作的艺术高度与精神认识,艺术鉴赏在审美与创作中是随时随刻地诞生的。

(3)艺术传达。艺术传达是艺术创作中把"远在天边"的艺术思考变成了"近在眼前"。艺术传达在现今的艺术活动的话语权不同而语。当下艺术活动中,能够提供具象的物质方式是现今艺术被大众所在乎的,因此,人们注重作品的材料、语言、媒介、环境、甚至艺术场所等等,我们把这些统称为艺术传达的构成因素,在传达中,艺术鉴赏更容易依赖于艺术传达的方式方法,艺术传达为艺术作品在其展示过程中呈现精准、凝聚、可爱的面貌起到了锦上添花的作用。

3. 艺术鉴赏与艺术消费的关系

艺术鉴赏是检验"产品"的试金石之一,与艺术消费有着不可分割的关系。马克思认为,"就某些艺术形式,例如史诗来说,甚至谁都承认:当艺术生产一旦作为艺术生产出现,它们就再也不能以那种在世界上划时代的、古典的形式创造出来……"[①] 从马克思的艺术生产理论可知:生产与艺术在社会中同样具备实践性、目的性、可控性与材料的选择性,那么,当艺术生产结束,其艺术作品也具有这样的使用与交换的商品二重性。这里所要提到的实践性、目的性和使用与交换的性质都是在艺术鉴赏之中逐步产生的结果,均带有"消费"性质。在现代社会中,内在需求是艺术价值的活动力,人们注重艺术的实用价值。当艺术被消费时,艺术市场便成为其交换与消费的重要场所,艺术在艺术市场中的消费能力由艺术鉴赏来标示,艺术鉴赏的水平越高,艺术在消费中的推动力就越大;艺术消费的活动越频繁,艺术鉴赏的参与度就越高。从这一层面可见,艺术消费刺激了艺术鉴赏,提升了艺术鉴赏的积极性,艺术消费成为艺术鉴赏的检验阶段。

① 马克思恩格斯选集(第二卷)[M].北京:人民出版社,1972.

艺术鉴赏也具有调节艺术消费的功能，这是艺术鉴赏在消费经济中所产生的功能。艺术作品既有实用价值，也有抽象价值，其价值在消费过程中若离开艺术鉴赏的平衡，艺术消费的市场失去标杆，盲目的经济活动与消费很可能导致艺术作品在市场中失去应有的平衡，同时必然影响大众审美的倾向，削弱艺术作品本身的价值。

（五）艺术鉴赏与艺术传播

1. 艺术传播的内涵与方式

艺术，作为信息方式之一，也是传播的对象，艺术需要传播，传播延伸了艺术的创作阶段。艺术传播，是指借助某一物质媒介和传播方式，把艺术的信息与价值扩展出去，通过传播，与大众接轨。艺术传播承载着艺术信息的各样物质性材料与内涵，是艺术作品与受众者之间的桥梁，具体要素可分为传播内容、传播媒介、传播效果。

① 艺术传播。信息与符号是艺术传播中的主要构成。信息代表着艺术作品本身所含有的包括材料与价值同等的艺术内容，具有客观性、感知性、储存性与共享性，这是信息在传播内容中的主要特点；符号，是艺术鉴赏后被提炼出的特有的社会化的标签，成为一种文化与主题思想的代名词与表达，在艺术传播内容中起到概括与突显的功能。

② 传播媒介。狭义的理解是指大众传播媒介（报纸、广播、电视、网络等）。这是传播学研究的主要对象之一，一般称之为"传播媒介"。它往往与传播渠道配合，作为艺术传播的物质支持。传播媒介的活动方式也十分广泛，作为某种代码或者传播手段存在，往往具有抽象性、有序性、思维性和意识性的特点；通常以文字、符号、形式等方式进行推广，常常出现隐形的与显现的。有些效果不一定在当下产生或获得推举，需要经历时间的变化与环境的造就才得以显露。其效果构成也分为知识性、智能性、价值性与行为性。作为实体出现，比如杂志、收音机、电视机等。

传播效果是艺术鉴赏最为关注的方面，常常出现隐形的与显现的。有些效果不一定在当下产生或获得推举，需要经历时间的变化与坏境的造就才得以显露。其效果构成也分为知识性、智能性、价值性与行为性。

艺术传播的方式分为三种：现场传播方式、展览性传播方式、大众传播方式。

现场传播方式，是最为简洁与直接的信息交流。给予鉴赏者一定的选择权与自由，比如剧院、舞台，有直接互动的能力，并不需要其他的媒介作

辅助,这样的形式是传统的,也是人们与艺术之间最为热烈的交流方式。

展览性传播方式(图二十三、图二十四),融合了陈列与展览,布置与行为活动。把艺术作品的信息尽可能转化为观众所能感知的信息。多数情况下,作品以艺术家不在场的形式与受众交流,受众不为

图二十三　英国伦敦 TATE 现代美术馆

图二十四　泰特美术馆推出达明·赫斯特回顾展

传播所干预，审美上有更大的自由空间，只要场所存在，其鉴赏活动便可以持续。

大众传播方式，包括视频、广播、纸质传媒、网络传媒等。在信息爆发的时代，这样的传播方式逐渐成为主流，不受地域和时间的限制，优势是信息量大，信息速度快，可循环与反复传播。其劣势是大众传播也有失真与丧失本质的可能。

2. 艺术传播与艺术鉴赏的关系

艺术，作为信息方式之一，当然也是传播的对象，艺术需要传播，传播延伸了艺术的创作阶段。艺术传播，是指借助某一物质媒介和传播方式，把艺术的信息与价值扩展出去，通过传播，与大众接轨。传播所担任的角色是介绍、引进、推进，不仅有运送，还有投放，其行为的目的是把艺术作品更精准地投递给观众，使艺术鉴赏在审美与认知中更准确地把握和理解艺术家的创作目的，对艺术鉴赏有着不可替代的作用。当今，受众对艺术的态度与传播寸步不离，传播所营造与发挥的作用是不可估量的。

安迪·沃霍尔（1928. 8. 6—1987. 2. 22）（图二十五），20世纪艺术界最有名的人物之一，电影制片人、作家、摇滚乐作曲者、出版商。他在波普艺术的倡导和启发中，大胆尝试凸版印刷、橡皮或木料拓印、金箔技术、照片投影等各种复制技术。安迪·沃霍尔运用各种传播手段把艺术视觉推向了世人的审美活动中，他对

图二十五　安迪·沃霍尔在绘制汽车

艺术传播极为敏感，并倾向商业艺术的表现范畴：他"歪曲或包装"过玛丽莲·梦露、地下丝绒（the Velvet Underground）乐队、可口可乐等，对社会不同层面的标志性代表人物进行复制再标签，把传播本身带给了世界，又在人们消费的艺术中再次使艺术鉴赏进行了二次转化，其中，从波普艺术的盛行可看出，安迪·沃霍尔直接地把握了艺术在传播过程中不同语境下的意趣。

安迪·沃霍尔的成功与艺术思考是把艺术鉴赏与传播运用得更为艺

术化，极具艺术也极具传播，艺术因为审美活动的开展形成各样的接力符号，成为大众化的艺术特征，艺术作为信息社会所消化的实用方式，使艺术鉴赏在传播中有了艺术创作的再生与不可分割的关系。

二、艺术批评

艺术批评活动是现代艺术活动的中心，同时也是一个包含交叉的多学科方法的新综合知识领域。考察艺术批评的当代大趋势和学科概况，不能离开时代文化的历史发展，以及艺术批评活动本身的历史变迁。当代艺术批评是当代社会科学活动的一个学科门类，是后工业化、全球化和数字化时代人类活动的一部分。这一时代的特征影响到人们对于艺术批评活动的性质、特征及其与日常的艺术审美之间关系的认识，也塑造了不同于以往的艺术批评形态。

（一）艺术批评的性质与特征

1. 艺术批评的性质

古典时代关于艺术批评的性质界定是在与艺术理论及艺术鉴赏的关系中完成的。传统理论认为，艺术批评是介于个体的艺术鉴赏与抽象的艺术理论之间的一种艺术批评活动，这其实就是指一般的以作品为中心的批评活动，而且是建立在个体感受和抽象思维二元论的古典形而上学方法论基础上。

现代艺术批评就性质而言，是现代社会科学活动，是一种以广泛和多样化的人类艺术活动为对象的知识研究活动。就广义而言，艺术批评是人们探索新的艺术观念，表达艺术诠释和艺术主张的活动，也是人们透过艺术诠释系统表达对生活、社会、时代以及生命本身观点的活动。由于人们不同的艺术观念和差异极大，甚至敌对的生活、政治和历史观念，艺术批评衍生出现当代的不同流派。在广义上说，艺术批评就是艺术研究。

因为艺术批评是现代社会科学的一部分，因此其基本的方法也直接受到现代思想潮流的影响。现代哲学的兴起，为20世纪以来的艺术批评提供了不同于形而上学时代的新工具和新功能。许多现代流派的艺术批评本身就是新的哲学表达的一部分，也是其话语形式。从结构主义到存在主义，到后来精神分析、诠释主义和解构主义的批评，几乎每一种新哲学和新思想都会自然地派生出新的艺术批评方法与流派。艺术批评再不是一件只与艺术家或艺术评论家们有关的事情。

就狭义而言，艺术批评是不同流派的艺术创作者、诠释者和支持者推广和弘扬不同艺术观念的活动。总而言之，不论在广义和狭义上，由于艺术批评是现代知识研究和社会活动的一部分，艺术家、艺术评论家和艺术的鉴赏者，通过艺术观念的阐发，不仅表达对艺术创作及鉴赏本身的看法，也直接地表达对生活和更细腻、深刻的人类情感的意见，以此干预艺术与生活的潮流，因此，现代艺术批评总是具有很大的开放性和多元性。标准化的和定于一尊的艺术批评时代已经过去。

所以，现代艺术批评摆脱了过去从属于艺术理论的地位，成为艺术理论活动中最活跃和有力的部分，并且，也不再被看作是由艺术鉴赏的个人经验归纳出的系统经验，而是可以有力地影响鉴赏趣味和潮流的活动。艺术批评本身即是一种独立的、与时代精神和生活直接互动的知识活动，其主体性是独立的思考和论述体系，也就是自由的思想和表达。这既是现代艺术批评的最基本性质，也决定了其基本的特征。

2. 艺术批评的特征

由于现代艺术批评上述的基本性质，因此概略地说，它自然包含了以下几方面的基本特征，即：思想性、科学性和多元性、艺术专业性、地方性和历史性，而这些特征遂派生出艺术批评的诸形态。

艺术批评是一种严肃的思想活动。这与一般社会科学要求的基于经验的实证和逻辑的融洽并无二致。艺术活动不仅是人们一般的娱乐和自我审美活动，而且是与现实的生活和社会认识及实践相一致的活动，因此，艺术批评所累积的有关知识，也不仅仅关系到艺术活动的开展和推广，更是人们认识生活和自我的成果。现代和当代艺术再不是极少数象牙塔内的专业艺术家从事的古怪灵感表现活动，而是包含产业、个人创造与社会思潮的综合性运动，因此，艺术批评必然需要领会和批评艺术作品、创作活动、艺术潮流等环节所包含的思想。更进一步，当代思想的深化和发展也有赖于对当代艺术活动的深入考察。没有思想性的艺术批评是没有灵魂的，艺术批评不是艺术的廉价辩护者和推广者，而是人们通过对艺术活动的思考，展示思想的才华和塑造新颖深度话语的工具，更展示人们对于世界和生活的现实看法，直接地参与塑造未来审美、生活和世界的活动。

艺术批评是包含科学性和多元性的研究活动。因为艺术批评是现代社会科学的一个分支，因此其具备科学的特征。深刻的艺术批评基于对艺术活动和现象的广泛观察，通过逻辑的方法得到可验证或可证伪的结论，总结艺术活动的规律，或揭示艺术现象包含的社会、政治、历史等

多方面意义。也正因为艺术批评是符合一般社会科学要求的研究活动，因此，也决定了任何流派的艺术批评必然是一种开放和多元的思想表达，这就是其多元性的特征。不同的思想流派和观念方法，必然衍生出不同视角和话语体系的艺术批评。这些不同的话语体系共同构建了当代艺术的意义场域，而经验和逻辑的证伪则提供对各种流派的艺术批评进行反批评的无穷动力，所以，正如艺术活动不会停止，艺术批评也时刻处于动态的状况，不会有终结。艺术批评科学性和多元性的特征决定了其总是开放的，任何静态的、支配性的学说都不可能真正作为有力的艺术批评的思想或方法前提。

艺术批评须具备艺术性和专业性。无论广义还是狭义，艺术批评活动总是围绕艺术活动和现象展开，现实的艺术活动、艺术作品以及艺术现行是艺术批评的对象，因此艺术批评需要基于对这些对象的深入了解与把握。当代艺术活动一方面继续扩大分工和分类学上的进展，更加细化和多样化，许多前所未有的艺术形式和门类被发掘或创造出来，但同时也呈现了新的综合趋势，古典的专业性与全球化和数字化时代生活的整合同步，这既为艺术批评提供了极其众多的对象，也对其提出了新的专业性要求。艺术批评不能抱残守缺，只对古典和传统艺术进行讨论，而忽略影响广大的当代艺术的现实。这要求艺术批评需要与时俱进，在汲取当代最新思想成果的前提下，更深刻地观察和了解当代艺术的理念、技法、方式及源流，从而建构更有时代性和包容性的批评理论。同时，艺术批评的专业性还体现在具体门类或个案对象的深入评析活动之中。此外，批评活动作为写作活动本身，其修辞和写作的活动也是艺术活动的基本形式，而且是古老而常新的形式，这就要求艺术批评文本的制作需要极高的艺术天赋和规范化的学术训练。

艺术批评也是一种地方性和历史性的知识活动。无论就艺术活动的历史起源和发展而论，还是就现当代艺术的实际发展与传播而言，艺术活动都是一种极富于地方色彩，并与各地区独特的历史紧密结合的活动，因而，那种幻想完全理念化和一劳永逸的范式理论与艺术批评的实际是不相符合的。没有普遍适用的先验的艺术批评。艺术批评的活力以及话语的独特价值很大程度上建筑在其地方的独特性之上，而这种独特性最主要的来自两方面：地方的或历史的。地方性的艺术经验包含民族性的因素，但大于民族性概念，因为艺术也是人类共同生活的一个形式。一个民族性的艺术形式在某个地方特别发达，并不意味着这仅仅是该民族成员才能采用，相反，却是把不同族群联系起来，构造共同的审美和生活经验的一个桥梁。因此，基于这些艺术活动而进行的批评也必

然具备鲜明的地方特色，比如中国古典文艺理论中关于意象和境界等观念的阐发。地方性的艺术批评其来有自，因此艺术批评总会以这种或那种方式复兴古老的传统，赋予其崭新的内涵，这构成了艺术批评的历史性特征。此外，艺术批评作为专业的知识活动，其运用的概念、方法和理论前提，都包含历史性的批判继承关系。假如说地方性是艺术批评的个性化特征，那历史性的特征则在此基础上构成艺术批评的广度与深度。

（二）艺术批评的主要形态

基于艺术批评的性质和特征，可以讨论其主要的形态。就现当代艺术批评的发展而言，其主要形态表现为：哲学的批评、伦理的批评、社会历史的批评、精神分析和心理学的批评、审美的批评与比较的批评。

1. 哲学的批评

20世纪以来的现代思想的兴起有两大基本的前提：传统神学的崩溃，即上帝死了，以及传统形而上学的克服。这也是艺术批评在现代思想史上占据独特的中心位置的原因，因为艺术经验在没有宗教和精神权威的世界里提供了独特的以人类个体经验为核心的体验对象。因而，20世纪以来的许多哲学家和思想家都把理论的基础建立在对艺术活动的分析之上，这是对艺术的批评成为哲学活动的根本原因，由此也使得哲学的方法和观念成为现当代艺术批评的常见话语。存在主义既是一种哲学思潮，也是一种影响广泛和成果丰硕的文艺流派，此类例证还有很多。现当代艺术与思想和生活的关系更加密切，唯美主义的审美和艺术批评已不再是人们追求的对象，这与其时代思想更敏锐和富于公众色彩的特征是一致的。

哲学的艺术批评作为现代思想，不仅关涉人们的艺术和审美活动，其更主要的兴趣还在于艺术作品所表达的人类对世界与自身生活的认知和体验。它不仅是借助非审美的话语描述审美活动，更多的是从艺术风格的变化、艺术品位的兴衰，以及艺术活动的历史本身观察人类自身的状况，揭示人类精神的困境以及出路。因此，有的学派的哲学批评本身只是借助艺术提供的形象和体验，建构完全不同于以往艺术理论的大厦，反过来，这种泛艺术的批评又施加影响于艺术乃至日常的人类生活其他领域，这使艺术批评具备了前所未有的思想功能。

哲学的艺术批评重新界定了艺术在人类生活中的位置，也空前拓宽了艺术批评的视野，使其摆脱了过去作为时代思想婢女的地位，而一跃成为时代思考的前沿，甚至影响工业品的设计和人们日

常生活的形式。这在罗兰·巴特（图二十六）等关于符号学的理论中有很好的例证，也在海德格尔（图二十七）晚年的诗话哲学以及其对荷尔德林和凡·高的阐述中可以得到很好的印证。

图二十六　罗兰·巴特

图二十七　海德格尔

2. 伦理的批评

艺术是人类很主要的表达工具，也是人们共存的主要形式，艺术批评必然会涉及艺术活动以及艺术中人的伦理体验问题，因此，伦理的批评也是艺术批评的主要形态之一。

对艺术的伦理批评主要牵涉到艺术活动内外两重取向的伦理内涵。就内部取向而言，艺术家、艺术鉴赏、艺术的产业和其他广泛的艺术活动都牵涉到人们的伦理体验，尤其在现当代艺术活动的背景下，这种伦理的内涵更加突出。就外部的取向而言，艺术所呈现的世界最集中地体现了人类伦理实践的边界、阻碍、挑战和困境。艺术批评须诠释、勾画和揭示艺术活动内外双重的伦理含义。

实际上，现当代艺术批评对艺术活动和艺术世界伦理内涵的探索，已经构成当代伦理学最有活力的分支。这种艺术批评既继承了历史的惩恶扬善的传统，更多地凸显了人类现当代生活的处境和困境，深入人性、生活和历史幽暗的深处，帮助人们探索通往更富于道德生活的道路，从而也使艺术和艺术批评成为人们为更安全和美好的生活而奋斗的一个工具。

艺术的探索没有止境，而人们伦理的探索也没有一劳永逸之解，因此，艺术的伦理批评不是伦理的审判，而是更多提出问题和表达真诚的伦理体验的形式。

3. 社会历史的批评

艺术活动和艺术批评活动具有地方性和历史性的特征，艺术批评活动并非外在于人们对自身历史和生活的认识，以及塑造生活的努力，因此，艺术批评的主要内容之一也是对艺术作品、创作以及艺术活动与一般社会和历史关系的探讨。

艺术不仅承载着人类审美的经验，艺术的兴盛和衰落，艺术作品和关于艺术的知识也记载着丰富的人类生活的见证。人们从对古希腊和其他地区古代艺术的研究与批评中看到希腊人社会、政治、经济与军事等方面的生活，使艺术批评从一般美学的思辨变成了人类历史记忆的一部分，同时，在对艺术风气、风格和观念，甚至技术的批评中，人们也在强劲地塑造着现时代的生活风气与审美趣味。

任何门类艺术的兴衰都有其社会和历史的条件。艺术批评的社会历史维度就在于揭示这些独特的社会和历史条件，揭示其背后的社会历史含义。大斗兽场的建筑体现了古罗马奴隶制共和国残酷而宏大的政治和审美趣味（图二十八），而中世纪教堂建筑和雕塑、绘画等艺术作品则反映了神学至上时代人们的主流精神生活。这在东西方都是一样的，也提供了艺术批评与比较史学的交叉学科连接点。

图二十八　〔古罗马〕斗兽场

在当代艺术批评中，当代生活的复杂和多样性使得艺术批评有了最丰富的考察对象。全球化、数字化，"冷战"结束等历史性大事变改变了人们对时间与空间两方面的感受尺度，也带来了空前的机遇和挑战，这些都自然表现为艺术形态、风格和表达内涵的变化，更带来了艺术批评的新的对象。

特别是在那些急遽转型的社会里，生活和艺术的面貌都在随时发生日新月异的变化，这些变化有些是健康的，富于朝气的，是社会新兴活力的表现，有些则是腐败和堕落的，折射社会中陈旧、落后和邪恶的力量，艺术批评不能对这种风起云涌的艺术现象熟视无睹，而必须对其保持最敏锐和热切的观察，并参与塑造转型社会的艺术风气和成长。

艺术批评在这里与对生活和世界的观察和思考合二为一，使对艺术的批评会和历史考察结合起来，因为，艺术批评对艺术活动与现象的社会批评也在同时参与创造未来的艺术和社会双重历史。

4. 精神分析和心理学的批评

艺术活动是人类精神创造的产物，从古典的艺术门类到当代的新兴艺术，甚至扩展到泛艺术创造的其他领域，艺术的一切成果无不体现人们心灵、感情和想象等精神活动的能量，但艺术活动无论创造、诠释，还是鉴赏，都是复杂和微妙的心理活动，艺术作品也成为个体和群体心理活动的标本，因此，艺术批评的一个重要分支乃是精神分析和心理学的批评。

精神分析学说对现代艺术批评有极大的影响，也提供了艺术批评前所未有的新方法。精神分析学说通过自我的多层次的动力结构的假说，提供了解释人类激情在艺术中和生活中同构的解释模型，从而使艺术批评成为更富于想象力和解释力的精神活动。

基于精神分析学说的艺术批评还有一种独特的贡献和功能，它把艺术表达的丰富和细腻与人类个体生活，特别是早年生活的独特性与艺术表达的内容联系起来，这丰富了历来关于艺术与人生关系的论述。随着精神分析学说本身的演进，从早期弗洛伊德较简单的性潜意识说到后期阿德勒关于自我与超越和马斯洛关于存在与潜能的学说，艺术批评也从中汲取了充分的方法和观念资源，形成现代艺术批评有力的分支，并把艺术批评从单纯的审美分析变为对人类自身生活、激情和自我的认知，像"俄狄浦斯情结"等基本心理范式早已超出文艺活动的范畴，成为人类一般行为范式的概括。

除了精神分析的理论之外，由于艺术创作、诠释和鉴赏活动牵涉复杂的心理活动，因此，一般心理学的观念和方法也被应用到艺术批评的领域

中来。艺术批评对艺术中各种微妙的感知和感情世界的观察和再现，实际上本身即是人类分享共通的感性世界的一种方式，因此，其对于艺术家、鉴赏家和艺术活动中一般心理规律的揭示和分析，本身也是塑造共同感受和情感的一个渠道。

心理活动的延伸是人类普遍的行为方式和个性，因此，无论精神分析的批评，还是一般心理学的批评，这一类型的艺术批评的目标还在于揭示人类普遍的行为范式和规律。因此，艺术批评与艺术活动一道，也构成了呈现人类自身生活的活动，而不再是过去从属于和低于艺术创造的活动。

5. 审美的批评

艺术创造最显著的特征在于人类表达方式的创造，艺术本身是与历史发展的艺术、专业理论、审美风格、审美趣味和艺术等因素分不开的，因此，艺术批评很主要和延续历史发展的中心部分依然是就艺术发展的各种因素展开的批评，即专业性的审美批评。

现代审美批评的范畴远比古典的审美批评要广大，与古典的美和崇高等相对集中的批评不同，现代艺术批评随艺术技法、题材和观念的变化，深入到更加广泛的领域，追溯各种不同风格和指向的审美趣味的变化，挖掘其背后艺术史本身及社会历史的原因，揭示其主要特点与流变，既考察门类艺术的历史发展和现实形态，也分析其蕴含的美学思想和表现手段的更新，甚至从不同的哲学、社会和其他思潮出发，构建新的艺术趣味，从而引领新的审美取向。

门类艺术独特的技术和表现是艺术审美批评的中心内容，这直接考察和分析具体艺术手段和表现的得失，与具体门类的艺术现状和发展互为表里，同时也是具体的艺术家及其同伴进行独特的艺术诠释的渠道，体现艺术批评的专业性特点，从而把艺术批评作为社会科学与其他学科区分开来。这种聚焦与具体门类艺术或个案艺术活动的审美批评也把艺术的历史与现实联系起来，总结和指导现实的艺术审美活动。

艺术审美批评的一大焦点是现实的审美趣味和美学思想。历史地变化的审美趣味和风气并不是偶然形成的，与艺术的创作一道，艺术审美批评也帮助倡导着不同的审美趣味和风气，强化其正当和健康的部分，对不正当和不健康的部分保持批判性的分析，从而建构每一时代不同审美趣味与美学思想。

现代艺术审美批评与古典艺术审美批评的另一个不同还在于，它也以极大的注意关注传统美学忽略的许多范畴，如审丑、荒诞，甚至怪诞的体验。现当代的艺术审美早已超越唯美和纯艺术的领域，各种微妙的人类品

味与趣味都是现代艺术审美批评的对象，这极大地丰富了艺术表达的手段和内涵，也丰富了人们关于艺术体验和认知的知识。总之，现代艺术批评的视野早已超越传统的专业化的艺术领域，而深入接触到传统审美没有注意的新兴艺术的门类和形式，如各种民间和民俗的艺术表现，以及随着传播媒介变化而带来的数字化的新艺术门类，也超越了传统的形式与内容二元的批评结构。

6. 比较的批评

现代艺术批评不仅与哲学、社会历史研究、精神分析和心理学以及审美本身的研究相关，由于艺术本不是孤立的文化现象，因此，比较的方法也是艺术批评越来越常见的分析工具，这导致各种门类的比较艺术批评的兴起。

比较的艺术批评也要采取符合一般社会科学研究的规范方法，采用多学科和多视角的研究范式与方法，但并不是任意联系的罗列。比较研究的具体对象可以是哲学和思想性的，也可以是社会历史、心理行为或纯审美的，或者是个案艺术作品、审美范畴，乃至艺术创作者和批评者的，但无论具体对象和批评的目标为何，都需要基于充分的经验及材料证据与明晰的分析逻辑。

现代的比较艺术批评沿着两条主轴展开，其一是艺术活动本身的跨区域和族群的传播，这又与对艺术的历史批评结合起来；其二是不同区域和时代艺术审美、艺术手段、美学趣味和思想的比较研究，这与对不同历史传统和生活环境的人类一般文化活动的研究结合起来，也与对艺术的精神分析和心理批评相联系，同时，这种比较批评极大地促进着现实的艺术传播和交流，成为不同国别、地区和族群的人们在艺术中对话和沟通，从而互相影响的渠道。

比较的艺术批评也以跨门类的艺术活动为对象，揭示不同艺术门类之间在表达方式、自我发展以相互影响等方面的历史和现实联系。这或者增进人们对具体门类艺术的知识，或者拓展人们对于艺术史之上一般社会文化和文明状况的认识，促进不同门类艺术之间的对话和交流，既是一般艺术批评的活动，也是推动门类艺术变化的催化剂。

总之，比较的艺术批评真正体现艺术思辨最具有前瞻性、包容性和未来色彩的意义，因为，比较的艺术批评在不同门类和不同传统的艺术之上勾勒全球性和全维度的艺术历史图景，审视更广大范围和更复杂对照中的艺术活动，从中观察和总结人类总体艺术活动的经验，因此，也是世界文化真正全球化时代的批评方法。

第四节　艺术学的研究对象与研究方法

任何学科领域的研究和探讨，都以自身特殊的对象为前提，围绕对象进行判断、推理和论证。对于任何一门学科而言，确立其研究对象、回答这门学科研究什么，是这门学科首先要面对的问题。这不仅直接关系到学科自身的构建与发展、论域与任务；而且也决定着学科的研究方向与性质、过程与方法，并贯穿于学科研究的始终。

一、艺术学的研究对象

中外艺术研究理论家和学者都曾从各个不同的角度对"艺术学"做出解释，这些解释散见于各种著作与文论里。其中，代表性观念有：艺术学是研究关于艺术的本质、创作、欣赏、美的效果、起源、发展、作用和种类的原理和规律的科学。[1]艺术学是研究艺术实践、艺术现象和艺术规律的专门学问。[2]艺术学是研究艺术的本性及其一般规律的科学，它是对艺术创作、艺术作品、艺术接受与艺术发展的概括和总结。[3]艺术学是指系统性地研究关于艺术的各种问题的科学。[4]艺术学是指综合性地、系统地研究艺术世界，研究艺术之本质、原理与现象，探讨艺术实践、艺术活动的规律和特点的理论性、学术性的人文学科。[5]李心峰指出，"一般艺术学以整个艺术世界为对象；特殊艺术学以各具体门类的艺术为对象"[6]；刘伟冬说："艺术学，一方面可以理解为对艺术一般的、普遍的规律的研究，另一方面也可以理解为对各门类艺术的特殊性研究，绘画、雕塑、曲艺、音乐、舞蹈、电影、戏剧的历史、原理、批评、审美、教育等。"[7]……上述观点，对于我们深刻理解艺术学的对象、目的、性质、范围，提出了可以借鉴和参考的依据。

从目前艺术学研究的实际状况出发，艺术学应有广义和狭义之分，广

[1] 马采.艺术学与艺术史文集[M].广州：中山大学出版社，1997：5~10.
[2] 张道一.应该建立"艺术学"[A]艺术学研究（第一卷）[C].南京：江苏美术出版社，1995.
[3] 杨琪.艺术学概论[M].北京：高等教育出版社.2003.
[4] 梁玖.新编艺术概论[M].重庆：西南师范大学出版社.2003.
[5] 陈旭光.论艺术学的对象、方法与体系[J].海南师范学院学报（社会科学版），2002（5）.
[6] 李心峰.元艺术学[M].桂林：广西师范大学出版社，1997.
[7] 刘伟冬.艺术学新视域[M].南京：东南大学出版社，2008.

义的艺术学指具有学科特质的称谓,成为涵盖整个艺术领域的学科门类的统称。狭义的艺术学指各个特殊的艺术门类学科。通常所说的艺术学即广义的艺术学。就艺术学的研究对象而论,包括两个方面,其一,研究艺术学各学科门类艺术的本质特征及其互通规律;其二,研究艺术学与相关学科之间的互动关系。

(一)研究艺术学各学科的本质特征及其互通规律

1. 相关概念界定

(1)艺术学各学科

众所周知,艺术学是众多特殊艺术门类学科的统称。目前,艺术学学科下设有一级学科与诸多的研究方向。这些特殊的一级学科与研究方向便是艺术学之下的各门学科。艺术学首要的研究对象便是探讨各艺术门类学科的本质特征及其互通规律。

(2)艺术学的本质

所谓"本质",乃事物最根本、最内在、最重要的规定性。"艺术的本质"即"艺术这种事物的根本性质,以及艺术这一事物同其他事物如经济、政治、道德、宗教、哲学等的内部联系"[①];而本书则把艺术学本质特征的含义概括为:各特殊艺术门类学科有别于其他学科的最内在、最显著的并且是互通的规定性。

2. 国内外研究状况

(1)国外研究状况

艺术学,作为一门独立学科最早出现在德国,其确立的初始目的是为了与美学区别开来。为此做出极大贡献的人物当属德国哲学家康德拉·费德勒(Konrad Fiedler,1841—1895),他被誉为"艺术学之父",其原因在于他将美学与艺术的区分明确开来,是他发现了创立艺术学的关键问题所在。虽然他没有明确地提出"艺术学"概念,但他的艺术学研究方法与思想却为艺术学的发展起到了奠基性的意义。而德国的艺术史家、社会学家恩斯特·格罗塞(Ernst Grosse,1862—1927)则是国外较早论及艺术学研究对象的代表人物之一,其观点散见于多部论著之中。

此外,又经过德国美学家马克斯·德苏瓦尔(Max Dessoir,1867—1947)、美学家埃米尔·乌提兹(Emil Utitz,1883—1956)以及美学家理查德·哈曼(Richard Hamann,1879—1961)等人的努力,艺术学终于

① 王宏建.艺术概论[M].北京:文化艺术出版社,2000.

在19世纪末从美学的母体中剥离出来，赢得了广阔的发展空间，同时也充满着诸多无法预知的可能性。无独有偶，就在普通艺术学确立之时，欧洲兴起了与今天我们所称的音乐学、建筑学、舞蹈学等相并列的特殊艺术门类学科——美术学。换而言之，它们都是艺术学的具体艺术学科门类的名称。

艺术学，自19世纪末诞生至今，德国、英国、法国、苏联、美国、日本以及韩国等都在艺术学领域取得了不同程度的发展。如20世纪20年代日本著名的艺术理论家黑田鹏信认为艺术学的目的在于"揭示艺术的内容、总结艺术的分类、指导艺术的制作以及解决艺术上的主义的问题"[①]。

在国外，论及艺术学研究对象的代表性观点还有：认为艺术学"要研究艺术发展对历史条件、艺术家的世界观、社会生活变化的依赖性"[②]；"要阐明艺术创作发展的特殊的、受历史制约的规律性，揭示艺术发展和社会发展之间的内在联系，不仅要注意艺术受社会发展的明显制约，也要看到艺术的相对独立性"[③]；"一方面研究艺术家说什么和他为什么要这样说，另一方面研究如何理解艺术家所说的话，分析作为社会交流工具的艺术"[④]；"研究什么是艺术，阐明艺术和不同的欣赏集团之间的相互关系，分析哪些新的艺术现象（确定社会艺术价值观的现象）是可以预测的"[⑤]；"要研究艺术价值和准则的产生和职能"[⑥]；等等观点都从各个不同的角度表明艺术学的研究对象是艺术的本质，内涵了各特殊艺术门类的特殊性及其互通规律。

（2）国内研究状况

在我国，最早接纳西方艺术学思想的代表人物王国维在1904年发表的作品《叔本华之哲学及其教育学说》[⑦]中论及艺术学的主要任务是揭示艺术的本质特征及其功能，但没有直接涉及"艺术学"概念。通常，我国艺术学界一般将宗白华于1926—1928年所作的《艺术学讲演》[⑧]作为中国艺术学起源的标志，其原因在于他的《艺术学讲演》和根据讲演整理

① 〔日〕黑田鹏信.艺术学纲要［M］.俞寄凡译.南京：江苏美术出版社.2010：5.
② 〔法〕J.M.居约.从社会学观点看艺术［M］.圣彼得堡.1900：30.
③ 〔苏〕B.梅拉赫.艺术创作综合研究的途径［A］.科学的合作和创作的奥秘.莫斯科.1968：2.
④ 〔苏〕A.耶祖伊托夫.社会学和艺术学［A］.科学的合作和创作的奥秘.莫斯科，1968：43～55.
⑤ 〔苏〕H.诺沃热洛娃.艺术社会学［M］.列宁格勒.1968：447.
⑥ 〔苏〕E.韦茨曼.社会学［J］.电影艺术.1975（2）：95.
⑦ 姜东赋，刘顺利选注.王国维文选注释本［C］.天津：百花文艺出版社.2006.
⑧ 宗白华.宗白华讲稿［M］.南京：江苏教育出版社.2005：103—122.

的文章中已经涉及艺术学的界定、艺术作品、艺术本质、艺术起源与发展、艺术构成、艺术的价值与功能以及艺术欣赏等艺术学研究的基本范畴。

在中华人民共和国成立以前，我国早期艺术学学科发展作出巨大贡献的代表人物之一——马采把艺术学定义为："研究关于艺术的本质、创作、欣赏、美的效果、起源、发展、作用和种类的原理和规律的科学"。[①]

在长期的实践进程中，"艺术学"这一名称在我国基本上都被"艺术理论"或"艺术概论"所代替。直到1998年，东南大学建立了我国第一个艺术学博士点，才标志着中国特色的艺术学学科正式确立，艺术学也因此纳入规范化教育的学科进程之中，受到各界的广泛关注。2011年，我国最新公布的《学位授予和人才培养学科目录》中将"艺术学"升格为独立的学科门类，其下设有五个一级学科，即艺术学理论、音乐与舞蹈学、戏剧与影视学、美术学和设计学。并且每一个一级学科下都设有各自不同的研究方向。在此前后，我国无数学人从各自不同的角度进行艺术学研究，共同推进了艺术学前进的步伐。大量艺术学著作的出版便是其显著的成果之一。

孙美兰在其著作《艺术概论》[②]中提到艺术学研究的主要课题包括艺术形态、艺术发生、发展和社会功用、艺术作品、艺术家、艺术创作、艺术欣赏等。王宏建的《艺术概论》[③]中认为艺术理论要综合地研究、考察人类社会的一切艺术现象，探索和揭示各种艺术现象共有的普遍规律；2010年他又主编了《艺术概论》[④]，这是他在前一部著作基础上进一步深入探讨艺术学原理的结晶。与此持有相似观点的还有章利国、杜湖湘，他们在《艺术概论新编》[⑤]中认为艺术概论的首要目的是探索艺术的基本原理和科学认识艺术的普遍规律。依据他们这一观点，我们可以进一步推理出艺术理论是艺术学的分支之一，那么艺术学的研究对象除了研究各种艺术现象的共有规律之外，还要研究各门类艺术独特的本质规律。

聂振斌在《中国古代美育思想史纲》中说："中国古代的先贤们谈美、论艺术……一般都不去追问美和艺术的抽象本质。"[⑥]他鲜明地指出中国古代先贤们往往偏重于研究各特殊艺术门类的特殊性，而忽视它们之间共性规律的研究，这对于指导当代艺术学的研究有很大的启迪。张燕玲

① 马采.艺术学与艺术史文集［M］.广州.中山大学出版社，1997：5～10.
② 孙美兰.艺术概论［M］.北京：高等教育出版社，1989.
③ 王宏建.艺术概论［M］.北京：文化艺术出版社，2000.
④ 王宏建.艺术概论［M］.北京：文化艺术出版社，2010.
⑤ 章利国、杜湖湘.艺术概论新编［M］.北京：高等教育出版社，2007.
⑥ 聂振斌.中国古代美育思想史纲［M］.郑州：河南人民出版社，2004.

在主编的《艺术概论》①中认为艺术学是一门研究艺术活动基本规律的学科，是阐述艺术的基本性质、艺术活动系统以及艺术种类特点并指导人们进行艺术活动的学科。顾永芝在著作《艺术概论》②以及发表的《论艺术学》③一文中都提到艺术学应当以研究人类的艺术活动为对象，以探寻人类艺术活动规律为目的。

张玉能的《艺术学教程》④导论中认为：艺术学的目的在于揭示艺术活动或现象的本质及其规律。主要研究课题包括艺术原理，即艺术创造、艺术生产、艺术本质、类型、价值与功能、艺术消费、艺术家、艺术作品、艺术活动等；艺术史，即艺术的起源与发展，风格、流派的演进等；艺术实践，主要是艺术鉴赏、艺术批评等。目前，这种观点已经得到学术界的普遍赞同。同时，张玉能将他所提出的艺术学研究对象和目的概括为三个方面："其一，研究艺术的本质，即把艺术性活动及其作品同其他研究区分开来，研究相互区别的各门艺术的各自不同的性质；其二，研究跟艺术家和素材有关的艺术的各种动机及艺术的自然的（风土的）、文化的各种制约；其三，研究各门艺术给个人或社会生活所带来的各种效果。"⑤

从上述国内外关于艺术学学科的定义以及艺术学研究对象的梳理中，不难看出两个特点，其一，学科定位不清，概念界定不一。既表现在艺术学有广义和狭义之分，又表现为将艺术学与艺术理论或艺术概论混淆。其二，关注层面不同，研究方法多样。将艺术学的研究对象限定在抽象的艺术层面，只注意到一般性而忽视了艺术的特殊性，从而把艺术学的研究对象狭隘化。因此，从一定意义上说，艺术学在我国成为独立学科门类为我们对艺术学研究对象的界定提供了一个统一的前提，艺术学的存在既有其内部组件的规定性，同时，艺术学的存在又不是孤立的。所以我们认为艺术学的研究对象首先是研究艺术学各学科门类艺术的本质特征及其互通规律，其二是研究艺术学与各学科的互动关系规律。

（二）研究艺术学与各学科的互动关系

1. 概念界定

（1）艺术学与各学科的两层含义

艺术学与各学科，我们对此作出两个层面的理解。第一，依据字面

① 张燕玲.艺术概论［M］.北京：知识产权出版社，2005.
② 顾永芝.艺术概论［M］.南京：江苏古籍出版社，1989.
③ 顾永芝.论艺术学［J］.南京艺术学院学报（音乐及表演版），1998（4）.
④ 张玉能.艺术学教程［M］.武汉：华中师范大学出版社，2009.
⑤ 同上.

理解，当属艺术学门下的五个一级学科及其下属的众多研究方向。具体而言，就是艺术学学科体系内部各门类艺术学科。第二，依据艺术学诞生及其发展情况来看，我们认为艺术学各学科还可以理解为与艺术学相关的而不属于艺术学体系内部的学科，如美学、社会学、哲学等亲缘学科。

（2）如何解读互动关系

所谓互动，从构成的两个独立的字来说，按照词典上的解释，"互"是彼此交替，相互之意；"动"指使起作用、促成变化或产生影响。归纳起来，"互动"就是指一种相互使彼此发生作用或变化、相互影响的过程。"互动"一词在心理学、物理学、社会学以及人类日常生活中都得到广泛的使用。但是，作为学科中使用的名词，它与日常生活中所用的"互动"含义不一样。日常所用的互动是指社会上个人与个人之间、群体与群体之间等通过语言或其他媒介手段传播信息而发生的互相依赖行为的过程。因此，结合词典的解释与人们使用的本意，学科中的互动关系应该是事物之间相互作用、相互影响的一种状态。

艺术学与各学科的互动关系研究应从三个层面加以诠释，从宏观层面看，是艺术学与相关学科之间的关系；从中观层面看，是艺术学与各特殊艺术门类学科之间的关系；从微观层面论，是各特殊艺术门类学科之间的关系。

2. 艺术学与相关学科的互动关系

一门学科的诞生与发展，正如田川流先生所言："人类科学发展史告诉我们，一门学科的兴起和繁盛，都是社会发展的结果，都是在一定历史和社会条件下应运而生的。"[①]艺术学也不例外。因此，艺术学研究首先考虑与其相关的学科是很有必要的。因为艺术学同哲学、美学、社会学、经济学、伦理学、教育学、心理学、历史学、文化学乃至自然科学等都有着密切的联系。综观国内外关于艺术学与相关学科的互动关系的研究，主要集中在艺术学与哲学、艺术学与美学、艺术学与社会学、艺术学与心理学、艺术学与现象学等方面。

关于艺术学与哲学的关系问题，从历史上看，任何一种艺术理论总是归属于一定的哲学思想体系。这是马克思主义的基本原则，也是历史唯物主义的基本常识。因此说，艺术学是与哲学紧密相连的人文科学之一。哲学是关于世界观的学问，是关于自然界、人类社会和人类思维的概括和总结。艺术学是对艺术及其相关知识的概括和总结。哲学研究的是最普遍、最一般的共性规律，相对而言，艺术学是研究艺术之所以为艺术的特殊规

① 田川流.试论艺术学学科发展的当代走向[J].齐鲁艺苑，1997（04）.

律。在这个层面上说,二者之间是有显著区别的。但是,这并不意味着否定二者之间的联系,哲学是理论化、系统化的世界观与方法论,它为艺术学研究提供了世界观和方法论的指导,而艺术学研究反过来为哲学的丰富提供了资料来源。

众所周知,艺术学脱胎于美学。艺术学与美学的互动关系表现为二者交叉,即既有相异亦有相通。西方柏拉图的《文艺对话集》[①]、亚里士多德的《诗学》[②];德国古典主义的先行者莱辛的《拉孔奥》[③]以及我国先秦时代的《乐记》[④]、魏晋南北朝时期的《文心雕龙》[⑤]等重要的理论文献中,我们都能发现艺术学与美学形影不离的状态。因为艺术是艺术学所研究的焦点,也是美学所要研究的对象。长期以来,艺术学与美学以相互渗透和水乳交融的共同体身份成为哲学体系的一个重要的分支,故有"艺术哲学"之称。艺术学与美学的关系历来受到重视,在艺术学学科确立之前,德国美学家费德勒就从研究对象上对美学与艺术学做出了区分,他得出了"艺术的全部领域就是美学的研究领域——这种既往的假定是荒谬的"之结论。在德国学者玛克斯·德索尔的《美学与一般艺术学》中首次阐明了一般艺术学的本质和研究对象。艺术学建立的初始是直接从美学中分离出来的。这正如日本著名的艺术评论家平山观月说的:"艺术学恐怕可以说是在以美学为基础的前提条件下建立的。即是说,因为艺术是以美为其本质的价值内容,是把人们的审美价值的创作作为独立使命的文化,所以艺术的研究首先就必须是以美学作为基础的。"[⑥]

在我国艺术学的实践进程中,有不少的学者对二者之间的关系进行过探讨。如早期的宗白华、马采、向培良等前辈都曾对艺术学与美学的关系进行过研究。在当代,也有不少的研究文论涉及艺术学与美学的关系问题,如陈池瑜在《现代艺术学导论》中谈到艺术学的任务时,指出:"艺术学还要研究艺术学与相关学科之间的关系……"[⑦]

艺术学与美学是既有区别又有联系的交叉的关系。区别在于美学以美的领域作为研究对象,而艺术学则以艺术作为研究对象。共同点在于美学研究美也研究艺术,而艺术学不仅研究艺术也研究美,因为美是艺术的

① 〔古希腊〕柏拉图.文艺对话集[M].朱光潜译.北京:人民文学出版社,1956.
② 〔古希腊〕亚里士多德.诗学[M].天蓝译.上海:新文艺出版社,1953.
③ 〔德〕莱辛.拉孔奥[M].朱光潜译.北京:人民文学出版社,1956.
④ 《乐记》是中国古代著名的美学著作,为《礼记》第19篇。
⑤ 《文心雕龙》是中国南朝文学理论家刘勰创作的一部文学理论著作,成书于公元501—502年。
⑥ 〔日〕平山观月.书法艺术学[M].喻建十译.成都:四川人民出版社,2008:26.
⑦ 陈池瑜.现代艺术学导论[M].北京:清华大学出版社,1991.

本质属性之一。艺术的美学问题始终是艺术学最核心、最重要、最关键的问题。

艺术学与心理学、社会学等是相互结合的关系。他们之间的相互关系构成了学科边缘地带，形成交叉学科。张道一在《应该建立"艺术学"》[①]一文中对艺术学交叉学科的情况做出了分类，即中国艺术思维学、艺术文化学、艺术社会学、艺术心理学、艺术伦理学、宗教艺术学、艺术考古学、艺术经济学、艺术市场学、工业艺术学。显然他所说的交叉学科也就是边缘学科的意思。艺术学与文化学相结合构成艺术文化学，艺术学与社会学相结合构成艺术社会学，艺术学与心理学相结合构成艺术心理学，艺术学与宗教学相结合构成艺术宗教学，艺术学与经济学相结合构成艺术经济学，艺术学与哲学相结合构成艺术哲学，艺术学与美学相结合构成艺术美学，艺术学与考古学相结合构成艺术考古学，艺术学与市场学相结合构成艺术市场学，艺术学与管理学相结合构成艺术管理学，等等。

我们在综合诸多观点的基础上认为研究艺术学与其相关学科如哲学、美学、社会学、心理学等之间的关系，不仅有助于帮助我们弄清艺术学的合理定位，更有甚者，在对其研究对象的认识上为我们提供了参考的价值。

3. 研究艺术学与特殊艺术学的互动关系

从概念来看，艺术学是各门类特殊艺术门类学科的总称，前者包含后者。科学的表述应为抽象与具体的关系。所谓特殊艺术学，指的是某一艺术门类（或某一地域）艺术的科学体系，如音乐学、舞蹈学、绘画学、工艺美术学、建筑艺术学（图三十）、影视学、戏剧学等，当然也包括区域艺术学，如西方艺术学、中国艺术学、希腊艺术学等独立的学科体系，相对于以艺术领域的一切为对象的艺术学来说，它们属具体学科。而艺术学所要揭示的艺术规律实际上是这些具体学科所阐明的具体规律的概括和总结。二者之间的关系正如张道一在《艺术学研究的经纬关系》[②]中阐述的那样，艺术学是特殊艺术学之"经"，而特殊艺术学是艺术学之"纬"，综合而言，二者之间的关系可用"经纬"来形容。

从学理层面论，各特殊门类艺术学是艺术学的理论来源和实践基础，也是实践的平台。反之，艺术学是各特殊门类艺术学的理论概括，同时也为各特殊门类艺术学提供理论支撑和实践指导。

① 张道一. 应该建立"艺术学"[A]. 艺术学研究（第一集）[C]. 南京艺术学院艺术学研究所，2010.
② 张道一. 艺术学研究的经纬关系[J]. 贵州大学学报（艺术版），2004（02）.

图三十　迪拜 月亮塔

4. 研究特殊艺术学各学科间的互动关系

所谓特殊艺术学各学科间的互动关系，本书认为是艺术学门类范畴之内各门学科之间的共性与个性及其相互渗透、相互作用的关系。艺术学门下的各门学科间是既独立自主而又相互渗透、相互交融与补充的关系。如孙伟科指出："绘画、雕塑、舞蹈、音乐共同具有诗学的本质，即把艺术看成是诗性的……我们在看到他们的共同性之外，更要关注各独立艺术学科的本质。"①他的观点不仅道出了艺术学的对象和目的，也指出了各特殊艺术学科之间的互动关系。

刘慧旻、姜丽萍在《从学科角度看二级学科艺术学》②一文中指出"任何的艺术形式都具有其共性的东西——艺术原理，体现了人类精神生活追求的共同性，是人类艺术创作的基本原则，也是艺术欣赏的基础。"③又说道："但是，艺术的基本原理和艺术规律却并非一成不变的，在不同的历史时期或不同的历史发展阶段艺术原理、艺术规律随着人类认识自然的深入，生产力水平的提高而不断丰富和发展，停滞不前、没有发展进步的艺术原理与艺术规律是没有生命力的。"④他的观点显然是在强调艺术学理论与其并列的一级学科之间的互动关系。钟光明的《艺术

① 孙伟科.提升艺术学科，满足艺术教育发展的时代需求——在"艺术学学科定位与学科发展"全国艺术理论研讨会上的发言[J].南京艺术学院学报（美术与设计版），2006（01）.
② 刘慧旻、姜丽萍.从学科角度看二级学科艺术学[J].艺术百家，2008（S1）.
③ 同上。
④ 同上。

学的分支学科及其各分支学科的内容与对象研究》[①]一文主要从一个特殊艺术学科的研究内容与对象出发来揭示他们之间的关系。

除此之外，艺术学体系内部还有很多值得我们继续深入研究的内容，如，艺术史与艺术批评的关系、艺术理论与艺术批评的关系、音乐与美术的关系、戏曲与设计的关系，等等。艺术学各学科之间是双核心互渗式相互促进的关系。

综上可见，艺术学作为一门独立学科的出现是历史的必然，也是众多学人努力的结果。同时，我们也发现：对于艺术学这门庞大的体系的研究不能仅仅停留在理论上，当然，我们无意否定理论研究的重要意义。毕竟，理论从实践中来，又回到实践中去。只有认清研究对象，让艺术学做到宏观把握与微观分析的完美结合，才能推进艺术学的进一步向前发展。艺术学特别把艺术的本质，艺术的价值与功能，艺术的构成与表现，艺术实践（主要是艺术创造、艺术欣赏、艺术教育、艺术批评、艺术制作），艺术的美学问题，艺术自身发展历史与艺术观念，以及探索艺术学与相关学科及其内部各学科之间的互动关系规律等作为自己的研究对象。

我们相信一个以马克思主义为指导的艺术学学科的发展，需要倾注更多的心血，随着社会的不断进步，人类思维的日益完善，沿着历史的足迹继续下去，艺术学这门新兴学科的研究对象和目的一定还会有所拓展。艺术学这门新兴的学科在众多学者的共同努力之下一定会不断地更新与完善。

二、艺术学的研究方法

艺术学研究对象的确立，为我们设定了明确的研究目标。而选择恰当的、行之有效的研究方法却是实现研究目标的关键环节。所谓研究方法，是指在研究中发现新现象、新事物，或提出新理论、新观点，揭示事物内在规律的工具、手段和途径。从方法论的视角看，研究方法通常包含哲学研究方法、系统科学研究方法和学科研究方法三个层面。

（一）哲学研究方法

所谓哲学研究方法，就是运用哲学的原理解决具体的科学问题。哲学"是理论化、系统化的世界观和方法论，是关于自然界、人类社会和人类思维及其发展的最一般规律的学问。"[②]

艺术学是以打通各门艺术之间的壁垒为基础，通过探索各门类艺术

① 钟光明.艺术学的分支学科及其各支学科的内容与对象研究[J].齐齐哈尔高等师范专科学校学报，2010（04）.
② 大辞海（哲学卷）[Z].上海：上海辞书出版社，2003：87.

之间的联系而构建涵盖各门类艺术的普遍规律的学科体系。因其主要是对艺术实践、艺术现象的相关问题进行分析后高度的概括，凸显其理论化、系统化的哲学品格，是对艺术作高屋建瓴式的概括和总结，从真理观、价值观、驾驭论的角度来把握认识的普遍性原则，并体现为概念、框架等形式，呈现为一套独特的思维模式。故而哲学研究方法不仅在很长的人类艺术发展史中是基本的方法，并且在未来的艺术学研究中也有着十分重要的地位。艺术学自身的性质、对象及目的决定了艺术与哲学的密切联系，无论是历史的艺术思想，还是现实的艺术见解，无一例外地都建立在一定的哲学认识论和方法论的基础之上。过去的与未来的实践都将证明艺术学承载着从诸多艺术门类的实践中寻求各类艺术的共同规律的任务。特别是对于艺术本质规律的研究，使得艺术与哲学的关系更为紧密。正是在这个角度上说，艺术学就是理论化、系统化的艺术观。因此，哲学研究方法是艺术学研究的基本方法。从构成成分上看，哲学研究方法包括认识论、驾驭论和价值论。

1. 认识论

认识论（epistemology），也称知识论，是哲学的构成部分之一，专门研究人类认识的本质、认识发展过程与规律以及认识的真理标准等问题的哲学理论。其研究的主要内容涉及认识的前提和基础，认识发生、发展过程，认识的本质和结构，认识的真理性标准，及认识与客观实在的关系等等。不论是中西方的古典哲学，还是近现代或者未来的哲学都始终贯穿着认识论。

认识论的任务是揭示认识的本质，揭示认识发生、发展的一般规律，力求使人们的认识成为符合客观实际的认识。因此，认识论必然以思维和存在、精神和物质何者是本原这个哲学基本问题为出发点，而且将其贯穿于全部认识论的内容之中，由此引出不同的认识论结论。哲学认识论又是一个庞大的理论体系，对于其体系的构成，因人们的立场、选取的视角不同而做出了大相径庭的解答。有人主张包括自然观、历史观和人生观；也有人声称包括自然界、人类社会和人类思维。鉴于艺术学这门学科特殊的研究对象，艺术是人为了人而创造的审美对象，仅仅从认识论方面加以关照只能解决主体对客体的认识问题。而我们的任务不仅要认识艺术，更要改造艺术、创造艺术。经验证明，历史上和当代的许多认识论并不是按照认识本身的实际情况来研究认识的，往往用不同的方式对认识的本质和规律作出歪曲的解释。只有从彻底的唯物主义出发，辩证地、历史地按照认识本身的过程考察认识的认识论，才真正科学地揭示了认识发生、发展的一般规律，因而也才真正能使认识的自觉性建立在科学的基础之上。

2. 驾驭论

驾驭论（cybernology），也是哲学研究方法的构成领域之一。"驾驭论"一词由我国著名音乐美学家赵宋光基于对马克思主义哲学内涵的深刻理解后首次在《关于音乐美学的基础、对象、方法的几点思考》[①]一文中使用。"驾驭论"是对人的本质力量的物质性根基及其历史发展作哲学的思考，这论题不是主体认识客体、而是主体支配客体、创造客体、建立客体。通俗地讲，艺术上的驾驭是指人征服艺术的能力、创造艺术的能力。显然，驾驭强调的不是如何认识的层面，而深入到了改造、创造的境地，才有助于接近对艺术本真的理解。

驾驭论不仅是方法论，也是一个理论基础。驾驭论作为方法论的提出对我们当今的艺术学研究，无疑具有重要的借鉴价值。告诫我们不能仅停留在对艺术有认识的层面，更应该承担起实践的目的——创造艺术。因为，艺术在本质上是人类为了满足自身的特殊需要而创造的精神性对象，艺术的特性之一便是创造性。

目前我国对于驾驭论在艺术领域的研究成果比较少。专门论述驾驭论的文献有一本以《驾驭论》[②]命名的关于领导管理科学的著作以及几篇书评。但不管怎么说，作为哲学的组成部分之一，在丰富艺术学的哲学基础这个层面上具有独特的意义和价值。

3. 价值论

价值论（axiology），是价值哲学的学说之一。主要从主体的需要和客体能否满足，又如何满足主体需要的角度来对各种物质的、精神的现象进行综合的考察和评价，并判断其对个人、对阶级乃至对社会的意义。

价值论用在艺术学研究中主要表现为研究艺术价值的产生与形成、价值形态、价值体验、价值判断以及艺术的文化价值、美学价值等问题。如康德与马克思的价值论美学就展示了现代西方文明的价值追求；道家和新儒家的价值论美学，则反映了中国文明的价值诉求。

目前，涉及艺术价值研究的代表著作是黄海澄的《艺术价值论》[③]，代表文论有贾涛的《艺术学理论的研究方法与价值取向——兼议理论研究与技术修养之关系》[④]。总之，价值论原理在艺术学领域中的具体应用体

[①] 赵宋光.关于音乐美学的基础、对象、方法的几点思考[J].中国音乐学，1991.（4）.
[②] 金绍选.驾驭论[M].沈阳：辽宁民族出版社，2005.
[③] 黄海澄.艺术价值论[M].北京：人民文学出版社，1993.该书论述了艺术价值的哲学本性、艺术价值的分类、从音乐看艺术的本质、艺术风格的系统观、控制论以及艺术的审美价值等内容。
[④] 贾涛.艺术学理论的研究方法与价值取向——兼议理论研究与技术修养[J].文化艺术研究，2011（03）.该文就艺术学理论研究的价值取向与人才培养策略问题进行了分析和探讨。

现在从艺术价值的产生、存在、性质、分类、实现、利用与本质等方面展开的研究。

此外，在整个哲学研究的历史进程中，哲学研究方法的种类，如现象学方法、阐释学方法、分析哲学的方法等都值得引入到当代艺术学研究中来。

（二）系统科学方法

系统科学方法是指用系统科学的理论和观点，把研究对象放在系统的形式中，从整体和全局出发，从系统与要素、要素与要素、结构与功能以及系统与环境的对立统一关系中，对研究对象进行考察、分析和研究，以得到最优化的处理而解决问题的一种科学研究方法。主要指20世纪三四十年代以来出现的"老三论"——系统论、信息论、控制论和"新三论"——耗散结构论、协同论以及突变论等方法。由于这些方法都将研究对象设定为一个整体的系统为前提展开研究，故而我们将它们归结为"系统科学方法"。

1. 系统论

系统论（system theory），由美籍奥地利人、理论生物学家L.V.贝塔朗菲创立。系统论的基本方法，即系统论方法。就是在科学世界观的指导下把研究对象放在一个系统中加以考察的一种具体方式。从系统的观点出发，着重在分析系统的整体与部分之间、整体与外部环境之间的相互关系中全面地、综合地、精确地考察对象，以获得对对象的最佳认识为目的。换而言之，在具体操作过程中，首先把对象当作一个整体系统，再把它看成是若干子系统（要素）的综合，从而分析各级别系统的结构和功能，最后综合研究系统、要素、环境三者间相互关系的规律性，从而达到优化系统的目的。世界上任何事物都可以看成是一个系统，系统是普遍存在的。大至渺茫的宇宙，小至微观的原子，一粒种子、一群蜜蜂、一台机器、一个工厂、一个学会团体……都是系统，整个世界就是系统的集合。

目前，采用系统论方法研究艺术的代表性成果有张国庆的《秦腔表演艺术系统论》[①]。这种探索可为当代艺术学研究提供理论研究与表演实践的双重参照系。系统论的任务，不仅在于认识系统的特点和规律，更重要的还在于利用这些特点和规律去控制、管理、改造或创造这个系统，使系统的存在与发展既合目的性又合规律性。

① 张国庆.秦腔表演艺术系统论[J].戏剧之家，2011（2）.文中运用系统论的理论与方法，将秦腔表演艺术作为一个大的母系统，分解为明确的表演目的、丰富的表演手段、深厚的文化底蕴三个子系统。每个子系统在逐层分解为子子系统、子子子系统……以此类推。即研究各层次级子系统的本体要素及其相互间的关系，从而形成系统论的理论框架。

2. 信息论

信息论（Information theory）：是运用概率论与数理统计的方法研究信息、信息熵、通信系统、数据传输、密码学、数据压缩等问题的应用数学学科。产生于20世纪40年代，由美国科学家香农首创。

信息论方法，指运用信息论原理来从事科学研究。目前，应用于艺术领域的研究，成果很少，周胜、张敏言的《从艺术信息论角度谈纺织品设计》[1]便是运用信息论原理研究艺术的代表成果之一。

依据信息论原理，艺术信息是一个多维度、多层面的综合体，涉及信息的来源、信息的传递、信息的接受与反馈、信息的时空环境以及信息理念的转变等多个方面。可以说，艺术信息的生存环境可以改变人类的艺术行为方式和技术特征，促使艺术信息理念与程序的多元重构，也对艺术个体与整体的构建产生着重要的影响。同时，艺术本身又可视为人类社会信息的载体，如何理解艺术信息的来源、如何实现艺术信息的有效传达、艺术信息又如何被接受等一系列问题都值得我们做进一步的研究。

3. 控制论

控制论（cybernetics），源自希腊文mberuhhtz，意为"操舵术"，即掌舵的方法。在柏拉图的著作中，经常用来表示管理人的艺术。自1948年诺伯特·维纳[2]发表著名的《控制论——关于在动物和机器中控制和通讯的科学》[3]以来，控制论思想和方法已经渗透到几乎有的科学领域。维纳把控制论当作是一门研究机器、通信等的一般规律的科学，即研究动态系统在变的条件下如何维持自身稳定、平衡的科学，他特意创造了"cybernetics"一词来为这门科学命名。

目前，控制论的研究与应用已经呈现为两大显著特征。其一，控制论与信息论、系统论、系统工程、运筹学、电子计算机科学以及现代通信技术等新兴学科紧密结合、相互渗透；其二，控制论、系统论与信息论三者，正朝着"三位一体"的方向发展。这都体现在诸多探讨科学方法论的著作中。然而，采用控制论研究艺术的研究成果并不多，代表性著作如：M·J·罗森堡·戈登的《艺术控制论——推理与幻想》[4]，文论有潘新宁的《对历史与现实的双层超越——从控制论观点看中国戏曲主体性的表现特征》[5]及其《由确定转向随机——从控制论观点看中国戏曲的当代前

[1] 张敏言.从艺术信息论角度谈纺织品设计［J］.洛阳师范学院学报，2007（03）.
[2] 诺伯特·维纳（Norbert Wiener）（1894—1964），美国应用数学家，控制论的创始人。
[3] 〔美〕维纳.控制论—关于在动物和机器中控制和通讯的科学［M］.郝季仁译.北京大学出版社，2007.
[4] M. J. 罗森堡·戈登.艺术控制论——推理与幻想［M］.布里茨科学出版社，1983.
[5] 潘新宁.对历史与现实的双层超越——从控制论观点看中国戏曲主体性的表现特征［J］.艺术百家，1987（03）.

途和出路》①。诚然，艺术学是一个庞大的学科门类，他不仅仅指戏曲艺术，还包括美术与设计、音乐与舞蹈等。因此说，控制论方法的应用为我们深入到艺术的内部进行研究提供了方法论的借鉴作用。

4. 耗散结构论

耗散结构论（dissipative structure theory），由俄罗斯人伊里亚·普里戈金（Ilya Prigogine）首创。作为以揭示复杂系统中的自组织运动规律的一门具有强烈方法论功能的新兴手段，其理论、概念和方法不仅适用于自然现象，同时也适用于解释社会现象。提出后，在自然科学和社会科学的很多领域如物理学、天文学、生物学、经济学、哲学等都产生了巨大影响。

耗散结构论试图认识自组织的机制和规律，即有序和无序相互转化的机制和条件问题，可以深刻揭示人体的统一性及其与外界因素的统一性，为研究人类与艺术作品之间的转变提供理论依据。因为，这一理论用整体观研究生命现象，并且认为只有开放的、能与外界进行物质、能量、信息交换的系统，才能形成稳定的有序结构。耗散结构理论的提出，使系统科学方法变得更加完善。同样该理论也可为艺术学研究提供启迪和借鉴。如潘新宁的文论《论作为戏曲组织结构的程式化》②就是运用"耗散结构"理论于艺术领域研究的代表成果。

5. 协同论

协同论（coordination theory），亦称协同学或协和学，由德国著名物理学家哈肯（Haken）创立。协同论是研究不同事物共同特征及其协同机理的新兴学科，是近十几年来获得发展并被广泛应用的综合性学科。它着重探讨各种系统从无序变为有序时的相似性。由于协同论把它的研究领域扩展到许多学科，并且试图对似乎完全不同的学科之间增进"相互了解"和"相互促进"，无疑，协同论也是艺术学研究的重要工具和方法。

6. 突变论

突变论（catastrophe theory），法国数学家雷内托姆（R.Thom）创立。突变论是研究客观世界非连续性突然变化现象的一门新兴学科，自本世纪70年代创立以来，数十年间获得迅速发展和广泛应用，引起了科学界的重视。在许多领域已经取得了重要的应用成果。随着研究的深入，它的应用范围在不断扩大，相信它在我国艺术学研究中必将发挥重要作用。

① 潘新宁.由确定转向随机——从控制论观点看中国戏曲的当代前途和出路[J].艺术百家，1987（01）.
② 潘新宁.论作为戏曲组织结构的程式化[J].四川戏剧，1988（02）.

（三）学科研究方法

学科方法，指以特定的学科范围为对象，研究本学科得以精确化、科学化、理论化发展的方法，诸如心理学方法、社会学方法、符号学方法、类型学方法以及人类学方法等。

1. 心理学方法

心理学方法，指研究心理学问题所采用的各种具体途径和手段。这些途径、手段及其成果对于艺术学研究有着重要的借鉴价值。艺术活动与人类所从事的其他活动一样，都是主体行为人的行动，无一不受行为人的心理活动所支配。艺术实践的三要素：创作——传达——欣赏，不仅离不开从事这些行为的人的心理活动，并且以这种心理活动为中心和基础。艺术功能和社会价值的实现主要还是以潜移默化的方式诉诸行为人的心理才得以实现。对于艺术活动中这些心里活动的研究，离不开心理学方法的掌握。

艺术心理学通常使用的研究方法有很多，例如实验法，即运用科学仪器对艺术的生理、心理功能进行实验的方法；问卷调查法，即根据事先拟定的题目，向艺术行为人进行问卷调查的方法；内省法，主要通过对自述、创作手稿等记录艺术家创造行为、过程及其心理活动的内省材料进行归纳分析的方法；测量法，即对艺术行为人的心理活动进行数据测试及定量分析的方法等，以及运用这些方法所获得的成果，都将为艺术学的研究提供极有价值的资料，也使得艺术学的研究更具可靠性和科学性。

在艺术史上，出现了许多从心理学角度来研究艺术问题的著作，如（苏）列·谢·维戈茨基的《艺术心理学》[1]、（美）温诺的《创造的世界——艺术心理学》[2]、高庆年的《造型艺术心理学》[3]、高楠的《艺术心理学》[4]、格林·威尔逊的《表演艺术心理学》[5]、吕景云、朱丰顺的《艺术心理学新论》[6]、邹长海的《声乐艺术心理学》[7]、苏琪的《艺术心理学原理》[8]、秦俊香的《影视艺术心理学》[9]、宋家玲、宋素丽的《影视艺术

[1] 〔苏〕列·谢·维戈茨基.艺术心理学［M］.周新译.上海：上海文艺出版社，1985.
[2] 〔美〕温诺.创造的世界——艺术心理学［M］.陶东风等译.郑州：黄河文艺出版社，1988.
[3] 高庆年.造型艺术心理学［M］.北京：知识出版社，1988.
[4] 高楠.艺术心理学［M］.沈阳：辽宁人民出版社，1988.
[5] 格林·威尔逊.表演艺术心理学［M］.上海：上海文艺出版社，1989.
[6] 吕景云，朱丰顺.艺术心理学新论［M］.北京：文化艺术出版社，1999.
[7] 邹长海.声乐艺术心理学［M］.北京：人民音乐出版社，2000.
[8] 苏琪.艺术心理学原理［M］.济南：山东教育出版社，2008.
[9] 秦俊香.影视艺术心理学［M］.北京：中国广播电视出版社，2009.

心理学》①等。这些文献都是采用心理学方法来研究艺术心理现象及其规律的最好例证。

2. 社会学方法

社会学方法，对艺术学也有重要的意义。艺术创造物作为一种精神产品，与人类的社会生活紧密相关。同时，艺术又是在人类社会交流活动中形成，也必将对人类社会产生重要的影响和作用。围绕着艺术的社会属性、社会功用、社会价值等来进行研究，不论在西方、还是在中国的历史上，都占有重要的地位。

关于社会学的研究方法，通常有四种，即文献研究、实验研究、调查研究和实地研究。涉及各种资料收集方法、资料分析方法，以及各种特定的操作程序和技术。李冬民在《社会学方法简论》中指出"社会学研究方法，绝不同于那片面零碎的、互不联系的孤立的纯经验方法，而是一整套系统的探求社会规律的定性与定量分析相结合的紧密联系实际的理论方法。"②

社会学方法是一个方法论体系，对于艺术学也具有重要的意义。如：佛里采的《艺术社会学》③以及（匈）阿诺德·豪泽尔的《艺术社会学》④以及滕守尧的《艺术社会学描述》⑤等都是取社会学视角艺术的显著成果，它们对艺术中的许多问题进行了令人耳目一新的探索。这也是艺术学研究应该予以重视的领域。

3. 符号学方法

符号学方法，也称"艺术符号学方法"或"符号论美学方法"。符号学，创始人是美国的哲学家皮尔斯和莫里斯；是产生于20世纪初期，专门研究符号的新学科。今已广泛运用于哲学、政治学、经济学、文化、艺术以及计算机网络技术等众多领域。

符号学认为，符号是人类特有的文化现象。在这个意义上说，语言学、逻辑学、各类艺术、神话传说、各种服饰等等一切文化现象都属于符号的范畴。根据符号学创始人皮尔斯的意见，符号有象征符号、象形符号以及标志符号三种类型。艺术符号学方法，就是将符号学方法运用于艺术学的研究，主张把艺术作品看作为一个多元、多层的符号体系，借此来阐

① 宋家玲，宋素丽.影视艺术心理学［M］.北京：中国传媒大学出版社，2010.
② 李冬民.社会学方法简论［M］.济南：山东人民出版社，1986.
③ 佛里采.艺术社会学［M］.胡秋原译.神州国光社出版，1931.
④ 〔匈〕阿诺德·豪泽尔.艺术社会学［M］.居延安译.上海：学林出版社，1987：1.
⑤ 滕守尧.艺术社会学描述［M］.南京：南京出版社，2006.

发其意义的创造、结构、传达、接受与功能等等。

将符号论方法引入文艺学研究最早、最有成就的当属德国现代哲学家恩斯特·卡西尔。他在著作《人与文化》中把神话与艺术都视为与语言相等的符号形式，认为艺术是人类符号活动的结果，是符号化了的人类情感形式的创造。

此外，卡西尔的学生，美国哲学家苏姗·朗格，日本符号学美学家川野洋等人将符号学方法运用于艺术学的研究等，也取得了骄傲的成就。

4. 类型学方法

类型学方法，一般指在同种现象中依据具体类别的不同来把握事物的思维方式。属于较为传统的思维方法，这种渊源可以追溯到古希腊时期亚里士多德的《诗学》。亚氏明确的根据模仿方式的迥异来对艺术进行分类研究。类型学方法对于当今的艺术学研究仍然具有普遍性的意义。通常是对具体对象、流派与思潮等按照一定原则进行分类，此后逐一研究。而各个具体对象（范畴、领域）、流派与思潮等又可以按照一定的原则进行分类分析与研究。如艺术有视觉、听觉等门类的区分，还可以在视觉和听觉的内部按类型继续细分：视觉艺术有建筑、绘画、雕塑等；听觉又有音乐、戏曲等类别。

在进行类方法的应用中，必须考虑对象的整体与局部、共性与个性的关系。分类是为了深化而非简化对对象的认识，分类研究中必须用一以贯之的分类原则为研究的前提。

5. 人类学方法

人类学方法，研究人类社会问题的基本方法。在众多的方法中有其以"田野调查"法占据着基础地位，成为人类学研究的基础方法。

田野调查（field work）通常称为实地调查或田野作业，又有"直接观察法""住居体验法"、"局内观察法"等多种称谓。由英国功能学派的代表人物马林诺夫斯（Bronisław Kasper Malinowski）[①]首先提出。在国外，这一学术名词备受强调、经常使用于民族音乐学界、相关的社会科学研究以及文化人类学等领域。田野调查涉猎的范畴和领域相当广，举凡语言学、行为学、民族学、人类学、考古学、文学、哲学、艺术学、民俗学等的研究，都要通过田野资料的收集和记录，架构出新的研究体系和理论基础。

① 马林诺夫斯基（1884~1942）英国社会人类学家，功能学派创始人之一。著有：《文化论》、《巫术、科学与宗教》等。

田野调查具体工作程序可分为五个阶段：准备阶段、开始阶段、调查阶段、撰写调查研究报告阶段、补充调查阶段。

在我国艺术学研究领域，主要包括音乐、舞蹈、戏曲、民间美术、曲艺等领域，田野调查一直是一些研究者所经常采用的基本手段之一，在艺术研究中发挥了相当重要的作用。然而"艺术学研究的田野方法"作为一个问题，却又的确是最近二三十年才被提上日程。也有相当一批自觉地以田野方法为主导性研究方法的艺术学研究成果的问世，如方李莉的《景德镇民窑》[①]以及《传统与变迁——景德镇新兴民窑业田野考察》[②]、项阳的《山西乐户研究》[③]、肖梅的《田野的回声》[④]、傅谨的《草根的力量——台州戏班的田野调查与研究》[⑤]等，以及大量采用田野调查所做的文论为艺术学的研究提供了丰富的资料。

综上可见，艺术学领域确实出现了研究方法的多元化、多层次格局。这正是艺术学向纵深发展的显著标志，另一方面也带来了方法论上的思考。艺术学研究，由于其对象的特殊性、复杂性，而决定了其研究方法的多样性。但是，总体而论，有一些方法论原则是必须遵守、共同坚持的，即理论与实践的统一，历史与逻辑的统一，适用性、互补性与协调性的统一。

理论与实践的统一，是指艺术学要以现实社会生活为基础，必须把艺术实践经验作为理论的来源，又必须回到实践中去检验、去修正，在实践的检验中不断发展，从而逐渐接近对艺术本质规律的探讨，寻找艺术实践中存在的问题，获得解决艺术实践问题的能力。

历史与逻辑的统一，逻辑的研究方式"无非是历史的研究方式，不过摆脱了历史的形式以及起扰乱作用的偶然性而已"[⑥]，避免了许多无关紧要的材料和常常被打断思想进程的弊端。只有这样，才能从艺术历史的纵向考察中总结出通适性的原则与规律，才能从历史长河的比较研究中找到艺术学研究的逻辑支点与理论支撑。

适用性、互补性与协调性的统一，艺术学研究中的每一种方法都有自己存在的理由，但也不能说每种方法都可以无条件的适用于一切场合，更不能存在一种方法独尊，其他方法附从，甚至被排斥、否定的局面。因

① 方李莉.景德镇民窑［M］.北京：人民美术出版社，2003.
② 方李莉.传统与变迁——景德镇新兴民窑业田野考察［M］.南昌：江西人民出版社，2000.
③ 项阳.山西乐户研究［M］.北京：文物出版社，2001.
④ 肖梅.田野的回声［M］.厦门：厦门大学出版社，2001.
⑤ 傅谨.草根的力量——台州戏班的田野调查与研究［M］.南宁：广西人民出版社，2001.
⑥ 马克思恩格斯选集（第2卷）.北京：人民出版社，1995：43.

此,我们对各种方法的内在特征和适用范围要有清晰的认识,做到方法的适用性;对于艺术这个庞大的综合体系,单一的研究方法显然是难以胜任的。这就提出了多种方法互相补充综合运用的要求。并且在方法的多元互补中,从研究方法的哲学基础出发来真正做到保持各种方法的协调性与一致性。只有这样,我们的研究才不至于陷入一方独尊的霸局,才不会陷入折中主义的泥潭。

当然,世界的发展进步是永恒的规律,在当今科技飞速发展的时代,必将会有新内容、新方法纳入艺术学领域。只要认清目标、找准方法、扎实求索,我们就会一天天的接近艺术的本源,感悟艺术的真谛。

余论　艺术学学科研究前沿与展望

1906年德国美学家玛克斯·德索瓦尔的《美学与一般艺术学》一书的出版,标志着艺术学成为一门独立的学科从美学的母体中剥离出来。从此走向了自由而广阔的发展之路。

在我国,艺术学学科概念的形成、学科体系的构建历经了一段蹒跚的旅程。从20世纪初期王国维、宗白华等先辈开始向国人介绍和传播西方艺术学思想观念,到1996年东南大学建立我国第一个艺术学硕士点、1997年艺术学在我国学位办学科目录中以一级学科的身份出现,再到2011年艺术学在国务院学位委员会、教育部新修订的《学位授予和人才培养学科目录》中升格为独立的学科门类。至此,历经近百年锻造的艺术学成功地实现了自身形态的古今转换,成为有中国特色的艺术学学科。

艺术学的成功升格,离不开一大批知名学者对艺术学学科体系的建设、艺术学学科人才的培养,以及对艺术学与亲缘学科及其门类各学科之间的关系、艺术学基础理论问题、艺术实践以及发展走向等前沿问题的研究。

1. 艺术学学科体系的建设

艺术学作为一门独立的学科,必然有其严密的学科体系、严格的学科范式和独特的研究对象。艺术学学科体系的建设应该从三个层面来把握:其一,从宏观的角度看,艺术学虽然有自身的独特性。但是,其独特性必定寓于普遍之中,它是在社会、政治、经济、文化等环境之中成长。

因此，艺术学体系的构建也必须结合社会、政治、经济、文化等大环境来综合权衡。其二，从中观层面看，艺术学脱胎于美学这是不可否认的事实，并以与哲学等门类学科并列的地位出现在《学位授予和人才培养学科目录》中，它与哲学等并列的门类学科之间的互动，而今已成为研究的新动向，并为国家文化的建设发挥着不可低估的作用。其三，从微观层面论，即从艺术学自身内部结构出发，又设有各级学科和具体的研究方向。学科的设置、研究方向的拟定等都是这个层面思考的问题。只有将艺术学的宏观、中观与微观三个层面综合加以思考，才能在全球化的语境下，获得全面、科学的定位。从而为艺术学学科体系的构建提供理论的支撑。

这正如王廷信在《艺术学的学科状态与新的学科设置》[①]一文中所说，艺术学具有开阔的视野，有助于从不同的角度理解艺术问题，也有助于理解不同艺术门类之间的互相影响以及在这种影响下艺术形式的变化特点。

2. 艺术学学科人才的培养

艺术学学科的人才培养，指通过教育、实践等层面的培养训练，使人达到能够胜任各种艺术岗位和职业要求的目的。艺术人才的培养涉及培养观念的树立、培养目标的制定、培养模式的构建、培养方案的实施、培养形式的采用与变革、培养思维方式的改革等方面。当然，这一切都不能脱离艺术本体的存在。如长北在《论"一般艺术学"学者素养与人才培养》[②]中提出"一般艺术学"（即艺术学理论）学者应该有"门类艺术学"实践与研究的经验积累；"一般艺术学"学者应该有哲学和美学素养；"一般艺术学"学者应该有宽阔的文化视野；"一般艺术学"学者尤其应该有社会使命感；"一般艺术学"学者应该有学科使命感等全方位的考量指标。其观点也在《当代中国艺术学学科建设中的学者素养与人才培养问题》[③]一文中体现出来。

此外，王廷信的《艺术学的学科状态与新的学科设置》中也从学科概况、培养目标、研究方向及研究内容、理论和方法论基础、社会需求及就业前景等多个方面对艺术学理论一级学科的设置做了全方位构想。他们的前期研究，为当下艺术学人才的培养提供了可资借鉴的价值与意义。

① 王廷信.艺术学的学科状态与新的学科设置［J］.艺术学界，2010（02）.
② 长北.论"一般艺术学"学者素养与人才培养［J］.文化艺术研究，2011（03）.
③ 长北.当代中国艺术学学科建设中的学者素养与人才培养问题［J］，艺术百家.2011（03）.

当下艺术人才的培养必须坚持结合社会实际艺术人力资源的现状与未来发展需求,以培养综合型人才为基础、培养中高层人才为关键。

3. 艺术学的基础理论问题研究

所谓艺术学基础理论,是指在艺术学这门科学体系中具有稳定性、根本性、普遍性特点的具有基础性作用的本质规律或理论原理。就艺术学而言,其基础理论问题研究主要有四大基本原理:其一,艺术学与艺术的基本概念;其二,艺术的产生、发展与变化的基本原理;其三,人类认识艺术的基本规律;其四,艺术实践(主要指创造、欣赏、教育、批评)环节的普遍原理。李荣有在《纠结与机遇同在:艺术学该怎么办?》[1]中根据我国艺术学理论一级学科纠结与机遇同在这一实际,明确提出了整合归纳建构学科一体发展平台、强化内功完善教育教学一统体系、扎实有序夯实做强做大基础保障等重要议题。梁玖在《艺术学独立为门类之后的四个核心问题》[2]中提出了新的艺术制度确立、艺术本土学理研究、艺术教育规划和确立学术艺术观念等前沿问题。金雅在《关于艺术学理论学科属性和价值纬度的思考》[3]一文中深入细致地对艺术学理论的科学属性和人文纬度作出了客观科学的解读与诠释。

4. 艺术学的研究方法

所谓艺术学的研究方法,指在研究艺术现象的过程中,创造新观点、提出新理论以及揭示艺术规律的工具与手段。从方法论层面说,首先,哲学的方法论无疑是艺术学最基本的方法论基础。艺术学是以打通各门艺术之间的壁垒为基础,通过探索各门类艺术之间的联系而构建涵盖各门类艺术的普遍规律的学科门类。因其主要是对艺术现象的相关问题进行分析后高度的概括,凸显其理论化、系统化的哲学品格,故而哲学思辨的方法成为艺术学的基本研究方法。其次,艺术是一门社会科学。科学方法论对于指导艺术的研究具有重要的借鉴意义。艺术是人这一主体的创造活动,因而,一切艺术现象都无一例外地受人类心理活动的支配。同时,艺术的存在又与人类的社会生活息息相关,可以说它产生于社会,也作用于社会。因此,社会学、心理学等方法对艺术学研究有重要借鉴价值。最后,艺术学又是一门独立

[1] 李荣有. 纠结与机遇同在:艺术学该怎么办?[J]. 艺术百家,2011(06).
[2] 梁玖. 艺术学独立为门类之后的四个核心问题[J]. 艺术百家,2012(06).
[3] 金雅. 关于艺术学理论学科属性和价值纬度的思考[J]. 艺术百家,2011(06).

的学科门类。其下包括各门具体的学科名称，决定着具体学科方法论对于艺术学的研究具有不可忽视的价值。从具体方法层面看，这是人类进行科学思维的方式，通常情况下包括文献调查法、田野调查法、观察法、分析法、比较法等。

总之，研究方法是人们在研究过程中不断总结、概括而成的。由于人们认识问题、观察事物的角度不同，也由于研究对象的特殊性、复杂性等，往往出现对同一艺术现象的多维解读。

5. 艺术学的跨文化倾向

即将艺术学与其他学科进行交叉思考，体现出艺术与其他事物或学科之间的普遍关联性和特殊互动性，从而借助其他学科思维方式来研究艺术的规律性问题。如陶思炎在《论民俗艺术学体系形成的理论与实践基础》[①]中重点探讨了民俗艺术学体系形成的理论与实践基础，并从理论建构与领域拓展、学科交叉与产业化发展两个方面阐述了民俗艺术学所面临的任务。此外，郑立君的《论晚清民国博览会与中外艺术设计交流》[②]、杜亚雄的《重视艺术教育恢复乐教传统》[③]等等文章都是艺术学理论民族化研究典型代表。

6. 艺术学的发展趋势

所谓发展趋势，也即未来走向的问题，这对于任何一门学科都具有统领性的地位。就艺术学而言，它决定着未来艺术学自身如何存在的根本问题。当然，对于未来趋势的展望，一定是以现状为基础，以学科体系构建、人才培养、研究方法、跨学科倾向等为基石。正如中国文联原党组成员、书记处书记、副主席仲呈祥在《中国当前艺术学学科发展的若干问题》[④]与《当前中国艺术学学科建设发展中的几个问题》[⑤]中所说的那样，艺术学未来的发展离不开对现状做出详细、准确的判断，也离不开学科发展、学科建设、人才培养等方面的思考。而周星在《艺术学自立门户的得失与未来发展》[⑥]一文中则认为艺术学门类将要开始新的建设，必须从观念上重视学科门类是一个理论体系的建立，而不是简单的番号变化。

具体地说，从研究视域看，艺术学研究应坚持多重维度、多维视域。尤其是深邃的社会学视野、融通的历史视角以及广阔的世界视野。

① 陶思炎.论民俗艺术学体系形成的理论与实践基础[J].东南大学学报（哲学社会科学版），2011（04）.
② 郑立君.论晚清民国博览会与中外艺术设计交流[J].艺术百家，2011（04）.
③ 杜亚雄.重视艺术教育恢复乐教传统[J].艺术百家，2012（03）.
④ 仲呈祥.中国当前艺术学学科发展的若干问题[J].艺术百家，2011（04）.
⑤ 仲呈祥.当前中国艺术学学科建设发展中的几个问题[J].艺术百家，2012（01）.
⑥ 周星.艺术学自立门户的得失与未来发展[N].中国艺术报，2011-06-03.008.

我国的艺术学起步与西方发达国家比起来相对较晚，而且当今处于全球化的语境之下，其面临的挑战更加艰巨。因此，研究人员必须扩大研究视野，通过对发达国家相关艺术学研究成果的译介，状况的梳理与总结，吸取成功经验，从而为构建中国特色的艺术学研究模式提供有益的参考。通过合理借鉴、深化改革与不断发展等方式来加大艺术学研究的理论深度、广度与力度，进而提升我国艺术学研究的总体水平。在研究内容方面，要正确认识艺术学研究中存在的问题。结合我国具体的社会、政治、经济以及文化需求，加强针对性的理论和实践结合起来研究，使艺术学的研究既突出理论的基础性，又彰显指导实践的价值。使我国艺术学理论体系在实践中不断强化，也使实践中出现的问题得到合理的解决。

总而言之，艺术学的发展，不论是当下，还是未来，都应该从以下几个方面去综合的思考：艺术学学科体系建设需要解决的问题至少包括关注艺术学与社会、政治、文化、经济环境的关系，把握艺术学与其相关学科（亲缘学科、并列学科）之间的关系，理清艺术学及其内部各学科之间的互动关系。艺术学人才的培养应坚持以培养理论与实践相结合的综合性人才为基础，以培养高素质专业性艺术人才为关键。艺术学的基础理论问题研究既注重学科元理论问题，又关注实践中的理论创新。关于艺术学的研究方法，坚持哲学思辨的方法是根本，其他多种方法可借鉴。关于跨文化研究必须坚持适度的原则，积极吸收其他学科成果的启示。但是，不能因此而将艺术学的研究论域与研究对象无限地泛化。从这几个方面出发，艺术学才能实现良性的发展。否则，就意味着否定艺术学自身的存在。

鉴于以上认知，我国艺术学已经跨入了完善自我运行机制体系的历史时期，艺术学理论研究必须遵循由艺术实践升华艺术理论、再由艺术理论指导艺术实践的马克思主义的原则；必须以中华传统文化的包容性、综合性特征为立论之本。只有做到理论与实践的结合，历史与逻辑的统一，注重学科体系构建、深化基础理论研究、加强人才培养、创新研究方法、拓展研究界域。诚然，一个以马克思主义为指导的艺术学学科的发展，不是一朝一夕、更不是一个人两个人之力所能成就的。在未来漫长的实践进程中，随着社会的发展、人类文明的不断进步、艺术学诸多问题的深化研究，定能迎来艺术学学科繁盛发展的美好前景。

思考题

1. 艺术学形成之前，中国和西方对艺术的认知有什么不同？
2. 艺术学与美学的共同点和差异分别在哪里？
3. 艺术学从文学独立的合理性是什么？
4. 艺术学的主要特性是什么？艺术的主要功能有哪些？
5. 如何认识艺术的社会活动功能？
6. 指出艺术批评的几种主要形态。
7. 试论田野调查在艺术学研究中的运用。
8. 怎样理解艺术鉴赏的"再创造"？
9. 你如何理解艺术与自己生命以及人生的关系？

第二章
音乐与舞蹈学

　　音乐与舞蹈是古老的、具有"共生性"的两个艺术门类。它们都源于人类的社会生活,直接反映着人类的情感、精神与意志。虽然音乐是声音的艺术,舞蹈是动作的艺术,但它们都以节奏作为最基本的要素,作为"律动"艺术,两者都擅长传情达意。当下,为了顺应我国文化艺术大繁荣、大发展的趋势,学科目录中将音乐学与舞蹈学合并,作为艺术学门类下的一级学科,体现了音乐与舞蹈不可分割的关系。

　　尽管音乐与舞蹈同属于表演艺术的范畴,是两个相互依存的姊妹学科,然而,它们也相对独立,拥有不同的发展历程、艺术语言和审美特征。因此,本章将分述音乐与舞蹈的本质、特性、功能、艺术语言、体裁类别、发展历程、名家名作及学科发展前沿,以利于读者对音乐学与舞蹈学有较为全面的认识。

第一节 音乐学

音乐学（musicology）是隶属于艺术学的一门重要学科。其学科的定义最早可追溯至19世纪中叶。19世纪60年代，德国学者赫尔姆霍尔茨（Hermann Helmholtz）等人指出：音乐学应以构成音乐的物质材料和对它的感知过程作为主要研究对象。1885年，奥地利音乐学家圭多·阿德勒（Guido Adler）在其发表的《音乐学的范围、方法和目的》一文中，将音乐学定义为"音乐学术研究领域的总称"。1980年版的《新格罗夫音乐与音乐家辞典》指出：音乐学是一种知识领域，这种知识领域是把音乐艺术作为一种物理的、心理的、美学的和文化的现象当作它的研究对象的。1989年版的《中国大百科全书·音乐舞蹈卷》指出：音乐学是"研究音乐的所有理论学科的总称。音乐学的总任务就是透过与音乐有关的各种现象来阐明它们的本质及其规律。如研究音乐与意识形态的关系的，有音乐美学、音乐史学、音乐民族学、音乐心理学、音乐教育学等；研究音乐的物质材料的特点的，有音乐声学、律学、乐器学等；研究音乐形态及其构成的，有旋律学、和声学、对位法、曲式学等作曲技术理论；还有从表演方面来考虑的，如音乐表演、指挥法等"。

综上我们可以看出，音乐学研究的对象、范围随着时代的演进在不断地扩展。可以说，到今天其研究的对象与范围已经涵盖了人类的一切音乐活动。本节中，我们将从音乐的本质、特性与社会功能，音乐的基本语汇、结构原则与体裁类别，中西音乐的历史概述，中外音乐名家与名作等几个方面，概要地介绍音乐学这门学科的基础知识。

一、音乐的本质、特性与社会功能

（一）音乐的本质

中国古代学者在音乐美学著作《乐记》中认为："凡音者，生人心者也。情动于中，故形于声。声成文，谓之音。"强调音乐的本质是表达感情的艺术。美国符号论美学家苏珊·朗格（Susan Langer）在其《情感与形式》一书中也有相似的阐述："音乐是情感生活的音调摹写。"《中国大百科全书·音乐舞蹈卷》对于音乐的本质有这样的阐述："音乐是凭借声波振动而存在、在时间中展现、通过人类的听觉器官而引起各种情绪反应

和情感体验的艺术门类。"

可见，音乐是声音的艺术，时间的艺术，听觉的艺术和情感的艺术。

（二）音乐的特性

音乐区别于其他艺术，在于其构成材料、呈示方式与信息解读以及表现人类情感活动的特殊性。

1. 构成材料的特殊性

音乐的构成材料是声音（一般为乐音，有时也用噪声），它不同于我们日常生活中听到的各种噪声，也不同于我们用于交流的语音，而是经过选择、概括的声音。它具有非自然性、非语义性和非对应性的特征。当这些声音单独存在时，它们只代表自身，而当它们通过一定的规则进行有机地组合、排列，并蕴含在模仿、象征、暗示和表情等表现手段之中时，却可以成为不同于它们自身的某种东西或表现，这时的声音就是一种富于表现性的声音。

2. 呈示方式与信息解读的特殊性

音乐呈示方式的特殊性主要表现在音乐创作与作品演绎上，而音乐信息解读的特殊性则主要表现在音乐作品的演绎和鉴赏中。首先，作曲家会充分利用声音在音高、音值、强弱和音色的物理属性与人们对声音的感性体验的对应关系，并力图以模拟、象征、暗示、抽象概括的方法，通过音响形式、音乐媒介，将自己的创作目的、主观体验、审美意识等音乐信息投射于音乐作品之中，并期望引起他人的情感共鸣。其次，音乐信息不像非表演艺术那样可以直接完成，它必须以表演为媒介，通过演唱、演奏等方式呈示出来，不同的表演方式都会给作曲家创作的音乐以不同的诠释。再次，当音乐信息完全呈示出来后，音乐信息的解读也会因审美主体的知识背景、个人经验、价值取向及当时的心情、兴趣、注意和需要等有所差异。因此我们认为，正是音乐反映现实的间接性和理解的不确定性，使其具有不同于其他艺术的本质属性。

3. 表现人类情感活动的特殊性

虽然造型和描写都不是音乐艺术的特长，但音乐通过音乐材料在音高、节奏、速度、力度、色彩等方面的变化却可以给人以一种明显的运动感，而这种音响运动形态的最佳对应物就是人类的情感活动形态。其他艺术虽然也能表达人类的情感，但它们都是以具体形象来引发、唤起人的感情，而音乐无须如此，因为音乐的音响形式本身就是情感活动的直接载体。在漫长的进化岁月里，人类喜、怒、哀、乐、爱等各种情感活动，都会"形于声"。从心理学角度看，音乐与人的情感二者之间存在着的"运

动"这个共同因素，都是在时间中伸展变化，结构和形态上有着大体的相似性，如高低的起伏，节奏的张弛，速度的快慢，力度的强弱，色彩的浓淡，等等。借用"格式塔心理学"（gestalt psychology）[1]的概念，即它们有着"同构"（或叫做"同形"或"同态"）的关系，也正是因为这种关系，为音乐多方面地模仿、刻画人的情感活动提供了基础。当然，音乐所引发的情感活动，即听者在音乐体验中的情感反应并不是曲作者和表演者情感活动的摹写和再现，而是他们将自己的感情投射到音乐作品中所获得的情感体验。因此我们说，音乐最本质的表现是人类的情感活动，但有着自身的特殊性。

（三）音乐的社会功能

音乐，从它诞生的那天开始，就对人、对社会发生作用。当人们听到某种音乐时，就会产生各种各样的生理反应和心理活动，进而在一定程度上影响他们的行为方式，并最终有形或无形地影响社会。一般来说，音乐主要有审美、认识、教育以及实用四大社会功能。

1. 审美功能

审美功能是音乐最基本也是最主要的社会功能，是其他社会功能得以发挥的基础。音乐的旋律美、节奏美、音色美、音韵美，以及把各种要素组合起来的均衡、和谐、统一、对比、变化等，都能给人听觉上的满足，并使审美主体在情感、意识上与之共鸣，产生审美感动，从而达到净化心灵和陶冶情操的目的。

2. 认识功能

音乐作为人类文化的一种重要形态和载体，不仅在不同的角度反映着社会生活，而且蕴含着丰富的文化历史。不同历史时期、不同民族、不同作曲家的音乐作品，都有着鲜明的时代风格、民族特点、个性特征及深厚的文化积淀。因此，人们可以通过音乐了解历史，认识社会，从多元文化中汲取营养，增进对不同文化的理解，并不断地丰富自己。

3. 教育功能

音乐的教育功能一般是通过长期的音乐熏陶，潜移默化地实现的。一般来说，健康向上的音乐可以引导人们追求崇高的理想，培养人们高尚的

[1] 也译作完形心理学，是1912年发端于德国的一个现代心理学派。由德国心理学家韦特海默（Max Wertheimer）首创，代表人物有卡夫卡（Kurt Koffka）、柯勒（Wolfgang Kohler）等人。格式塔的意思就是完形或整体。它认为每种心理现象都是一个格式塔，都是一个"被分离的整体"。它对音乐心理学的影响突出表现在与音乐美学基本问题相联系的音乐心理感受上。

道德，塑造完美的人格。此外，音乐也具有启迪智慧、开发潜能及培养创造性能力的功能。因此，古今中外不少哲人、教育家都高度重视音乐的教育功能，认为音乐蕴含着无形而巨大的征服力，孔子提出"兴于诗，立于礼，成于乐"；孟子认为"仁言不如仁声之入人深也"；柏拉图强调音乐"把人教育成美和善的"；亚里士多德把教育列为音乐的三个目的之一。

4. 实用功能

音乐的实用功能是以人的听觉感受能引起人的另一种生理反应或促使人的心理产生变化为基础的。从生理学角度看，音乐具有使人兴奋，给人以刺激和促使审美主体与之同步律动的作用。民歌中的劳动号子就体现了音乐在集体劳动中振奋情绪，协调动作的功能。而最近几十年来逐渐为人们认识和开发的"音乐治疗"，就是通过有计划、有步骤地给有心理疾患的人播放某种类型的音乐，使狂躁者平静，抑郁者兴奋，并最终康复的新兴学科。另外，音乐也应用在商业活动（如广告音乐）、工业生产中（如工厂背景音乐）。

二、音乐的基本语汇、结构原则与体裁类别

（一）音乐的基本语汇

1. 旋律

旋律亦称曲调，是建立在一定的调式和节拍基础上，有秩序地组织起来的音调。它是音乐表现的灵魂和基础，是表情达意的主要手段，是反映人们内心感受的艺术语言。一般来说，当旋律线连续向上时，音乐的情绪向上发展，在实际的演唱（奏）中常伴随力度和张力的加强；反之，当旋律线连续向下时，音乐的情绪向下低落，通常体现出伤感的情怀。当旋律级进或小幅跳动时，往往给人以曲折婉转或活泼的感受；而旋律的大幅跳动，则给人以激动或忐忑不安的体验。当旋律缓慢平行发展时，往往给人以平静或压抑的情绪体验；而旋律的迂回环绕，则给人以"一唱三叹"的感觉。

2. 节奏

节奏是音乐的骨架，它是乐音时值的有组织的顺序，是时值各要素（节拍、重音、休止等）相互关系的结合，是体现音乐情趣、刻画音乐形象极为重要的因素。音乐中各具特征的节奏、节拍与速度紧密结合，往往表现出不同的运动特征，并进而使音乐表现出不同的情趣与格调。因此，节奏是感知音乐，体验音乐美的重要因素之一。此外，节奏作为音乐的基

本骨架，有时它可以脱离旋律及其他音乐要素独立存在并构成音乐（如非洲的钢鼓乐队演奏和中国民间的清锣鼓音乐等）。

3. 和声

和声是指两个以上不同的音按一定的法则同时发声而构成的音响组合。它既是推动音乐发展的动力，也是丰富旋律表现的手段之一。它通过不同的组织方式，不仅能增强音乐发展的趋向性与立体感，加重旋律的情绪色彩浓度，而且能改变旋律的情绪色彩基调，或促使旋律变得丰富多彩。

4. 音色

音色是人声或乐器发音振动时，基音和泛音融合所产生的音感效果。从根本上说，音色对音乐的格调作了最直接的界定。如人声歌唱中，花腔女高音音色清脆明亮，女中音音色宽厚深沉，抒情男高音音色优美明亮，男中音音色深厚结实；西洋铜管乐中，小号音色尖锐嘹亮，圆号音色圆润柔和，长号音色响亮辉煌，大号音色深厚低沉等。可以说，不同个体、不同演唱方法的人声，不同民族、不同形制的乐器，都以其独特的音色直接创造了多姿多彩的音乐风格。

（二）音乐的结构原则

1. 呼应原则

呼应是音乐最基本的结构原则，是音乐"语法"的基础。音乐中的呼应，犹如我们日常生活中的提问与应答。其结构特点为上、下两个部分，两个部分相辅相成或相反相成，从而形成音乐的运动形态。上、下两个乐句构成的单乐段，上、下片结构的多乐句等，都是呼应原则的体现。

2. 再现原则

再现原则是呼应原则的发展。其结构特点就是：主题（呈示）→离题（经过对比或引申展开）→返题（主题再现）。这种结构原则体现了对立统一的辩证因素，又体现了"否定之否定"的矛盾规律。再现的三段曲式、三部曲式及奏鸣曲式都是再现原则的典型体现。此外，这种结构原则还可能体现在乐段或二段式这类小型曲式中，甚至也可能体现在一个乐句中。

3. 起承转合原则

起承转合原则也是呼应原则的进一步发展。在起承转合结构（四句体）的音乐中，起部是音乐材料的最初陈述，承部是起部的承接与发展，转部出现新的音乐材料或展开原有的音乐材料，合部是再现或综合再现起承部分的音乐材料。在音乐情绪的发展上，前两个乐句保持呼应结构的微

小起伏，第三乐句是音乐情绪的高潮所在，第四乐句是音乐情绪的释放与回归。

4. 变奏原则

一个音乐主题加上若干个变奏，以此作为一部音乐作品的曲式结构基础，这就是变奏原则。以变奏原则结构的乐曲，其曲式为变奏曲式。由于变奏在本质上是一种变化重复，音乐发展的动力较弱，因此变奏原则常与其他结构原则相结合以增强音乐的结构力。

5. 渐变原则

渐变原则不同于变奏原则，主要运用于中国传统音乐的旋律发展中。中国传统音乐旋律发展时，常常没有西方音乐那样明确的动机或主题，往往是用某个具有特定表情意义的单个音腔，或一个很小的乐思（音调），自由地不断展衍、派生，用渐变的方式拓展旋律，体现出"统一中求变化"的思维模式。

6. 回旋原则

当一个主要的音乐材料多次出现，在其各次出现之间插入新的材料以形成对比，这种结构原则就是回旋原则。回旋原则的本源仍然是呼应原则，即相同的"呼"引出不同的"应"，或以不同的"呼"引出相同的"应"。回旋曲式、回旋奏鸣曲式是回旋原则的典型体现。

7. 并置原则

并置原则是由对比的材料组织起来的音乐结构原则。非再现的二段曲式，非再现的三段曲式或非再现的三段以上曲式，以及奏鸣曲等体裁的各乐章之间，中国传统说唱、戏曲中的曲牌连缀体唱腔等，都是依据这一原则来结构音乐的。

（三）中国传统音乐的体裁类别

1. 汉族民歌

汉族民歌浩如烟海，关于其体裁分类，一直是民歌研究的重要课题。多数学者认为应将其划分为劳动号子、山歌和小调三种基本体裁，之下再分次类。

（1）劳动号子——简称号子，是一种配合体力劳动歌唱的民间歌曲，也是我国最早的民歌体裁形式。北方常称"吆号子"，南方常称"喊号子"。由于不同的劳动工种，劳动号子可分为搬运号子、工程号子、农事号子、作坊号子和船渔号子等。歌唱形式有独唱、对唱、齐唱、一领众和等，其中一领众和是其最常见的歌唱形式。句幅短，无拖腔，节奏鲜

明，旋律简洁，音乐形象质朴粗犷是其主要艺术特征。

（2）山歌——是劳动人民用来直接抒发感情的民间歌曲，多在户外演唱。我国各地区有着不同的民间称谓，如主要流行于陕北、宁夏东部、山西西部和内蒙古西南部地区的"信天游"（又叫"顺天游"），主要流行在山西西北部、陕西北部的"山曲"（流入内蒙古称作"爬山调"），主要流行在甘肃、青海、宁夏一带的"花儿"（又叫"少年"），湖北的"赶五句"，四川的"神歌"等。曲调高亢、嘹亮，节奏自由、悠长，极富地方色彩是其典型的艺术特征。

（3）小调——又叫小曲、小令、俚曲、时调等，是广泛流行于我国城镇、农村的民间歌曲。其题材内容广泛，爱情婚姻、人情风俗、自然风光、民间故事、嬉戏娱乐等均是其表现内容。与劳动号子、山歌相比，小调具有叙事与抒情相结合的特点。其艺术特征是，曲调委婉、细腻，感情表达含蓄、节制，节拍比较规整，旋律多呈环绕曲折状态。《中国大百科全书·音乐舞蹈卷》根据小调的历史渊源、演唱场合及音乐性格将之分为三类，即由明清俗曲演变而来的小调、地方性小调和歌舞性小调。由明清俗曲演变而来的小调种类很多，有"孟姜女调"、"鲜花调"、"剪靛花调"、"绣荷包调"、"银纽丝调"、"叠断桥调"等。歌舞性小调有南方的"花鼓调"、"灯调"、"花灯调"、"采茶调"和北方的"秧歌调"及盛行于全国各地的"跑旱船"等。

2. 少数民族民歌

（1）蒙古族"长调"与"短调"——蒙古族民歌从题材上可分为狩猎歌、牧歌、赞歌、思乡曲、礼俗歌、短歌、叙事歌、摇儿歌和儿歌等。从音乐特点与风格上则可概括为长调与短调两类。长调民歌曲调悠长，节奏自由，曲式篇幅较长，气息宽广，情感深沉，在持续的长音上常常有类似于马头琴式的颤动和装饰，具有浓郁的草原气息。牧歌、赞歌、思乡曲及部分礼俗歌均属长调范畴。短调民歌曲调较紧凑，节奏规整，曲式篇幅较短小，常与舞蹈和打击乐相配合。狩猎歌、短歌、叙事歌及部分礼俗歌均属于短调范畴。

（2）藏族"箭歌"——藏族民歌包括山歌（牧歌）、劳动歌、爱情歌、风俗歌、诵经歌等。风俗歌中又可分为酒歌、箭歌、婚礼歌、告别歌、猜情对歌等。箭歌在藏语中叫作"达鲁"，多流行于西藏东南部地区，又称"工布箭歌"，是从事狩猎活动的射手们夸耀弓箭和箭术时所演唱的歌曲。箭歌曲调清新明快，演唱时常伴随简单的舞蹈动作。

（3）苗族"飞歌"——是苗族的一种山歌，湘西称"韶唔"，滇东北、湘西南一带称"山歌"，云南及黔东南局部地区、黔西北一带叫"喊

歌"、"吼歌"或"顺路歌"。飞歌只在山野田间歌唱，音调高亢，气息悠长，节奏宽广自由，句内常用滑音级进，句尾惯用甩音，最后结束于高昂的呐喊声中。演唱时常由一男一女一同歌唱，女用真声，男用假声。

（4）侗族"大歌"——侗族代表性的二声部民歌，包括鼓楼大歌、声音大歌、叙事大歌和童声大歌四类。传统的侗族大歌以同声合唱为主，男声大歌曲调庄重，气势恢宏；女声大歌旋律优美，声音清纯。特别是女声演唱的声音大歌，音色纯净，音程和谐，旋律委婉，具有很高的艺术性。

3. 文人歌曲

（1）琴歌——即抚琴而歌，是古琴艺术的重要表现形式之一。琴歌有着悠久的历史，是我国古代文人喜爱的艺术形式。《秋风词》、《关山月》、《凤求凰》、《阳关三叠》、《古怨》和《胡笳十八拍》等都是优秀的琴歌作品。

（2）词调歌曲——是随着文学体裁"词"发展起来的歌曲形式。词调歌曲在宋代盛极一时，成为极具特色的音乐体裁形式。其创作方式有依乐填词和自度曲（即自创新曲）两种形式。南宋婉约派代表、音乐家姜夔所集《白石道人歌曲》中的17首词调歌曲中，《霓裳中序第一》、《醉吟商小品》、《玉梅令》3首为依乐填词；《扬州慢》、《杏花天影》、《鬲溪梅令》、《凄凉犯》等14首为自度曲。

4. 汉族民间歌舞

（1）秧歌——是源于农田劳动，流行于我国北方汉族地区的民间歌舞形式。主要于农历正月十五元宵节在广场上表演，是一种集歌、舞、戏为一体的综合艺术形式。南宋时期已在民间流行，至明清时期，流行于我国汉族生活的广大地区。表演形式一般有"地秧歌"（徒步在地面上歌舞）和"高跷"（又名"踩高跷"）两种，伴奏乐器有唢呐、锣鼓、二胡、笛子、板等。

（2）花鼓——也叫"打花鼓"，是由民间流浪艺人创造的一种汉族歌舞形式。明清以来流行于安徽、江苏、浙江、湖北、湖南、山东、山西、陕西等广大地区。主要表演形式为一男一女，男执锣，女背鼓，以锣鼓为伴奏，边歌边舞。

（3）花灯——明清以来主要流行于我国云南、贵州、四川、湖南的汉族歌舞形式（除汉族外，当地少数民族如侗、苗、布依、土家等也流行）。主要在正月演出，元宵节达到高潮。花灯在发展过程中形成两种类型：一类偏重于舞蹈，由青年男女载歌载舞或对歌对舞；一类偏重于故事

情节和人物形象并向民间小戏发展。其音乐是在各地山歌、小调基础上改编发展而成，一般结构段小、轻快活泼。伴奏乐器有胡琴、月琴、三弦、笛子、锣、鼓、镲等。

5. 少数民族歌舞

（1）维吾尔族"木卡姆"与"赛乃姆"——木卡姆是明清以来流行于维吾尔族的一种包括歌曲、舞蹈和器乐曲的综合性的歌舞套曲，由民间音乐家在节庆和娱乐晚会中表演。因流传地区不同，木卡姆分为"南疆木卡姆"、"刀郎木卡姆"、"吐鲁番木卡姆"、"哈密木卡姆"、"伊犁木卡姆"五种。歌唱形式有独唱、对唱和齐唱；所用音阶、调式、节奏、节拍丰富多彩；伴奏乐器有萨他尔、弹拨尔、独他尔、热瓦普、艾捷克、卡龙、手鼓等。

赛乃姆是明清以来维吾尔族流行的民间歌舞套曲的一种。因其是在各地区的民歌、民间舞蹈的基础上发展起来的，因而其曲调、舞蹈在各地区也各有不同。为示区别，每套赛乃姆的前面常冠以地名，如《喀什赛乃姆》、《哈密赛乃姆》、《刀郎赛乃姆》等。赛乃姆的音调活泼，节奏轻快，使用的乐器常见的有独他尔、热瓦普、弹拨尔、萨他尔、艾捷克、扬琴、笛子、唢呐、手鼓、他石等。

（2）藏族"囊玛"与"锅庄"——"囊玛"或称"朗玛"，藏语为"内府乐"，是藏族的一种古典歌舞音乐，流行于西藏拉萨、日喀则、江孜等地。其结构一般由引子、歌曲、舞曲三部分组成。引子为器乐演奏，舒缓优雅；歌曲悠扬古朴，富于抒情性；舞曲节奏强烈，活跃奔放。伴奏乐器有横笛、扎木聂、扬琴、京胡、特琴、跟卡、马串铃等七种乐器。

锅庄是藏族的民间歌舞，常在节日、宴会时表演。所唱内容多为"赞佛"及"男女相慰"。歌舞时男女数人或数十人，手牵手围成一圈，先由一人领唱，然后齐唱，脚踏节奏边歌边舞。伴奏乐器为扎木聂。

（3）彝族"阿细跳月"——人们通常称居住在云南弥勒、宣良、昆明一带的彝族人为"阿细"。在彝族传统里，每逢节假日，青年男女常聚集在月光下，以三弦和笛子为伴奏乐器，和着节奏围成圆圈击掌而舞，故称"阿细跳月"。舞至高潮时，舞者边跳、边唱、边舞。曲调常由简单的三四个音级构成，节奏明朗、情绪热烈。

6. 说唱音乐

说唱音乐是我国说唱艺术的一种，其历史源远流长，在先秦时期已有雏形。一般认为，其形成于唐代，成熟于宋代。宋元时期，已有鼓子词、诸宫调、唱赚、陶真、货郎儿等多种说唱音乐形式。明清以来，说唱音乐

进一步发展，已有弹词、鼓词、道情、琴书、牌子曲几大类别，每一类别曲种丰富，如弹词类有苏州弹词、扬州弹词、四明南词、绍兴平湖调等，鼓词类有梨花大鼓、胶东大鼓、京韵大鼓、梅花大鼓等，道情类有温州道情、湖北渔鼓、四川竹琴等。

（1）苏州弹词——是弹词类说唱音乐中最为成熟，并深受广大民众喜爱的曲种。它直接承袭明代弹词，至清初已初具规模。其演出形式为演员自弹自唱，伴奏乐器以小三弦、琵琶为主，有时也加入二胡、阮和小型打击乐器。在其发展历程中，流派众多，其中影响最大的有陈调、俞调、马调。陈调由清乾隆年间陈遇乾创立，曲调舒缓深沉、朴实苍凉，多用来表现中老年形象；俞调由清嘉庆年间俞秀山创立，曲调柔美婉转、优美抒情，适宜表现妇女的哀怨缠绵之情；马调由清同治年间马如飞创立，用本嗓唱，旋律平直质朴、吟诵性强。

（2）京韵大鼓——又称"京音大鼓"，形成于清末，是在"木板大鼓"的基础上发展而成的说唱音乐形式。由于在演唱上以京音代替方言，并借鉴和吸收京剧及其他剧种的唱腔而得名。主要流行于北京、天津一带。伴奏乐器有三弦、四胡，曲调流畅、跌宕起伏、字正腔圆是其突出的特点。在其发展历程中，刘宝全、白云鹏、张筱轩、骆玉笙是最具影响力的几位艺术家。

7. 戏曲音乐

戏曲是我国特有的，以文学剧本为主体，综合音乐、舞蹈、武术、杂技的舞台表演艺术。其历史悠久，正式形成于12世纪前后的宋代。明清时期，戏曲艺术获得了空前的发展，各种戏曲声腔相继兴起，并最终形成了包括昆山腔、弋阳腔、梆子腔、皮黄腔①的四大腔系。它们在表演程式、伴奏、服装、化妆及语言上都有共同之处，又各具特点。

（1）昆山腔——因元末形成于江苏昆山一带而得名，又称"昆腔"、"昆曲"或"昆剧"。最初其流传范围不广，嘉靖、隆庆年间魏良辅等一批戏曲音乐家对其唱腔进行改革，使唱腔婉转细腻，擅长抒情，人称"水磨调"。明万历年间，由吴中扩展到江浙各地，并传入北京、湖南，迅速取代了当时盛行于北京的弋阳腔，发展成为全国性剧种。明末清初，昆腔又流传到四川、贵州、广东等地，并与当地方言以及民间音乐结合衍化出众多流派，构成了丰富多彩的昆腔腔系。音乐属曲牌联套体，伴

① 皮黄腔是西皮腔与二黄腔的合称。西皮腔起源于秦腔，是清初秦腔传到武汉一带与当地民间曲调结合发展而成的戏曲声腔，旋律起伏多变，唱腔轻快明朗，节奏紧凑；二黄腔产生于江西、安徽一带，是在弋阳腔影响下发展而成的戏曲声腔，旋律平稳优美，唱腔端庄凝重，节奏舒缓。

奏乐器兼用笛、管（箫）、笙、琵琶、鼓板及锣等。清中叶后，昆腔走向衰落。

（2）弋阳腔——因元代后期产生于江西弋阳一带而得名，简称弋腔，清代称高腔。明代中叶已流传于安徽、浙江、江苏、湖南、湖北、福建、广东、云南、贵州、南京、北京等地。音乐属曲牌联套体，风格粗犷豪放，伴奏只用鼓、板、锣等打击乐器，演唱形式为台上演员独唱，后台众人帮腔，语言上善于"错用乡语"，有着浓厚的乡土气息。

（3）梆子腔——源于陕西、山西、甘肃一带的民歌与说唱，又名秦腔、西秦腔、乱弹等。在乾隆年间，梆子腔流传已十分广泛，后向东发展，与当地的民间曲调、语言相结合演变为各地的梆子腔剧种，如山西梆子、河南梆子、河北梆子、山东梆子等。梆子腔是我国戏曲音乐中最早创用板腔体的戏曲剧种，唱腔以一个基本曲调为基础，作节奏、速度的板式变化。唱腔分"欢音"（又称"花音"）、"苦音"（又称"哭音"）两类，都以徵音为主，前者长于表现喜悦、欢快的情绪，后者长于表现悲愤、凄凉的情调。伴奏乐器为梆子与拉弦乐器。

（4）京剧——我国清代中叶以来影响最大的戏曲剧种，被称为国剧，是皮黄腔的代表性剧种。1790年，乾隆皇帝八十岁寿辰，以著名戏曲艺人高郎亭为台柱的"三庆"徽班入京，成为徽班进京的开始。此后"四喜"、"启秀"、"霓翠"、"和春"、"春台"等安徽班相继进京，并在演出过程中合并为著名的"四大徽班"（三庆、四喜、和春、春台）。"四大徽班"在原来兼唱多种声腔的基础上不断吸收京、秦诸腔在剧目、声腔、表演方面的精华，发展各自不同的艺术风格，迅速风靡京城。嘉庆、道光之际，不少以唱西皮调为主的汉调（又称楚调）艺人陆续到京并搭徽班演戏，"四大徽班"又不断地学习汉调之长，使二黄、西皮、京、秦诸腔逐步汇合并向京剧衍变。其后，著名艺人程长庚、余三胜、张二奎等辛勤耕耘，逐步完善声腔、板式、剧目、行当等，至1840年前后，以二黄、西皮为主的戏曲声腔——京剧正式诞生。京剧的表演歌舞并重，并融合了武术形式，其"唱、念、做、打"结合构成了一套完整的艺术体系，对各地方戏曲剧种产生了很大的影响。

8. 民间器乐

（1）西安鼓乐——由民间组织的鼓乐社在春节、庙会及夏收、冬闲时演奏的器乐合奏形式，明清时期西安、长安、周至、蓝田等地最为盛行。后来被僧道寺观所吸收发展成为宗教音乐。演奏形式有坐、行两种。使用乐器以笛为主，配以笙、管、竽、琵琶、大小铙、大小钹、大小锣、座鼓、战鼓、独鼓等。

（2）江南丝竹——明清时期流行于江苏南部、浙江西部和上海等地的民间器乐合奏形式。著名的乐曲有《中花六板》、《欢乐歌》、《三六》、《云庆》、《行街》、《慢三六》、《慢六板》、《四合如意》等八大曲。所用乐器有琵琶、二胡、三弦、扬琴、笛、笙、箫、鼓、板、木鱼、铃等。

（3）福建南音——明清时期流行于闽南、台湾及东南亚华侨聚居地的器乐合奏形式，又名南管、南乐、南曲、弦管、"五音"。曲调优美、节奏舒缓、古朴幽雅、细腻委婉。所用乐器按演奏形式分为"上四管"与"下四管"两种。"上四管"使用箫、笛、二弦、三弦、琵琶、拍板等；"下四管"使用琵琶、二弦、三弦、响盏、小铛罗、木鱼、扁鼓等。代表曲目有《四时景》、《梅花操》、《走马》、《百鸟归巢》等。

（4）广东音乐——广东音乐是19世纪末、20世纪初由粤剧过场音乐和烘托表演的小曲发展而来的小型器乐合奏形式。最初流行于广东珠江三角洲一带，后传至上海、北京等地而得名为"广东音乐"。其特点是旋律舒展、节奏轻快、结构段小、地方色彩浓郁。早期以琵琶为主奏乐器，辅以筝、箫、三弦、椰胡等；后不断发展，20世纪20年代，经吕文成等人的改革，发展成为以粤胡为主奏乐器，辅以秦琴、扬琴的"三件头"。代表曲目有《旱天雷》、《连环扣》、《娱乐升平》、《狮子滚球》、《饿马摇铃》、《赛龙夺锦》、《平湖秋月》、《渔歌唱晚》、《步步高》等。

（四）西方音乐的主要体裁类别

（1）歌剧（opera）——将音乐、戏剧、文学、舞蹈、舞台美术融为一体的综合艺术形式，其中戏剧与音乐是最基本的元素。音乐形式包括宣叙调、咏叹调、重唱、合唱及管弦乐等。歌剧的起源最早可追溯到古希腊时期的悲剧，最终产生于16世纪末意大利的佛罗伦萨。最早的歌剧作品为里努奇尼作诗、佩里作曲的，1597年（又说1594年）演出的《达芙妮》，可惜乐谱已遗失。现存最早的歌剧作品是1600年演出的《优丽狄茜》。歌剧的类型丰富，主要有正歌剧、趣歌剧、喜歌剧、大歌剧、小歌剧、轻歌剧、抒情歌剧、音乐剧、乐剧等。

（2）清唱剧（oratorio）——一种多乐章大型声乐体裁。因其最初题材主要为"圣经"中各种神灵的种种故事，又称神剧。音乐形式包括宣叙调、咏叹调、重唱、合唱及管弦乐等，其中合唱占主要地位。其与歌剧的主要区别在于它没有舞台布景和表演动作，是只唱不演的艺术形式。清唱剧产生于西方音乐的巴洛克时期，1600年，意大利作曲家卡瓦莱里创作的

《灵与肉的体现》是第一部清唱剧作品。亨德尔的《弥赛亚》、海顿的《创世纪》、门德尔松的《圣保罗》、柏辽兹的《基督的童年》等都是清唱剧的经典作品。

（3）康塔塔（cantata）——一种大型声乐体裁。17世纪初产生于意大利，是一种独唱或重唱的世俗叙事套曲，以宣叙调、咏叹调交替组成，后发展成为一种包括独唱、重唱、合唱的声乐套曲。其与清唱剧的主要区别在于其规模较小，风格偏于抒情，内容较简单。巴赫的《农民康塔塔》、《咖啡康塔塔》、《复活节康塔塔》是康塔塔的代表作品。

（4）艺术歌曲（lied）——是作曲家以诗为歌词，根据诗的内容创作的歌曲。德奥是艺术歌曲的发源地，其一般形式为独唱曲，用钢琴伴奏，题材内容多样，往往具有抒情的气质，音乐与诗歌有机结合，旋律与伴奏紧密结合。舒伯特、舒曼、布拉姆斯、马勒等均创作有大量的艺术歌曲作品。

（5）交响曲（symphony）——是一种按照奏鸣曲原则构成的管弦乐套曲形式。其前身是巴洛克时期的意大利歌剧序曲，18世纪上半叶作曲家们采用意大利歌剧序曲的快—慢—快结构谱写管弦乐作品，并将之称为交响乐。古典主义时期，交响乐得到真正的发展和确立。曼海姆乐派奠定了古典交响曲的四乐章的基本结构，形成了快板—行板—小步舞曲—快板的交响套曲形式。18世纪后半叶，维也纳古典乐派代表海顿对之进行改革，发展并完善了这种结构形式。其后贝多芬将交响曲的发展推向顶峰。古典交响曲通常为四个乐章，第一乐章采用奏鸣曲式，由两个对立主题呈示、展开和再现，音乐富于活力与戏剧性；第二乐章采用三段体或变奏曲式，曲调缓慢如歌，与第一乐章形成对比；第三乐章采用小步舞曲或谐谑曲；第四乐章多采用回旋曲式、奏鸣曲式或回旋奏鸣曲式，一般具有舞曲的特点，音乐非常活跃，在热烈、肯定的气氛中结束全曲。

（6）交响诗（symphonic poem）——一种单乐章的管弦乐曲，属于标题音乐范畴。李斯特1854年创作《塔索》时首次采用这一名称，用以区别多乐章的标题交响曲。在19世纪下半叶后，这一体裁一直受到作曲家的喜爱，并出现了交响音诗、交响音画、交响幻想曲、交响随想曲、交响童话等多种别称。交响诗常取材于文学、诗歌、戏剧、绘画、历史事件、神话故事、民间风俗和自然景物等，用奏鸣曲式、变奏曲式、三部曲式或自由曲式写成。李斯特的19首交响诗是其典型代表。

（7）室内乐（chamber music）——又称重奏曲。在16、17世纪时，指在西洋贵族家中由少数演唱、演奏者参加，为有限的听众演出的一种表

演形式和为此写作的音乐作品。古典时期，室内乐逐渐形成固定的器乐组合形式，如弦乐四重奏（由第一小提琴、第二小提琴、中提琴、大提琴各1件组成）、弦乐三重奏（由小提琴、中提琴、大提琴各1件组成）、弦乐五重奏（由两件小提琴、1或2件中提琴、2或1件大提琴组成）、钢琴三重奏（由2件弦乐器与钢琴重奏）、钢琴四重奏（由3件弦乐器与钢琴重奏）、钢琴五重奏（由4件弦乐器与钢琴重奏）等。

（8）奏鸣曲（sonata）——一种多乐章的器乐套曲，也称奏鸣曲套曲。在16世纪时泛指各种器乐曲，与声乐曲相对。17世纪发展成为巴洛克式的奏鸣曲。18世纪上半叶，C. P. E. 巴赫确立了近代独奏奏鸣曲（古典奏鸣曲）的结构形式：第一乐章为快板，用奏鸣曲式；第二乐章为慢板，用三部曲式；第三乐章为小步舞曲或谐谑曲；第四乐章为快板，用回旋曲式或回旋奏鸣曲式。18世纪下半叶，海顿、莫扎特省去以往奏鸣曲的第二或第三乐章，确立了快板—行板—快板的三乐章形式，之后，贝多芬进一步发展其结构，使其在发展规模上已接近交响曲。

（9）协奏曲（concerto）——一件或多件独奏乐器与管弦乐队相互竞奏，并显示其个性与技巧的大型器乐套曲。在不同的历史时期，"协奏曲"一词有着不同的含义：16世纪时是指意大利的一种有乐器伴奏的声乐曲，以区别于当时流行的无伴奏声乐曲；17、18世纪之交出现了由一个小的合奏组与乐队竞奏的大协奏曲；18世纪初，出现了由小提琴、钢琴、大提琴等一件乐器与乐队竞奏的独奏协奏曲；18世纪末，莫扎特谱写了各种不同乐器的协奏曲约50部，最终奠定了沿用至今的协奏曲曲式（由对比呼应的三乐章构成）与风格。

（10）组曲（suite）——指几个具有相对独立的乐章，在统一艺术构思下，排列、组合而成的器乐套曲。在不同的历史时期，组曲有着不同的表现形态：兴起于17、18世纪之交的古组曲又称"舞乐组曲"，通常由4乐章的不同舞曲构成（阿勒曼德、库朗、莎拉班德、基格），如巴赫的古钢琴组曲《法国组曲》、《英国组曲》等；兴起于19世纪的近代新组曲又称"情节组曲"，乐曲多取材于文学作品或民间传说，除总标题外，各段都有小标题，如舒曼的钢琴套曲《蝴蝶》，穆索尔斯基的《图画展览会》，柴可夫斯基的《四季》等。

（11）前奏曲（prelude）——15、16世纪管风琴、琉特琴或古钢琴乐曲前的即兴演奏或具有即兴风格的引子。17、18世纪发展成为一种具有完整形式的小型器乐曲，J. S. 巴赫《平均律钢琴曲》中的每一首赋格前均有一个同调的前奏曲就是其典型代表。19世纪，肖邦把这一体裁发展成为独立的钢琴小品，并在其28号作品中按调创作了24首前奏曲。此后，前奏曲

以多种形式出现,有的为歌剧中的短小序曲或幕间的短小管弦乐曲,如威尔第《茶花女》前奏曲;有的仍起着引子的作用,如肖斯塔科维奇的24首前奏曲与赋格;有的则发展成为独立的、结构长大的乐曲,如勋伯格的《创世纪前奏曲》。

(12)序曲(overture)——最早为歌剧、清唱剧等声乐体裁的器乐引入段。19世纪,随着公众音乐会的增多,浪漫派作曲家把序曲发展为一种独立的标题性管弦乐曲,世称"音乐会序曲",如门德尔松的《平静的海和幸福的航行》,勃拉姆斯的《学院庆典序曲》等。

(13)幻想曲(fantasia)——16、17世纪时指采用复调手法写成的器乐曲,开始主要用于琉特琴,后多用于键盘乐器。巴洛克时期指具有即兴特点的键盘乐曲。18世纪末叶之后,指乐章构成别具一格的奏鸣曲,成为独立构成的器乐曲。莫扎特、贝多芬、舒伯特等均作有钢琴幻想曲。

(14)狂想曲(rhapsody)——原指古希腊史诗中惯用的一种吟诵片段,19世纪开始用于音乐,通常指具有英雄史诗般气概和鲜明民族特色的器乐幻想曲。一般以缓慢的民间曲调为基础,通过主题变奏与快速突进手法进行发展,在高潮中结束。李斯特的19首《匈牙利狂想曲》是其典型代表。

(15)谐谑曲(scherzo)——又称诙谐曲。是在小步舞曲的基础上发展而来的一种轻松活泼的声乐曲或器乐曲,多为三拍子节奏,速度较快,常有突发的力度对比。17世纪时为一种玩笑性质的乐曲。古典主义时期,谐谑曲常被用于大型套曲(尤其是交响曲和弦乐四重奏)中的某一乐章(一般为第三乐章,有时也用于第二乐章)。贝多芬交响曲创作中,用谐谑曲取代了典雅的小步舞曲,并赋予其戏剧性的动力感和机智诙谐的风格。19世纪钢琴谐谑曲较为流行,特别是肖邦的四首钢琴谐谑曲,将戏谑与严肃并置一体,形成了一种新的谐谑曲格调。

(16)圆舞曲(waltz)——又名华尔兹。源于奥地利的一种民间舞蹈,17、18世纪流行于维也纳城市社交舞会,19世纪风行欧洲各国。音乐采用三拍子,节奏鲜明,曲调流畅,每小节强调第一拍的重音并仅用一个和弦伴奏。现在通行的圆舞曲,多为维也纳式的圆舞曲。

(17)小夜曲(serenade)——有声乐的小夜曲和器乐的小夜曲两种形式。前者是源于欧洲中世纪骑士文学的爱情歌曲,音乐缠绵委婉,常用吉他或曼陀林伴奏,古典作曲家在创作这一体裁时,其伴奏部分也常采用钢琴或弦乐器来模仿吉他或曼陀林来衬托歌曲,如舒伯特创作的《小夜曲》;后者是始于18世纪末的室内乐与管乐器演奏的组曲,曲调轻松活泼,如柴可夫斯基的《弦乐小夜曲》。

三、中西音乐的历史概述

由于地理、种族、语言、文化的不同，人类音乐的发展可谓多姿多彩。本部分中，主要梳理、介绍中国与西方音乐发展的历史概况。

（一）中国音乐的历史

1. 先秦时期

从远古到秦朝建立前，中国的社会制度经历了原始氏族社会的解体，奴隶制社会的产生与衰亡，封建制社会的建立与崛起。在漫长的历史岁月里，中国音乐也由萌生发展到初步繁荣。

首先，这一时期的音乐主要为诗歌、舞蹈、器乐演奏三位一体的乐舞形态。原始乐舞以图腾崇拜为主，如黄帝时期的《云门》、尧帝时期的《咸池》、舜帝时期的《箫韶》等；夏、商、周的乐舞均歌颂了开国元勋的赫赫功绩，如夏代的《大夏》、商代的《大濩》、周代的《大武》。

其次，在律学发展上，春秋时期出现了我国也是世界上最早的乐律计算方法"三分损益法"；在乐器制作上，从新石器时代早期到战国时期，先后出现了骨笛、鼓、钟、磬、琴、瑟、筝、筑、笙、竽、箫、篪、埙等多种乐器，特别是距今已有9000余年历史的舞阳贾湖骨笛和战国时期曾侯乙墓乐器群的出土，充分展示了这一时期乐器制作的高度发展和人们丰富的音乐生活。（图一曾侯乙墓编钟）

再次，西周初期，为了巩固周王室的统治，统治者建立了我国音乐史上最早的音乐机构"大司乐"，制定了等级森严的"乐悬"、"舞佾"制度及收集民歌的"采风"制度，对其后中国音乐的发展有着深远的影响。

图一　曾侯乙墓编钟

最后，由于音乐生活的丰富，春秋战国时期的诸子百家围绕音乐的本质，音乐的社会功用等问题进行了广泛的讨论。特别是儒家孔子的"移风易俗，莫善于乐"，孟子的"仁言不如仁声之入人深也"，道家老子的"大音希声"，以及我国第一部音乐美学著作《乐记》①强调音乐反映国家的政治状况与社会风气，强调音乐的伦理教育作用和美感作用的音乐美学思想，都对其后中国音乐文化的发展产生了极为深远的影响。

2. 秦汉魏晋南北朝时期

公元前221年，秦统一中国，为了巩固中央政权，秦始皇制定了一系列的制度，并建立了用于收集民间音乐、编创音乐的音乐机构"乐府"。西汉初年，统治者承袭秦制对音乐机构"乐府"进行了重建和大规模扩充。由于"乐府"的主要任务为收集民间歌谣，因此这一时期民间"俗乐"如相和歌、鼓吹乐、百戏等得以迅速发展。

西汉时期，统治者还非常重视与少数民族及周边国家的经济、文化交流。公元前119年张骞的第二次西域之行，成功地开辟了北方丝绸之路，不仅把中原的经济文化传到了西域，更使大量的西域乐器、乐曲、音乐理论流传中原，使中外音乐文化得以广泛的交流。

汉末魏晋之际，我国最具传统文化特色的乐器"琴"，在形制上不断发展、完善，并定型为7弦13徽的乐器，使我国琴艺术得以迅速发展，蔡邕、蔡琰、嵇康、阮籍等文人音乐家为我们留下了丰硕的音乐文化遗产。相传为蔡琰所作的琴歌《胡笳十八拍》，相传为阮籍所作的琴曲《酒狂》，嵇康的"嵇氏四弄"（包括《长清》、《短清》、《长侧》、《短侧》四首琴曲）与琴学著作《琴赋》等等，都是很好的例证。

汉魏南北朝也是律学研究大发展的时期，京房的"六十律"、钱乐之的"三百六十律"、何承天的"新律"、荀勖的"笛律"等，在解决黄钟还原、管口校正等问题上取得了可喜的成就。

此外，魏晋名士、竹林七贤之一嵇康在撰写的音乐美学著作《声无哀乐论》中，提出"心之与声，明为二物"、"声无哀乐"的观点，肯定了音乐的娱乐作用和美感作用，大胆否定了儒家一贯提倡的音乐教化作用和道德作用，成为世界上最早关注音乐本体的音乐美学著作。

3. 隋唐五代时期

首先，隋代建立后，为了宫廷燕乐发展的需要建立了音乐机构"教坊"。至唐代，音乐机构发展迅速，出现了大乐署、鼓吹署、教坊、梨园

① 关于《乐记》的成书年代，历来存在分歧，一说成书于战国初期，为孔子的再传弟子公孙尼子所著，另一说则认为此书出自汉儒之手。

等，为宫廷歌舞的人才培养和表演提供了必要的保障。

其次，隋初统治者在汉魏南北朝音乐文化广泛交流的基础上，建立了融多民族音乐文化为一体的宫廷燕乐"七部乐"（包括"国伎"、"清商伎"、"高丽伎"、"天竺伎"、"安国伎"、"龟兹伎"、"文康伎"），隋炀帝时期改"国伎"名为"西凉伎"，改"文康伎"名为"礼毕"，增加"康国伎"、"疏勒伎"将"七部乐"扩展为"九部乐"。唐代建立后，承袭隋代"九部乐"并进一步发展为唐"九部乐"（在隋"九部乐"的基础上去"礼毕"，增设"燕乐"，并设为诸乐之首）、"十部乐"（在唐"九部乐"的基础上增设"高昌伎"），体现了"有容乃大"的精神风貌。

再次，唐代乐器与器乐艺术进一步发展。乐器方面，据唐人段安节《乐府杂录》记载，当时已有乐器300种左右。四川斫琴世家雷氏（包括雷俨、雷霄、雷威、雷珏、雷文、雷会、雷迟等），他们斫制的琴被称为"雷琴"、"雷氏琴"或"雷公琴"，经专家考证，流传至今的"九霄环佩"、"大圣遗音"、"枯木龙吟"、"春雷"等唐琴，皆为雷琴。特别是奚琴（胡琴类乐器的前身）、轧筝两件擦弦乐器的出现，为中国器乐演奏开拓了新的领域，奠定了中国乐器"吹、拉、弹、打"的四分法。器乐艺术方面，李疑、贺若弼、赵耶利、董庭兰、薛易简、颜师古、陈康士等古琴名师，曹妙达、贺怀智、雷海青、段善本、康昆仑、曹刚等琵琶名手，他们身怀绝技，演奏出神入化，为我们展示了丰富的唐代器乐艺术世界。（图二：九霄环佩琴）

最后，隋唐时期，我国音乐文化在继续与西域各国音乐文化进一步交流与融合的同时，又与亚洲邻国有着广泛的交流，有力地推动了中外音乐文化的交流与发展。

图二　九霄环佩琴

4. 宋元时期

首先，由于市民阶层的壮大及城镇中"瓦子"的普遍设立，说唱音乐（如鼓子词、诸宫调、唱赚、陶真、货郎儿等）、戏曲音乐（如杂剧、南戏等）都在这一时期得以发展与成熟，使中国音乐文化的主流由宫廷转向民间，由贵族转向平民，由歌舞转向戏曲。

其次，这一时期在唐代"曲子"基础上发展起来的"词调音乐"也广泛地流行于社会的各个层面，出现了众多的词调音乐家，如柳永、苏轼、姜夔等，尤其是姜夔的十七首词调音乐作品，是我国古代极为珍贵的音乐史料。

再次，琴艺术在这一时期的文人士大夫中十分盛行，琴的演奏技术和琴学理论也有很大的发展，出现了多个风格迥异的琴学流派、众多影响深远的琴家和著名的琴曲作品。特别是南宋时期都城临安一带出现的浙派琴家郭沔、刘志方、杨瓒、徐天民、毛逊等，他们以琴曲《潇湘水云》、《秋风》、《泛沧浪》、《渔歌》、《樵歌》、《山居吟》等作品，在中国音乐史上留下了千古芳名。

最后，琴艺术及说唱、戏曲艺术的实践也为演奏、演唱理论的总结奠定了基础，出现了琴学著述《琴论》和我国第一部声乐专著《唱论》等。

5. 明清时期

首先，这一时期我国民间音乐文化中的民歌、说唱、戏曲、歌舞、器乐五大类均已形成自己特有的体系。特别是这一时期，随着戏曲艺术的持续发展，多种乐器从伴奏地位上升到独奏的地位，使器乐独奏艺术迅速地兴盛起来。

其次，在古琴演奏艺术方面，明代嘉靖、万历年间的虞山派琴家严澂在艺术上的"清、微、淡、远"的审美追求与其后虞山派的另一位琴家徐上瀛的著名古琴美学论著《谿山琴况》都是古琴演奏艺术高度发展的理论结晶。

再次，由于演奏艺术的高度发展，明清时期出现了众多的乐谱集。如朱权编印的我国第一本古琴谱集《神奇秘谱》，蒙古族文人荣斋编印的我国第一部器乐合奏谱集《弦索备考》，华秋苹编印的我国第一部琵琶谱集《琵琶谱》，李芳园编印的琵琶谱集《南北十三套大曲琵琶新谱》等等。

最后，在戏曲理论方面，明代沈宠绥的《度曲须知》，王骥德的《曲律》，清代徐大椿的《乐府传声》，李渔的《闲情偶寄》等，对戏曲演唱做了相当深入的研究。在律学领域，明代律学家朱载堉的研究成果"新法密率"，彻底解决了自先秦以来"仲吕不能还原黄钟"的千古难题，成为

世界上最早的十二平均律的乐律理论。在记谱法方面,出现了广泛应用于民间歌曲、器乐曲、说唱、戏曲等领域的"工尺谱"。

6. 学堂乐歌与五四新文化运动时期

首先,在20世纪初,由于学堂乐歌课的开设,出现了一批著名的学堂乐歌作品,如《中国男儿》、《何日醒》、《黄河》、《勉女权》、《体操——兵操》、《送别》、《春游》等,使中国的音乐教育体系得以全面的建立,并为"五四"时期我国专业音乐的建立和发展奠定了良好的基础。

其次,受"五四"新文化运动的影响,许多音乐家在创作中都充分地表现出时代文化的气息,如萧友梅的歌曲《问》、《五四纪念爱国歌》,黎锦晖的儿童歌舞音乐《葡萄仙子》、《可怜的秋香》,赵元任的歌曲《卖布谣》、《教我如何不想他》,青主的歌曲《我住长江头》、《大江东去》,刘天华的二胡曲《病中吟》、《光明行》等。特别是刘天华、赵元任两位先生通过他们自己的音乐实践,对中国音乐世界化与中国音乐民族化做出了最完美的诠释。

再次,音乐学家王光祈在音乐学领域做出了巨大的努力并颇有成就,使国人能够较系统地了解欧洲音乐文化,同时也把中国音乐文化比较系统地介绍给了欧洲音乐界,使西方音乐学者能够对陌生的中国音乐文化有一定的了解。青主以独特的理论视角、深邃的理论眼光所写的《乐话》和《音乐通论》是我国现代最具代表性的音乐美学著作,对20世纪中国音乐理论与批评产生了深远的影响。

最后,这一时期还出现了一大批具有无产阶级革命思想内容的工农革命歌曲、革命民歌和工农红军歌曲。

7. 抗日战争—中华人民共和国建立时期

首先,抗战歌咏运动蓬勃开展,抗战音乐作品大量涌现,出现了一大批著名的音乐家和作品,如聂耳、冼星海、贺绿汀等,他们热血沸腾,把爱国、救亡、抗日、反帝、反封建的革命思想贯穿于每一部音乐创作,写下了大量的音乐作品。尤其是人民音乐家聂耳的《义勇军进行曲》、冼星海的《黄河大合唱》已成为世界音乐舞台上演出最为频繁的成功之作。

其次,在专业音乐领域,以黄自为首的音乐家群体不仅关心我国专业音乐的发展,而且关心时事,创作了不少优秀的音乐作品,如艺术歌曲《春思曲》、《玫瑰三愿》,抗战歌曲《抗敌歌》、《旗正飘飘》等。

再次,在中国共产党领导的革命根据地以及解放区的音乐工作者,一方面继续积极地从事抗战音乐的创作,另一方面又不断探索新的音乐体

裁与形式去丰富革命群众的音乐生活，创造了新颖的秧歌剧（如《兄妹开荒》、《夫妻识字》）、民族新歌剧（如《白毛女》）等音乐体裁。

最后，在国统区，以李凌为代表的进步音乐工作者于1939年在重庆成立了"新音乐社"，1940年出版了《新音乐》月刊，积极地从事群众歌咏活动和音乐界统一战线的工作，有力地推动了国统区音乐的发展。我国第一代小提琴演奏家马思聪立足民族音乐传统，创作了《内蒙组曲》、《西藏音诗》、《牧歌》等优秀的具有浓郁中国风味的小提琴曲和其他体裁的音乐作品，取得了令人瞩目的艺术成就。

8. 中华人民共和国成立后

1949年中华人民共和国成立以来，中国音乐的发展虽然经历了"文化大革命"十年，但在各个方面仍然取得了巨大的成就。

首先，党和政府高度重视音乐艺术事业的建设，先后在音乐教育、音乐表演、音乐理论研究与出版、群众音乐生活等方面建立起多层次、多样化的社会机构。在专业音乐教育上先后建立了中央音乐学院、上海音乐学院、中国音乐学院、四川音乐学院、沈阳音乐学院、天津音乐学院、武汉音乐学院、西安音乐学院、星海音乐学院等专业音乐院校；在音乐理论研究与出版上，成立了面向全国的音乐家组织"中国音乐家协会"，建立了人民音乐出版社、中国唱片社等专业的音乐出版系统以及《人民音乐》、《音乐研究》、《音乐创作》、《中国音乐》、《音乐探索》等音乐刊物。

其次，在传统音乐的发掘整理上，大批音乐工作者着手民间音乐的采集与整理，如《中国民间歌曲集成》、《中国民族民间器乐集成》、《中国曲艺音乐集成》、《中国戏曲音乐集成》、《中国琴曲集成》五大集成的编订与出版，既使大量的民间歌曲、乐种、曲种和剧种得以保护，又为传统音乐的发展与研究提供了丰富的史料；又如1950年杨荫浏、曹安和抢救发掘"瞎子阿炳"的音乐作品，使《二泉映月》、《听松》、《大浪淘沙》等音乐名作得以传世。

最后，在音乐创作上，作曲家们满怀热情，创作了各种音乐体裁的作品。如歌曲作品《歌唱祖国》、《在希望的田野上》、《草原上升起不落的太阳》等。这些作品，既善于吸收传统音乐因素和西方音乐创作的经验，又紧跟时代的步伐，成为广大百姓喜闻乐见的音乐作品。

（二）西方音乐的历史

1. 古希腊、古罗马时期

古希腊与古罗马音乐是欧洲最古老的音乐文化，也是其后西方音乐

发展的基石。

古希腊时期，人们的生活与音乐确有着密切的联系：在神话中，音乐具有神奇的功用与魔力；在宗教仪式里，一些乐器（如里拉琴、阿夫洛斯管）是不可或缺的；在《伊利亚特》、《奥德赛》两部荷马史诗中也多次提到音乐。此外，古希腊哲学家毕达哥拉斯用数学的方法研究乐律理论，发现弦长比例越简单，发出的声音就越和谐；柏拉图注重音乐的教育功能，认为音乐对人能起到道德规范的作用；亚里士多德将音乐学习的目的归结为"教育、净化、精神享受"等等，都对西方音乐的发展有着重要的影响与启示。

古罗马时期，罗马人在继承古希腊的音乐财富的同时，为了战争的需要，他们发展军乐，使大音量的铜管乐器得以普遍使用；为了享乐的需要，在观看角斗时，常常用水压风琴（最早的管风琴）增加角斗气氛；特别是公元313年罗马皇帝颁布《米兰赦令》，基督教成为合法的宗教，使西方基督教音乐文化拉开了历史的帷幕，也使西方音乐文化开始了漫长的发展之路。

2. 中世纪时期

中世纪音乐通常指5世纪至15世纪初（文艺复兴之前）的音乐文化。在千余年的时间里，罗马天主教会是人们精神领域的主导者，掌控着几乎一切文化艺术活动。因此，罗马天主教会的"格列高利圣咏"成为这一时期影响最大的音乐形式。这种音乐具有很强的宗教观念和功能，用于天主教会每日祈祷的日课和弥撒仪式中，是一种节奏自由、拉丁文词、男声演唱的单声音乐。随着时间的推进，教会音乐也进一步发展。据记载，9世纪时期，在"格列高利圣咏"的基础上，发展出了西方最早的复调音乐——奥尔加农。

这一时期也是记谱法演进的重要时代。最初的"格列高利圣咏"只记录歌词，这使圣咏在最初的几百年时间里只能依照口传心授的方式进行。9世纪时期，有教士尝试在歌词的上方标注一系列的符号，以表示旋律的走向。10世纪时，有人用一根红线，一根黄线来记录圣咏旋律的大致位置。11世纪，音乐理论家圭多·达雷佐将横线增至4根。13世纪，德国音乐理论家弗朗科写了一本《定量歌曲艺术》，论述歌曲的节奏模式，促成了"定量乐谱"的产生。至15世纪，"定量乐谱"的谱表渐渐定型为五线。

3. 文艺复兴时期

文艺复兴是从中世纪向巴洛克的过渡时期，其思想基础是同中世纪的

宗教神学和经院哲学针锋相对的人文主义。音乐上的文艺复兴（约1340—1600）晚于文学文艺复兴和造型艺术文艺复兴一个世纪左右。这一时期，世俗音乐获得了极大的发展，至16世纪时，法国、德国、英国、意大利等国的世俗音乐已发展到与宗教音乐并驾齐驱的地步。

这一时期，出现了具有影响的勃艮第乐派、佛兰德乐派、威尼斯乐派、罗马乐派等。勃艮第乐派的迪费和班舒瓦在创作中建立了以主—属关系的三和弦为基础的和声体系，成为西方音乐功能和声的先行者。佛兰德乐派作曲家如奥克冈、比斯努瓦、若斯坎、拉索等，他们将复调技术大大发展。威尼斯乐派和罗马乐派是文艺复兴后期的两大意大利乐派，其中威尼斯乐派的乔瓦尼·加布里埃利善于处理众多的声部，大胆运用变化半音和自由转调，被誉为"配器法之父"。

此外，16世纪德国的宗教改革，促进了宗教音乐的发展。在宗教改革领袖马丁·路德的倡导下，恢复了全体会众同唱赞美诗的制度，并改拉丁语演唱为德语演唱。这种改革后的新教赞美诗称为"众赞歌"，其音乐不再是错综复杂的复调体，而是简朴明朗的和声体，对巴洛克时期的音乐创作产生了重大的影响。

4. 巴洛克时期

音乐史上的巴洛克时期，通常定为上起1600年，下讫1750年。这一时期，是欧洲音乐史上的转折时期，可以说，以后西方音乐的发展，都深受巴洛克音乐的影响。

第一，这一时期复调音乐达到全盛，并向主调音乐演进。特别是通奏低音[①]的流行，不仅成为巴洛克音乐的标志性特征，而且促成了和声学的诞生，并最终导致大小调体系的产生和教会调式的终结。

第二，这一时期的声乐体裁如歌剧、清唱剧、康塔塔、受难曲，器乐体裁如协奏曲、大协奏曲、奏鸣曲、组曲、前奏曲、赋格曲得以诞生。特别是16、17世纪之交出现在意大利中部城市佛罗伦萨的歌剧，18世纪前后发展定型后，传播至整个欧洲，成为西方音乐最为重要的体裁之一。

巴洛克晚期，欧洲音乐中心逐渐从意大利向德奥转移，并出现了西方音乐史上最为重要的两位德国作曲家J. S. 巴赫与亨德尔。巴赫首次将十二平均律全面系统地运用于音乐实践，有力地证明了平均律的优越性，开辟了欧洲音乐的新天地。亨德尔在歌剧和清唱剧领域做出了突出的贡献，成为巴洛克音乐向古典音乐过渡的重要作曲家。

① 又称数字低音，即作曲家在创作时只写旋律和低音，演奏者根据在低音旁的数字即兴填充和声。

5. 古典主义时期

1750—1820年的历史阶段是西方音乐的古典主义时期。这一时期，在思想上强调人性解放，崇尚英雄主义，追求人权平等；在音乐艺术上，音乐从教堂步入宫廷，并逐渐走向社会，走向民众，创作不再以复调手法为主，主要采用主调音乐的创作手法。

第一，在歌剧创作上，德国作曲家格鲁克与意大利歌剧台本作家卡尔扎比吉通力合作，以法国启蒙哲学家卢梭"返回自然"和狄罗德"以自然为师"的美学观，力图改变歌者肆意卖弄技巧，完全无视作曲家意图的歌剧状况。他们通过《奥菲欧与尤丽狄茜》、《阿尔切斯特》等改革歌剧，把戏剧的真实性、音乐的连贯性放在首位，对其后的歌剧创作产生了深远的影响。

第二，维也纳古典乐派的三位代表海顿、莫扎特、贝多芬是这一时期的音乐巨匠，他们在交响曲、室内乐（弦乐四重奏）、协奏曲、奏鸣曲等音乐体裁的发展上做出了重大的贡献。海顿完善了交响曲、弦乐四重奏的结构形式，使之成为表达人类思想情感最为深刻、最为细致的器乐体裁；莫扎特完善了近代协奏曲的结构形式，其协奏曲轻盈典雅、细腻精致；贝多芬将奏鸣曲发展至接近交响曲的规模，将交响曲发展至令人叹为观止的地步。特别是贝多芬，他以辩证思维的原则和富于个性的音乐语言，成为古典主义音乐的大成者和浪漫主义音乐的引路人。

6. 浪漫主义、民族主义时期

19世纪中叶至20世纪初是欧洲音乐浪漫主义和民族主义的发展时期。这一时期，强调个性的浪漫乐派与强调民族意识的民族乐派的作曲家们交相辉映，创作出了极为丰富的音乐作品。

第一，浪漫乐派的音乐家们强调个人的自我表现，他们的音乐富于个性、富于感情、富于诗意。在歌剧领域，德国音乐家韦伯、瓦格纳，法国作曲家迈耶贝尔、比才，意大利歌剧作曲家罗西尼、威尔第等，他们不仅创作了大量优秀的歌剧作品，而且对歌剧的发展有着深入的思考。在艺术歌曲领域，奥地利音乐家舒伯特、马勒，德国作曲家舒曼，为后人留下了大量的艺术歌曲珍品。在交响音乐领域，匈牙利音乐家李斯特首创了单乐章的交响音乐体裁——交响诗；奥地利音乐家马勒交响曲创作手法丰富，声乐与器乐交融，结构宏大，体现出世纪末的音乐风格。在钢琴音乐领域，德国音乐家门德尔松首创了具有浪漫主义音乐特征的钢琴小品"无词歌"的体裁形式；波兰钢琴家、作曲家肖邦继承和发展了波兰民族音乐文化传统，创造性地吸收欧洲古典主义和浪漫主义的成就，开拓了近现代钢琴艺术的新天地。

第二，随着19世纪中叶东欧、北欧各国（如东欧的俄国、捷克、波兰、匈牙利，北欧的挪威和芬兰等）民族、民主运动的蓬勃发展，音乐家们的民族意识空前高涨，他们在强调表现个人情感的同时，渗透本民族的音乐特征，把浪漫乐派所强调的个性扩展为民族性。他们以自己民族的民间歌曲、舞曲的音调、节奏来强调音乐的乡土风情和民族性，创作了具有极富民族特色的音乐作品。被誉为"俄罗斯音乐之父"的俄国音乐家格林卡的创作植根于俄罗斯民间音乐，旨在表现俄罗斯人民的生活；"强力集团"是俄罗斯民族音乐的创作集体，他们继承格林卡的传统，以发扬促进俄罗斯音乐为己任；捷克民族乐派的奠基者斯美塔那，以本国的历史小说、自然风光和乡音乡情为题材；芬兰音乐家西贝柳斯的作品贯穿了芬兰民族雄浑、豪放的气质。

7. 现代音乐时期

20世纪以来，西方五光十色、变幻不定的新思潮使音乐异彩纷呈，各种音乐流派如印象主义音乐、表现主义音乐、新古典主义音乐、新原始主义音乐、新民族主义音乐、序列主义音乐、偶然音乐、电子音乐、简约音乐、拼贴音乐等鳞次栉比，不断涌现。西方音乐进入一个多元化发展的现代音乐时代。

19世纪末20世纪初，受印象主义绘画关注光与色的变化，在平凡题材中表达对生活、对自然热爱之情的影响，音乐领域出现了以法国音乐家德彪西、拉威尔为代表的印象主义音乐流派。他们创作的印象主义音乐多以自然景物或诗歌、绘画为题材，注重表达对客观事物的瞬间印象，音乐多具有神秘与朦胧的意境。

20世纪初，受德奥兴起的艺术流派表现主义的影响，音乐领域出现了以勋伯格、贝尔格、韦伯恩为代表的表现主义音乐流派。他们强调表达内心情感，追求内心深处的感觉，用无连贯性的旋律，无规律性的节拍，尖锐而不和谐的音响，十二音体系等反传统的音乐因素与手法，使音乐显得怪诞离奇。

新古典主义音乐是20世纪20年代流行于两次世界大战的音乐流派，又称"新巴洛克时期音乐"。以美籍俄罗斯作曲家斯特拉文斯基、美籍德国作曲家欣德米特为代表，他们追求均衡、稳定、理性的音乐，反对后浪漫主义音乐中膨胀的主观意识与浓烈的情感表达，提出"返回巴赫"的主张。

20世纪新民族主义音乐是19世纪民族音乐的延续，但不同于19世纪民族乐派歌颂的笔调、民间音乐素材拓展的创作手法。代表人物有匈牙

利的巴托克、科达伊，捷克的亚纳切克，波兰的席曼诺夫斯基，罗马尼亚的埃奈斯库，英国的艾夫斯，美国的格什温等。他们更加关注本民族民间音乐的内涵，按照民间调式、音阶、节奏的特征进行创作，且创作手法受新作曲技法的影响，更为丰富。

四、音乐名家与名作

（一）中国音乐名家名作

1. 《碣石调·幽兰》

《碣石调·幽兰》为现见最早的琴曲作品。谱本为唐人的手抄本，用文字谱记写，谱前有序，注明为南朝梁代琴家丘明的传谱，原件现存日本东京博物馆。曲谱共分四大段落，共4954个汉字。古琴演奏家吴文光根据译解并演绎了这首琴曲。

2. 《酒狂》

《酒狂》相传为魏晋时期"竹林七贤"之一，文学家、音乐家阮籍所作的琴曲作品。原谱载于明代朱权编撰的《神奇秘谱》（1425年刊行）。古琴演奏家姚丙炎在对此曲打谱时采用了三拍子的节奏，生动地刻画了醉酒佯狂、步履蹒跚的形象。

3. 《梅花三弄》

《梅花三弄》相传为唐代琴家颜师古据东晋桓伊所作笛曲《三弄》移植的琴曲作品，因主题音调在不同的位置三次重复而得名。主题由宫、徵两音为核心，通过渐变的手法发展而成，并在古琴的不同徽位以泛声演奏。作品是一首借赞美梅花，歌颂正直人们高尚情操和坚强品格的咏怀之作。

4. 《扬州慢》

《扬州慢》是南宋时期著名词人、音乐家、婉约派代表人物姜夔（字尧章，别号白石道人，约1155—1221）创作的词调作品。乐谱保存于《白石道人歌曲》中，用宋俗字谱记写。作品表现了作者目睹被金兵劫掠后不久的扬州，呈现出萧条荒凉景象的伤感情怀。全曲结构严谨，音调质朴而富于激情。

5. 《潇湘水云》

《潇湘水云》是南宋浙派琴家郭沔创作的琴曲作品。乐曲以情景交融的手法，抒发了作者的忧国忧民之情，是一首洋溢着爱国主义情怀的音乐

名作。现存的谱本多达五十种之多,以琴家吴景略根据《五知斋琴谱》演奏的十八段谱最为动人。

6.《流水》

《流水》原是一首传统琴曲,清代川派琴家张孔山对其进行改编,通过"七十二滚拂"的手法生动形象地描绘了流水的各种动态,得到琴界人士和古琴爱好者的广泛喜爱。1977年,由著名古琴演奏家管平湖先生演奏的这一曲目,被录入美国"航天者"号太空船上携带的一张镀金唱片上,作为人类音乐的代表作被送往太空,寻找宇宙生命。

7.《十面埋伏》

《十面埋伏》是传统琵琶武曲,简称《十面》,又名《淮阴平楚》。乐曲以楚汉之争为题材,生动地描写了公元前202年刘邦、项羽的垓下之战。歌颂了刘邦的英雄气概,刻画了汉军在战斗中的威武雄姿。全曲既有铿锵的音调,如虹的气势,又有凄凉而柔美的旋律,具有感人的艺术魅力。

8.《春江花月夜》

《春江花月夜》是我国著名的民族管弦乐曲。1925年前后,由上海大同乐会会员柳尧章和郑觐文根据传统琵琶曲《夕阳箫鼓》改编而成。全曲由十个段落组成,除第十段"尾声"以外,其余的九段都被冠有充满诗意的小标题。作品采用"鱼咬尾"(也称"顶真")的特殊手法,使旋律连绵不断,柔和优美,具有独特的东方韵味。

9. 萧友梅及其《问》

萧友梅(1884—1940),音乐教育家、作曲家。1901年留学日本。1912年留学德国,1916年以论文《17世纪以前中国管弦乐队的历史的研究》获莱比锡大学哲学博士学位。1920年回国,先后参加"北京大学音乐研究会"、"北京女子高等师范学校音乐科"、"国立北京艺术专门学校音乐系"、"国立音乐院"的组建工作,为我国专业音乐教育的发展做出了巨大的贡献,被誉为"中国近代音乐教育的宗师"。代表作品有歌曲《问》、《五四纪念爱国歌》、《国耻》、《国民革命歌》、合唱曲《春江花月夜》等。

《问》易韦斋词,肖友梅曲,作于1922年。作品采用单一形象的乐段结构,在三个层层递进的问话式乐句后,以两组三度下行的叹息式音调作为过渡,并进而以流畅的旋律,抒发了忧国忧民而又富于炽热感情的情怀。此曲不仅在当时知识分子阶层中广为流行,也是音乐会上经常演唱的

经典艺术歌曲。

10. 赵元任及其《教我如何不想他》

赵元任（1892—1982），语言学大师、作曲家。1910年到美国康乃尔大学与哈佛大学学习文学，以语言学著称。在音乐领域，由于他不仅系统地学习了西洋作曲技法，而且有着深厚的语言学和民族音乐功底，因此，他的音乐作品都是脍炙人口，融汇中西的优秀之作，备受人们的赞誉。代表作品有歌曲《卖布谣》、《教我如何不想他》及合唱曲《海韵》等。

《教我如何不想他》，刘半农词，赵元任曲，作于1926年。作品通过一系列自然景象的描绘，隐喻"五四"时期青年知识分子追求个性解放、婚姻自由的精神。是一首诗意盎然，音韵和美，融汇中西音乐语言、手法的，具有高度艺术水准的艺术歌曲。

11. 刘天华及其《光明行》

刘天华（1895—1932），二胡、琵琶演奏家，作曲家。1922年受聘为北京大学音乐传习所国乐导师，1927年在北京发起并筹组"国乐改进社"。他创作的"十大二胡名曲"，不仅典型、真实、生动、深刻地表现了当时正直纯朴的知识分子的爱国伤时的情怀和对光明的渴望，而且是中西音乐手法融汇的优秀之作，鲜明地体现了其"必须一方面采取本国固有的精粹，一方面容纳外来的潮流，从东西的调和与合作中打出一条新路来"的国乐发展思想。代表作品有二胡曲《病中吟》、《良宵》、《光明行》、《空山鸟语》等。

《光明行》作于1931年春。全曲由引子、四个段落与尾声六个部分组成。引子为四小节的小军鼓似的节奏；第一段为第一主题，旋律情绪激昂、节奏鲜明，具有强烈的进行曲风格特点；第二段为第二主题，旋律流畅舒展，音乐由内在、抑制逐步地发展为开朗、明亮、坚定、果敢；第三、四段是乐曲的展开部分，由第一、二主题展衍、派生而成；尾声是全曲的高潮。作品在我国民族音乐惯用的循环变奏的基础上，采用西洋音乐的复三部曲式，由两个主题的循环和变化发展而成。特别是其将西方小步舞曲的节奏与中国锣鼓的"马腿"节奏相互渗透，又以中国五声性旋律为根本，生动地表现出人们坚强不屈的斗志、勇往直前的精神和对未来前途的乐观自信，是中西合璧的典范之作。

12. 聂耳及其《义勇军进行曲》

聂耳（1912—1935），作曲家，人民音乐家，原名守信，字子义、紫艺。自幼喜爱民间音乐，1931年考入黎锦晖主办的"明月歌舞剧社"。

1932年结识了著名的左翼剧作家兼诗人田汉,使其在人生道路和艺术生涯上更加坚定了革命的方向,是我国第一位以工农大众为创作中心的作曲家。代表作有歌曲《义勇军进行曲》、《毕业歌》、《大路歌》、《梅娘曲》、《铁蹄下的歌女》、《卖报歌》,民族器乐曲《金蛇狂舞》等。

《义勇军进行曲》,田汉词,聂耳曲,创作于1935年。故事片《风云儿女》主题歌。作品以自由性乐段结构,军号似的音调,核心音拓展旋律的技法,坚强有力、充满动感的附点与三连音节奏,表现了中华儿女百折不挠的民族精神,成功塑造了伟大、坚强、不屈的中华民族形象,是一曲抗日救亡的战歌。1949年被确定为"中华人民共和国代国歌",1982年正式作为"中华人民共和国国歌"。(图三:《义勇军进行曲》手稿)

图三 《义勇军进行曲》手稿

13. 冼星海及其《黄河大合唱》

冼星海(1905—1945),作曲家、人民音乐家。1926年考入北平艺术专门学校选修小提琴。1928年考入国立音乐院。1929年冬到法国求学,1934年考入巴黎音乐院"杜卡作曲大师班"学习。1935年回国后不久,就积极地投入到抗日歌曲的创作与抗日歌咏活动。一生共完成各种体裁的音

乐作品500余部（现存250余首歌曲及多部合唱、交响乐等作品）。代表作品有歌曲《到敌人后方去》、《在太行山上》及合唱曲《黄河大合唱》、《生产大合唱》等。（图四：冼星海）

《黄河大合唱》，光未然词，冼星海曲，1939年3月创作于延安。作品以黄河为背景，热情讴歌了坚强不屈的中国人民和历史悠久的伟大祖国，描述了日本侵略者给中国人民带来的深重灾难，以及中华儿女奋勇抗敌、保家卫国的壮丽景象。作品由《序曲》（管弦乐）、《黄河船夫曲》（混声合唱）、《黄河颂》

图四　冼星海

（男声独唱）、《黄河之水天上来》（配乐诗朗诵）、《黄水谣》（女声三部合唱）、《河边对口唱》（男声对唱）、《黄河怨》（女声独唱）、《保卫黄河》（齐唱、轮唱）、《怒吼吧，黄河》（混声合唱）九个部分组成，是立足于民族音乐传统，借鉴外来作曲技法的典范之作。

14. 黄自及其《长恨歌》

黄自（1904—1938），作曲家、音乐教育家。1924年留学美国，在欧柏林大学学习心理学的同时兼修音乐，1928年入耶鲁大学音乐院，1929年以管弦曲《怀旧》（我国第一首交响音乐作品）获音乐学士学位。1930年起被聘为国立音专教务主任并从事音乐创作、教学、理论研究和社会普及等工作。代表作品有爱国歌曲《抗敌歌》、《旗正飘飘》、《热血歌》，艺术歌曲《思乡》、《玫瑰三愿》、《点绛唇·赋登楼》、《南乡子·登京口北固亭有怀》，清唱剧《长恨歌》等。

《长恨歌》，韦瀚章词，黄自曲，创作于1932—1933年，是我国音乐史上第一部清唱剧作品。作品取材于唐代诗人白居易的同名长诗，表现了唐玄宗李隆基与贵妃杨玉环的爱情悲剧。歌词共十章，黄自谱写了七章。其中的《七月七日长生殿》与《山在虚无缥缈间》等乐章体现出极高的艺术水准，尤其是第八乐章女声三部合唱《山在虚无缥缈间》，采用古曲《清平调》为素材，旋律优美典雅，伴奏只用弦乐器与钢琴的分解和弦，有着鲜明的民族音乐风格。

15. 青主及其《我住长江头》

青主（1893—1959），作曲家、音乐理论家，原名廖尚果，又名黎青、黎青主。早年曾参加"辛亥革命"，1912年赴德国留学，在柏林大学法学系学习法律，兼修钢琴、音乐理论等音乐课程。1929年在萧友梅先生

的帮助下进入国立音专,任学术性季刊《乐艺》和校刊《音》的主编。其创作主要集中在艺术歌曲领域,以《大江东去》、《我住长江头》影响最大。

《我住长江头》是青主根据北宋词人李之仪的同名词作创作的艺术歌曲,作品以委婉的旋律,流畅的伴奏织体,寄寓了作者对戎马生涯的追思和对牺牲战友的深切怀念,具有丰富的感情意蕴。

16. 王光祈及其音乐学研究

王光祈(1892—1963),社会活动家、音乐学家。1908年入成都高等学堂所设分的中学堂,1914年入中国大学攻读法律,1918年与李大钊、曾琦等发起组织"少年中国学会",同年底创建"工读互助团",1920年赴德国留学,1922年起改学音乐,1927年入柏林大学攻读音乐学,1934年以论文《论中国古典歌剧》获波恩大学博士学位。(图五:王光祈)

图五 王光祈

王光祈是我国近现代音乐史上卓有建树的音乐学家,其短暂的一生共写作出版音乐专著16部,发表音乐论文30余篇,广泛涉及音乐史学、音乐美学、比较音乐学、音乐教育学、音乐音响物理学等各个领域,为中西音乐的双向传播做出了巨大的贡献。特别是其比较音乐学研究,不仅创造性地提出"世界三大乐系"(即中国乐系、希腊乐系、波斯亚剌伯乐系)的理论(至今仍为不少民族音乐学家所采用),而且奠定了把比较音乐学引进东方第一人的地位。代表著作有《德国国民学校与唱歌》、《欧洲音乐进化论》、《音学》、《西洋名曲解说》、《翻译琴谱之研究》、《中国音乐史》、《论中国古典歌剧》、《东西乐制之研究》、《东方民族之音乐》等。

17. 贺绿汀及其《牧童短笛》

贺绿汀(1903—1999),作曲家,音乐教育家。1931年考入上海国立音乐专科学校随黄自学习理论作曲,1941年在武汉、重庆等地从事抗日救亡歌咏运动和抗日歌曲创作,1943年到延安,先后在鲁迅艺术学院和陕甘宁晋绥联防军政治部宣传队工作,中华人民共和国成立后长期担任上海音乐学院院长及中国音乐家协会副主席。代表作品有钢琴曲《牧童短笛》、《摇篮曲》,抗战音乐作品《游击队歌》、《嘉陵江上》,管弦乐《晚会》和《森吉德玛》等。

《牧童短笛》创作于1934年,并于当年获欧洲作曲家亚历山大·齐尔品在上海举办的"征求中国风味钢琴曲"比赛头奖。作品以五声音调与西洋复调对位技法完成,表现了牧童悠闲嬉戏和对歌的情景,具有浓郁的民族风味。是我国音乐史上第一首严格意义的复调音乐作品,是立足传统音调、采用外来技法的成功之作,具有典型的意义。全曲分为三个部分,第一部分是二声部复调,旋律优美流畅;第二部分是对比性乐段,欢快活泼;第三部分是第一部分的再现,曲调稍作修饰,速度有所加快,显得更加活泼流畅。

18. 马思聪及其《思乡曲》

马思聪(1912—1987),小提琴演奏家、作曲家、音乐教育家。1923年、1930年两度到法国留学,入南锡音乐院、巴黎音乐院学习小提琴及作曲技术。1932年归国后,以小提琴演奏家、作曲家、指挥家和音乐活动家的多重身份活跃于中国乐坛。中华人民共和国成立后任中央音乐学院首任院长及中国音乐家协会副主席。音乐创作以小提琴曲为代表,作品多取材于民间音调,具有浓郁的民族风格。代表作品有小提琴曲《内蒙组曲》、《西藏音诗》、《牧歌》等。(图六:马思聪)

图六　马思聪

《思乡曲》小提琴组曲《内蒙组曲》中的第二乐章(第一、三乐章为《史诗》、《塞外舞曲》)。乐曲为带再现的三段体结构,表现了身在异乡的人们对故乡的思念之情。首段直接采用《城墙上跑马》的音调,由高到低波浪似的递降,真切地表达了游子的思乡之情;中段为起伏较大的第二主题音调及三次变奏,尽情地抒发了对家乡的强烈思念;再现段又回到第一个主题,但音区移高八度,使情感的表现更加细腻动人。

19. 阿炳及其《二泉映月》

阿炳(1893—1950),民间音乐家,原名华彦钧。自幼随父华清和(无锡雷尊殿的当家道士)学习道教音乐及各种民间乐器演奏。一生颠沛流离,做过道士和吹鼓手,三十五岁时,因双目失明和社会动荡沦为街头流浪艺人,饱尝了人世的苦难。其留存于世的音乐作品有二胡曲《二泉映月》、《听松》、《寒春风曲》和琵琶曲《大浪淘沙》、《龙船》、《昭君出塞》共六首。

《二泉映月》作于20世纪30年代末,作品把民间音乐素材与阿炳内心体验融为一体,是阿炳存世作品中的最为优秀和最有影响的作品。此

曲之名为杨荫浏、曹安和先生于1950年在采访阿炳并为其录音时商定的曲名。阿炳自称《二泉映月》为"依心曲"，因此此曲实则是作者借无锡惠泉山（人称"天下第二泉"）月夜景色的描绘，以景托情，寓情于景，抒发作者内心无限深邃的感情，倾诉他和他所处的那个时代的人民所承受的苦难，表达了阿炳对黑暗社会反抗的心声以及对新生活的向往。全曲共六段，是单一形象的自由变奏曲式，由引子、主题及五次变奏构成，旋律取自于《三潭印月》。

20. 管弦乐《春节序曲》

20世纪50年代初，作曲家李焕之有感于当年在延安过春节时的生活体验与感受，创作了《春节组曲》，以展现当年革命根据地人民春节时引歌同舞的欢腾场面与动人情景。其中的第一乐章"序曲"为带再现的复三部曲式，由于体现出浓烈的欢腾气氛和典型的民间风味，被经常单独演奏。

21. 小提琴协奏曲《梁山伯与祝英台》

该曲是何占豪、陈钢于1959年根据越剧《梁山伯与祝英台》故事和音调创作的小提琴协奏曲。作品采用故事的三个环节"草桥结拜"、"英台抗婚"、"坟前化蝶"分别作为呈示部、展开部和再现部，以富有民族特点的旋律，借助戏曲音乐的发展特点，以及西洋管弦乐队的音响衬托，生动的表现了梁山伯与祝英台的爱情故事，是一部民族风格浓郁的交响音乐作品。

（二）外国音乐名家名作

1. J. S. 巴赫及其《平均律钢琴曲集》

J. S. 巴赫（Johann Sebastian Bach，1685—1750），作曲家，管风琴家，出生于德国音乐世家。一生创作领域广泛，除歌剧外，各种声乐与器乐的各种体裁无不涉猎，是巴洛克时期的音乐巨匠。代表作品有195部教堂康塔塔，5部受难曲（完整保存的仅《马太受难曲》和《约翰受难曲》两部），各种体裁的管风琴曲，2卷《平均律钢琴曲集》，6首《法国组曲》、6首《英国组曲》，6首《帕蒂塔》等。（图七：J. S. 巴赫画像）

图七　J. S. 巴赫画像

《平均律钢琴曲集》两册共48首乐曲，每首都采用前奏曲与赋格的组合形式，并以大小调和半音的顺序排列，被誉为钢琴音乐的"旧约全书"。其意义在于第一次以作品的实践证明，在一个采用平均律调音的古钢琴上演奏24个大小调的可能性。

2. 亨德尔及其《弥赛亚》

亨德尔（George Frideric Handel，1685—1759），作曲家，管风琴家，出生于德国，1726年入英国籍。在歌剧与清唱剧领域有着突出的贡献，是巴洛克音乐向古典主义音乐过渡的重要音乐家。代表作品有46部歌剧，23部清唱剧，及乐队组曲《水上音乐》、《皇家焰火音乐》等器乐作品。

《弥赛亚》是亨德尔影响最大的清唱剧作品。作品以圣经内容为题材，分三个部分分别叙述耶稣降生、受难与复活。由包括引子、咏叹调、重唱、合唱、间奏曲等57段音乐组成，是一部世人公认的大型经典声乐套曲。其中的合唱《一个孩子为我们诞生》、《哈利路亚》与咏叹调《我知道我的救赎者活着》均为经典唱段。

3. 海顿及其《伦敦交响曲》

海顿（Franz Joseph Haydn，1732—1809），奥地利作曲家，被誉为"交响曲之父"与"弦乐四重奏之父"。一生共创作有108部交响曲，68首弦乐四重奏，26部歌剧，4部清唱剧，及协奏曲、嬉游曲等器乐作品。其中最重要的是交响曲和弦乐四重奏，它们确立了维也纳古典乐派的体裁风格。

《伦敦交响曲》是海顿1790—1792年和1794—1795年两次访问英国时按照协议规定创作的12首交响曲（第93—第104）的总称，因其是为音乐会经理人沙罗蒙所写，也称《沙罗蒙交响曲》。这是海顿最后的一批成熟的交响曲，也是古典音乐风格的典范。其中的第94《惊愕交响曲》、第100《军队交响曲》、第101《时钟交响曲》、第103《鼓声交响曲》都是广泛传播的音乐名作。

4. 莫扎特及其《费加罗的婚礼》序曲

莫扎特（Wolfgang Amadeus Mozart，1756—1791），奥地利作曲家，维也纳古典乐派代表人物。一生共写有22部戏剧音乐，41首交响曲，27首钢琴协奏曲，5首小提琴协奏曲，23首弦乐四重奏等音乐作品。歌剧是其最为痴迷的领域，以《费加罗的婚礼》、《唐璜》、《女人心》、《魔笛》最为杰出。此外，他运用古典主义音乐形式原则，对巴洛克三乐章协奏曲进行了发展，确立了古典协奏曲的形式原则。

《费加罗的婚礼》序曲是莫扎特创作的意大利讽刺喜歌剧《费加罗的婚礼》中的序曲部分。音乐主题并非直接来自歌剧，但总的格调和情绪却与歌剧主题内容有着紧密联系，以优美明快的旋律塑造出戏剧性的形象，让人感受到费加罗的机智幽默和苏珊娜的聪明美丽。作品经常以独立的标题管弦乐形式出现在音乐会上，备受听众的喜爱。

5. 贝多芬及其《英雄》、《命运》、《合唱》交响曲

贝多芬（Ludwig van Beethoven，1770—1827），德国作曲家，维也纳古典乐派的巅峰人物。其音乐创作集古典之大成，开浪漫之先河，对西方近代音乐有极其深远的影响。代表作品有9部交响曲，1部歌剧，32首钢琴奏鸣曲，5部协奏曲等。其交响曲（以第三、第五、第九为代表）不仅闪耀着人文主义思想，而且发展到了令人叹为观止的地步。钢琴奏鸣曲（以《热情》、《悲怆》、《月光》为代表）用前所未有的音乐结构与调性处理，成为划时代的音乐蓝本，被誉为钢琴音乐的"新约全书"。（图八：贝多芬画像）

图八　贝多芬画像

《第三"英雄"交响曲》是一部里程碑式的作品，标志着贝多芬的思想和艺术进入成熟阶段，也可以说是音乐史上浪漫主义的源头。作品不仅将重大社会题材纳入交响曲中，形成英雄性、群众性的新风格，而且确立了贝多芬交响套曲的哲理性布局：斗争—沉思—戏谑—凯旋。

《第五"命运"交响曲》是贝多芬的划时代杰作。作品在立足纯古典形式的同时，自由地表白刚毅的灵魂。可以说其对勇敢、悲怆、斗争的表现达到了前所未有的程度，深刻的表现了"通过斗争，获得胜利"的光辉思想。

《第九"合唱"交响曲》是贝多芬创作的巅峰之作。作品在末乐章中采用德国诗人席勒的《欢乐颂》创作了合唱曲，并使声乐与器乐交相辉映，浑然一体，宣传了"人人平等"的启蒙思想。同时，作品在和声、配器和曲式方面不仅开浪漫主义音乐之先河，而且也是各种现代音乐技法的先兆。

6. 舒伯特及其《冬之旅》、《第八交响曲》

舒伯特（Franz Schubert，1797—1828），奥地利作曲家。舒伯特短暂的一生创作了大量的音乐作品，流传在世的达1000余首，包含3部声乐套曲，9部交响曲及大量的艺术歌曲、钢琴曲与室内乐作品等。在歌曲创作方面，他以对诗歌的特殊敏感和领悟力，赋予诗歌以音乐特有的韵味和意境，创作了600余首歌曲，被誉为"歌曲之王"。代表作品有艺术歌曲《野玫瑰》、《魔王》、《鳟鱼》，声乐套曲《美丽的磨坊女》、《冬之旅》和9部交响曲等。

《冬之旅》包含24首歌曲，以德国诗人缪勒的诗为歌词，从不同的侧面和生活场景刻画了一个失恋者冬日的旅行。其中的《菩提树》、《春

梦》等都是脍炙人口的佳作。

《第八交响曲》作者只完成了前面两个乐章，第三乐章谐谑曲仅写了一小部分，故又名《未完成交响曲》。作品虽然只有两个乐章，但作品完整地表达了理想与现实之间的矛盾，是作者最成功的艺术作品之一。

7. 柏辽兹及其《幻想交响曲》

柏辽兹（Hector Louis Berlioz，1803—1869），法国作曲家、指挥家、音乐评论家。是19世纪致力于标题音乐的音乐家，浪漫主义时期标题交响乐的创导者。其交响曲创作摆脱了传统交响曲的四乐章结构，并力图把音乐文学化，用音乐语言来表述文学中各种形象。代表作品有交响曲《幻想交响曲》、戏剧交响曲《罗密欧与朱丽叶》、序曲《罗马狂欢节》等。此外，他还是管弦乐配器大师，其所著《配器法》是音乐技术理论的经典之作。

《幻想交响曲》副标题为"一个艺术家生涯中的插曲"，讲述了作者本人的一段爱情经历。作品突破了传统交响曲四乐章的结构，改用五乐章并分别加入了"梦幻与激情"、"舞会"、"田野情景"、"赴断头台"、"妖魔夜宴"的标题，并创造性地使用"固定乐思"（象征恋人形象的主题音调）的手法贯穿全曲，是标题交响乐的代表作。

8. 门德尔松及其《仲夏夜之梦》序曲

门德尔松（Felix Mendelssohn，1809—1847），德国作曲家。首创了短小的、把歌唱性旋律和钢琴织体结合为有机整体的、具有浪漫主义音乐特征的钢琴小品——"无词歌"（或译为"无言歌"）。其作品以优雅、精美、华丽著称，被誉为"抒情风景画大师"。代表作品有《苏格兰交响曲》、《意大利交响曲》、《仲夏夜之梦》序曲、48首《无词歌》等。此外，其1829年指挥演出巴赫的《马太受难乐》使人们开始重新认识巴赫，以及1843年在莱比锡创办德国第一所音乐院校，都是音乐史上的重大事件。

《仲夏夜之梦》序曲是门德尔松据英国诗人莎士比亚创作的喜剧《仲夏夜之梦》的印象而获得灵感创作的管弦乐作品，1826年创作并演出，作者时年仅17岁。作品遵循古典序曲的形式，采用严格的奏鸣曲式作为结构框架，以完美无瑕的技法，描写了仲夏之夜迷人森林中的神奇生活。

9. 舒曼及其《狂欢节》

舒曼（Robert Schumann，1810—1856），德国作曲家、音乐评论家。一生创作了大量的钢琴曲、艺术歌曲及器乐曲。在艺术歌曲领域的影响仅次于舒伯特，作品常常以女性为主人公，采用爱情题材，旋律富于诗意。代表作品有钢琴曲《狂欢节》、《蝴蝶》、声乐套曲《妇女的爱情与生活》、《诗人之恋》及4部交响曲。此外，作为音乐评论家，他于1934年

创建了《音乐周报》和"大为同盟"组织，宣扬浪漫主义观念，抨击艺术上墨守成规，庸俗无趣，对19世纪浪漫主义音乐的发展产生了重要的影响。

《狂欢节》是一部由21首乐曲组成的钢琴组曲。作品成功塑造了一个假面舞会上纷纷登场的各种人物形象，其中有作者厌恶的低俗音乐家形象，他们以小丑、妓女的形象出现，也有作者赞扬的音乐家形象，如肖邦、帕格尼尼等精英音乐家。乐曲暗示了"大卫同盟"对庸俗音乐的斗争及最后的胜利。

10. 李斯特及其《塔索》

李斯特（Franz Liszt，1811—1886），匈牙利钢琴家、作曲家、指挥家、音乐教育家和音乐评论家。6岁开始学习钢琴，后赴维也纳受教于车尔尼，并成为钢琴演奏之王。作为作曲家，他首创"交响诗"音乐体裁并创作了《塔索》、《前奏曲》、《马捷帕》、《匈奴之战》、《理想》等13首交响诗作品。特别是其以匈牙利民歌和民间舞曲为基础创作的19首钢琴音乐作品《匈牙利狂想曲》，使钢琴音乐具有了交响性的效果和史诗般的气势，不仅成为钢琴音乐的典范之作，而且成为民族乐派的先声。

《塔索》副标题为"哀诉与凯旋"，是作曲家以文艺复兴时期意大利著名诗人塔索（T. Tasso）的人生经历为题材创作的交响诗作品。全曲包括三大部分，第一部分从威尼斯船工演唱《被解放的耶路撒冷》的歌声回忆起诗人的一生；第二部分刻画诗人在费拉拉的宫廷生活，包括恋爱生活、遭受迫害等；第三部分（尾声）为全曲的高潮所在，歌颂诗人死后的万丈光芒。

11. 肖邦及其《c小调"革命"练习曲》

肖邦（Fryderyk Franciszek Chopin，1810—1849），波兰钢琴家，作曲家，有"钢琴诗人"之称。其钢琴音乐突破传统的形式和手法，以宽广的旋律，丰富的织体，富于想象力的踏板，独特的节奏，即兴抒情诗式的音乐表达，洋溢着强烈的浪漫主义气息。代表作品有《c小调"革命"练习曲》、《a小调前奏曲》、《d小调前奏曲》、《降A大调波兰舞曲》、《g小调叙事曲》和19首夜曲等。

《c小调"革命"练习曲》又名《华沙陷落》，是肖邦最有影响的钢琴音乐作品。写于1831年，当时作者离开祖国去巴黎，惊闻华沙起义失败，波兰沦陷于帝俄之手，在万分悲愤中创作了这首作品，以表达对祖国灾难的悲痛和号召人民起来斗争的心情。作品虽然名为"练习曲"，但绝不是一般意义上的练习曲，而是一首具有高度艺术性的乐曲。

12. 瓦格纳及《尼伯龙根的指环》

瓦格纳（Wilhelm Richard Wagner，1813—1883），德国作曲家、剧

作家、指挥家、哲学家。他改革传统歌剧，撰写《艺术与革命》、《未来的艺术作品》、《歌剧与戏剧》等艺术哲学论文，把自己改革的歌剧作品称作"乐剧"，认为戏剧是目的，音乐只是手段，"乐剧"必须是诗歌与音乐的完全融合。在音乐创作上，他实施"整体艺术观"，创用"无终旋律"，以"主导动机"手法作为组织音乐的重要手段。代表作品有乐剧《纽伦堡的名歌手》、《尼伯龙根的指环》、《特里斯坦与伊索尔德》、《帕西法尔》等。

《尼伯龙根的指环》是一部超大型的歌剧，由《莱茵的黄金》、《女武神》、《齐格弗里德》、《众神的黄昏》四部歌剧组成。作品体现了作者"整体艺术观"的创作理念。剧情取自德国中世纪民间史诗，故事主要围绕宝物指环的争夺，寓意深刻。

13. 斯美塔那及其《我的祖国》

斯美塔那（B. Smetana，1824—1884），捷克民族乐派的奠基者。他明确了民族音乐的发展方向，对交响诗与歌剧的民族化做出了重要贡献。其创作以本国的历史传说、自然风光和乡音乡情为题材，代表作品有喜歌剧《被出卖的新嫁娘》、交响诗套曲《我的祖国》等。

《我的祖国》是作者于1874—1879年间创作的交响诗套曲，包括《维谢格拉德》、《沃尔塔瓦河》、《莎尔卡》、《捷克的原野和森林》、《塔波尔城》、《布拉尼克山》6首交响诗。作品展示了波西米亚的自然风光，刻画了捷克人民的风俗生活及与异族压迫者的斗争，是极富捷克民族特色的音乐作品。特别是《沃尔塔瓦河》，作曲家以特有的艺术想象力，生动地描绘了沃尔塔瓦河两岸的自然风景，讲述了捷克人民的人文历史故事，1874年首次公演时就受到公众的热烈欢迎，是民族主义作曲家的典范之作。

14. "强力集团"及其《中亚细亚草原》、《图画展览会》

"强力集团"，又名"巴拉基列夫小组"或"五人团"。是19世纪60年代俄国音乐界形成的包括巴拉基列夫（1835—1918）、鲍罗廷（1833—1887）、居伊（1835—1918）、穆索尔斯基（1839—1881）、里姆斯基·科萨科夫（1844—1908）为主要创作力量的作曲家小组。他们主张走格林卡的道路，从民间音乐中吸收创作灵感，创作真正的俄罗斯民族风格的音乐。主要作品有：巴拉基列夫的交响诗《塔马拉》，鲍罗廷的交响诗《中亚细亚草原》、歌剧《伊戈尔王》，穆索尔斯基的交响诗《荒山之夜》、钢琴组曲《图画展览会》，科萨科夫的交响诗《萨德科》、标题交响组曲《舍赫拉查达》和歌剧《金鸡》等。

《中亚细亚草原》是鲍罗廷创作的富有民族色彩的交响诗作品。作者在总谱扉页上的题记是作品的所有表现:"在一望无垠的中亚细亚草原上,令人惊奇地传来宁静的俄罗斯歌曲,伴着由远而近的马和骆驼的脚步声,传来独特的东方曲调,一队土著行商来了。他们在俄罗斯士兵的护送下,穿过广阔的沙漠从远方走来,随后又慢慢远去。俄罗斯歌曲和东方曲调和谐地融合在一起,在草原上形成和谐的回声,逐渐消失于远方。"

《图画展览会》是穆索尔斯基根据好友哈特曼的遗作画展创作的钢琴组曲。全曲由10首小的乐曲构成,分别代表10幅画作,在各乐曲之间插入被称作"漫步"的间奏段,生动地表现了作者徜徉在画廊观画的情景。

15. 柴可夫斯基及其《D大调小提琴协奏曲》、《第六"悲怆"交响曲》

图九　柴可夫斯基

柴可夫斯基(P. Tchaikovsky, 1840—1893),俄罗斯最伟大的交响音乐和戏剧音乐作曲家。他22岁才开始随安东·鲁宾斯坦学习音乐,但他广泛涉猎西方音乐体裁,是浪漫乐派唯一在创作领域达到古典音乐大师广度的作曲家,创作了歌剧、舞剧、交响曲、交响诗、协奏曲、室内乐及艺术歌曲等各种体裁的音乐作品。代表作有《降b小调第一钢琴协奏曲》、《D大调小提琴协奏曲》、幻想序曲《罗密欧与朱丽叶》、《第六"悲怆"交响曲》、歌剧《叶甫根尼·奥涅金》及《天鹅湖》、《睡美人》、《胡桃夹子》三部芭蕾舞剧等。(图九:柴可夫斯基)

《D大调小提琴协奏曲》作于1878年,是柴可夫斯基最著名的作品之一。该曲与贝多芬的《D大调小提琴协奏曲》、门德尔松的《e小调小提琴协奏曲》、勃拉姆斯的《D大调小提琴协奏曲》并称为世界四大小提琴协奏曲。作品充分发挥了小提琴绚烂多姿的演奏技巧,洋溢着欢快、活泼的青春气息,表现了俄罗斯人民的乐观主义精神,反映了作曲家早期的精神风貌与创作思想。

《第六"悲怆"交响曲》是柴可夫斯基生命的最后一年完成的管弦乐曲,作者认为是"所有作品中最好的"。全曲共四个乐章,通过真挚、强烈、惊心动魄的音乐,尖锐深刻的戏剧性矛盾,表现了自己对理想的热烈

追求，以及希望破灭最后走向死亡的悲惨结局。

16. 德彪西及其《牧神午后前奏曲》

德彪西（Achille—Claude Debussy，1862—1918），法国作曲家、评论家。受象征主义诗歌、印象主义绘画的影响，他开创了印象主义音乐的新风格。其印象主义音乐没有清晰的旋律，和声超出了历来的理论与规则，全部使用色彩，表现瞬间的印象。代表作品有钢琴音乐《版画集》、《月光》、《雨中花园》、《水中倒影》，管弦乐《牧神午后前奏曲》、《大海》，歌剧《佩利亚斯与梅丽桑德》等。

《牧神午后前奏曲》是德彪西根据法国象征派诗人马拉美的同名诗作创作的管弦乐作品。乐曲不仅是作者的成名作，也是印象主义管弦乐的奠基之作。虽然其篇幅不大，但无论旋律线条的精致，和声的构成，配器的组合和色彩明暗的转换，都展示出印象主义音乐的特点。

17. 勋伯格及其《一个华沙幸存者》

勋伯格（A. Schoenberg，1874—1951），奥地利作曲家、音乐理论家。少年时代就开始了音乐生活，但仅在一个时期向亚历山大·策姆林斯基学习过音乐理论，是自学成才的典范。曾任教于柏林音乐学院，后入美国国籍。他的创作可分为三个时期：第一时期为晚期浪漫主义音乐时期，以弦乐六重奏《升华之夜》、交响诗《佩利亚斯与梅利桑德》为代表；第二时期为无调性音乐时期，以《三首钢琴曲》、独唱套曲《月迷彼埃罗》为代表；第三时期为十二音音乐时期，以《乐队变奏曲》、《一个华沙幸存者》为代表。

《一个华沙幸存者》是作者在倾听了一个从纳粹集中营逃脱出来的波兰犹太人叙述法西斯屠杀暴行后创作的，以管弦乐为背景，兼有朗诵、男声合唱的乐曲。作品采用十二音技法，朗诵用英语，介绍法西斯屠杀犹太人的经过，其中夹杂着德语凶恶的吼叫声，最后是犹太人在临死前用希伯来语歌唱的悲壮合唱。

18. 斯特拉文斯基及其舞剧《春之祭》

斯特拉文斯基（Igor Stravinsky，1882—1971），美籍俄罗斯作曲家。他和画家毕加索一样勇于探索。其创作经历了三个阶段：第一阶段为俄罗斯风格时期，以三部舞剧《火鸟》、《彼得鲁什卡》、《春之祭》为代表；第二阶段为新古典主义风格时期，以《浦契涅拉》、《众神领袖阿波罗》、歌剧《浪子历程》为代表；第三阶段为序列主义音乐时期，以合唱《哀歌》、《安魂赞美诗》为代表。

《春之祭》为两幕芭蕾舞剧，表现古代俄罗斯在春天举行的以少女祭

献神灵的活动。作品由两部分组成,第一部分是对大地的崇拜,在山岗上进行庄严肃穆的春祭活动;第二部分是祭献,一名少女在祭礼中奉献了自己的生命。在音乐上,和声尖锐、节奏不规则、管弦乐织体复杂交错,体现出原始主义的音乐风格。

第二节 舞 蹈 学

舞蹈学是艺术学学科理论建设不可缺少的一部分。舞蹈艺术作为"人类艺术之母",其历史起源、表现形式、本质特征及社会功能等方面均属于艺术学的研究范畴,舞蹈学与音乐学、美术学、设计学、戏剧影视学等多个学科存在着互动关系,共同构成了艺术学学科理论。本节主要介绍舞蹈艺术的起源、本质、特性和社会功能,对舞蹈艺术进行科学的分类,并梳理其发展历程。通过举例一部分典型的舞蹈作品,对其进行介绍与鉴赏,深化读者对舞蹈艺术概念的了解和各个舞种美学特征的掌握。

一、舞蹈的本质、特性与功能

(一)舞蹈的本质

舞蹈,艺术的一种。对其本质与定义,专家学者们有不同的诠释:我国现代舞蹈先驱吴晓邦先生认为"舞蹈是人体造型上'动的艺术',它是借着人体'动的形象',通过自然或社会生活的'动的规律',去分析各种自然或社会的'动的现象',而表现出各种'形态化'了的运动,这种运动不论是表现了个人或者多数人的思想和感情,都称为舞蹈"。[①]著名美学家李泽厚先生曾在《略论艺术种类》一书中说:"舞蹈是以人体姿态、表情、造型,特别是动作过程为手段,来表现人们主观情感的。它的艺术语言一方面来自日常生活中的情感和体貌姿态,另一方面是来自表演者身体力量和精神品质的操演、锻炼及动作的概括、提炼。这两者从不同方面都规定了舞蹈所具有的高度概括、宽泛的表现性质。而舞蹈艺术的美学特征不是人物行为的复写,而是人物内心的表露,不是去再现事物,而是去表现性格,不是模拟,而是比拟。要求用高度提炼了的、程式化了的

① 吴晓邦.新舞蹈艺术概论[M].北京:中国戏剧出版社,1982:1.
② 李泽厚.美学论集[M].上海:上海文艺出版社,1980:400~401.

舞蹈语言，通过着重表达人们的内心情感活动变化来反映现实"。②现代艺术学理论家彭吉象先生认为"舞蹈是以经过提炼加工的人体动作为主要表现手段，运用舞蹈语言、节奏、表情和构图等多种基本要素，塑造出具有直观性和动态性的舞蹈形象，表达人们的思想感情的一种艺术样式，它是一种表情艺术"。①那么，舞蹈到底是什么？如何定义更为准确清晰？根据已有的论述，我们认为：舞蹈是一种古老的艺术种类，它是一门通过提炼、组织和美化了的人体本身或姿态作为媒介，对生产生活、图腾崇拜、环境关系、社会生活等各方面的真实反映、效仿或再现，抒发人类言语所不能表达的情感，塑造典型的艺术形象、反映生活的审美属性的艺术，它是生命之歌的本质所在。

（二）舞蹈的特性

1. 形象性

舞蹈艺术具有形象性，看得见、摸得着，我们认为舞蹈艺术的形象性是与生俱来的，这与它的本质有着密切的关系。在舞蹈表演中不管是人物的塑造、情感的抒发还是事件的叙述都具有一定的形象性，观众也是在对形象的理解、认识与接受的过程中，体味着舞蹈艺术的魅力。

2. 表演性

舞蹈艺术作为一门表情艺术，表演性是其基本属性，它通过人体姿态和面部表情的表演来塑造典型的艺术形象。在舞蹈艺术的表演过程中，不仅需要表演者彻底地解放肢体与面部，更要求表演者要准确理解并把握音乐的节奏、情感与特征，在舞蹈表演的同时能对音乐进行更深入的诠释，真正让音乐与舞蹈能够结合在一起，共同抒发人的情感。

3. 抒情性

抒情性是舞蹈艺术的内在本质属性，这是因为舞蹈是以人体动作为主要表现手段所决定的。舞蹈艺术具有抒情性的特征自古以来就有论证，我国汉代《毛诗序》中讲"情动于中而形于言，言之不足故嗟叹之，嗟叹之不足故咏歌之，咏歌之不足，故不知手之舞之足之蹈之也"，这足以说明舞蹈在言语所不能充分表意时诞生，它是语言艺术的补充，是情感抒发的载体。如舞蹈"雀之灵"通过对孔雀肢体的模仿，抒发人们热爱大自然、与动物和谐相处的情感；又如舞蹈"最疼爱我的人去了"，通过一把藤椅、一件毛衣，用舞蹈的表现手法追忆了最疼爱我的人，抒发表演者悲痛的情感。对于舞蹈艺术的抒情与叙事这两项功能，有人说"舞蹈善于抒

① 彭吉象. 艺术学概论（第3版）[M]. 北京：北京大学出版社，2006：173.

情,拙于叙事",更有人说"舞蹈只能抒情,不能叙事",这都是对舞蹈片面的、不完整的认识,而今我们对舞蹈艺术的理解应是"既可抒情、也能叙事",如芭蕾舞剧"天鹅湖"抒发了王子对公主的爱慕之情,展现了纯洁的爱情之珍贵,同时它也通过舞蹈的艺术语言将神话故事中王子与公主的爱情故事进行了完整的叙述与表现;再如舞蹈"窦娥冤"中既抒发了窦娥面对悲惨命运,虽勇于反抗,但无济于事的悲痛情感,同时也叙述了窦娥的悲惨遭遇。

4. 节奏性

舞蹈的动态不是杂乱无章的,它是具有一定规律,并合乎人体运动轨迹的动态。舞蹈艺术表达情感离不开节奏,节奏在舞蹈艺术中表现为动作力度的强弱、速度的快慢以及能量的大小。例如一个同样的动作,把它放大、加快,就可能表现出人物形象豪放、不羁的个性,而把它做小、放慢,同时结合演员的表情因素,就能表现不同的人物性格;再如快速的旋转可以表现出人物激动、愤怒以及悲痛的情绪,而随着节奏的变化,旋转速度的减慢,喜、怒、哀、乐也可能就趋于平静了。

5. 造型性

舞蹈是经过提炼、加工、美化了的人体动作。舞蹈艺术之所以具有审美性,其根本原因在于舞蹈艺术的造型特征。同雕塑艺术一样,在一定的空间内雕刻一定比例的头、躯干和肢体,使作品显得丰富、有变化,而富于美感。舞蹈艺术所具备的动作性可以说是动态的绘画与雕塑,例如敦煌彩绘与古典舞"飞天"、花山岩画上的图案与壮族"蟆拐舞"等,都是用舞蹈动作的方式重新解读绘画艺术与雕塑艺术,所以我们说舞蹈是一种动态的造型艺术。舞蹈的造型性包括人体动作的造型和舞蹈画面、构图的造型。人体动作的造型是舞蹈艺术的根本,如傣族舞蹈所强调的"三道弯"、朝鲜族舞蹈模仿"鹤"的形态都是根据一定的特性表现的造型;而舞蹈画面及构图的造型性主要体现在舞蹈的队形和运动轨迹上,如舞蹈表演中涉及的斜线、横线、三角形、梯形、圆形、弧线、双龙吐水等,通过这些队形和运动轨迹的变化,构造出一个变化、多样、丰富、饱满的舞台艺术。

舞蹈艺术是一门综合性的艺术,舞蹈形象是一种综合性的艺术形象,它与音乐、文学、绘画、雕塑、戏剧等艺术门类都存在紧密的联系,我国著名作曲家吴祖强先生说:"就舞蹈本身而言,它是听不见的,是属于视觉艺术范畴;就独立的音乐来说,它是看不见的,是属于听觉艺术的范畴。因此,有人说没有声音是舞蹈的局限,也有人叹息音乐太抽象,摸不着也看不见,不易理解。我想,从今天完整的舞蹈艺术概念来思考,也

许恰恰可以认为，正是音乐能弥补舞蹈的局限，而舞蹈则能使音乐获得某种可能的视觉印象，给音乐做出可见的解释。所以，从一定意义上说，在舞蹈艺术中，音乐正是舞蹈的声音，舞蹈则是音乐的形体，一个有形而无声，一个有声而无形，它们的这种结合乃是天然合理的，舞蹈与音乐结合乃是反映了人的智慧的、至美的艺术想象的产物之一。"[1]我们说音乐是舞蹈的灵魂，舞蹈艺术的发展过程离不开音乐艺术，同时也离不开绘画、雕塑（造型艺术）和文学（语言艺术），它们往往是舞蹈艺术创作的源泉，是舞蹈艺术表现的本体。综上所述，舞蹈艺术是一种时间性、空间性、表现性、造型性的综合艺术。

（三）舞蹈的功能

舞蹈作为人类艺术之母，在人类的生产生活中扮演着极其重要的角色，其功能是十分广泛的，最重要的有以下五个方面。

1. 娱乐功能

舞蹈是一种生命形式的跃动，在有生命的地方就会有欢愉的舞蹈在跃动，人们跟着节奏翩翩起舞，是生命之歌的一种具体体现。在科尔沁草原上，当热情好客的蒙古人邀请亲朋好友来到蒙古包时，大家一起跳起欢快的筷子舞和酒盅舞。他们用筷子击打着地板、手臂、腿部或胯部，用两个小酒盅摇打出整齐的节奏，伴随着悠扬动听的蒙古长调，用自娱自乐的方式欢迎着远方的客人；四川汶川羌族地区，每逢过年过节，老百姓们都要燃起熊熊篝火，牵手共跳羌族莎朗，整齐的步伐、优美的舞姿总会打动着、吸引着、感染着"局外人"，这种大众同乐的方式就是舞蹈艺术所具有的娱乐功能的体现。

2. 认识功能

舞蹈作为一种艺术的载体，在塑造典型艺术形象的同时，反映社会的现状，人们认识社会、了解社会具有一定的指导和参考作用。如歌唱新中国伟大事业的音乐舞蹈诗《东方红》，不管在服装设计、道具设计、舞台布景、音乐节奏、动作与队形编排等方面都花费了大量的心思，火红的旗帜、如花的笑脸、庞大的气势都展现出刚刚建立的新中国一派生机勃勃的景象，使老百姓对新中国的崭新面貌充满了期待与信心。

3. 审美功能

西方美学家黑格尔曾说"美学是艺术哲学"，明确指出了美学存在于艺术与哲学之间，认识美、欣赏美、创造美是艺术与哲学的桥梁；艺术是美的，舞蹈作为艺术的一个种类也是美的。舞蹈艺术的审美功能主要体现

[1] 隆荫培、徐尔充.舞蹈艺术概论［M］.上海：上海音乐出版社，2009：29.

在鉴赏者对舞蹈作品的审美以及对舞蹈表演者所要求的动作形式美、节奏美和韵律美。舞蹈鉴赏是舞蹈生产环节中必不可少的一个环节，在这个过程中，我们要求鉴赏者具备足够的艺术修养、生活阅历、文化基础，还要懂得艺术美的发生、发展与过程。隆荫培、徐尔充认为"通过舞蹈美学的鉴赏与评论，能推荐、扶植优秀的作品和人才，能发现和解决舞蹈艺术实践进程中出现的突出现象和重要问题，能探讨和研究某个特定历史时期舞蹈活动的经验和教训，还能分析、研究和评论中外具有代表性的舞蹈作品和舞蹈家，给予他们以科学的历史地位"[①]；对舞蹈表演者所要求的形式美、节奏美和韵律美正是舞蹈艺术的审美特性的体现，一个完整的舞蹈作品不仅需要表演者规范的动作、恰当的节奏，还要有合适的道具、舞台和灯光布景，欣赏者才能真正体会到舞蹈的艺术美，从而抒发人的情感，陶冶人的情操。

4. 教育功能

舞蹈的主体是人，但又不是一般的常人，人们常说"台上一分钟、台下十年功"，也就是形容舞蹈训练的残酷与艰难，一个优秀的舞蹈表演者要具备柔韧的肢体、强劲的爆发力、丰富的情感以及对艺术形象的准确的把握能力，舞蹈演员在训练所具备的这些能力之时，气质也就随之而产生了，这种对人体肢体的解放以及意志力的锻炼是舞蹈教育功能的具体体现。

5. 消费功能

马克思在《1844年经济学—哲学手稿》中写到"宗教、家庭、国家、法、道德、科学、艺术等等，都不过是生产的一种特殊方式，并且受生产的普遍规律的支配"，他提出的"艺术生产"概念意味着艺术不仅仅是一种精神劳动，它与物质活动仍然存在着紧密的联系，大大地拓展了文艺学的研究领域，是马克思文艺理论的一大创新；从艺术经济学的角度看，艺术创作是"生产"、艺术作品是"产品"，而艺术欣赏便是"消费"；舞蹈作为艺术的一个种类，同样也具有艺术消费（艺术欣赏）的功能，通过进行艺术消费不断的强化人的审美意识，拓展审美视野，积累审美经验，在丰富和建构情感世界的同时，品味并把握审美意象的价值和意义，最后达到体验自我、确认自我、完善自我的目的。

二、舞蹈的艺术语言与体裁类别

舞蹈的艺术语言主要包括动作、表情、节奏和构图四大要素。动作

① 隆荫培、徐尔充.舞蹈艺术概论（第2版）[M].上海：上海音乐出版社，2009：319.

是舞蹈构成的基本要素，它是指"人的肢体各部位协调运动的形式，是体现人的情感、思想的形式，是人类宣泄、表达、交流感情和思想的重要手段之一"，[①]舞蹈动作即是用舞蹈的语汇与艺术特色为表现形式的肢体语言，它是舞蹈艺术存在的前提和根本；根据不同的舞种我们把舞蹈动作划分为手形、手臂位、手臂动作、脚形、脚位和步法，例如中国古典舞中的手形有兰花指、剑指，手臂位有山膀、托掌、立掌等，脚位有丁字步、小八字、掖步、踏步等，步法有圆场、花邦步等。[②]人们常常把舞蹈动作叫舞姿，而大部分人认为舞姿只是静态的造型，其实，这种认识是不完整的。舞姿应既包括静态的造型也包括动态的姿态，二者的结合才是舞蹈艺术得以体现的根本。舞蹈作为一门表演艺术，表情在其过程中起着重要的作用。舞蹈中表情的含义是宽泛的，它不单单指演员的面部表情，还包括演员的肢体以及内心情感的综合表现，即表演，舞蹈就是通过表演来表述作品的情感与内涵的。节奏是舞蹈艺术不可缺少的重要组成部分，它通过动作幅度的大小、速度的快慢以及动作中点、线、面的连接和对比形成独特的舞蹈作品，并结合音乐的节奏进行舞蹈，充分体现舞蹈艺术的韵律美；构图是指舞蹈作品中舞蹈者在舞台空间的运动线（舞台调度）和画面造型，包括舞蹈表演中的横线、斜线、圆圈、正方形、三角形、梯形、弧形等，通过各种多样的构图展示，充实舞台，使其显得丰富饱满，充分体现舞蹈艺术的观赏性。在日趋发达的文化消费社会中，人们对舞蹈艺术的审美与要求越来越高，对舞蹈艺术的欣赏远远不满足于动作、表情、节奏与构图，越来越多的人在道具、服饰、音乐、布景、灯光等方面提出了更多的要求与希望，舞蹈艺术也日渐从一门单一的表情艺术成长为集空间性、时间性、观赏性于一体的综合性动态造型艺术。

舞蹈艺术的分类方式与方法多种多样，比如作品《扇舞丹青》，从表现形式看，它是独舞；从舞蹈风格看，它是中国古典舞；从舞蹈形态看，它是道具舞；从国籍看，它是中国舞；从表演者的年龄看，它是成人舞蹈；从舞蹈者的身份看，它是专业舞蹈；等等，如此复杂多样的分类方法给我们了解、学习舞蹈艺术理论增加了一定的难度，在此，为使大家能够更清晰、系统的了解舞蹈艺术，我们暂将舞蹈分为生活舞蹈和艺术舞蹈两大类。

（一）生活舞蹈

生活舞蹈是指与人们生活联系最紧密的自娱性舞蹈，它面向普通大

① 朴永光.舞蹈文化概论（第2版）[M].北京：中央民族大学出版社，2009：30.
② 朴永光.舞蹈文化概论（第2版）[M].北京：中央民族大学出版社，2009：31.

众，具有广泛的参与性。生活舞蹈又包括广场健身舞蹈、宗教祭祀舞蹈、社交舞蹈、教育舞蹈等。

广场健身舞蹈是指通过舞蹈的方式来进行锻炼身体，使其身心得到健康发展，近年来多流行在广场健身的舞蹈种类有"健身操"、"韵律操"、"舞剑"、"坝坝舞"、"拉丁舞"等。

宗教祭祀舞蹈是宗教观念支配下的舞蹈，主要用于宣喻宗教思想、进行宗教活动，体现对神和超自然力量的崇拜，是一种神灵化的舞蹈，包括我们常说的巫舞。在少数民族地区，巫舞、傩舞是祭祀仪式重要的组成部分，很多场合都是靠舞蹈将仪式推向高潮，如羌族释比所跳的"羊皮鼓舞"、白马藏族所跳的"㑇舞"、萨满教所跳的"跳神"以及佛教的"打鬼"等各种民间傩舞都属于宗教祭祀舞蹈。

社交舞蹈是一种用于人们交流、交往的广泛性舞蹈，其目的是通过舞蹈增进人们之间的友谊、联络感情。一般的社交舞蹈主要指在舞池里跳的舞蹈，如"快三步"、"慢三步"、"快四步"、"恰恰恰"、"霹雳舞"等，除此之外，在我国少数民族地区也呈现专门的社交性舞蹈，如藏族的"火圈舞"、羌族的"莎朗舞"、摩梭人的"甲蹉舞"以及黎族的"三月三"、布依族的"六月六"、彝族的"火把节"等，民族同胞们在节日里通过舞蹈互相交往，自由地选择配偶，这种通过舞蹈艺术来进行社交的方式在少数民族地区十分常见。

教育舞蹈是指教育机构面向学生开设的各种舞蹈课程，其目的是通过舞蹈艺术的方式提升学生的形象气质、陶冶学生的情操，美化学生的思想感情，加强人与人之间的友爱、团结和协作精神。

（二）艺术舞蹈

"艺术舞蹈是指由专业或业余舞蹈家，通过对社会生活的观察、体验、分析、集中、概括和想象，进行艺术的创造，从而创造出主题思想鲜明、情感丰富、形式完整，具有典型化的艺术形象，由少数人在舞台、广场等专门的表演场地表演给人们观赏的舞蹈作品"。[1]艺术舞蹈造就了职业的艺术家和艺术作品。艺术舞蹈是舞蹈艺术提升并发展的根基，一批批的舞蹈编导家、表演艺术家、舞蹈评论家对此倾注了大量的心血，艺术家们在各种各样的舞蹈作品中实现对美的认识、鉴赏与批评。具体的讲，艺术舞蹈又分为古典舞、现代舞、民间舞和当代舞。

"古典"一词来自拉丁文Classi-cus的意译，即"经典"的意思。古典舞专指各民族中长期流传至今的具有典范意义的优秀的舞蹈作品，是历代人

[1] 王次炤.艺术学基础知识［M］.北京：中央音乐学院出版社，2006：269.

在本民族传统舞蹈的基础上，不断提炼、加工、创造后逐渐形成的"。①一般来说，古典舞都具有严谨的程式和规范的动作。在欧洲国家，古典舞主要指芭蕾舞。芭蕾舞被称为"足尖上的舞蹈"，孕育于意大利、发起在法国、鼎盛在俄罗斯。芭蕾舞因其曾在意大利王公贵族的宴会上表演，被称为"席间芭蕾"，后来才逐渐发展为表演一段完整的神话故事。芭蕾舞的动作要求"开、绷、直、立"、体态轻盈飘逸，体现一种高尚纯洁的美；在欧洲，有浪漫芭蕾学派和现代芭蕾学派，浪漫芭蕾也被称为古典芭蕾，其严谨的程式、规范的动作与现代芭蕾形成鲜明的对比，后者是受到20世纪现代舞的影响而产生的，它提倡通过舞蹈解放人的思想，展现自由的呼吸。中西代表性的芭蕾舞剧目有《天鹅湖》、《胡桃夹子》、《海盗》、《白毛女》、《红色娘子军》等。在中国，古典舞是指专家学者根据古代文字记载、岩画、雕刻等文化遗产，通过对古代文化的理解与领会，在借鉴和吸收芭蕾舞、中国戏曲、中国武术等多种艺术风格的基础上创立的一种具有中国特色的舞蹈训练体系。中国古典舞讲求行云流水、龙飞凤舞的美学特征，在借鉴芭蕾舞"开、绷、直、立"的基础上更加注重"欲沉先提、欲上先下、逢开必合、逢冲必靠"的反律式的运动轨迹。中国古典舞的精髓是"身韵"（身体韵律），也称"身段"，通过对"提、沉、冲、靠、含、腆、移、旁提"与"平圆、立圆、8字圆"的动作原理与"拧、倾、圆、曲"的动作规格的训练，对兰花指、剑指等基本手形，按掌、立掌、托掌、山膀、顺风旗等基本手位，小八字、丁字步、踏步、掖步等基本站式的训练以及对舞蹈中拧、倾、仰的概念和云手、晃手、小五花、大刀花、风火轮、燕子穿林、乌龙盘打、青龙探爪等典型动作的训练，对剑、袖等道具运用的训练，以期达到以身带器、以器练身的目的，从而体现中国古典舞身韵的核心，即"形、神、劲、律"，"形"指一切外在的、直观的动作以及动作之间的连接、路线；"神"指古典舞的内涵与气质；"劲"指内在的节奏处理和有层次、有对比的力度处理；"律"指动作自身的律动和运动中依循的规律。②

中国古典舞包括古代舞蹈、戏曲舞蹈、宫廷宴舞等多种形式，自中华人民共和国成立以来，中国古典舞在历代舞蹈表演艺术家、编导家、评论家的努力下，掀起了一个又一个舞蹈发展的新高潮，培养了像孙颖、唐满城、陈爱莲、张继钢、山翀、黄豆豆、王亚彬等一大批优秀的表演艺术家，同时也呈现了《踏歌》、《铜雀伎》、《霓裳羽衣舞》、《春江花月夜》、《醉鼓》、《胭脂扣》、《扇舞丹青》、《乡愁无边》等一大批优

① 王次炤.艺术学基础知识［M］.北京：中央音乐学院出版社，2006：270.
② 唐满城，金浩.中国古典舞身韵教学法［M］.上海：上海音乐出版社，2004：3～16.

秀的舞蹈作品。

现代舞是一种与古典舞相对应的舞蹈种类，它肇始于19世纪90年代至20世纪初叶，其创始人公认为美国舞蹈家伊莎多拉·邓肯（Isadora Duncon，1877—1927）。邓肯认为古典芭蕾的训练会造成人体的畸形发展，现代舞要摆脱古典芭蕾古板、僵化的程式化动作，让舞者自由地抒发人的思想感情，以合乎自然运动法则的舞蹈动作，自由地呼吸。邓肯的观点给当时的舞坛带来了新意，同时对古典芭蕾的发展形成了强大的冲击，两者相互融合、相互影响，以至于后来的现代芭蕾的诞生。邓肯在现代舞的发展史上虽做出了开拓性的贡献，但她并未建立起较为完整的理论与训练体系，真正把现代舞训练体系建立起来的是匈牙利舞蹈家鲁道夫·拉班（Rudolf Von Laban，1877—1968），他创立的训练体系被称为是一种自然的训练方法，把人体动作归纳为"砍、压、冲、扭、滑动、闪烁、点打、漂浮"八大要素，只要能正确地处理这些要素之间的关系，就能形成不同的舞蹈动作，他创造的"拉班舞谱"至今是世界上最有影响的舞谱之一。在西方国家，还有一批对现代舞发展做出突出贡献的舞蹈家，如露丝·圣-丹尼斯（Ruth St. Denis，1877—1968）、玛莎·格莱姆（Marthe Graham，1894—1991）等。在中国，现代舞是由舞蹈先驱吴晓邦先生从日本带回的，他把现代舞并同于"新舞蹈"的概念，主张与陈旧的古典芭蕾划清界限，努力去创造一种在思想观念、训练体系、创作方法和舞蹈形象上具有全然新意的舞蹈。20世纪前期，吴晓邦先生的舞蹈创作与"五四"新文化运动的步调保持一致，运用现代舞的手法将当时的社会状况以及人们的思想、情感及追求表现出来，体现了"在时代的脉搏上跳舞"的鲜明特征。20世纪80年代是中国现代舞发展的起步和腾飞阶段，自1987年广东舞蹈学校在政府和美国亚洲文化基金会的帮助下，成立了"现代舞实验班"以来，经过长期不断的努力与实践，创作了剧目《太极印象》，并在法国巴黎第四届国际舞蹈大赛中荣获现代舞双人舞大奖，从此树立了具有中国特色的现代舞在国际舞蹈界的地位。而后在北京、广州等地的"全国现代舞编导班"和各种舞蹈训练机构中又成长了一大批优秀的现代舞蹈家，如高艳津子、王玫、金星等，她们创作了《雷和雨》、《潮汐》、《也许是要飞翔》、《红扇》、《神话中国》、《半梦》、《咱爸咱妈》等优秀剧目。

民间舞是由劳动人民在长期的劳动历史、生产生活中，通过不同的形式、手段展露生活状况、反映人们喜好、理想与愿望，并长期保留传承下来的舞蹈种类。民间舞与人民的生活有着密切的联系，根据不同的民族生活习惯、文化心态、自然与区域环境的差异，体现了民间舞风格的多样

性。如生活在北方地区、高原地区的民族民间舞多呈现豪放、潇洒、狂野、放荡不羁的特点，而生活在南方地区、亚热带地区的民族民间舞多呈现婀娜、温和、灵巧、柔美的特点。中国是一个多民族共生的国家，可以说每个民族都有不同风格与特征的民间舞，但总的来说，民间舞所具有的艺术特点主要表现在以下几点。

（1）载歌载舞、自由活泼

我国民间舞主要的一个特点就是歌唱与舞蹈结合，展现自由、生动、活泼的舞蹈内容，而且通俗易懂、为民所爱。如羌族锅庄、东北二人转、满族莽式等。

（2）巧用道具、技艺结合

我国的民间舞表演中大量使用民间道具，如扇子、手绢、酒盅、筷子、伞、鼓、花灯、长绸等，技艺结合，使舞蹈内容更加丰富多彩。

（3）情节生动、形象鲜明

我国的民间舞大多都以一定的故事传说为根据，通过塑造典型的人物形象、刻画人物性格来达到舞蹈渲染情绪的目的。如福建的"大鼓凉伞"表现了著名将领郑成功练兵抵御外寇的战斗精神，河北的"拉花"则刻画了贫苦人民在遭受天灾人祸后，背井离乡、到处流浪的悲惨的生活。

（4）自娱性与表演性

民间舞来自人民的生活，对于群众来说既是表演者也是欣赏者；作为表演者是自娱的，作为欣赏者是快乐的，在民间舞表演中，常常会有即兴起舞、随性而舞、愿舞则舞的场面，人们在民间舞的表演欣赏过程中自由地转换角色，自由地抒发情感。[1]

当代舞是社会时代艺术发展的必然产物，是当代舞蹈家融合芭蕾舞、现代舞和民间舞等各种舞蹈风格，所编创的反应现实生活状况、人民思想愿望的舞蹈。"当代舞"一词是2005年在第三届CCTV舞蹈大赛被正式命名的，它是多种舞蹈艺术风格与特色的综合体，是最能够反应舞蹈变化发展的载体，面对人们越来越高的艺术审美需求与标准，当代舞蹈家们创作了像《那一片芦荡》、《阮玲玉》、《秋天的记忆》、《那场雪》、《岁月如歌》等一大批优秀的作品，通过塑造一个个鲜活的艺术形象，实现对社会与时代的记载和记忆。

三、舞蹈艺术的发展历程

舞蹈艺术发生在远古时期，经过几千年的发展才演变成现在的一门独

[1] 王次炤.艺术学基础知识[M].上海：中央音乐学院出版社，2006：277.

立的艺术样式,综观舞蹈艺术的发展历程,梳理如下。

(一) 中国舞蹈的发展历史

1. 原始社会时期的舞蹈艺术

原始社会是舞蹈艺术的发生、创造与探索时期,从考古学家发掘的各种石器、崖画、文物等各个方面对舞蹈的起源有如下几种说法。

(1) 生产劳动说。"劳动创造了人本身,劳动使人和动物有了本质的区别,同时劳动还创造了人类社会、创造了艺术赖以产生的物质基础,创造了舞蹈艺术的物质载体——人的灵活自如的、健美的、有着丰富表情功能的身体"。[①]劳动在艺术的发展源流中起着基础性的作用,根据我国原始文字的记载,原始舞蹈的内容和形式许多都直接或间接地与生产劳动有关,如表现生产劳作、狩猎生活、传授生产知识、祈求劳动丰收等。

(2) 生殖崇拜说。在原始人类的生产活动中,生殖、繁衍后代是重要的组成部分,面对极其恶劣的生产生活环境,人类渴望人丁兴旺、生生不息。在我国新疆呼图壁县康家石门子生殖崇拜岩雕刻画中(图十),一幅表现男女交合、期盼氏族繁衍的图画相当显目,图中两人(一男一女)并立而站,男性人像手持勃起的生殖器指向女性臀部,下方是两排整齐的小人像,寓意着男女交合以后会孕育许许多多的小人,清晰地表明了先人祈求氏族繁衍和生殖崇拜的观念。

图十 新疆呼图壁县崖画(摹本)

(3) 巫术礼仪说。我国古代有"巫舞同源"的说法,人们认为巫和舞是为达到同一个目的而产生。在四川省和甘肃省交界的杜鹃山周围,居住着人口不到两万的白马藏族,他们信奉万物有灵,为纪念英雄的祖先、山神、树神、路神、水神、庙神以及白马老爷,每年正月初二到正月十六都要跳一种祭祀舞蹈(图十一),9~11人为一组,舞者头戴各种动物形象的面具,领头人手执短茅,最后两人(大鬼、小鬼)手执牛尾,舞者从场坝跳到路口,最后到每家每户,意喻驱邪避鬼,保一年平安。

① 王次炤.艺术学基础知识[M].上海:中央音乐学院出版社,2006:267.

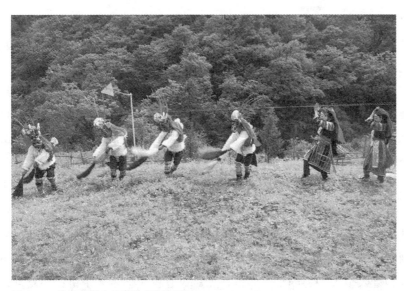

图十一　甘肃文县白马藏族祭祀舞蹈

（4）游戏战争说。综观古今舞蹈史，存有大量反映战争、游戏的例子，如广西宁明县的花山岩画存有众多集众作战或庆祝胜利的场面（图十二），其中的一幅战归图很清晰地表明"大王坐在似狗非狗的动物上，右旁站立四名大将，左上角是被士兵包围的战鼓，战鼓下的两个长发女子小腹突出，传说是大王的两个身怀六甲的妻妾，双手迎向大王，正在等待夫君胜战而归，下面是一群蛙形的小人，指代当时的黎明

图十二　广西宁明县花山崖画

百姓，他们也在为战争的胜利而欢呼雀跃"①，根据有关专家的考证，这些壮族的先民们把战争的场景刻画在岩壁上，是对当时社会生活及环境的真实写照，同时一群双臂曲举，腿部作"骑马蹲裆式"（古典舞的动作术语）的蛙形的小人真实地反映了壮族"重生"的观念，青蛙是繁殖能力最强的动物，也是壮族先民的图腾崇拜；战争中，他们希望自己的族群能够像青蛙一样子嗣繁衍，他们称青蛙为蟆拐，且至今还保留着祭祀性的蟆拐舞。

2. 夏、商奴隶制与两周时期舞蹈的发展

夏、商奴隶制时代舞蹈艺术的发展主要呈现两个特点：第一，从自娱性的生活舞蹈转向表演性的艺术舞蹈；在那个奢靡成风、自由放纵的奴隶制时代，为了满足君主和奴隶主的娱乐欣赏需求，大量具有奴隶身份的乐人和舞人被关押、囚禁，如古籍《吕氏春秋·侈乐》中讲："夏桀、殷纣作为侈乐，大鼓、钟、磬、管、箫之音，以钜为美，以众为观，俶诡殊瑰，耳所未尝闻，目所未尝见。务以相过，不用度量。"正是这种放纵的娱乐需求给予了表演性艺术舞蹈的生存空间与土壤；第二，祭祀性的"巫舞"开始发展；殷商时代是神权统治的时代，不管是求雨、祈福还是求子、祈丰年都通过占卜的形式，"巫"在占卜过程中扮演了重要的角色，其手舞足蹈的"巫舞"也自然被神圣化，成为当时流行的舞蹈；甲骨文就是古代占卜艺术遗留的成果，同时它也是见证我国舞蹈历史的最早的文字记载。

两周时期特别重视思想政治，虽然当时也迷信鬼神，但统治者极力地宣扬自己是受天命灭商伐纣，编创了歌颂统治者的"六代舞"，这种舞蹈为后世祭祀舞蹈的发展奠定了基础；东周时期的民间舞空前活跃，中国最早的舞蹈教材——"六小舞"就在那时诞生，整个社会乐舞享乐的风气十分盛行，同时诸侯的后宫内大量的歌舞伎人遭遇着悲惨的命运；但两周时期民间歌舞的兴盛和歌舞伎人的创造，却为汉代《百戏》的发展准备了条件。

3. 秦汉以及三国、两晋、南北朝时期舞蹈的发展

秦汉时期经济发达、国泰民安、各族之间的交往频繁，舞蹈艺术发展迈上了一个新的台阶。秦汉时代建立了乐府机构，搜集、整理了大量的民间乐舞，其中以《百戏》的发展最为突出，它将杂技、武术、幻术、滑稽表演、音乐演奏、演唱和舞蹈多种民间技艺结合起来，表演生动活泼，舞蹈中极具有汉代柔婉、俏丽、舒畅、飘逸的审美风格。

① 根据2013年2月14日笔者在广西宁明县花山景区田野考察时当地人的陈述所记载。

三国、两晋、南北朝是一个战乱迭起、朝代更换频繁的时代，民族的大迁徙导致各族乐舞在很大层面上进行相互交流与融合，为唐代舞蹈发展的鼎盛打下了基础。

4. 唐、宋时期舞蹈的发展

唐朝是中国古代乐舞发展史上的巅峰期，那个时期的乐舞活动频繁、乐舞存在的空间广泛、参与舞蹈者众多、舞蹈种类纷繁、舞蹈风格也呈现出多样化的特点。唐代有"宴乐必舞"和"酒酣必舞"的风习，于是自娱性、表演性、宗教性、礼仪性舞蹈剧目、样式以及舞蹈表演家层出不穷，如《霓裳羽衣舞》、《胡旋舞》、《兰陵王》、《绿腰》、《十部乐》、《坐部伎》等。同时，唐代的舞蹈表演机构设置也较丰富，有太常寺、教坊、梨园等。一大批像公孙大娘一样的善舞者沦为官伎、营伎和家伎，而像杨玉环一样贵族阶级中的舞蹈家也因唐朝后期社会的动乱遭遇了悲惨的命运。

宋朝时期一直面临着外来的侵扰，[1]因为祖宗家法基于"守内虚外"，导致了当时的宋朝军事孱弱，文人雅士们受社会的影响表现出空前的忧 式相互的融合，形成了一种诙谐的、生动的民俗艺术，在宫廷乐舞走向衰退的时候，这种新的民俗艺术样式深得市井百姓的喜爱；同时，与宋朝并列的辽、金和西夏各民族的舞蹈也相互交融，并广为传衍。

5. 元、明、清时期舞蹈的发展

元朝是蒙古族建立的朝代，虽持续的时间不长，却是一个重要的承前启后的时代。元代推行了民族歧视政策，导致统治阶级与各族人民之间的矛盾十分激烈，比起前朝，舞蹈艺术的发展受到很大程度的局限。元代的杂剧艺术发展却蓬勃向上，舞蹈艺术充分地运用于杂剧表演中，表现为"睡科"、"打科"、"舞科"[2]以及与武术和杂技的结合。

明朝是汉族建立的最后一个封建王朝，在那个朝代舞蹈艺术受到了政治、经济以及思想文化的严重影响，发展不如前代那么兴盛，但也并非完全衰退；其宫廷雅乐、宴乐和家伎乐舞继续存在，民间舞蹈中的维吾尔族、傣族、藏族和壮族舞蹈也得到了进一步的发展，乐舞理论和舞谱研究成就显著，如张献翼的"舞志"、朱载堉的"舞学"以及《人舞谱》、《六代小舞谱》、《灵星小舞谱》、《小舞乡乐谱》等舞谱都成为了传世之作。

清朝是中国历史上最后一个封建君主专制王朝，受政权统治的影

[1] 宋朝时期与其并列的有1038年李元昊建立的西夏国和1115年完颜阿骨打建立的金国，他们都与宋朝一直保持着相互依存和对峙的关系。
[2] 元杂剧中的肢体语言和表情统称为"科"，睡科是指睡觉的肢体语言和表情，打科是指打斗时的肢体语言和表情。舞科是指元杂剧中的插入性舞段，即一段完整的舞蹈动作。

响,那个时代的宫廷宴舞带着浓厚的满族色彩,而民间舞蹈活动中汉族和其他民族的舞蹈、戏曲舞蹈也并行发展;受西方现代舞的影响,清朝出现了一个伟大的舞蹈家——裕容龄,她创作并表演了《希腊舞》、《玫瑰与蝴蝶》、《观音舞》、《扇子舞》、《荷花仙子舞》等多部经典作品。

6. 现当代舞蹈的发展

自1840年帝国主义用大炮轰击清朝大门以来,中国从封建资本主义逐渐沦落为半殖民地半封建主义国家,在那个特殊的历史年代,舞蹈艺术的发展受到了极大的阻碍;新中国成立后,在党和国家的关心支持下,舞蹈艺术以独特的姿态迅速得到了恢复与发展,像吴晓邦、戴爱莲等留学海外的舞蹈家回归祖国,全身心投入到新中国舞蹈事业的建设中,编创了大量的具有时代意义的优秀作品,如《饥火》、《思凡》、《义勇军进行曲》、《罂粟花》、《嘉戎酒会》、《哑子背疯》、《瑶人之鼓》、《飞天》等;进入21世纪,舞蹈艺术在文化大国的历史背景下,更加欣欣向荣,一大批优秀的舞蹈家和作品不断涌向社会,给观众带去了视觉的饕餮盛宴,展现了舞蹈艺术鲜活的生命力。

(二)西方舞蹈发展历史

舞蹈在西方作为主流剧场艺术的是芭蕾舞和现代舞,根据其发生和发展历程,我们将其分类梳理如下:

1. 西方芭蕾舞的历史

(1)早期芭蕾是芭蕾舞孕育、萌芽的时期。因意大利佛罗伦萨的公主卡特琳·梅迪奇嫁到了法国,她把孕育在意大利的芭蕾舞带到了法国宫廷,且创作了世界上第一部芭蕾舞剧——《皇后的喜剧芭蕾》。在那个时期,芭蕾大师们将舞者的五个手位、脚位和一些基本的舞姿、动作以及完整的审美原则作为规范化的舞蹈语言进行了公布,为后期浪漫芭蕾的发展打下了基础。代表人物和作品有:巴尔塔扎·博若耶的《皇后的戏剧芭蕾》、路易十四的《夜芭蕾》、让—乔治·诺维尔的《中国的节日》以及让·多贝瓦尔的《关不住的女儿》等。

(2)浪漫芭蕾发端于18世纪末19世纪初的巴黎,是法国芭蕾流派发展的鼎盛时期,后又影响到了意大利和丹麦,浪漫芭蕾的总体特征是轻盈飘逸、高贵典雅。代表人物和作品有:菲利波·塔里奥尼的《仙女》、让·科拉利的《吉赛尔》、亚瑟·圣—莱昂的《葛蓓莉亚》等。

(3)古典芭蕾发端于19世纪后半叶的圣彼得堡和莫斯科,是俄罗

斯学派的崛起与鼎盛时期,别称"俄罗斯帝国芭蕾";在那个时期芭蕾舞形成了"双人舞"和"性格舞"两大模式以及"舞剧乃舞蹈的最高形式"等主导思想。代表人物和作品有:马里于斯·彼季帕的《唐·吉诃德》、《睡美人》、《舞姬》、列夫·伊万诺夫的《胡桃夹子》、《天鹅湖》等。

(4) 现代芭蕾是由一批不满现状、锐意改革的俄罗斯芭蕾精英们发起的芭蕾运动,他们受现代舞的影响,提倡多样化的创作手法,他们认为芭蕾应打破原有的陈旧的模式,体现自由开放的思想。代表人物和作品有:谢尔盖·佳吉列夫、米歇尔.福金的《天鹅之死》、《仙女们》、乔治·巴兰钦的《阿波罗》、《浪子回头》以及舞蹈表演家安娜·巴甫洛娃以及玛丽·兰伯特等。

(5) 当代芭蕾是芭蕾舞发展的最后一个时期,也是较辉煌的一个时期,它吸收、借鉴了古典芭蕾和现代舞的美学特征与训练方法,适应了时代的需求呈现出变幻莫测的景象,给观众以视觉和精神的极大享受。代表人物和作品有:伊日·基里安的《踩地起舞》、《归去来兮》。约翰·诺伊梅尔的《仲夏夜之梦》、《奥赛罗》,亚历山德拉·费莉的《罗密欧与朱丽叶》等。

2. 西方现代舞的历史

(1) 自由舞时期是现代舞的最初时期,它的根本宗旨是一反古典芭蕾程式化的模式,寻求一种自由、开放的训练体系与情感表达方式。代表人物与作品有伊莎多拉·邓肯的《马赛曲》、洛伊·富勒的《火之舞》等。

(2) 早期现代舞是现代舞发展的第二个时期,代表人物有美国的露芙·圣·丹尼斯和泰德·肖恩夫妇。露丝·圣–丹尼斯和铁德·肖恩夫妇在洛杉矶开办了舞蹈学校,将自创的东方舞蹈、美国民间舞蹈、印度舞蹈、日本舞蹈等搬上了课堂,成为"跨国界、跨文化"舞蹈实践的开拓者。

(3) 古典现代舞的高峰期出现在1940年代,主要动作原理有玛莎·格莱姆的"收紧—放松"、多丽丝·韩芙丽、查尔斯·魏德曼的"倒地—爬起"技术体系。代表人物和作品有:玛莎·格莱姆的《给世界的一封信》、《拓荒》,多丽丝·韩芙丽的《G弦上的咏叹调》,查尔斯·魏德曼的《爸爸是个消防员》,汉雅·荷恩的《趋势》等。

(4) 后现代舞是一种出现在纽约的现代舞风格,它采用了来自日常生活中的动作,如中国武术、太极等,言简意赅地传达相关的信息,风格和观念都具有多样化。这个时期的作品大多未能保存下来,是现代舞发展

进程中的一个牺牲品。代表人物有：安娜·哈尔普林、崔士·布朗、劳拉·迪恩等。

（5）后后现代舞是一个集大成的时代，面对高度发达的美国高等教育，他们把前人的成果和美学思想拿来融会贯通，并以集体的智慧亮相，赢得了观众的喝彩。代表性舞蹈团有：皮劳波勒斯舞蹈剧院、埃索舞蹈剧院等。

四、舞蹈名家名作

马克思认为艺术生产包括艺术创作、艺术作品和艺术鉴赏三个部分，一大批优秀的舞蹈表演家和舞蹈作品是舞蹈艺术生产与发展的载体，他们在不同时期、以不同程度和表现形式，推动着舞蹈艺术的发展，现将部分代表性舞蹈名家名作列举如下：

（一）中国舞蹈名家名作

1. 吴晓邦与《饥火》

吴晓邦是中国新舞蹈艺术的开拓者，是中国现当代舞蹈艺术的先驱。他1906年出生于江苏太仓县，学名吴祖培，23岁东渡日本学习，在早稻田大学被艺术的氛围和表演所感染，因其对钢琴大师的敬仰，遂将名字改为"吴晓邦"。吴晓邦先生曾三次赴日本，师从高田雅夫和原信子学习芭蕾，而后又师从江口隆哉学习现代舞，因其受德国现代舞蹈家魏德曼的影响，回国后的吴晓邦先生结合了中国国情与特色，创造了新的中国式现代舞表现手段，提出了"为人生而舞"的艺术思想核心，在抗日战争时期创作了大量的舞蹈作品，唤起了中国民众强烈的爱国主义热情，为解放新中国做出了重要的贡献，其代表作有：《宝塔与牌坊》、《虎爷》、《进军舞》、《义勇军进行曲》、《春的消息》、《思凡》、《流亡三部曲》、《罂粟花》、《和平的憧憬》等。

《饥火》（图十三）是中国现当代男子独舞作品，曾获20世纪中华民族舞蹈经典作品金像奖；该作品创作于抗日战争时期，作品立足当时的社会现状，运用舞蹈艺术的表现手法揭露黑暗的现实，表达了劳动人民奋起抗战，争取解放的思想和愿望；作品中编导以现代舞的表现手法，对生活中的动作加以提炼，通过对表演者叹息、奔跑、挣扎，最后倒毙过程的描述，塑造了一个奋起反抗的饥饿者的形象，揭露了社会的不公平和劳苦人民叫天天不应、叫地地不灵的悲惨命运。

图十三　舞蹈《饥火》
编导、表演者：吴晓邦

2. 戴爱莲与《飞天》

戴爱莲是我国最伟大的舞蹈家之一，她1916年出生于特立尼达岛，从小热爱舞蹈，14岁师从安东·道林，而后又跟着英国著名舞蹈家玛丽·兰伯特学习芭蕾舞，2006年于北京逝世；近一个世纪的人生，戴爱莲先生一直为舞蹈事业奋斗；自24岁回到中国香港后，她为中国舞蹈事业的发展做出了突出贡献，戴爱莲先生一生永不停息的舞蹈精神被世人称为"国际舞蹈大使"，其代表作有《嘉戎酒会》、《思乡曲》、《哑子背疯》、《巴安弦子》、《瑶人之鼓》、《荷花舞》、《甘孜古舞》、《坎巴尔罕》、《端公驱鬼》等。①

《飞天》（图十四）是戴爱莲根据敦煌石窟中不食人间烟火、飞舞奏乐的香音女神形象而创作的古典舞。该作品是在戴爱莲之夫叶浅予先生的帮助下，提取并反复揣摩飞天女神的造型特点，结合中国古典舞的身段韵律和基本体态而创作的。从舞蹈《飞天》中既可以看到舞蹈艺术的动态美，同时也能欣赏到绘画艺术的造像美，这是一个难得的汇集了多种艺术美的作品，曾被评为中华民族20世纪舞蹈经典作品。

图十四　舞蹈《飞天》　编导：戴爱莲

3. 贾作光与《鄂尔多斯》

贾作光是我国著名的舞蹈编导家，曾师从日本现代舞大师石井漠和苏联功勋艺术家查普林，他1946年进入解放区，1947年参加了内蒙古文工团，1955年考入北京舞蹈学院，在查普林执教的编导班学习舞蹈编导，自20世纪50年代以来，贾作光先生多次深入生活，走向田野，创作了大量的

① 李妍红.戴爱莲传[M].南京：江苏人民出版社，2008.

具有代表性的舞蹈作品，并积极开展对外文化交流、表演与讲座，使更多的人了解、喜爱中国舞蹈；其代表作有：《盅碗舞》、《彩虹》、《渔光曲》、《哈库麦舞》、《鄂伦春舞》、《鸿雁高飞》等，贾作光先生创作、表演的剧目《海浪》、《牧马舞》、《鄂尔多斯》曾获得20世纪华人舞蹈经典作品奖。

《鄂尔多斯》（图十五）是编导贾作光于1953年深入内蒙古自治区生活、调研后创作的蒙古族群舞，该作品的动作素材来源于喇嘛舞、蒙古族民间舞和日常生活中的动作；作品共两段：第一段是男子五人舞，音乐雄浑有力，动作中充满了豪迈、彪悍的气质；第二段是男女群舞，五个姑娘穿插在男演员中间，一起舞蹈，好似草原上迎风而舞的青草和花朵，成双成对的向草原深处舞去。《鄂尔多斯》将蒙古族典型的生活动作加以提炼，既体现了男子潇洒豪放的个性，同时展现了女子阳光活泼的艺术形象，通过对男女两种艺术形象的性格对比共同塑造了"鄂尔多斯"辽阔深远的草原文化。①

图十五　舞蹈《鄂尔多斯》　编导：贾作光

4. 白淑湘与芭蕾舞剧《红色娘子军》

白淑湘是中国第一代芭蕾舞表演艺术家，1939年生于湖南，1952年参加东北人民艺术剧院儿童剧团，1954年进入北京舞蹈学校学习芭蕾，现任中国舞蹈家协会主席。因其成功饰演《天鹅湖》中的公主奥杰塔，被称为"中国的第一只白天鹅"；其代表作有：《红色娘子军》、《天鹅湖》、

① 冯双白，茅慧.中国舞蹈史及作品鉴赏［M］.北京：高等教育出版社，2010：214.

《海侠》、《吉赛尔》、《巴黎圣母院》等。

《红色娘子军》（图十六）是一部充满了中国民族特色与韵味的芭蕾舞剧，该舞剧的亮相被视为中国芭蕾实现了真正意义上的实践与创作。该舞剧由中央歌剧院芭蕾舞团白淑湘、薛菁华、李承祥等人主演，舞剧根据同名电影的情节改编为序幕、六场和一个过场，结构严谨紧凑、起伏跌宕、张弛有序，反映了第二次国内革命战争时期海南岛的一支妇女红军在中国共产党的领导下与当地反革命武装展开英勇斗争的史实。舞剧通过恢弘壮丽的场景和震撼人心的情节，将芭蕾舞与中国古典舞和民族民间舞元素结合起来，塑造了吴清华、洪常青等典型的英雄人物和一群飒爽英姿的"足尖上的中国娘子军"形象，揭露了以南霸天为代表的反革命势力的丑恶嘴脸。该舞剧是具有中国风格的芭蕾舞剧的创始之作，曾获得中华民族20世纪舞蹈经典金像奖。

图十六　芭蕾舞剧《红色娘子军》　表演者：白淑湘等

5. 孙颖与《谢公屐》

孙颖是我国著名的古典舞教育家，他1929年出生于黑龙江，1950年进入中央戏剧学院舞蹈系，师从吴晓邦先生，曾为北京舞蹈学院教授、古典舞教研组副组长，重庆大学舞蹈系系主任；孙颖先生为中国古典舞，尤其是汉唐舞蹈发展研究作出了突出贡献。其代表作有《踏歌》、《谢公屐》、《楚腰》、《纨扇仕女》以及舞剧《铜雀伎》等。

《谢公屐》（图十七）是典型的中国古代南北朝时期的舞蹈。该作品通过对诗人谢灵运为便于登山和在泥泞中行走而发明的活齿木屐——"谢公屐"的描述，再现了魏晋南北朝文人雅士潇洒清凛、放荡不羁的形象。

图十七　舞蹈《谢公屐》　编导：孙颖

舞蹈共三段体，在低沉浓郁的古琴声中一群文人雅士悠然自得的品鉴着山水美景，他们高鼻深目，张臂而舞，衣似鲜卑装，宽袖如中原舞服，尽显风流潇洒；他们伴着古琴声款款而舞，漫步、晃身、抬头与气韵中，充分地展现了中国古典舞的身体韵律；第二段是快板，极富节奏性，编导恰到好处地将古典舞身韵与演员脚上的木屐击打的节奏融为一体，将一踩、一颤、一抖、一跳与肩部的前后蹉动融入载歌载舞的表演风格，将文人的形象塑造得更加淋漓尽致。第三段是结尾，再次回到沉郁的古琴声中，灯光越来越暗，文人们拂拂衣袖，相互拜别，以体现当时盛行的"以舞相属"的社交礼节。

6. 胡蓉蓉与芭蕾舞剧《白毛女》

胡蓉蓉是中国著名的舞蹈编导家，曾任中国舞蹈家协会上海分会主席。她1929年生于上海，1934年进入上海索考尔斯基芭蕾舞学校，曾参加过《天鹅湖》、《葛蓓莉亚》、《火鸟》等经典作品的演出；她积极探索中国的芭蕾舞蹈编导和教学之路，大胆尝试将经典戏剧改编成芭蕾舞剧，并获得成功。其代表作有芭蕾舞剧《白毛女》、《雷雨》等。

图十八　芭蕾舞剧《白毛女》　编导：胡蓉蓉等

《白毛女》（图十八）首演于1965年，由胡蓉蓉、林泱泱等人创作。该舞剧是在1945年延安演出的同名歌剧《白毛女》的基础上进行创作的，它以真实的人物、情感和故事为原型，运用芭蕾舞艺术的创作手法，同时借鉴、吸收中国武术、民间舞蹈、中国古典舞的韵律与典型动作；作品一改了男女主角为"王子、公主"艺术形象的传统，将视线放在一个普通劳动人民家的女儿身上，通过描述女主角喜儿的头发由黑变白的过程，赋予了该作品极大的戏剧性；舞剧歌颂了劳动人民不畏强暴、与黑暗的封建势力展开英勇斗争的崇高精神，极具中国特色与政治色彩；该舞剧是"文化大革命"时期八大样板戏剧目之一，在中国

"文化大革命"风雨交加的十年中,经历了从"标社会主义之新,立无产阶级之异"到"文化大革命中的一朵香花"的两种极端的评论①,舞剧的创作、改编、表演以及被推崇为大众剧目的历史,也是对中国文化革命历史的真实写照;因该作品在思想和艺术上都表现出较高的水平,荣获了中华民族20世纪舞蹈经典金像奖,同时被称为20世纪中国芭蕾舞剧的报春花。

7. 张继钢与《千手观音》

张继钢是我国著名的军旅舞蹈家,其创作的作品在国内国际均有广泛影响。他1958年生于山西,1990年毕业于北京舞蹈学院,曾为北京舞蹈学院副教授、解放军艺术学院院长、总政歌舞团团长等。张继钢自幼热爱舞蹈,通过坚持不懈的努力与追求,创作了近300部作品,并担任2008年北京奥运会开闭幕式副总导演以及残奥会开闭幕式执行总导演。其代表作有《一个扭秧歌的人》、《黄土黄》、《兵》、《好大的风》、《哈达献给解放军》、《母亲》、《太阳鸟》、《走出荒原》、《士兵与枪》以及大型主题歌舞《国魂》、《军魂》等。

《千手观音》(图十九)是为残奥会而量身创作的,其21位表演者

图十九　舞蹈《千手观音》　编导:张继钢

① "标社会主义之新,立无产阶级之异——大型革命现代芭蕾舞剧《白毛女》的诞生"源自1966年4月28日《人民日报》报道文章,"文化大革命中的一朵香花——祝贺革命芭蕾舞剧《白毛女》演出成功"源自1966年6月12日《人民日报》报道文章。

全为残疾人,2005年春节晚会亮相在全国观众面前,赢得了满堂喝彩。该作品以简单的队形、多变的手形代替了复杂的动作,21位表演者叠加在一起,以"孔雀开屏"似的气势充实了舞台,直接冲击观众的双眼,塑造了丰满的具有特色的艺术形象。《千手观音》是一群特殊的演员用心感受世界、感受善良与美的真实体现,其主演邰丽华曾荣获2005年"感动中国"十大人物。

8. 杨丽萍与《雀之灵》

杨丽萍是我国著名的舞蹈表演艺术家,云南白族人。她自幼酷爱舞蹈艺术,凭着惊人的舞蹈天赋于1971年进入了西双版纳歌舞团,因其创作并表演了《雀之灵》而一举成名,被称为"中国的金孔雀",其舞蹈表演风格独特,情感表达真实细腻;通过长期的艺术体验,创作了一批以少数民族生活与环境为题材的舞蹈作品,生动而空灵地表现了生活与自然的美,在中国少数民族舞蹈作品表演与创作领域中风格鲜明、独树一帜。代表作有:舞蹈《雀之灵》、《月光》、《两棵树》、《火》、《雀之恋》、大型生态歌舞集《云南印象》、《藏迷》和舞蹈诗《孔雀》等。

图二十　舞蹈《雀之灵》编导、表演者：杨丽萍

《雀之灵》(图二十)是典型的傣族"孔雀舞",该作品的表演者身着饰有孔雀鳞片的白色长裙,头戴孔雀羽毛,好似一只亭亭玉立的孔雀;表演者多次运用腰部的自然曲线,波浪手以及纤细的手指塑造不同形态的孔雀形象,如孔雀转头时的机敏、孔雀喝水时的平静、孔雀开屏时的娇艳等;同时,该舞蹈通过鲜明的艺术形象,追溯了"孔雀"作为傣族先民的图腾崇拜,再现了孔雀在傣族人民生活和意识形态中的完美形象。

9. 王玫与《也许是要飞翔》

王玫是我国著名的舞蹈表演家、编导家,其表演风格清新自然、情感真实细腻;自20世纪80年代加入广东舞蹈学校的"全国现代舞编导班"学习以来,一直致力于我国现代舞的教育教学,1993年她主持了北京舞蹈学院第一个现代舞大专班教学,为我国高等院校现代舞教学开启了先河,同时也推动了我国现代舞的发展。其代表作有《潮汐》、《也许是要

飞翔》、《两个身体》、《绢色》、《红扇》、《雷和雨》、《我们看见了河岸》、《椅子上的传说》等。

《也许是要飞翔》（图二十一）是21世纪的现代舞代表作，曾获第九届法国巴黎国际舞蹈比赛现代舞表演一等奖。该作品的内涵正如其名，也许是青春在萌动，又或者是失意后的觉醒，从争取到放弃、爆发、解脱、最后走向绝望，所有的一切都可以想象；表演者似乎在倾诉那段难以忘怀的经历，向往着美好的理想与愿望，但面对残忍的现实，面对尖锐的矛盾与冲突，情感与肢体一起跌宕起伏，她狂乱的舞步、无助的眼神，足以说明她内心的矛盾与不安，或许你真的不知道那是一个什么故事，不知道表演者到底是谁，她扮演了一个什么样的人，但是从她的动作中，

图二十一　舞蹈《也许是要飞翔》
编导：王玫

从她放松与收紧的状态中，从平躺、直立、奔跑与腾空的三维空间中，你会感受到动作与情感的张力、动作与情感的统一，这就是现代舞的艺术表现力。一段激烈的情感迸发以后，放松了、平静了、失望了，伴随着歌词"树叶黄了，就要掉了，被风吹了，找不到了；冬天来了，觉得凉了，水不流了，你也走了……"，一切又趋于平静，你无法用准确的言语诠释作品，但这个舞蹈留在你心里的印象是深刻的、美的。①

10. 王亚彬与《扇舞丹青》

王亚彬是中国新生代的青年舞蹈表演家，1984年生于天津，2003年毕业于北京舞蹈学院古典舞系，二十余年的舞蹈生涯中曾多次参加舞蹈大赛，塑造了不同性格与特征的艺术形象，其丰富的舞台经验和独特的表演风格多次受邀参加中央电视台春节晚会，代表作有《扇舞丹青》（图二十二）、《大唐贵妃》、《行云流水》等。

图二十二　舞蹈《扇舞丹青》　表演者：王亚彬

① 冯双白、茅慧．中国舞蹈史及作品鉴赏［M］．北京：高等教育出版社，2010：308.

作为21世纪中国古典舞教学与表演的代表作,《扇舞丹青》曾获得第五届全国舞蹈比赛创作一等奖、第二届CCTV电视舞蹈大赛一等奖和第三届荷花奖舞蹈比赛一等奖。该作品完整的体现了中国传统的"扇舞"和绘画艺术中的"丹青",将古典舞身韵与动作、技术技巧以及中国民族音乐《高山流水》结合起来,运用拉长手臂线条的折扇作为道具,通过演员飞舞的身影展现了一幅动态的中国画,被称为"纸上的舞蹈"。该舞蹈的重要特点体现在对古典舞身韵的运用与把握,它不乱用技巧、不张扬、不浮躁,只用一把折扇将动作中的幅度、力度和速度结合起来,使舞者在"画中有舞、舞中有画"的意境中诠释中国古典舞闪、转、腾、挪的动势和行云流水的审美特征。

《扇舞丹青》的编导是北京舞蹈学院青年教师佟睿睿,首演是北京舞蹈学院古典舞系的邹亚童,但因当时作品不够完善,没能获大奖;后来经编导不断的修改,寻找承载中国传统文化的根基、挖掘蕴藏在中国传统文化中的书法与中国古典舞的韵味,在与演员王亚彬的默契合作和共同努力下才一举夺得了第五届全国舞蹈比赛的桂冠。

11. 余粟力与《芬芳》

余粟力是我国著名的现代舞编导家,解放军艺术学院教员,她曾在现代舞的编导和鉴赏理论上提出了"意义"、"体味"和"感悟"等概念,其编导和表演的代表作有:《芬芳》、《胡笳十八拍》、《热鼓热舞》、《秋天的记忆》、《走出沙漠的刀郎》、《前人的足迹》等。

《芬芳》(图二十三)是青年编导余粟力的代表作,曾有人说看完这个作品印象很深,但不知道编导要讲什么,可是它确实很美。作品从头至尾都没有简单的表述"芬芳",但透过舞蹈动作与音乐的表现,让人欣赏舞蹈的美就好似看见了花朵的芬芳。该作品宽松的服饰、散落的头发展现了现代舞的放松与自然;光线一直很朦胧,演员在灯光的后面跳动,那个特定的令人遐想的意境,配着清晰动听的音乐节奏,似乎每个人都有可能成为舞台上的演员。作品有三个亮点:其一从作品构成上,编导将中国民族特色音乐《伊犁河畔》与西方现代舞结合起来,但完全没有

图二十三　舞蹈《芬芳》　编导、表演者:余粟力

让人感到突兀与不自然，充分展现了音乐与舞蹈的相互诠释与中西结合的特色；其二从动作设计上，该作品的动作潇洒自然，潇洒体现在一连串的大幅度舞姿与踢腿结合，自然则体现在每一个动作与变化都是人体基本姿态的表现，在速度快慢与幅度大小的结合与变化中，在动作与动作之间的连接中，充分体现了现代舞自然、放松的特点，其三从情感表达上，该作品的小动作极多，但并不杂乱，那都是情感表达的细节与方式。每一个细小的动作都是音乐节奏的气口，而每一个气口都是一种情感的表述，哪怕是一个手指的抽动，也是音乐与动作紧密结合的体现，这种无缝结合的状态与细腻动人的情感表达方式带给人无限的艺术感染力。

12. 李楠与《万物生》

李楠是我国著名的舞蹈一级编导，现为四川音乐学院舞蹈学院教授，主要从事剧目编导和教学工作。作为四川籍舞蹈编导，李楠教授深入田野调查实践，创作了大量反映民族民间文化的优秀剧目，并获得了多个奖项。其代表作有《万物生》、《弦歌悠悠》、《阳光康巴》、《羌》、《圈舞》、《岁月如歌》、《床前明月光》、《跋涉》以及大型舞蹈诗《震撼》等。

《万物生》（图二十四）是藏族女子群舞，与传统的民族民间舞蹈相比，该作品的动作编创、舞台设计、服装、音乐都更具时代感和本土感。作品用拟人的手法展现万物生长的过程，歌颂生命的伟大，加上空灵的梵文歌曲，承载着东方原始的气息，更增添一份藏族宗教的神秘与人们对美好生活的向往与热爱。该作品从一段轻柔的冥想音乐开始，一只只升起的

图二十四　舞蹈《万物生》　编导：李楠　表演者：四川音乐学院舞蹈学院　摄影：余平

手臂好似含苞欲放的花蕾，等待着雨露的滋润，那一个个站起来的姑娘的身影就是开散的花朵，散发着青春和生命的气息，他们活力四射地跳动着、扭动着。作品中段，编导大量地使用了藏族舞蹈体态、藏族踢踏欢快的节奏与演员腰部扭动动作的结合，在不失传统的基础上增添了一些时尚的韵律，使作品更具观赏性；该作品还大量地使用了舞台流动性造型，三组演员在同样的动作行径中交换位置，以追赶的方式使舞台形成一个圆形的动态趋势，整个舞台空间显得饱满丰富；该作品的服装设计也是一大亮点，桃红色的上衣搭配绿色的长裤，好似红花配绿叶，体现了自然与生命的色彩。演员头戴的白边圆帽，展现了高原地区藏族同胞的装扮，深化了该作品的民族性。《万物生》的音乐节奏鲜明、歌词发人深省，演员的吆喝声和音乐的节奏以统一的力量迸发出来，给观众视听的震撼，展现了少数民族舞蹈的艺术魅力。

13. 成兵、瞿腊佳与《别》

成兵、瞿腊佳是我国年轻的舞蹈表演艺术家，他们在表演中技术精湛、情感细腻，深受国内外观众的喜爱，曾获得CCTV电视舞蹈大赛国际标准舞金奖、第80届国际标准舞黑池世界锦标赛拉丁舞第四名、全国城市体育舞蹈大赛拉丁舞冠军等。

《别》（图二十五）是成兵、瞿腊佳的代表作，该作品将伦巴舞和中国特色紧密地结合起来，在音乐、道具以及服装上都有明确的表现，既展现了伦巴舞的缠绵与柔媚，又讲述了一段中国歌女执着爱情的悲惨故事。作品中男演员的西装与女演员的旗袍再现了20世纪初中国城市中青年男女的审美与追求。该作品的音乐婉转缠绵，透过凄美的旋律，刻画了青楼歌女追求幸福，竭力挽留心爱男人的悲悯情怀。舞蹈中男

图二十五　舞蹈《别》　编导、表演者：成兵、瞿腊佳

女演员的追赶、挽留与寻思深深地打动着观众，与歌词中"蝴蝶儿飞去，心已不在……"形成强烈呼对应。

（二）西方舞蹈名家名作

1. 马里于斯·彼季帕与芭蕾舞剧《天鹅湖》

马里于斯·彼季帕是法国著名的芭蕾舞编导大师。他1818年出生在一个芭蕾世家，从小习舞，1847年赴圣彼得堡马林斯基剧院任主演，并成为浪漫芭蕾的著名编剧佩罗和圣-莱昂的助理。他在古典芭蕾舞表演中确定了"双人舞"和"性格舞"的模式，并编排了《舞姬》、《睡美人》、《天鹅湖》、《灰姑娘》等54部古典舞剧，因其对古典芭蕾的发展做出了突出贡献，被称为"古典芭蕾之父"。

《天鹅湖》（图二十六）是古典芭蕾时期的代表作，首演于1877年莫斯科大剧院，因编导莱辛格尔未能真正体会到作曲家柴可夫斯基的艺术思想，舞剧的演出以失败告终；1895年该舞剧重排，由马里于斯·彼季帕和列夫·伊万诺夫编导，柴可夫斯基作曲的另一个版本获得了成功。《天鹅湖》来自于德国的民间童话，展现主人公齐格弗里德王子与白天鹅奥杰塔、黑天鹅欧迭尔在不同的场景共舞，王子为追求真挚的爱情与恶魔罗特巴尔德争斗，最后取得了胜利，体现了人们追求美好事物的愿望与思想；舞剧共四个场景，既展示了民间舞蹈的绚丽多彩，同时也展示了芭蕾舞高超的技艺，如西班牙的弗拉门戈、意大利的拿波里、匈牙利的恰尔达什、波兰的玛祖卡和"黑天鹅双人舞"中女演员的32个挥鞭转等；这部舞剧在音乐创作、审美风格、舞剧结构等方面都趋于完美，经受了一百多年的考验后，成为名副其实的经典舞剧，留下了像《四小天鹅舞》、《天鹅大群舞》、《白天鹅双人舞》等精彩段落。

图二十六　芭蕾舞剧《天鹅湖》　编导：马里于斯·彼季帕、列夫·伊万诺夫

2. 列·拉普洛夫斯基与芭蕾舞剧《罗密欧与朱丽叶》

列·拉普洛夫斯基是《罗密欧与朱丽叶》的编导，促使这个经典作品问世的三个重要人物还包括作曲家谢·普罗科菲耶夫和戏剧导演谢·拉德洛夫；因三个人对舞剧未来的走向各持己见，致使舞剧从酝酿到成功上演耗时整整6年；交流过程中，因演员和乐队不适应作曲家谢·普罗科菲耶夫的音乐风格，不得不暂停排演，通过编导列·拉普洛夫斯基多次协调后，才使得该剧按时进行首演；该舞剧的成功不但成就了著名编导、作曲家和戏剧家，同时也成就了著名舞蹈表演家，如朱丽叶的扮演者乌兰诺娃。目前，该剧已在几十个国家上演了几十个不同版本的舞剧，赢得了喝彩。

《罗密欧与朱丽叶》（图二十七）是20世纪40年代现代芭蕾时期的代表作。该剧由苏联著名舞蹈大师列·拉普洛夫斯基根据莎士比亚的同名戏剧改编，舞剧中把原来戏剧的24场压缩成三幕13场，用芭蕾舞特有的艺术表现手法再现了蒙太古家族的继承人罗密欧与卡普莱特家的朱丽叶之间地伟大的爱情故事。全剧13场具体内容如下：第一场以广场为背景，开门见山的通过仆人间相互挑衅的方式，展露了蒙太古家族与卡普莱特家族之间的仇恨；第二场描述了朱丽叶在房间内照镜子，突然意识到自己已经成熟，为该剧爱情故事的展开作铺垫，该部分通过哑剧的手法来处理，体现了戏剧芭蕾的主要艺术特征；第三场在卡普莱特家大厅的化装舞会上，几个幽默乐见人物的出现为舞剧增添了一些生趣；第四场进入戏剧的主题，罗密欧与朱丽叶在舞会上相见了，且互相产生了好感；第五场描述了罗密欧在朱丽叶阳台下的花园倾诉爱慕之情，两人沉浸在甜蜜的爱情之中；第六场又再现了广场的热闹；第七场在神父劳伦斯的密室里，罗密欧与朱丽叶私订了终身；第八场第三次回到热闹非凡的广场上，两个世仇家族的争端终于再次被挑起，"迈丘西奥之死"成为该舞剧的经典片段，卡普莱特家族再次发誓要报仇雪恨；第九场描述了罗密欧被驱逐出维罗纳市，在朱丽叶的卧室，罗密欧与朱丽叶依依不舍地道别；第十场再次回到神父的密室里，朱丽叶抱着一线希望祈求神父的帮助，朱丽叶从神父手里接过可以让她假死的小药瓶，悲剧即将上演；第十一场朱丽叶与

图二十七　芭蕾舞剧《罗密欧与朱丽叶》编导：列·拉普洛夫斯基

父母指定的未婚夫跳完舞后,服下了神父交给的药,一段精彩的独白将朱丽叶的艺术形象推向了高潮;第十二场罗密欧得知朱丽叶去世的噩耗,立即买了一瓶毒药,狂奔着回到了朱丽叶身边;第十三场罗密欧服下毒药,倒在了朱丽叶身边,渐渐地,朱丽叶醒来才发现这是一个悲剧,深爱的罗密欧去世的噩耗缠绕着朱丽叶,她紧握着爱人的手,毫不犹豫地将刀插进了自己的胸膛,"罗密欧与朱丽叶"的悲剧终于落幕。舞剧的结构相当紧凑,戏剧冲突一个接着一个,不断地激化、不断地升温,将舞剧的情绪推向高潮;因该舞剧极具戏剧的特色,被誉为戏剧芭蕾的光辉典范。

3. 尤里·格里戈罗维奇与芭蕾舞剧《胡桃夹子》

尤里·格里戈罗维奇是苏联交响化戏剧芭蕾的代表人物,曾担任莫斯科大剧院芭蕾舞团团长和首席编导长达31年,重新编排了《睡美人》、《爱情的传说》、《吉赛尔》、《罗密欧与朱丽叶》、《天鹅湖》等经典作品,其代表作《斯巴达克》以震撼人心的戏剧张力和摧枯拉巧的磅礴大气重振了芭蕾舞坛的阳刚之风,并成为20世纪最重要的芭蕾舞剧代表作之一。

《胡桃夹子》(图二十八)是由一个神话故事改编而来的,讲述了主人公玛莎在圣诞之夜的一段离奇经历中慢慢长大、慢慢成熟的故事。舞剧塑造了玛莎、胡桃夹子以及德罗西里梅斯特尔三个典型的艺术形象,通过六场情景叙事,结合童话故事的文本,从圣诞夜一组组客人冒着鹅毛大雪参加玛莎家的圣诞晚会开始,在热闹的情景中,魔术师德罗西里梅斯特尔

图二十八　芭蕾舞剧《胡桃夹子》　编导:尤里·格里戈罗维奇

为玛莎带来了一个又丑又笨的礼物——胡桃夹子，玛莎对他爱不释手，与弟弟的调皮与讽刺形成了鲜明的对比，突出了女主人翁善良、温和的性格特征；客人们离场后，玛莎穿着睡衣来到客厅，抱起可怜的胡挑夹子，浅浅地进入了梦乡；午夜的钟声敲响了，一段魔术的战斗即将拉开序幕，在魔术师德罗西里梅斯特尔的法术下，来自中国、印度、法国、俄国和西班牙的五队小娃娃跳起了欢快的舞蹈，突然一群灰色的老鼠出现了，鼠王横行霸道、大显淫威，魔术师将胡桃夹子变成一个英俊的男子，率领着铅质娃娃一起反抗，几次交锋后，鼠王的队伍即将打败胡桃夹子，在那关键时刻，玛莎毫不犹豫地冲上前去，将手中的蜡烛掷到鼠王的身上，赶跑了鼠王的队伍，赢得了胜利；面对英俊潇洒的男子，玛莎心里的爱慕之情油然而生，两个人跳起抒情的舞蹈，离开了温馨的小家，踏上了新的生活旅途。该舞剧结构严谨、层次清晰，在规范的古典芭蕾的传统程式中表演，巧妙运用男女演员的托举动作来达到舞蹈与音乐的高度统一；《胡桃夹子》讲述了一个善良温和的小女孩成长的故事，具有较强的娱乐、教育意义，被誉为芭蕾舞剧中"老少皆宜的圣诞童话"。

《胡桃夹子》是柴可夫斯基芭蕾三部曲中的最后一部，其文学文本由芭蕾大师彼季帕根据德国作家霍夫曼的童话故事改编。创作时期的彼季帕病魔缠身，因此该剧由他的副手伊万诺夫执导；因舞剧的音乐气势磅礴、宏伟无比，与简单、幼稚的舞台剧本产生了突出的矛盾，因此在《胡桃夹子》上演后得到的是观众的大声唏嘘和诋毁；直到1966年尤里·格里戈罗维奇在原来构思的基础上进行大换血，重新组装与创作，该剧才重新散发光彩，获得了巨大的成功。①

4. 洛伊·富勒与《火之舞》

洛伊·富勒是美国现代舞先驱，1862年生于伊利诺伊州的一个戏剧之家，从小热爱表演艺术，以处理素材丰富的舞蹈和精致的灯光而著名，一生创作了《蝴蝶》、《彩虹》、《火之舞》、《拉赫》等代表作。她是一个艺术家，同时又是一个改革者，她对灯光效果的发明与改革吸引了大量观众，风靡了全欧洲。②

图二十九　舞蹈《火之舞》编导、表演者：洛伊·富勒
（图片来自欧建平．外国舞蹈史及作品鉴赏［M］．北京：高等教育出版社，2008.）

《火之舞》（图二十九）是现代舞自由舞时期的

① 肖苏华．中外舞剧作品分析与鉴赏［M］．上海：上海音乐出版社，2009：272.
② ［美］沃尔特·特里著，田景遥译．美国的舞蹈［M］．北京：生活·读书·新知三联书店，1989：40.

代表作,1895年由洛伊·富勒自编自演。舞蹈运用内藏的支架、变换的灯光、轻若薄雾的丝织物来展现舞蹈艺术丰富的表现力,在如风的旋转和冷静的定型中,展现了洛伊·富勒自然流畅的舞蹈风格。

5. 玛莎·格莱姆与《阿帕拉契亚的春天》

玛莎·格莱姆是美国古典现代舞时期代表性舞蹈家,曾师从圣·丹尼丝和肖恩,创建的"收紧—放松"动作原理与多丽丝·韩芙丽、查尔斯·魏德曼的"倒地—爬起"技术体系并列为古典现代舞时期的重要的技术指导,极大地增强了现代舞的表现力;玛莎·格莱姆在20世纪70年的舞蹈创作生涯中公演了180多部作品,积极地推动着美国现代舞的发展,其代表作有:《拓荒》、《闯入迷宫》、《原始神秘》、《伊甸园激战》、《光明三部曲》等。

《阿帕拉契亚的春天》(图三十)是美国现代舞历史上古典现代舞时期的代表作,1944年由玛莎·格莱姆舞蹈团首演;该舞蹈描述了美国人开发西部的故事,剧中人物角色众多、情感表现丰富,编导将各种情感融合在同一个画面,并以不同的方式来表现是该剧获得成功的重要因素。

图三十 舞蹈《阿帕拉契亚的春天》 编导:玛莎·格莱姆
(图片来自欧建平. 外国舞蹈史及作品鉴赏[M]. 北京:高等教育出版社,2008.)

6. 埃尔文·艾利与《启示录》

《启示录》(图三十一)是20世纪美国最具影响力的现代舞组舞,1960年在纽约首演,该作品以黑人的原始冲动和爵士动律为看家本领,通过吸收芭蕾舞的线条美和现代舞的力度美,来共同展现美国黑人在艰

图三十一　舞蹈《启示录》　编导：埃尔文·艾利
（图片来自欧建平.外国舞蹈史及作品鉴赏[M].北京：高等教育出版社，2008.）

难困苦、遭遇非人待遇时仍然昂扬向上、积极进取的乐观心态；《启示录》首演时只有"朝圣者的悲伤"、"耶稣赐予我的那种爱"和"行动起来，基督徒们，行动起来"三个部分，后来根据演出团的规模不断壮大，表演者的能力也越来越突出，编导对作品作了多次修改，通过多种方式来达到最佳的表演效果。

埃尔文·艾利是"美国文化最受欢迎的文化大使之一"，他1931年生于德克萨斯州，在大学阶段看到黑人舞蹈家邓纳姆的表演而被舞蹈艺术深深吸引，从此走上了职业舞蹈的生涯；埃尔文·艾利曾师从玛莎·格莱姆、多丽丝·韩芙丽、查尔斯·魏德曼、舒克以及阿德勒等多个著名舞蹈大师，学习现代舞、芭蕾舞和戏剧表演，这种多专业的学习为埃尔文·艾利后期的舞蹈创作打下了坚实的基础；埃尔文·艾利既是舞蹈演员又是编导，还成立了舞蹈剧院，被誉为美国"最佳黑人现代舞团"；其代表作有《启示录》、《回忆》、《爱之歌》、《呐喊》等。

余论　音乐与舞蹈学研究前沿与理论思考

近年来，随着科学及相关学科的发展，音乐与舞蹈学不仅有着新的历史机遇，出现了新的学科发展与研究动态，同时也面临着新的挑战，有很多值得我们思考的问题。

首先，在音乐学领域，一是分工越来越细，专业化程度越来越高，音乐学研究朝着更加精细、更加严密的方向发展。譬如由于现代测音设备、计算机的运用，不仅使音响学、音响生理学、音响心理学的研究工作变得更加精准。二是与自然科学、人文科学的结合越来越密切，出现了许多跨边缘的学科。如音乐分析学、音乐术语学、音乐语义学、音乐工学、音乐社会心理学、音乐教育心理学、音乐治疗学等。如音乐治疗学就是音

乐学与应用心理学结合而成的，是研究音乐对人体机能的作用，以及如何运用音乐治疗疾病的学科。三是音乐学界开始对传统音乐学单一学科的研究方法进行反思，提出跨学科、多学科的综合研究方法。如美国著名音乐学家，新音乐学先驱人物约瑟夫·克尔曼从20世纪60年代起，就对英美音乐学研究偏重实证主义的传统进行反思、批判，他在《沉思音乐——挑战音乐学》一书中就提出应当将历史、文本的考证与审美意识及批评结合起来，以批评作为音乐学研究的取向，应当重视音乐的社会文化背景研究，关注历史表演实践等等。又如，传统的民族音乐学以往思考最多的是某种音乐体裁对其文化的意义，或某个音乐活动对其社会的价值。而今天，民族音乐学家在研究时，更多地与文化学、历史学、人类学相联系，多维度的研究音乐的体裁、活动与作品。还如，近年来音乐学领域最为流行的研究方法——音乐学分析，就是在分析音乐文本时，将音乐文本纵向（放在音乐家全部作品中考证）、横向（将音乐文本与同时代的作曲家的同类作品进行考证）、综合（将音乐文本放在文化背景中进行考证）地进行研究，体现出一种前所未有的综合性。此外，新时代也出现了许多著名的音乐学学者，他们在不同的学术领域为音乐学的发展做出了杰出的贡献。在西方音乐学界，有美国著名音乐学家、新音乐学的先驱人物约瑟夫·克尔曼，有民族音乐学家阿兰·梅利亚姆，有在西方音乐史研究方面做出突出贡献的德国音乐学家达尔豪斯等。在我国音乐学界，涌现了许多新兴学科的领军人物，如研究中国古代音乐美学发展的蔡仲德，研究现代西方音乐美学发展的于润洋，研究中国传统乐学的黄翔鹏、张振涛，研究中国律学发展的缪天瑞，研究音乐地理学的乔建中、苗圃，研究乐种学的袁静芳、董维松，研究古谱学的陈应时，研究音乐考古学的王子初，研究音乐声学的韩宝强、李玫，研究音乐文化学的韩钟恩、肖梅，研究音乐图像学的刘东升、吴钊，对跨文化比较研究的王耀华、杜亚雄，研究音乐心理学的周海宏、罗小平，研究音乐治疗学的张鸿懿，研究音乐传播学的何晓兵、赵志安等。

其次，在"舞蹈学"研究中，呈现了五个主要的问题。一是随着舞蹈专业的兴起，"舞蹈学"的研究内容与方法不断得以拓展。舞蹈编创、舞蹈表演、舞蹈批评、舞蹈史等相继作为舞蹈艺术研究的范畴，对舞蹈学学科的研究呈现出与人类学、民族学、运动学、心理学等学科交叉融合的新趋势，面对新趋势与新挑战，当代舞蹈人才在舞蹈学研究中必须厘清"技术"与"学术"的关系，并做到"技术"与"学术"并行发展。二是改革开放以来，我国的舞蹈创作特别是舞剧的创作呈现"井喷式"的现状。据调查，截至2009年中国舞剧的作品数量已高达320多部。面对如此丰硕的

成果，值得我们深思的是，这些作品的质量如何？为何作品的创作风格和思想表达有"程式化"的倾向？为何花费越来越多、参与人数越来越多的舞蹈作品，受众却越来越少？为何在国内外具有影响力的作品寥寥无几？三是舞蹈艺术的表现与科学技术、多媒体相互融合、整合的同时，大家关注到底谁是主角？对此，学界呼吁在进行新型舞蹈创作的同时，不能忽视舞蹈本体所在，对舞蹈"本文"（如大山深处的少数民族舞蹈、仪式）的挖掘与保存式保护才是当下民族舞蹈工作的基本任务。四是自1980年全国第一届舞蹈比赛以来，多次将舞蹈的分类进行了变化和更改，有学者认为在自然体系分类（古典舞、民间舞、芭蕾舞）的基础上，面对风格模糊含混的舞蹈作品，现代舞总是充当"拼盘菜"的角色，凡是无法归类的舞蹈作品都成为这道拼盘菜的佐料，而有时候赛事中没有"现代舞"做拼盘时，"古典舞"就成了大杂烩，只要归不了"民间舞"和"芭蕾舞"的，"古典舞"就成了中国舞蹈宴席上的"乱炖"。所以，按照舞蹈的质与风格进行种属分类的学理性分析与探究是舞蹈学学科建设上的重大课题。五是当代社会对"生命科学"的研究成为舞蹈学领域所关注的问题，学界期望通过舞蹈塑造和谐健康、充满创造力的民族身体，以体现人文关怀，然而如何将舞蹈与生命科学体系结合起来，设置恰当的课程及研究体系，进行跨学科研究仍是亟待解决的问题。

思考题

1. 音乐的特性与社会功能主要表现在哪些方面？
2. 王光祈在音乐学领域有哪些成果？
3. 我国五四时期、抗战时期有哪些代表音乐家与作品？
4. 维也纳古典乐派的代表人物是哪几位？他们在音乐体裁的发展上有何突出的贡献？
5. 西方浪漫主义与民族主义时期的音乐有何特点？请举例予以说明。
6. 舞蹈的本质及特征是什么？
7. 舞蹈艺术的功能有哪几个？如何理解舞蹈的消费功能？
8. 关于舞蹈的起源有哪几种说法？
9. 舞蹈的艺术语言包含哪些？
10. 芭蕾舞和现代舞的区别和联系是什么？

第三章

戏剧与影视学

戏剧和影视作为艺术，在很大程度上具有共同属性，较之它们与其他艺术之间的关系更为密切。影视相对于戏剧而言，是年轻的艺术。影视艺术对戏剧艺术有着多方面的承继和借鉴。电影导演从戏剧导演那里学习怎样调动演员的能动性、发挥演员的潜能；电影故事情节的"戏剧化"也正是对戏剧冲突的学习和承继；电影拍摄过程中的背景设置、灯光处理等也多从戏剧场景和舞台美术中获得经验和借鉴。今天，随着影视艺术的快速发展，古老的戏剧也从新兴的影视中借鉴新的表现手法，获得创新灵感。总之，戏剧与影视艺术之间的相关性不胜枚举。

尽管如此，戏剧与影视的发展毕竟有着完全不同的历史。尤其是电影诞生之前，戏剧艺术已经发展了上千年。所以本章对戏剧与影视学的论述，分为两条线索进行，对于它们之间共同的属性一般不重复介绍，而是尽量从它们各自的特征角度出发进行介绍和描述。

第一节 戏 剧 学

一、戏剧的本质及特征

在世界戏剧的历史中,有着不同形态的戏剧:古希腊古罗马戏剧、古典戏剧、现代戏剧、后现代戏剧,中国戏曲、印度梵剧、日本能乐等。它们都具有共同的本质与特征。戏剧的本质特征和对戏剧本质特征的认识,并不是完全确定并凝固不变的,也有一个历史的发展的过程。本书对戏剧本质特征的描述,仅仅是一种综合性的概述。

戏剧是由演员直接面对观众表演某种能引起戏剧美感的内容的艺术,它的最突出的特征是具有文学性和剧场性双重属性;它与一般的文学艺术有着重要的区别,这区别主要在于它是由集体创作的、在现场让人们围绕着某种假定性的、具有一定矛盾内容的剧情,进行群体性感情体验、审美和直接交流的艺术。所以,戏剧的文学性和剧场性这双重属性决定了戏剧具有文学本质和剧场本质,具有群体性特征、艺术构成上的综合性特征及动作性特征。

(一)戏剧的本质

1. 戏剧的文学本质

从亚里士多德到黑格尔的经典美学论述中,都强调了戏剧的文学本质。在他们的观点中,戏剧是文学的最高样式。亚里士多德根据所使用的不同模仿"媒介"为艺术分类,他认为使用"语言"的是诗——史诗和戏剧都是以"语言"为"媒介"的艺术。他进一步谈到,使用"叙述"方式,"以本人的口吻讲述,不改变身份"的,是史诗,"通过扮演,表现行动和活动中的每一个人物"的,是戏剧。①在认定悲剧的文学本质时,亚里士多德说:"戏景虽能吸引人,却最少艺术性,和诗的关系也最疏。"②而他认为悲剧情节本身的构合、组织情节的技巧,使人仅听情节叙述也能产生恐惧和怜悯的审美效果。③亚里士多德对情节结构重要性的强调,实际上就是强调了戏剧的文学性。

① 〔古希腊〕亚里士多德.诗学[M].陈中梅译注本.北京:商务印书馆,2003:42.
② 同上书,第6章,65页.
③ 同上书,第103页.

黑格尔认为，戏剧"无论在内容上还是在形式上都要形成最完美的整体，所以应该看作是诗乃至一般艺术的最高层"。首先，因为"在艺术所用的感性材料之中，语言才是唯一的适宜展示精神的媒介"，而"诗"（文学）正如亚里士多德所说，是以"语言"为"媒介"的艺术。其次，因为戏剧实现了史诗原则与抒情诗原则这二者的统一。他认为戏剧中，压倒一切的力量"在于语言及其诗性的表达"。②这就是说，戏剧首先是属于诗的范畴，是以语言作为其媒介的艺术；戏剧的史诗原则和抒情诗原则，则指出了戏剧既有历史客观的叙事性，又有主观抒情的性质。因此，黑格尔才说戏剧应该被视为"诗乃至一般艺术的最高层"，因此戏剧是与诗一样具有文学性的。

亚里士多德和黑格尔关于戏剧的论述构成了经典的戏剧文学本质理论。从他们的论述中，我们可以看出，如果把他们称之为"诗"的东西从戏剧中剔除出去的话，那么，戏剧的打动人的审美力量也就不再存在，戏剧也不可能成为"诗"的最高层了。而他们称之为"诗"的东西，正是戏剧的文学性，是戏剧所具有的文学本质。

剧本是戏剧文学的载体。文学史、戏剧史上所谓的"戏剧经典名著"其实就是剧本。历史上古希腊古罗马的戏剧家、莎士比亚、易卜生、关汉卿、汤显祖等，之所以被后人作为戏剧家认识，就是因为他们的剧本流传于世。

从19世纪末开始，戏剧的文学本质原则受到挑战。但是戏剧的文学本质和剧场本质，作为戏剧的两极，任何一极都无法被完全取消。戏剧的文学本质，经历了"自然主义"、"静态戏剧"、"残酷戏剧"以及布莱希特戏剧理论等先锋戏剧理论的挑战之后，在今天，仍然存在于戏剧中并作为戏剧的核心因素而存在。

2. 戏剧的剧场本质

虽然文学性是戏剧的重要本质属性，但戏剧终究不是文学。戏剧区别于文学的重要属性是它的剧场性。也即，戏剧之所以成为戏剧，它必须将其内容和情感通过一定的环境以表演的方式向现场观众呈现出来。剧本无论写得多么优秀，如果没有得到成功的演出，那么它也只能成为"案头之曲"，而不能转化为"场上之曲"。纵观古今中外的经典的戏剧作品，都是既经得起读，又经得起演的。所以，好的戏剧应该同时具有很强的文学性和剧场性。

戏剧的剧场性主要是指戏剧一定是为了表演和观看而创作的。亚里士

① 〔德〕黑格尔.美学[M].北京：商务印书馆，1981：274.

多德在《诗学》中提出,戏剧是对人物行动的模仿,剧情应尽可能付诸动作,也就是说,戏剧所要表现的内容和情感主要不是通过第三者叙述的语言传递给观众的,而需要经由人的行动演示给观众。

同一部莎士比亚的戏剧,例如《罗密欧与朱丽叶》,在不同历史时期、不同剧场、不同导演和表演者那里,会得到不同的呈现,从而使得每一场《罗密欧与朱丽叶》都是不同的;而每一场《罗密欧与朱丽叶》的观众所看所感也是不同的。所以,戏剧的剧场性非常重要。它涉及表演的环境、表演的观念、导演、演员以及观众,所有这些因素,都与戏剧的文学性一样重要地影响着戏剧的审美效果和价值,是戏剧成为戏剧的重要本质。

戏剧的文学性和剧场性从最初就成为了戏剧的两极,在整个戏剧发展的历史中经历了争执和变迁。例如,清代戏剧家李渔曾这样议论金圣叹对《西厢记》的评论:"圣叹所评,乃文人把玩之《西厢》,非优人搬弄之《西厢》也。文字之三昧,圣叹已得之;优人搬弄之三昧,圣叹犹有待焉。"[①]李渔认为金圣叹只把握住了《西厢记》的文学性而没有领略到它的剧场性。这对于戏剧评论而言,显然是不足的。

又例如,20世纪20年代以来,欧美戏剧剧场意识的觉醒,极大地丰富了戏剧的表现手段与样式,开拓了戏剧广阔的新可能性。阿尔托提出"残酷戏剧"的理想,他提出"形体戏剧"的观念,以取代"语言戏剧"的观念;戈登·克雷干脆指出,诗人根本就"不是属于剧场的";布莱希特的戏剧理论和戏剧实践,激发了戏剧的剧场意识全面觉醒。

但是,无论戏剧的剧场本质被怎样的强调和发展,它也始终不能脱离文学本质而单独存在。剧场性和文学性构成了戏剧艺术的不可或缺的双重属性。

(二)戏剧的特征

因为戏剧具有文学性和剧场性这一双重属性,所以,戏剧的创作和接受具有群体性的特征;而戏剧艺术的构成则具有综合性的特征;动作性则是戏剧的基本要素。

1. 戏剧的群体性特征

戏剧的群体性特征主要指戏剧创作和接受的群体性。戏剧的主要创作者包括剧作家、导演和演员。如果要把戏剧环境创作算在内的话,戏剧的创作还包括舞台美术、音乐、音响、服装道具等创作人员。如果把接受美学的观点考虑进去,那么观众实际上是戏剧的二度创作者,那么,也可以

① 李渔. 闲情偶记. 中国古典戏曲论著集成(第7辑)[M]. 北京:中国戏剧出版社,1959:70.

把观众囊括进去。所以，戏剧的群体性特征首先表现在戏剧创作的群体性上。

从戏剧的接受角度看，群体性是其区别于其他艺术的一个显著特征。因为我们读文学作品的时候，显然更多的是一个人安静地阅读，欣赏绘画、雕塑的时候也是如此。这些艺术都不需要群体性的接受和交流。而戏剧是一批观众同时坐在剧院观看同一台演出，在这里，戏剧接受的群体性首先表现在，在观看过程中，观众之间会形成共同的感知和默契，会有情绪交流；其次，观看者和表演者之间，也会有着情感情绪交流，直接影响着演出和观看的效果。所以，戏剧接受的群体性关系到戏剧创作和接受的效果，这是其他艺术形式所不具备的特征。

2. 戏剧艺术构成的综合性特征

因为戏剧的文学性和剧场性本质，还使得戏剧艺术的构成具有综合性的特征。

从艺术的分类来看，当代艺术包括了文学、音乐、绘画、雕塑、建筑、舞蹈、戏剧、电影、电视、工艺美术等至少十个种类。而在戏剧的艺术构成里，就综合了前面六类。戏剧"兼备了从第一到第六的各种艺术样态的一切要素。它兼有诗和音乐的时间性、听觉性，以及绘画、雕刻、建筑的空间性、视觉性，而且同舞蹈一样，具有以人的形体作媒介的本质特征"。[①]

戏剧对不同类型的艺术的综合还体现在，它对各种艺术的融合是通过把一段"情境"直接呈现在观众面前并在"观"与"演"的生动交流中产生戏剧审美效果，观众对各种艺术的审美体验是完整的体验，而不是分散的、零碎的体验。观众欣赏的是一场完整的戏，而不是分别去体味其中的各种艺术手段所达到的成就。所以，在戏剧的有机综合整体中，"诗"已经不是书面文学的诗，而是立体的、可见的诗；"音乐"也成了有色彩的、看得见的音乐；舞台上的一出戏也可称为"能言的绘画"、"动的浮雕"。一套布景孤立地看可能很美，但如果与戏的整体风格不和谐，反而是有害的。所以，戏剧的综合性，是"艺处于多门而达于一"，是一个有机的整体。

3. 戏剧的动作性特征

最初对戏剧的定义是来自亚里士多德的《诗学》，他认为戏剧是对人物动作的模仿，戏剧是借行动中的人演示给观众看，因此，"行动性"

① 〔日〕河竹登志夫. 戏剧概论 [M]. 陈秋峰、杨国华. 北京：中国戏剧出版社，1983：3.

是戏剧的基本要素,"动作"是戏剧的根基。"通过多少个世纪的实践,认识到动作确实是戏剧的中心","动作是激起观众感情的最迅速的手段"。①

戏剧的动作可分为人的外部形体运动和内部心理动作。内部心理动作主要表现在"冲突"上。有一种认识说:没有冲突就没有戏。黑格尔说:"由于剧中人物不是以纯然抒情的孤独个人身份表现自己,而是若干人在一起通过性格和目的的矛盾,彼此发生一定的关系,正是这种关系形成了他们的戏剧性存在的基础","戏剧动作的情景使个别人物的目要从其他个别人物方面受到阻力,有一个同样要求实现的对立的目的在挡住它实现的路,于是这种对立就要产生互相冲突和纠纷。因此,戏剧的动作在本质上须是引起冲突的"。②戏剧冲突的关键是人与人之间不同欲望、不同激情的冲突,是情感对情感、灵魂对灵魂的"战争"。通过冲突,改变了剧中人原有的处境、关系和生活秩序,突显出人的精神面貌与性格特征。也即,其核心是要"再创造出人的情景、人与人之间关系的最具体的形式"。

二、戏剧的历史及思潮

戏剧的起源是与人类文明的起源相随而开始的。几乎每一个民族在最初的巫术和宗教仪式上,都有了戏剧因子的萌芽。但是人类古老的戏剧发展遵循着不同的轨迹,而最终在现代开始了新的交融。古希腊古罗马戏剧经历了最初的辉煌后,随着罗马帝国的灭亡而停滞;欧洲戏剧进入了中世纪后受到宗教的控制;印度梵剧在持续盛行了1400年之后,于12世纪遭受了伊斯兰文化的冲击;而中国戏剧在12世纪时开始了它的苏醒和新生,从此戏曲传统创建并开始了它发展和繁荣的历史。

欧洲戏剧在文艺复兴之后开始了多元而繁荣的发展,歌剧、滑稽戏、哑剧蜂拥而起,英国的莎士比亚成为戏剧史上的奇迹。欧洲戏剧分为话剧、歌剧和舞剧,而以话剧为主导样式,在以后的岁月里为人类艺术殿堂贡献了最瑰丽的篇章。

(一)古希腊、古罗马戏剧

古希腊为人类历史贡献了最早最成熟的戏剧形态。公元前6世纪诞生于古希腊的悲剧和喜剧,具备了我们所理解的戏剧的全部要素,脱离了宗教仪式的意识形态而成为人类娱乐和审美的样式。古希腊出现了一

① 〔美〕乔治·贝克.戏剧技巧[M].余上沅译.北京:中国戏剧出版社,1985:25.
② 〔德〕黑格尔.美学(第3卷下册)[M].北京:商务印书馆,1981:249、251.

大批优秀的剧作家，并产生了众多的剧本，为我们了解戏剧的历史和发展留下了丰厚的资源。古希腊的戏剧随着罗马帝国的崛起而得到继承和发展，并且随着罗马帝国的扩张而从地中海向中亚地区流传，直至罗马帝国的灭亡，才从此告别了它的辉煌。

1. 古希腊悲剧和喜剧

古希腊的酒神祭祀活动，是悲剧和喜剧产生的基础。公元前534年，在雅典举办的"城市酒神节"的各项活动中，加入了悲剧演出的竞赛。竞赛冠军得主为塞士比斯，从此，他成为历史上第一个为人所知的戏剧演员。这一年的活动也成为第一个确切记录下来的戏剧事件。城市酒神节的悲剧和喜剧竞赛促进了悲喜剧的创作，很多作者热衷于把自己创作的悲喜剧作品拿到竞赛中去获取成功和荣誉。

古希腊的悲剧题材多取自荷马史诗里的神话故事和历史传说，主要表现神的事迹和历史英雄的业绩，多采用诗的语言来叙述故事，通过对个人厄运的描述，来引起观众心理上的恐惧和怜悯，达到审美效果。

古希腊喜剧的出现要比悲剧晚，它从祭祀酒神的狂欢歌舞中的滑稽表演演变而来。喜剧带有强烈的即兴创作性质，充满了插科打诨和滑稽动作，被人们看做是比悲剧低下的演出形式。戏剧主要表现现实生活中的普通人和日常生活琐事，采用大众化的日常口语进行表演，风格轻松滑稽，追求幽默和讽刺的娱乐效果。

古希腊历史上有名可查的戏剧作家数目非常巨大，但在这支庞大的剧作家队伍中，最杰出的是三大悲剧作家：埃斯库罗斯（前525—前456），代表作《俄瑞斯忒亚》、《被缚的普罗米修斯》、《阿伽门农》等；索福克勒斯（前496—前406），代表作《俄狄浦斯王》《厄勒克拉特》、《菲洛克忒忒斯》等；欧力比德斯（前480—前406），代表作《美狄亚》、《特洛伊妇女》等。而喜剧作家里面，作品流传至今的，只有两位：阿里斯多芬（约前448—前380），代表作《阿哈奈人》、《骑士》、《和平》等，有"喜剧之父"之称；米南德（前342—前291），代表作《萨摩斯女子》、《公断》等。

2. 古罗马悲剧与喜剧

公元前272年，古罗马士兵攻克了古希腊城市塔连图姆，大批的塔连图姆人沦为奴隶。其中有一名12岁的孩子名叫安德罗尼斯库（前284—前204），他所掌握的关于古希腊和拉丁文的渊博知识使他被免除了奴隶身份并被聘为教师。他将荷马史诗《奥德赛》翻译成了拉丁文作为拉丁文教材，从此，这部史诗便在古罗马贵族中流传开来。公元前240年，他受命将古希腊戏剧改编成古罗马戏剧，在"古罗马大祭赛会"上演出，获得

了极大成功。从此，古希腊戏剧正式植根于古罗马的土地并开始了其后的发展。

古罗马戏剧在此后一百多年的发展中，保留了鲜明的古希腊戏剧的范式和特点。但是，古罗马政府对戏剧的重视远不及古希腊那样强烈，因此，古罗马戏剧史再也没能达到古希腊曾有过的那种辉煌。

经常演出的古罗马喜剧有两类。一类是古希腊喜剧的仿作，称为"大外套剧"，另一类为改穿古罗马服装、描写古罗马市民生活的"外套剧"。这些喜剧在演出过程中逐渐对古希腊喜剧进行了一些改革，人物类型化，服装也因此趋于规范化。服装的色彩有一定的象征性，如黄色与妓女、红色与奴隶、紫色与贵族发生联系，甚至连假发也沿用了这种色彩象征性。

和喜剧情形一样，古罗马悲剧也可分为古希腊风格和罗马风格。两种类型都以恐怖的情节、善恶分明的人物、通俗剧的效果和夸张的言辞为特点。据记载，从公元前240年古希腊戏剧传入至476年西罗马灭亡的七百多年间，古罗马一共出现过三十几位悲剧作家和100多部悲剧作品，流传下来的则只有公元1世纪尼禄时代的大臣、哲学家和诗人赛内加的10部剧作，其他悲剧创作只留下一些片段资料，这为后人了解古罗马悲剧的全貌带来了困难。无论是和古希腊的悲剧还是喜剧相比，古罗马戏剧早期创作都显露出一个共同的特征，即在世俗化的道路上跨进了一大步。

古罗马代表剧作家有普劳图斯（约前25—前187），代表作《撒谎者》、《孪生兄弟》等，泰伦提乌斯（约前190—前159），代表作《佛尔缪》、《婆母》、《两兄弟》等，赛内加（约前4—公元65），代表作《美狄亚》等。

约公元5世纪之后，欧洲步入长达千年的中世纪，辉煌的古希腊古罗马戏剧从此湮灭。在中世纪宗教神权的专制统治中，戏剧被当作传教的工具。虽然教会不断迫害民间演员，但是在远离教会的农村，演出活动一直没有间断，参加的人数也越来越多。后来的职业演员大都是从他们当中产生的。

（二）东方戏剧

东方戏剧与古希腊古罗马戏剧一样有着悠远的历史，但是却与古希腊古罗马戏剧有着全然不同的表现形态和发展历程。东方戏剧中历史悠久而影响深远的主要有印度的梵剧，中国戏曲和日本能、狂言与歌舞伎。

1. 印度梵剧

印度梵剧出现于公元前4世纪，其繁盛时期为公元前后。梵剧的代表

戏剧创作作家有马鸣、跋娑，主要理论著作是《舞论》，《舞论》是具备完整体系的经典梵剧理论著作。梵剧在此后又经历了一千多年的延续，出现了戏剧名著迦梨陀娑的《沙恭达罗》和一大批梵剧剧本，在公元12世纪走向衰亡。

印度梵剧创造性地建立起了一套自己的完整的舞台表演程式，在舞台形式上采取歌舞与诗歌结合的表现手法，形成一种写意型的戏剧样式。它侧重于象征性地表现人生情境，而不是逼真地模仿现实生活。它的戏剧观念更直接地建立在对舞台形式美的欣赏之上，而不过于追求戏剧与生活的接近。

梵剧从题材上看，主要包括两方面，一是取材于现实生活，以刻画都市世态人情为主；二是取材于史诗和传说故事，这类题材是印度古典戏剧的主要构成。前者以《小泥车》为代表；后者以《摩罗维迦》、《沙恭达罗》为代表。此外还有一些以宗教宣传为宗旨的作品，如《马鸣戏剧残卷》。对梵剧的艺术形式，人们了解还不太多。从《马鸣戏剧残卷》来看，当时角色的出现方式至少有三种：一是为角色拟定了名字的；二是仅标明角色身份的，如"妓女""主角"等，并出现了有鲜明特点的丑角；三是以抽象概念为角色命名，如"智慧""名誉"等。在剧本样式上，开场有引子，结尾有尾诗，引子一般与剧情无直接关联，尾诗有的由剧中人唱出或念出，有的是外加的。剧本正文，由说明、唱词和动作提示三因素组成，说白中除了对白，还有独白与旁白。唱词归于角色，融汇于剧情，不同于古希腊悲剧的演唱，接近中国古典戏曲的唱词。动作提示多样而细致。剧本语言雅俗相间，主角和上流人物对话时多用雅语，而妇女和下层人物多用俗语。

印度梵剧的主要剧作家及代表作：马鸣（生卒年月不详）的《舍利弗》、《惊梦记》等；首陀罗迦（约2—3世纪）的《小泥车》；迦梨陀娑（生卒年月不详）的《沙恭达罗》、《摩罗维迦与火友王》；戒日王（约590—647）的《龙喜记》、《璎珞传》。

2. 中国戏曲

中国戏曲由文学、音乐、舞蹈、美术、武术、杂技以及表演艺术综合而成，约有三百六十多个种类。它的特点是将众多艺术形式以一种标准聚合在一起，在共同具有的性质中体现其各自的个性。

与其他很多民族的艺术一样，中国戏曲也起源于原始歌舞，是一种历史悠久的综合舞台艺术样式。春秋战国时期宫廷中出现了简单的戏剧表演——优戏。到了汉代，百戏发展起来，其中包括短小的戏剧演出片段。一直到唐朝，这种简单的戏剧仍然没有太多变化。直到12世纪，中国戏剧

终于发生了重大蜕变，开始经由宋杂剧发展为成熟的戏曲形态——南戏和北杂剧。南戏和北杂剧是中国戏剧走向成熟的两个标志。

今天知道的最早的南戏剧目有12世纪的《赵贞女蔡二郎》、《王魁》、《王焕》、《乐昌分镜》、《张协状元》等。虽然南戏在民间受到欢迎，但是创作比较粗糙，文学水准不高。一个世纪以后，北杂剧在北方中原一带形成并迅速发展起来。现在知道的有名字的北杂剧作家有近百人，作品近千部。最著名的剧作家是关汉卿（图一）、王实甫、马致远、白朴、郑光祖等，他们的作品代表了元杂剧的最高成就。南戏则在14世纪中期涌现出来"四大南戏"：《荆钗记》、《刘知远白兔记》、《拜月亭记》、《杀狗记》。15世纪后，南戏经过进一步的变革，进入传奇阶段，杂剧则走向衰亡。

图一　关汉卿

到了明朝中叶，江南兴起了昆腔，受到封建社会上层人士的欢迎，而当时受到广大人民群众欢迎的戏则是产生于江西弋阳一带的弋阳腔。这一时期还出现了《占花魁》、《十五贯》等剧目。明末清初时期的地方戏，主要有北方梆子和南方的皮黄作品。故事内容多写英雄人物，如穆桂英、陶三春、赵匡胤等。到了清代，京剧开始产生并流行，在同治、光绪年间，出现了名列"同光十三绝"的第一代京剧表演艺术家及不同流派的京剧大师，标志着京剧艺术的成熟与兴盛。

中国戏曲的主要剧作家有关汉卿、王实甫、高明、汤显祖、洪升、孔尚任等。

关汉卿（1225？—1300？），元杂剧作家的代表人物，生活在13世纪，当时历史正由金朝进入元朝。关汉卿自视为前朝遗民，在杂剧创作中寄寓平生，借以抒发自己对社会的不满。在他的众多杂剧作品中透露出强烈的平民意识。他一生创作的剧目有60种以上，今天能看到的不足20种。著名的有《单刀会》、《窦娥冤》、《救风尘》、《望江亭》等。

王实甫，元杂剧家，生卒年月不详，创作有《西厢记》、《丽春堂》、《破窑记》等。其中《西厢记》根据唐代元稹的传奇《莺莺传》改编而成，是戏曲史上的经典名著。

高明，元杂剧家，生卒年月不详。他创作的《琵琶记》与王实甫的《西厢记》齐名，对中国文学史和戏剧史均产生了深远影响。

汤显祖（1550—1616），明代戏曲家、文学家，字义仍，号海若、若

士、清远道人，创作有《紫钗记》、《牡丹亭》、《邯郸记事》、《南柯记》4个剧本，因为这四部作品中均有梦境的描写，而作者是临川人，居住在玉茗堂，故史称"临川四梦"，亦称"玉茗堂四梦"。

汤显祖的戏剧创作对中国戏剧发展有着深远影响。他的戏剧创作中，寄托着他对人生、人性的哲理思考，倾注着他对生命的热情，也可以反观出他的人生道路、生命追求和理想从实践到幻灭的全过程。

洪升（1645—1704），清代戏曲作家，字昉思，号稗畦，又号稗村、南屏樵者。创作的《长生殿》以唐明皇李隆基与杨玉环的爱情故事为线索，广泛地展开了对当时社会、政治的描绘，写出了历史的风云变幻和人事的曲折。洪升和孔尚任并称"南洪北孔"，他们的剧作代表了清代康熙年间戏剧的最高成就。

孔尚任（1648—1718年），字聘之，又字季重，号东塘，别号岸堂，自称云亭山人，他创作的《桃花扇》以明末名士侯方域与秦淮名妓李香君的爱情故事为蓝本，表现了动荡的明末社会洪流中个人的不幸遭遇。《长生殿》和《桃花扇》两部作品，为明清传奇剧画上了圆满的句号。

戏曲史上的著名剧目主要还有：纪君祥的《赵氏孤儿》；马致远的《汉宫秋》；钟嗣成的《录鬼簿》；杨显之的《潇湘夜雨》；郑光祖的《倩女离魂》；王济的《连环记》；迭名的《乌盆记》（全名《玎玎珰珰盆儿鬼》）、《包龙图智赚合同文字》；朱权的《太和正音谱》；昆曲《十五贯》、《钟馗嫁妹》；传奇《雷峰塔》；京剧《白蛇传》、《铡美案》、《杨门女将》、《霸王别姬》、《昭君出塞》等。

3. 日本能、狂言与歌舞伎

日本的能乐成熟于13世纪，具有东方戏剧的强烈写意特征。能乐表演的形式包括能与狂言两种。至17世纪初，日本又产生了歌舞伎的戏剧样式。日本能、狂言与歌舞伎流传至今，是世界上现存历史最为久远的传统戏剧样式的范本之一。

能形成于室町幕府时期（14—16世纪），当时日本佛教大兴，原来在各个神社前演出的民间艺术，开始和佛教活动结合，以各地的寺院为基点，进行综合性演出。一些专业性戏班逐渐形成，并开始有世袭艺人制度。在这些专业组织和人员的刻意钻研下，各类技艺经过整合、提高，逐渐发展成为有一定规模、一定程式的正式戏剧样式——能。能在统治者的青睐下，逐渐由寺院庭园走向将军幕府和贵族宅邸，成为其中的正式乐艺，并成为贵族阶级的礼仪训练项目，走进了专门的教育科目中，成为特权者的艺术。能的剧本大约有2000个，现存230个。能一直被认为是一种高雅庄重的贵族艺术，直到第二次世界大战之后，才走向普通观众。

狂言是与能同时产生、发展起来的剧种。但当能向着音乐舞蹈方面发展的时候，狂言则向着科白剧的方向发展。能多写悲剧性故事，文词典雅华丽，狂言则多以通俗白话的形式表现喜剧片段。能多写过去的事，主要是歌颂贵族中的勇将才女，狂言则反映现实生活，专门嘲笑大名和僧侣。所以，狂言一直在民间流传。最初，能是正式剧目，狂言是加演的小节目，后来狂言慢慢脱离了能的控制，成为了独立专门的戏剧。1587年，最早的一部狂言集问世，收录200多部狂言作品。现在的狂言已经是一门独特的戏剧艺术，仍在日本当代的剧坛上广为流行。

歌舞伎是16世纪末17世纪初发展起来的另外一种艺术。歌舞伎的直接传承渊源是"风流"舞蹈。1603年，京都的一个著名女艺人阿国和她的丈夫名古屋山三郎组织了一个戏班子到处演出。山三郎善唱俗歌，阿国则擅长跳舞，她把自己打扮成男人的样子跳时兴舞蹈，并穿插许多滑稽表演。这种被称为"放荡舞"的表演成为歌舞伎的开始。在后来的发展中，歌舞伎逐渐演变为严肃的民族戏剧。

日本戏剧的主要作家及代表作：世阿弥（ぜあみ，1363—1443）不仅是卓越的演员、作曲家、理论家，还是最著名的能脚本——谣曲的作家。至今仍能经常上演的大约240余部能剧作中，有100部以上出自世阿弥之手，如《熊野》、《敦盛》、《高砂》、《老松》、《羽衣》等。世阿弥还写了许多有关能的论著，都是日本艺术史上的杰作。来自民间的狂言一般没有固定的文学脚本，多为即兴表演，如《两个侯爷》、《柴六担》、《牛马》等。

（三）文艺复兴时期到19世纪的欧洲戏剧

欧洲戏剧经过中世纪的缓慢发展，在文艺复兴时期呈现勃勃生机，在不断孕育而生的新的戏剧思潮的促进下，戏剧创作和演出进入了繁荣时期，并分离出话剧、舞剧、歌剧等戏剧样式，使得戏剧的门类更加明晰。

1. 文艺复兴时期的欧洲戏剧

文艺复兴运动发端于意大利。意大利文艺复兴运动涵盖了文学、绘画、雕刻、建筑、科学和哲学等众多领域，造就了一大批时代的精英，在最大程度上展现了人的欲望、才能和创造力，并促进了欧洲近代文艺的发展繁荣。

意大利戏剧复兴是从反叛中世纪的宗教戏剧、上演古罗马喜剧作品开始的。最初他们亦步亦趋地潜心揣摩、刻意模仿古人，后来一些创作者也开始尝试着自己动手编写剧本。意大利的人文主义戏剧逐渐摆脱宗教的影响，先后建立了自己的喜剧和悲剧。其中，马基阿伟里（1469—1527）的喜剧《曼陀罗花》和特里西诺（1478—1550）的悲剧《索佛尼斯巴》最

为著名。它们揭示了宗教道德的虚伪,热情歌颂了爱国主义精神。除了喜剧和悲剧以外,意大利另一种新型戏剧——田园剧盛行于16世纪的皇家宫廷。这种戏剧对后来的欧洲歌剧有很大影响。

文艺复兴时期英国的戏剧在莎士比亚(图二)那里获得了最高成就。莎士比亚(1564—1616)是把诗才、编剧才能集于一身的伟大戏剧家,他做过演员,长期在伦敦演戏、写戏、导戏。他后来组织起一个"环球剧场",自己当了老板。莎士比亚一生作品众多,保留下来的有两首长诗,154首十四行诗和

图二 莎士比亚

37个剧本。主要作品有《罗密欧与朱丽叶》、《仲夏夜之梦》、《威尼斯商人》、《哈姆雷特》、《辛白林》等。莎士比亚作为文艺复兴时代最杰出的戏剧家,其剧作的完美和精湛举世瞩目,对后世产生了深远的影响,至今不衰。

2. 古典主义戏剧与启蒙运动时期的戏剧

17世纪的欧洲是古典主义盛行的时代,古典主义的成就充分体现在法国戏剧上。古典主义是源自法国的一股文艺思潮,在哲学上受笛卡儿理性主义的影响很深,推崇和谐、明晰、严谨的美学风格,古典主义在欧洲时断时续地流行了近两个世纪。

古典主义追求的是戏剧的真实性、道德感、严整规则。在美学风格上,古典主义戏剧强调舞台的逼真性,要求情节必须符合生活真实,摒除荒诞不经的神怪臆想(古希腊神话和《圣经》故事除外),戏剧独白与合唱队被取消,因为它们是不合乎真实化原则的。古典主义强调严密紧凑、准确完整、平稳妥帖的形式,并严格控制悲剧和喜剧的区别:悲剧必须反映高贵者,必须使用高雅的语言,故事有关国家政治,文体必须诗化,结局一定悲惨,形式必须严格遵守"三一律",前后一定是五幕。而喜剧则反映现实生活,人物来自社会下层,故事是家庭和私人的事,语言可以大众化,结局令人快乐,形式不一定遵守"三一律",等等。

古典主义戏剧的创始人是高乃依(1606—1684),其代表作《熙德》的产生标志着法国古典主义悲剧的诞生。拉辛(1639—1699)是继高乃依之后的第二个古典主义经典作家,其悲剧作品发展成法国古典悲剧的顶峰,其代表作为《费拉德》。和莎士比亚一样名垂千古的是17世纪法国喜剧作家莫里哀(1622—1673)。作为这一时期法国喜剧的代表作家,莫里

哀一直站在进步立场上,对僧侣阶级的卑鄙行为、对贵族的愚蠢和欺诈、对资产阶级的自私和贪婪等,进行毫无保留的鞭挞和揭露。他的代表作有《伪君子》、《唐璜》、《恨世者》等。

18世纪的欧洲,在思想文化领域兴起了一场资产阶级启蒙运动。启蒙运动继承了文艺复兴运动的人文主义思想,并在此基础上提出了一个完整的资产阶级思想体系。这一体系具体体现为这样一些概念:理性、人权、自由、平等、博爱、共和。在此基础上产生的戏剧创作,带有鲜明的平民色彩,体现了这一时期的民主思想,并在理论和实践上双向发展了起来。18世纪的戏剧成就,主要集中在法国、德国、意大利三个国家。著名剧作家及其代表作有法国的伏尔泰的悲剧《博罗多斯》,法国的狄德罗的正剧《私生子》和《一家之主》,法国的博马舍的喜剧《费加罗三部曲》,德国的莱辛的悲剧《萨拉·萨姆逊小姐》,德国的歌德的悲剧《铁手骑士葛兹》,德国的席勒的悲剧《阴谋与爱情》,意大利的哥尔多尼的喜剧《一仆二主》,意大利的阿尔菲耶的悲剧《克里奥佩屈拉》等。

3. 浪漫主义与现实主义戏剧

浪漫主义是在启蒙运动引发下形成的一股文艺思潮,是一种反对权威、反对传统和反对古典模式的文艺运动。作为对古典主义清规戒律的反叛,它出现于18世纪末到19世纪上半叶的德、法、英等国,以法国最为兴盛。浪漫主义的源头可以追溯到德国的"狂飙突进"运动,两位著名的代表人物是歌德和席勒。法国浪漫主义的先驱是卢梭,他崇尚感情和大自然的思想,受到普遍赞许。而浪漫主义作为一种戏剧运动,作为一种与古典主义戏剧精神相对立的美学思潮,并通过创作来成功实践,则是从法国的雨果开始的。英国浪漫主义诗人济慈、拜伦、雪莱同时是诗剧作家。

维克多·雨果(1802—1885)是法国卓有成就的诗人、小说家、文艺理论家和戏剧家。他对于戏剧的主要贡献不在创作实践,而是对浪漫主义戏剧理论进行了系统阐述,这体现在他1827年发表的《〈克伦威尔〉序》里。雨果的戏剧作品以《欧那尼》为代表。法国浪漫主义剧作家中取得较高成就的还有大仲马、维尼和缪赛。大仲马(1802—1870)在后世以小说《基督山伯爵》和《三个火枪手》而知名,但在当时,却更被人视作新兴的浪漫主义戏剧家。在他的众多剧作里,《安东尼》是最得好评的一部。

19世纪是资产阶级继而工人阶级登上历史舞台的世纪。1850年前后,法国艺术界出现了一场现实主义运动,反对古典主义和浪漫主义的形式主义和不切实际,提出艺术家必须对现实世界作忠实的描绘,表达上要尽可能客观。现实主义戏剧创作开始时期,小仲马(1824—1895)的影响比较大。小仲马于1849年将自己的小说《茶花女》改编成剧本,1852年上演时

获得了巨大成功。

把现实主义戏剧创作推向最高峰的是挪威剧作家易卜生（1828—1906）。他的剧作，标志着戏剧真正进入了现实主义时代。无论从其作品在当时社会所产生的巨大冲击力还是对后世的深远影响，从其剧作的题材广泛性、思想尖锐性、立意现实性，还是它们所达到的高度技巧和独创性来说，易卜生都是欧洲戏剧史上继莎士比亚之后的著名人物之一。易卜生的代表作主要有《爱情喜剧》、《人民公敌》、《玩偶之家》、《海上夫人》、《我们死而复苏后》等。

现实主义的极端思潮为自然主义，其代表理论家为左拉。左拉1880年发表的《戏剧上的自然主义》一文，成为自然主义戏剧的宣言。自然主义没有持续太久，它丰富了现实主义的艺术领域，扩大了其题材范围。自然主义在舞台方面的影响是"第四堵墙"的布景方法，即假设在演员与观众之间存在着一堵墙，演员要完全忘记观众的存在。

4. 舞剧与歌剧

舞剧兴起于欧洲宫廷对奢侈豪华娱乐生活的追求。14世纪中叶以后，在意大利、法国、英国等国家的宫廷宴会中，盛大的舞蹈场面占据了突出位置。舞蹈史家认为，意大利是欧洲舞剧的孕育之地，而1581年10月25日在巴黎近郊的皇宫里演出的《皇后喜剧芭蕾舞》，成为世界舞剧史上的第一场演出。这部舞剧实际上是舞蹈、音乐、歌唱、朗诵和杂技的结合体，其中最重要的成分是舞蹈和戏剧。

1650年以后，芭蕾进入了一个空前繁荣的发展阶段。浪漫气息和民间风格被宫廷气派而富丽堂皇的技巧所取代，女明星逐渐代替了男角出现在专业舞台上，第一所正规的舞蹈学校则在路易十四的手中建成。18世纪以后欧洲出现一批又一批芭蕾女明星，她们不断丰富发展着芭蕾的动作语言。其中，玛丽·卡玛戈（1710—1770）被认为是18世纪最出色的法国舞蹈家，她掌握了在她之前只有男性舞蹈家才能完成的"交织击腿跳"、"上下击腿跳"动作，具有高超的舞蹈技巧，而且她将长裙改短，使得舞蹈跳跃动作更方便轻盈。另一位舞蹈家是玛丽·塔里奥尼（1804—1884），意大利血统。1832年，舞剧《仙女》在巴黎与观众见面，玛丽所表演的仙女，踮起脚尖跳舞，形象轻盈纯洁、美妙绝伦，把芭蕾的舞姿推进到一个新阶段。在舞剧的创作方面，由俄国剧作家佩蒂帕、伊凡诺夫和柴可夫斯基创作的《天鹅湖》、《睡美人》、《胡桃夹子》等，都是久演不衰的舞剧名著。

1597年，在意大利上演的歌剧《达芙妮》被认为是意大利的第一部歌剧。在这部歌剧中，使用了一种比平时说话高雅、没有歌唱中单纯旋律

那样工整的而是介乎两者之间的朗诵调的旋律和节奏。这种新的音乐形式引起了人们的重视。歌剧是一种新的兼有戏剧和音乐风格的艺术形式。音乐和歌唱是表现剧情故事的主要手段，而不是像以前那样与剧情故事相分离。在意大利掀起的歌剧热潮很快传到全欧洲。

欧洲近代史上的天才音乐家莫扎特（1756—1791）一生共写了22部歌剧。其中《费加罗的婚礼》、《唐璜》和《魔笛》最具代表性。瓦格纳（1813—1883）是19世纪后期德国最杰出的歌剧作曲家和理论家，他所作的歌剧对西方音乐史的进程有着突破性的影响，他的主要歌剧作品为《魔船》、《尼伯龙根的指环》等。意大利歌剧作曲家威尔第（1813—1901）一生共创作了30部歌剧，其中有影响的是《茶花女》。

（四）现代及后现代世界戏剧及思潮

从19世纪末开始，世界艺术进入现代主义时期，各种艺术流派随着各种艺术思潮风起云涌，使得现代艺术无论是创作实践还是艺术理论都五光十色、精彩纷呈。第二次世界大战后，尤其是20世纪60年代之后，艺术则开始进入后现代状况。现代主义思潮和后现代艺术思潮，也同样体现在戏剧的创作和思想中。

1．欧美现代戏剧及思潮

当写实主义戏剧在19世纪末期走到尽头之时，新的哲学美学思想首先突破成规，为戏剧更大程度表现现代人的生存状况和生活状况开辟疆界。非理性主义的现代派戏剧实验运动由此兴起。

最早出现的现代派戏剧是象征主义戏剧，继象征主义之后出现的表现主义戏剧、未来主义戏剧、存在主义戏剧、荒诞派戏剧与阿尔托"残酷戏剧"理念等，构成了西方现代派戏剧的主要景观。反理性原则的戏剧实验贯穿了20世纪上半叶的西方剧坛。这一时期的戏剧实践背离19世纪传统，增大戏剧表现对于人生的探测力度和深度，使观众从幻觉的统治中独立出来走向感知的自由。反传统的立场和反理性的手法，对梦幻、下意识、荒诞效果的追求，以象征手法表现抽象真理，成为这一时期戏剧实验的共同特点。

比利时诗人M.梅特林克（1862—1949）1886年去巴黎参加象征主义运动，并于1889年发表剧本《玛兰纳公主》，被公认为是第一个象征主义剧作家。这一流派的主要作品有：梅特林克的《青鸟》、叶芝的《凯瑟琳伯爵小姐》、王尔德的《莎乐美》等。象征主义戏剧的一大特点是：多采用与自然主义、现实主义的写实手法不同的象征、暗示、隐喻等表现手法。这类表现手法后来被表现主义戏剧、超现实主义戏剧、荒诞派戏剧大量借用，甚至也为后来的现实主义戏剧所吸收，从而丰富了自身的表现力。

表现主义戏剧强调作者的自我感受和主观意象，要求舞台揭示人的内在本质和灵魂，要求忽略人的个性而表现其原始性的永恒品质，在戏剧中挖掘人的潜意识并把它戏剧化。表现主义剧作家借用象征手法，同时大量运用内心独白、幻象和梦境等主观表现方式，试图通过强调的、夸张的、变形的、有时是梦呓的手法，表现人的处境，发掘人的心理、精神和潜意识的实质。表现主义戏剧的主要剧作家及代表作品有瑞典J. A. 斯特林堡的《去大马士革》、凯泽的《从清晨到午夜》、E. 托勒尔的《群众与人》、捷克斯洛伐克 K. 恰佩克的《万能机器人》等。

第一次世界大战后，未来主义成为意大利先锋戏剧的旗帜。未来主义派在戏剧领域宣称要彻底摧毁传统戏剧僵死的手法，主张把幻想和荒诞作为手段，用反传统、反真实、反理性的形式来表现人的主观感受。其代表作家和作品有马里内蒂的《月色》、F. 卡涅尤洛的《枪声》等。未来主义戏剧由于彻底破坏了戏剧既有的形式而又未能构建出自己的成型的戏剧形式，因而缺乏发展的基础，于十年之后宣告消歇。

超现实主义是第一次世界大战之后源于法国的艺术流派。第一次出现在剧作家J. 阿波利奈尔于1917年写的剧本《蒂雷西亚的乳房》中，作者将其副标题定为"一出超现实主义正剧"。超现实主义的形成则以1924年剧作家安德烈·布勒东发表《超现实主义宣言》为标志。布勒东倡导一种"下意识书写"，要求作者摆脱理性的控制，在潜意识支配下进行自由写作，这样的作品就成为"思想的实录"，成为比真实还要真实的东西。代表作家和主要作品有布勒东的《你们要忘记我》、J. 科克托的《奥尔甫斯》、查拉的《正面与反面》、卢塞尔的《非洲的印象》等。

从19世纪后期德国的梅宁根公爵开始，戏剧导演开始出现并使戏剧艺术质量得到提高，让人耳目一新。此后出现了一代又一代有着自己独特戏剧理念的导演。俄国的斯坦尼斯拉夫斯基非常注重演员表演的技能，逐渐摸索出一套有效的训练演员的方法，形成了独特的理论体系，并以"斯坦尼斯拉夫斯基体系"而闻名于世；德国的莱因哈特曾记下了第一本导演笔记，为后来者树立了榜样；法国的阿尔托提出"残酷戏剧"的概念，要"使戏剧重建其炽烈而痉挛的生活观"，"残酷应理解为强烈的严峻性和舞台因素的极度凝聚"，他要求戏剧通过某种手段达到效果的强烈性，以至于能够向人们指示生存的残酷性。

20世纪二三十年代，欧洲戏剧舞台充满了实验的热情。这时德国戏剧中出现了一种叙事剧，由皮斯卡托和布莱希特（1898—1956）等人开创。他们重视戏剧对于社会的改造作用，希望戏剧能够让观众产生思考并为戏剧所激励。布莱希特参与了皮斯卡托早期的许多戏剧实验，他更加关心戏

剧结构和语言的运用。布莱希特的理论核心是"间离效果说"。他认为，演员应该做到使自己与正在饰演的角色及环境保持一定距离，不要把二者融合为一，即所谓"间离"。他为了实践自己的理论，在舞台上进行了大量尝试。他一生创作了50多部戏剧，主要有《三毛钱歌剧》、《大胆妈妈和她的孩子们》、《伽利略传》、《四川好人》等。

此外，在欧洲和美国的戏剧舞台上，还出现了以法国萨特的《恭顺的妓女》和加缪的《误会》等作品为代表的存在主义戏剧；以法国尤耐斯库的《秃头歌女》、《椅子》，贝克特的《等待戈多》等作品为代表的荒诞派戏剧；以美国田纳西·威廉斯的《欲望号街车》、阿瑟·米勒的《推销员之死》、约翰·奥斯本的《愤怒的回顾》等作品为代表的新写实戏剧；等等。

2. 欧美后现代戏剧及思潮

第二次世界大战以后，西方现代派戏剧的反叛——后现代派戏剧兴起。所谓后现代派戏剧，并没有一个清晰的定义和统一的纲领，它只是后工业社会的社会结构、文化形态、经济关系等的变化在戏剧领域里形成的一个复杂的多元体。现代派戏剧的探索和改革还仅限于戏剧结构内部形式的革新和探索，而后现代派戏剧却试图解构，颠覆戏剧形式本身。"解构"在戏剧领域主要表现为，企图把戏剧变成一种社会行动，把传统的观演关系变成合作和共同参与关系，戏剧的意义也仅仅存在于观众的参与之中。

后现代派戏剧实验在欧美各国盛行一时，构成20世纪后半叶戏剧的主要潮流。例如，波兰人耶日·格洛托夫斯基的质朴戏剧（或称贫困戏剧）理论和演员训练方法。他在演出大厅里不断调整表演区和观众席的位置，让它们或交叉或融合；把演出设计为演员与观众共同参与的祭祀仪式，观众常常临时被拉来充任即兴表演角色，被迫参与戏剧行动；有时他又在演出中运用类似东方戏剧的程式动作和歌唱。他的质朴戏剧将戏剧精简到只剩下演员和观众，令人深思。他为欧美先锋戏剧提供了借鉴与模仿的标本，成为后来者灵感和思路的源泉。

西方先锋戏剧的大本营是美国纽约的外百老汇和外外百老汇，在这里，戏剧一直力图保持先锋活力，推动着美国现代派和后现代派戏剧发展。由朱利安·贝克和他的妻子玛丽娜于1974年创立的"生活剧场"，较长时间地在第十四大街上演出，以后又到欧洲巡回演出，以其激进和反叛的姿态、表演的现场冲击力，在美国和欧洲获得声誉。"境遇剧"在20世纪50年代兴起于美国，影响波及法国、日本等。境遇剧的基本特点是：观众在其中既是观看者也好似表演者，舞台与观众席同一，即兴表演不可重复，表演与生活一致。"开放剧团"则意味着不是关门演戏，要在舞台上

展现通常在关闭剧场中看不到的种种情形。其他的还有如"拉妈妈戏剧实验俱乐部"、"旧金山哑剧团"、"面包与傀儡剧团"、"环境戏剧"、"轻便剧团"等的戏剧实验。

20世纪音乐剧也取得了长足发展。音乐剧的主要根据地一个是在纽约百老汇，一个是伦敦西区，它们在推动音乐剧发展的历史上扮演了不同的重要角色。

三、戏剧的语言

由于戏剧的双重属性，即文学性与舞台性，使得戏剧具有综合艺术的特征。戏剧的创作者包括了剧作家、导演、演员、舞台美术工作者、音乐和舞蹈创作者等，所以，一般认为戏剧的五个主体要素是剧本、演员、导演、剧场和观众；其余的如作曲、舞台美术、音响效果等，可以看作是戏剧的次要元素。

（一）剧本

高尔基说："剧本（悲剧和喜剧）是最难运用的一种文学形式，其所以难是因为剧本要求每个剧中人物用自己的语言和行动来表现自己的特征，而不用作者提示。"[①]不仅如此，戏剧还必须在有限的舞台时空内完成。剧本写作必须追求舞台演出所要求的高度集中性和概括性。对戏剧来说，每一部剧作可以由不同的人来导来演，但是剧作家的作用是独一无二的。有些剧本在上演之前还要经过编剧的改编。

剧本构成主要有情节、结构、人物及语言几个方面。情节与结构是戏剧存在并可感知的核心因素。对戏剧的情节与结构的强调在19世纪法国的"情节剧"和"佳构剧"中达到极端。

情节就是叙事作品中的"故事"。史诗和长篇小说的情节则全部是显在的，而戏剧情节由显在部分与潜在部分构成。所谓显在部分，是指放在舞台上叫观众直接看到的那些情节；而潜在部分，则是指观众看不到的虚写的人和事，但必须想办法让观众知道。情节由一系列细节组成，情节中的情节又被称为"情节核"。"没有这个关键，情节也就没有了，整个剧本也就没有了。"

结构是指情节构成与铺展方式，又称为布局。从结构规模来说，有独幕剧与多幕剧之分。结构方式一般有三段法、四段法等。结构的三段法指把全幕分为起始、中段、结尾三部分；四段法，则是将剧情分为开端、发

① 〔苏〕高尔基. 高尔基文学论文选[M]. 孟昌、曹葆华译. 北京：人民文学出版社，1960：243.

展、高潮、结局四大段落。其他还有五段法、集聚型、铺展型等。

人和事构成戏剧情节。在剧中,什么人做了一件什么事,就是一段情节。别林斯基认为:"人是戏剧的主人公,在戏剧中,不是事件支配人,而是人支配事件。"[1]戏剧要展现人物的外形和内心。外形是指舞台上让观众看到的人物的性别、年纪、长相、衣着等。人物的内心世界则是由心理的、社会的、道德的因素决定的,也即人物的精神状态。戏曲的人物通过"脸谱化"、程式化来展示类型人物的外形和内心。

语言是戏剧得以建立起来的"基本材料"。戏剧语言由三个部分组成:① 剧作家的提示语言。包括对人物外形、内心的描绘,对其某些性格的强调,对时代背景、生活环境的交代,以及对人物表演的某些提示。② 由演员讲出、付诸表演的语言,包括对话、独白和旁白;③ 潜在语言,又叫"潜台词",是剧中某些不能用语言传达的意思。

(二) 演员

戏剧表演的基本目的是演员根据角色的性格在舞台上创造出一个有血有肉的人。演员以自己的形体、语言、情感为工具,通过各种舞台动作,扮演一段相对完整的故事,在观众面前创造出另外一个人物来。美国戏剧理论家爱德温·威尔逊说,演员是戏剧的心脏和灵魂。演员以现场表演的方式,直接把戏剧活动跟观众紧密地联系在一起,并将戏剧和电影、电视及其他影像艺术区分开。只有当男女演员登场献艺的时候,剧本上的对话、剧作家所创造的性格,以及布景和服装才获得了生命。

在舞台上,演员既是创作者,又是创作对象,同时又是工具,这三者统一在演员一个人身上。戏剧演员的角色创造中,至少包含着三组关系:一是观和演。这是演员与观众的交流问题;二是演员和角色,即演员如何进入角色、表现角色的问题;三是角色和角色,即除了独角戏,演员还得考虑互相配合的问题。演员运用自己的形体、声音和情绪去创造角色,因此,演员应该具备很多的基本素质。如身体协调、声音可塑、艺术修养、观察和感悟人生的能力、情绪记忆和动作想象力等。

不同种类的戏剧对演员的要求不一样。京剧演员和话剧演员沿着不同的道路进入角色,以不同的方式创造舞台形象。

话剧表演模仿生活,演员必须有情感体验能力和理性思维能力,才能对角色既有体验又有体现。话剧演员要能够从自我出发,设身处地,通过意识达到下意识,彻底化身为角色。话剧动作主要包括三类:一是语言动作,如对话;二是形体动作;三是心理动作。

[1] 〔俄〕别林斯基.别林斯基选集(第三卷)[M].满涛译.上海:上海译文出版社,1982:14.

京剧表演有一定的程式，唱有唱腔、念有念的规矩、做有做的范式、打有打的套路。需要演员模仿这些程式。然后再跟实际表现内容（角色）相结合，将各种表演程式组合，转化为具体的戏剧动作。

（三）导演

从19世纪后期德国的梅宁根公爵开始，导演的工作在戏剧艺术中开始越来越重要。法国导演安德烈·安托万（1858—1943）带领了"自由剧场"运动，几乎改写了全人类戏剧活动的历史；而德国导演皮斯卡托（1893—1963）的"叙事剧"思想则启发了布莱希特及其追随者们对亚里士多德戏剧模式的全面反叛；法国导演阿尔托（1896—1948）提出的"残酷戏剧"理论，为第二次世界大战以后的戏剧革新运动打开了一条新的通道，它直接影响到英国导演彼得·布鲁克（1925—　）对戏剧艺术本性的重新界定，启发了波兰导演格洛托夫斯基的"质朴戏剧"思想，也为荒诞派戏剧提供了重要的美学基础。因此，苏联著名导演格·托甫斯托诺戈夫把20世纪称作是"导演艺术的世纪"。

剧本是舞台艺术的基础，导演则是剧本的诠释者和体现者。导演是演出形式和舞台形象的作者，拥有演出的著作权。导演艺术是以剧本为基础，以完整和谐的舞台艺术为表现形式的二度创作。剧本虽然是舞台演出的基础，但不等于演出本身，演员、舞美、灯光、音响等都是重要元素，但是分开了就不能成为一出完整的戏剧。导演是把各个成分元素组合在一起的人，导演才是舞台演出的真正作者。

导演的基本职责是把剧本搬到舞台上去，使文学形象转化为可视可听可感的舞台形象。剧本内容丰富，所以导演必须具备广博的社会、历史、艺术、哲学等思想内涵。导演还承担着培养演员的责任。好的导演，在排戏当中，能以各种方式启发演员，激起演员的创作欲望，提高演员的艺术表现能力。导演的艺术水平，直接决定了一出戏剧的质量。但是导演的水平发挥也受制于演员、舞台和社会环境的限制。

导演首先要选择剧本，看它是否能激起演员的创作欲望、吸引观众的注意，是否适合时代和社会环境，并且要选择适合于剧团演出条件的戏剧。导演的创作程序分为准备阶段和实施阶段。准备阶段包括选择剧本、导演构思、制定必要的技术方案和编制演出计划、选择合适的演职人员等；实施阶段主要是：导演阐述，指导排练，从而把导演构思转化为具体可感的舞台形象。导演阐述是指导演需要把他对剧本的理解和删改情况、舞台形象构思，以及排演日程等直接向剧组宣讲。排戏是按完整的导演计划进行的。排戏的时候，导演的工作主要是舞台调度，即导

演把各种戏剧动作及环境因素，按照一定的审美原则组织起来，表现二度创作的立意构思，塑造舞台形象。在舞台调度和情景转换方面体现出演出节奏，是导演艺术水平的重要标志。

与导演相关的重要工作有场记和舞台监督。场记是辅助导演工作的，场记记录排戏过程中遇到的问题以及导演的处理，留作档案资料。舞台监督负责协调各方面工作，每场必到，相当于导演代理人。

（四）剧场

"剧场的特点在于转变，使舞台转变为戏剧空间，使演员转变为角色，使来宾转变为观众。"①这段话精练地概括出了剧场的功能和特点。

剧场主要由舞台和观众席构成，另外还有一些附属空间，如化装室、票房、前厅等。可以建在室内，也可以是露天。论规模，根据不同的容纳量分为小型剧场、中型剧场、大型剧场和特大型剧场。在戏剧史上，大剧场还指上演大众认可的主流戏剧的剧场，而小剧场则指上演实验性、先锋性剧目的剧场。所以，在戏剧发展史上，大剧场往往代表着传统，代表着规范，容易流于僵化与肤浅，多上演大众认可的主流戏剧。而小剧场的先锋性和实验性决定了它必定是少数人的剧场。

剧场是一种公共建筑，其规模、结构、材质、设备等物质条件，都会对观演活动产生一定影响。观演方式是由剧场结构决定的。欧洲中世纪的露天流动剧场，特别适合即兴创作；中国古代戏台三面开放，使得观演之间的交流更加自由；室内剧场把舞台内外截然分开，舞台被假定为一个自足而自然的世界，化装和表演越来越接近人的常态，舞台的封闭性和假定性也促成了新的观演关系。

剧场是民族文化的象征。西方戏剧文化是在古希腊公民戏剧和中世纪欧洲各国民间戏剧的基础上发展起来的。古希腊剧场，低凹处是一个伸出式的大演区，坐席呈半圆形，拾级而上，材质规格一样，反映了古希腊作为城邦国家的平等观念。罗马剧场，虽然模仿古希腊，但有明显的阶级划分，对不同的社会阶级，坐席有区别。文艺复兴时期不仅复兴了古希腊剧场的形式，而且复兴了它所体现的公民精神。但因为经济、文化和社会生活已经更加丰富和复杂，所以，剧场里有了各种包厢，有了楼座和池座的区别。但现代剧场的包厢和楼座，已经能够完全没有等级划分的意义了。

中国的勾栏戏园是传统消闲文化的一种。宋代出现市民社会，市民阶层的商业娱乐文化兴起。宋以后出现的瓦舍正是市民社会的一种特征。瓦

① 〔捷〕约瑟夫·斯沃博达. 论舞台美术［J］. 戏剧艺术，2003（2）.

舍主要是商业娱乐场所，瓦舍里最吸引人的地方是勾栏，也即戏台或者剧场。因为中国传统文化中对"戏子"、戏剧的轻视，看戏不过是一种很随便的消闲娱乐活动，所以，中国古代戏台多数坐南朝北，或坐西朝东，为的是让观众得到正座；而且在池座中设置茶座，与舞台垂直，观众分坐两边，侧对舞台，便于谈话，观众可以随意出入、听戏、抽烟、喝茶、嗑瓜子、喝彩叫好等，使得戏园成为一个真正的娱乐消闲场所，而不是严肃艺术发展和传播的地方。

（五）观众

一旦进入剧场，当灯光熄灭、演出开始，这一群来自不同地方有着不同职业和不同身份的人，便成为了同一种人："观众"。所以，观众是一个整体，看戏则是一种"集体体验"，每个人都得遵守相同的"游戏规则"。没有观众，也就没有戏剧。

观众和演员是构成戏剧的两个必要条件。在戏剧起源之处，观演是一体的。演员与观众的剥离是一个相当漫长的历史过程。即使现在观众跟演员在空间上分离以后，他们也不仅仅是消极被动的旁观者。通过"第四堵墙"的"偷窥"，是一种间接的交流，离不开观众积极的审美心理活动，这种心理也会造成一种影响演员表演的剧场氛围。

观众参与演出是在两个层面上进行的：一是精神共享。即观众被深深吸引到戏里，深度的投入使得剧场中的注意力全部集中在舞台上。剧场越安静，越有助于演员潜心创造角色，投入演出，这样观众所获得的艺术体验也更深刻，剧场里的交流效果就越好。二是直接参与。例如剧场里的观众的嘘声、嬉笑、叫好、鼓掌等，都是观众特有的"戏剧动作"。也有的导演打破"第四堵墙"的局限，把演区扩展到观众席，设法把一些观众纳入演出，使之成为另类戏剧角色，是更典型的直接参与方式。

对于观众与戏剧的关系，不同时代不同的戏剧理论家及导演曾作出不同的尝试。例如，意大利未来主义曾设法把观众卷进戏剧进程里，让他们互相争吵咒骂，或者随意打断演员的表演；俄国导演斯坦尼斯拉夫斯基以观众并不存在的方式工作；梅耶荷德则要使观众成为演出的戏剧事件的中心，他认为观众不应该只是观察，而应该参加进每一次演出的共同创造活动中。

在剧场里，演员时刻都能感受到观众的反应，并随时做出必要的调整，也即，观众并不是被动的接受者，而是能以各种方式把自己的感受和评价及时地反馈给演员，对演出施加影响。艾·威尔逊说："观众与演员的联系是戏剧经验的核心。这种人与人之间的直接交流，以其神奇和魅力赋

予剧场以特殊品格。"[①]所以，剧场具有很强的整合功能，这种整合，是通过演员与观众之间以及观众与观众之间的影响进行的。

观众直接对演员的演出产生影响；观众也可以造就和颠覆一个演员。所以斯坦尼斯拉夫斯基反复告诫那些想出人头地的演员，要把全部心思用于创造角色，通过角色跟观众对话，用角色征服观众。不是演员应当对观众发生兴趣，而是观众应该对演员感兴趣；因为毕竟真正给角色以生命的，是演员，而不是观众。

（六）戏剧的次要元素

在这里谈及的戏剧的次要元素主要指舞台美术以及与其相关的灯光、音乐、音响效果等。舞台美术（简称"舞美"）是舞台上各种造型艺术的总称。舞美是为表现特定的戏剧内容服务的，基本功能是营造戏剧环境，为表演（动作）提供支点。因此，与此有关的灯光、音乐、音响效果等非造型因素，也可以跟舞美放在一起考虑。20世纪以来，特别是第二次世界大战以后，在各种现代主义文艺思潮的冲击影响下，舞美设计理念已经发生了重大变化，不再局限于再现环境和支持表演，而是上升到了解释剧情，揭示心灵，表现创意的层面，从而大大提高了舞台美术的艺术表现力和审美价值。

舞台美术首要的方面是舞台样式，最常见的舞台样式是拱框式，这种舞台样式追求景深的审美取向，形式美学上的深度幻觉。除拱框式外，还有中心式、伸出式等舞台样式，例如，美国华盛顿中心剧场和加州圣地亚哥的老地球剧场是中心式的，加拿大斯特拉福德剧场是伸出式的，英国国家大剧院内的奥利弗剧场是复杂伸出式的。

剧组里负责舞美工作的是舞台设计师。设计师在导演的指导下，先画草图，经反复切磋修改，画出效果图，并做成模型，最后放大，制成布景和道具，根据需要打上各种灯光，一台戏的舞台美术就形成了。在一些戏剧文化发达的国家，有专门设计舞台的机构，也有制作、出租、销售布景、道具、灯具的专门商店。

舞台美术的另一个重要方面是景物造型。景物造型主要由布景和道具构成，承担一定的呈现和说明功能，创造一个虚构的生活空间。景物造型也为演员提供了一个表演空间，这个空间是实实在在的物理空间，导演的舞台调度、演员的动作都要靠它来支撑。舞台上，灯光与色彩也许是最有力的解释手段。光可以把景物组织起来，并赋予它生命。因此，舞台上的灯光和音响被认为是"会说话"的灯光与音响。左拉说："戏剧是借助

① ［美］爱德温·威尔逊. 戏剧经验（英文第6版）［M］. 纽约：麦格劳·希尔公司，1994：19.

物质手段来表现生活的，历来都用布景来描写环境。"舞台空间的意义是在演出过程中生发出来的。灯光、音乐、音响、效果常常被导演用来创造环境、刻画人物、渲染气氛、解释剧情。光电色彩、亮度、落点、配合不同，引起的情绪反应也不同。而音乐常常被用来暗示主题。有些音响效果用来营造环境氛围，是环境的一部分；也可以用音响效果来渲染气氛、支持动作、烘托丰富人物的思想情感和内心活动。

戏剧的舞美还有一个重要方面是人物造型。话剧化装具有性格化和"据史设计"的特点，表现人物的身份、地位、个性和心境；展示戏剧的历史背景和地域文化特点；区别人物的主次。中国的戏曲化装与话剧人物造型不同，戏曲化装是装饰化、类型化的。戏曲角色无论哪个时代的人物，穿着打扮各有其类型。首先，戏曲的脸谱有一定的范式。生旦净末丑都有各自的脸谱化妆特点；其次，戏曲的戏衣，即通常所说的"行头"，也是类型化的，不分朝代，不分地理，不分时节，具有高度的程式化和类型化的特征。

四、名作鉴赏

戏剧《仲夏夜之梦》

原著：莎士比亚；剧团：英国TNT剧院；艺术总监、导演：保罗·斯特宾。

导演手记："TNT版《仲夏夜之梦》（图三）融戏剧、音乐和歌舞于一体，以震撼人心的戏剧冲突展现了爱情的欢乐、痛苦和疯狂。我们的

图三　TNT剧院《仲夏夜之梦》演出剧照

演员不仅戏剧功底深厚，而且能歌善舞，因此巨大能量的释放并不囿于对白。《仲夏夜之梦》很容易被演绎成廉价喜剧，其结果是既不可信，主题和人物也不连贯，我们努力让人物贴近主题，不因喜剧而损失戏剧的严肃性，以创造出忠实于莎翁原著精神的《仲夏夜之梦》。"——保罗·斯特宾

英国TNT剧院创立于1980年，是世界级国际巡演剧团，曾获得慕尼黑双年艺术节、爱丁堡戏剧节、德黑兰艺术节大奖和新加坡政府奖等多项大奖。TNT剧院从2000年开始创作莎士比亚的系列作品，包括《哈姆雷特》、《麦克白》、《仲夏夜之梦》、《罗密欧与朱丽叶》和《驯悍记》等，迄今已在全球30多个国家演出1000余场。

《仲夏夜之梦》是莎士比亚10部著名喜剧之一，深受普通观众喜爱。少女赫米娅爱着拉山德，但是父亲却想让她嫁给狄米特律斯，她的好友海伦娜却又恋着狄米特律斯。四个年轻人于是决定私奔，他们来到森林里。森林里住着仙王、仙后和一些小仙、小精灵。因为仙王和仙后正为一件小事而闹不和，仙王和仙后斗气，就派小精灵取来相思花汁滴在仙后眼中。被滴了这种汁液的人会爱上他睁开眼看到的第一个人。由于小精灵把花汁点错，花汁滴在睡着的拉山德的眼皮上，他醒来时第一眼看见的却是海伦娜，因此引起了相爱的情人们之间的纷争。两个美丽、善良的女孩以及另外两个痴情热血的青年如今分别在与他们原来的心意不同的方向上跑着，读来令人忍俊不禁又顿生同情。当然这部喜剧的结局也是皆大欢喜，情人们都终成眷属。

《仲夏夜之梦》是莎士比亚最富创造性的剧作之一。莎士比亚把希腊、罗马神话和英国民间传说杂糅在一起。全剧描写了四个层次的人物：空灵虚幻的仙王、仙后、仙童和小仙；公爵和他的新夫人；两对青年男女；还有六个粗俗的工匠。他们之间的关系错综复杂，故事轻快，文辞艳丽，人物设置匀称整齐。全剧充满了笑料，穿插以音乐、舞蹈和戏中戏，笼罩以夏夜神秘的月光和阴影，使人看了也随之进入诗境、梦境、仙境。

莎士比亚的戏剧不仅在英国演出，而且在欧洲其他地方、美洲、亚洲，在世界各地，都有莎士比亚的戏剧在演出。

第二节　影　视　学

一、影视的本质及特征

电影作为一门艺术，也被称为第七种艺术，是一门比较年轻的学科。

1895年12月28日上午，法国摄影师卢米埃尔兄弟俩在巴黎辛路十四号的"大咖啡馆"地下室首次公开放映影片《工厂的大门》、《婴儿的午餐》和《火车到站》等短片，距今也不到一百二十年的时间。然而在这重要的一百年左右的时间里，电影作为一门艺术却得到了迅速的发展。

电视的出现则更晚。1936年11月2日，英国广播公司在伦敦播出了第一场电视节目，这一天便被作为电视的诞生日载入史册。在此后的几十年里，电视技术和技巧迅速发展，逐渐在普通家庭中普及，电视节目丰富的种类以及电视对信息传递的迅速，彻底改变了人们的生活方式，并深刻地影响着人类社会的文化交流与文化方式。

（一）电影的本质及特征

电影艺术通过展现在银幕上的画面及与画面相配合的声音，在多维的时空中塑造直观的视听形象。电影艺术既有与其他艺术共同的普遍的基本特性，如虚构性、有意味的形式、审美性等，并且因为电影艺术是一门综合性的艺术形式，它还兼具有文学、美术、音乐、戏剧等艺术的一些特征，还因其特殊的媒介材质和表现方式而具有与其他任何艺术都不同的特征。

1. 综合性

电影的综合性与戏剧的综合性有着不同的特征。电影的综合性首先体现在艺术与科技的综合上。从物质技术层面看，电影是根据"视觉滞留"原理，运用摄影和录音手段，把外界事物的影像和声音摄录下来，通过放映以及还音技术在银幕上形成活动影像和声音的一种技术。随着科技的发展，电影逐渐从无声到有声，从黑白到彩色，从普通银幕到宽银幕再到3D、4D电影，多媒体数字技术的运用，使得今天的电影成了创造声像视听的奇迹，给人们的审美经验带来了最特别的创新成就。

电影的综合性还体现在它对各门类艺术的综合运用上，可以说，迄今为止还没有哪一种艺术像电影一样包容了如此众多的艺术元素，它既是视觉艺术，又是听觉艺术；既是空间艺术，又是时间艺术；既是静态艺术，又是动态艺术；既是再现性艺术，又是表现性艺术。它包容了摄影、文学、音乐、绘画、雕塑、舞蹈、建筑、戏剧等几乎所有艺术形式。

电影首先是摄影艺术；电影也从绘画和雕塑中借鉴了造型艺术的特点和规律；电影从音乐、舞蹈中吸取了抒情性和节奏感，并运用音乐来抒发感情、渲染气氛、表现主题；电影采用文学艺术的叙事和抒情及纪实手法，也有着与戏剧文学相似的戏剧冲突。电影与戏剧的关系最为密切，戏剧艺术在编剧、导演、表演、舞美等方面所形成的艺术规律为电影艺术提供了丰富的经验和扎实的基础。

2. 视听性与运动性

作为被"观看"的电影，它的另一个重要特性是视听性；而电影的视听与其他视听艺术之不同在于它是运动的，电影是动态造型的艺术。电影的动态造型性体现在由光波和声波所显示的运动形象上，并直接作用于人们的视觉和听觉。它在接受者那里带来的感知方式、想象性与文学阅读完全不同，也不完全同于其他造型艺术，甚至也不同于同为综合艺术的戏剧。

电影的画面给人的视觉带来艺术美感，主要的视觉元素包括色彩、光线、构图和人物形象。电影作为造型艺术主要体现在银幕造型、色彩造型和人物造型等方面。而电影的听觉元素主要包括配乐、音响和人物语言，其中配乐既可以作为一种电影语言传达电影内容和情感，也可以作为听觉艺术单独欣赏。

电影画面虽然与造型艺术有许多相同之处，但其持续的运动使它与造型艺术有着本质的不同。绘画和雕塑等造型艺术只能存在于特定的空间中，而不能在时间的维度中展开，因此它们是静态的艺术。电影艺术作为时空复合的多维结构，不仅能再现运动的客体空间和这个空间中运动的一切，而且能够创造新的银幕的时空存在，因此电影艺术是运动的艺术。当银幕的光影开始流动、场景变换、人物不断活动、事件不断发展，这一银幕中幻构的真实的世界便开始了属于它自己的时空生涯。

电影的运动主要包括电影客体即拍摄对象的运动；电影主体即摄影机的运动；主客体复合运动；以及蒙太奇运动，即画面的剪辑组合切换所产生的运动。电影运动特性的形成除了流动的时空元素之外，镜头的运动是其诸多运动元素中重要的运动形式。在电影发明之初，摄影机是固定的，电影画面的运动只能来自于被摄主体的运动。随着摄影机变得轻便和灵巧，移动摄影技术也随之出现，电影的运动元素大大增加。镜头的推、拉、摇、移、跟、升、降等运动方式，使得运动感更加立体和丰富，甚至超出了现实中的时空运动感。在今天，高科技手段使得摄影机的运动更加自由，上天入地、潜海登月，无所不能。当摄影机的运动与被摄对象的运动结合起来，画面构图就成为了动态构图，大大丰富了电影的表现手段，突破了现实的时空运动形式，对观众的视听造成震撼和冲击。

在好莱坞环球影城，最新推出的4D电影已经把观众纳入了运动之中。观众乘坐特制的车，化身为电影角色，在3D立体的电影空间里运动。因此，未来电影发展走向让人充满期待，它已经再次突破了现实中人的视听感受，而创造出全新的、艺术的对虚构空间的真实体验。

3. 逼真性与假定性

逼真性指的不是银幕的视听形象与社会现实的关系，而是指胶片上曝光后的成像与镜头视野内的一切物体的反射光的关系。电影是在照相的基础上发展起来的一门艺术，就其本质而言，电影是活动的照相，因此它的最大特点是纪实性。正是电影的这种物质手段，使它可以逼真地反映生活。相比之下，文学、音乐、绘画、雕塑、舞蹈乃至戏剧都不可能把生活本身运动着的形态再现出来，只有电影能通过摄影手段把生活的自然形态逼真地记录下来。电影的记录是直接的，它那记录的精确性和具体性可以传达出物理现实的准确信息。

记录的精确性和具体性使观众把银幕上所看到的活动的视听形象当成是那个事件的发生过程的记录，仿佛是真实；但是观众的视听感受实际上是处于一种与他自己所处的真实世界相分离的状态，即，观众是从一个他实际上并没有占据的位置上来观看的。因此，与电影艺术的逼真性同时存在的一个电影本质是假定性。

电影的假定性表现在许多方面，如摄影、演员的表演、色彩、音响、服装、道具、布景都具有假定性的特点。而其中最特别的假定性来自于蒙太奇。蒙太奇可以创造思想、创造节奏，还可以创造出现实世界中根本不存在的时间和空间。可以说电影是创造运动幻觉的艺术，它创造的是现实的幻觉而不是现实本身。由于电影运动所造成的幻觉符合人的视觉机制本身所固有的感知功能，因此它对人的视听感知产生十分独特的作用——银幕形象的形成是在观众脑子里完成的，因此幻觉是电影视听感受的本质特征。

现代心理学研究认为，人的感知有一种倾向，就是把他所感觉到的光波刺激变成可辨认的形式或形态，因此，电影给人的运动幻觉就不仅仅是心理认同和心理补偿，而且涉及大脑的选择。人在生活中对外界的光波以及其他刺激做出相应的反应动作所依靠的是生活中积累的视觉经验和其他感觉经验。也就是说，外界光波刺激可以引起人的身体做出迅速的反应。那么当电影模拟出相似的光波和声波时，就会对人的大脑产生刺激从而引起人相应的感受和反应，从而使得模拟的视听形象可以给人最真实的体验。随着现代高科技的发展，多媒体数字技术在电影中的运用，电影艺术的模拟越来越逼真，从而给观众的视听乃至触觉、味觉等所有感官的幻觉之旅带来越来越逼真和完整的体验。

（二）电视的本质及特征

电视与电影一样，是真实世界的虚拟再现。电视具有电影的所有本质和特征，即，电视也是综合性的、动态构型的，以及具有逼真性和假定

性。但是相比于电影,电视是更为强势的大众传播媒介,它的大众传媒功能是因为电视可以向更广泛的观众传播比电影更加丰富的信息和内容,所以电视有着大量的商业信息和娱乐内容,因此,总体说来电视是一种消费文化和大众文化形式,而电影却具备纯艺术的本质。

电视之所以成为强势的大众传播媒介,是由它的技术特性决定的。电视的完整体系虽然需要电视台、卫星、电视机及相关的产业,但单个电视节目的制作,不像单部电影那样需要庞大的制作体系,不需要制作成本很高的胶片洗印,也不需要漫长的制作周期,更不需要投资巨大的影院环境。电视依靠自己的技术特点,通过摄录设备摄取声画素材之后,通过现场的编辑控制设备,经过微波线路和通信卫星系统的传送,可以实时地传向信号能够达到的地方。现在,由于卫星网络的完善,几乎全球的每一个角落的人们都可以足不出户地观看到电视节目。

电视作为大众传媒的一种形式,具有大众文化和消费文化的本质和特征。因为电视的大众文化和消费文化特征属于文化学范畴,所以在此就不加以论述了。

二、影视的历史及思潮

电影是现代科技发展的产物,它诞生于19世纪末叶并不让人惊讶。因为那是个科技飞速发展的时代。1888年,法国人爱米尔·雷诺发明了"光学影戏机",从这个机器中可以看到活动影戏;1894年,当"电影视镜"问世时,这个立柜式的箱子,里面有可以连续放映50米胶片的影片。这个"电影视镜"仅供一个人观赏。其他相似的发明纷纷出现。在所有的放映技术中,唯有卢米埃尔兄弟所发明的"活动电影机"获得最后的成功。因此,电影史上把卢米埃尔兄弟公开放映的这一天作为电影正式诞生的日子。科技与艺术的结合,自电影开始得到了全面的实现,至今日,数字技术、多媒体技术、光学技术在艺术领域的超常发挥,几乎都来自电影艺术。

(一) 电影的形成期(1895—1907)

1. 卢米埃尔兄弟及其影片

卢米埃尔兄弟出身摄影师家庭,他们的摄影实践使得他们对待电影有着与爱迪生的科学思维不一样的实用态度。卢米埃尔兄弟的父亲是经营照相馆的,他们首先学会了照相技术。后来他们又在生产照相器材的工厂里有了更多的实践活动,最后他们研制出了"活动电影机"。

在路易·卢米埃尔所拍摄的作品中,就题材和内容大致可以分为四个方面。

（1）劳动和工作的生活场景。这类作品主要有《工厂大门》、《木匠》、《铁匠》、《烧草的妇女们》、《照相师》以及《消防员》（四部）等等。而《工厂大门》被称作世界电影史上的第一部影片。他们把摄影机固定在自己工厂的大门前，然后把工人下班的景象拍摄下来。从影片中可以看到，先是工厂的大门打开，接着男女工人们从工厂里出来，他们行走、说笑。接着，一辆马车由两匹马拉着驶进工厂，上面坐着厂主。最后工厂大门重新关上。这些人们见惯了的活动场景被放映出来，确实让当时的人们感到耳目一新。而这部影片所呈现的工人们的日常生活景象，即使在今天，仍然有着朴素的艺术魅力。在他们以后的电影作品中，卢米埃尔兄弟继续拍摄普通劳动者并热情地表现他们的日常生活。

（2）家庭生活情趣的记录。卢米埃尔兄弟这类影片的代表作有《家庭聚餐》、《婴儿的午餐》、《下棋》、《猫的午餐》、《恬静的家庭生活》、《玩纸牌》、《儿童吵架》等。从影片的标题都可以看出，他们以人们最熟悉的家庭生活为题材进行拍摄。选择日常生活作为拍摄题材，无疑是所有人在拿到摄像机之初都想去实现的事，看来卢米埃尔兄弟也不例外。这类影片带给了人们对电影最初的兴致和笑声。

（3）政治、文化、新闻实录。卢米埃尔的电影创作团队并不把他们的创作局限于日常生活和平凡的题材，而有着开阔的视野和广泛的兴趣。他们后来逐渐把摄影机的镜头对准了社会政治、文化、宗教等内容，对发生在世界上的一些政治文化大事进行拍摄。他们从不同的景别和角度，真实地记录下当时发生的国际政治文化大事件，有着重要的历史价值和艺术价值，成为我们了解19世纪末20世纪初的社会政治最直观和可信的资料。其中的代表作有：《沙皇尼古拉二世的加冕礼》、《日本内宅》、《代表们登陆》、《耶路撒冷教堂》、《一艘新的船下水》等。

（4）自然风光和街头实景的拍摄。这一类作品能够更出色地表现出一个摄影师的才华和他对电影的思考。因为对自然风光和街头景象的拍摄，需要独特的眼光和敏锐的捕捉能力，需要真实、自然的抓拍。在这些影片中，摄影机位置的安排，摄影画面构图处理都需要别具艺术的眼光，十分讲究。作为出色的摄影师，他们的技巧精湛，巧妙运用了景深、移动摄影等方式来表现。代表作有：《骑兵表演》、《火车进站》、《出港的船》、《街景》、《警察游行》、《在美国拍摄的39个景象》、《威尼斯景象》等。其中的最后两个影片是在美国和威尼斯分别拍摄的。在影片《出港的船》中，卢米埃尔使用逆光拍摄，我们可以看见出港的船艰难地迎着冲向岸来的一浪接一浪的波涛，卢米埃尔夫人和孩子出现在画面的右上角，他们站在堤坝上，向划船人挥动着手帕，海风吹动着他们的手帕，

衣裙也随风飘动，整个画面诗意盎然。

2. 乔治·梅里爱和他的喜剧片

乔治·梅里爱在电影初期对电影史的最大贡献在于他首先发现了"停机再拍"的技术手段。接着，他又发明了多次曝光、模型摄影等许多电影特技。此后他的一系列创作实践为电影独特的表现形式做出了贡献，为后来电影技术的发展提供了思路。

梅里爱的早期电影基本上是对卢米埃尔兄弟路线的重复和模仿，甚至连片名都差不多，如《火车进站》、《街头风光》、《玩纸牌》等。一次偶然的机遇使梅里爱发现了"停机再拍"，他因此走上了一条与卢米埃尔兄弟截然不同的电影之路。梅里爱运用"停机再拍"的技术手段拍摄的第一部影片是《贵妇人的失踪》。在这部影片中，一位坐在椅子上的贵夫人突然不见了。其实这只是因为拍摄中断了，之后再继续。这一次的发现使梅里爱开始了新的尝试。

这些创作实践使得梅里爱认识到，电影语言具有独特的表现力，它可以突破时空的限制，以扭曲现实的方法来呈现和阐释现实，从而能够以奇思遐想的方式实现创作者的思想和意志。梅里爱的发现使他得到激励，他几乎把发现和利用电影特技当成了电影的最终目的，这使他在这方面成为了一个真正的专家。他后来从美国霍布金斯的《魔术》一书中受到影响，发明了许多新的电影特技。

梅里爱还改革了"移动摄影"的手法，在他的影片《橡皮头人》中，"移动摄影"成为了一种电影特技。梅里爱还发明了溶入、溶出和淡入、淡出等组接方法以及"叠印"、"模型"、"二次曝光"、"多次曝光"、"合成照相"等技巧。

在梅里爱所拍摄的400多部影片中，最富特征性的作品大致分为以下四种。

（1）魔术片。梅里爱的魔术片一般都很短，主要是对特技运用的实验性作品。这些影片体现出让人喜出望外的机智，具有反理性的幽默感。即使在今天，也仍然对观者富有吸引力，让人对他的技巧感到赞叹。其中的经典作品有：运用停机再拍的《贵妇人的失踪》、运用变形法的《乔治·梅里爱的魔术》、运用叠印法的《魔窟》、运用多次曝光的《音乐狂》、运用遮盖法的《多头人》、运用移动摄影的《橡皮头人》等。

（2）排演的新闻片。在这类影片中，梅里爱创作出了电影的现实主义拍摄手法，主要以排演的方式再现当时的重大新闻事件，开创了电影"再现历史"的功能。例如，梅里爱根据希土战争排演了几个片段组成了新闻片《哈瓦那湾战舰梅茵号的爆炸》，在1898年美西战争爆发的同一

天，他上映了这部影片。在1899年，梅里爱又参照真实照片，以当时轰动法国的一件时事拍摄了《德莱孚斯案件》。这一类影片代表了梅里爱在纪实电影领域的贡献。

（3）神话故事片。梅里爱还拍摄了许多故事内容来自欧洲古老童话以及传说的英雄故事片，他把经典童话故事、传说英雄故事进行改编，然后搬上银幕。例如他拍摄了童话故事《灰姑娘》，该片由12个镜头组成，每一个镜头相当于戏剧的一幕，影片在放映了七八分钟以后，出现了有36个群众演员参加的游行、芭蕾舞和崇神的场面。同类影片还有：《小红帽》、《仙女国》、《蓝胡子》等，以及来自民间故事的《圣女贞德》、《鲁滨孙漂流记》、《格列佛游记》等。

（4）科幻探险片。这一类的影片的代表作是：《太空旅行记》、《月球旅行记》。根据科幻小说改编的《月球旅行记》，在美国和欧洲大陆获得了极大的成功，是梅里爱电影的鼎盛之作。《月球旅行记》中出现了真正的镜头组合。在这部影片中，人们看到一个用移动摄影拍下来的石膏做的月亮，随后整个月亮被炮弹遮住（模型调换法），然后又从画面上看到，炮弹落在火山口，探险家们从炮弹上走下来，大地美丽而明亮。梅里爱为这部影片花费了大量心血，几乎调动了他所有的艺术手段制作了这部影片。

在电影的初创期，卢米埃尔兄弟的纪实风格使他们成为纪录片的开创者，他们将电影语言作为记录手段，是一种具有科学基础的技术，因此艺术并不是卢米埃尔兄弟的终极追求，他们的意图是再现生活。而梅里爱异想天开的创造性使他成为故事片的开创者。他将电影语言进行创造性的运用，使得电影成为艺术，让电影成为能够改变人们的生活和想象的银幕舞台。

3. 埃德温和格里菲斯

埃德温·鲍特为爱迪生公司工作，他将卢米埃尔式的户外实景和梅里爱式的室内人工场景结合起来。1902年，他拍摄了影片《一个美国消防队员的生活》，1903年，拍摄出他最著名的影片《火车大劫案》。在这些影片中，他发展了他的电影叙事风格和创造性实践风格，从而确立了他在电影史上的重要地位。《火车大劫案》的叙事方式自然流畅，改变了梅里爱戏剧性的叙事方式，采用巧妙的剪辑技术，使得故事不需文字注释而使人一目了然。他在画面的内部信息的组织上和镜头之间的时空交错等技巧表现上，都非常连贯，发展了卢米埃尔兄弟的户外真实表现方法。他为叙事性电影开辟了道路，并直接影响了格里菲斯的电影叙事观念。

格里菲斯生于美国的肯塔基州，他的作品充满伤感主义和浪漫精神的天真。他的大部分短片取自于小说、诗歌及戏剧作品，代表作有1909

年拍摄的为反映社会的善与恶的《孤独的别墅》和1911年的《隆台尔报务员》；1908年的家庭喜剧《琼斯先生有个牌局》和1910年的《酒鬼的改造》；反映社会贫富悬殊的《小麦囤积商》和《猪巷火枪手》；1916年的《党同伐异》达到了他的艺术高峰。

格里菲斯直接把戏剧性空间解构，他尝试在场面之内进行大量的切换，然后重新加以组合，这样的改变可以适应观众对电影的习惯性思维和预期。他使影片的叙事显得更为复杂，因为他十分注重动作的情感因素，强调在电影中表现有意义的情感。格里菲斯因此成为电影史上的艺术家。

（二）电影的发展期（1908—1926）

1. 美国喜剧片及卓别林

麦克·赛纳特是美国喜剧片的创始人，他的影片具有急速、新鲜的抒情风格，使得观看电影成为一件轻松的事。他进一步发展了梅里爱的特技手法，并从格里菲斯那里学到了剪辑技术。他创造出强烈的追逐形式的运动，又故意创造出一些幽默的意外事件，使那些日常的耳熟能详的事件变得富有喜剧性。他常常被认为是唯一可以和卓别林相媲美的喜剧演员和喜剧片的制作者。

图四　喜剧大师卓别林

查尔斯·卓别林（图四）是电影史上蜚声世界的喜剧大师，他为默片喜剧电影做出了巨大贡献，形成了他最独特的戏剧风格。他奠定了现代喜剧电影的基础。他所塑造的银幕形象有着幽默的外在形式和深刻的社会内涵，他的电影具有广泛的社会批判价值。《谋生》是卓别林在1914年拍摄的他的电影生涯中的第一部电影。卓别林一生拍摄了80余部喜剧电影，包括1917年《安乐街》，以及此后拍摄的《夏洛尔越狱》、《狗的生涯》、《寻子遇仙记》、《巴黎一妇人》、《淘金记》、《大马戏团》、《城市之光》、《摩登时代》、《大独裁者》、《凡尔杜先生》、《舞台生涯》等作品。

在卓别林的电影观念中，他强调画面内部的表演、节奏、情调和气氛所形成的视觉因素，在电影主题上出现变奏，情节上则有松散、淡化的表现。卓别林的喜剧被评价为："含泪的微笑"。卓别林曾解释说，他从人

类伟大的悲剧现实出发，创造了自己的喜剧体系。在卓别林的喜剧中，往往交织着悲剧因素，给人以悲喜交加的情感体验的，正是卓别林悲天悯人的人道主义内涵的表达。现实的批判性和尖锐的讽刺性也是卓别林戏剧的重要特征。他在作品中辛辣地讽刺社会中的丑恶、不平，使他的戏剧具备了严肃而深刻的社会主题。卓别林从他还是孩子时起就在英国的大剧院演出，到88岁高龄逝世，从事了70多年的职业生涯。卓别林已成为了一个文化偶像。

2. "布赖顿学派"的美学

"布赖顿学派"是指20世纪初聚集在英国海滨城市布赖顿的一群电影摄影师所代表的电影美学流派。布赖顿学派倾向于卢米埃尔兄弟的电影风格，认为电影应该在"露天场景中创造真实的生活片段"。布赖顿学派的摄影师们以"我把世界摆在你的眼前"为其电影拍摄口号。他们不像梅里爱那样将电影创作成为了一种艺术形式，有着戏剧性、幻想性和舞台表现形式。布赖顿学派聚集了一批创作倾向较为一致的摄影师。他们的代表人物主要有：詹姆士·威廉逊、乔治·阿尔培特·斯密士、埃斯美·柯林斯等。他们的主要贡献表现在电影语言技术的创造性使用和革新上。

詹姆士·威廉逊发展了电影语言的表现力，为以后的惊险片、美国的"西部片"开创了先河。他在影片的拍摄中使用追逐和救援场面，采用富有节奏的剪辑，并且保持一种自由的户外拍摄形式。他又在作品的叙事中使用蒙太奇手法，他的镜头语言随意流畅，先后承接，相互呼应，他还通过剪辑使两个不同的情境、形象交替出现，使拍摄适应不同剧情的需要。

乔治·阿尔培特·斯密士是最早使用"分镜头"原则的摄影师，他发现了电影独特的表达方式。他在1900年拍摄的《祖母的放大镜》和《望远镜中所见的景象》中，创造性地运用了蒙太奇的手法。在这些影片中，为了打破传统艺术凝固的时空，他在一个场景里先使用特写镜头，然后使用远景镜头，从而产生出变化的视觉效果，使得电影语言突破了时空的限制。

埃斯美·柯林斯最早使用摇拍的方式来表现追逐场面，并且使用"移动摄影"和"反角度"镜头分别表现追逐者和被追逐者的不同视角。这些拍摄手法使用在《汽车中的婚礼》一片中，在该片中还表现了汽车相互追赶的场面。

3. 法国印象主义和超现实主义

1911年，移居法国的意大利人卡努杜发表了《第七艺术宣言》，他的观念直接影响了法国先锋派对电影艺术的探索。他是第一个将电影看作一门新的艺术形式的人，即"第七艺术"。他反对让传统的文学和戏剧艺

形式来统治新兴的电影,从而将对电影的认识上升到美学的高度。

法国印象主义学派被人们称为"第一个先锋派",它从1917年至1928年贯穿于整个先锋派电影运动的始终。1918年学派中心人物路易·德吕克创作了作品《西班牙的节日》,成为印象主义学派最早的代表作。

印象主义电影学派受印象主义绘画和印象主义音乐的影响,就像在印象主义绘画中强调光影的主观感受一样,在印象主义电影中,也强调光影的瞬息变化给艺术家带来的视觉印象和主观感受。他们努力创作电影艺术的独特视觉语言,从而摆脱戏剧和文学的传统叙事方式。在摄影上他们则通过主观摄影、移动摄影和特技摄影来表现他们的思想。在表现对象上,他们选择那些适合描写人物心理活动的题材,从作品故事情节入手,以人物的内心活动作为影片的叙事核心。梦境往往是内心活动最真实的记录,因此,印象主义电影往往选择梦境作为表现对象,或者一部作品就是一次闪回。

超现实主义电影来自于达达主义的超现实性的美学追求,成为许多先锋派电影艺术家追求的最终结果。超现实主义电影代表作主要有:谢尔曼·杜拉克于1927年拍摄的《贝壳与僧侣》,路易斯·布努艾尔于1928年拍摄的《一条安达鲁狗》,加斯东·拉韦尔于1929年拍摄的《珍珠项链》,以及曼·雷伊1929年拍摄的《海之星》,等等。

20世纪初的弗洛伊德心理学和后来的精神分析学派以及马克思主义都对超现实主义流派的创作思想产生了影响。他们认为电影应该创造出一种绝对的现实,而这现实是存在于艺术家内心的、超越梦幻与现实的。超现实主义的第一部电影作品一般认为是杜拉克的《贝壳与僧侣》。布努艾尔的《一条安达鲁狗》则被视为是一部超现实主义的典型的代表作品,创作者力图探索人类的潜意识,因此作品描写一个穷途末路的困顿的流浪汉和他的一连串奇异的梦境。超现实主义电影制作者们试图把梦境、心理变化、无意识或潜意识过程搬上银幕。他们的影片具有非常戏剧化的因素,而他们描写梦幻与现实相背离的主要题材往往是爱情。

4. 德国表现主义及现实主义

表现主义是20世纪初出现在欧洲的先锋文学艺术流派,是一种反印象主义及自然主义的流派,先是在文学、音乐、美术领域出现,后来也影响到电影美学。德国表现主义开始于1910年前后,第一次世界大战期间影响到德国电影。这一流派强调自我感受,以种种夸张的、变形的造型与色彩表现个人对社会的反抗情绪。他们力图表现人的内心世界和纯粹的情绪,因此原始艺术所具有的一些装饰性特征,以及色彩的强烈、光线明暗的对比,都成为他们所追逐的表现手法。表现主义以"变形的镜子"曲折地揭

露黑暗的政治，讽刺战争给人们带来的不幸。在表现手法上他们强调情感表现，对理性不感兴趣。表现主义电影艺术家们着力于在阴暗的现实世界中寻找素材，挖掘人物内心深处的孤独、恐怖、残暴、狂乱的精神状态和扭曲的内心世界。

1919年的影片《卡里加里博士》标志着德国表现主义电影的诞生。表现主义电影的代表人物及其代表作品还有：保罗·威格纳的《泥人哥连》（1920），弗立茨·朗格的《三生记》（1921，又译《疲倦的死》）。弗莱德立希·茂瑙的《吸血鬼诺斯费拉枚》（1922），保罗·莱尼的《蜡像陈列馆》（1924）。

表现主义电影之后，德国电影开始走向现实主义美学的追求道路，并在室内剧和街头电影中继续发展。室内剧的代表作有被称为室内剧三部曲的罗布·辟克和吉斯纳的《后楼梯》（1923），罗布·辟克的《圣苏尔维斯特之夜》（1923），和弗莱德立希·茂瑙《最卑贱的人》（1924）。其中《最卑贱的人》把室内剧推向了创作高峰，成为电影史上的经典力作。

与此同时，德国街头电影也开始萌芽并发展起来。与德国表现主义对心理和精神表现感兴趣不同，街头电影关注社会环境。他们使用摄影棚和移动摄影，以现实主义的创作态度和方法，从不同的角度反映了普通工人和人民的生活。因此街头电影表现社会现实而不是人物的内心世界和精神状态。街头电影的代表作几乎在同一时间段产生，1925年，安德列·枚邦的《杂耍场》、盖尔哈德·兰普莱希特的《柏林的贫民窟》和源勃斯特的《没有欢乐的街》先后拍摄完成，这三部电影代表了街头电影所取得的艺术成就。

5. 苏联的蒙太奇学派

尽管美国的格里菲斯是蒙太奇的最早的实践者，但是使之成为理论的却是苏联以爱森斯坦为代表的蒙太奇学派。在20世纪20年代欧洲先锋主义电影运动中，蒙太奇学派的地位举足轻重。1920年，蒙太奇学派的主要成员爱森斯坦、库里肖夫、普多夫金等人进行了大量研究，他们发展出了一种新的电影媒介系统，属于电影语言的修辞学。他们研究得出了"把任何两个镜头对列起来都不可避免地产生新含义"的结论，使得电影语言产生了一种新的力量。蒙太奇理论作为一个独立、完整的电影实践理论的体系，与他们的欧洲同人的研究成果有着明显的区别，无论是从好的方面看，还是从有害的方面看，他都对世界电影的发展产生了重大影响。

1923年，爱森斯坦发表一篇关于"杂耍蒙太奇"的文章，提出了结构主义的电影理论，文中认为，选择具有强烈感染力的手段并加以适当的组合，可以影响观众的情绪，并使观众接受作者的思想。他把这种"具有

强烈感染力的手段"称为"杂耍"。在爱森斯坦的创作中,在他于1924年拍摄的影片《罢工》中,成功地运用了"杂耍蒙太奇"。而1925年拍摄的《战舰波将金号》是爱森斯坦最具有代表性的作品,也是世界电影史上的经典。该片成为苏联蒙太奇学派理论的科学验证,被认为是一部真正革新的作品。

普多夫金也是蒙太奇理论的代表人物,他所拍摄的影片《母亲》(1926)、《圣彼得堡的末日》(1927)和《成吉思汗的后代》(1929),在世界上产生了普遍影响。普多夫金强调剧本创作的重要作用,他的影片一般都依靠杰出的演员来扮演剧中的人物。蒙太奇学派的其他代表作还有杜甫仁科的《兵工厂》(1929)、《土地》(1930)等。

6. 纪录电影

20世纪20年代出现的纪录电影思潮以及他们的创作实践,不但创作出了许多纪录片经典之作,而且还为历史留下了一批十分珍贵的真实的资料。纪录电影的美学观点是,电影应该表现社会现实,电影的表现手法应该是非叙事性的记录形式,而不是艺术的叙事形式。他们的美学追求很快影响到美国和整个欧洲,得到了蓬勃的发展。他们的作品突出了默片电影的视觉效果和意义实质,无论是偏重于精神的题材还是偏重于自然的题材,他们都力求突显电影的现实性,从而避免了艺术性的电影叙事。

纪录电影的代表首推维尔托夫,他提出了"电影眼睛派"的美学主张,以纪录主义的美学来反叛传统的再现主义的美学。在"电影眼睛派"的理论看来,因为摄影机具有机械记录的特性,所以,电影应该强调记录的客观性。在拍摄过程中,维尔托夫总是力图排斥传统的电影剧本、演员、场面调度和摄影棚的使用,而采用富于创造性实景拍摄、偷拍、抓拍等方法。维尔托夫的作品具有高昂的进取精神,并使作品摆脱说教色彩而具有另外一种富有魅力的感情色彩。他的主要代表作有《电影真理报》、《前进吧,苏维埃》、《在世界六分之一的土地上》、《带摄影机的人》和《关于列宁的三支歌》等。

在德国,华尔特·鲁特曼拍摄了《柏林交响曲》(1927),从而转向纪录片的创作。影片通过摄影机的机械之眼,以及采用适当的拍摄方法和剪辑手段,使处于混乱状态中的人与物,通过拍摄获得了视觉上的新的秩序。在法国,一个突出的人物是让·班勒维,他拍摄了大量的纪录片和科教片,如《章鱼》、《海蜇》和《水甲虫》(1926—1927)等。这些影片的图案呈现出生动的几何图形,因此像绘画一样具有艺术欣赏价值。既展现了海底神秘的世界,又具有审美的视觉效果。另外,荷兰人伊文思拍摄了著名的纪录片《雨》(1928),英国人约翰·格里尔逊拍摄了纪录片

《漂网渔船》（1929），等等。在欧洲之外，原籍爱尔兰的罗伯特·弗拉哈迪拍摄了《北方的纳努克》（1922），此片在拍摄技巧上采用了长镜头的处理手法，因此影片达到了更真实的效果。

（三）电影的成熟期（1927—1945）

1. 有声电影的出现

《爵士歌手》于1927年10月6日上映，是华纳兄弟公司拍摄的一部音乐故事片。它标志着有声电影的诞生。虽然因为整部影片只有几句话和几段歌词而使得它并非是一部真正有声片，但是电影却从此进入了有声时代。

声音进入美国电影是电影史上最具有里程碑意义的时刻，人们为了适应这一变革，甚至引起了电影技术和艺术及商业上的混乱。有声电影的拍摄使得艺术家们将无声时期的许多努力搁置一旁，默片时代的拍摄方法已不适合有声片的制作，他们现在开始专注于适应有声电影的拍摄。过去的剪辑方式主要适应视觉节奏，而现在因为声音的加入，这种适应视觉的剪辑方式遭到破坏；摄影机发出的噪声会干扰同期录音的进行，如果采用隔音玻璃屋，则会限制摄影机的移动。所有这些问题，都有待电影制作者们慢慢去适应和解决。

但是，毕竟有声电影带来了电影的巨大更新，从而使得一切努力都是值得的。声音的进入拓展了电影的表现力，新的形式促进了电影美学的发展，使电影真正成为一门具有独特表现形式的视听艺术。因为声音的进入，电影的时空结构被突破了，由于声画观念的演变，使得电影的叙事时空和非叙事时空发生了巨大演变。在这些新的挑战面前，电影拍摄出现了种种问题，但是电影艺术家们杰出的工作，产生了一批适应有声电影的优秀作品，包括：鲁本·玛摩里安的《喝彩》（1929）、恩斯特·刘别谦的《爱情的检阅》（1929）、金·维多的《哈利路亚》（1929）、路易斯·迈尔斯东的《西线无战事》（1930），以及约瑟夫·冯斯登堡的《蓝天使》（1930）。

2. 类型电影观念

在20世纪20年代末，商业化极其发达的好莱坞电影发展出了类型电影。"类型电影"是指为了适应电影的商业化而形成的影片模式，这些模式根据不同的题材，有着不同的技巧和表现套路。早期主要电影类型包括：西部片、强盗片、喜剧片、歌舞片、恐怖片和战争片等。到20世纪三四十年代，在商业利益、制片厂制度、工业化生产的多方作用之下，为了迎合大众对电影的审美情趣，更是为了获得高额的票房利润，好莱坞的

制片商们愈加强化了类型电影观念。类型的确定规范了影片的叙事时空和形式技巧，电影创作者必须克制个人独创性风格的发挥，而采取已经成型的类型模式，因为凡是不适应类型要求的题材和处理手法，都有商业上失败的风险而可能因此被制片商所否定。好莱坞类型电影观念的发展和类型电影的叙事语言，在某种程度上丰富了电影的表现手法。

主要的类型电影是西部片，西部片也被称作牛仔片。影片多取材于西部文学和民间传说，是好莱坞电影所特有的类型片。它将美国人开发西部的历史史诗般地神化了，使这些历史具有了深层次的符号性和象征性。并将文学语言的想象的幅度与电影画面的幻觉幅度结合起来。例如，约翰·福特的《关山飞渡》（又名《驿车》，1938），是最具有代表意义的西部片之一。

其他类型片如关于强盗的和犯罪的影片，最突出的代表作品有茂文·洛埃导演的《小凯撒》（1930）、威廉·威尔曼导演的《人民公敌》（1931）、霍华德·霍克斯导演的《疤脸大盗》（1932）等。喜剧片，代表作有《一夜风流》（1934）、《假日》（1938）、《费城的故事》（1940）、《他的姑娘星期五》（1940）等。音乐片几乎与有声电影同时诞生，最初是把百老汇的音乐剧直接搬上银幕，在有声电影初期十分盛行，后来则发展为具有特殊形式的类型片，音乐片在20世纪四五十年代走向了它的顶峰时代。

（四）电影的新发展期（1945之后）

1. 意大利"新现实主义"

1942年意大利电影《沉沦》引起了电影评论家们的关注，在这部影片中，一种新的风格出现了，它和战前法国成功的影片相像，但被认为超越了这些法国影片。导演维斯康蒂意图在《沉沦》中反映一些知识分子的希冀、抗议和冷嘲热讽，他希望以此来反映真实的、没有被粉饰过的意大利社会现实。这部影片有着对大自然风光的描述，并且描绘了意大利的外省小城，通过对城市小巷、小贩、市场、人群、旅馆、警察局等的描绘，构筑了一个没有浮华和虚伪、富有现实批判意义的意大利。维斯康蒂在《沉沦》之后，着手拍摄关于西西里的三部曲《大地在波动》，但只完成了其中之一《海洋的插曲》。意大利"新现实主义"的代表人物除了维斯康蒂还有罗西里尼、德·西卡、德·桑蒂斯等。

罗西里尼于1945年拍摄了《罗马，不设防的城市》，1946年拍摄了《游击队》。他的纪实风格以及他对意大利和欧洲的一系列震惊世界的事件的敏感，使得他对新现实主义电影做出有力推动。尤其在拍摄《游

击队》时，罗西里尼自觉地拒绝使用摄影棚、服装、化装和演员，甚至拒绝使用剧本，但是这部影片却有着优美的形式和细致的后期制作，在电影中表现了盟军进展的六个阶段，是对战争苦难的控诉，是对那些听凭他们的士兵和游击队员在沼泽地里被屠杀的将军们的谴责。这部影片超越了纪实的范围，达到了史诗的高度。

德·西卡的代表作有《孩子们看着我们》、《擦鞋童》、《偷自行车的人》；德·桑蒂斯早期曾与罗西里尼合作，他是更为年轻的新现实主义导演，他拍摄的《艰辛的米》使他获得国际声誉，之后又拍摄了《橄榄树下无和平》，1953年的《罗马11点钟》达到了他的艺术高峰。

2. 法国"新浪潮"

在意大利的"新现实主义"电影之后出现了规模巨大的第三次电影革新运动，这就是法国的"新浪潮"电影。"新浪潮"电影的倡导者们反对传统的电影观念，主张用非理性的手段，通过将许多生活事件无逻辑地组织起来，表现人物内心世界的潜意识心理活动。他们的影片往往没有完整的故事情节，不采用任何技术对镜头进行跳接，这让当时习惯了戏剧性强、结构上完整的电影观众感到非常惊奇。其代表作有夏布罗的《漂亮的塞尔杰》（1959）、《表兄弟》（1959），特吕弗的《四百下》，阿仑·雷乃的《广岛之恋》、《去年在马里昂巴德》。

1959年，导演夏罗布拍摄的电影《漂亮的塞尔杰》和《表兄弟》取得了票房的成功，标志着新浪潮电影的开始。新浪潮影片的导演大都是年轻人，分别来自《电影手册》杂志主编巴赞手下的编辑，一些拍摄纪录片、科教片的导演和其他一些人士。以巴赞为首的《电影手册》杂志编辑提倡在电影创作中表现个人的风格，猛烈地抨击了商业片的平庸和虚假，为新浪潮电影奠定了一定的理论基础。他们张扬一种"作家电影"，即要像小说家创作小说和画家绘画一样来创作电影，让电影明显地带个人的特色，他们竭力向现代派靠拢，借鉴弗洛伊德的精神分析法，去探讨人的潜意识心理活动。他们把人的悲观情调当作感人的美学基调，通过人物的对话、独白、画外音和声画错位等等表现手法，使得想象与现实、虚拟与真实相互交融，将非理性主义发展到了极致。

特吕弗的带有自传性色彩的影片《四百下》被称为新浪潮电影的"领头羊"。它讲述了一个失去父亲的孩子——十二岁的安托万是如何走上犯罪道路的故事。这部影片想要探讨孩子走向犯罪道路是谁的过错的社会问题。它抛弃了现实主义，通过对人物内心世界的剖析带给了观众强烈的意识感受。之后，这一拍摄方法得到了加强，雷乃于1961年拍摄的影片《去年在马里昂巴德》最为典型地代表了这一手法。这部影片

中人物没有人名，完全以符号来代表，只能看到一个个穿着光鲜的男男女女来来往往，主人公A女士在X男士的反复劝说下，将本没有的与X男士的所谓约定的事当成了真实，最终与X男士一道私奔。这里，一切都被抽象化，成了一个个符号，只有潜意识的东西凸显出来，让人感受到一个变幻莫测的神秘世界。

3. 政治电影

可以说，没有哪一种形式的电影能像政治电影那样受到过重视。自从20世纪60年代法国导演加夫拉斯拍摄了政治电影名片《Z》以来，政治电影迅速向全世界蔓延，瞬间即波及意大利、美国、日本和苏联。这些电影的题材大都取自于现实生活或战争故事，以思想干预、反映现实或探索社会伦理为主要目的，它们均带有明显的政治性。最主要的形式包括美国的以反思越战为主的越战片、苏联为歌颂社会主义而拍摄的大量宣传片。这种类型的片子也取得了丰硕的成果，代表作有意大利影片《一个警察局长的自白》、《对一个不涉嫌公民的调查》，美国影片《火的战车》、《最后的选择》、《现代启示录》、《归来》，日本影片《华丽的家族》、《皇帝不在的八月》和苏联的影片《红钟》、《礼节性的访问》、《恋人曲》、《莫斯科不相信眼泪》、《这里的黎明静悄悄》等。其中，美国影片《现代启示录》获得了戛纳国际电影节金棕榈奖。

4. 新德国电影

新德国电影运动的标志是1962年2月28日子西德奥伯豪森市举办的第8届德国短片节上，一批来自慕尼黑的青年导演共同签署的《奥伯豪森宣言》。宣言中写道："我们要求创立新的德国故事片。这种新电影需要各种新的自由：从陈规陋习中摆脱出来的自由、从商业伙伴的影响下摆脱出来的自由和从利益集团的束缚下摆脱出来的自由。关于新德国电影的制作，我们在思想内容、形式和经济方面都有具体的设想。我们准备共同承担经济上的危险。旧的电影已经灭亡。我们寄希望于新电影。"①

不过宣言运动开始的前三年由于资金缺乏，只拍出一部电影。1965年取得政府协助，成立青年德国电影管理委员会资助青年导演拍片，到1967年总共拍了20多部电影，并在国际影展中获得肯定，德国新电影因此声名大噪。但初期的德国新电影并没有法国新浪潮那种轻松放任的感觉，反映的世界不是毫无希望，但也没有明确出路，因此在国内不受欢迎，很快又陷入危机。1975年新电影运动再次出现高潮，原因是政府的资助法作了更改，变得有利于青年导演；电视台开始资助年轻导演拍片；1971年之后，

① 〔德〕乌利希·格雷格尔.世界电影史（上）[M].北京：中国电影出版社，1987：161.

德国创办了自助性的电影摄制与发行机构——作家电影出版社与新德国剧情片制片人工作协会；美国大片商也注意到德国新电影并开始投资。

这一时期新德国电影的代表人物和代表作有施隆多夫的《丧失名誉的卡特琳娜·布鲁姆》（1975）、《铁皮鼓》（1979），赫尔措格的《阿基尔，上帝的愤怒》（1972）、《人人为自己，上帝反大家》（1974）、《诺斯菲拉杜》（1979），法斯宾德的《卡策马赫尔》（1970）、《四季商人》（1972）、《玛丽亚·布劳恩的婚姻》（1978），文德斯的《爱丽丝漫游城市》、《美国朋友》（1977）等。在这些电影中，对现实性的挖掘呈现出更为精细化的趋势。自身成长经历、外籍劳工问题、同性恋、女性权利、家庭伦理等，都成为他们关注的对象。

5. 新好莱坞电影

20世纪50年代，彩色电视普遍进入美国家庭，使得电影失去了大量的观众。新好莱坞电影在这个基础上诞生，主要是为了与电视市场竞争。如果说在这场电影与电视的竞争中，法国电影人主要考虑的是电影艺术美学上的革新，那么美国电影人则更多采取的是技术上的革命。他们将宽银幕、立体电影、汽车影院，甚至嗅觉电影等一系列新技术推向市场。而最后真正获得成功的，则是大制作的声像大片。

新好莱坞的电影创作开端于阿·佩恩的影片《邦尼和克莱德》（1967）等作品，接着又出现了《逍遥骑士》（1969）、《毕业生》（1969）、《教父》（1972）、《现代启示录》（1979）等。在这些影片中，旧价值观念被颠覆，并采用了新的镜头语言，使得观众和影片产生一种离间效果。在新好莱坞电影中音响方面的创造也取得了令人瞩目的成就。商业片卓越天才斯蒂芬·斯皮尔伯格于1975年拍摄了科幻大制作影片《大白鲨》，这部影片获得极大的成功，为以后的商业电影走向指明了方向，预示了他后来的作品《外星人》（1982）、《侏罗纪公园》（1993）等影片的出现与成功。

从20世纪70年代到80年代的过渡时期，新好莱坞电影完成了自己的使命。《星球大战》连续拍了5次续集，显示了新好莱坞电影对观众的吸引力。90年代，好莱坞电影进入了大片时代。多媒体技术的应用使得新好莱坞大片有着更大的视听冲击力。《泰坦尼克号》的成功为多媒体技术制作的好莱坞大片预示了大好未来，其票房利润获得了空前的成功，为后来的大片奠定了基础。《指环王》（图五）是这一时期好莱坞大片的巅峰之作。而近年出品的3D电影《阿凡达》则显示了高科技对电影艺术的革命在好莱坞影片中创造的奇迹。好莱坞大片的创新今天仍在继续。

图五　《指环王》海报

6. 当代电影（20世纪90年代以来）

当代电影仍然以好莱坞为世界最大的"梦幻工厂"，雄踞世界电影市场之首，从商业利润和票房来看，尚无人能与之争锋；从其高科技技术的使用和发展创新的能力上看，也远远领先世界潮流。但是欧洲艺术电影的日常叙事、对情感的细腻描述、对小人物和边缘人的关注和书写等，使得其艺术性和审美价值有着超越美国电影之势，在电影艺术领域中的影响其实并不比美国电影小。亚非拉电影则在努力追赶欧美电影的这些年里，有着众多突出表现，取得不凡成就。

亚洲当代电影，以伊朗、日本和韩国取得的成就最为显著。伊朗电影在两伊战争结束后得到了迅速发展，近年来屡屡在国际电影节获奖。其中的获奖代表作有《白气球》（1995），获得第八届东京国际电影节青年电影樱花金奖，《编织爱情的姑娘》（法国、伊朗合拍，1996），获得第九届东京国际电影节最佳艺术贡献奖，《樱桃的滋味》（1997）获得第五十届戛纳电影节最佳影片金棕榈奖，《黑板》（伊朗、意大利、日本合拍，2000），获得第五十三届戛纳电影节评委会奖，《醉马时刻》（法国、伊朗合拍，2000），获得第五十三届戛纳电影节金摄影机奖，《生命的圆圈》（伊朗、意大利合拍，2000），获得第五十七届威尼斯电影节最佳影片金狮奖。

日本电影由小津安二郎、黑泽明、大岛渚、北野武等人创造了辉煌历史，日本电影在20世纪90年代以来继续在亚洲电影中发挥其强有力的影响。《入殓师》（2008），获得第81届奥斯卡金像奖最佳外语片奖，第32届加拿大蒙特利尔世界电影节评审团大奖，第17届中国金鸡百花奖观众最喜爱的外国电影奖、观众最喜爱的电影导演奖、观众最喜爱的外国男演员奖、第28届夏威夷电影节最受观众欢迎票选奖，第29届香港电影金像奖最佳亚洲电影等诸多奖项；《一封明信片》（2011），获2011年奥斯卡最佳外语片奖、2011年莫斯科电影节特别奖；岩井俊二的作品《关于莉莉周的一切》（2001）、《花与爱丽丝》（2004）获得极大成功；宫崎骏的系列动画片也有深远影响，其中《千与千寻》（2001）获得第75届奥斯卡最佳动画长片奖。新世纪其他很有影响力的日本电影还有《不沉的太阳》、《在世界中心呼唤爱》、《爱的曝光》、《维荣的妻子》、《娜娜》等。

韩国电影在20世纪90年代以来得到振兴，源于其政治的民主化和经济的发达以及制片人制度的形成。韩国电影在商业的推动下迅速走向亚洲，代表作有：《美容设计师》（1995），《天生杀人狂》（1996），《八月圣诞节》（1998），《加油站被袭案》（2000），《我的野蛮女友》（2002），《外出》（2006），《假如爱有天意》（2006），《时间》（2007），《老男孩》（2007），《空房间》（2008），《处女心经》（2009），《白夜行》（2010），等等。

中国港台电影在新时期迎来了多元化时代，中国香港新浪潮电影在20世纪80年代中期基本结束，其间最受关注的是被称为"双子"的徐克和许鞍华。20世纪90年代以来，吴宇森、关锦鹏、王家卫、陈果等一大批新锐导演纷纷推出力作，《英雄本色》、《胭脂扣》、《香港制造》等电影代表了他们作品的国际水平。王家卫的《重庆森林》、《东邪西毒》、《春光乍泄》以及《花样年华》先后获得戛纳电影节最佳导演、最佳男演员、最佳技术成就等多项大奖。中国台湾电影则以李安达到了最高水平，以《推手》、《喜宴》、《饮食男女》、《卧虎藏龙》、《断背山》、《少年派的奇幻漂流》等为其代表作。大陆电影在新时期以张艺谋、陈凯歌、冯小刚、贾樟柯等为代表，分别在商业和艺术上都取得了丰硕成果。

（五）电影艺术的基本理论

电影是一种通俗化的大众艺术。进行一般性的影视观赏活动，即便是不具备较高的文化艺术素养，对电影知识一无所知的人也能从中获得一定的收益，达到一定的审美目的。但是，尽管处于同一种状态，进入同一种

电影艺术所创造的规定情境，个体间的感受、体验直至对影片的价值评判的差异也是非常大的。知识丰富和文化素养较高的人一般能够深入地理解影片的含义。为能够深入地理解影片和形成对于影片较为正确的评价，除了需要具备相应的文化素养外，影视知识也是十分重要的。只有了解这些知识后，才能形成对于影片的理性理解，而不是单纯停留在一种自然的、朴素的、自发性的感触状态。电影史上对电影的研究形成了一些基本理论，这些理论对我们理解电影有着重要帮助。

1. 影像美学的理论

在早期的西方电影理论中，一般认为电影是影与像的艺术。美国诗人林赛认为电影是"运动中的图像"，认为电影是活动的雕刻、活动的绘画和活动的建筑。美国教授弗里伯格也认为电影的特性是记录和传达可见的活动，电影是绘画或活动的再现。他们认为电影的美首先来自画面美，电影最吸引人的地方是它的画面，而不是所展现的内容。所以，观众欣赏电影只需要将之作为画面（绘画）来欣赏就可以了。这种理论是重视形式，而轻视内容的，但是，它也揭示出了电影作为一门特定艺术形式的最本质的特征。

美国教授明斯特贝格将电影称为"照相剧"。他认为电影具有三大特点，即真实感、时空变化的极大自由和特写的独特视角能力。他的认识是将电影与戏剧进行比较后得出的，针对许多理论家认为电影不过是戏剧的翻版，他严格地予以了否认。他认为电影就应该发挥这三个方面的优势，让它成为一种纯粹离开剧院的崭新艺术形式。

影像美学理论将电影归结为画面和时空，认为电影应该运用各种可能的技巧，使得照相记录尽可能真实和具有绘画形式的美，其所创造的世界也应该与现实生活的灰暗、拖沓以及毫无激情相区别，主张用电影画面带给观众心理上一种不真实的、精美绝伦的感受。影像美学对观众的要求很低，认为电影欣赏过程中观众完全是被动的，他们对影片的接受与否完全取决于影片本身。

2. 蒙太奇理论

蒙太奇理论是一种创作论。主要由苏联的电影导演爱森斯坦和普多夫金所论述。爱森斯坦认为电影中最小的单位是镜头，但单个的镜头只是单纯的心理刺激物，只有当它同另一个镜头相连接时，两个镜头产生关联时才能产生出相应的画面之外的意义。这便是蒙太奇。

他主张用任意选择的，能起独立影响的，不受任何约束的蒙太奇来表达观念和引导观众，即所谓的"杂耍蒙太奇"。在提出这种理论之后，他

又提出了所谓的"理性蒙太奇"理论，认为在电影中应当将镜头变成某种图形文字，通过图形文字的组合来直接表达思想。随后，他又补充说应该给予被并列的镜头本身以相应的注意。由此，他的观点注意到了形式与内容的统一。

普多夫金的蒙太奇理论包括：蒙太奇是电影导演的语言，任何电影的存在必须以这种语言的运用为前提；摄影机所拍摄的画面单独来看是没有任何意义的，只有将它们组织起来才有可能被赋予电影的生命；蒙太奇手段的运用必须有严格的选择。

蒙太奇之所以得到大多数电影理论家的重视，是因为蒙太奇不但在很大程度上符合人们认识事物的视觉习惯，还在于蒙太奇有极其强的创造作用。蒙太奇能够创造运动，动画片就完全是依靠蒙太奇才得以展现一个动的世界的。蒙太奇通过镜头的组合也制造了一种节奏，它其实交给了导演另一种控制节奏的工具，导演可以通过控制蒙太奇镜头的长短来控制节奏。蒙太奇镜头还可以创造用一个镜头无法传达的思想。正因为有了这个认识，爱森斯坦拍摄马克思的《资本论》才可以将那些哲理性的东西表现得极其成功，他从实践上证明了蒙太奇理论的正确性，拓展了电影为哲学思想服务的领空。所以，巴拉兹才在《论电影》中写道："导演并不只是在拍摄现实，而是在其中'显出'一种既定的意义。毋庸置疑，他的那些照片是现实。但是蒙太奇赋予了它们一种意义……蒙太奇不表现现实，而是表现真理——或谎言。"

蒙太奇的合理性被爱森斯坦及其他蒙太奇理论家发展到了极致。爱森斯坦在他的名著《一个电影艺术家的思索》中指出："影片的两个片段的并列更是它们的积而不是和"，"连接在一起的任何两段影片，都必然组合成一种新的表现，并作为一种新的质从这种并列中产生出来"。爱森斯坦的这些理论使他成为了蒙太奇理论的集大成者。在历史上，蒙太奇理论曾在一段时期被全盘接受，并被广泛运用到了电影拍摄之中。许多电影导演与理论家从各个不同角度对蒙太奇进行挖掘，以至于让蒙太奇成为了电影艺术的基本准则。

按照他们的理论，从鉴赏这一角度来理解电影，就是要努力去理解蒙太奇镜头所蕴含的意义，当审美主体能够很好地理解电影语言的时候，他就能很好地对影片进行鉴赏了。

但是，蒙太奇理论被广泛接受也导致了它的滥用。许多电影因为滥用蒙太奇使得电影艺术美大受伤害。因为蒙太奇的组合带有异常浓烈的人工痕迹，若是运用不恰当，会给观众带来过于生硬的感受，使观众觉得影片偏离了自然的生活和自然的美学原则。这个时候，长镜头理论便被提了出来。

3. 长镜头理论

长镜头的出现应该比蒙太奇早，在早期影片中只有长镜头的运用。当蒙太奇出现以后，长镜头被人们所忽略了。当蒙太奇被一些导演滥用后，20世纪50年代，新现实主义的一些导演认识到了蒙太奇的某些缺陷，重新提出了长镜头的重要性并加以运用，促进了长镜头理论的发展。法国电影评论家巴赞对长镜头进行了全面理论探索，提出了长镜头理论。

简单地说，长镜头是指在影片中镜头尺寸和延续时间都较长的镜头。长镜头往往采用推、拉、摇等拍摄方法，连续不断地进行拍摄。其艺术特点是镜头段落比较完整，时空连续性很强，真实性也很强。电影产生之初，由于不懂得蒙太奇镜头的运用，往往是一个镜头拍摄到底，其拍摄是记录性的，这应该是一种形式的长镜头。但长镜头的运用并没有被摄影师们自觉地意识到，直到20世纪50年代，法国电影理论家安德烈·巴赞才提出了长镜头理论。

长镜头是与传统的蒙太奇理论相对立的理论，也与唯美主义和技术主义相对立，它强调电影首要的最基本的是它的记录功能。长镜头理论以尊重客观存在的一切具体表现为思想核心，要求导演着眼于现实生活，认为电影的本质是照相的外延，与照相没有什么区别，不过是功能更为强大而已。巴赞在他的论文《"完整电影"的神话》中说："（电影）是完整的写实主义的神话，这是再现世界原貌的神话。"他认为"一个艺术家的视象应当是他选择现实而不是改变现实的结果"，力图不让影片带上一丝一毫人工的痕迹，他说："唯有这种冷眼旁观的镜头能够还给世界以纯真的原貌。"巴赞认为蒙太奇破坏了时间和空间的连续性和真实关系，他认为生活现实本身就蕴含有丰富的美和内容，只需将现实重新展现在影片中就已足够了，蒙太奇对现实的分割与组合完全无法捕捉到现实世界的美和真实。

长镜头理论对西方电影创作中长镜头表现手法和长镜头风格影片进行了理论上的概括和总结。它的理论基础是对现实的尊重，认为现实就已经具有了一切我们审美所需要的一切元素。认为电影完全不同于其他形式的艺术，电影具有巨大的显现现实真相的能力，所有摄影师必须摆脱陈旧的偏见，拍摄那些现实中真实的东西，让观众的感觉不被蒙在对象上的层层锈斑所掩蔽。长镜头理论坚决反对电影艺术的基础是蒙太奇的说法，认为蒙太奇破坏了空间的真实，破坏了感性的真实，人为地把某种抽象的含义强加于镜头所拍摄的现实，也强加于观众，因此是"最反电影的手段"。而"纯粹的电影的独特性质取决于尊重空间统一的简单照相"。巴赞盛赞弗拉哈迪在《北方纳的努克》一片中只用一个镜头表现猎人捕海豹的全过

程,他说:"谁能否认这种手法远比杂耍蒙太奇更感人呢"。他还盛赞奥逊·威尔斯在《公民凯恩》、《安培逊大族》中运用景深镜头,说:"整场的戏都是一次拍摄下来的,摄影机一直不动","它拒绝分割事件,拒绝按空间分解剧情发生的地点,这是一种积极的手法,其效果比经典的分镜头可能产生的效果要好得多。"巴赞的长镜头理论是建立在镜头的客观性上面的,"摄影是不说谎的",它既不给现实增添什么东西,也不给所选定的被拍摄体减少什么东西,"影像上不再出现艺术蒙随意处理的痕迹",而是还其生活原貌。

4. 照相本体论和照相外延论

照相本性论的提出者是法国的电影评论家巴赞和德国电影理论家克拉考尔,巴赞提出了照相本体论,而克拉考尔提出了照相外延论。

巴赞认为电影的完整性在于它是真实的艺术,认为自然真实本身即是电影的表现手段,他的理论实质上就是所谓的"真实美学"。他在理论中说明电影是一种通过机械把现实形象记录下来的20世纪的艺术,这门艺术是照相艺术的延伸。他的理论强调电影是用时空的真实性表现了电影的内容,所以主观性太强的电影手法会破坏电影的真实性,从而破坏电影艺术的价值。对于电影艺术的鉴赏,他主张让观众从自己的内心感受出发,从内心现实的角度让观众自由地去理解艺术事件本身的含义。

克拉考尔认为电影艺术是照相艺术向外的延伸,认为其与照相一样,是唯一能保持素材完整性的艺术,电影是依附于事物表面的,不主张用太多人为的东西去干预影片的真实,认为一部少去揭示内心生活、思想意识和心灵问题的影片,恰恰是一部更为丰富的电影。他强调电影艺术的记录性,认为电影艺术的本质是记录具体的现实,所以他的理论又被称为"记录美学"。他的理论认为电影艺术鉴赏的主要任务是发现记录的真实,从记录的真实中去理解社会、人物及其心理。

5. 综合理论

法国学者米特里所提出的综合性理论,是世界电影理论发展走向新阶段的鲜明标志。它带有对既往电影理论进行总结的性质,并且相对于后者来说,它既集其大成,也更加深刻和科学。

综合性理论是对蒙太奇理论和照相本性论进行"批判性的调和"。他既肯定了这两种理论的精华性见解,也明确地指出了它们自身的缺陷。他认为,在表现方式上,电影本身有两种基本形态,即"蒙太奇"影片和"时空连续拍摄"影片;但同时,二者也不是水火不相容的,可以并且在事实上也容许有交叉和重叠。他说:这两种方式,作为"两种美学的对立

（如果有此必要的话）只是强调了在电影手法上存在着两种形式的差别，一种形式在电影中相当于诗的语言，另一种形式相当于小说的语言，显然，两者遵循的原则是不同的。不论小说家要说什么，他总是躲在主人公身后；隐藏在表面的真实性之后，他的一切努力就是旨在创造或再创造这种真实性。诗人则不然，他直接表达思想，他和事实一起，而不只是通过事实来说话"。因而，对电影来说，近于"小说"的场面调度手段和近于"诗"的蒙太奇手段，二者只有具体操作特点的不同，或者说，只存在追求纪实性和追求戏剧性的两种创作方式的差异，而就其实质本性来说，其间并无所谓"电影的"和"非电影的"之别。而且，就艺术与现实的审美关系而言，它们都可以通过自己的特定途径。来达到前者对后者的深刻而真实的反映，只要认识和运用得适当，都不会违背艺术以及电影艺术的本性。

他强调："我们首先要反对一种倾向，这种倾向为了捕捉住'真正'的现实，想把电影变成一种纯粹纪实的手段，一种记录行为的机器；在一定程度上，电影是纪实的，但幸而它并不完全如此，因为它存在的条件绝对不让它这样。当电影纯粹纪实时，它必然损害艺术"；同样，如果简单地"把蒙太奇效果视为电影表现形式的核心"，把它视为一般美学的基础，而不是仅仅把它当作表达个人风格的手段的话，那也是不正确的，并且，如果把蒙太奇手法同语言进行简单的类比，想要利用蒙太奇来独力地担负语言的工作，以传达抽象的概念的话，那也是对电影媒介的误用，因为事实上电影中的每一个抽象的意义，都必须首先植根于我们的真实的感觉。这样，他就把电影的艺术特性和它的创作方式，在概念上准确地区分了开来，并从创作本身的角度，对之作了科学的阐述。

6. 电影符号学理论

这一理论的代表人物是法国学者麦茨，他认为，在米特里之后，电影理论应当进入"第二时期"，即应当从全面的、概括性的研究，转入精确的、科学性的研究。他自己的结构主义—符号学电影理论，就是这种积极尝试的结果。麦茨认为，电影是一种特殊形态的语言活动。因而他主张以一种"冷静、客观的科学态度分析影片"，重"外延"而轻"内涵"，宣称"内涵的研究会由科学分析崩溃为个人的主观判断"。在他看来，电影的核心问题，是其"意义的显现"，也即"经由符号系统来理解影片所传达的信息的人为过程"。由于电影的"意义的显现"的自身特性，决定于电影所拥有的独特的"表现材料"，而它既非现实本身，也非蒙太奇，而是他所谓的"五个材料频道"，即：①多样的活动摄影影像；②我们在银幕之外看到的一切文字资料；③录下的语言；④录下的音乐；⑤录下

的噪音和音响效果。

麦茨认为,"符码"作为其电影符号学的主要研究手段中的关键因素,并不存在于电影之中,而只是其中信息据以传达的逻辑关系。也就是说,是在影片中起作用的"规则";亦即电影的"表现材料"发生意义和发出信息的逻辑形式;而符号学本身,或曰电影的接受与鉴赏活动本身,其目标就是根据这些编出的"符码",如表演、灯光、走位、摄影机运动等,来把影片中的信息"还原"。

麦茨认为,这种"符码"有三个特性:第一,"独特程度",即其中的许多成分是电影所独有的;第二,"不同的普遍性层次",即有的成分对于宏观的、一般的电影现象而言,属于最普遍层次,而其他成分,对于具体的、特定的影片而言,则属于特殊层次;第三,"会下降为次符码",即后者作为对"符码"的一种用法,某些"独特符码"和"普遍符码",在不同时期的不同影片里,其性质、作用都将会有所不同。麦次说:"电影是所有符码加上其次符码的总和";这个"总和"能从电影的"表现材料"中制造出"意义的显现"。因而,电影理论的任务,就是通过分析其中每个"符码"的"独特程度"、"普遍程度"和它们之间的相互关系,在对具体的影片进行"读解"分析时,指出它们是如何在作品中经过有系统的安排和交结的。或者说,它从某种意义而言,只是一种赞成某些"符码"而反对另一些"符码"的"检查制度";而电影史本身,则是由过去所采用过的无数"次符码"所组成的。

(六) 电视的历史

1. 世界电视的发展历史

世界电视的历史,既是一部科技发展的历史,也是一部电视节目形态演变的历史。虽然1936年11月2日,英国广播公司(BBC)的电视播出被视为电视的正式诞生,但其实早在1929年3月,BBC就使用贝尔德的机械电视系统,开始试播无声图像了。1930年,BBC播出了声画俱全的电视剧《花言巧语的人》;1935年1月,BBC创设了世界上第一家电视服务机构。德国也于1935年成立了电视服务机构。苏联于1931开始进行电视静止图像的广播,1938年建立了莫斯科和列宁格勒两个电视中心。法国于1932年在巴黎建立了第一座实验电视台进行不定期播出。美国的电视试播活动开展得最早,通用电气公司的电视实验室于1928年9月11日试播了第一部情节剧《女王的信使》,到1937年,美国的非商业性实验电视台已有17座。

第二次世界大战后到20世纪90年代,电视事业获得了巨大发展,世界各国的电视体制和电视节目纷繁复杂。全世界的电视体制大致可以

分为四类：第一类由国家独家经营；第二类是以收视费用为主要经济来源，不以营利为直接目的的公共事业或公共企业体制；第三类是国营或公共广播与私营台并存，但私营商业台实力强大，占压倒优势；第四类是国营与私营并存或公共事业和商业企业同时并存的。

美国是世界电视业最发达的国家。美国的电视节目代表了世界电视节目的潮流，并且大量向世界各国输出。

2. 中国电视的发展历史

尽管与世界发达国家相比，中国电视事业起步较晚，期间还经历波折，但是经过几代电视工作者的艰苦努力，几十年来中国电视事业取得了辉煌的成就。

1958年5月1日19时，北京的上空出现了中国电视节目信号，中国第一个电视台——北京电视台（中央电视台前身）开始试播。当晚的节目，有新闻片、纪录片、科教片，还有诗朗诵、舞蹈。同年10月1日，上海电视台问世，12月20日，哈尔滨电视台建立，它们的建成使用标志着中国电视事业的起步。

早期电视节目基本按照苏联和东欧的模式规划。最早的观众是党和国家的高级干部，而大众则是在集体场所买票观看。1958年6月15日，北京电视台试播了第一部电视剧《一口菜饼子》，接着又播出报道剧《党救活了他》，上海电视台播出《红色的火焰》。此后，电视剧逐渐增多，到1966年，全国大约播出了一百多部电视剧。这些电视剧长度一般只有二三十分钟左右，艺术技巧非常幼稚。体育节目在中国电视初创时期也占很大的比重。

1966年至1976年"文化大革命"期间，中国的电视事业发展受到严重干扰，电视节目也受到了严格限制，几乎没有什么发展。1976年之后到1978年，文艺领域解冻，大批优秀的戏剧、音乐、歌舞、曲艺、杂技节目重新同电视观众见面。全国微波传送网也初步建成，为全国电视节目联网创造了条件。由于电视节目日趋丰富，观众越来越多，收视率提高，电视机销售量也剧增。1978年北京电视台更名为中央电视台，一年后，北京重新开办了地方电视台，到这一年，全国省级电视台全部成立。

改革开放之后，电视节目更加丰富，新闻性、教育性、文艺性和服务性兼顾，也播放了许多国外的电视节目，电视广告也开始出现。1983年，电视政策的改变继续影响着电视节目的发展，突出新闻主体意识，强化娱乐、服务功能，电视系列片又迎来了丰收期。《丝绸之路》、《话说长江》、《话说运河》、《让历史告诉未来》等电视系列片和纪录片，在全国引起巨大反响。电视技术与管理水平也进一步提高。1978年中央电视台开始使用电子新闻采访设备，1980年实现了节目播出录像化。1985年中央

电视台租用卫星传送了第一套节目，初步形成了卫星、微波、线缆互相结合的立体传播网络，到1990年，中国电视覆盖面已到78%。

20世纪90年代是传播领域高科技发展日新月异的时期，卫星电视、有线电视、高清晰度电视、图文电视、数字电视等纷纷从实验室走入社会生活，不断更新着电视在人们生活中的影响和作用。1992年8月，上海广播电视局成立东方明珠股份有限公司，1996年，中央电视台所属的中国国际电视总公司控股的中视基地集团股份公司获准上市，1999年，湖南电广实业股份有限公司上市。

21世纪之后，电视的改革和运作继续发展。从1999年开始，网台分离，有线无线合并；2000年第一家省级广播影视集团——湖南广播影视集团在长沙正式挂牌，开始了中国电视的集团化运营；民营资本介入电视播出平台；数字电视迅猛发展。随着技术和运作的发展，电视节目的种类和形式也更加丰富，并逐渐与国际接轨。

三、影视的语言

画面是电影语言的基本元素，画面的产生与发展都与特定的机械设施相联系。画面与电影内容和其意义的关系十分复杂的，蒙太奇理论对画面的组合效用有深刻的揭示。下面主要从画面作为电影语言元素这一角度来认识画面和创造画面的镜头。

（一）电影画面

电影画面单一存在时与摄影照片是完全一致的，它们有着共同的特征。作为单一存在的电影画面也叫作"景"，而不同的电影画面称为"景别"。

电影画面准确而全面地再现了摄影机前的一切。从某种意义上说，拍摄现场也是某种真实的生活，所以说电影画面是真实的再现，它不可避免地是现实主义的。无论电影画面所反映的内容多么荒诞，电影画面总是带给观众一种真实感。但电影画面所记录的是带有情感特征的现实。电影画面对现实的再现并不意味着它是现实的翻版，一个画面一旦形成，就带上了特定的情感特征。这是因为，在拍摄和布景的过程中，人有意识地介入了其中，每一个画面都是经过介入者主体选择并组合的结果，是人的主观感受，所以电影画面是对现实的情感再现和艺术再现。

（二）镜头

所谓镜头，在实物上就是摄影机的镜头。而在电影艺术中谈到镜头，

泛指对摄影机物理镜头的一切有意识的运用及其后果。电影艺术的镜头被当作电影影片的物理信息,是电影画面时间序列的基本单位,一个镜头是指摄影机由开拍到停止所记录下来的全部影像。它是一个时间概念。画面的产生直接与镜头相关,上面在叙述了画面的特点之后,现在必须对镜头有所认识。

一切画面的技巧全在于镜头的技巧,镜头的调节构成了调节画面的表现能力,镜头从静态到动态的运用有一系列的规律。由于技术的发展,电脑制作电影画面成了一种十分常见的事,这显然不再是镜头的功劳。然而关于镜头的许多理论同样适用于电脑对画面的制作,不过是达到目的的方法不同而已。

镜头是电影艺术的基本单位,也是电影艺术美感的主要对象。镜头的技巧是随着科学技术的发展而发展的,随着科学技术的提高,镜头越来越为拍摄提供了更多的功能,镜头的技巧也就越来越复杂,而拍摄出的影片其美学价值就越来越高。摄影镜头好比人的眼睛,摄影镜头的角度就是观众眼睛的角度。人的眼睛的视角不会发生变化,但镜头可以设计成不同焦距,从而改变视角的大小。另外,眼睛在观察物体的时候会有一种透视效果,即距离远的物体小、近的大,这使得人眼在观察两条平行线延伸到远处的时候就会感觉最终它们相交在了一起。镜头也有类似的特点。

1. 镜头的种类

长焦距镜头的画面视角窄,因而其景深范围小。它的拍摄效果相当于将远离摄影机的景物拉近,压缩了现实环境中纵深方向物与物之间的距离,使多层景物有贴到了一起的感觉,减弱了画面的纵深感与空间感。广角镜头的拍摄与长焦距镜头完全相反,其视角广,景深大,视野范围宽,其画面包括的前景多而显得很大,深处景物小,扩大了现实生活中纵深方向物与物之间的距离。从拍摄对象的表现层次来划分镜头种类,可以分为以下几种。

(1)远景。镜头离开拍摄对象的距离比较远,画面比较开阔,景深悠远。一般用在拍摄自然风光和宏大的场面上。远景镜头一般给人的感觉是宁静、优美,在拍摄如战争等大场面时容易表现出宏大感和历史感。

(2)全景。将拍摄主体放在一定的拍摄区域内,是电影拍摄中的主要手段。全景中既有主体又有环境,通过将拍摄主体的合理放置能够达到情境交融、表现主体的目的,故而成为拍摄中常用的手段(图六)。

图六 电影全景镜头

（3）中景。将人物的膝盖以上部分从环境中刻画出来，使观众将注意力放到人物形象的形体动作和神态表情上，也是影片中使用较多的镜头。

（4）近景。只拍摄人物的上半身。这种画面使得观众将注意力放到人物的神态表情上。

（5）特写。只拍摄人物胸部以上部分。能够集中体现人物神态的细微变化，让观众留下深刻的印象。

2. 镜头的内部和外部运动

电影是运动的艺术，其运动有两个方面的原因，一是拍摄对象的运动，二是摄影本身的运动。摄影本身的运动是为了特定效果的需要而进行的，又可分为镜头的运动和摄影机的运动。镜头本身机械结构的运动称为内部运动，摄影机的运动称为外部运动。

内部运动常见的方式有以下几种。

（1）变焦点镜头。即在拍摄的过程中镜头的焦点发生变化，而摄影机不运动，焦距也固定不变。这种方法能制造出忽而清晰忽而模糊的画面。

（2）变焦距镜头。拍摄时摄影机的角度与位置不动，调节镜头的焦距来使画面忽大忽小，改变观众与画面的距离。

（3）快慢镜头。改变镜头在拍摄时的运转速度，如果每秒钟拍摄的帧数少于24，或者在放映的时候加快速度，就成了快镜头；如果对被拍摄对象进行高速拍摄，即摄影机以每秒48帧或更快的速度拍摄，放映时仍以每秒24帧的速度放映，就是慢镜头。

外部运动常见的方式有推、拉、摇、移、跟等几种类型。

（1）推镜头。推镜头是画面构图由大景别向小景别连续过渡而拍摄的画面。推镜头的拍摄有两种途径：一种是摄像机沿光轴向被摄对象推动；另一种是通过扩大镜头焦距来实现。

（2）拉镜头。拉镜头是指构图由小景别向大景别连续过渡所拍摄的画面。拉镜头从特写或近景拉起，逐渐变化到全景或远景，可以使更多的视觉信息被包容进来，同时有一种远离主体的视觉感受。

（3）摇镜头。摇镜头是把摄像机固定在一个固定的支点上，镜头沿水平轴或垂直轴作扇形（或圆形）运动时所拍摄的画面。按照摇的方向摇镜头可分为：水平摇，亦称横摇；垂直摇，亦称竖摇；斜摇，摇动时水平和垂直方向同时发生变化。摇镜头犹如人们转动头部环顾四周或将视线从一点移向另一点的视觉效果。一个完整的摇镜头，包括起幅、摇动和落幅三个相互连贯的部分。

（4）移镜头。移镜头是将摄像机架在一个运动着的工具上，边移动边拍摄的镜头。按照移动的方向来分，移镜头可分为：横移、纵移、曲线移三种。

（5）跟镜头。摄像机跟随一个运动物体移动时所拍摄的镜头称为跟镜头。这是移镜头的一种特殊形式。

3. 几个有着特定用途的镜头

（1）空镜头。只有景物，缺乏表现主题的镜头，常用来达到抒情、隐喻的效果。

（2）主观镜头。由影片中人物的观察视点来拍摄对象。这类镜头让观众的视线随影片中人物的视线一起转移，让观众从影片人物的角度来观察世界，目的是为了让观众贴近影片人物内心，理解他的情感。

（3）定格镜头。定格镜头不是拍摄所得到的，而是在镜头剪辑过程进行处理，使得放映时某个画面在银幕上"停留"相对较长的一段时间。它的目的是让观众对这个画面反复品味，加深对其情感内涵的理解。

另外，镜头的组接方式有叫板式连接、错觉式连接、对话式连接、人物式连接、画外音式连接、音响式连接、音乐式连接、道具式连接等。

4. 镜头的组接

（1）叫板式连接

叫板式连接是指上一个镜头说到什么人或物，下一个镜头跟着就出现这个人或物。这种"说曹操，曹操就到"的连接法，在电影中被广泛运用，它往往转接十分自然、有前呼后应、紧凑明快的效果，是一种转换场景、人物的极其灵活的手法。

（2）错觉式连接

错觉式连接又叫作反叫板式连接，是一种"欲擒故纵"的表现手法。它故意通过暗示让观众以为下一步发展必在意料之中，结果恰恰相反，使观众出乎意外，因而给人印象强烈，有曲折多变、对比鲜明的效果。

（3）对话式连接

对话式连接是将上一场某个人的对话，巧妙而自然地连在下一场另一个人的对话上，往往使相隔了一定时间的两处剧情发展，联系更紧密，浑然一体。对话式连接，手法简练、自然，富有表现力。

（4）人物式连接

人物式连接是利用同一剧中人物的出画、入画，巧妙地变换场景。用这种方式连接镜头时，往往让一个人向镜头走来，占据整个镜头（镜头在银幕上一亮），于是时间、空间发生变换，这个人已经在另一个时间的另一个地方了。这种利用人物出画、入画作为镜头连接的方式在影片中极为常见，但有经验的导演不把它作为一种单纯的连接技巧来使用，而是十分注意形式对内容的有机联系和配合，努力摸索新的表现形式。

（5）对话式连接

对话式连接是把前一个镜头中的人物的动作巧妙地转换到后一个镜头中去的方法。

（6）画外音式连接

画外音式连接是通过另一个声音的解说将不同的画面连接，引导一个画面向另一个画面的转换，也可以让剧中人物的内心独白来转移画面。

（7）音响式连接

音响式连接是由音响设备的声音来引导画面向另一个画面转移。

（8）音乐式连接

音乐式连接是通过音乐的旋律来使不同的画面相互衔接，实现转换的自然。

（9）道具式连接

道具式连接是通过一些道具或物件将不同的画面有机地连接起来。

（三）可变化的电影语言元素

所谓可变化的电影语言元素，是指并不是在所有电影影片的生产过程中都要涉及的，而只在特定条件下才会用到的电影语言元素。这类电影语言元素并不只是电影艺术所特有的，在戏剧及摄影或其他一些艺术门类中也能用到它们。

1. 照明

照明并不只是让画面达到规定的亮度以便于拍摄。虽然观众不能够直接看到照明的功用，但事实上他们在观赏的时候却是一个最主要传达意义的元素。

照明一方面在以前被用来创造一种"气氛"，这是一种很难分析的电影语言元素；另一方面，目前现实主义观念倾向于取消照明的极端而夸张的运用。但事实上，照明是产生画面表现力的一个决定性的因素。摄影师只有对内景场面的照明拥有最大的创作自由，这种类型的照明不是由自然规律决定的。实际上真实性的任何局限都不妨碍创作者的想象力。照明可用于确定和塑造物体的轮廓，造成空间深度的印象，产生一种动人的气氛，甚至某些戏剧性的效果。

2. 服装

服装是电影语言元素的重要表现手段之一。服装从来都不是一个孤立的艺术因素，人们应该把它与某种导演风格——服装可以增加或减少它的效果——进行比较。它将摆脱不同的背景，以便根据人物的举止和表现来突出他们的手势和姿态。它将通过和谐或通过对比而反映出演员之间和一个镜头的总的气氛。最后，在这种或那种照明下，它可以被突出，被光线烘托出来或被阴影所模糊。在成为导演之前是服装设计师的克劳德·奥当·拉哈强调："电影的服装设计师应该为性格穿衣服"。

3. 布景

在电影里，布景包括自然景色和人为的建筑。无论是内景或外景，布景都可以是真实的，所谓真实性是指在影片拍摄之前便存在的，也可以是在摄影时临时制作的。在摄影棚里制作布景一般主要出于两个原因，一是拍摄内容的需要，二是由于经济原因，当然也有出于象征主义对模仿风格和对意义的关心的原因而制作布景的。

4. 色彩

每一部电影都有一个基调。摄影基调是影调和色调的综合，给予观众的一般印象有明快、简洁、鲜艳等。摄影基调主要决定于电影的主题和风格。色彩是描写细节的重要手段，运用色彩可以刻画不同人物的身份、性格和心情。例如在电影《简·爱》中，主人公简身着黑色以及棕褐色的衣服，向观众暗示了她的灰色的心境，而当她感受到罗彻斯特先生对她的爱意之时就将衣服换成了白底素花的连衣裙，背景衬在斜射的阳光下，再加上葱绿色的小草和树蔓，显示出了主人公初恋时的愉快心境。而当简听说罗彻斯特不辞而别之后，她又重新穿上了棕褐色的衣裙。

5. 演员的表情与动作

电影演员的表情与动作一般说来是接近常态的,它比戏剧的表情与动作更容易让观众明白。但是,正因为要求演员的表情与动作接近常态,就给演员提出了新的要求,要求他们在表演的时候既要做到将所要表达的东西完整无缺地表现出来,又要不至于夸张。夸张是十分失败的表演,但对于这一问题的认识也是人言人殊的。

6. 对白

对白是电影的一种主要表现手段。有声片出现后,对白解决了无声电影中的很多难题,画面也不再充斥着字幕。对白在原则上应以现实主义的方式,即符合现实的方式来运用,应该通常伴随着人物嘴唇的动作而出现声音,其内容也应该是属于语言的内容。对白在电影里有很重要的作用,其重要特点在于它的现实主义特色。但电影对白永远是将优先权交给画面的,它永远只能作为画面的组成部分而发生作用。

7. 音乐

音乐在电影艺术中也是从属于画面的。一部电影可以没有对白,但绝不可以没有音乐,可见音乐在电影艺术中的地位十分重要。音乐在电影艺术里始终是以一种非现实主义的方式发挥作用的。一切音乐在电影中都失去了它本来的含义,而是作为一种隐喻形式引导观众向画面的意义指向靠拢。电影艺术家G.科恩·塞亚特曾说:"在某些情况下,画面的字面意义极为薄弱,感觉成了音乐的,以至于当音乐真正地为它伴奏时,画面就从音乐里真正获得了它最好的表现或不如说它的暗示。于是想象力便奔放起来,而从语言的角度来看,标点符号就消失了"。[1]这无疑是对电影音乐如何发挥它的作用的最恰当的描述。

音乐必须与观众保持一定的距离。它不能越过画面的界限直接进入观众的耳朵,毕竟观众有异于音乐会的听众。音乐的潜在性的指引作用也只能依赖这种距离而产生。音乐当然只能是画面的辅助,但也不排斥音乐是作为一个整体而发挥作用的。一部影片的音乐应该是统一的,它的变化也应遵循影片内在精神的变化。

(四)电影艺术手法

1. 蒙太奇手法

蒙太奇本是法语建筑学中的词汇,即mantage的音译,其本意是安装、配置等。库里肖夫在《电影导演基础》一书中认为蒙太奇是"把动作的各

[1] 转引自:波布克.电影的元素.北京:中国电影出版社,1986:91.

个镜头在一定顺序下连接（装配）成一个完整的艺术品"，而普多夫金在《论蒙太奇》中认为蒙太奇是"把各个分别拍好的镜头很好地连接起来，使观众终于感觉到这是完整地、不间断地、连续地运动"的技巧。

蒙太奇最简单和最直接的表现形式是叙事蒙太奇，其次是建立在并列基础之上的表现蒙太奇，它的目的是通过两个画面的冲突制造一种直接而明确的效果；在这种情况下蒙太奇的作用是通过它本身来表达的一种感情或一种观念，在这个时候，它本身不再只是一种表现手法，也是一种目的了。

叙事蒙太奇是将一系列镜头按照时间与逻辑关系组接起来，它的主要目的是讲述故事。它镜头的组接通常是按照剧情发展为线索的，其连接点是故事情节发展的递进。叙事蒙太奇常有平行式、交叉式、复现式、积累式、对话式、叫板式、错觉式、物件式、相似式等形式，与镜头的组接方式相重叠。其实，镜头的组接与蒙太奇的方式是对一个事物从不同角度的认识。镜头的组接是从为了使上下两个镜头协调、能被观众所接受的角度来衡量镜头衔接方式的差异，而蒙太奇方式则是从两组镜头为了让观众心理产生某种特定效果上来定义的。它们二者必然有许多重合的地方，然而它们并不是一回事。

叙事性蒙太奇中，平行式与交叉式是用得比较多的手法。平行式可以从几个不同的线索来讲述故事，利于展开故事，使得观众能够从一个立体的角度来认识故事内容，有些类似于小说中两头交代的手法。交叉式是将故事中同一时间内发生的几件事情交错展现，这几件事情往往在最后融会，对同一个故事人物产生作用，将故事情节推向高潮；这种手法的特点是冲突性强，悬念多，容易吸引观众。

表现蒙太奇是将两个内容有一定关联、连在一起后能够产生新的表现内容、并能带给观众某种冲突性的情感的镜头组接在一起。其之所以被称为表现蒙太奇，是因为它的功用上的"表现"性，而不是叙事蒙太奇的叙事性。表现蒙太奇的镜头间往往为了达到表现的目的而省略了许多内容，它通过观众的联想而使观众领略其表现内容。如为了表现某种人的恐惧，上一个镜头的内容是这个人在某个特定影片世界中睁大眼睛，下一个镜头的内容是一个一闪而逝的变成了血红色的世界。影片不会交代那个世界如何变成了血红色，它需要观众去思考。表现蒙太奇可以分为对比式、隐喻式、抒情式、思维式和心理式等等。

2. 省略和连接手法

电影艺术是时间和空间的载体，它必然有于一定时间和空间之中，无法完整地再现生活的真实。所以要使用省略的手法。其实，从艺术的角度

来看，省略的手法也是非用不可的，现实是冗长的，完全在影片中再现现实的某些情节会显得与现实中同样冗余，也会伤害影片的艺术效果。有了省略，必须就有所联结，联结是与省略相并而生的。

电影艺术作品中除了固有的省略之外，还有其他人为的有意的省略。这种省略完全是为了表达的需要，分别有结构的省略和内容的省略等。所谓结构的省略是指由故事结构引起的策略性省略。这种省略显然是有意的，它向观众隐藏了某些重要的情节，但是观众却能够领会，其目的是要留给观众更多的想象空间，让观众靠自己的思维去创造出所省略的情节。内容的省略是由于社会道德等原因引起的。由于社会道德的存在，许多在现实生活中存在的事件不能在画面中再现，当需要表现这一类事件时，常采用省略的方法。

一部影片必须是连贯的，虽然不一定按照严格的现实时序进行组织，但是它的内在逻辑与情感逻辑必须是有方向性的。电影在省略的手法后面要达到这样的目的就只能使用联结的方法。采用省略手法之后，在现实逻辑和时间空间都不连贯的情况下，应该借助于视觉和声音方面的特定过渡，使得观众心理上产生平滑的事件发展时序。其常用的手法有直接切分镜头，即用一个画面突然取代另一个画面，避免观众的视线始终处在不连贯的画面上，这实质上是用一种不连贯取代另一种不连贯，但是后者的不连贯必须让观众产生心理上的连贯感；另外就是用淡入或淡出的手法将各组镜头分开，这种方法的本质是在不连贯中间设置缓冲镜头，以期"平滑"观众的感受。

3. 隐喻和象征手法

电影画面往往有一种只能在思索时才会出现的从属含义，任何画面所包含的东西都要多于它本身所阐明的内容。这些意义建立在观众的日常生活经验基础之上，与观众的想象力、感受能力和文化知识水平密切相关。一般地，象征是用一个符号来代替一个人、一个事物、一个动作乃至一个事件；隐喻是用两个画面的对比或其他形式来赋予画面一种补充的外延表现以期带来某种附属的意义。

隐喻和象征是对电影艺术给予观众想象空间狭窄的一种补充，它在一定程度上拓展了观众的视见视野，让观众不完全只做一个被动的观赏者，而有可能参与到电影世界中来。但同时，这种参与和思考也是另一种被动，观众永远逃不脱影片本身的引导，正是在这种被动与主动的弹性碰撞中，观众逐渐接近导演所安排的暗含意义，从而完成对一部影片的鉴赏过程。

4. 景深的选择

从摄影技术的角度来说，景深是指对准焦距的镜头前后延伸的清晰范围，景深越大，光圈就越小，镜头的焦距就越短。观众则是从电影美学的角度来认识景深的，它即是景物（包括所有的摄影对象）纵深显现层次，景深越大，后景离前景的距离就越远，反之，后景就可能充分地接近镜头。

选择合适的景深可以使表达的内容成倍增加。选择适当的景深还可以给予观众以某种停滞感，并可以让观众感受到事件发生的同时性。这在不运用景深时是靠几个蒙太奇的组合表现出来的，几个蒙太奇的组合浪费掉大量时间来表现同时发生的事件，而且蒙太奇的组合往往带给观众一种不"平滑"的心理感受，这在表现紧急的故事情节时当然有用，但用于表现舒缓的情节时往往给予了观众"多余"的情感体验。这时，用深景镜头来展现这类事件不但节约了时间，而且让观众以最自然的心态知道了这些事件的始末。

景深的意义在于它能够对观众的视线进行牵引，从而改变观众的视见感觉。浅的景深给人一种压迫感，往往用于迫使观众去感受人物内心的焦虑和恐惧；长的景深带给人的是一种闲适、阔大或感悟的心态，常常用于表现一种诗意的效果。

5. 场面调度

虽然场面调度是关于对演员的调度和对摄影机的调度，但是场面调度的关键人物是导演。"场面调度是导演技艺的中心环节，是表演、摄影和剪辑互相融合的关键，而这三个方面也关系到导演能否实现创作设想。"①

场面调度应是一个完整有序的计划，用以指导整个创作团队有序地完成每天的拍摄工作。导演在进行场面调度时，主要考虑三个方面的要素：叙事性要素、戏剧性要素和画面要素。叙事性要素即指剧本中描述的具体情节。例如，一个小孩跑向母亲，母子拥抱。这是一个很简单的场面，基本不需要什么场面设计；但是如果他们是在大街上，有许多人物来回走动，小孩跑向母亲的过程中要经过车流、摊贩和行人，这样导演和演员的活动空间就大多了，场面调度相对而言就会复杂一些。戏剧性要素是指场景中带有情绪色彩的部分，主要涉及视点和戏剧性重点。视点是通过对摄影机位置的选择来进行的。视点可以很客观，也可以很主观；视点也可以根据戏剧性需要不断转换。比如，主观性视点中，我们可以主要从一个人物角色的行为中来得知整个故事情节；而客观叙述中，则可以从不同人物角色的行为中来得知整个故事情节。戏剧性重点与景别的选择和变化有

① 〔美〕史蒂文·卡茨.场面调度：影响的运动［M］.陈阳译.北京：世界图书出版公司，2011.

关，例如，导演可以利用演员在画面中的不同位置来控制观众的注意力。灯光、美术、镜头的选择和后期剪辑都可以是控制戏剧性重点的辅助手段，但从场面调度来看，主要关心的仍然是景别和被摄主体在画面中的位置。画面要素是场面调度要考虑到最后一个问题，包括构图、取景、灯光和镜头的摄影特性等。导演用什么方法和手段来实现上述三方面的调度，是每个导演风格形成的关键原因。

场面调度能对银幕画面进行结构，传递富于表现力的电影影像，同时也能刻画人物性格、揭示人物内心变化、渲染环境气氛、赋予哲理情思、创造独特意境等，使得电影更具有审美价值。但是场面调度的效果，还要取决于演员表演、摄影、美术造型以及蒙太奇技巧等各种电影元素的综合表现。

四、名作鉴赏

电影《蓝》、《白》、《红》三部曲

导演：克日什托夫·基斯洛夫斯基（1941—1996），以电影作品《三色》和《十戒》闻名于世，是一位具有广泛影响的波兰导演和剧作家。他被称为"用电影思考的思想家"、"电影诗人"，他则自认为是"朴素的、地方性的"导演。题为《三色》的三部曲是基斯洛夫斯基与法国制作人合作的作品，用法语拍摄。拍摄于1993—1994年。

1.《蓝》

朱丽叶·比诺奇饰演的朱莉，在一次车祸中失去了丈夫和唯一的女儿，她一头撞进了人生的谷底、深渊。活下去？找不到理由。活着，没有生趣。她不停地搬家，看到人生的种种别扭，别扭的痛苦：跳脱衣舞的女孩；年轻男孩的追求。

一个意外发现：丈夫生前的情人，怀着丈夫的孩子；而且他爱她如同爱她。

如果在平常状况下，这发现一定成为一剂毒药，吞噬她的心和她的婚姻。

可是，这时，她不处于平常状态，她处于非常别扭的状态，她痛苦的灵魂已经承载不了更多痛苦与不幸了。此时，她怎么办？A，如被加上最后一根稻草，彻底垮塌下去？还是B，发现痛苦、别扭其实原本是生存的常态？

朱莉的这两个痛苦，任意一个就会把她压垮，现在，两个都来了，她却在面对上帝安排的这种荒谬的存在状态时，逐渐地镇定了下来。

其实，人生并不是只有绝望和痛苦，尽管倒霉的事经常会接踵而至；人生有很多美好的间隙，足可以安抚心灵，可以让我们镇定地活下去。对于朱莉来说，这些美好的东西，她在丈夫的音乐中和丈夫助手的爱中找到了。

这个故事告诉我们，宽容自己，就是宽容他人，反之亦然：宽容他人也即宽容自己。

2.《白》

朱莉在连续痛苦和不幸的间隙中享受到了美好的人生，从此可以好好活下去了，而《白》中的男主人公呢？他的生活本身就是地狱，没有美好，连间隙都没有。

片中的男主人公从波兰移民法国，陌生的文化和人际关系，事业完全受挫（他曾在波兰理发师比赛中得过金奖），连性能力都丧失了，接着，心爱的妻子提出离婚。人生的最后一个立足之地——他的家，也要失去了。片头，他仓皇而行，去法院离婚；接着，一只皮箱成了他在世界上唯一的财产和依靠。连回故国的钱都不够。他的人生，将以何为依托、将如何好好活下去？他现在真的是泅游在大海中了，眼看就要溺水而亡。

故土波兰，成为他找回力量、找回生存希望的唯一可能之地，成为他重新积累原始力量的隐喻。他想要回去。

他遇上了一位同胞。此人虽然有钱有家，但心灵却已经溺水，只求一死，只苦于下不了手自杀。于是，他们达成交易：同胞把他带回波兰，他则必须让同胞死去。

男主人公回到故乡，重拾一切，包括努力去赢回他圣洁的婚姻和妻子；而那位求死的同胞，在生死一线之间，一声枪响，把生的渴望惊醒了，生命的欢乐和希望如泉水般喷涌而出。活着，本身就好了；活着，就可以努力去赢回世界，赢回爱、信心和希望。

这个故事探讨：怎样去获得"平衡"，在完全失衡的状态下。

3.《红》

人生是可堪悲哀的，痛苦而阴暗，谁说不是呢？你看《蓝》、《白》中主人公们的遭遇就知道了。这些其实是生活的常态。《红》中的老法官，就是这种悲哀、痛苦和阴暗的承载者。

爱来到世界，随即就显示出它先天的不足。痛苦（甚至仇恨、厌恶……）也会紧随其后。人们怎么办？是嘲讽吗？是愤世嫉俗吗？是从此变得冷漠世故吗？

可是人生也是美好、温暖而充满爱的。《红》的女主人公（图七）就是美与爱的化身。她忧郁的气质笼罩在祥和的美丽之中，她的心灵充满最纯朴和本真的对人世间的爱和希望。这些本真而纯朴的爱意，从来不会因现实的痛苦而消失。

老法官就那样在痛苦和阴暗的人生里走过大半生。但其实他心里的爱和希望的种子始终还在，只不过被深埋，被窒息。这是他与她交流的基

础。他们因而有了一种超常的沟通；她对他包容，他对她关心。他们终于达成共识和默契。老法官对爱的信心和希望通过他收看电视的眼神在片尾得到全部的展现：谁是海难事故中的幸存者？

所以，片尾，导演还是让法律系的学生与瓦伦婷相遇了。或许完美的相遇还是存在的。总之，导演告诉人们，我们并不因现实的凄凉而失去这样的希望和信心。而无论完美的相遇存在与否，它都不是"从此一生"的句号，正如《蓝》、《白》里所讲述的那样。只不过，只要我们内心始终有着这些温暖而坚韧的力量，这些包容、宽容和爱心，拥有善良和智慧，那么，这些人，就会是茫茫大海失事沉船中的幸存者、人生的幸运者。

图七　《红》女主人公瓦伦婷

作为三部曲的结束片，这个故事告诉我们的，正如《圣经》中所写"爱的定义"："爱是恒久忍耐，又有恩慈；爱是不嫉妒；爱是不自夸，不张狂，不做不合宜的事，不求自己的益处，不轻易发怒，不计算人的恶，不因不义而欢乐，却与真理同欢乐；凡事包容，凡事相信，凡事盼望，凡事忍耐，爱是永不败落。"在这世间，拥有爱的人，才真正拥有智慧。

余论　古老的传承与新锐的开拓

戏剧作为艺术，它的历史既像文学一样源远流长，它的发展态势又如新兴数字艺术一样方兴未艾。

从艺术诞生之日起，从巫术的歌舞中戏剧的因子就开始萌芽了。戏剧作为人类最古老的艺术之一，在古希腊时期就开始了它辉煌的创造史，在以后几千年的发展中，演绎得枝繁叶茂，有着不同的地域特色、民族特色，以及在不同时代其风格和样式有着不断的承继和创新，是一个流变的历史。戏剧在人类文明史上的意义和影响深刻而长远。戏剧艺术作为人类创造力的展现，有着丰富的成果，证明了人类的智慧；无数伟大的戏剧艺术滋养着一代又一代不同肤色的人们的心灵，丰富着他们的情感。时至今日，戏剧在艺术创作者和接受者当中，仍具有深深的吸引力，其丰富的表现形式和深刻的内涵仍吸引着人们去不断创造和欣赏。

影视从本质上有着戏剧性，并且它们共同有着文学性。影视还在导演、表演、服装、布景等多方面对戏剧有着承袭和发展。但是影视作为高科技与艺术相结合的产物，它又有着与戏剧完全不同的发展空间和展现形式。在近一百年的时间里，影视艺术家们创造了最瑰丽的艺术奇观，丰富了人们的视听和幻想，发展了人们的创造天赋。尤其是随着多媒体数字技术的发展和应用，影视的创造性、新颖性、震撼性无可争议地居于当代各门类艺术之首。在当今大众传媒时代，影视作为声像视听艺术有着最广大的接受群体，所以也有着最深远的影响力。而且随着网络媒体的发展，影视的创作形式更加丰富多样。一些非职业人员也能够通过新的摄像技术和传播媒介参与进影视作品的制作和创作中，影视作品定将以更加多样化的传播途径和丰富多彩的形式呈现在人们面前。

因此说，戏剧与影视是既古老又新颖的艺术，既有着深厚的传统和底蕴，又具有开拓的姿态和发展的锐气；其古老厚重的历史沉淀能给人们提供享用不尽的精神财富，而新的发展端倪又仿佛才刚刚开始，未来的创新还将层出不穷，让人期待。

思考题

1. 戏剧的文学本质和剧场本质分别指什么？
2. 古希腊悲剧和喜剧的特点是什么？它们的代表戏剧家及其主要代表作有哪些？
3. 现代主义戏剧的主要流派有哪些？它们的主要代表戏剧家和戏剧作品是什么？
4. 戏剧导演的身份如何定位？其职责主要有哪些？
5. 电影的逼真性和假定性指什么？
6. 什么是电影镜头？电影镜头的种类主要有哪些？
7. 什么是蒙太奇手法？主要的电影蒙太奇手法有哪些？
8. 欧洲先锋派电影主要流派和代表作是哪些？
9. 请写一篇戏剧评论或影评。

第四章
美 术 学

　　作为一门学科诞生的美术学，肇始于美学。在18世纪以前，人们把美学作为哲学的一个分支，主要研究艺术、美与品位，涉及的对象包括绘画、诗歌、戏剧、建筑、雕塑、音乐等诸多具体门类，而它们无不与人们的感觉、情感体验密切相关。故而，在古希腊时代，人们认为美学是关于人的审美体验、审美情感、审美趣味的学问。

　　直至1734年，德国哲学家亚历山大·戈蒂利·鲍姆加登重新阐释了自古希腊以来对美学的定义，将其视为个体对自然美或艺术美的原理的演绎，而非传统认为的美感，从而将其与传统美学区分开来。然而，另一位德国哲学家康德却认为鲍姆加登的美学定义并没有真正包含艺术美的本质特征与规律。他认为，美学更应将人们对美的理性批判作为基本原则，而非仅仅是一种被动的接受和认知。这些探讨都没有指向某一具体艺术门类，可以说是一种关于艺术与美的宏观论述。而美术学这门学科讨论的实际上只是美学范畴中的一个部分——造型艺术，即以造型和色彩为主要表达方式的艺术种类，包括绘画、雕塑与书法等。

第一节 绘 画

人类迄今发现的最早的美术作品，可以追溯到旧石器时代的奥瑞纳文化时期。例如，西班牙北部的阿尔塔米拉（Altamira）洞内就保存着许多这一时期的绘画作品。该洞长约300米，由几个大厅共同组成，各个大厅之间由相互交错的通道相连。由于洞的顶部和周围墙壁上绘有大量色彩丰富、瑰丽，造型生动、有趣的壁画（图一），让人想起以天顶画闻名的西斯廷大教堂，故而又被人们称为"史前的西斯廷大教堂"，并因其在人类历史文化中的重要价值而被联合国教科文组织列为"世界文化遗产"。然而，当西班牙考古学家马西利诺·桑兹·德·桑托拉（Marcelino Sanz de Sautuola）和他八岁的小女儿，于1879年首先发现这些神奇的壁画，并将其公之于众的时候，受到了人们的纷纷质疑：这些栩栩如生的壁画真的如考古学家所言那般久远？旧石器时代的人们竟能创作出这些令今人看来都咂舌的"美术作品"？然而，经过考古学家再三考察、鉴定后，认定这是旧石器时代的原始壁画无疑，只是，当时的人们为何描绘这些壁画尚不明确。一部分艺术史学者揣

图一　西班牙北部阿尔塔米拉（Altamira）洞内壁画（局部）

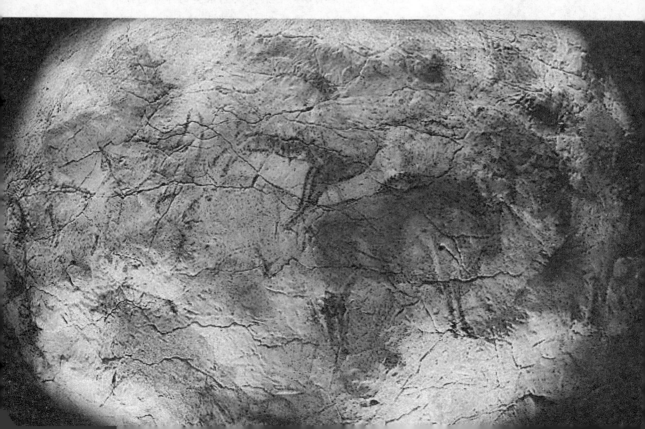

测，这可能是原始先民为祈祷狩猎成功而进行的巫术仪式的一部分；一部分考古学家却认为，这些壁画乃原始先民生活、捕猎的形象记录。

尽管阿尔塔米拉洞里的这些壁画究竟缘何而作，尚有待进一步考证，我们却可以通过这个例子，一瞥美术作品借由形色实现的表征自然和表达思想所具备的强大力量，也感受到了美术作为一种感受、认识和传达的方式，从远古的时代开始，就已经存在，且与人们的日常生活密切相关，而不是仅仅由少数艺术天才创造的神秘图像——这对于我们认识美术之于生活的意义，以及正确看待美术在生活中的位置具有重要的意义。简言之，美术与我们的生活形影不离，尽管人们有时对其视而不见。也正是因为美术现象的普遍存在，以及它与我们的生活密切联系，自18世纪起，便不断有人对美术作品及其创造者、美术变迁的历史、思潮及批评等进行研究，并逐渐演变成为一门学科——美术学。

一、绘画的本质、特征及功能

通常意义上，绘画是指运用笔、墨、颜料、刀等工具，在纸、布、墙壁、木板等介质上，以点、线、面构成的形、色关系，来表现物象、表达感情的创作过程及结果。

例如，这幅《秋风纨扇图》（图二）就是运用毛笔、墨、赭石颜料等工具，在宣纸上面勾勒、皴染出人物以及山石、树木等景物，来表现一位女子在风华过后的孤单与寂寥。值得一提的是，作者唐寅并非只是满足于对人物形象的描绘，而是借助于人物形象的生动，来传达内心对这位落寞女子的深切同情，以及他内心的忧伤。

绘画的定义，在不同的时代、不同的社会语境下，往往有着不同的内涵和外延，即使在

图二 明·唐寅
《秋风纨扇图》

同一时代、相似的社会语境中，不同的人对绘画的内涵和外延的理解也存在差异。实际上，绘画的定义，是一个开放的概念，其内涵和外延是随时代、社会的发展而逐渐丰富的。所以，理解绘画的定义，要灵活、变通，不要过于狭隘地笃信一个既成的说法，而是要多方吸纳，深入理解绘画的本质和特点，在内心建构自己的绘画概念。

从本质上讲，绘画是造型艺术的一种表现形式。它通过在二维平面中塑造形体，以实现一定的艺术功能与社会功能。

（一）艺术功能

美术给人的影响是潜移默化的，它通过具体的作品形象吸引人、感染人、陶冶人。故而，美术作品通常具有一定的艺术性，能给观者以强烈的视觉冲击，无论这种冲击是审美的、愉悦的，或是丑的、难过的，总能够唤起观者的情感投入。这种蕴藏在作品中的、吸引人的特性，即为美术作品的艺术性。美术作品的艺术性吸引着人们去观看、体悟，随之亦引导人们思考其承载的社会意义，这便是美术的社会功能。

（二）社会功能

美术作品的社会功能的实现，在很大程度上有赖于其自身的艺术性以及作品产生影响的社会环境。例如，汉代的时候，忠臣、烈女、孝子等图像都蕴涵着极强的"成教化、助人伦"的道德寓意。人们在欣赏那些栩栩如生的人物作品的同时，将当时社会对生活于其中的大众的道德要求相结合，从而达到感化人、教育人的目的。还有，在佛教美术作品中，对于佛国净土的描绘常常美妙绝伦，菩萨、飞天、仙山、琼楼美不胜收，这极大地激起信众修佛之念和虔诚的礼佛之心；而对于地狱的描绘则阴森、恐怖，阎王、厉鬼、油锅、铁镣样样惊心，这也时时警示人们弃恶从善，以避免受到恶报，痛不欲生，或在苦海中轮回、不得超脱，从而实现教化众生的目的。

由英国艺术家理查德·汉密尔顿（Richard Hamilton）创作于1956年的作品《是什么让今天的家庭如此不同，如此迷人？》（图三），与传统的绘画概念大相径庭。虽然从表面看，这仍是一幅类似于传统绘画的作品，但如果你仔细观察就会发现这些事实：画面的形象几乎都是从美国的杂志上面剪切并粘贴上去的，而不像传统作品那样，是由艺术家一笔一画地画上去的。2007年，艺术史家约翰·保罗·斯通纳德（John Paul Stonard）曾有文章介绍这些图像的具体来源：作为画面主体的卧室模板，来自于《妇女之家》（*Ladies Home Journal*），艺术家借以表达一种现代的、时尚的地板装饰；画中的健美男子是1954年的"洛杉矶先生"（Mr L. A.）埃尔文·嘉宝·克斯泽维斯基（Irwin Zabo Koszewski），来自于《明日先生》

图三 〔英〕理查德·汉密尔顿《是什么让今天的家庭如此不同，如此迷人？》

（Tomorrow's Man），他手上拿着的带有"POP"字样的网球拍，实际上是一根棒棒糖；后面墙上的海报《青年罗曼史》（Young Romance）来自于《青年罗曼史》及其姊妹刊物《年轻的情人》（Young Love）；最上面的地球形象，则来自于《生命》（Life Magazine）……总之，这幅"画"，已经不是传统意义上的绘画，而是印有20世纪60年代特殊记忆的"波普艺术"（POP Art）。

通过上面这个例子，我们可以看到，绘画在不同的时代、社会背景下，是如何变化、丰富自身的内涵和外延，从而成为符合时代发展与社会要求的艺术的。这对于我们用发展的眼光看待绘画，也是一种有益的启示。

二、绘画的起源与发展简史

画史的起源可以追溯到遥远的史前时期，原始先民借助粗犷的形体、

质朴的色彩表达他们对自然物象的认知。

（一）旧石器时代绘画

旧石器时代在古地理学上是指人类开始以石器为主要劳动工具的发展阶段，是石器时代的早期阶段。一般将这一漫长的时期划分为早、中、晚三期，时间跨度约为260万年前至1.2万年以前。这一时期的艺术主要以单个的动物、植物、人物描绘为主，造型、色彩相对单一，但也不乏造型生动的群体动物、人物绘画的例子。例如，发现于法国南部的肖维洞窟壁画（图四），距今已有三万二千年的历史，图中马、牛等形象，皆用质朴的颜色、粗犷的线条绘成，简洁却十分生动。这些绘画作品，犹如形象的史书，记录了当时人们对生活的认知和对艺术的情感表达。

（二）新石器时代绘画

经历了旧石器时代绘 想寓意。中国的仰韶文化彩陶是新石器时代晚期重要的艺术形式，彩陶上的绘画也取得了重要成就，《鹳鱼石斧图》（图五）就是这一时期的作品。

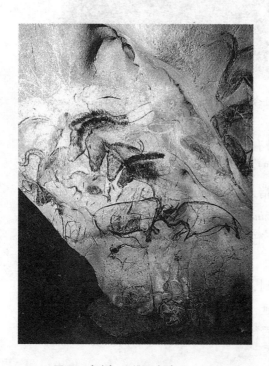

图四 〔法〕肖维洞窟壁画

图五 《鹳鱼石斧图》

《鹳鱼石斧图》绘于鹳鱼石斧陶缸（高47厘米、口部直径32.7厘米、底部直径19.5厘米）的腹部，从左至右依次绘有鹳、鱼及石斧，所有图形几乎是由简洁、单一的线条和平涂、填充的色彩构成，略显呆滞，却形象分明，具有很强的视觉张力。在中国的文化里，鹳有吉祥的含义，鱼则有富裕、祝福、繁衍生息的含义，石斧作为生活的重要工具，给人们的幸福生活提供帮助。故而，这幅绘于彩色陶缸上面的作品，或许寄寓着人们对于生活吉祥、幸福的美好愿望。

（三）古埃及绘画

作为人类文明的重要发祥地之一，古代埃及曾孕育了杰出的艺术传统。它在地理上位于非洲东北部尼罗河中下游地区，时间上始于公元前32世纪左右的美尼斯统一上下埃及建立第一王朝时期，终止于前343年波斯再次征服埃及，长达三千年左右。其间经历了前王朝、早王朝、古王国、中王国、新王国、后王朝等重要历史时期，并在十八王朝时期达到鼎盛。

《女神伊西斯》（*The Goddess Isis*）（图六），大约诞生于公元前

图六　〔古埃及〕《女神伊西斯》

1360年左右，描绘了古埃及一位理想的妻子和爱人的代表——女神伊西斯的形象。画面色彩鲜艳、明丽，极富装饰性和表现性。值得注意的是，女神伊西斯的头部为侧面，向右转动，双腿、双脚也为侧面描绘，然而，她的身躯却呈正面造型，这不符合常态。然而，在古埃及，这样不合常态的动态描绘，却成为了一种固定的程式，流传后世。这并不是说古埃及人不能"正确"地描绘出人体动态，而是他们以这样的方式来表达特有的生活、艺术与宗教信仰观念。

（四）古罗马绘画

古罗马文明通常指公元前9世纪初在意大利半岛中部兴起的文明。在公元1世纪左右，古罗马发展成为称雄地中海的庞大罗马帝国。直到公元395年，罗马帝国分列为东西两部分，西罗马帝国于476年灭亡，而东罗马帝国则在1453年被奥斯曼帝国所灭，从而宣告了罗马帝国的终结。古罗马不仅拥有强大的军事实力，用武力南征北战，建立了横跨欧、亚、非的庞大罗马帝国，而且在绘画艺术上也取得了非凡的成就。

庞贝古城（The city of Pompeii）位于意大利西南沿海的坎帕尼亚（Campania）地区，曾是那不勒斯的都城（the Comune of Naples）。这里保存着古罗马时期遗留的珍贵绘画作品（如图七），这些作品继承了古希腊艺术的优雅与和谐，又透露出罗马人崇尚的强健与丰腴，具有很高的艺术和历史价值。也正因庞贝古城的艺术与历史价值，才被联合国教科文组织列入"世界文化遗产"。

图七 〔古罗马〕 庞贝古城壁画

（五）中世纪绘画

当罗马帝国的荣耀逐渐褪色，欧洲进入了千年中世纪。由于在这长达千年的漫长岁月里，宗教神权在一定程度上禁锢了人们的思想和行为，战争频仍、科技进步缓慢、人们生活没有希望，犹如无边的黑夜，因此，这一时期又被称为"黑暗的中世纪"。然而，它并不全是黑暗，艺术的光芒依然照耀着欧洲大地。

这幅《耶稣基督像》（Christ Pantocrator）（图八）马赛克壁画，制作于12世纪君士坦丁堡的圣索菲亚大教堂（Hagia Sophia）内，画面中耶稣基督神情肃穆，加上黄、蓝色调构成的鲜明对比，让整幅作品透出一种神圣与庄严，隐含着耶稣为拯救世人所承受的巨大苦难以及他崇高的牺牲精神。像这样以宗教为题材，表现上帝之爱与救赎的作品，在中世纪极为普遍，并在这一时期

图八 中世纪《耶稣基督像》

的绘画艺术中占据了主导地位。

（六）文艺复兴时期绘画

当中世纪战争、绝望、宗教禁锢的阴霾逐渐散去，人性开始复苏，科学的理性之光开始照耀着欧洲大地，一场艺术的大戏也就此拉开了大幕，人们把这场浩浩荡荡的运动称为"文艺复兴"。文艺复兴是一场发生在14世纪至17世纪的文化运动，发源于意大利佛罗伦萨，后扩展至欧洲各国。这场文化运动包括对古典文献的重新学习，对透视法的发展，以及广泛而深入的教育变革，这种知识上的转变使得文艺复兴在衔接中世纪与近现代之间起到了重要的桥梁作用。达·芬奇（Leonardo Di Ser Piero Da Vinci）、米开朗琪罗（Michelangelo Simoni）和拉斐尔（Raphael Sanzio），因其在艺术与人文领域的非凡贡献，而被后人称为"文艺复兴三杰"，并代表着文艺复兴时期绘画艺术的高度。

《蒙娜丽莎》（*Mona Lisa*）（图九）可能算是达·芬奇最为世界所熟知的作品之一，也可能是整个绘画史上最为世人所熟知的绘画作品之一。画中描绘了意大利商人弗朗西斯科·吉奥康多（Francesco del Giocondo）的妻子丽莎·吉拉蒂尼（Lisa Gherardini）的半身像。这幅画有三点值得关注：一是人物形象的塑造栩栩如生，这与达·芬奇熟悉人体解剖结构和对色彩的精准把握有密切关系；二是背景的描绘运用了空气透视法，离我们的视点近的景物描绘得清楚、细致，远处的景物则相对模糊，以至于逐渐消失在淡蓝的空气中，这符合观看的科学原理；三是这幅画摆脱了中世纪宗教题材，以及程式化的绘画方式，表现出艺术家对科学、理性、自由和人性光辉的追求，而这正好体现了文艺复兴的主要价值观。

图九　〔意〕达·芬奇《蒙娜丽莎》

（七）巴洛克绘画

文艺复兴的理性光芒和人文情怀激发了人们对生活的希冀和理想的追求，艺术家们开始以一种富含激情，勇于探险，具有异域情调的方式来表达情感。其中，不乏艺术家将浓郁的宗教气息融入绘画中，或采用夸张的手法描绘神话、历史及日常生活题材，也达到强烈的情感渲染效果。人们把这种新的艺术风格称之为"巴洛克"风格（Baroque）。巴洛克艺术是指16世纪后期开始在欧洲流行的一种艺术风格，不仅在绘画方面，巴洛克艺术代表整个艺术领域，包括音乐、建筑、装饰艺术等。巴洛克绘画大师辈出，如比利时的鲁本斯、荷兰的伦

勃朗、西班牙的委拉斯凯兹、英国的凡·代克、意大利的贝尼尼与卡拉瓦乔等。

1577年出生于德国的画家彼得·保罗·鲁本斯（Peter Paul Rubens）是一位杰出的巴洛克画派画家。这幅《耶稣升天》（*The Elevation of the Cross*）（图十），是1610年至1611年鲁本斯为家乡安特卫普（Antwerp）的圣母大教堂所作，画面色彩浓重、鲜艳，明暗对比强烈，人物动作夸张、力量十足。鲁本斯以此来表达耶稣受难、牺牲、复活、升天的戏剧性场面，让观看此画的人们为之情绪激昂，受到强烈的情感冲击。画中的宗教主题是显而易见的，这与鲁本斯从小受到的家庭宗教信仰有着密切的关系，其父母都有着虔诚的天主教信仰，而鲁本斯一出生便继承了这种信仰。另外，值得注意的是，鲁本斯的画中融合了丁托雷多（Tintoretto）《耶稣受难记》（*Crucifixion*）中对耶稣的描绘，以及米开朗琪罗对人物力量与动态的描绘方法，并进行自我融汇而成。

图十 〔德〕 鲁本斯《耶稣升天》

（八）洛可可绘画

如果说17世纪巴洛克绘画大大促进了人们对情感的表达，18世纪的洛可可（Rococo）艺术则将这种情感表达推向了一个极端——细腻、精致、柔媚，甚至矫情。所以，也有人将洛可可艺术称之为"艳情艺术"。洛可可风格的兴起，最初是为了反对宫廷的繁文缛节艺术，17世纪30年代在法国高度发展，故而一直被英国认为是"法国风味"。洛可可风格保留了巴洛克风格复杂的图像和精细的图腾，也融合了中国风格与不对称元素，这在让·安东尼·华佗、让·奥尼尔·弗拉戈纳尔和弗朗索瓦·布歇的作品中都可以看到。让·奥尼尔·弗拉戈纳尔（Jean—Honore Fragonard）是法国一位重要的洛可可艺术家，他的绘画以精致的家具、茂密的树林以及华丽的人物装饰闻名，也被视为享乐主义风格画家。

这幅《秋千》（*The Swing*，图十一）讲述了一个有趣的故事：一位美丽的妇人，在她年老色衰的丈夫推动下，将秋千荡向空中，而这位妇人的年轻情人，却隐藏在下面的树丛里，从妇人的衣裙下面偷窥，她还故意把一只鞋抛向前方的丘比特，以示对下面情人的爱。这一瞬间完成的动作，丈夫浑然不觉，而两位小天使却看在眼里。画面树荫浓密，妇人穿着华丽，整个场景尽显享乐与柔靡，颇有诙谐与调戏的味道，这正是洛可可绘画的一个重要特征。

图十一 〔法〕 弗拉戈纳尔《秋千》

（九）新古典主义绘画

洛可可绘画兴起的绮靡之风不免让很多人觉得过分矫情，且因过于关注个人享乐，缺乏宏大、庄严与思想的深度。于是，有人开始呼唤古希腊艺术的理性、庄严和宏大，这种对古典艺术精神的追求，以雅克·路易·大卫（Jacques-Louis David）和他的学生让·奥古斯特·多米尼克·安格尔（Jean Auguste Dominique Ingres）为代表，亦被称之为"新古典主义"。

这幅《苏格拉底之死》(The Death of Socrates,图十二),是大卫的名作,画中描绘了这样一个情节:哲学家苏格拉底被判死刑,但他以强大的心灵平静地迎接死亡。在他的周围,满是忧伤的人们,包括他的朋友克里托(Crito)与学生柏拉图等,柏拉图被描绘成一位老人,沮丧而又若有所思地坐在床头。实际上,苏格拉底内心对死神充满感激,因为它赐予的毒药,可以让苏格拉底死得平静,没有痛苦。而他的思想、他的精神都可以通过周围的朋友和学生传下去,他的灵魂将得到安慰。不过,苏格拉底的妻子却因无法面对丈夫的离去,而在门外伤心欲绝,不敢入内。大卫这幅作品的主题严肃,思想深邃,场面也较为宏大,色彩古典而和谐,为新古典主义作了极好的图像解释。

图十二 〔法〕 大卫《苏格拉底之死》

(十)浪漫主义绘画

与大卫和安格尔的新古典主义崇尚的主题、思想、色彩、线条的完美不同,画家德拉克洛瓦(Eugène Delacroix)追求一种具有强烈表现性的

笔触效果，强调光与色对突出主题起到的作用，他像鲁本斯那样大胆地塑造形体、运用色彩，他甚至到非洲旅行，寻找异域情调，融入作品之中，使之具有一种动感和浪漫情怀，后来人们把这种绘画风格称之为"浪漫主义"。

德拉克洛瓦这幅《自由引导人民》（Liberty leading the people，图十三），根据1830年7月的革命事件而作。图中女子在硝烟中无所畏惧，高举着三色旗，一马当先，带领人们为自由而战。虽然她的脚下已是尸首横陈，然而，追求自由的脚步却从未止息，或许，那些牺牲的烈士们，将永垂不朽，因为他们是为更多人争取自由而献身，人们将永远铭记他们的奉献。这幅画人物动作幅度较大，色彩奔放、厚重、充满激情；笔触强烈有力，细看略显粗糙，然而，画面的一切无不是密切为主题服务的，将人物与事件所代表的精神表达得淋漓尽致。

（十一）现实主义绘画

与浪漫主义画家对现实生活的关注与表现类似，在俄国，有一群画家用生动、纪实的手法，描绘现实生活的状况，赞美自然之美，也对劳苦大众的苦难予以深切同情，只是在表现的方式上较浪漫主义朴实。人们把这群画家及其风格称为"俄罗斯巡回画派"，列宾（Ilya Yefimovich Repin）是其中重要的一位画家。

图十三　〔法〕　德拉克洛瓦《自由引导人民》

图十四 〔俄〕 列宾《伏尔加河上的纤夫》

列宾这幅《伏尔加河上的纤夫》（*Barge Haulers on the Volga*，图十四），创作于19世纪70年代。画中描绘了十一位伏尔加河岸上拉纤的纤夫，他们坚忍、隐忍，朴实无华，体现了俄罗斯下层人民的美德。然而，他们身上承载了太多原本不属于他们的苦难，这从他们不堪重负的表情和疲惫、弯曲得几乎要倒下的身躯上可以看出，这是一个时代的悲剧，是整个下层社会痛苦生活的缩影。值得注意的是，中间有一位皮肤白皙，身体后仰的年轻纤夫，好似要挣脱这沉重的枷锁，摆脱这罪恶和灾难般的生活，此时的他，是这群纤夫中的英雄，是俄罗斯下层人民自由与幸福的希望。列宾准确地捕捉了纤夫工作的瞬间，并将它定格，成为一幅见证那个时代下层人民苦难生活的历史资料，具有艺术与史料的双重价值。若将列宾的作品与当时纤夫拉纤的照片资料相对照（图十五），我们可以看到它是如何忠实地表达了现实，又以自己的方式将这一现实画面加工、处理，成为一幅不凡的艺术作品。

图十五 《拉纤者的脚步》 贝拉克

（十二）印象派绘画

人们把19世纪这种关注现实社会，描绘现实生活的绘画，称为"现实主义绘画"。与现实主义绘画对生活与社会现实的关注不同，有一部分画家专注于绘画中光与色的变化，并用画笔和色彩精心描绘这些光与色所构成的奇妙境界，人们把这一绘画群体及其风格称为"印象派"，克劳德·莫奈（Claude Monet）是其中杰出的一位。

莫奈作于1872年的这幅《日出·印象》（*Impression, Sunrise*，图十六）首展于1874年印象派画家的第一次集体展出中，当观众目睹莫奈在

画中使用的松散笔触和细腻的色彩描绘时，惊讶不已。画中的一切仿佛都那么模糊、不实，仅仅是种"印象"，但这种印象又是如此深刻。莫奈对此解释道："所谓的风景画，仅仅是一种即时的观感，一种印象，这也是我给这幅画起名为《日出·印象》的原因。清晨，当我从窗户望去，勒·哈弗（Le Havre）港的水面上，晨雾中隐约的船只和竖立于上的桅杆，在熹微的晨光中，宛如一种对勒·哈弗港的经典印象。"

图十六　〔法〕　莫奈《日出·印象》

这幅画对色彩与光线的表现，有一个神奇的地方。哈佛大学的神经生物学家马格利特·利文斯通博士（Dr. Margaret Livingstone）曾做过一个有趣的试验，她将《日出·印象》处理成黑白色调，隐去原画的色彩，这时，原画中最明亮的物体——太阳，不见了，几乎彻底地消失在黑白的背景中。由此可见这幅画对色彩与光线的细微描绘，给人们造成的视觉冲击和情感印象是多么深刻。而这种光与色的研究与描绘，也是印象派的一个重要特征。

（十三）后印象派绘画

印象派对后来一些艺术家的创作产生了深远影响。后来的艺术家们仍然保持着印象派画家对生动的色彩、厚重的颜料、有冲击力的笔触的运用，以及描绘静物等等。但是，他们也开始使用主观的色彩来表达感情，也运用扭曲造型的方式造成画面的疏离感，这使得他们的作品比印象派更具有表现性，人们把这些艺术家及其创作风格称为"后印象派"（Post—Impressionism）。凡·高（Vincent Willem van Gogh）在后印象派画家中有着独特的影响，他的绘画和他的人生经历一样，有着撼动人心的力量。一方面，他短暂的人生（1853—1890）犹如划过夜空的流星，很快就消逝在无尽的苍穹中，他甚至还没有遇到自己的爱人，并走进婚姻的礼堂；另一方面，他留下的大量作品给人们无尽的艺术陶冶，并以奔突的色彩和顽强的笔触宣示着他生命的激情。

这幅《星夜》（Starry Night，图十七）作于1889年，当时凡·高在医院接受精神治疗，医院和院里的花园常常在他的笔端呈现，柏树、星空是他这一时期作品中较为常见的题材。图中可以看到跃动、鲜明的色彩，这

些色彩构成了画面鲜活的生命,尽管它们有时像冰与火一样难以调和。比如画面中夜空的蓝色和月亮、星星的黄色就是这样鲜明地对衬着,却有着另一种宁静与和谐之感,这与两种色彩在画面的互相渗透也有一定的关系。另外,画面笔触翻滚、流动,造成整幅画的运动感,也与星夜的宁静、平和又相互冲突,或许,艺术家有意要借助这些流动的笔触和画面的冲突感,来表达内心不平的情感冲突,属于非常主观的、情绪化的表达方式。这也是后印象派绘画的一个重要的特征。

图十七　〔荷兰〕凡·高《星夜》

(十四)野兽派绘画

正是因为凡·高、塞尚(Paul Cézanne)、高更(Paul Gauguin)等后印象派画家奠定的坚实基础,进入20世纪以后,更多的艺术家才得以沿着他们的足迹走得更远,比如马蒂斯(Henri Matisse)、毕加索(Pablo Picasso)、波洛克(Jackson Pollock)等等。

马蒂斯于1909年创作了一系列以"舞蹈"、"音乐"为题的作品,这幅《舞蹈》(*Dance*,图十八)是其"舞蹈"系列作品的第二幅。画中描绘了五位舞者围成一圈跳舞时的情形。画面线条粗犷、形象简洁、动作夸张、色彩对比强烈,给人强烈的不羁与野性之感,故而,人们把马蒂斯等

图十八 〔法〕 马蒂斯《舞蹈》

艺术家及其作品的风格称为"野兽派"。画面色彩主要由三部分构成,一是绿色的草地,二是蓝色的天空,三是人体的红色,相比于冷色调的天空与草地,五位舞者身上的红色显得非常温暖,甚至灼热,造成强烈的视觉冲击;而作为背景的天空与草地,十分安静、简单,几乎简单到平涂、安静到死寂的程度,与此形成鲜明对比的是,人物却姿态各异,动作幅度很大,非常灵动而鲜活。这种作品内在的造型、色彩的张力,以及作品中蕴含的强烈主观情感,正是野兽派画家追求的艺术效果。

(十五)立体主义绘画

毕加索创作于1907年的这幅《亚威农少女》(图十九),原名《亚威农妓女》(*The Brothel of Avignon*),是毕加索早期"立体主义"绘画的重要作品。画中描绘了巴塞罗那亚威农大街一家妓院的五位裸体的妓女形象,然而,无论从哪个角度看,这些女人都不具备传统观念中的女人之美,甚至有些邪恶。最右边的两位女子,面部犹如非洲面具一样扭曲、狰狞,左边三位则像西班牙本土部落伊伯利亚人的样子。毕加索是希望借此表达一种原始情结,这是他非洲旅行后的重要艺术感悟。画中的每个人物,身体好像由很多不连续的块面构成,这些块面分别表示人体不同部位的不同侧面与正面,而并排组合在一起,因而显得突兀、怪异,这

图十九 〔西班牙〕毕加索《亚威农少女》

是因为画家希望通过这二维的画面空间,展现人体在三维空间里存在的立体状况,故而,这种创作与表达风格,又被称为"立体主义"。这幅《亚威农少女》在立体主义绘画中具有开风气之先的重要意义,也在一定程度上奠定了现代绘画的基础。然而,其最初受到的批评也是接连不断的,因为其"怪诞"、"丑陋",与欧洲传统绘画格格不入,甚至连毕加索的朋友也对其表示难以理解。由此可见一个艺术家决意创新要付出的代价多么巨大,要面临的各种挑战多么艰难。

(十六)抽象表现主义绘画

波洛克是美国纽约一位著名的艺术家,这幅《作品八号》(Number 8,图二十)创作于1949年,具有波洛克艺术创作的许多重要特征。第一,作品很难辨认具体的形体和物象,非常抽象;第二,由于艺术家将创作过程视为艺术创作的重要部分,而不仅仅是艺术活动的成品才叫艺术作品,创作过程本身就是作品的一部分,因此,艺术家非常注重创作过程的表现性。人们也将波洛克及其代表的抽象而富于表现性的绘画叫作"抽象表现主义"。第三,作品中有大量滴、洒、泼留下的色彩,这种方法又被称为"滴洒绘画"(图二十一)。第四,作品不仅仅被视为一个静态的结果的呈现,而是艺术家"行动"的过程和结果,故又被称为"行动绘画"。

波洛克及其抽象表现绘画留给人们很多启示:绘画,在很大意义上,已经发生了巨大的变化。从最初的"实事难形"、"应物象形",到今日的"抽象"与"表现";绘画已经彻底改变了它最初的形式,创作思想也经历了重大变化,可见,绘画艺术是一门发展的艺术,任何一个阶段的风格和思想都难以

图二十 〔美〕 波洛克《作品八号》

图二十一 画家波洛克正在滴洒颜料

代表整个绘画艺术的本质，我们无论作为艺术家，还是艺术接受者，都需要一颗开放的心，去感知、接受绘画艺术的魅力，并随着时代的变迁，转变观念，更新思想，以便与艺术的变化保持一致。

三、绘画的形式与类别

绘画的分类涉及很多不同的标准，人们往往根据具体情况设立标准，进行划分。实际上，绘画已经伴随人类走过上万年的历程，历史上有过的林林总总的绘画门类及风格，很难一一划分，所以，几乎没有一个标准能够囊括所有的绘画形式；此外，由于世界各国皆有绘画艺术，且各有特色，不是一个整齐划一的标准就可以全部涵盖的，因此这也给绘画分类造成了很大困难。

不过，为了便于介绍，我们暂且以时间、地域和风格作为一个参照标准，对中西绘画类型做简要介绍，以供参考。

通常我们以身处的国家作为基点，将绘画分为中国画（国画）和西洋画（西画）。

（一）中国画（国画）

中国画是指以中国传统的笔、墨、纸、砚（被称为"文房四宝"）等为主要工具，以勾、皴、点、染等为主要技法的绘画形式。中国画又根据描绘的精细程度与手法差异，分为工笔和写意两种类型。

1. 工笔

这幅传为宋徽宗赵佶所绘的《芙蓉锦鸡图》（图二十二），工整、细致地描绘了芙蓉、锦鸡、菊花以及蝴蝶等景物，画面物象清晰、明了，色彩浓丽高贵，人们把这样的画称为"工笔画"。

图二十二　北宋·宋徽宗赵佶《芙蓉锦鸡图》

2. 写意

与工笔画的工整、细致相对应，写意画则用笔用色较为随性、粗率，

重在营造一种意兴，传达一种情愫。

明代徐渭的这幅《墨葡萄图轴》（图二十三）以肆意松散的笔触和酣畅淋漓的水墨描绘了枝繁叶茂果实丰腴的葡萄，仔细看去，画面上满是堆积、流淌的水墨，不见具体、清晰的物象，然而，稍微离开画面一点距离，顿时便能感受到葡萄的生动形态，这种不求形似求气韵的绘画方式，被称为"写意画"，也即以画寄意。徐渭在这幅画中要寄托之意是什么呢？让我们看看他在画上所题之诗：半生落魄已成翁，独立书斋啸晚风；笔底明珠无处卖，闲抛闲置野藤中。这首诗字里行间透露出晚年徐渭感慨流年已逝、怀才不遇、潦倒落魄的感伤与无奈。

除了上面提到的工笔与写意的划分之外，中国画也常常根据所描绘的题材不同，分为三科：人物、花鸟与山水。

1. 人物

东晋画家顾恺之根据曹植名作《洛神赋》所画的《洛神赋图》（图二十四），形象、生动地描绘了洛河之上飘忽往回、欲走还留的洛神形象，虽然画中也有不少树木和山石等景物，但仍然属于"人大于山，水不容泛"的陪衬，主要描绘的对象，以及主要表达的情感，仍是画面中的人物，故而，我们把这种以描绘人物形象、表达人物情感为主的绘画称为人物画。

图二十三　明·徐渭《墨葡萄图轴》

图二十四　东晋·顾恺之《洛神赋图》（局部·宋摹本）

2. 花鸟

张大千这幅《红叶小鸟》（图二十五），是一幅以红树叶和白羽小鸟为主的作品，画面左下部适当以翠竹作为陪衬，造成色彩的对比，以突出主体物红叶。这种以花、鸟、虫、鱼等动植物为主题的画，也被称为花鸟画。在花鸟画中，梅、兰、竹、菊因其特有的象征人品高洁的品质而成为画家们喜爱的题材，它们也被称为"四君子"。除此之外，梅、竹、松三种植物，因为不畏严寒，顽强生长，也成为艺术家们乐于表现的对象，并称"岁寒三友"。

3. 山水

南宋马远的《踏歌图》（图二十六）主要描绘了傍晚时分，农民一行辛勤干活后，沿着田垄踏歌归家的情形。画中细致地描画了夕阳西沉后的山谷景色，以及由此烘托出人与自然和谐相处的美妙境界。我们将这种以

图二十五 张大千《红叶小鸟》

图二十六 南宋·马远《踏歌图》

山、石、江、河等为主要表现题材的绘画,称为"山水画"。

虽然,我们将中国画分为人物、花鸟、山水三科进行介绍,但在中国绘画史上,这三者之间相互结合的例子也非常多,故而,这三科的分类,并不是绝对的、孤立的,而是互相关联、相互影响的,这一点值得注意。

(二)西洋画(西画)

相对于"中国画"而言,西洋画则是一个更为复杂的概念。因为"西洋"涵盖了众多不同的国家,每个国家都有不同于中国或任何其他国家的绘画历史和绘画风格,因此很难进行有效的分类。但为了便于介绍,我们还是按照其所用的材料、表现方式及风格不同进行简要划分。

西洋画可根据使用色彩与否分为素描画和色彩画,这跟中国画分为水墨画与青绿画是一个道理,其中,色彩画又可分为蛋彩画、水彩画与油画等门类。

1. 素描

素描通常是指利用木炭条、铅笔、色粉笔等工具,勾勒线条、画出明暗体积,来表达物象的绘画方式。

达·芬奇这幅《马的研究》(*The Study of Horse*,图二十七)是他专门研究马的结构和动态的素描作品之一。达·芬奇在他的职业生涯中,绘制了大量的素描,一部分是他为油画或壁画所作的构思稿,一部分是他研究形体、结构的研究资料,还有一部分是他专门所作的素描作品。

图二十七 〔意〕达·芬奇《马的研究》

2. 色彩

色彩是指不同色相的事物表面在光线的照射下所呈现的颜色的统称。红、黄、蓝三色因其难以人工调制,且是调配其他颜色的基础,故被称为"三原色"。在绘画艺术中,人们常根据调配色彩的介质的不同,而将它分为蛋彩画、水彩画和油画等各类。

（1）蛋彩画

蛋彩画是一种欧洲传统绘画技法，它因用蛋黄或蛋清调和颜料作画而得名。主要盛行于14世纪至16世纪欧洲文艺复兴时期，16世纪以后，逐渐被油画所取代。波提切利（Sandro Botticelli）的《维纳斯的诞生》（*Lanascita di Venere*）是一幅举世闻名的蛋彩画（图二十八），画中描绘了维纳斯刚刚从海底诞生，浮到海面的情形。风神、雨神和花神分别用和煦的春风、洁净的春雨和花朵的芬芳，给象征着爱与美之神维纳斯沐浴、更衣，迎接她的诞生。画中维纳斯肤色莹洁、剔透，闪烁着弹性的光泽，这与蛋彩特殊的表现力有着密切联系。

图二十八 〔意〕波提切利《维纳斯的诞生》

（2）水彩画

与蛋彩画使用蛋黄或蛋清作为调和剂调色不同，水彩画主要是用水作为媒介，调和透明色彩作画。

《仔兔》（*The Young Hare*，图二十九）是德国画家阿尔布莱希特·丢勒（Albrecht Dürer）的一幅水彩画作品，画中用细腻的笔触，朴实的色彩，描绘了一只成长中的兔子，显得十分生动。

（3）油画

与蛋彩画、水彩画不同，油画是以松节油、亚麻仁油、罂粟油等快干性植物油作为媒介，调和色彩，在亚麻布、纸板或木板等平面上作画的一种绘画形式。油画色彩丰富，表现力强，并且可以繁复覆盖、修改，在西方绘画史上占有重要的地位。

西班牙17世纪画家迪亚戈·维拉斯奎兹（Diego Velázquez）这幅《教皇因诺森十世像》（*Portrait of Innocent X*，图三十）被公认为是世界上最优秀的人物油画之一，创作于1650年画家远足至意大利期间。画面温暖的红色调凸显出庄严、神圣的宗教气氛，白色的法衣打破了红色的单调，且使画面明亮而鲜艳；流畅而自由的笔触显示出了画家娴熟、高超的艺术天才。据说，教皇最初对维拉斯奎兹的能力表示怀疑，并先让他为自己的侍从画像，作为考验，他觉得可以以后，才同意让维拉斯奎兹为他本人画像。让人惊讶的是，当维拉斯奎兹完成这幅画的时候，教皇因诺森十世禁不住赞叹："画得太像了！"足见画家在油画技法和艺术造诣上达到的高度。

图二十九　〔德〕丢勒《仔兔》

图三十　〔西班牙〕维拉斯奎兹《教皇因诺森十世像》

以上关于中西绘画的分类，远没有涵盖所有的绘画门类。而仅仅是打开了一扇走向绘画艺术的门，让我们得以进入一窥堂奥。真正深入的了解，需要更多时间的累积和更多精力的投入。毋庸置疑的是，绘画艺术是一门引人入胜的学问，只要你靠近它，有时甚至是在远处不经意的一瞥，

你都可能从此深深地爱上它，这就是绘画艺术的魅力。

四、名家名作

（一）顾恺之与《洛神赋图》

顾恺之（348—409），字长康，小字虎头，汉族，晋陵无锡（今江苏无锡）人。博才多学，擅诗、书、画，尤擅绘画，与张僧繇、陆探微、曹不兴并称六朝"四大画家"。顾恺之不仅精于画作，且有重要理论传世，如《魏晋胜流画赞》、《论画》、《画云台山记》。其绘画理论主张"传神"、"以形写神"、"迁想妙得"等，为中国绘画理论的发展奠定了重要基础。

在传为顾恺之的作品中，《女史箴图》与《洛神赋图》享有盛名。《洛神赋图》是根据曹植的名作《洛神赋》而作的横幅长卷，现已不见其原作，而主要根据宋代摹本窥其原作之一斑。现行之宋摹本纵27.1厘米，横572.8厘米，分三段细腻而生动地描绘了曹植与洛神之间的缠绵悱恻的爱情故事。这幅作品，无论是内容还是艺术结构，无论是人物造型还是笔墨韵味，皆堪称中国古代绘画的典范。

（二）周昉与《簪花仕女图》

周昉（约713—741），字仲朗，一字景玄，京兆（今陕西西安）人，喜好字、画，官至节度使。周昉擅长描绘人物，尤其擅长"仕女"画，如《杨妃出浴图》、《妃子数鹦鹉图》、《游春仕女图》等。他的仕女人物画，初学张萱，后自成一体，所画仕女丰腴华美，形神兼备，人称"周家样"。

《簪花仕女图》，绢本设色，纵49厘米，横180厘米，是鲜有的唐代传世名作。作者用笔朴实，气韵古雅，以现实主义的手法描绘了几位贵族妇女在春夏之交的季节游园赏花的情景。她们在幽静而空旷的庭园中，逗犬、拈花、戏鹤、扑蝶，侍女持扇相从，悠闲自得。画中女子皆高髻、簪花、晕染眉目，且个个穿着华丽，体态丰腴，显得雍容而华贵，体现出中唐仕女的形象特征。然而，透过她们的动作、表情，亦不难发现她们精神的空虚和落寞。

（三）董源与《潇湘图》

董源（生卒年不详），一作董元，字叔达，江西钟陵（今江西进贤县）人，五代南唐著名画家。因曾官至北苑副使，故又称"董北苑"。董源擅画山水，兼工人物、禽兽。其山水初师荆浩，笔力沉雄，后以江南真

山实景入画,不为奇峭之笔。疏林远树,平远幽深,皴法状如麻皮,后人称为"披麻皴"。山头苔点细密,水色江天,云雾显晦,峰峦出没,汀渚溪桥,率多真意。米芾谓其画"平淡天真,唐无此品"。存世作品有《夏景山口待渡图》、《潇湘图》、《夏山图》、《溪岸图》等。

《潇湘图》,绢本设色,纵50厘米,横141.4厘米,现藏北京故宫博物院,是董源的代表作品之一,也是中国早期山水画的重要代表作品之一。作者以流畅、温润的笔触,古典、秀雅的色彩,描绘了潇湘地区的湖光山色。画面中以水墨间杂淡色,山峦多运用点子皴法,几乎不见线条,以墨点表现远山的植被,塑造出模糊而富有质感的山型轮廓。墨点的疏密浓淡,表现了山石的起伏凹凸。画家在作水墨渲染时留出些许空白,营造云雾迷蒙之感,山林深蔚,烟水微茫。山水之中又有人物渔舟点缀其间,赋色鲜明,刻画入微,为寂静幽深的山林增添了无限生机。

(四)张择端与《清明上河图》

张择端(1085—1145),字正道,琅邪东武(今山东诸城)人,北宋著名画家,擅画楼观、屋宇、林木、人物,曾官至翰林待诏。

《清明上河图》是张择端的传世名作,纵24.8厘米,横528厘米,绢本设色,现藏北京故宫博物院,作品以长卷的形式,运用三点透视法构图,生动描绘了12世纪时汴梁城的生活面貌。在五米多长的画卷里,描绘了数以百计的各色人物,牛、马、骡、驴等牲畜五六十匹,车、轿二十多辆,大小船只二十多艘。房屋、桥梁、城楼等各有特色,体现了宋代建筑的特征,具有很高的历史价值和艺术价值。

(五)范宽与《溪山行旅图》

范宽(?—1031),名中正,字中立。陕西华原(今耀县)人,性疏野,嗜酒好道,擅画山水,为北宋山水画三大名家之一。初学李成,后感悟"与其师于人者,未若师诸造化",遂隐居终南,对景造意,写山真骨,自成一家。其画峰峦浑厚,气势壮阔,有雄奇险峻之感。其用笔强健有力,皴多雨点、钉头,山顶好作密林,常于水边置大石巨岩,气势非凡。存世作品有《溪山行旅图》、《雪山萧寺图》、《雪景寒林图》等。

《溪山行旅图》,绢本墨笔,纵206.3厘米,横103.3厘米,现藏台北故宫博物院,是范宽的代表作品之一,也是中国绘画史上的一幅杰作。作者以雄健、冷峻的笔力与浓厚的墨色描绘了秦陇山川峻拔雄阔、壮丽浩莽的自然景色。作品笔墨层次丰富,墨色凝重、浑厚,画面气势逼人,让人有身临其境之感。初看这幅作品,扑面而来的是占据整个画面三分之二大小的悬崖峭壁,在如此雄伟壮阔的大自然面前,人显得十分渺小。山底

下，是一条小路，一队商旅缓缓走进了人们的视野，马队的铃声与山涧潺潺的溪水应和，给人一种动态的音乐感。这种静止画面中的动感，突破了时空的界限，让人心醉神迷，叹为观止！

（六）梁楷与《泼墨仙人图》

梁楷（生卒年不详），祖籍山东，南宋以后流寓钱塘（今杭州），曾任南宋画院待诏，是一位在中国与日本享有盛名的大书画家。他擅画山水、佛道、鬼神，风格独具。因其喜好饮酒，行为举止不拘礼法，人称"梁疯子"。其传世作品有《六祖伐竹图》、《李白行吟图》、《泼墨仙人图》等。

《泼墨仙人图》，纸本水墨立轴，纵48.7厘米，横27.7厘米，现藏于台北故宫博物院。作品以大写意手法，运用泼洒般的淋漓水墨描绘了一位袒胸露怀、宽衣大肚、步履蹒跚、憨态可掬的仙人形象。那双小眼醉意朦胧，仿佛看透世间一切，嘴角边还不时露出一丝神秘的微笑。那副既顽皮可爱又莫测高深的滑稽相，使仙人超凡脱俗又满带幽默诙谐的形象活灵活现。画面上几乎没对人物做严谨工致的细节刻画，通体都以泼洒般的淋漓水墨抒写，那浑重而清秀、粗阔而含蓄的大片泼墨，可谓笔简神具、自然潇洒，绝妙地表现出仙人既洞察世事又难得糊涂的精神状态和性格特征。

（七）赵孟頫与《鹊华秋色图》

赵孟頫（1254—1322），字子昂，号松雪，松雪道人，又号水精宫道人，汉族，吴兴（今浙江湖州）人。元代著名书画家，兼擅诗文、金石，通音律，好鉴赏。其书与画成就尤高，开创了元代新风。

《鹊华秋色图》，纸本设色，纵28.4厘米，横90.2厘米，现藏台北故宫博物院。这幅画是赵孟頫于1295年回到故乡浙江时为周密（字公谨，1232—1298）所画。周氏原籍山东，却生长在赵孟頫的家乡吴兴，从未到过山东。赵氏为周密述说济南风光之美，并作此图相赠，聊以慰藉周密的念家情思。

辽阔的江水沼泽地上，极目远处，地平线上，矗立着两座山，右方双峰突起，尖峭的是"华不注山"，左方圆平顶的是"鹊山"。画中平川洲渚，红树芦荻，渔舟出没，房舍隐现。绿荫丛中，两山突起，山势峻峭，遥遥相对。作者用写意笔法画山石树木，脱去精勾密皴之习，而参以董源笔意，树干只作简略的双钩，枝叶用墨点草草而成。山峦用细密柔和的皴线画出山体的凹凸层次，然后用淡彩，水墨晕染，使之显得润融，草木华滋。可见赵氏笔法灵活，画风苍秀简逸，学董源而又有创新。

第二节 雕　　塑

　　所谓大师，就是这样的人，他们用自己的眼睛去看别人见过的东西，在别人司空见惯的东西上能够发现出美来。——（法国）罗丹

　　古往今来，雕塑家以他们特有的方式，为我们留下了无数珍贵的视觉记忆，这些记忆不但没有因为时间的久远而褪色，反而显得更加弥足珍贵。今天，我们来了解雕塑这门独特而充满魅力的艺术形式，既是一次艺术的旅行，也是一次难得的历史回顾。那究竟什么是雕塑？它走过了怎样的历程？又有哪些杰出的大师留下了他们不朽的作品呢？

一、概述

　　雕塑，是"雕"与"塑"的合称，通常是指在石头、金属、陶器、木头等材料上，用雕、刻、塑、铸等方式塑造形体、饰以色彩的一种视觉艺术形式。

图三十一　〔古罗马〕《垂死的高卢人》

　　公元3世纪晚期的古罗马雕塑《垂死的高卢人》（*The Dying Gaul*，图三十一），是用大理石雕刻而成的复制品，原作成于希腊化时期。作品以非常写实的手法描绘了一位即将死去的高卢战士形象，他的发型、胡须都是典型的希腊化时期高卢人的风格。雕刻家敏锐地抓住了他生命将逝的瞬间，表情刻画细腻而生动；他正躺在自己的盾牌上，剑也在身旁，这些武器的存在正是为了告诉我们，以裸体塑造的这位男子的身份与将死的原因，而裸体是希腊化时期雕塑作品惯用的表达方式。

二、雕塑的起源与发展

　　迄今发现的最早的雕塑作品，可以追溯到约三万年前的旧石器时代，这一时期留下的作品，多为小型的女性雕塑，人们通常称之为"维

纳斯雕像"。

（一）原始时代雕塑

《维伦多夫的维纳斯》（Venus of Willendorf，图三十二）是一尊旧石器时代的小型雕塑，高约11厘米，作者以夸张的手法塑造了一位母系氏族社会的女性形象。作品将象征强大生殖、繁衍能力的器官（如胸、臀）塑造得非常丰满，而将其他部位塑造得较为简略，甚至连脸部明确的五官刻划都被省略了，以此集中表达人们对生殖的赞美、崇拜。这与史前人类社会面临的人口稀少、生存艰难的现实状况有着密切的联系，人们需要更多的人力资源来与自然环境抗战，赢得更多生存和发展的机会。

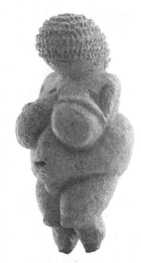

图三十二　〔奥地利〕《维伦多夫的维纳斯》

（二）古埃及雕塑

与原始时代雕塑对人体局部的夸大不同，古埃及时期的雕塑已经与真实的人体结构无异。《国王门考拉及王后像》（King Menkaura and queen，图三十三）是古埃及国王门考拉（Menkaura）及其妻子（Khamerernebty）的双人雕刻，两人皆上身裸体，国王体格强壮，王后体型丰满，两人双脚站立的姿势、手势以及发型虽然略显拘谨，但其他方面已经非常接近正常生活的状态了。

图三十三　〔古埃及〕《国王门考拉及王后像》

（三）古希腊雕塑

古希腊雕塑宛如艺术史王冠上的明珠，光彩夺目。德国艺术史家温克尔曼（Johan Joachin Winckelmann）概括古希腊雕塑的特点是"高贵的单纯和静穆的伟大"，这也被很多后来者引以作为对古希腊雕塑的评价。更为重要的，这些雕塑为以后的艺术创作树立了一种典范。大理石雕刻的《断臂维纳斯》（Aphrodite of Milos，图三十四），被很多人认为是全世界最美的女性雕塑之一，尽管其双臂已经残缺，但人们依然认为她的美无与伦比，甚至认为残缺

图三十四　〔古希腊〕《断臂维纳斯》

本身就是一种完美。

（四）古罗马雕塑

罗马人征服了希腊，同时也将古希腊的艺术继承了下来，故而古罗马艺术中能够看到很多古希腊艺术的影子。然而，古罗马人崇尚武力，南征北战，征服四方，对于征服和力量有种难以割舍的情结。在罗马人的雕塑中，经常能够看到统治者、将军、战士的形象。这尊表现古罗马大帝奥古斯都·屋大维的作品《屋大维像》（Augustus of Prima Porta，图三十五），作品中的屋大维，身穿战袍，神情庄严，左手握权杖，右手高举，显示着他作为最高统治者的坚毅和果敢。左下角的小爱神十分可爱，体现出屋大维亲善、和蔼的一面，也代表着人们对这位统治者神一般的尊敬和爱戴。作品的雕塑手法是现实主义与理想主义的完美结合，人物比例的协调、完美与古希腊艺术一脉相承，而人物的表情、动作又透出罗马人特有的顽强和严谨。

（五）中世纪雕塑

与古希腊、罗马对人体的现实与理想美的追求不同，中世纪雕塑打上了沉重的宗教烙印，将视线从人的身上转向了上帝。《格洛十字架》（The Gero Cross，图三十六）是德国科隆大教堂内的一尊雕塑，作于965—970年间。作品表现了基督耶稣被钉在十字架上受难的情景，周围的背景犹如神圣的光环，将耶稣的受难赋予神圣的含义，因为是他的受难洗净了众生的罪孽，让世人得到救赎。

图三十五　〔古罗马〕《屋大维像》

图三十六　〔德国〕《格洛十字架》

（六）文艺复兴时期雕塑

文艺复兴将人们从中世纪的神权中解放出来，人们开始以科学的眼光观看世界，人文精神得以全面复苏。这场声势浩大的思想解放运动，在艺术领域引起了强烈的反响。《大卫》（*The Statue of David*，图三十七）是"文艺复兴三杰"之一的米开朗琪罗最为著名的作品之一，作品表现了以为年轻力壮、体型健美、目光坚毅的少年英雄形象，他是受人们尊敬的以色列王。米开朗琪罗的这尊《大卫》，在一定程度上，可以看做是对古希腊艺术的回归，然而，更为重要的是米开朗琪罗从顽强的大理石中，

图三十七　〔意〕米开朗琪罗《大卫》

解放出象征自由与力量的大卫，犹如人们从中世纪神权的禁锢中解放出来，获得自由与新生。

（七）巴洛克雕塑

文艺复兴唤起了人性的复苏，巴洛克艺术则在此基础上走得更远。《阿波罗与达芙妮》（*Apollo and Daphne*，图三十八）是意大利杰出的巴洛克雕塑大师贝尔尼尼（Gian Lorenzo Bernini）的作品，表现了太阳神阿波罗追求海神的女儿达芙妮的戏剧性一幕：阿波罗即将追上心爱的达芙妮，但由于达芙妮不爱阿波罗，不愿被追上，情急之下，向海神父亲求救，父亲立即将女儿变成了月桂树。从作品中我们可以看到，惶恐不安的达芙妮手和脚已经开始变成月桂树枝，后面追赶中的阿波罗，虽然一只手已经接触到了达芙妮的身体，但也只好无奈地看着这一瞬间的变化，从他的表情和下垂的一只手可以看出其失望的神色和被迫放弃的姿势。激烈的动势，戏剧化的情节，强烈的情感渲染，既是《阿波罗与达芙妮》这尊雕像的重要特征，也是巴洛克艺术的重要特征。

（八）浪漫主义雕塑

自19世纪以来，许多雕塑家开始关注作品内在的思想性，追求一种精神的表达，而有意将作品形式进行简化，或者粗略化处理。《思想者》（*The Thinker*，图三十九）是法国雕塑家罗丹（Auguste Rodin）的雕塑名作，也是世界上最为人们熟知的雕塑之一，它是为巴黎装饰艺术博物馆

所作的《地狱之门》(The Gate of Hell)的顶部雕塑。作品表现一位诗人正在思索的样子，其原名为《诗人》(The Poet)，源自但丁(Dante Alighieri)的史诗《神曲》(Divine Comedy)。

图三十八　〔意〕贝尔尼尼《阿波罗与达芙妮》

图三十九　〔法〕罗丹《思想者》

（九）现代雕塑

经历了19世纪雕塑家对作品思想、精神的突出表现和外部形体的弱化处理，20世纪的雕塑家走得更远一步，他们开始用抽象、半抽象的形体来表达事物，以传达一种现代性观念。亨利·摩尔(Henry Spencer Moore)是20世纪英国一位出色的雕塑家，他以半抽象的大理石和青铜塑造男人、女人或家庭形象而闻名世界，特别是富于创造性地将象征女性的身体进行镂空处理，放在草地、广场等公共场合，作为公共艺术，广受好评。《斜躺的人》(The Reclining Figure，图四十)是他1951年的一尊作品，表现一位斜躺在地上的人，同样采用了适当抽象、镂空等方式，显得剔透、莹洁，颇具现代感。

（十）大地艺术

近年来，雕塑的概念在不断拓展，甚至很难用传统的雕、刻、塑、铸等方式来衡量其是否为雕塑作品，人们也不再仅仅从传统的角度去看待雕塑这门艺术，故而，雕塑艺术越发有创造性、震撼力，也更加耐人寻味了。《螺旋防波堤》(Spiral Jetty，图四十一)是美国艺术家罗伯特·斯密森的作品，他在位于犹他州的大盐湖(Great Salt Lake)，用泥沙、沉积盐、玄武石和水筑起一条长460米，宽4.6米的螺旋形堤坝，改变了人们对

盐湖旧有的视觉印象，让人耳目一新。像罗伯特·斯密森这样，在陆地、水中，以堆砌、拦截、包扎等方式改变原有的自然景观的艺术行为，又被称为"大地艺术"（Earthwork）。

图四十　〔英〕亨利·摩尔 斜躺的人

图四十一　〔美〕罗伯特·斯密森《螺旋防波堤》

三、雕塑的分类

雕塑可以根据不同的标准进行分类。从作品的独立性来划分，可以分为圆雕和浮雕，浮雕又根据附着的程度，分为高浮雕和浅浮雕。

（一）圆雕

像《赫尔墨斯与幼年酒神》（*Hermes and the Infant Dionysus*，图四十二）这样，完全独立于三维空间的雕塑作品，就是通常所谓的圆雕。

（二）高浮雕

像《拉普斯搏战人马怪》（*Lapiths Fighting A Centaur*，图四十三）这样，雕塑的主体部分显得相对独立、完整，但仍有一部分依托于墙壁、山石等事物表面，通常人们把这种雕塑作品称为"高浮雕"。

图四十二　〔古希腊〕《赫尔墨斯与幼年酒神》

图四十三　〔古希腊〕《阿普斯搏战人马怪》

(三) 浅浮雕

像《图拉真纪功柱》(*Trajan's Column*，图四十四) 这样，在很大程度上依赖于其他介质，独立性和完整性都较高浮雕和圆雕更弱的雕塑形式，被称为"浅浮雕"。

除了以作品的独立性作为划分标准外，还经常以作品所用的材料，分为金雕、银雕、铜雕、石雕、泥塑、玉雕、玻璃雕塑、木雕等等不同类型。

也有以宗教类别进行划分的，比如佛教雕塑、基督教雕塑、伊斯兰教雕塑等。

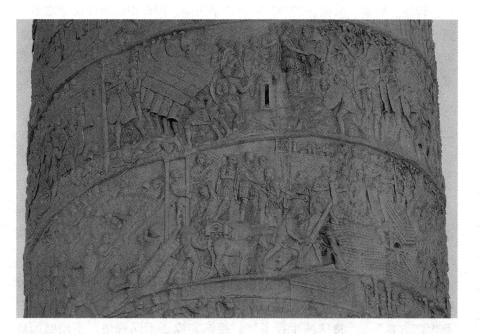

图四十四 〔古罗马〕《图拉真纪功柱》

第三节 书 法

一、书法的定义

书法的定义，古往今来说法较多。汉代书法家扬雄说："书心画也。"唐代张怀瑾《六体书论》说："书者，法象也。"清代刘熙载《艺概·书概》说："书者，如也，如其学，如其才，如其志，总之，曰如其人而也。"

一般认为,书法是以书写汉字为载体的表现艺术。书法艺术在世界上也是中华民族独特的艺术表现形式。该艺术在亚洲邻国相继传承,尤其在日本、韩国等国具有一定影响。认识和学习书法艺术对了解中国文化和将中华文化推向世界都具有重要意义。

常言道,当好中国人,学好中国字。字正文正,字正人正。书法教育和识字教育是紧密结合在一起的。在古代,还作为"百官以治、万民以察"的根本要求来对待。《周礼·地官·保氏》:"养国子以道,乃教之六艺"。六艺即:礼、乐、射、御、书、数。其中书包含了"象形、会忘、转注、处事、假借、谐声"六种造字法则,因此书法也是文字之学。同时,书法与绘画的关系是密不可分的。特别是学习国画(也包括油画)更离不开对书法的学习。在现实生活中,几乎每个人在学习和工作中都离不开书写的要求,这正是千百年来书写汉字长盛不衰的根本原因。

二、书法的发生

"自鸟迹代绳、文字始炳","唐虞文章,则焕乎始盛"。——(梁·刘勰《文心雕龙》)。

书法艺术的发展,已经历了五千多年历史。"在这漫长的历史过程中,书法以篆、隶、真、行、草各体发展成为一个丰硕的审美体系,从工具到笔法形成了一套完善的书写机制,从服务于三皇礼制到抒发个人才情达到了人文合一的审美高峰。自远古开始,中华民族生活在四季分明的地理环境中,为不断适应共同的天时和地理环境,选择了定居的农业生产方式"。[1]特殊的生存条件,逐渐养成了不同视角、不同时间观察和记录符号的做法和习惯。这一视觉传达方式能够很方便地从物体上升到观念,再综合观察中感悟到的形象,以点和画为主要方式记载下来,即形成了含有信息,并且方便易记的平面符号——汉字。汉字的演变和发生环境,同绘画一起发展共同成为特殊的艺术形式,即书法。

有考古研究发现,陶器上最初的契刻符号在种族之间具有相当的普遍性。然而大部分契刻符号却走向了拼音文字的轨迹。只有汉字发展成为以点画构成的、平面的记名符号,这一特点决定了它在具象上接近图画,从而产生了丰富的视觉印象;而字与字之间的逻辑关系又使它具备了抽象符号的特征。具象与抽象的完美结合使它形成完善的视觉记录符号,也为它作为书法艺术的载体提供了基础构架。

对书法艺术而言,书写工具的选择同样具有重要意义。其中柔软的毛

[1] 陈华.传统书法艺术的认知与发展[J].山东大学学报(哲学社会科学版),2004(3).

笔是最为关键的书写工具，是书写之所以能够成为审美对象的独特工具。有了符号的构架和包含丰富审美可能的书写工具，书法艺术从点划开始，又逐渐创造出变化多端的笔锋，直到现在发展为人各一体的艺术形式。

三、书法的艺术美

书法艺术以文字为媒介，给人以审美愉悦，给人以精神享受。书法还具有时间与空间审美二重性。文字可识可读，文辞及其意义之美是书法立身之基础。书法艺术的审美经过了逐步丰富的发展过程。秦"书同文"以前，甲骨文与篆书的审美元素主要集中在字体的间架结构上，笔画大体粗细均匀，笔锋变化不明显。汉代以后，隶书的书写方式有了很大变化，结构由圆趋方，笔锋开始日趋丰富，一画之内有了波磔，篆书的笔画发展成点与画，确立了用笔的基本方法。楷书出现后，笔锋的变化有了基本法式，所有笔画的审美得以全面展开，一点一横、一撇一捺，行笔快慢，写得美与不美，都有了品评标准。随着楷书的发展定型，笔法形式丰富多样，于是人们将其中最为重要的用笔形态进行了归纳，这就是著名的"永字八法"。即以"永"字点画为例，以侧、勒、努、趯、策、掠、啄、磔体法，说明正楷点画用笔和组织方法。从此，我们可以欣赏笔画之美。行草出现后，在结构与笔画之上，加进了笔锋运动的流利之美，与个人才情也顺利结合，开启了书法艺术"江山代有才人出"的源头。

作为高层次的书法艺术，应该选择具有完善而规范的字体与典雅的文言进行必要的创作。书法可以把文字的文化内涵充分发挥出来。书法艺术还具有时空审美二重性。毛笔的运用，需要心手相应，从运用笔到结构章法都与时间空间紧密联系。

书法艺术以汉字为媒介自然能够反映出自然万象。钟繇曾说，"每见万物，皆书象之"。这"象"不是简单地象形，而是经过人文淘汰而形成的书法之"象"。书法又是作用于人心的艺术，所以才有"字由心生、字如其人"的说法。书法艺术中有人格的体现，有人性的光辉，可揣摩到有生命的气息。书法也有一个正能量的表达，可包含社会的理想。因此，它集中展示了中华民族的审美境界。

四、书法的学习基础

学习书法，首先是学会用笔。唐代书法理论家张怀瑾说过，"夫书：第一用笔、第二识势、第三裹束。三者兼备，然后为书"。因此，学习书法的基础是学习汉字和学习使用毛笔。汉字本身有关于绘画的"造型

性"。我们常见的毛笔大多是用"羊毫"或"狼毫"制成。其特点是柔软、富于弹性。因此学会使用笔法是书法的首要因素。当然,笔法是在实践中掌握的,不是一说就明白的。笔法技巧的掌握也有一个渐进的过程。它需要按照有关字体基本要求反复认真练习。

书法的笔法基础是明势。"势"是指笔画走向以及笔画与笔画之间的呼应。有了这些体会之后,再留意结构章法,逐渐就可以进行书法创作和欣赏了。

写字的基本要领并不难,能用毛笔写出认得的字也不难,但书法作为一种艺术形式要写出美感、写出个性,是需要扎实的书写技巧和高深的文化修养的。学习经典,追究历史,讲究章法,认识自然是学习书法的一项系统工程。在悠久的中国书法史中,书法家无一不是具有较高文化修养的人。

五、常见书写体

图四十五　甲骨文

甲骨文,在龟甲兽骨上刻有的文字(图四十五)。我国商、周时期人崇尚迷信,往往以龟甲兽骨来占卜吉凶,而后在甲骨上刻上所占事项及应验的占卜记号。刻有文字之甲骨最初出土于河南安阳小屯村的殷墟。相传1899年为王懿荣等发现。[①]1904年孙诒让著《契文举例》,始加以考证。其后陆续出土甚多。

金文,亦称"钟鼎文"、"吉金文",为商周时期铸成或刻在青铜器上之铭文。郭沫若的《两周金文辞大集》对金文有甚多研究。

大篆,即籀文。我国古代书体之一。著录于《史籀篇》中标明为籀文者有二百二十五字,通行于战国时期。王国维《史籀篇疏证序》云:"《史籀篇》文字,秦之文字,即周秦间西土文字也"。一般以《石鼓文》为籀文之代表作。

小篆,亦称"秦篆"。秦统一天下后,命李斯等所制,以统一天下文字。字体较大篆简化,形体均圆整齐,对汉字的规范化起到了很大作用。

隶书,是由篆书简化演变而成。将篆书的圆转笔画改为方折。结构上删繁就简,改象形为笔画化,以便书写。始于秦代,行于汉魏。

楷书,亦称"正书"、"真书"、"正楷"、"今隶"。省改汉隶波磔,形体方正,笔画平直,可为楷模。始于汉末,盛行于魏、晋、南

① 善遥.中国通史(第一版)[M].北京:中国华侨出版社,2012:32.

北朝，一直通行至今。

行书，介于草书与正楷之间的一种书体。既不像草书那样潦草难识，亦不像正楷那样整齐方正，为人们日常普遍使用。行书自始于东汉后，一直流行至今。东汉刘德昇、魏钟繇亦善作行书，至东晋王羲之（图四十六）、王献之父子，变革古法，日趋流美，行书趋于成熟并大行其道。行书书写时，楷法多于草法谓"行楷"，草法多于楷法谓"行草"。

图四十六　王羲之

草书，为了书写便捷而创制的一种书写体，有结构简省、笔画牵连、偏旁相借等特点。始于汉初，最初为草率书写之隶书，即所谓"草隶"，后演变为"章草"。至汉末张芝方始创"今草"，即删去"章草"中之隶书波磔之笔迹，上下笔势连贯不断。既有潇洒之风格，又有难于识读之特点。

六、书法简史

（一）先秦书法——朴拙之美

秦汉以前的书法艺术主要体现在甲骨文和金文中，除了文字间架结构所表现出的审美因素外，笔锋以圆为主，变化不多，以均匀的笔道运用于字体。

甲骨文具备了汉字的主要特征，是已经成熟的文字，它以契刻文字体现了中国文字成熟初期的书法艺术风格。现存殷商时期的甲骨文，有的粗放、劲峭，气势雄浑；有的端庄、娟秀，不失精神。到西周时，书法趋向严谨、细微。由于它是契刻文字，不能清楚地反映笔锋的变化，它的审美因素多反映在结体和布局中。在结体上，寓变化于平正，以疏密分割空间；在布局上，能从通篇着眼，构思严谨，或排布齐整，或纵横参差，反映了中华民族对平面空间的艺术把握能力。

周朝初年所用金文，是铸刻于青铜器上的文字，通常称之为"大篆"，而把秦代"书同文"以后的篆体称为"小篆"。金文在西周逐渐成熟。笔势柔和圆润，字体大小渐趋一致，字间行距有加大之势，用笔的意图较为突出，结体也比前期舒展。西周晚期是金文书法艺术的鼎盛时期。这一时期的金文已具有明显的艺术风格，笔意已占据主导地位。如散氏盘铭，一反以往长方形的结体方式而取横长字体，用笔活泼而不失端严，在金文中别具一格。毛公鼎铭用笔坚实，结体沉稳，有气势而不失仪态，透

露出西周盛世的郁郁之风。

经历了春秋和战国的社会变革及大动乱。东周书法大篆有了一定变化。这500年间，东方鲁、杞、齐、郑等国书法，较多继承了西周书法成熟的特点。西周大篆的最优秀作品就是秦刻《石鼓文》（图四十七）。这是中国现在最早、最典型的刻石文字。唐初才发现，被誉为中国"书家第一法则"。

图四十七　石鼓文

从新石器时代到春秋战国的五千多年中，中国文字与书法经历了发生和初步发展的漫长时期，文字在日趋成熟中发展，书法艺术的发展也与之俱进。中国书法与绘画密切相关，一方面是因为书法集具象性与抽象性于一体，另一方面是因为书法因素在绘画中得到了全面的应用。这两方面的结合是书画同源的基础。事实上，书法与绘画两者之间相互影响，而文字所处的崇高地位为书法奠定了庄严、正大的审美基础，人类对于历史记录的重视又进一步丰富了书法的审美元素，因此，书法成为独立的艺术形式成为必然。

（二）秦汉六朝书法——后世推崇

秦始皇统一中国后，在政治、文化上实施了大量的规范化政策。影响最大的就是"书同文"，规范了当时"文字异形、言语异声"的形式，有利于推行统一的文化政策。秦始皇曾经巡游全国，所到之处，刻石以记其事，这些刻石起到了统一文字的标志作用。从泰山刻石（图四十八）和琅琊台刻石中可以看到秦篆的官方书

图四十八　泰山刻石·秦

风。这种标准体横平竖直，布白整齐，结体端严，一丝不苟。在结体上，省去了一些大篆中繁复的因素，达到了进一步的简练与均衡。它的用笔圆润饱满，转折圆劲，透露出秦代大统一的气度。

汉代的代表性书体是隶书。在结体上它取横长之势，在用笔上一笔之内有了起伏变化，发展出了特征鲜明的"蚕头燕尾"。

汉承秦制，汉初的书法也是如此。篆书还在应用，初期的隶书尚保留了秦篆的残余部分。到东汉中期，隶书已完全成熟，在隶书共同的规范下，由于书写者的不同，故呈现出不同的风格特征。结构上有的端正严谨，有的沉厚含蓄，有的骨骼开张，有的丰满舒畅，有的纤柔飘逸。用笔上，有的粗重，有的细柔，有的圆润，有的劲挺。东汉以来，树碑的风气大盛，大凡山川、古迹、宫室、桥梁、宗社、家庙、冢墓，无不可树碑，碑文则由士大夫撰写，然后书丹上石，再由刻工刻制。故而碑刻书法是由两人合作完成的，刻工对于书家文字的处理方式是否忠实于原作客观上造成了隶书的两大流派——方笔和圆笔。如果刻工在刻制过程中加进自己的审美方式，以硬刀去修饰软毫，这就是以方笔为主的汉碑。它给人以沉雄劲利、干净峭拔的审美感受。如果刻工对书丹作忠实的描摹，毛笔在运行时所形成的圆浑的笔道就能得到再现，使碑文具有流转灵动之美。这就是以圆笔为主的汉碑（图四十九）。方笔风格的汉代碑刻有张迁碑等；圆笔风格的汉碑则以曹全碑为代表。

图四十九　隶书题跋·黄伯思

随着社会的发展，社群需要处理的信息量越来越大，这就使得人们不断地谋求信息符号的简约化。汉字就是在谋求简约化的过程中不断地推进合理规范化的。秦代用小篆第一次统一了文字。汉代的隶书则把点划巩固为汉字结构的基础。对汉字简化处理的另一种方式就是草书。应该把最早出现的秦代隶书看作是秦篆的草写，而汉代出现的章草就是对汉隶的草写。它使笔画之间通过萦带建立起一种流动简捷的书写形式，它的用笔有浓厚的草书意味，但结体一如隶书的横向取势，字与字之间也不实际相连，笔锋的起止多数情况下仍遵守隶书的规则，而捺笔的波势加大，则更是隶书的遗韵了。

魏晋南北朝时期书法艺术达到全面成熟。隶书完成了楷化，章草转变为今草，行书已有完备的法度。承载中国书法的主要字体至此已经定型，以后的变化主要体现在艺术风格方面。这一时期既是中国书法史上承前启后的时代，也是书法艺术的第一座高峰。

汉以后，中国进入了一个持续动荡的历史时期。动荡的社会使人无法用一种恒稳的文化方式去把握人生，对人生的无奈客观上促使很多文人转向对艺术的追求，以消解失去常规的社会变乱，大批的文人投入对书法艺术的审美探索中，为这一时期的书法艺术高峰的形成奠定了人文基础。对艺术的敏感和生命的投入使他们取得了超越前人的成就，也给后人留下了启迪。

促使魏晋书法艺术进步的重要原因是工具和材料的改进。汉代以来书写工具材料的发展和完善，对于书法艺术的发展有直接的促进作用。绢素和纸的应用对书法艺术来说实在是一个历史功绩。

三国时期，皇象为章草的最后定型做出了贡献。完成了楷书的法度规范的标志性人物则是钟繇。他少年时刻苦钻研书艺，不唯精研前人技法，并能融会自然万物而以书法象之，同时指出人的文化修养乃是书法美的源泉。史传钟繇书法各体兼善，但以楷书影响最大。流传到现在的书迹有《荐季直表》等。钟繇书迹皆为小楷，其书古意盎然，质朴而不刻意求工。结体意涵深厚，章法错落有致。自然朴茂而充满生机的小楷书体一直影响着后世对书法的修习研读。

东晋时，上流社会爱好书法成为风尚。善书者名流云集，其中首推王羲之、王献之父子。王羲之（303—361），字逸少，琅琊临沂（今山东临沂）人。出身名门世家，身处于优异的社会文化氛围中。王羲之少年时风度翩翩，"坦腹东床"的佳话就是他留下的。他的家境出身自然使他走向仕途，由于他的最后一任官职是右军将军，故世称"王右军"。他对仕途并不热衷，遂在五十多岁时称病去官，后来朝廷多次征召，皆未就任。去

官后，他与友人遨游山水，弋钓为乐，或与道士共修服食，游历山川。

王羲之对书法的贡献主要体现在三方面，一是完善了楷书。二是完善了今草。钟繇书取横势，尚有隶意，王书则取纵势，几无隶意。取纵势的结果使书法能更好地表现用笔时的"行气"，使书法的审美灌注到字里行间，使章法由短行平列发展到长条延伸，而草书的婉转变化则全面地配合了文章内含情意的抒发。三是具有时代特征和个人风韵，创造了语意深邃的艺术境界。历代都有高度的评价。梁武帝萧衍称羲之书"字势雄强，如龙跳天门，虎卧凤阁"；李嗣真《书后品》说他为"书之圣也……若草行杂体，如清风出神，明月入怀……是草之圣也"。唐太宗在《王羲之传论》中言之甚详："观其点曳之工，裁成之妙。烟霏露结，状若断而还连；凤翥龙蟠，势如斜而反直。"《寒切帖》的表现是写来从容不迫，流畅自然。《平安帖》体势多变、沉静雅致，是王书的典型作品。王书珍品《快雪时晴帖》结体端庄，运笔流畅，神满意足。《兰亭序》更为世人所熟悉，通篇有一种和谐的韵律，体现王羲之书法艺术的高深造诣，其章法浑然一体，笔锋使转藏露，变化细微，结体疏密有度而使转自然，墨气忽浓忽淡，书中"之"字个个不同，跳跃其中，令人赏心悦目。《兰亭序》可以说成是一个完美的书法艺术表现。它不仅代表了魏晋时代的最高水平，也是中国书法艺术走向全面成熟的重要标志。（图五十）

王献之（344—386），字子敬，是王羲之第七子，曾官至中书令，故人称"王大令"。少年时勤于学习、善于思考、勇于创新，在学习父亲书法的基础上自己创造了一种行笔不连续的"新体"。

图五十　兰亭序帖·王羲之

王献之的传世书迹不多。《廿九日帖》为行楷书体,中间有楷有草,风格飘逸,富于节奏变化。《十二月帖》行楷相间,风格独特。笔法"非草非行",但有浓厚的草意。王献之还有小楷书迹《洛神赋十三行》,此帖刻工精美,运笔劲挺,字里行间顾盼有神,是书家为之赞叹的佳作。

(三)唐宋书法——盛世书坛

唐文化博大精深,灿烂辉煌。唐代突破六朝书法,形成了前所未有的高峰。太宗李世民,高宗、睿宗、玄宗、肃宗、宣宗及窦后、武后和诸王皆重书法。日本圣武天皇、光明皇后的书法都受唐风影响。隋唐两代完善了楷书,从笔画、结体、行气到布白,建立起了规整的法度,树立了永恒的楷模。在今草的基础上,将结体与用笔的变化发展到极致,使草书成为表达人文情感的极为有力的艺术形式(图五十一)。隋代影响较大的书法家是智永,会稽人,王羲之的七世孙,后出家为僧。他闭门习书三十年,写《千字文》800余本,分送沂东诸寺,而今只有一卷留存,现藏日本。800本《真草千字文》的广泛传播,推动了楷法的确立和发展,为唐代楷书的完善起到了承前启后的重要作用。

初唐书法确立了二王楷法在书法审美领域的主导地位。唐代楷书则以合乎情理的文化规则来化约字的笔画形态,并通过个人的文化模范来创造典型性的法书样式。简要地说,就是个人代表文化,再以书法反映文化的精神。这也就是模范书体的文化意义。它使我们看到颜体时就联想到他高尚的气节,面对柳体时就想起他正直的为人。初唐书法以二王为正宗,与太宗皇帝的个人爱好有直接关系。李世民雅好书法,对王书更是喜爱有加,曾大力收集二王书迹以充内府。收到《兰亭序》以后,他命弘文馆拓书人冯承素等摹成副本,分赐王公大臣。还命欧阳询、虞世南写成临本。唐太宗亲自指导书法教育,于贞观二年置书学,设书学博士,以书为取士标准之一,直接影响了唐代书法艺术的发展,也使唐代皇室养成了浓厚的书法艺术氛围,这从唐代皇室的存世书法作品中就能得到清楚地反映。

初唐书法的代表人物是欧阳询、虞世南、褚遂良、薛稷。他们为唐初书法风格的统一和楷书法则的建立做出了贡献。尤其是欧阳询的书法风格,为后世楷书所推崇。欧阳询(557—641),字信本,潭州临湘(今湖南长沙)人,他一生历经南朝陈、隋、唐三代,出身于官宦世家,他自小聪颖勤奋,博览经史。隋时官至太常博士,与李渊友善,入唐时官给事中,太宗时为太子率更令、弘文馆学士,封渤海县男。欧阳询书法初学王羲之,在借鉴基础上不断变化创新,用笔力求险劲,结构体系方整紧凑,法度森严,形成高峻的风格(图五十二)。欧阳询的传世字迹多为丰碑巨制,有少量几件行书墨宝传于后世。碑刻主要有《九成宫醴泉铭》等,墨

迹有《行书千字文》等，笔法劲险刻厉，于方正中见险绝，自成面目，人称"欧体"。

图五十一　石台孝经·唐玄宗　　　图五十二　化度寺碑·欧阳询

虞世南（558—638），字伯施，越州余姚（今浙江省）人。他精于楷法，兼善行草书，深受唐太宗的赏识，他学习王氏家法，从师智永。他的书法用笔圆劲浑融，结体宽舒，章法布局有雍容的气度。他的传世书迹不多，楷书有《孔子庙堂碑》，典雅温和，秀润舒展，行书有《汝南公主墓传》、《摹兰亭序》等。

褚遂良（596—658），字登善，钱塘（今杭州）人。曾历任重要官职，因反对高宗立武则天为后被贬。高宗时他曾被封为河南县公，故又称他"褚河南"。其主要特点是借鉴二王和虞世南书法，自成一脉，笔法瘦硬而意态娟秀。传世书迹有《雁塔圣教序》、《房玄龄碑》等。

薛稷（649—713），字嗣通，蒲州汾阴人，唐代书法家。师承褚遂良，与虞世南、欧阳询、褚遂良并列初唐四大书法家。薛稷书法可以分前、中、后三个时期。前期书艺，宗欧阳询、虞世南。中期宗褚遂良，很好地继承了其笔法和风格。到晚年时期则独创一格，形成了他个人"融隶入楷，媚丽而不失气势，劲瘦中兼顾圆润"的书风，成为初唐晚期最有影响的一位著名书家。他的书法作品有《中岳碑》、《洛阳令郑敞碑》、《升仙太子碑》、《佛石迹图传》等。

颜真卿（709—785），字清臣，京兆万年（今陕西西安）人，祖籍琅琊临沂（今山东临沂）。幼年时父亲就已去世，由母亲抚养成人，因贫穷缺少纸笔，他就用黄土在墙上习书。开元二十二年中进士，曾任平原太守，后人称他为"颜平原"。安史之乱期间，他因功被封为鲁郡开国公，又称他"颜鲁公"。他曾因刚正不阿一度被贬，德宗兴元元年，淮西节度使李希烈叛乱，奸相卢杞乘机陷害让颜真卿前往劝谕，被贼首李希烈杀害，以身殉国。颜真卿早年书法学褚遂良、徐浩，后从师张旭，经过多次变化，最后自成一格，被后人称为"颜体"（图五十三）。他的传世作品遗存较多，《颜卿礼碑》是颜真卿大约71岁时为其曾祖父所书写的神道碑，此碑现保存完好，体现了颜书晚年代表作之一。此碑也成为学习颜书的优秀范本。

图五十三 多宝塔碑·颜真卿

怀素（725—785），字藏真，俗姓钱，湖南长沙人。他自幼习书，深入研究笔法，具备了精湛的笔墨功夫。他常以沙盘、芭蕉叶代纸习书，用废的毛笔堆积成山，埋于山下称为"笔冢"。他在《自叙帖》中叙述了自己事佛习禅之余上下求索，多方交流，学习书法的经历。他曾与颜真卿研讨书法，思考如何以书法表心意，如何从天然奇观中悟出笔法，天性的豁达与机敏使得他在师法张旭基础上自成一家，书法与书理融为一体，运毫如电似风，随心变化又直指人心的本源，既不失草法规范，又如从肺腑中自然流出。他的传世作品有《自叙帖》。现藏于故宫博物院。其中主要内容是自述他习书心得与时人对他书法艺术的评论，笔法更是精妙绝伦，被历代推奉为"狂草"的代表作。

柳公权（778—865），字诚悬，京兆华原（今陕西耀县）人。幼年好学，精通经史，12岁能为辞赋。唐宪宗元合初年进士，初为秘书省校书郎，后拜右拾遗，充翰林侍书学士，迁右补阙、司封员外郎。懿宗时官至太子少师，封河东郡开国公，故后世称"柳河东"。柳公权在世时就已享有极高的书名，海内外与朝野上下为求得他的手书不惜高价，从皇室到王公大臣对他取得的书法成就无不叹服。柳公权初始学习"二王"，继后也注重研习颜真卿与欧阳询的书写风范，进而别出新意，显示了自成一家的书法风格，后世把他与颜真卿并称为"颜柳"。柳公权的传世作品主要有

《金刚经刻石》、《玄秘塔碑》、《神策军碑》等。

宋代书法在以苏轼、黄庭坚、米芾为代表的时期到达了高潮。相对于唐人尚法，宋人尚意轻法的趋向尤为鲜明。由于他们都是诗书画兼通的一代文豪，因此，他们的书法艺术也就具备很高的文化品质。苏轼曾称扬米芾有"迈往凌云之气，清雄绝俗之文，超妙入神之字"，这实际上也代表了当时的文化追求。宋人轻法不是不要法，而是把法作为把握人生的方式。宋人对法的种种批判都不离这一法门。（图五十四）

苏轼（1037—1101），字子瞻，号东坡居士，四川眉山人。他是历史上罕见的天才，在诗词书画、文艺理论等诸方面皆有一流的贡献与持久的影响。他出生于诗礼之家，父苏洵、弟苏辙都是当时著名文人，史称"三苏"。他20岁中进

图五十四　闰中秋月帖册·宋徽宗

士，后历任地方官与朝廷要职，因政治斗争入过狱，遭过贬，最后死在遇赦回京城的路上。政治上的坎坷丰富了他的生命和艺术世界，也深化了他的人格理想，才使他创造了清新的艺术，为后世所传承、发扬。

苏轼的书法风格，"出新意于法度之中，寄妙理于豪放之外"。他主张"把笔无定法，要使虚而宽"，强调对书法规律的掌握，重视自然的心性流露，创造天真自然而充满生趣的艺术世界。现存东坡墨迹较多，我们从中可以欣赏他的书法艺术。东坡尤以行书见长，然而，他的书写也是建立在楷书基础之上的。从《罗池庙碑》可以领略到他的楷书脱胎于颜书，而加以变化，结体左低右高，以侧面取势。他吸取精华，不为一家所束缚，创造了端庄流丽、刚健婀娜的苏体行书。《寒食诗帖》是他的代表性作品。苏东坡的书法能自出新意，与他高深的文化素养密切相关的。黄庭坚评苏轼："余谓东坡书，学问文章之气，郁郁芊芊发于笔墨之间，此所以他人终莫能及"（图五十五）。

图五十五　西楼帖·苏轼

黄庭坚（1045—1105），字鲁直，号山谷道人、涪翁，洪州汾宁（今江西修水）人。他工于文章，尤长于诗，与苏东坡并称"苏黄"，是江西诗派的创始人。他善行草书，楷书也能自成一家。存世的墨迹中以行草为多。黄庭坚虽为东坡一门，但他却避免雷同，草书得益于张旭、怀素，用笔紧峭，瘦劲奇崛。

米芾（1051—1107），字元章，号海岳外史、襄阳漫士等。他精鉴赏，富收藏，风神潇洒，人格高洁。他对书法有深刻而独到的见解。据他自述学书过程，先习唐楷，由颜而柳，由柳而欧、褚，学褚最多，后研法帖，得魏晋平淡之风。但从他的作品看，米芾的行书得力于李北海，而上溯王献之，用笔翻腾峭利，所以黄庭坚评米书"如快剑砍阵，强弩千里"，运笔如飞，纵笔而能收，结体飘逸，布白率意而少安排。米书提倡魏晋笔法，尤其推崇平淡天真的书风。他草书章法不失大王遗风，书写中字与字之间互不相连，意以虚锋取势，他自称"刷"字，用笔轻灵使他的书法富于墨趣。后世学米者人数众多，对明清两代书家影响最大，米芾不但是一位书法家，也是一位书法理论家。他还擅长诗画，精于摹古，很多传世的唐代法帖是由他手制的。他的传世代表作有《蜀素帖》等。

（四）元明清书法——继承创新

元代书法家公认赵孟頫为主坛者，所写碑牍甚多，圆转遒丽，人称"赵体"。

赵孟頫（1254—1322），字子昂，号松雪道人。他出身赵宋皇族，11岁时父亲去世，由母亲教养成人。他自幼聪慧，过目不忘，下笔成文，不假思索。宋亡后，他一度居家习文，至元二十三年，元世祖在江南"搜访遗逸"，他由此出仕，开始了他的政治生涯。他连续为官五朝，四海闻名。元仁宗曾说过选择赵孟頫的理由："帝王苗裔一也；状貌昳丽二也；博学多闻三也；操履纯正四也；文词高古五也；书画绝伦六也；旁通佛老之旨，造诣玄微七也。"由此可以看出，他确是当时文化上的代表人物，正适合元代统治者的需要。

赵孟頫书法初学钟繇、褚遂良、智永，后深入学习"二王"，中年以后形成了自己的风格。他的书法集各家之长，讲究用笔，结构谨严。行笔婉转流畅，结体骨肉停匀，深受人们的喜爱。大约60岁后，书写风格变得苍老而洒脱，笔力愈加深湛，结体、章法渐入化境。对元以后的中国书画艺术的发展产生了重大影响。

明清书颇风，主要是延续了元代的风格。书坛上出现了"三宋"、"二沈"为代表的书法家。"三宋"指宋克、宋磋、宋广。他们师法钟

王，有一定的复古倾向，除楷行书外，都善草书。其中，宋克尤以章草书法成名。章草到宋克手下由厚朴古拙一变而成为结体匀称妍美、用笔雄健挺拔的新章草。"二沈"则是"台阁体"书法的代表人物沈度、沈粲兄弟。明朝建立后，朝廷招善书者入宫服务，作缮写工作，这样的文字有一定的体式要求，也不可避免地要迁就统治者的审美习惯，这些因素逐渐积累于这种书体中，逐渐形成了圆熟端雅、雍容华丽而意涉轻媚、少有意趣的整体面貌，后世称之为"台阁体"。

明代中期，苏州出现了明代书法的代表人物"吴门三家"——祝允明、文徵明、王宠。苏州地处交通方便的江南水乡，有繁荣发达的经济市场，同时又是南方的文化中心。文风的兴盛使文人极度重视自己的文化地位，不太看重仕途的升迁。他们的文化理想是以复古为号召，从中寻找，创新的突破口，以确立自我的文化面目。

祝允明（1460—1526），字希哲，号枝山，长洲（今江苏苏州）人。他中举后屡试不第，曾居南京应天府遗判，故人称"祝京兆"。他工书善诗，与唐寅、文徵明、徐桢卿并称"吴中四才子"。祝允明的书法取法最广，历代名家法帖无不临习，祝允明书法，因为他广猎众家的精华，晚年后变化体格，终于成为一代书法大家。

文徵明（1470—1559），名壁，字征明，后以字行。他一生中为官时间很短，大部分时间都在家乡以诗书画自娱，是吴门书坛上的领袖人物之一。文徵明书法初从李应桢（祝允明岳父）临习"二王"法帖，晚年喜书大草，能自出新意。文徵明的楷书有十分深厚的功力，临习法书的数量与质量皆远远超出常人。他的书风严谨，即使写信也总是郑重其事。这使他在楷书上取得了很高的成就。他的小楷取"二王"神韵，结体收放自如，用笔劲利，疏密得当，表现出精妙的书法技艺。他的行草书出自王氏书法，功底深厚，书写雅致，晚年所作于娴雅中充满了苍老的意味。他晚年的草书借以黄庭坚的笔意，笔法纵横而不失温厚之旨。

王宠（1494—1533），字履仁，后字履吉，号雅宜山人，长洲（今江苏苏州）人。他富于才学但却久试不第。其书法初学钟王，参以虞世南书，最终形成了温厚高雅的艺术风格。王宠精于小楷，其结体散淡，用笔自如而少安排，犹如神情散淡而韵味清高的仙人，但又有一种温厚和雅的气息贯穿其间。他的行草书用笔质朴，点画分明，方圆变化丰富，可以说深得晋人风味，也与他为人的高风远韵切合无间。

明末，书坛上大家分立，对中国书法产生了深远的影响。其中尤为突出的是董其昌和徐渭。董其昌以温文的书风引导书坛，徐渭则以人生与艺术的交融影响后世。

董其昌（1555—1636），字玄宰，又字思白，号香光居士，华亭

（今上海松江）人。早年与朋友相处，学习书画，并与禅宗大师一起参禅论道。30岁后，他历任清要官职，但多次告退在家赋闲，以书画自娱、交友。

董其昌是一位集大成的书法家。他的书法取法古人，现存的作品多为他中年以后所书，丰富多变的作品风格体现了他师法古人的风格。不求外在的形似而注重内在的精神体现，他对结体、用笔和章法皆有深入的研究，一种淡雅清秀的书风，创造了他理想中的文人书法。他的风格对清代书家具有重要影响。

徐渭（1521—1599），字文长，号天池，晚年号青藤山人，山阴（今绍兴）人。他自幼聪明，诗书琴剑，无所不通，亦无所不精。他襁褓丧父，多次科举考试皆未及第，以课徒为生。后因学识过人、精通兵法进入平倭大将胡宗宪府中为幕僚，出谋划策，深得胡宗宪的器重。胡宗宪因奸相严嵩入狱后，徐渭郁迫难伸，终于疯狂，又在病中误杀妻子而身陷牢狱达六年之久。他在狱中习书度日，并深入研究书法理论，53岁由朋友保释出狱后曾游历塞北边防，回到绍兴后以书画、课徒为生，生活穷困潦倒，但书画作品多作于这一时期。徐渭很看重自己的书法，自谓"书第一，诗次之，文次之，画又次之。"他长于草书，早年书法有黄庭坚、米芾的遗意，晚年变得雄浑恣肆，满纸苍茫。正如袁宏道所评，是"八法之散圣，字林之侠客"。

清代书法若以体式的多样化而论，实在是达到了历史上空前的繁荣。先有以董其昌为宗的帖学大行其道，后有以碑学为标志的普遍流风，把甲骨、篆、隶、魏碑的刀刻意趣引进笔中，既创出了新的书风，也影响了新的画风。清代初期，张瑞图、黄道周等对个人艺术风格的强调影响了大批由明入清的文人，其中尤以王铎、傅山的风格最为突出。

王铎（1592—1652），字觉斯，号松樵，河南孟津人，世称"王孟津"。王铎自幼习书，善诗文，并精于山水画。历明清两朝，皆官居高位，在政治上，由于迎降清军而为人所不齿。无意于仕宦，独于书法上用心专一，曾自言道："我无他望，所期后日史上，好书数行也。"王铎书法以行草名世，兼善楷书、隶书。其行草取法以二王为主，"参用颜真卿、米芾、李邕诸家法"，广取唐宋以来诸大家，气息沉雄，入古出新，自抒胸臆。在巨制条幅的创作，以及涨墨的运用上，都成为开风气之先的一代大家。"其字以力为主，淋漓满志，所谓能解章法者是也。北京及山东、西、秦、豫五省，凡学书者，以为宗主。"王铎书法以其风行雨散、大气浑成的面目，迥异于此前的吴门诸家与董其昌，对后世书坛产生了极大的影响。

傅山（1607—1684），字青主，号公之它，山西阳曲（今太原）人。

他是明末清初的著名思想家、医学家与书画家。明亡前他就因率众为袁继咸喊冤而名重一时，士林皆知其高尚的义举和气节。明亡后，他投身反清复明的斗争，拒不与清朝合作。傅山治学广博精深，思想通透而不依附门户，卓尔不群，自成大家。主张"宁拙勿巧，宁丑勿媚，宁支离勿轻滑，宁轻率勿安排。"其行草书典型地体现了这一思想。傅山精于各种书体，篆隶功力深厚，小楷直追钟王，早年反复深入研习晋唐宋元明诸大家，最终形成了他"书以人重"的美学思想。他的行草书用笔纵行高迈，锋颖翻腾，结体跌宕欹侧，一气相包。心中的英雄刚烈之气在笔下能沉着痛快地表现出来。

乾隆年间，书坛上出现了名重一时的大家——刘墉、王文治。

刘墉（1719—1804），字崇如，号石庵，山东诸城人，官至大学士。其书法享有盛名。广泛吸取晋唐宋大家及赵孟頫、董其昌的精华，晚年又习北碑，不同流俗，形成了他骨力内蕴、体势沉厚的书风。他写字喜用浓墨羊毫，用笔使转浑成，笔画绵力带刚，墨气浓厚，章法明朗，彰显一种雍容华贵的气度。

王文治（1730—1802），字禹卿，号梦楼，江苏丹徒（今镇江）人。曾中探花，以诗文书法名世，为人潇洒，好音声，随身自带一班歌伎，习禅定，只食蔬果，常以禅理入书。他的书法风神飘逸，才气高华，当时人把他与刘墉作比较，称为"浓墨宰相、淡墨探花"。其书运笔轻柔，用墨淡润，章法具有一种灵动的空间美，深得时人的喜爱。

自元代赵孟頫以后，书法作为绘画语言得到日益深入的应用，故后世的画家多能书，有些人并列书画大家。清代画家中，八大山人与石涛就是这样的人物。

八大山人（1626—1705），姓朱名耷，江西南昌人。他是明室王孙，自幼聪颖，随父学习，工诗文善书画，通经史，中过秀才，青少年时一帆风顺，明亡后，他逃入山中为僧，拜师学佛，造诣精深。他深怀破家亡国的痛苦，直至中年，都以出家人的身份主持佛事和在社会上活动。他的书法初学欧阳询，后取法董其昌与《瘗鹤铭》，其书风由早期的奇伟方硬渐变成雄浑静穆。他喜于画中题跋，书法作品也较多，各个时期皆有。《行书刘伶酒德颂》受黄庭坚与《瘗鹤铭》影响，章法则大小错落，笔势沉着挺拔，气势绵长。八大山人早期书法以求奇见胜，不论在结体上还是用笔上，总要使长者更长，短者更短，作书如作画，使字有奇态，笔有奇气，是以画入书的先锋人物。

石涛（1642—1724），法名原济，号石涛，又号瞎尊者、大涤子、清湘陈人、苦瓜和尚等。广西全州人。俗名朱若极，为明室王孙，明亡后因政治斗争破家，随仆人逃亡，当时只有四岁。四岁出家为僧后居住武昌，

读古书、习书画，书法上主要学颜鲁公。

清代朴学的兴盛促进了金石学的繁荣，前代碑刻发现愈多，金石之学也愈受人重视，并通过学者与金石学家的提倡，被书法家融入到书写书中，遂演化成清末碑学的高潮，对近现代书坛影响巨大。代表性书家有邓石如、何绍基、吴昌硕等。

邓石如（1743—1805），初名琰，字石如，后以字行，号完白山人，安徽怀宁人，是清代享有盛名的书法家、篆刻家。他出身寒门，靠自学成才。后经人介绍，不断游学于文人士大夫之门，勤学苦练书法篆刻，所到之处，不忘搜求金石，年龄日增，名声日著，终成为一代大家。

何绍基（1799—1873），字子贞，号东洲，晚号蝯叟，湖南道州人。他出身名门，出仕后曾历任学官，罢官后又主持书院，培育天下英才，门生众多，书法初学欧、褚，继而学王羲之、颜真卿，取法广博，功力深湛，每临一帖必数十遍乃至上百遍。他的小楷得益于北碑，结体源自颜书。而又能得晋人神采。他尤长于行草书，以精妙的王氏流风，合以北碑笔势，用笔恣肆而逸气自现，粗看毫无规矩，细看则处处中锋，筋丰骨壮，气势不凡。他的隶书用笔重涩，书风沉雄古拙；篆书则以金文为法，用笔凝重含蓄，开创了一种新书写风。

吴昌硕（1844—1927），原名俊，字昌硕，晚年以字行，号缶庐、苦铁等。浙江安吉人。他出身书香门第，自幼喜篆刻。青年时为避战乱出逃，乱平后归家耕读为业，研习书法篆刻。22岁中秀才。其父逝世后，出门游历，来往于苏、沪、杭之间，结交了大批文人艺术家。光绪八年移家苏州，并开始临习《石鼓文》，光绪十三年移居上海，甲午海战时他北上从军，五年后经友人推荐出任安东县令，一月后辞官，居上海以书画印为生。1913年西泠印社成立，任社长。吴昌硕诗书画印兼善，为上海画坛领袖，他的书法各体兼善，尤长于篆书。早期受邓石如等人影响，学习秦汉碑刻，在30岁后专注于《石鼓文》，数十年苦学渐入佳境，60岁后形成了个性鲜明的书风，结体取左右上下参差之势，用笔遒劲，气息深厚。他的隶书结体纵长，用笔参以篆意，行草书更是笔力雄迈，以雄浑取胜。

（五）现代书法——承前启后

进入20世纪，中国书法进入一个空前繁荣的时期。一方面是社会的进步经济的发展与文化的普及，另一方面则是书法本身所具有的美感魅力，使之成为人们习文修艺的首选形式。

文化大革命期间，经典文化受到了前所未有的冲击，但书法依旧作为一种革命工具得到暂时的存身之地，很多当代书家都因当年书写"大字

报"练就了书法基本功。改革开放后，百业兴旺，书坛更是日新月异。1981年书协成立，从此，从中央到地方，"书法热"不断受人追捧，在民间更是爱好者日益众多。硬笔书法作为一种便捷的书写工具，与毛笔相比较，除了笔锋的变化单调以外，书法的其他审美因素也可体现出来，因为它易于掌握，所以硬笔书法在社会上蔚然成风。这对于书法的普及也起到了极大的推动作用，很多人就是由用硬笔转而习用毛笔的。

进入21世纪，在京城的一些公园行道，已有不少书法爱好者提笔蘸清水写字，我们可叫作"地书"，这种特别的书写形式立足学习观望者众多，既体现了环保、又体现了大众化，也成为一大文化景观。而且这种风气逐渐在全国各地推广开来，这不能不说是新世纪书法艺术的又一进步！

值得一提的是，一个世纪的书法艺术，人才辈出，不胜枚举。已过世的书法家中，马一浮、弘一法师、齐白石、沈尹默、林散之、沙孟海、陆维钊都是公认的大家。在世的书家更是不可胜数。可以预见，中国书法艺术作为中华民族杰出的审美形式必然风华正茂，生生不息。

党的十八大指出："文化是民族的血脉，是人民的精神家园"。书法艺术的发展是与中华民族共命运的。历史的曲折与生命力的恒久养成了它丰富的面貌与深刻的艺术魅力。每一个时代都有代表性的大师"激扬文字"。江山代有才人出。随着社会主义文化大发展、大繁荣的兴起，未来书法的发展必将结出新的果实，迈向新的高峰。

余论　美术学学科特色及前沿展望

"古今之变"与"中西之争"是当下美术学领域的两个重要问题。"古今之变"主要指中国传统美术的继承与发展，也即传统美术的现代转型；"中西之争"则指中国与西方美术的碰撞、交流与融合，也即西方美术的中国化之路。

围绕"古今之变"与"中西之争"的讨论由来已久。二十世纪20年代的"二徐论战"与80年代的"笔墨之争"就是典型的例子，"二徐论战"的双方代表人物分别为徐悲鸿和徐志摩。曾留学法国的徐悲鸿主张，学习西画，重在学习十九世纪以前西方绘画注重写实的传统，用严谨、科学的态度描绘形色，客观地呈现事物的形态，方为学习西方艺术的正统；而曾留学美国、英国的徐志摩则不赞同这种观念，他认为西方写实绘画的传统固然重要，但西方现当代艺术家纷纷寻求变革与创新，用新的理念与思想

指导他们开拓与创新,如法国印象派画家克劳德·莫奈(Claude Monet)与野兽派画家亨利·马蒂斯(Henri Matisse),他们从新的艺术思想与科学的色彩观里找到了自己的绘画语言,而这较之传统西方艺术有着更为鲜活的生命力。

"笔墨之争"主要源于中国著名画家吴冠中于二十世纪80年代末提出的"笔墨等于零"的主张。他对于现代画家过去沉迷于传统笔墨技法,而创新不足的现状表示不满,主张"笔墨当随时代",如果只是抓住老祖宗创造的笔墨技法不放,而不主动尝试新的绘画方法,以适应新时代人们对艺术创新的呼唤,那么传统笔墨则成为了一种束缚创新的负担,而不是值得令人骄傲的艺术遗产。另一位中国画家、书法家张仃则从"守住中国绘画的底线"的角度予以正面回应,讨论究竟什么是中国画?后来陆续有媒体及美术界人士加入这场论争。反对吴冠中"笔墨等于零"一方的美术界及媒体人士主要认为,笔墨是中国传统绘画的根基,是中国历史与文化经过长久积淀而呈现于绘画之中的一种精神与形式的象征,若脱离了这种精神与形式,中国绘画究竟还是否称其为中国画?

从"二徐之争"涉及的中西艺术交流与融合,到"笔墨之争"关注的中国传统绘画艺术如何实现现当代转型,都离不开一个核心的问题,即中国美术如何在传统与现代、本土与西方之间走出一条适合自身发展,又体现民族与时代精神的道路。而这一问题一直萦绕在人们的心中,至今仍然是美术学界一个十分令人关注的前沿话题,有待人们去探索、发现,以促进中国美术的发展与创新。

思考题

1. 意大利文艺复兴"三杰"分别指哪三位艺术家?他们分别有何艺术成就?
2. 罗丹的雕塑有何艺术特色?试举例说明。
3. 书法艺术美的主要表现。
4. 唐宋书法主要代表人物及书写风格。

第五章
设 计 学

　　设计（Design）是一种创造，也是为建构特定客体（如一张桌子）或系统（如建筑蓝图、工程设计图、商业流程图等）而制订的计划或章程。它是一门综合性学科，其内容涉及社会、文化、经济、政治、科技、艺术等众多学科领域，在不同的领域里，设计有着不同的内涵和外延。理查德·布查南（Richard Buchanan）、艾维斯·迪佛吉（Yves Deforge）、阿兰·芬德利（Alain Findeli）、乔治·弗拉斯卡拉（Jorge Frascara）、维克多·帕潘尼克（Victor Papanek）、鲁道夫·阿恩海姆（Rudolf Arnheim）、马丁·克拉朋（Martin Krampen）、安·C.泰勒（Ann C. Tyler）、马丁·所罗门（Martin Solomon）、米哈利（Mihaly Csikszentmihalyi）、巴拉拉姆（S. Balaram）、克里夫·迪尔诺（Clive Dilnot）等人分别从社会学、心理学、实践哲学等学术视角进行了讨论、研究，本章将适当借鉴他们的研究成果，以帮助我们更加清晰、深入地认识设计的性质与内容。

　　设计通常包含两个层面的意义：一是技术与实施层面，主要解决结构与功能问题，偏重于科学方法的运用及其达到的效果；二是艺术与形态层面，主要解决表现形式与艺术性问题，侧重于线、面、形、色的组合以及达到的审美效果。本章所涉及的内容，偏重于设计的艺术与形态层面，内容涵盖艺术设计、工业设计与建筑设计。

第一节　艺术设计

一、概述

所谓艺术设计，是指将艺术的形式美感运用于设计中，创造出实用与审美双重功能兼具的作品的创造性活动。因而，艺术设计与应用美术之间有着密切的联系。早在20世纪20年代，在德国包豪斯（Bauhaus）和乌尔姆设计学校（Ulm School of Design）工作的设计师雷蒙德·罗伊（Raymond Loewy）就提出了这个概念。一方面，设计与艺术有很大差别，"设计"是为工程、商业、建筑等项目所制订的蓝图及实施方案，具有很强的实用性；"艺术"则更便重精神性与艺术性。另一方面，"设计"不断追求创造性、精神性与艺术性相统一的目标与行为本身，与"艺术"追求的境界又十分一致。故而，"设计"与"艺术"两个词在实际生活中的应用多有交叉，甚至重复。

艺术常常被区分为纯艺术与实用艺术，而实用艺术又包括了工业设计、图形设计、时尚设计等具体门类，在历史上，装饰艺术也被认为是实用艺术的一种。故而，艺术设计、应用美术、实用艺术之间，很难彻底区分开来，但在不同的语境中各自有着独立的意义和价值。

二、起源与发展

早期关于艺术设计的概念来自于字体排版。在15世纪中后期的欧洲，大量书籍的排版与刊印使得印刷与出版行业热火朝天，如何设计字体与字体排版成为了备受关注的话题。尼古拉斯·吉恩森（Nicholas Jenson）较早地将罗马字体（Roman Style）设计用于新刊的书籍，这种字体因为高度的人性化设计，非常便于识别和辨认，受到广泛好评。

（一）罗马字体设计

这份由尼古拉斯·吉恩森设计的早期字体排版样本（图一）发行于1475年。从整个排版与印刷的效果来看，非常易于辨认和阅读，人们能够从他的设计中感受到他的天才与个性化、人性化的设计理念。

约翰尼斯·古登伯格（Johannes Gutenberg）于1398年出生于德国，由他设计的《圣经》（Bible，图二）采用42行排版，非常清晰，便于识别，易于携带，且可以大量印刷推广，在文艺复兴时期起了重要的作用，也为

后世字体排版、印刷提供了较为理想的范本。尽管古登伯格的发明比中国的活字印刷稍晚，但由于古登伯格的排版技术很快在欧洲普及，进而影响了整个世界的排版、印刷业，其传播力度和效率尤其值得称赞。

（二）手工艺运动

到了19世纪晚期，一批设计艺术家开始追寻中世纪那种具有怀旧风格的装饰风格，他们在强调艺术为促进经济改革服务的同时，也追求手工艺的精良，并非常重视这种手工艺传统的魅力。威廉·莫里斯（William Morris）是这一设计思潮的重要倡导者和实践者，他的思想和行动得到了约翰·拉斯金（John Ruskin）的支持，两人一唱一和，将这场被称为"手工艺运动"的思潮推向高潮。

英国设计师威廉·莫里斯除了自身的艺术设计创造实践，还发起成立了"莫里斯、马歇尔和福克纳联合公司"（Morris, Marshall, Faulkner &

Quidā eius libros nō ipsius esse sed Dionysii & Zophiri co
lophoniorū tradunt:qui iocādi causa cōscribentes ei ut dis
ponere idoneo dederunt.Fuerunt autē Menippi sex. Prius
qui de lydis scripsit:Xanthūq; breuiauit.Secūdus hic ipse.
Tertius stratonicus sophista.Quartus sculptor. Quintus
& sextus pictores:utrosq; memorat apollodorus.Cynici au
tem uolumina tredecī sunt.Neniæ:testamenta:epistolæ cō
positæ ex deorum psona ad physicos & mathematicos grā
maticosq;:& epicuri fœtus:& eas quæ ab ipsis religiose co
luntur imagines:& alia.

图一 〔法〕吉恩森出版于1475年的早期字体排版样本

图二 〔德〕古登堡《圣经》

图三 〔英〕威廉·莫里斯叶形装饰墙纸

Co.），后来又演变成"莫里斯基公司"（Morris & Co.），著名的科姆斯科特出版社（Kelmscott Press）就隶属于这个公司，而科姆斯科特为"艺术与手工艺运动"起到了很大的推动作用。也正是在这场艺术与手工艺运动的促进下，各种不同类型的设计都受到了相应的影响，比如建筑、印刷、出版、材料及室内装饰等。威廉·莫里斯于1875年设计的叶形装饰墙纸（Acanthus wallpaper，图三），就是在这场运动中诞生的。作品是色彩淡雅，图案设计精致、美观，是艺术与手工艺的完美结合，也是对这场艺术与手工艺运动的形象注脚。

（三）新艺术运动

除了威廉·莫里斯等人在英国发起的"艺术与手工艺运动"外，比利时建筑与设计师维克多·赫尔塔（Victor Horta，图四）、亨利·凡·德·维尔德等人，于1890年至1905年间在比利时兴起了一场"新艺术运动"（Art

图四 〔比利时〕维克多·赫尔塔

Nouveau)。在这场运动中,艺术家们常以动植物图案为主题,以运动的绳索似的急转的曲线为表现方式,来对抗19世纪晚期的学院派艺术,并取得了一些成就。然而,不久便被20世纪兴起的现代艺术风格所取代了。

(四)至上主义

进入20世纪以后,艺术设计以其富于现代感和时代气息的方式呈现在观众面前,令人耳目一新。俄国艺术家卡兹米尔·马勒维奇(Kazimir Malevich)于1915年创立的至上主义(Suprematism)艺术,用方形、圆形等基本的几何形状为表达方式,让想象的图形在空间自由流动,以表达一种至上、至简的艺术观念。

《白上白》(White on White,图五)是卡兹米尔·马勒维奇的著名作品,他将一个白色的方框以旋转的角度放在另一个正方形的白色方框上面,形成一种白上白的极简效果,以表达其至简、至上的艺术观念,这十分符合他至上主义的原则。

受到包豪斯及马勒维奇至上主义观念的影响,另一位苏联设计师艾尔·利斯茨基(El Lissitzky)发展出一套结构主义(Constructivism)理念,用抽象的几何形状来定义空间关系。与至上主义艺术家不同的是,利斯茨基在其结构主义艺术中试图用不同视角的综合来构成三维空间的感觉,而不是仅仅满足于至上主义对二维空间的表达。创作于1919年的《以红击白》(Beatthe Whites with the Red Wedge,图六)是利斯茨基为布尔什维克所作的宣传画,他以抽象的几何图形表示红色的梭镖,直插画面中的白色几何图形。其中,红色象征布尔什维克,白色象征白色恐怖,以红梭镖击穿白色图形来表示布尔什维克战胜白色恐怖,从而取得苏联内战的胜利。

图五 〔俄〕马勒维奇《白上白》

(五)先锋艺术

瓦尔瓦拉·斯蒂帕诺娃(Varvara Stepanova)与丈夫亚历克山德尔·罗德沉珂(Aleksander Rodchenko)所从事的苏联先锋艺术(Avant-garde)实践对后来的立体主义、未来主义艺术产生了重要的影响。瓦尔瓦拉·斯蒂帕诺娃通过方块与线条等基本形状的排列与组合来设计海报和书籍封面等,以表达其先锋艺术观念(图七)。

图六 〔苏联〕利斯茨基《以红击白》

图七 〔俄〕瓦尔瓦拉·斯蒂帕诺娃 先锋艺术作品

(六) 包豪斯

1919年,沃特尔·格罗皮乌斯(Walter Gropius)在德国魏玛(Weimar)建立了集建筑、造型艺术与手工于一体的包豪斯(Bauhaus)学校,这所学校倡导的理想而实用、简单而理性、功能与艺术和谐并存的设计理念,对其后的艺术设计产生了重要的影响。作为这所学校的设计老师,赫伯特·贝尔(Herbert Bayer)有着举足轻重的影响力。

赫伯特·贝尔为包豪斯学校设计的标志(图八),体现了他极简主义思想,在这种思想的指导下,他将大写字母与小写字母统一起来,形成了独具特色的"通用字体",至今仍在沿用。

20世纪40年代,从德国包豪斯德绍学校(Bauhaus in Desau)毕业的约瑟夫·阿尔伯斯(Joseph Albers)开始在设计、印刷、摄影、绘画、版画、诗歌创作方面大胆尝试,勇于创新,并取得了卓越的成果。后来他因包豪斯学校在德国的解散而去了美国,并于1933年至1949年间在北卡罗来纳州的黑山学院(Black Mountain College in North Carolina)任教并从事艺术创作,之后于1950年至1958年间转到康涅狄格州的耶鲁大学工作(Yale University at Connecticut),并一生以教师与设计师为职业,直到1976年逝世,享年88岁。

阿尔伯斯利用抽象、简洁的几何形体作画或设计,这与他受到的包豪斯风格及结构主义的影响有密切关系,这种创作风格又深深地影响了他在美国的学生们,从而真正促进了包豪斯设计风格从欧洲到美国的过渡,这

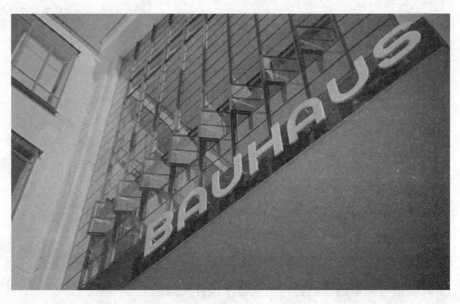

图八 赫伯特·贝尔为包豪斯学校设计的标志

一点尤其重要。阿尔伯斯的这幅《向方形致敬》（Homage to the Square，图九）很好地体现了他的包豪斯与结构主义色彩与造型理念。

乔治·凯普斯（Gyorgy Kepes）出生于匈牙利，后移民美国。在他的职业生涯中，曾扮演过多种角色：设计师、画家、雕塑家、电影制作人、教师等等。因受到朋友、包豪斯学校的老师拉兹诺·莫霍利·纳吉（Laszlo Moholy Nagy）的邀请，他任教于位于美国芝加哥的新包豪斯学校，在这里进行他的光与色的试验，后来他又在麻省理工学院创立了"高等视觉研究中心"（Center for Advanced Visual Studies at MIT）。凯普斯根据自己的创作和研究写成了《视觉语言》（Language of Vision，图十）一书，被长期作为设计教材使用，对整个美国的设计产生了重要影响。

图九　〔美〕约瑟夫·阿尔伯斯《向方形致敬》

图十　〔美〕开普斯《视觉语言》

（七）瑞士设计

20世纪四五十年代，人们通常将瑞士的设计风格称为"国际排印风格"（International Typography Style）或者直接称为"国际风格"（International Style），并奠定了整个20世纪中期设计风格的基础。苏黎世艺术与手工学校（the Zurich School of Arts and Crafts）的设计师约瑟夫·穆勒·布诺克曼（Josef Muller Brockmann）与巴塞尔设计学校（Basel School of Design）的阿尔明·霍夫曼（Armin Hofmann）是这股设计风潮的两位著名的领导者。

1. 约瑟夫·穆勒·布诺克曼

布诺克曼是一位地道的瑞士设计师，他在瑞士出生、长大，43岁时又成为苏黎世艺术与手工学校的老师，他是瑞士设计"国际风格"最杰出的代表之一，也是那个时代最为人们所熟知的设计师之一。因受到结构主

义、至上主义、风格主义与包豪斯等不同设计风格的影响,他追求一种简约却极富视觉张力的设计风格。

布诺克曼这幅为苏黎世城市大厅剧院(the Zurich Town Hall)设计的演出海报体现了他简单、明了、客观的设计风格(图十一),他为苏黎世国际机场和瑞士联邦铁路设计的视觉传达系统都有着极高的功能性和简单易懂的特性,是他设计哲学的极佳范例,这些作品也影响着他的学生和同时代的设计师。其实,除了在设计创作上的影响力之外,布诺克曼还根据自身的创作实践著书立说,《图像艺术家及其难题》(*The Graphic Artist and His Problems*)与《图形设计中的格子体系》(*Grid Systems in Graphic Design*)是其中的代表作品。在这些作品中,他深入、细致地分析了其创作的思想与技法,为年轻的设计爱好者和从业者提供了难得的职业指导。不仅如此,他还到美国、加拿大等国家交流、演讲,将其创作经验和思想与人们分享,将瑞士"国际风格"真正带向国际设计舞台。

2. 阿尔明·霍夫曼

阿尔明·霍夫曼是一位瑞士图形设计师,他在27岁时完成了学业,并开始在巴塞尔设计学校(the Basel School of Design)从事教学工作。在教学与创作过程中,他将图片排版、剪辑与线条粗重的无衬底字体合理搭配,以表达他心中"绝对的、国际的"设计理念。(如图十二)

除了教学与创作实践外,阿尔明·霍夫曼还将其创作思想汇集成了

图十一 〔瑞士〕约瑟夫·穆勒·布诺克曼 苏黎世城市大厅剧院(贝多芬交响乐)演出海报

图十二 〔瑞士〕阿尔明·霍夫曼海报设计作品

一本《图形设计手册》（*Graphic Design Manual*），以供设计师们学习和参考。

（八）企业标志设计

标志是一个企业形象与理念的浓缩。标志的设计在20世纪初就有一些企业关注，但真正发展成为企业宣传的必需品，则是在六七十年代。此时，工业革命为世界范围内的新生企业开辟了发展的道路，这些企业努力寻求各种途径宣传自身的形象与理念，以赢得消费者对自己品牌的认同。

随着现代社会交通、旅游、娱乐方式的不断更新，以及科技发展的日新月异，每个品牌都在不停地发明与更新自己的视觉形象，以适应人们对新视觉形象的要求。企业形象的宣传成功与否，与这个企业标识的设计便有了一种直接的联系。也许在20世纪60年代，尚且只有一些大的公司对企业标识非常在意，仍然有很多中小型企业对此关注不够，但正是因为这些大公司的广泛存在，也就有了标识设计的一席之地。

彼得·贝伦斯（Peter Behrens）是当时标识设计领域的一位重要人物，是德国现代设计的重要奠基人之一。他的职业生涯始于绘画、插图与书籍装订工作，后来成为了德国通用电气公司（AEG）的艺术顾问，并为其设计了包括其标识（图十三）在内的一系列产品、包装以及宣传材料。

贝伦斯在德国通用电气公司所做的工作在那个时代有着特别的意义，因为他的工作远远先于公司标志设计达到高潮时的20世纪五六十年代，他算是第一个真正意义全面为公司形象、产品与包装设计的第一人。

图十三　〔德〕彼得·贝伦斯设计的德国通用电气标识

（九）后现代主义

在瑞士"国际风格"取得成功后的一段时间里，很多艺术家开始寻找不同的方法来表达他们的思想，其中，相当一部分在20世纪80年代受到欢迎的设计理念，直接来自于对现代设计整洁、清晰、理性的反叛与背离，人们常把这种风格称为"后现代主义"。实际上，"后现代主义"一词并非是一项单独的艺术运动，而是20世纪晚期众多设计思潮、运动的统称。

个人电脑的成功引进允许艺术家们创作像从前那样干净、整洁的作品，但更给了他们自由摧毁现代主义传统，用新的视觉语言来表达思想和观点，有人称之为"解构主义"。大卫·卡尔森（David Carson）与沃尔夫冈·韦因加特（Wolfgang Weingart）是两位重要的后现代主义设计师。

1. 大卫·卡尔森

大卫·卡尔森是一位出生于1954年的美国图形设计师、艺术指导和冲浪运动员。他因富于创造性的杂志设计而广受好评。

他为Ray Gun杂志设计的封面（图十四）一反清晰、整洁的现代设计风格，将背景图片处理得较为模糊，甚至看不清人的脸，以此来解构所谓的现代风格。

2. 沃尔夫冈·韦因加特

沃尔夫冈于1941年出生在德国南部的萨利姆峡谷（Salem Valley），是一位非常有影响力的设计老师与思想家。1963年，他在巴塞尔设计学院（Basel School of Design）开始了自己的职业生涯，当时被阿尔明·霍夫曼任命为排印指导员。同时，他也为耶鲁大学在布里萨哥（Brissago）的夏季设计项目授课。他的一个特别之处在于，无论职业生涯多么繁忙，他都未曾停止过旅行的脚步，足迹遍及欧洲、美洲和亚洲。

他所教授的排版印刷方式对于"新浪潮"（New Wave）设计运动与解构运动等20世纪90年代的设计思想产生过重要的影响，他的设计方法与理念后来被写进其著作《我的排版印刷术》（My Way to Typography）中（图十五）。

图十四　〔美〕大卫·卡尔森为摇滚杂志Ray Gun设计的封面

图十五　〔德〕沃尔夫冈《我的排版印刷术》

第二节 工业设计

一、定义

工业设计是一门综合性的创造活动,它巧妙地将美学、科学技术、材料学、工程学与经济学等领域的知识应用于工业产品设计之中,以改善产品的形式、功能,使之更加符合消费者的审美与实用需求。与艺术设计不同,工业设计既关乎形式,又关乎功能,并始终与产品、消费者和环境息息相关。

二、起源与发展

工业设计的发展与众多杰出的工业设计师及其作品密切相连,故而,讲述工业设计的历史,在一定程度上也是讲工业设计师和工业设计作品的历史。

(一)格罗皮乌斯与包豪斯

沃特尔·格罗皮乌斯(图十六)是一位德国建筑师,也是包豪斯学校的创始人。作为一位建筑师,格罗皮乌斯对工业产品设计的贡献主要不是来自于他设计的某个具体工业产品,而是他创立的这所以设计而闻名的学校,培养了许多世界顶级的设计师,而这些设计师及其作品,奠定了现代设计的基础。虽然包豪斯学校历尽沧桑,却将一种精神、一种理念传遍了世界。包豪斯于1919年在德国魏玛成立,它倡导将艺术与技术结合,为工业社会创造更多更好的优秀作品,而这一思想成为了以后设计思想的主导,影响深远。许多设计师因躲避战乱逃亡到美国,他们也成为影响美国

图十六 〔德〕沃特尔·格罗皮乌斯

现代设计的重要人物。苹果公司的创始人史蒂夫·乔布斯（Steve Jobs）就曾受到包豪斯设计思想的影响，并称苹果产品为人文艺术与科学技术的结晶。

（二）埃米尔·波利尔与留声机

埃米尔·波利尔（Emile Berliner）是一位出生于德国的美国发明家，他因发明了留声机而为世人所熟知（图十七），也因此，他于1895年在美国创立了第一家以自己的名字命名的公司"波利尔留声机公司"（Berliner Gramophone Company），之后便一发不可收拾，相继在英国伦敦（1897）、德国汉诺威（1898）与加拿大蒙特利尔开了分公司，将自己发明的留声机销往世界各地，从而深刻地影响了人们记录和欣赏音乐的行为。

（三）阿尔蒙与第一台拨号电话

阿尔蒙·布朗·斯特罗吉尔（Almon Brown Strowger，图十八）1839年出生于美国纽约，1897年他因发明了世界上第一台拨号电话而受到瞩目，也从此改变了人们使用电话的历史。为了纪念他为电话业作出的贡献，电话公司于1945年授予他铜质勋章，并挂在其坟前。1965年美国独立电话协会（U. S. Independent Telephone Association，即现在的USTA）将其纳入名人堂以示表彰。

图十七　埃米尔·波利尔与留声机

图十八　阿尔蒙与他设计的拨号电话

（四）威廉·杜伦特与第一辆汽油动力汽车

威廉·C. 杜伦特（William C. Durant，图十九）是美国汽车行业的开拓性人物，1901年他因生产了第一辆高质量的汽油驱动汽车为世人瞩目。他曾与弗里德里克·L. 斯密斯（Frederic L. Smith）一起创立了美国通用汽车公司（General Motors），还与路易斯·雪佛莱（Louis Chevrolet）一起创立了雪佛莱汽车公司（Chevrolet），从而成为影响世界汽车工业的巨子。

图十九　威廉·杜伦特与第一辆汽油驱动汽车

（五）威廉·哈雷与第一辆哈雷摩托

威廉·S.哈雷（William Sylvester Harley）是一位美国工程师，1907年，他从威斯康辛麦迪逊分校获得机械工程学位，之前，他和阿瑟·戴维森（Arthur Davidson）于1903年一起创立了哈雷—戴维森汽车公司并担任首席工程师，第一辆哈雷摩托（图二十）就是由他亲自设计的。他依靠对员工的信赖与忠诚，生产出了质量优秀的摩托车，而与三位合伙人阿瑟·戴维森（Arthur Davidson）、威廉·A.戴维森（William A. Davidson）、沃特尔·戴维森（Walter Davidson）一起入选美国"劳工名人堂"。

图二十　第一辆哈雷摩托

（六）彼得·贝伦斯与桌面电风扇

彼得·贝伦斯（Peter Behrens）是一位德国建筑设计师与工业设计师。作为现代设计运动的先驱，彼得·贝伦斯在设计界享有盛誉，其将实用艺术与工业产品结合的观念，不断通过自身的设计实践，以及通过学生（如包豪斯的创始人格罗皮乌斯）传遍世界，并深深地影响了20世纪后的现代设计。他于1908年设计的台式电风扇（图二十一）体现了简洁、美观、实用的设计原则，这一原则也被后来的设计师一再强化，而成为工业设计的重要原则。

图二十一　彼得·贝伦斯设计的桌面电风扇

（七）亨利·福特与T型汽车

亨利·福特（Henry Ford）是一位美国实业家，福特汽车公司的创始人。他虽然没有亲自设计福特汽车，却带领福特汽车公司

开创了世界上第一条汽车规模化生产流水线，并大规模地生产了福特T型汽车（图二十二），为美国中等阶层的人们提供了能够负担得起的大众化汽车，从而改变了美国人的生活。随着福特规模化流水生产线的诞生，世界各国纷纷效仿，并兴起了一阵"福特热"，人们把他与他创立的这种工业生产方式视为"高效率、大规模与员工福利待遇高"的代名词。

图二十二　T型福特汽车

（八）沃特尔·克莱斯勒与克莱斯勒汽车

沃特尔·克莱斯勒（Walter Percy Chrysler）是一位美国实业家，克莱斯勒公司的创建者。1924年，第一辆克莱斯勒汽车（图二十三）的问世，宣告了美国最后一家成功汽车公司的诞生，并与福特汽车公司和通用汽车公司三足鼎立于美国汽车工业界，当时分享着超过80%的汽车市场份额。

（九）费迪南德·保时捷博士与保时捷32型汽车

费迪南德·保时捷博士（Dr. Ferdinand Porsche）是一位出生于奥地利的德国汽车工程师，工程学荣誉博士。他最为世人熟知的成就是创造了最

图二十三　第一辆克莱斯勒汽车

早的气电混合用汽车大众甲壳虫（The Volkswagen Beetle）、梅赛德斯—奔驰SS/SSK（The Mercedes—Benz SSK）以及众多保时捷汽车（Porsche）中最早的那些经典作品。这款后引擎小型汽车被称为"32型"，或者叫作克雷诺托（Kleinauto），是他于1932年为德国NSU汽车公司（奥迪汽车公司）而设计的。

（十）詹姆斯·H·康德尔伯格与道格拉斯DC-3

詹姆斯·H.康德尔伯格（James H. Kindelberger）是美国航空界一位先驱人物，也是北美航空公司的领袖。因为他对航空事业做出的贡献，于1977年入选国际航空名人堂（International Aerospace Hall of Fame）。由他与阿瑟·E·雷蒙德（Arthur E. Raymond）共同设计的这架道格拉斯DC-3（图二十四）始航于1935年，这架飞机可以乘坐21位乘客。最初他们设计这架飞机，主要是为了和波音公司始航于1933年的B-247型飞机竞争市场份额。道格拉斯DC-3是在原来DC-的基础上改进而成，美国航空公司1936年将这款飞机作为商用飞机运行，并有史以来第一次让商用旅行飞机实现盈利，也真正意义上实现了飞机商务旅行的成功运营。到1942年，有大约90%的客机都是道格拉斯DC-3，共计生产了11000架，成就了一段航空史上的神话。

（十一）雷蒙·罗伊与S-1火车头

雷蒙·罗伊（Raymond Loewy）是一位出生于法国，却长期在美国工作的工业设计师。1938年，宾夕法尼亚铁路公司（Pennsylvania Railroad）

图二十四　道格拉斯DC—3型飞机

引进了当时世界上最大的蒸汽式火车S-1（图二十五），这列火车由雷蒙·罗伊与宾夕法尼亚大学建筑系系主任保罗·飞利浦（Paul Philippe Cret）共同设计完成。这列S-1有着子弹头似的头部造型，还有探照灯似的头灯，铬金属的水平带大大拓展了引擎的长度，速度达到了100英里每小时，成为了1939年世界博览会上的一大亮点。因此，人们总是把雷蒙·罗伊和流线型火车联系在一起。

（十二）约翰·瓦索斯与第一台电视机

约翰·瓦索斯（John Vassos）是一位著名的美国工业设计与图像设计师，他出生于希腊，青年时代在土耳其的伊斯坦布尔度过，后移民美

图二十五　雷蒙·罗伊与S-1

国，生活、工作于纽约。1939年，美国电台公司在纽约世界博览会上展出了美国第一台电视机RCA-12（图二十六），这台电视机正是由约翰·瓦索斯设计的。除了设计工作之外，约翰·瓦索斯还担任美国工业设计师协会（American Society of Industrial Designers）主席职务，从另一个层面影响着美国工业设计的发展。

（十三）查尔斯·伊米斯与第一把玻璃纤维椅子

查尔斯·伊米斯（Charles Ormond Eames, Jr）是一位美国设计师，

在现代建筑设计、家具设计、图形设计、美术与电影方面皆有建树。1948年,他成功地设计了第一批用模具大规模生产的玻璃纤维椅子(图二十七),1951年至1955年间,赫尔曼·米勒家具公司(Herman Miller Furniture Company)根据查尔斯的设计生产了大量略显个性的此类椅子,对美国大众化餐桌椅子设计产生了较大的影响。

图二十六 约翰·瓦索斯设计的RCA—12电视机

图二十七 查尔斯·伊米斯设计的第一把玻璃纤维椅子

(十四)詹姆斯·鲍莫尔与第一台自动复印机

施乐914(Xerox 914,图二十八)是全世界第一台成功设计的自动办公复印机,由阿姆斯特朗—鲍莫尔联合公司(Armstrong—Balmer & Associates)的詹姆斯·鲍莫尔(James G. Balmer)负责外观设计,主体工程设计则由施乐公司(Xerox)的工程师唐·塞帕尔森(Don Shepardson)、约翰·鲁库斯(John Rutkus)、霍尔·波德诺夫(Hal Bogdenoff)负责完成。1959年诞生的这台落地式复印机,推动了办公复印业的一场革命,在办公复印史上占有重要的地位。

（十五）弗兰克·扎加拉与柯达100型傻瓜相机

1963年，柯达公司（Kodak）出产了柯达100型傻瓜相机（图二十九），由公司设计师弗兰克·扎加拉（Frank A. Zagara）设计。这款相机可以直接装载胶卷进行拍摄，使用非常方便，且价格便宜，仅售15.95美元，赢得了众多消费者的喜爱。也因为其设计美观、功能实用，而受到美国工业设计师协会（Industrial Designers Institute）的青睐，授予其"优秀设计"奖，并颁发了获奖证书。

图二十八　施乐914

图二十九　柯达100型傻瓜相机

（十六）波音747

波音747（图三十）是大型的商用及货运飞机，由美国人乔·萨特担任总设计师设计。人们也常常把它叫作"大型喷气式飞机"（Jumbo Jet），或称其为"空中皇后"。它曾是世界上最为引人注目的飞机，也是历史上未曾有过的大型空客，是当时普通大型客机波音707体积的2.5倍。自它1970年处航起，其容纳乘客数量的纪录一直保持了37年，成为航空史上的一个奇迹。

（十七）摩托罗拉DynaTAC 8000x

摩托罗拉DynaTAC 8000x（图三十一）是世界上第一部手携式移动电话，诞生于1983年，受到了当时的美国联邦通信局（U. S. Federal Communications Commission）的赞赏，并于1984年投入市场销售，售价为3995美元。这个28盎司重的电话，是由鲁迪·克拉罗普（Rudy Krolopp）领导的摩托罗拉工业设计团队共同设计完成的。早在1943年，摩托罗拉就开发了摩托罗拉SCR 536（Motorola SCR 536）行动电话，作为军用；1972

年，马丁·库伯（Martin Cooper）将其进一步发展成为便携式的移动电话，他也因此被业界称其为手机之父；而到了1989年的时候，摩托罗拉推出MicroTAC，仅重10.7盎司，成为当时世界上最轻的移动电话，成为移动电话历史上的一段佳话。

图三十　波音747

图三十一　摩托罗拉 DynaTAC 8000x

（十八）苹果IIc

苹果公司（Apple）于1984年推出了苹果IIc型（图三十二）个人电脑。它创造了诸多当时的"第一"：它是当时苹果公司第一台兼容模式的电脑，第一台消费者喜欢的图形图像界面设计的电脑，第一台拥有超凡视觉效果设计的电脑，被《时代》（Time）杂志成为当时的"最佳设计"电脑。这款电脑是苹果公司1977年出产的Apple II的改进版本，Apple II是当时第一款大规模生产的个人电脑，并配置了图形处理与电子表格程序，受到众多消费者的青睐，并一直荣膺"最佳销量"的榜首，直到1981年IBM入市才结束这一局面。

（十九）乔纳森·艾维与iPod

乔纳森·艾维（Jonathan Ive）是一位英国设计师，也是苹果公司的工业设计部的高级副总。他是苹果公司多款产品的主要设计师，如MacBook Pro、MacBook Air、iMac、iPod（图三十三）、iPod Touch、iPhone、iPad、iPad Mini。在2000年以前，数码音乐播放器体积普遍大而笨重，体积稍小的则使用界面糟糕，苹果公司看到了这个机会，生产出第一款便携式、高品质的音乐播放器iPod，这也是第一款达到5GB，可

以储存1000首歌的MP3播放器。它的重量仅仅6.5盎司，且配置了可以重复充电使用的锂电池，每次充电后可连续使用10小时。也正是因为这些优点，人们竞相购买，尽管每只400美元的昂贵售价也遭到了不少批评，但其销售量仍然超出了预计的数量，掀起了一场数码音乐的革命。iPod是由乔纳森·艾维及其团队于2001年共同设计完成，这一设计于2002年被美国工业设计师协会（IDEA）授予金质奖章。

图三十二　Apple IIc　　图三十三　iPod

（二十）Macintosh

个人电脑的发明与普及改变了整个世界，它既为人们的交流提供了平台，又迫使人们重新思考如何与他人交流。对于设计而言，它是杰出的工具，让人们更多地享受设计的自由；却也对之前的设计传统提出了严峻的挑战。

苹果电脑（Macintosh）（图三十四）因其强大的图形处理能力与美观的界面，受到设计师的广泛喜爱。作为一种高效的合作工具，它允许生活在世界任何一个角落的人，借助网络之便，一起探索设计，并享受设计带来的快乐。

图三十四　Macintosh

第三节 建筑设计

一、定义

建筑设计是指综合利用美学、建筑学、力学、工程学、经济学等相关知识及原理,通过预先计划与设计为建筑提供蓝图与可行性方案的一种创造性活动。建筑设计的基本宗旨是使建筑物拥有实用功能的同时,也实现人们的审美需求。

例如,文艺复兴时期的著名建筑师与工程师菲利浦·布鲁内涅斯基(Filippo Brunelleschi)为佛罗伦萨大教堂设计的穹顶,就是综合利用美学、力学、工程学、建筑学等原理设计、施工的一个范例。(图三十五)

图三十五 布鲁内涅斯基为佛罗伦萨大教堂设计的穹顶

二、起源与发展

建筑起源于人们对特定建筑物的基本需求。这种需求既包含了物质的层面,比如居住与安全的需求,也包括精神的层面,比如祭祀与信仰的需求。随着人类文明的发展,居住与祭祀的场所从最初的不规范、不稳定,逐渐走向规范与稳定,并将较为合理的建造模式固定下来,从而形成了各个民族特有的建筑样式。故而,特定的建筑形式,也往往承载着一个民族特有的历史与文化信息。

（一）新石器时代建筑

斯卡拉·布雷（Skara Brae，图三十六）是位于苏格兰著名的新石器时代建筑遗址。建造于距今约4500—5200年前，由八个聚集的遗址群组成，是欧洲迄今最为完整的新石器时代的建筑村落。其中一处遗址保存完好，历史比英格兰的"斯通亨治"（Stonehenge）巨石群与古埃及金字塔更为久远，被联合国教科文组织列为"世界物质文化遗产"，并称它为"奥克尼的心脏"。

图三十六　苏格兰斯卡拉·布雷新石器时代建筑遗址

（二）古埃及建筑

古埃及人相信万物有灵，他们将生活的方方面面都与神相联系。例如，他们认为收获庄稼，就是繁育之神的恩赐。因此，如果他们兴建一座大型的建筑，通常要由祭师这样身份的人来主持，或者由统治者亲自主持，且在完工的时候，一定要有一个祭祀的仪式，以祈求神的祝福和持续的恩典。古埃及的建筑是人与神之间紧张关系的一种体现，神殿之外是人的世界，神殿之内则是神的世界，不可侵犯，神庙建筑则是严格将这两者分开的界限。故而，祭师与统治者都不是唯一重要的人物，他们都只是神圣传统的一部分而已。从哈布列柱大厅（the Peristyle Hall of Medinet Habu，图三十七）的装饰也可一窥神的重要地位。

图三十七　哈布列柱大厅装饰

（三）古希腊建筑

古希腊城邦的建筑与古埃及大异其趣。古埃及将神远置于人之上，人性服从于神性。而古希腊则是人神共处的社会，人在社会生活中找到了自己应有的位置。古希腊人喜欢集会，人们喜欢在周围都是公共建筑、商铺和神庙的场所谈论正义与公理，以及如何获得它们，而不是等待皇帝的授权。所以，古希腊的建筑也呈开放式结构，且经常建在山顶，就像可以直接与神对话一样，且无所畏惧，相反，他们从神那里获得启示与尊严，将人世生活过得有智慧、有尊严。康科迪亚神庙（Temple of Concordia，图三十八）是古希腊神庙中保存较为完好的一座，它在39.44米长、16.91米宽的台基上，分布着数十根多利安式柱子，显得极为优雅、美观。

图三十八　位于意大利西西里的古希腊康科迪亚神庙

（四）古罗马建筑

罗马人于公元前3世纪征服了希腊，也继承了希腊人创造的杰出艺术风格，然而罗马人也在建筑上展现了其特有的风貌。比如，罗马人利用其特有的罗马混凝土材料，建造了众多史无前例的巨型建筑，像罗马大教堂、大型公共浴场、罗马大桥、引水渠、凯旋门、露天竞技场以及圆形斗兽场等等。而且，罗马人对穹顶、拱门、圆顶等结构的继承与发展，造就了新形式的罗马建筑。君士坦丁凯旋门（The Arch of Constantine，图三十九）就是其中的一例，它坐落于罗马城，位于罗马竞技场（Colosseum）与帕拉丁山（Palatine Hill）之间，是为了纪念君士坦丁大帝

312年在米尔里维安桥战胜马克森提而建造。君士坦丁凯旋门高21米，宽25.7米，有3个拱门，最高的拱门高11.5米，宽6.5米，拱门上方由砖块所砌成，表面还雕刻有图案。

图三十九　〔罗马〕君士坦丁凯旋门

（五）伊斯兰建筑

伊斯兰建筑（Islamic Architecture）是一个非常宽泛的概念，它包含了从伊斯兰教成立至今的所有建筑样式，也包括具有宗教性质与非宗教性质的俗世建筑样式，其特殊的建筑理念与结构设计，在整个伊斯兰世界具有广泛而深远的影响，并形成了一些特殊风格的建筑，如清真寺、坟墓、宫殿与民居等。由于伊斯兰民族在不同的地域和历史发展中形成了各自有特色的建筑风格，故国与国之间的建筑样式也有所不同，比如阿巴斯风格、波斯风格、摩尔风格以及土耳其风格等等。1609年，建于土耳其伊斯坦布尔的蓝色清真寺（Sultanahmet Camii，图四十）是一座著名的伊斯兰建筑。这座清真寺本是以穆罕默德·阿哈姆德大帝的名字命名，后因其内部蓝色瓷片装饰而被人们熟知，故名"蓝色清真寺"。整个清真寺包含阿哈姆德大帝的坟墓、一所教会学校和一个救济院，如今这里成了一个观光旅游的著名景点。

图四十　〔土耳其〕伊斯坦布尔蓝色清真寺

（六）中国建筑

中国建筑样式与中国历史、文化的发展密切相关。中国人相信君权神授，古代帝王皆称为"天子"，即上天之子，在人间行使上天赋予的神圣职责，故而，在百姓心中有着崇高的地位与不可侵犯的权威。天坛（图四十一）是集古代哲学、数学、历史、力学与美学于一体的杰作，它的规划与建筑设计遵循《周易》阴阳、五行学说的仪轨，把古人对天的认识，以及天人之间的关系表达得淋漓尽致。圜丘的尺寸、柱子的数量、装饰的颜色等都有特殊的寓意，比如殿内的柱子及开间，分别象征着一年四个季节、十二

图四十一　北京天坛

个月以及有二十四个节气。作为中国历史、文化与建筑艺术的重要成果,天坛被联合国教科文组织列为"世界文化遗产",以便永久保存。

(七) 美索美洲建筑

美索美洲建筑(Mesoamerican architecture)是美索美洲文明(如欧米克、玛雅与阿兹特克文明)与前哥伦比亚文化(pre-Columbian cultures)汇集的产物,它以大型的公共、仪式和纪念性建筑闻名。其金字塔式建筑,是除古埃及金字塔建筑外的另一个奇迹。玛雅帕伦克城(Mayan City of Palenque)遗址(图四十二)就是美索美洲建筑古典时期的杰出代表。

图四十二　玛雅帕伦克城遗址

(八) 中世纪建筑

欧洲中世纪建筑(Medieval architecture)是其所在的历史、文化与宗教环境的集中体现。哥特式(Gothic)教堂是中世纪建筑艺术的杰出代表,而在哥特式教堂中,德国科隆大教堂(Cologne Cathedral,图四十三)享有盛誉。科隆大教堂是兴建于德国科隆的一座罗马天主教教堂,属于联合国教科文组织认定的世界文化遗产,也是德国游客访问量最大的景点之一,它保持着平均每天两万游客来访的惊人纪录。这座教堂建筑长144.5米,宽86.5米,高约157米,是欧洲北部最大的天主教堂,也是世界上最大、最高的教堂之一。哥特式建筑高耸的尖顶、绚丽的彩色大玻璃窗,反映了中世纪人们对天主教的虔诚信仰,将一种宗教情绪撩拨到了极限,故而,成为那个时代一种精神的象征和一种情感的依托,也是人们精神生活的核心组成部分。

图四十三　〔德〕科隆大教堂

（九）文艺复兴建筑

文艺复兴将人文的曙光带进一个被宗教禁锢的世界，科技与人文照亮了人们的生活，文艺复兴建筑也深深地浸透着科技与人文的光辉。在继承中世纪建筑理念的基础上，意大利人将新的视角带入建筑之中，使得中世纪的神性光芒更多地转向了对人性的关怀。位于罗马圣城梵蒂冈（Vatican City）的圣彼得大教堂（St. Peter's Basilica，图四十四）是一座享有盛名的大教堂，其设计者个个声名显赫，比如多纳托·布拉曼特、米开朗琪罗、卡罗·马德尔诺、洛伦佐·贝尔尼尼。它是意大利文艺复兴建筑艺术的巅峰之作，至今仍然是世界上最大的教堂，在基督教世界中享有崇高的地位。

图四十四　〔意〕罗马圣彼得大教堂

（十）巴洛克建筑

巴洛克建筑继承了文艺复兴建筑的理性与人文因素，但它在样式上更加繁缛，体现出一种温馨与奢华的生活情调，在装饰上较为注重弧线的应用与细节刻画。这座位于西西里的街区教堂（图四十五）建成于1768年，是西西里巴洛克建筑的楷模。1693年一场大地震几乎摧毁了整个城市，也摧毁了几乎所有的教堂，于是人们在废墟上重新修建了一所更为优雅、美观的教堂——圣玛利亚教堂，以重塑生活之美。这座教堂分为两层：第一层正面有六根石柱支撑，显得古典、优雅；第二层中间有一

个较大的玻璃窗,采光好,且美观;教堂顶部设置了一个弧形小室,里面悬挂着大钟。整座教堂色调朴素而优雅,装饰华丽而舒适,造型动感而优美,这些都是巴洛克艺术的重要特征。

(十一)格罗皮乌斯与包豪斯建筑

包豪斯创始人、建筑师格罗皮乌斯主张建筑要将艺术与科技相结合,创造出实用功能与审美功能兼备的作品,以适应社会经济发展的需要。他提出的这一建筑理念,在世界范围内产生了广泛的影响。由于传统的建筑造型复杂、结构繁缛,尖顶、圆柱、玻璃窗、雕刻等等,无不耗时费力,不能适应工业社会经济、社会发展的需要。因而,亟须一种简单的、功能性强的、可重复的、能大批量生产的、兼备造型与色彩美感的设计风格,来为工业社会大规模的产品生产和高效益的经济发展服务。他为德绍(Dessau)包豪斯学校设计的建筑(图四十六)就是这一设计风格的作品。

图四十五　〔意〕西西里圣玛利亚教堂

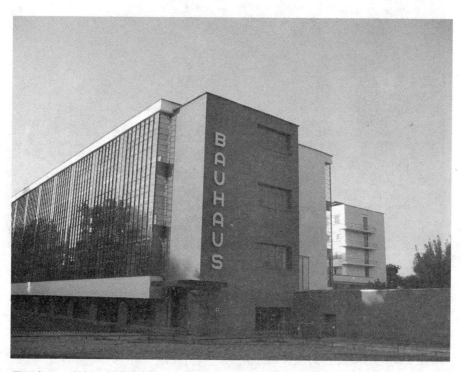

图四十六　德绍　包豪斯学校

(十二) 国际风格

国际风格（International Style）是20世纪20年代至30年代的一种重要的建筑思潮。"国际风格"这个词来源于亨利·罗素·希区柯克（Henry—Russell Hitchcock）与菲利浦·约翰逊（Philip Cortelyou Johnson）合作的一本教材，这本教材对"国际风格"进行了定义、分类，并将这个词扩展到了世界各地如火如荼进行的现代主义建筑中，后来便主要指第二次世界大战以前处于形成期阶段的现代主义建筑风格。而所谓的现代主义建筑风格，则主要源自包豪斯学校。包豪斯及其建筑师们一直试图回答一个重要的问题，即什么样的建筑风格能够超越19世纪前的建筑的繁缛装饰与复杂结构，用最简单的材料、形式与结构满足建筑所要求的基本功能与审美要求？这正是现代主义建筑要解决的核心问题，也是"国际风格"一直尝试实践的重要方向。位于荷兰城市赫尔伦（Heerlen）的"玻璃宫"（Glaspaleis）（图四十七）就是一栋典型的国际风格建筑，由建筑师弗里茨·皮乌兹（Frits Peutz）设计，完成于1935年，现已成为这座城市的文化中心。

图四十七　〔荷兰〕赫尔伦　玻璃宫

(十三) 批判区域主义

批判区域主义（Critical Regionalism）是一种现代建筑风格，其通过利用建筑物周围环境的力量，赋予建筑及其所在地一种意义，并以此对抗那种消解一切地域特征的国际化风潮。"批判区域主义"一词，首先被亚历

山大·塔左尼斯（Alexander Tzonis）和李安·列斐伏尔（Liane Lefaivre）使用，后因肯尼斯·弗拉姆顿（Kenneth Frampton）的倡导而为更多人熟知。他主张真正有持久魅力的建筑，必然要根植于本土传统，方才显现建筑的地域风度与国际魅力。由丹麦建筑师乔恩·乌子昂（Jørn Oberg Utzon）设计的悉尼歌剧院（Sydney Opera House）（图四十八），犹如大海里航行的帆船，迎风展翼，激励着远航的水手们奋勇向前。这一建筑设计与周围的环境十分契合，且表现了悉尼人的历史与文化传统，又充满现代感，故而受到悉尼人乃至世界各地游客的青睐。它也被认为是批判地域主义的杰出代表作品。

图四十八　〔澳大利亚〕悉尼歌剧院

（十四）后现代主义

后现代主义建筑（Postmodern Architecture）是一种国际建筑风格，自20世纪50年代以来，持续影响着世界建筑业的发展。作为对国际风格与现代建筑过于形式主义的反叛，后现代建筑呼唤回到传统，重视装饰，并在建筑中融入历史与文化内涵。1000 de la Gauchetière是一座以其所在位置命名的摩天大楼（图四十九），它高205米，共51层，是蒙特利尔市最高的建筑。与现代性建筑风格讲究简洁、实用不同，这座建筑的顶部、中部与底部都经过精心修筑与装饰，显得轮廓分明且厚重。这栋建筑的中心天井处，设置了一个颇受大众喜爱的大型溜冰场。此外，大楼里面还设置了一个健身中心与一个公共汽车终点站，以方便在此工作的人们。这栋摩天大楼虽然主要是办公用，但其设计理念已经大异于现代性建筑的单一功能，

更加关注文化、休闲与建筑本身的审美内涵,这些都是后现代建筑的重要特征。

图四十九 〔加拿大〕蒙特利尔 摩天大楼

余论 设计学学科研究前沿及展望

伴随工业社会的迅猛发展而诞生的现代设计,曾经给世界带来了深远的影响,然而,随着工业化大潮在许多国家的渐行渐远,人们重新思考所谓的现代设计在经历了它昔日的辉煌之后,究竟还能否体现新的时代精神?于是,人们纷纷将目光转向一种回归传统、更加人性化的设计思潮,其被称之为"后现代主义设计"。

自20世纪20年代德国魏玛包豪斯学校成立起,其创始人格罗皮乌斯

等人就一直在探寻如何将艺术的审美特质与科技发展的成果相结合，走出一条具有时代特色的现代设计之路。也正是在他们的影响下，一批批设计师在各个领域里不断寻求创新与突破，让现代设计之花在世界范围内遍地开花。简洁、美观、实用的设计理念曾席卷全球设计界，一种被称为"国际风格"的设计风潮应运而生，然而它对各个民族因历史与文化背景不同而造成的差异缺乏更加深入的关注，从而导致世界各地的摩天大楼鳞次栉比，且千篇一律。

人们开始对这样的设计感到有些厌倦，转而呼唤那些暂被遗忘的艺术与设计传统，以找到一种历史与文化的皈依。丹麦设计师乔恩·乌子昂根据悉尼人的航行传统与进取精神，以帆船的形状设计了悉尼歌剧院，鼓励水手们奋勇向前。这样的作品因为充分考虑到了地域与民族特色，而受到人们的广泛好评。

像这样关注各个地域特殊的历史、文化背景，将传统艺术设计与新的设计理念相结合的后现代设计理念逐渐成为新的关注热点，并可能在未来相当长的一段时间里，引导设计学的创新与发展。

思考题

1. "手工艺运动"是由谁发起的？倡导的主要思想是什么？
2. 包豪斯学校的创立者是谁？他的主要的设计思想是什么？他的设计思想对现代设计产生了怎样的影响？
3. 举例说明哥特式建筑的艺术特色。

附录　推荐阅读书目

1. 〔爱沙尼亚〕斯托洛维奇. 艺术活动的功能[M]. 凌继尧译. 上海：学林出版社，2008.
2. 宗白华. 美学散步[M]. 上海：上海人民出版社，1981.
3. 李泽厚. 美的历程[M]. 北京：生活·读书·新知三联书店，2009.
4. 朱光潜. 朱光潜美学文集[M]. 上海：上海文艺出版社，1982.
5. 杨辛，谢孟主编. 艺术欣赏教程[M]. 北京：北京大学出版社，2008.
6. 彭吉象. 艺术学概论[M]. 北京：北京大学出版社，2006.
7. 刘承华. 中国音乐的人文阐释[M]. 上海：上海音乐出版社，2002.
8. 周海宏. 音乐与其表现的世界[M]. 北京：中央音乐学院出版社，2004.
9. 约瑟夫·克尔曼. 沉思音乐——挑战音乐学[M]. 北京：人民音乐出版社，2008.
10. 隆萌培，徐尔充. 舞蹈艺术概论[M]. 2版. 上海：上海音乐出版社，2009.
11. 王克芬. 中国舞蹈发展史[M]. 武汉：武汉大学出版社，2012.
12. 吕艺生. 舞蹈学导论[M]. 2版. 上海：上海音乐出版社，2013.
13. 〔美〕布罗凯特. 世界戏剧艺术欣赏——世界戏剧史[M]. 北京：中国戏剧出版社，1987.
14. 张庚. 戏曲艺术论[M]. 北京：中国戏剧出版社，1980.
15. 〔法〕乔治·萨杜尔. 世界电影史[M]. 北京：中国电影出版社，1982.
16. 〔美〕路易斯·贾内梯著. 认识电影[M]. 北京：中国电影出版社，1997.
17. 〔法〕马塞尔·马尔丹著. 电影作为语言[M]. 北京：中国社会科学出版社，1980.
18. 善遥. 中国通史[M]. 北京：中国华侨出版社，2012.

参考文献

［1］马采.艺术学与艺术史文集［A］.广州：中山大学出版社，1997.

［2］〔日〕黑田鹏信.艺术学纲要［M］.俞寄凡译.南京：江苏美术出版社.，2010.

［3］李泽厚、刘纲纪.中国美学史（第1卷）［M］.北京：中国社会科学出版社，1984.

［4］叶朗.中国美学史大纲［M］.上海：上海人民出版社，1987.

［5］〔俄〕卡冈.美学和系统方法［M］.凌继尧译.北京：中国文联出版公司，1985.

［6］〔法〕斯东.苏格拉底的审判.［M］.北京：生活·读书·新知三联书店，1998.

［7］西方美学家论美和美感［C］.北京：商务印书馆，1980.

［8］〔德〕马克斯·德索.美学与艺术理论［M］.北京：中国社会科学出版社，1987.

［9］宗白华.意境［A］.北京：北京大学出版社，1987.

［10］朱立元.美学（导论）［M］.北京：高等教育出版社，2011.

［11］陈喜明.当代西方哲学方法论与社会科学［M］.厦门：厦门大学出版社，1991.

［12］〔意〕克罗齐.美学原理·美学纲要［M］.北京：人民文学出版社，2008.

［13］章利国、杜湖湘.艺术概论新编［M］.北京：高等教育出版社，2007.

［14］顾永芝.艺术原理［M］.南京：东南大学出版社，2005.

［15］王宏建.艺术概论［M］.北京：文化艺术出版社，2010.

［16］彭吉象.艺术学概论［M］.北京：北京大学出版社，2006.

［17］〔德〕黑格尔.美学（第一卷）［M］.北京：商务印书馆，1979.

［18］伍蠡甫、蒋孔阳.西方文论选（上卷）［M］.上海：上海译文出版社，1979.

［19］李泽厚.美的历程［M］.北京：中国社会科学出版社，1989.

［20］马克思.1844年经济学—哲学手稿［M］.北京：人民出版社，1997.

［21］利夫希茨编.马克思恩格斯论艺术（第一卷）［M］.北京：中国社会科学出版社，1982.

［22］〔德〕克罗齐.美学原理［M］.朱光潜.北京：外国文学出版社，1983.

［23］〔英〕罗宾·乔治·柯林伍德. 艺术原理［M］. 王至元、陈华中译. 北京：中国社会科学出版社，1985.

［24］孙美兰. 艺术概论［M］. 北京：高等教育出版社，1989.

［25］李心峰. 现代艺术学导论［M］. 南宁：广西教育出版社，1995.

［26］陈池瑜. 现代艺术学导论［M］. 北京：清华大学出版社，2005.

［27］俞人豪. 音乐学概论［M］. 北京：人民音乐出版社，1997.

［28］中国艺术研究院音乐研究所. 中国音乐词典［M］. 北京：人民音乐出版社，1984.

［29］王耀华，乔建中. 音乐学概论［M］. 北京：高等教育出版社，2005.

［30］张前、王次炤. 音乐美学基础［M］. 北京：人民音乐出版社，1992.

［31］俞人豪等. 音乐学基础知识问答［M］. 北京：人民音乐出版社，1997.

［32］王次炤. 艺术学基础知识［M］. 北京：中央音乐学院出版社，2006.

［33］钱仁康. 欧洲音乐简史［M］. 北京：高等教育出版社，1991.

［34］包德述. 中国音乐简史［M］. 重庆：西南师范大学出版社，2008.

［35］吴晓邦. 新舞蹈艺术概论［M］. 北京：中国戏剧出版社，1982.

［36］李泽厚. 美学论集［M］. 上海：上海文艺出版社，1980.

［37］彭吉象. 艺术学概论（第3版）［M］. 北京：北京大学出版社，2006.

［38］隆萌培，徐尔充. 舞蹈艺术概论［M］. 2版. 上海：上海音乐出版社，2009.

［39］朴永光. 舞蹈文化概论［M］. 北京：中央民族大学出版社，2009.

［40］唐满城，金浩. 中国古典舞身韵教学法［M］. 上海：上海音乐出版社，2004.

［41］冯双白、茅慧. 中国舞蹈史及作品鉴赏［M］. 北京：高等教育出版社，2010.

［42］肖苏华. 中外舞剧作品分析与鉴赏［M］. 上海：上海音乐出版社，2009.

［43］欧建平. 外国舞蹈史及作品鉴赏［M］. 北京：高等教育出版社，2008.

［44］〔德〕黑格尔. 美学［M］. 朱光潜译. 北京：商务印书馆，1981.

［45］〔古希腊〕亚里士多德. 诗学［M］. 陈中梅译注. 北京：商务印书馆，1996.

［46］〔日〕河竹登志夫. 戏剧概论［M］. 陈秋峰、杨国华译. 北京：中国戏剧出版社，1983.

［47］〔俄〕M.卡冈. 艺术形态学［M］. 凌继尧、金亚娜译. 北京：生活·读书·新知三联书店，1986.

［48］〔俄〕耶·霍洛道夫. 戏剧结构［M］. 李明琨、高士彦译. 上海：华东师范大学出版社，1981.

［49］〔德〕古斯塔夫·弗莱塔克. 论戏剧情节［M］. 张玉书译. 上海：上海译文出版社，1981.

［50］李渔. 闲情偶记. 中国古典戏曲论著集成（第7辑）［M］. 北京：中国戏剧出版社，1959.

［51］张庚. 戏曲艺术论［M］. 北京：中国戏剧出版社，1980.

［52］黄在敏. 戏曲导演概论. 北京：文化艺术出版社，1994.

［53］张成珊. 电影与电影艺术鉴赏［M］. 上海：同济大学出版社，1986.

［54］〔法〕马塞尔·马尔丹. 电影作为语言［M］. 北京：中国社会科学出版社，1980.

［55］舒其惠、钟友循. 影视学教程［M］. 长沙：湖南师范大学出版社，2000.

［56］蒋孔阳、朱立元主编，朱立元、张德兴等著. 西方美学通史（第六、七卷）［M］. 上海：上海文艺出版社，1999.

［57］〔法〕乔治·萨杜尔著，徐昭，胡承伟译. 世界电影史［M］. 北京：中国电影出版社，1982.

［58］〔德〕乌李希·格雷戈尔. 世界电影史（1960年以来）［M］. 郑再新等译. 北京：中国电影出版社，1987.

［59］〔法〕安德烈·巴赞. 电影是什么［M］. 北京：中国电影出版社，1987.

［60］〔美〕爱因汉姆. 电影作为艺术［M］. 北京：中国电影出版社，1987.

［61］郭镇之. 电视传播史［M］. 北京：北京师范大学出版社，2000.

［62］〔美〕乔治·贝克. 戏剧技巧［M］. 余上沅译. 北京：中国戏剧出版社，1985.

［63］〔捷〕约瑟夫·斯沃博达. 论舞台美术［J］. 戏剧艺术，（2）46～50. 2003.

［64］刘勰. 文心雕龙［M］. 北京：大众文艺出版社，2009.

［65］李希凡等. 中国艺术［M］. 北京：人民出版社，2002.

［66］路矧. 简明书法辞典［M］. 上海：上海书画出版社，2009.

［67］南兆旭. 中国书法全集［M］. 北京：中国传媒大学出版社，2003.

［68］冯国超. 中华文明史［M］. 北京：光明日报出版社，2003.

［69］柴永柏. 建国60年中国文艺发展研究［M］. 成都：四川大学出版社，2009.

［70］Clement Greenberg, *Art and Culture*, Beacon Press, 1961

［71］Michael Sullivan, *The Meeting of Eastern and Western Art* (Revised and Expanded edition) (Hardcover), University of California Press; 1989.

［72］Helen Gardner, Fred S. Kleiner, and Christin J. Mamiya, *Gardner's Art Through the Ages*, Belmont, California: Thomson/Wadsworth, 2005.

［73］Edmond and Jules de Goncourt, *French Eighteenth—Century Painters*, Cornell Paperbacks, 1981.

［74］Russell T. Clement, *Four French Symbolists*, Greenwood Press, 1996.

［75］Martin Robertson, *A Shorter History of Greek Art*, Cambridge University Press, 1981.

［76］Bruce Boucher, *Italian Baroque Sculpture*, Thames & Hudson, 1998.

［77］John Boardman, ed., *The Oxford History of Classical Art*, OUP, 1993.

[78] Henri Frankfort, *The Art and Architecture of the Ancient Orient*, Pelican History of Art, 4thed, Penguin, 1970.

[79] George Henderson, *Gothic*, Penguin, 1967.

[80] Dennis P Doordan, *Design History: An Anthology*, MIT Press, 1995.

[81] Malcolm Barnard, *Art, Design and Visual Culture: An Introduction*, Palgrave Macmillan Press; 1998.

[82] Malcolm Barnard, *Graphic Design As Communication*, Routledge, 2005.

[83] Dr. Hazel Conway, *Design History: A Students' Handbook*, Taylor & Francis, 2002.

[84] Victor Marglolin, Richard H. Buchanan, *The Idea Of Design*, MIT Press, 1995.

后　记

《艺术学导论》书稿终于完成了，圆了我们一批艺术学学者的一桩心愿。

2011年，国务院学位委员会审议通过将艺术学学科独立为艺术学门类的决定，既是数代艺术学研究者及艺术教育工作者呕心沥血付出所得的成果，也是艺术学迈向新的发展阶段的起点。在当今艺术活动多元化的时代，国内艺术学的研究、高等艺术教育的发展，亟须在继承前人们构建的学统基础上，依照时代特征和社会需求做出相应的归纳与创新。

这本《艺术学导论》的完成，是艺术学高等教育教材中一次尝试性的革新。艺术学五个一级学科的划分原则，是本教材体例的基准，其目的是满足艺术院校学生对五个一级学科的学习和基本知识的掌握。从总体上讲，本教材既有继承，也有创新。继承，是指本教材沿用了前学者们的研究视角和观点；创新，是指本教材以已被公认的艺术学观点为基础，结合现代人对艺术的理解、定义、要求，探索在经济、社会、科技高度发展的当下，艺术在人类社会中所扮演的角色以及艺术对个人、群体、乃至整个社会有何种意义。

本教材从酝酿到付诸行动历时五年，从执笔到完稿耗时不足一年。内容囊括艺术学理论、音乐与舞蹈学、戏剧与影视学、美术学、设计学五个部分。参与本教材编写的成员系四川音乐学院、四川大学和中国美术学院的一些从事艺术学理论教学的高职称、高学历专家、学者。

主编：

柴永柏：中国音乐文学学会副主席，四川音乐学院高教研究所所长、教授，四川音乐学院艺术学理论系硕士生导师，四川大学音乐与文学跨学科研究博士生导师

曹顺庆：四川大学文学与新闻学院院长、教授，博士生导师，教育部"长江学者奖励计划"特聘教授

编写组成员：

王世才：四川音乐学院艺术学理论系主任、教授，硕士生导师

赵崇华：四川音乐学院艺术学理论系副主任、博士、教授，硕士生导师

包德述：四川音乐学院音乐学系教授、硕士生导师

周靖明：四川音乐学院美术学院副院长、教授，硕士生导师

李　姝：四川音乐学院学报《音乐探索》副主编、博士、副编审

钟　琛：四川音乐学院基础部主任助理、博士、副教授

王义军：中国美术学院在读博士

廖嘉良：四川音乐学院艺术学理论系教师、博士

张雪娇：四川音乐学院青年教师、四川大学在读博士

编写分工：第一章：柴永柏、王世才、赵崇华、李姝；第二章：包德述、张雪娇；第三章：钟琛；第四章：柴永柏、廖嘉良；第五章：周靖明、廖嘉良；统稿：柴永柏、曹顺庆、赵崇华。

参与本教材整理、编辑、校稿的人员有：杨然、杨雪、唐瑞琦、何丽娟、杨炳渝、刘泓池。

本教材在写作和出版过程中，得到了我国艺术学理论著名学者北京大学彭吉象教授、中国美术学院曹意强教授的关注与支持，他们欣然为本教材作序，谨在此表示衷心的感谢。

同时，该书的出版还得到了北京大学出版社的大力支持，亦在此表示感谢！

与众多传统学科相比，艺术学是一门年轻的学科，许多基本原理、学科定位、学科发展前沿仍在研究、考证之中。本教材力求概念清晰、观点鲜明、论述翔实。由于时间紧、任务重、跨度大，虽然我们抱着美好的愿望，却也难自诩达到了预期目标。疏漏之处在所难免，恳请学界同人及广大读者不吝珠玉，我们定欣然嘉纳。

2013.07.12

于四川音乐学院香樟园